CONFIDENCES

ET

RÉVÉLATIONS

BLOIS — IMPRIMERIE LECESNE, RUE DES PAPEGAULTS.

MÉMOIRES ET RÉVÉLATIONS

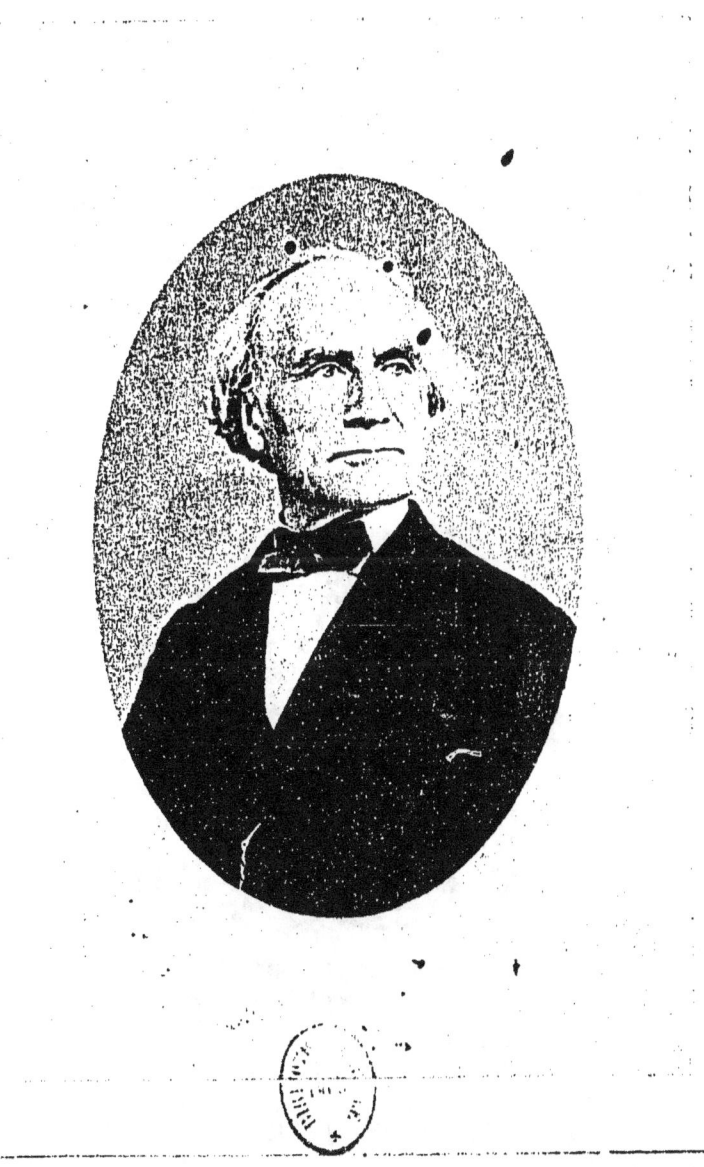

ROBERT-HOUDIN

ROBERT-HOUDIN

CONFIDENCES
ET
RÉVÉLATIONS

COMMENT ON DEVIENT SORCIER

MACÉDOINE CALLIGRAPHIQUE
dans laquelle se trouvent six mots différents.

BLOIS
LECESNE, IMPRIMEUR-ÉDITEUR
RUE DES PAPEGAULTS

MDCCCLXVIII.

INTRODUCTION

DANS LA DEMEURE DE L'AUTEUR.

Je possède et j'habite, à Saint-Gervais, près Blois, une demeure dans laquelle j'ai organisé des agencements, je dirais presque des trucs, qui, sans être aussi prestigieux que ceux de mes séances, ne m'en ont pas moins donné dans le pays, à certaine époque, la dangereuse réputation d'un homme possédant des pouvoirs surnaturels.

Ces organisations mystérieuses ne sont, à vrai dire, que d'utiles applications de la science aux usages domestiques.

J'ai pensé qu'il serait peut-être agréable au public de connaître ces petits secrets dont on a beaucoup parlé, et j'ai cru ne pouvoir mieux faire pour leur publicité que de les placer en tête d'un ouvrage plein de révélations et de confidences.

Si le lecteur veut bien me suivre, je vais le conduire jusqu'à Saint-Gervais, l'introduire dans mon habitation, lui servir de cicerone, et pour lui éviter tout déplacement et toute fatigue, je ferai en sorte, en ma qualité d'ex-sorcier, que son voyage et sa visite s'exécutent sans changer de place.

LE PRIEURÉ.

A deux kilomètres de Blois, sur la rive gauche de la Loire, est un petit village dont le nom rappelle aux gourmets de savoureux souvenirs. C'est là que se fabrique la fameuse crème de Saint-Gervais.

Ce n'est pas assurément le culte de cette blanche friandise qui m'a porté à choisir cet endroit pour y fixer ma résidence. C'est à l'*Amour sacré de la patrie* seulement que je dois d'avoir pour vis-à-vis cette bonne ville de Blois qui m'a donné le jour.

Une promenade, droite comme un I majuscule, relie Saint-Gervais à ma ville natale. Sur l'extrémité de cet I tombe à angle droit un chemin communal longeant notre village et conduisant au *Prieuré*.

Le Prieuré, c'est mon modeste domaine, que mon ami Dantan jeune a nommé, par extension, l'abbaye de l'*Attrape*.

*

Lorsqu'on arrive au Prieuré, on a devant soi :

1° Une grille pour l'entrée des voitures ;

2° Une porte sur la gauche, pour le passage des visiteurs ;

3° Une boîte, sur la droite, avec ouverture à bascule, pour l'introduction des lettres et des journaux.

La maison d'habitation est située à 400 mètres de cet endroit; une allée large et sinueuse y conduit à travers un petit parc ombragé d'arbres séculaires.

Cette courte description topographique fera comprendre au lecteur la nécessité des procédés électriques que j'ai organisés à mes portes pour remplir automatiquement les fonctions d'un concierge :

La porte des visiteurs est peinte en blanc. Sur cette porte immaculée apparaît, à hauteur d'homme, une plaque en cuivre et dorée, portant le nom de Robert-Houdin ; cette indication est de la plus grande utilité; nul voisin n'étant là pour renseigner le visiteur.

Au-dessous de cette plaque est un petit marteau également doré dont la forme indique suffisamment les fonctions ; mais, pour qu'il n'y ait aucun doute à cet égard, une petite tête fantastique entre deux mains de même nature sortant de la porte, comme d'un pilori, semblent indiquer le mot : *Frappez*, qui est placé au-dessous d'elles.

Le visiteur soulève le marteau selon sa fantaisie, mais, si faible que soit le coup, là-bas, à 400 mètres de distance, un carillon énergique se fait entendre dans toutes les parties de la maison, sans blesser, pour cela, l'oreille la plus délicate.

Si le carillon cessait avec la percussion, comme dans les sonneries ordinaires, rien ne viendrait contrôler l'ouverture de la porte, et le visiteur risquerait de monter la garde devant le Prieuré.

Il n'en est pas ainsi : La cloche sonne incessamment et ne cesse son appel que lorsque la serrure a fonctionné régulièrement.

Pour ouvrir cette serrure, il suffit de pousser un bouton

placé dans le vestibule. C'est presque le cordon du concierge.

Par la cessation de la sonnerie, le domestique est donc averti du succès de son service.

Mais cela ne suffit pas : il faut aussi que le visiteur sache qu'il peut entrer.

Voici ce qui se passe à cet effet : en même temps que fonctionne la serrure, le nom de Robert-Houdin disparaît subitement et se trouve remplacé par une plaque en émail, sur laquelle est peinte en gros caractères le mot : ENTREZ !

A cette intelligible invitation, le visiteur tourne un bouton d'ivoire, et il entre en poussant la porte, qu'il n'a même pas la peine de refermer, un ressort se chargeant de ce soin.

La porte une fois fermée, on ne peut plus sortir sans certaines formalités. Tout est rentré dans l'ordre primitif, et le nom propre a remplacé le mot d'invitation.

Cette fermeture présente, en outre, une sûreté pour les maîtres du logis : Si par erreur, par enfantillage ou par maladresse, un domestique tire le cordon, la porte ne s'ouvre pas ; il faut pour cela que le marteau ait été soulevé et que l'avertissement de la cloche se soit fait entendre.

Le visiteur, en entrant, ne s'est pas douté qu'il a envoyé des avertissements à ses futurs hôtes. La porte, en s'ouvrant et en se fermant, a exécuté aux différents angles de son ouverture et de sa fermeture, une sonnerie d'un rythme particulier.

Cette musique bizarre et de courte durée peut indiquer, par l'observation, si l'on reçoit *une ou plusieurs personnes*, si c'est un *habitué* de la maison ou un *visiteur nouveau*, si c'est enfin quelque *intrus* qui, ne connaissant pas la porte de service, s'est fourvoyé par cette ouverture.

Ici j'ai besoin de donner des explications, car ces effets qui

semblent sortir des lois ordinaires de la mécanique, pourraient peut-être trouver quelques incrédules parmi mes lecteurs, si je ne prouvais ce que j'avance :

Mes procédés de reconnaissance à distance sont de la plus grande simplicité et reposent uniquement sur certaines observations d'acoustique qui ne m'ont jamais fait défaut.

Nous venons de dire que la porte en s'ouvrant envoyait, à deux angles différents de son ouverture, deux sonneries bien différentes, lesquelles sonneries se répétaient aux mêmes angles par la fermeture. Ces quatre petits carillons, bien que produits par des mouvements différents, arrivent au Prieuré espacés par des silences de durée égale.

Avec une aussi simple disposition on peut, ainsi qu'on va le voir, recevoir, à l'insu des visiteurs, des avertissements bien différents :

Un seul visiteur se présente-t-il ; il sonne, on ouvre, il entre en poussant la porte qui se referme aussitôt. C'est ce que j'appelle l'ouverture normale : les quatre coups se sont suivis à distances égales : drin.... drin.... drin.... drin.... On a jugé au Prieuré qu'il n'est entré qu'une seule personne.

*

Supposons maintenant qu'il nous vienne plusieurs visiteurs : La porte s'est ouverte d'après les formalités ci-dessus indiquées. Le premier visiteur entre en poussant la porte, et selon les règles prescrites par la politesse la plus élémentaire, il la tient ouverte jusqu'à ce que chacun soit passé ; puis la porte se referme lorsqu'elle est abandonnée. Or l'intervalle entre les deux premiers et les deux derniers coups a été proportionnel à la quantité des personnes qui sont entrées ; le carillon s'est fait entendre ainsi : drin.... drin.... drin.... drin, et pour une oreille exercée l'appréciation du nombre est des plus faciles.

L'habitué de la maison, lui, se reconnaît aisément : il frappe et sachant ce qui doit se produire devant lui, il ne s'arrête pas, comme l'on dit, aux bagatelles de la porte ; on ne lui a pas plus tôt ouvert que les quatre coups équi-distants se font entendre et annoncent son introduction.

Il n'en est pas de même pour un visiteur nouveau : celui-ci frappe, et lorsque paraît le mot *entrez*, sa surprise l'arrête ; ce n'est qu'au bout de quelque temps qu'il se décide à pousser la porte. Dans cette action, il observe tout ; sa démarche est lente et les quatre coups sont comme sa démarche drin.... drin.... drin.... drin.... On se prépare au Prieuré pour recevoir ce nouveau visiteur.

Le mendiant voyageur qui se présente à cette porte parce qu'il ne connaît pas la porte de service, soulève timidement le marteau, et au lieu de voir, selon l'usage, quelqu'un venir pour lui ouvrir, il est témoin d'un procédé d'ouverture auquel il est loin de s'attendre ; il craint une indiscrétion ; il hésite à entrer, et s'il le fait, ce n'est qu'après quelques instants d'attente et d'incertitude. On doit croire qu'il n'ouvre pas brusquement la porte. En entendant le carillon, ...d....r....i...n.... d...' r...i...n... d...r...i...n... d...r...i...n... il semble aux gens de la maison qu'ils voient entrer ce pauvre diable. On va à sa rencontre avec certitude. On ne s'est jamais trompé.

Supposons maintenant qu'on vienne en voiture pour me visiter : les grilles d'entrée sont ordinairement fermées, mais les

cochers du pays savent tous par expérience ou par ouï dire comment on les ouvre. L'automédon descend de son siége ; il se fait d'abord ouvrir la petite porte ; il entre. Ah ! par exemple, en voilà un dont le carillon est distinctif. Drin. drin. drin. drin. On comprend au Prieuré que le cocher qui entre avec une telle précipitation veut faire preuve vis-à-vis de ses maîtres ou de ses *bourgeois* de son zèle et de son intelligence.

Notre homme trouve appendue à l'intérieur la clef de la grille qu'une inscription lui désigne ; il n'a plus qu'à ouvrir la porte à deux battants. Ce double mouvement s'entend et se voit, même dans la maison. A cet effet est placé dans le vestibule un tableau sur lequel sont peints ces mots : LES PORTES DES GRILLES SONT....

A la suite de cette inscription incomplète viennent se présenter successivement les mots OUVERTES ou FERMÉES, selon que les grilles sont dans l'un ou l'autre de ces deux états ; et cette transposition alternative vient prouver matériellement la justesse de cet axiôme : Il faut qu'une porte soit ouverte ou fermée.

Avec un tel tableau, je puis, chaque soir, vérifier à distance la fermeture des portes de la maison.

*

Passons maintenant au service de la boîte aux lettres. Rien n'est plus simple encore : J'ai dit plus haut que la boîte aux lettres était fermée par une petite porte à bascule. Cette porte est disposée de telle sorte que lorsqu'elle s'ouvre, elle met en mouvement au Prieuré une sonnerie électrique. Or le facteur a reçu l'ordre de mettre d'abord d'un seul coup dans la boîte tous les journaux et d'y joindre les circulaires pour ne pas produire de fausses émotions ; après quoi, il introduit les lettres, l'une après l'autre. On est donc averti à la maison de la remise de chacun de ces objets, de sorte que si l'on n'est pas matinal, on peut, de son lit, compter les diverses parties de son courrier.

Pour éviter d'envoyer porter les lettres à la poste du village,

on fait la correspondance le soir ; puis, en tournant un index nommé *commutateur*, on transpose les avertissements, c'est-à-dire que le lendemain matin le facteur, en mettant son message dans la boîte, au lieu d'envoyer le carillon à la maison, entend près de lui une sonnerie qui l'avertit d'y venir prendre les lettres ; il se sonne ainsi lui-même.

*

Ces organisations si agréablement utiles présentent cependant un inconvénient que je vais signaler, ce qui m'amènera à raconter incidemment au lecteur une petite anecdote assez plaisante sur ce sujet :

Les habitants de Saint-Gervais ont une qualité que je me plais à leur reconnaître : ils sont très-discrets. Il n'est jamais venu à l'idée d'aucun d'entre eux de toucher au marteau de ma porte d'entrée autrement que par nécessité.

Mais certains promeneurs de la ville y mettent moins de réserve et se permettent quelquefois de s'escrimer sur les accessoires électriques, pour en voir les effets.

Bien que très rares, ces indiscrétions ne laissent pas que d'être désagréables.

Tel est l'inconvénient dont je viens de parler et voici l'anecdote à laquelle elle a donné lieu.

Un jour, Jean, le jardinier de la maison, travaillait près de la porte d'entrée ; il entend quelque bruit de ce côté et voit bientôt un flâneur de notre cité blésoise qui, après avoir fait manœuvrer le marteau, s'amusait à ouvrir et à fermer la porte, sans s'inquiéter du trouble qu'il portait dans la maison.

Sur une remontrance que lui fait l'homme de service, l'importun se contente de dire pour sa justification :

— Ah ! oui, je sais ; ça sonne là bas. Pardon ! je voulais voir comment ça fonctionnait.

— S'il en est ainsi, monsieur, c'est bien différent, reprend le

jardinier d'un ton de bonhomie affectée, je comprends votre désir de vous instruire et je vous demande pardon, à mon tour, de vous avoir dérangé dans vos observations.

Sur ce, sans paraître remarquer l'embarras de son interlocuteur, Jean retourne à son ouvrage en continuant de jouer l'indifférence la plus complète. Mais Jean est un malin dans la double acception du mot, il ne se trouve pas suffisamment satisfait, et s'il refoule au fond de son cœur son reste de mécontentement, c'est pour avoir une plus grande liberté d'esprit dans un projet de représailles qu'il vient de concevoir et qu'il se propose de mettre, le jour même, à exécution.

Vers minuit, il se rend à la demeure du personnage ; il se pend à sa sonnette et carillonne de toute la force de ses poignets.

Une fenêtre s'entrouvre au premier étage ; puis, par son entrebâillement, paraît une tête coiffée de nuit et empourprée par la colère.

Jean s'est muni d'une lanterne; il en dirige les rayons vers sa victime.

— Bonsoir, monsieur, lui dit-il d'un ton ironiquement poli, comment vous portez-vous ?

— Que diable avez-vous à sonner ainsi, à pareille heure? répond une voix courroucée.

— Oh! pardon, monsieur, reprend Jean en paraphrasant certaine réponse de son interlocuteur; oui, je sais, ça sonne là-haut ; mais je voulais voir si votre sonnette fonctionnait aussi bien que le marteau du Prieuré. Bonsoir, monsieur?

Il était temps que Jean s'éloignât; le monsieur était allé chercher, pour la lui jeter sur la tête.... une vengeance de nuit.

*

Pour conjurer cette petite misère, je plaçai sur ma porte un avis engageant chacun à ne pas toucher au marteau sans néces-

sité. Avis inutile ! Il y avait toujours une nécessité pour frapper, c'était celle de satisfaire une ou plusieurs curiosités.

Ne pouvant échapper à ces persistantes indiscrétions, je pris le parti de ne plus m'en taquiner et de les regarder au contraire comme un succès que m'attiraient mes procédés électriques.

Je n'eus qu'à me féliciter, plus tard, de ma conciliante détermination : car, soit que la curiosité locale se fût émoussée, soit toute autre cause, les importunités cessèrent d'elles-mêmes et maintenant il est fort rare que le marteau soit soulevé dans un autre but que celui de pénétrer dans ma demeure.

Mon *concierge électrique* ne me laisse donc plus rien à désirer. Son service est des plus exacts ; sa fidélité est à toute épreuve ; sa discrétion est sans égale ; quant à ses appointements, je doute qu'il soit possible de moins donner pour un employé aussi parfait.

*

Voici maintenant certains détails sur un procédé à l'aide duquel je parviens à assurer à mon cheval l'exactitude de ses repas et l'intégrité de ses rations.

Il est bon de dire que ce cheval est une jument, bonne et douce fille quasi majeure, qui répondrait au nom de Fanchette, si la parole ne lui faisait défaut.

Fanchette est affectueuse et même caressante ; nous la regardons *presque* comme une amie de la maison, et c'est à ce titre que nous lui prodiguons toutes les douceurs qu'il lui est donné de goûter dans sa condition chevaline.

Ce petit préambule fera comprendre ma sollicitude à l'endroit des repas de notre chère bête.

Fanchette a une personne affectée à son service de bouche ; c'est un garçon fort honnête qui, en raison même de sa probité, ne se formalise aucunement de mes procédés... électriques.

Mais avant ce serviteur, j'en avais un autre. C'était un homme

actif, intelligent, et qui s'était passionné pour l'art cultivé, jadis, par son patron. Il ne connaissait qu'un seul tour, mais il l'exécutait avec une rare habileté. Ce tour consistait à changer mon avoine en pièces de cinq francs.

Fanchette goûtait peu ce genre de spectacle, et, faute de pouvoir se plaindre, elle se contentait de protester par des défaillances accusatrices.

Cet escamotage étant bien constaté, je donnai le compte à mon artiste, et me décidai à distribuer moi-même à Fanchette son picotin réconfortant.

Je dis moi-même; c'est beaucoup avancer, car, je dois le confesser, si ma bête eût dû compter sur mon exactitude pour faire ses repas à heure fixe, elle eût pu éprouver quelques déceptions à ce sujet.

Mais n'ai-je pas dans l'électricité et la mécanique des auxiliaires intelligents, et sur le service desquels je puis compter?

L'écurie est distante d'une quarantaine de mètres de la maison. Malgré cet éloignement, c'est de mon cabinet de travail que se fait la distribution. Une pendule est chargée de ce soin, à l'aide d'une communication électrique. Ces fonctions ont lieu trois fois par jour et à heure fixe. L'instrument distributeur est de la plus grande simplicité : c'est une boîte carrée en forme d'entonnoir, versant le picotin dans des proportions réglées à l'avance.

— Mais! me dira-t-on, ne peut-on pas enlever au cheval son avoine aussitôt qu'elle vient de tomber?

Cette circonstance est prévue ; le cheval n'a rien à craindre de ce côté, car la détente électrique qui fait verser l'avoine ne peut avoir son effet qu'autant que la porte de l'écurie est fermée à clef.

— Mais le voleur ne peut-il pas s'enfermer avec le cheval?

— Cela n'est pas possible, attendu que la serrure ne se ferme que du dehors.

— Alors on attendra que l'avoine soit tombée pour venir a soustraire.

— Oui, mais alors on est averti de ce manége par un carillon disposé de manière à se faire entendre au logis, si on ouvre la porte avant que l'avoine soit entièrement mangée par le cheval.

*

La pendule dont je viens de parler est chargée, en outre, de transmettre l'heure à deux grands cadrans placés, l'un au fronton de la maison, l'autre au logement du jardinier.

— Pourquoi ce luxe de deux grands cadrans, me direz-vous, lorsqu'un seul peut suffire pour l'extérieur ?

Je vous dois, lecteur, à ce sujet une explication justificative. Lorsque je plaçai mon premier cadran électrique dans le fronton du *Prieuré*, c'était dans le double but d'indiquer l'heure à toute la vallée et de donner aux gens de la maison une heure unique et régulatrice.

Mais une fois mon œuvre terminée, je m'aperçus que mon cadran était plus utile aux passants qu'à moi-même. J'étais obligé de sortir pour voir l'heure.

Je me creusai vainement la tête pendant quelque temps, pour parer à cet inconvénient. Je ne voyais d'autre solution à ce problème que de bâtir une maison en face de la mienne pour regarder mon cadran. Toutefois une idée beaucoup plus simple vint enfin me sortir d'embarras : le pignon du logement du jardinier était en vue de toutes nos fenêtres, j'y plaçai un second cadran et je le fis marcher par le même fil électrique que le premier.

Cette heure se communique par le même procédé à plusieurs cadrans placés dans différentes pièces de l'habitation.

Mais à tous ces cadrans il fallait une sonnerie unique, une sonnerie pouvant être entendue des habitants du Prieuré, ainsi que de tout le village.

Sur le faîte de la maison est une sorte de campanile abritant

une cloche d'un certain volume dont on se sert pour l'appel aux heures des repas.

Je plaçai au-dessous de cette cloche un rouage suffisamment énergique pour soulever le marteau en temps voulu Mais comme il eût fallu remonter chaque jour le poids de cette machine, je me servis d'une force perdue, ou pour mieux dire, non utilisée, pour remplir automatiquement cette fonction. A cet effet, j'établis entre la porte battante de la cuisine située au rez-de-chaussée, et le remontoir de la sonnerie placé au grenier, une communication disposée de telle sorte qu'en allant et venant pour leur service, et sans qu'ils s'en doutent, les domestiques remontent incessamment le poids de ce rouage.

C'est presque un mouvement perpétuel dont on n'a jamais à s'occuper.

Un courant électrique distribué par mon régulateur soulève la détente de la sonnerie et fait compter le nombre de coups indiqués par les cadrans.

Cette distribution d'heure me permet d'user, dans certains cas, d'une petite ruse qui m'est fort utile et que je vais vous confier, lecteur, à la condition de n'en pas parler, car ma ruse une fois connue manquerait son effet. Lorsque, pour une cause ou pour une autre, je veux avancer ou retarder l'heure de mes repas, je presse secrètement sur certaine touche électrique placée dans mon cabinet, et j'avance ou je retarde à mon gré les cadrans et la sonnerie de la maison. La cuisinière a trouvé que le temps passe souvent bien vite, et moi j'ai gagné en plus ou en moins un quart d'heure que je n'eusse pas obtenu sans cela.

C'est encore ce même régulateur qui, chaque matin, à l'aide de transmissions électriques, réveille trois personnes à des heures différentes, à commencer par le jardinier.

Cette disposition n'a rien de bien merveilleux et je n'en parle-

rais pas si je n'avais à signaler un procédé assez simple pour forcer mon monde à se lever lorsqu'il est réveillé. Voici le procédé : Le réveil sonne d'abord assez bruyamment pour que le dormeur le plus apathique soit réveillé, et il continue de sonner jusqu'à ce qu'on aille déranger une petite touche placée à l'extrémité de la chambre. Il faut, pour cela, se lever; alors le tour est fait.

*

Ce pauvre jardinier, je le tourmente bien avec mon électricité.

Croirait-on qu'il ne peut pas chauffer ma serre au-delà de dix degrés de chaleur ou laisser baisser la température au-dessous de trois degrés de froid, sans que j'en sois averti.

Le lendemain matin, je lui dis : Jean, vous avez trop chauffé hier soir ; vous grillez mes géraniums; ou bien : Jean, vous risquez de geler mes orangers; le thermomètre est descendu, cette nuit, à trois degrés au-dessous de zéro.

Jean se gratte l'oreille, ne répond pas ; mais je suis sûr qu'il me regarde un peu comme sorcier.

Cette disposition thermo-électrique est également placée dans mon bûcher, pour m'avertir du moindre commencement d'incendie.

*

Le Prieuré n'est point une succursale de la Banque de France; toutefois, si modestes que soient mes objets précieux, je tiens à les conserver, et, dans ce but, j'ai cru devoir prendre mes précautions contre les voleurs : les portes et fenêtres de ma demeure ont toutes une disposition électrique qui les relie avec le carillon et sont organisées de telle sorte que lorsque l'une d'elles fonctionne, la cloche résonne tout le temps de son ouverture.

Le lecteur voit déjà l'inconvénient que présenterait ce système si le carillon résonnait chaque fois qu'on se mettrait à la fenêtre ou qu'on voudrait sortir de chez soi. Il n'en est point ainsi : la

communication se trouve interrompue toute la journée et n'est rétablie qu'à minuit (l'heure du crime) et c'est encore la pendule au picotin qui se charge de ce soin.

Lorsque nous nous absentons de la maison, la communication électrique est permanente et, le cas d'ouverture échéant, la grosse sonnerie de l'horloge dont la détente est soulevée par l'électricité sonne sans cesse et produit à s'y méprendre la sonnerie du tocsin. Le jardinier et les voisins même étant avertis de ce fait, le voleur serait facilement pris au trébuchet.

<center>*</center>

Nous nous plaisons souvent à tirer au pistolet. Nous avons pour cela un emplacement fort bien organisé. Mais au lieu de la renommée traditionnelle, le tireur qui fait mouche voit soudain apparaître au-dessus de sa tête une couronne de feuillage. La balle et l'électricité luttent de vitesse dans ce double trajet ; ainsi bien qu'on soit à vingt mètres du but, le couronnement est instantané.

<center>*</center>

Permettez-moi, lecteur, de vous parler encore d'une invention à laquelle l'électricité est tout à fait étrangère, mais que je crois devoir, toutefois, vous intéresser : Dans mon parc se trouve un chemin creux que l'on se voit, quelquefois, dans la nécessité de traverser. Il n'y a, pour cela, ni pont ni passerelle. Mais sur le bord de ce ravin l'on voit un petit banc ; le promeneur y prend place, et il n'est pas plus tôt assis qu'il se voit subitement transporté à l'autre rive.

Le voyageur met pied à terre et le petit banc retourne de lui-même chercher un autre passager.

Cette locomotion est à double effet : il y a une même voie aérienne pour le retour.

Je termine ici mes descriptions; en les continuant je crain-

drais de tomber dans ce ridicule du propriétaire campagnard qui, dès qu'il tient un visiteur, ne lui fait pas plus grâce d'un bourgeon de ses arbres que d'un œuf de son poulailler.

D'ailleurs ne dois-je pas réserver quelques petits détails imprévus pour le visiteur qui viendrait lever le marteau mystérieux au-dessous duquel, on s'en souvient, est gravé le nom de

<div style="text-align:right">Robert-Houdin.</div>

PRÉFACE

—

Saint-Gervais, près Blois, septembre 1858.

Huit heures sonnent à ma pendule.... J'ai près de moi ma femme, mes enfants ; je viens de passer une de ces bonnes journées que peuvent seuls procurer le calme, le travail et l'étude ; sans regret du passé, sans crainte pour l'avenir, je suis, je ne crains pas de le dire, aussi heureux qu'on peut l'être.

Et cependant, à chaque vibration de cette heure mystérieuse, mon pouls s'élance, mes tempes battent avec force, je respire à peine, j'ai besoin d'air, de mouvement. Si l'on m'interroge, je ne réponds pas, tant mon âme est absorbée dans une vague et délicieuse rêverie !

Vous l'avouerai-je, lecteur ? Et pourquoi pas ? Cet effet électrique, sinon magique, n'a rien qui ne puisse être facilement compris de vous.

Si dans ce moment mon émotion est aussi vive, c'est que dans le cours de ma carrière d'artiste, huit heures étaient le moment où j'allais paraître en scène. Alors, l'œil avidement appliqué au *trou* du rideau, je voyais avec un plaisir extrême la foule qui se pressait à l'envi pour me voir. Ainsi qu'à présent, le cœur me battait, car j'étais heureux et fier d'un tel succès.

Souvent aussi, à ce sentiment venait se mêler une inquiétude, un doute même. Mon Dieu ! me disais-je avec terreur, suis-je assez sûr de moi pour justifier un tel empressement, une telle vogue ?

Mais bientôt, rassuré par le passé, je voyais avec plus de calme arriver l'instant suprême d'agiter la sonnette. J'entrais alors en scène ; j'étais près de la rampe devant mes juges ; je me trompe, devant des spectateurs amis dont j'allais essayer de gagner les suffrages.

Concevez-vous, maintenant, lecteur, tout ce que cette heure rappelle en moi de souvenirs, et comprenez-vous qu'elle soit restée dans mon esprit toujours solennelle et toujours émouvante ?

Ces émotions, ces souvenirs, ne me sont point pénibles : je les évoque, au contraire, et je m'y complais. Quelquefois même il arrive que, pour les prolonger, je me transporte mentalement sur mon théâtre. Là, comme jadis, j'agite la sonnette, le rideau se lève, je revois mes spectateurs, et, sous le charme de cette douce illusion, je me plais à leur raconter les épisodes les plus intéres-

sants de ma vie d'artiste. Je dis comment une vocation se révèle, comment s'engage la lutte contre les difficultés de toutes sortes, comment enfin.....

Mais pourquoi de cette fiction ne ferais-je pas une réalité ?.... Ne pourrais-je pas, chaque soir, alors que huit heures sonnent, guidé par de fidèles souvenirs, continuer sous une autre forme le cours de mes représentations d'autrefois ?.... Mon public serait le lecteur, et ma scène un volume.....

Cette idée me séduit, je l'accueille avec joie, et me laisse aussitôt bercer par ces riantes illusions. Déjà je me vois en présence de spectateurs dont la bienveillance m'encourage.... Il me semble que l'on attend.... que l'on écoute.

Sans plus hésiter, je commence.....

MÉMOIRES ET RÉVÉLATIONS

CHAPITRE PREMIER.

Un horloger raccommodeur de soufflets. — Intérieur d'artiste. — Les leçons du colonel Bernard. — L'ambition paternelle. — Premiers travaux mécaniques. — Ah! si j'avais un rat! — L'industrie d'un prisonnier. — L'abbé Larivière. — Une parole d'honneur. — Adieu mes chers outils!

Pour me conformer à la tradition qui veut qu'au début de ses confessions, tout homme écrivant.... comment dirai-je? ses Mémoires, non, ses souvenirs, fasse connaître ses titres de noblesse, je commence par déclarer au lecteur, avec un certain orgueil, que je suis né à Blois, patrie du roi Louis XII, surnommé le *Père du Peuple*, et de Denis Papin, l'illustre inventeur des machines à vapeur.

Voilà pour ma ville natale. Quant à ma famille, il devrait sembler naturel, en raison de l'art auquel j'ai consacré mon existence, de me voir greffer sur mon arbre généalogique le nom de Robert-

le-Diable ou celui de quelque sorcier du moyen-âge ; mais, esclave de la vérité, je me contenterai de dire que mon père était horloger.

Sans s'élever à la hauteur des Berthoud et des Bréguet, il passait néanmoins pour fort habile dans sa profession. Au reste, je fais preuve de modestie en bornant à un seul art les talents de mon père, car la nature l'avait fait apte aux spécialités les plus diverses, et son activité d'esprit le portait à tout entreprendre avec une égale ardeur.

Excellent graveur, bijoutier plein de goût, il savait même au besoin sculpter un bras ou une jambe de statuette estropiée, remettre de l'émail à un vase du Japon endommagé, ou bien encore réparer les serinettes, fort en vogue à cette époque.

L'habileté dont il donnait tant de preuves avait fini par lui valoir une clientèle beaucoup trop nombreuse, car, ces travaux, il les faisait pour la plupart gratuitement et mû par le seul plaisir d'obliger.

Sa réputation lui attira même une petite mystification dont, au reste, il se tira en homme d'esprit.

Un jour, un domestique en livrée entre dans la boutique, et présentant à mon père un objet soigneusement enveloppé :

— M^{me} de B...., dit-il, vous fait ses compliments et vous prie de lui réparer cela.

— C'est bien, répondit mon père, absorbé en ce moment par la réparation d'une tabatière à musique, je m'en occuperai.

Son travail terminé, il déchire l'enveloppe, mais quelle n'est pas sa surprise?... il trouve un soufflet.

— « Un soufflet à réparer ! à moi ! à un horloger ! à un bijoutier ! » s'écria mon père indigné, et ne sachant s'il devait voir dans ce fait une mystification ou simplement un manque de tact :

— *Un soufflet !* répétait-il, me prend-on pour un Auvergnat ?

Sa première pensée fut de rempaqueter ce nouvel et singulier article de bijouterie pour le renvoyer à son propriétaire ; mais la réflexion lui inspira une vengeance plus digne et plus originale à la fois.

Il examine ce soufflet aristocratique qui valait bien deux francs, le répare consciencieusement, puis le fait porter à M^me de B.... avec cette facture inusitée dans l'art de l'horlogerie :

P. ROBERT

Horloger, bijoutier, raccommodeur de soufflets, étameur de casserolles, fondeur de cuillers d'étain, fait le commerce des peaux de lapin et tout ce qui concerne son état.

DOIT MADAME *De B...*

	F.	C.
Pour la réparation d'un soufflet.........	6	»

Nota. M. Robert espère que M^me de B... appréciera le *soufflet* qu'il lui renvoie.

L'aventure fut connue et l'on en rit beaucoup ; du reste, M^me de B.... n'avait pas tardé à reconnaître son étourderie ; elle vint elle-même payer la facture et fit sa paix avec mon père de la façon la plus aimable.

Ce fut dans cet intérieur, pour ainsi dire d'artiste, au milieu des outils et des instruments auxquels je devais prendre un goût si vif, que je naquis et que je fus élevé.

J'ai bonne mémoire ; pourtant, si loin que remontent mes souvenirs, ils ne vont pas jusqu'au jour de ma naissance : j'ai su depuis que ce jour était le 6 décembre 1805.

Je serais tenté de croire que je vins au monde une lime, un compas ou un marteau à la main, car dès ma plus tendre enfance, ces instruments furent mes hochets, mes joujoux ; j'appris à m'en servir comme les enfants apprennent à marcher et à parler. Inutile de dire que bien souvent mon excellente mère eut à essuyer les larmes du jeune mécanicien, quand le marteau, mal dirigé, s'égarait sur ses doigts. Pour mon père, il riait de ces petits accidents, et disait en plaisantant que l'état m'entrerait ainsi dans le corps, et qu'après avoir été un enfant prodige, je finirais par devenir un mécanicien hors ligne.

Je n'ai pas la prétention d'avoir réalisé cet horoscope paternel ; mais il est certain que de tout temps je me suis senti un penchant, une vocation prononcée, une passion irrésistible pour la mécanique.

Que de fois n'ai-je pas vu, dans mes rêves d'enfant, une fée bienfaisante me conduire par la main et m'ouvrir la porte d'un Eldorado mystérieux où se trouvaient entassés des outils de toute sorte. Le ravissement dans lequel me plongeaient ces songes était le même que celui qu'éprouve un autre enfant, lorsque son imagination lui retrace des pays fantastiques où les maisons sont en chocolat, les pierres en sucre candi et les hommes en pain d'épice.

Il faut avoir été possédé de cette fièvre des outils pour la concevoir. Le mécanicien, l'artiste les adore véritablement ; il se ruinerait même pour en acquérir. Les outils, du reste, sont pour lui ce qu'est un manuscrit pour le savant, une médaille pour l'antiquaire, un jeu de cartes pour le joueur ; en un mot, ce sont des instruments qui favorisent une passion dominante.

A huit ans, j'avais déjà fait mes preuves, grâce à la complaisance d'un excellent voisin et aussi à une dangereuse maladie, dont la longue convalescence me donna le loisir d'exercer ma dextérité naturelle.

Ce voisin, nommé M. Bernard, était un colonel en retraite. Longtemps prisonnier, il avait appris, dans sa captivité, mille petits travaux qu'il consentit à m'enseigner pour me distraire. Je profitai si bien de ses leçons, qu'en assez peu de temps j'arrivai à égaler mon maître.

Il me semble encore voir et entendre ce vieux soldat, lorsque, passant sa main sur son épaisse moustache grise pour la rabaisser sur ses lèvres (geste qui lui était très familier), il s'écriait, dans son énergique satisfaction : « Il fait tout ce qu'il veut, ce petit b..... là. » Ce compliment du colonel flattait au plus haut point mon amour-propre enfantin, et je redoublais d'efforts pour le mériter.

Avec ma maladie finirent mes travaux ; on me mit en pension, et dès lors les occasions me manquèrent pour me livrer à mes at-

trayantes distractions ; mais aux jours de congé, c'était avec un véritable bonheur que je venais me retremper, si j'ose le dire, à l'atelier paternel.

Que de fois aussi j'ai fâché ce bon père par de nombreux méfaits ! Je n'étais pas toujours assez exercé ou assez habile, et souvent je brisais les outils dont je me servais. C'était une *lime*, un *foret*, un *équarissoir*. J'avais beau me cacher, on ne manquait pas, cela va sans dire, de mettre sur mon compte ces accidents mystérieux ; et, pour me punir, on m'interdisait l'entrée de l'atelier. Mais toute défense était inutile, toute précaution superflue ; c'était toujours à recommencer. Aussi reconnut-on la nécessité de couper le mal dans sa racine, et l'on résolut de m'éloigner.

Si mon père aimait son état, il savait par expérience que dans une petite ville, l'art de l'horlogerie mène rarement à la fortune ; malgré toute son habileté, et quelques ressources qu'il eût trouvées en dehors de sa profession par son esprit industrieux, il n'y avait gagné qu'une bien modeste aisance.

Dans son ambition paternelle, il rêvait pour moi un destin plus brillant ; il prit donc une détermination dont je lui ai conservé la plus vive reconnaissance : ce fut de me donner une éducation libérale. Il m'envoya au collége d'Orléans.

J'avais onze ans à cette époque.

Chante qui voudra les plaisirs de la vie de collége ; quant à moi, j'avoue franchement que bien que je n'eusse aucune répulsion pour l'étude, l'existence claustrale de l'établissement ne m'offrit jamais de plus grand plaisir que celui que j'éprouvai lorsque je le quittai pour n'y plus revenir. Quoi qu'il en soit, une fois entré, suivant l'exemple de mes camarades, je pris mon mal en patience et je devins en peu de temps un collégien parfait.

En dehors de l'étude, mon temps était bien employé : poussé par mon irrésistible penchant, je passais la plus grande partie de mes récréations à m'occuper de mécanique. J'exécutais par exemple des piéges, des trébuchets et des souricières, dont les heureuses dispositions et les perfides amorces me livraient un grand nombre de prisonniers.

J'avais construit pour eux une charmante petite demeure à claire-voie, dans laquelle se trouvaient réunis des jeux gymnastiques en miniature. Mes pensionnaires, en prenant leurs ébats, faisaient mouvoir et basculer des machines destinées à procurer les plus agréables surprises.

Un de mes ouvrages excitait surtout l'admiration de mes camarades : c'était un petit manége faisant monter de l'eau à l'aide d'un corps de pompe confectionné presque entièrement avec des tuyaux de plume. Une souris, harnachée comme le sont ordinairement les chevaux, devait, par la force musculaire de ses jarrets, mettre en action ce machinisme lilliputien. Malheureusement, mon docile animal, quelque bonne volonté qu'il y mît, ne pouvait vaincre à lui seul la résistance que lui opposait le jeu des engrenages, et, à mon grand regret, j'étais forcé de lui prêter assistance.

Ah ! si j'avais un rat ! me disais-je dans mon désappointement, comme tout cela marcherait ! Un rat ! mais comment me le procurer ? Là était la difficulté, et elle me paraissait insurmontable : pourtant elle ne l'était pas, comme on va le voir.

Un jour, surpris par un surveillant dans une escapade d'écolier, aggravée d'escalade et d'effraction, je fus condamné à douze heures de prison.

Douze heures de prison pour le vol d'une friandise ! et quelle friandise ! du raisiné qu'à nos repas nous ne mangions que du bout des lèvres. Je n'avais pu résister, hélas ! à l'attrait du fruit défendu.

Cette punition, que je subissais pour la première fois, m'affecta vivement ; mais bientôt au milieu des tristes réflexions que m'inspirait ma solitude, une idée vint dissiper mes pensées mélancoliques en m'apportant un heureux espoir.

Je savais que chaque soir, à la tombée de la nuit, des rats descendaient des combles d'une église voisine pour ramasser les miettes de pain laissées par les prisonniers. C'était une excellente occasion de me procurer un de ces animaux que je désirais si vivement pour mon manége ; je ne la laissai pas s'échapper et me mis immédiatement à chercher les moyens de construire une ratière.

Je n'avais pour tout mobilier qu'une cruche contenant l'eau qui devait remplacer pour moi l'*abondance* du collége ; ce vase était donc le seul objet autour duquel je pusse grouper mes combinaisons. Voici la disposition à laquelle je m'arrêtai :

Je commençai par mettre mon cruchon à sec, puis, après avoir placé un morceau de pain dans le fond, je le couchai de manière que l'orifice fût au niveau du sol. Mon but, on le comprendra, était d'allécher mon gibier par cet appât et de l'attirer dans le piége. Un carreau, que je descellai, devait en fermer subitement l'ouverture, mais comme dans l'obscurité où j'allais me trouver il me serait impossible de connaître le moment de couper retraite au prisonnier, je mis près du morceau de pain un peu de papier sur lequel le rat en passant devait produire un frôlement qu'il me serait possible d'apprécier dans le silence de ma prison.

La nuit venue, je me blottis près de mon cruchon, le bras étendu vers lui, et, la main placée sous le carreau, j'attendis avec une anxiété fiévreuse l'arrivée de mes convives.

Il fallait que le plaisir que je me promettais de ma capture fût bien vif pour que je ne cédasse pas à la frayeur qui me saisit lorsque j'entendis les premiers soubresauts de mes enragés visiteurs. Je l'avoue : les évolutions qu'ils exécutèrent autour de mes jambes m'inspiraient une cruelle inquiétude ; j'ignorais jusqu'où pouvait aller la voracité de ces intrépides rongeurs. Toutefois, je tins bon, e ne fis pas le moindre mouvement dans la crainte de compromettre le succès de ma chasse, et je me tins prêt, en cas d'attaque, à opposer aux assaillants une énergique résistance.

Plus d'une heure s'était écoulée dans une vaine attente, heure pleine d'émotion et d'inquiétudes, et je commençais à désespérer de mon piége, lorsque je crus entendre le petit bruit qui devait me servir de signal. Je pousse alors vivement le carreau sur l'ouverture du cruchon et le redresse aussitôt.

Aux cris aigus que j'entends pousser à l'intérieur, j'acquiers l'assurance d'un succès complet et, dans ma satisfaction, j'entonne une fanfare, autant pour célébrer ma victoire que pour effrayer les compagnons de mon prisonnier et les congédier au plus vite.

Le concierge, en venant me délivrer, m'aida à me rendre maître de mon rat en l'attachant avec une ficelle par l'une des pattes de derrière.

Chargé de mon précieux butin, je me rends au dortoir, où maître et élèves dorment depuis longtemps. Je vais me reposer à mon tour, mais un embarras vient se présenter : comment loger mon prisonnier ?

A force de chercher, une idée surgit tout à coup dans esprit, idée bizarre et bien digne du cerveau d'un écolier : ce fut de l'enfoncer la tête la première dans un de mes souliers, en ayant soin d'attacher au pied de mon lit la ficelle qui le retenait, puis de fourrer le soulier dans de mes bas et de placer le tout dans une des jambes de mon pantalon. Cela fait, je crus pouvoir me coucher sans la moindre inquiétude.

Le lendemain, à cinq heures précises, le surveillant, selon son habitude, fit sa tournée dans le dortoir en stimulant les dormeurs pour les faire lever.

— Habillez-vous tout de suite, me dit-il de ce ton aimable qui caractérise cet emploi.

Je me mis en devoir d'obéir ; mais ici cruelle disgrâce : mon rat que j'avais si bien empaqueté, que j'avais si soigneusement emprisonné, ne trouvant pas sans doute son logement assez aéré, avait jugé à propos de percer mon soulier, mon bas et mon pantalon et prenait l'air par cette fenêtre improvisée..... Heureusement, il n'avait pu couper la ficelle qui le retenait. Peu m'importait le reste.

Mais le surveillant ne vit pas la chose du même œil que moi. La capture d'un rat, le dégât fait à ma toilette, furent jugés par lui comme autant de nouveaux griefs qui se joignirent à celui de la veille dans un rapport volumineux qu'il adressa au proviseur. Je dus me rendre chez celui-ci, revêtu des pièces qui portaient les traces de mon dernier délit. Par une coïncidence fâcheuse, le soulier, le bas et le pantalon étaient troués sur la même jambe.

L'abbé Larivière (ainsi s'appelait notre proviseur) dirigeait le collége avec une sollicitude toute paternelle. Toujours juste et

porté par sa nature à l'indulgence, il avait su se faire adorer, et encourir sa disgrâce était pour les élèves le plus sévère des châtiments.

— Eh bien ! Robert, me dit-il, en me regardant doucement pardessus les lunettes qui lui pinçaient le bout du nez, nous avons donc commis de grandes fautes? Voyons, dites-moi toute la vérité.

Je possédais alors une qualité que je me flatte de n'avoir pas perdue depuis ; c'était une extrême franchise. Je fis au proviseur le récit exact et fidèle de mes méfaits, sans en omettre un seul détail ; ma sincérité me porta bonheur. L'abbé Larivière, après s'être contenu quelques instants, finit par rire aux éclats des burlesques péripéties de mes aventures ; toutefois, après m'avoir fait comprendre tout ce qu'il y avait de répréhensible dans l'action que j'avais commise, en m'emparant d'un bien qui ne m'appartenait pas, le bon abbé termina ainsi sa petite allocution.

— Je ne vous sermonnerai pas plus longtemps, Robert, je crois à votre repentir ; douze heures de prison doivent suffire pour votre punition ; je vous rends votre liberté. Je ferai plus : quoique vous soyez bien jeune encore, je veux vous traiter en homme, mais en homme d'honneur, entendez-vous ? Vous allez me donner votre parole que non-seulement vous ne retomberez plus dans une faute semblable, mais encore, comme votre passion pour la mécanique vous fait trop souvent négliger vos devoirs, que vous renoncerez à vos outils et vous livrerez exclusivement à l'étude.

— Ah! oui, Monsieur, je vous la donne, m'écriai-je, ému jusqu'aux larmes d'une indulgence aussi inattendue, et je puis vous assurer que vous ne vous repentirez pas d'avoir eu foi en mon serment.

J'avais à cœur de tenir cet engagement, mais je ne me dissimulais pas les difficultés qui s'opposeraient à ma bonne résolution ; il y avait tant d'occasions de faillir dans cette voie de sagesse où je voulais consciencieusement m'engager ! D'ailleurs, comment résister aux railleries, aux quolibets, aux sarcasmes des mauvais élèves, qui, pour cacher leurs folies, entraînent les caractères faibles à devenir leurs complices? Aussi mes serments eussent-ils

couru de grands dangers, si je n'avais eu le courage de *mes opinions:* je rompis brusquement avec quelques étourdis dont les études classiques se ressentaient du travers de leur esprit.

Cependant, quelque chose de plus difficile encore restait à accomplir pour compléter ma conversion, et si douloureux que fût le sacrifice, j'eus la force de me l'imposer. Refoulant au fond de mon cœur ma passion pour la mécanique, je brûlai mes vaisseaux, c'est-à-dire que je mis de côté mon manége, mes cages et leur contenu ; j'oubliai jusqu'à mes outils, et, dégagé de toute distraction extérieure, je me livrai entièrement à l'étude du grec et du latin.

Les éloges de l'excellent abbé Larivière, qui se vantait d'avoir su reconnaître en moi l'étoffe d'un bon élève, me récompensèrent de ce suprême effort, et je puis dire que je devins dès lors un des écoliers les plus studieux et les plus assidus. Ce n'est pas que je ne regrettasse parfois mes outils et mes chères mécaniques ; mais, me rappelant ma promesse au proviseur, je tins toujours ferme contre la tentation. Tout ce que je me permettais, c'était de jeter furtivement sur le papier quelques idées qui me passaient par l'esprit, ne sachant pas si un jour je pourrais les mettre à exécution.

Enfin le moment arriva où je dus quitter le collége, mes études étaient terminées.

J'avais dix-huit ans.

CHAPITRE II.

Un badaud de province. — Le docteur Carlosbach, escamoteur et professeur de mystification. — *Le sac au sable, le coup de l'étrier.* — Je suis clerc de notaire, les *minutes* me paraissent bien longues. — Un petit automate. — Protestation respectueuse. — Je monte en grade dans la basoche. — Une machine de la force... d'un portier. — Les canaris acrobates. — Remontrances de Mᵉ Roger. — Mon père se décide a me laisser suivre ma vocation.

—

Dans le récit que je viens de faire, on n'a trouvé que des événements simples et peu dignes peut-être d'un homme qui, souvent, a passé pour un sorcier; mais patience, lecteur, encore quelques pages d'introduction à ma vie d'artiste, et bientôt ce que vous cherchez dans ce livre va se dérouler à vos yeux : vous saurez comment se fait un magicien et vous apprendrez que l'arbre où se cueille cette baguette magique qui enfantait mes prétendus prodiges, n'est autre qu'un travail opiniâtre, persévérant et longtemps arrosé de mes sueurs ; bientôt aussi, en vous rendant témoin de mes travaux et de mes veilles, vous pourrez apprécier ce que coûte une réputation dans mon art mystérieux.

Au sortir du collége, je savourai d'abord toutes les joies d'une liberté dont j'avais été privé depuis tant d'années. Pouvoir aller à droite ou à gauche, parler ou se taire au gré de ses désirs, se lever tôt ou tard selon ses inspirations, n'est-ce pas pour un écolier le paradis sur terre ?

J'usais largement de ces ineffables plaisirs ; ainsi, le matin, quoique j'eusse conservé l'habitude de m'éveiller à cinq heures, dès que la pendule m'indiquait ce moment, autrefois si terrible, je me mettais à rire aux éclats, en accompagnant cet accès de gaîté maligne d'un monologue animé, sorte de défi jeté à d'invisibles surveillants ; puis, satisfait de cette petite vengeance rétroactive, je me rendormais jusqu'à l'heure du déjeuner. Après le repas, je sortais sans autre but que celui de faire ce que j'appelais une bonne flânerie.

Je fréquentais de préférence les promenades publiques, car j'avais plus de chances que partout ailleurs d'y trouver quelques distractions pour occuper mes loisirs ; aussi ne se passsait-il aucun événement dont je ne fusse le témoin. J'étais en un mot le badaud personnifié, la gazette vivante de ma ville natale.

La plupart de ces événements présentaient en eux-mêmes un bien faible intérêt ; pourtant un jour j'assistai à une petite scène qui laissa dans mon esprit de profonds souvenirs.

Une après dînée, comme j'étais à me promener sur le mail qui borde la Loire, plongé dans les réflexions que me suggéraient la chute des feuilles et leurs tourbillons soulevés par une bise d'automne, je fus tiré de cette douce rêverie par le son éclatant d'une trompette très habilemement embouchée.

Je laisse à penser si je fus le dernier à me rendre à l'appel de cette éclatante mélodie.

Quelques promeneurs, affriandés comme moi par le talent de l'artiste mélomane, vinrent également former cercle autour de lui.

C'était un grand gaillard, à l'œil vif, au teint basané, aux cheveux longs et crépus, portant le poing sur la hanche et la tête élevée. Son costume, quoique d'une composition assez burlesque,

était néanmoins propre et annonçait un homme pouvant avoir, comme diraient les gens de sa profession, *du foin dans ses bottes*. Il portait une redingote marron, surmontée d'un petit collet de même couleur et garnie de larges brandebourgs en argent; autour de son cou, négligemment posée, s'enroulait une cravate de soie noire. Les deux extrémités en étaient réunies par une bague ornée d'un diamant qui eût pu enrichir un millionnaire, si cette pierre n'eût eu le malheur de s'appeler strass. Son pantalon noir était largement étoffé ; il n'avait point de gilet, mais en revanche, un linge très blanc, sur lequel s'étalait une énorme chaîne en chrysocale, avec une collection de breloques dont le son métallique se faisait entendre à chaque mouvement du musicien.

J'eus tout le temps de faire ces observations, car mon homme ne trouvant pas sans doute son assistance assez nombreuse pour mériter l'honneur d'une séance, fit durer son prélude musical au moins un quart-d'heure ; enfin le cercle s'étant insensiblement agrandi, la trompette cessa de se faire entendre.

L'artiste posa son instrument à terre, fit gravement le tour de l'assemblée, en exhortant chacun à reculer un peu ; puis, s'arrêtant, il passa la main dans ses longs cheveux et sembla se recueillir dans une aspiration toute de poésie.

Peu habitué au charlatanisme de cette mise en scène de la place publique, je regardais cet homme avec une confiante admiration et me préparais à ne pas perdre un mot de ce que j'allais entendre.

— Messieurs, s'écria-t-il d'une voix assurée et sonore :
— Ecoutez-moi :
— Je ne suis point ce que je parais être. Je dirai plus, je suis ce que je parais n'être pas. Oui, Messieurs, oui, avouez-le, vous me prenez pour un de ces pauvres diables venant implorer quelque gros sous de votre générosité. Eh bien ! détrompez-vous ; si vous me voyez aujourd'hui sur cette place, sachez que je n'y suis descendu que pour le soulagement de l'humanité souffrante, en général, pour votre bien en particulier, comme aussi pour votre agrément.

Ici, l'orateur, qu'à son accent on pouvait aisément reconnaître

pour un des riverains de la Garonne, passa une seconde fois la main dans sa chevelure, releva la tête, humecta ses lèvres, et prenant un air de dignité majestueuse, il continua :

— Je vous apprendrai tout à l'heure qui je suis, et vous pourrez m'apprécier à ma juste valeur ; en attendant, permettez-moi de vous présenter, pour vous distraire, un faible échantillon de mon savoir-faire.

L'artiste, après avoir régularisé le cercle de ses auditeurs, dressa devant lui une table à X, sur laquelle il déposa trois gobelets de ferblanc, si bien polis, qu'on les eût pris pour de l'argent; puis il se ceignit d'une gibecière en velours d'Utrecht rouge, dans laquelle il plongea ses mains pendant quelques instants, sans doute pour préparer les prestiges qu'il allait présenter; et la séance commença.

Dans une longue série de tours, les muscades, d'abord invisibles, parurent au bout des doigts de l'escamoteur, passèrent successivement d'un gobelet sous un autre, à travers la table, même jusque dans la poche d'un spectateur, pour sortir ensuite, à la grande joie du public, du nez d'un jeune badaud. Celui-ci prit le fait au sérieux, et il se tua à se moucher pour s'assurer qu'il ne lui restait plus de ces petites boules dans le cerveau.

L'adresse avec laquelle ces tours furent faits, la bonhomie apparente de l'opérateur dans l'exécution de ces ingénieux artifices, me produisirent la plus complète illusion.

C'était la première fois que j'assistais à un semblable spectacle : j'en fus émerveillé, stupéfait, ébahi. Cet homme pouvant produire à son gré de telles merveilles, me semblait un être surhumain; ce fut donc avec un vif regret que je lui vis mettre de côté ses gobelets et plier sa gibecière. L'assemblée paraissait également charmée; l'artiste s'en aperçut et mit à profit ces excellentes dispositions en faisant signe qu'il avait encore quelque chose à dire. Posant alors ses deux mains sur la table, comme sur l'appui d'une tribune :

— Messieurs et Dames, dit-il avec une feinte modestie et dans le but de ménager certains effets oratoires, Messieurs et Dames,

j'ai été assez heureux pour vous voir prêter à mes tours d'adresse une bienveillante attention, je vous en remercie — l'escamoteur s'inclina jusqu'à terre ; — et comme je tiens à vous prouver que vous n'avez point affaire à un ingrat, je veux essayer de vous rendre toute la satisfaction que vous m'avez fait éprouver.

— Daignez m'écouter un instant :

— Je vous ai promis de vous dire qui j'étais, je vais vous satisfaire — changement subit de physionomie, sentiment de haute estime de soi-même : — vous voyez en moi le célèbre docteur Carlosbach ; la consonnance de mon nom vous indique assez que je suis d'origine *Anglo-Francisco-Germanique*, pays où l'on vient au monde avec une couronne de laurier sur la tête.

— Faire mon éloge ne serait qu'être l'interprète de la renommée aux *cent bouches d'or et d'azur* ; je me contenterai de vous dire que j'ai un immense talent et que mon incommensurable réputation ne peut être égalée que par ma modestie. Couronné par les plus illustres sociétés savantes du monde entier, je m'incline devant leur jugement, qui proclame la supériorité de mes connaissances dans le grand art de guérir le genre humain.

Cet exorde, aussi bizarre qu'emphatique, fut débité avec une imperturbable assurance ; cependant, je crus remarquer sur la figure du célèbre docteur quelques légères crispations des lèvres qui trahissaient comme une envie de rire contenue. Je ne m'y arrêtai pas, et, séduit par la faconde de l'orateur, je ne cessai de lui prêter une oreille attentive.

— Mais, Messieurs, ajouta-t-il, c'est assez vous entretenir de ma personne ; il est temps que je vous parle de mes œuvres.

— Apprenez donc que je suis l'inventeur du baume *Vermi-fugo-panacéti*, dont l'efficacité souveraine est incontestable.

— Oui, Messieurs, oui, le ver, cet ennemi de l'espèce humaine ; le ver, ce destructeur de tout ce qui porte existence ; le ver, ce rongeur acharné des morts et des vivants, est enfin vaincu par ma science ; une goutte, un atôme de cette précieuse liqueur suffit pour chasser à tout jamais cet affreux parasite.

— Avez-vous des vers longs, des vers plats, des vers ronds ? peu m'importe la forme, je vous en délivrerai.

— Avez-vous encore le ver *macaque,* qui se place entre cuir et chair, le ver *coquin,* qui s'engendre dans la tête de l'homme, le *ténia,* vulgairement appelé le ver solitaire, venez à moi, sans crainte, je vous les *extirperai* sans douleur.

— Et, Messieurs telle est la vertu de mon baume merveilleux, que non-seulement il délivre l'homme de cette affreuse calamnité pendant sa vie, mais que son corps n'a plus rien à craindre après sa mort ; prendre mon baume, c'est s'embaumer par anticipation ; l'homme alors devient immortel. Ah! Messieurs, si vous connaissiez toutes les vertus de ma sublime découverte, mais, vous vous précipiteriez sur moi pour me l'arracher, en me jetant des poignées d'or ; ce ne serait plus une distribution, ce serait un pillage, aussi je m'arrête...... »

L'orateur s'arrêta en effet un instant et essuya son front d'une main, tandis que de l'autre il indiquait à la foule qu'il n'avait pas fini. Déjà un grand nombre d'auditeurs cherchaient à s'approcher du savant docteur ; Carlosbach sembla ne pas s'en apercevoir et reprenant la pose dramatique qu'il avait un instant quittée, il continua ainsi :

— Mais, me direz-vous, quel peut être le prix d'un tel trésor ? Serons-nous jamais assez riches pour l'acquérir ? Et ! Messieurs, c'est ici le moment de vous faire connaître toute l'étendue de mon désintéressement.

Ce baume, pour la découverte duquel j'ai *séché* ma vie ; ce baume, que des souverains ont acheté au prix de leur couronne, ce baume enfin que l'on ne saurait payer..... Je vous le donne.

A ces mots inattendus, la foule, frémissante d'émotion, reste un instant interdite, puis, comme s'ils eussent été sous l'impression du fluide électrique, tous les bras se lèvent suppliants et implorent la générosité du docteur.

Mais, ô surprise! ô déception! Carlosbach, *ce docteur célèbre,* Carlosbach, *ce bienfaiteur de l'humanité,* quitte soudainement son rôle de charlatan et se prend d'un rire *homérique.*

Ainsi que dans un changement à vue, la scène est tranformée, tous les bras levés retombent en même temps; on se regarde, on s'interroge, on murmure, puis l'on s'apaise, et bientôt la contagion du rire gagnant de proche en proche, la foule éclate en chœur.

L'escamoteur s'arrête le premier et réclame le silence.

— Messieurs, dit-il alors d'un ton de parfaite convenance, ne m'en veuillez point de la petite scène que je viens de jouer; j'ai voulu par cette comédie vous prémunir contre les charlatans qui chaque jour vous trompent, ainsi que je viens de le faire moi-même. Je ne suis point docteur, mais tout simplement escamoteur, professeur de mystifications et auteur d'un *recueil* dans lequel vous trouverez, outre le discours que je viens de vous débiter, la description d'un grand nombre de tours d'escamotage.

— Voulez-vous connaître l'art de vous amuser en société? Pour dix sous, vous pouvez vous satisfaire.

L'escamoteur sort d'une boîte un énorme paquet de livres, fait le tour de l'assistance, et grâce à l'intérêt que son talent a su inspirer, il ne tarde pas à débiter toute sa marchandise.

La séance était terminée : je rentrai à la maison la tête pleine de tout un monde de sensations inconnues.

Comme on le pense bien, je m'étais procuré un des précieux volumes; je me hâtai d'en prendre connaissance, mais le faux docteur y continuait son système de mystification et, malgré toute ma bonne volonté, je ne pus parvenir à comprendre aucun des tours dont il semblait donner l'explication. J'eus, du reste, pour me consoler, le plaisant discours que je viens de rapporter ici.

Je m'étais promis de mettre le livre de côté et de n'y plus songer, mais les merveilles qui y étaient annoncées venaient à chaque instant se retracer à mon esprit. O Carlorsbach, disais-je dans ma modeste ambition, si j'avais ton talent, comme je me trouverais heureux! Et, plein de cette idée, je me décidai à aller prendre des leçons du savant professeur. Malheureusement cette détermination fut trop tardivement prise; lorsque je me présentai, j'appris que l'escamoteur mettant à profit les ressources de sa profession,

avait, dès la veille, quitté son auberge, oubliant de payer les dépenses princières qu'il y avait faites.

L'aubergiste me donna des détails sur cette fugue, dernière mystification du professeur. Carslorsbach était arrivé chez lui avec deux malles d'inégale grandeur et lourdement chargées ; sur la plus grande étaient écrits ces mots : *Instruments de Physique*, sur l'autre *Vestiaire*. Or, l'escamoteur, qui, disait-il, avait reçu de nombreuses invitations des châteaux voisins pour y donner des séances, était parti la veille, afin de satisfaire à l'un de ces engagements. On ne l'avait vu emporter avec lui qu'une de ses malles, celle aux instruments, et l'on avait supposé que l'autre restait dans la chambre et servait tout naturellement à garantir ses frais d'auberge, qu'il devait payer à son retour.

Le lendemain, l'aubergiste ne voyant pas revenir son voyageur, pensa qu'il était prudent de mettre ses effets en lieu de sûreté. Il entre donc dans la chambre de l'escamoteur ; mais les deux malles avaient disparu et à leur place était un énorme sac rempli de sable sur lequel on voyait en gros caractères :

SAC AUX MYSTIFICATIONS.

Le coup de l'étrier.

Voici ce que conjecturait le malheureux aubergiste : La grande malle, lors de son arrivée, devait être remplie par le sable ; l'escamoteur, en quittant l'auberge, avait remplacé celui-ci par la boîte au vestiaire, et muni de ces deux malles, n'en faisant plus qu'une, il était parti pour ne plus revenir.

Je continuai pendant quelque temps encore à jouir de la vie contemplative que je m'étais créée ; mais à force de flâneries et de promenades, la satiété ne tarda pas à venir et je me trouvai tout surpris, un jour, de me sentir fatigué de cette existence désœuvrée.

Mon père, en homme qui connaît le cœur humain, attendait ce moment pour me parler raison ; il me prit à part, un matin, et, sans autre préambule, me dit avec bonté :

— Voyons, mon ami, te voilà sorti du collége avec une instruction solide : je t'ai laissé jouir largement d'une liberté après la-

quelle tu semblais aspirer. Mais tu dois comprendre que cela ne suffit pas pour vivre ; il faut maintenant quitter l'habit d'écolier et entrer résolument dans le monde, où tu appliqueras tes connaissances à l'état que tu auras embrassé. Cet état, il est temps de le choisir ; tu as sans doute un goût, une vocation, c'est à toi de me la faire connaître ; parle donc et tu me trouveras disposé à te seconder dans la carrière que tu auras choisie.

Bien que mon père eût souvent manifesté la crainte de me voir suivre sa profession, je pensai, d'après ces paroles, qu'il avait changé d'avis, et je m'écriai avec transport : « Sans doute, j'ai une vocation, et celle-là tu ne peux la méconnaître, car elle date de loin ; tu le sais, je n'ai jamais eu d'autre désir que celui d'être.... »

Mon père devina ma pensée et ne me laissa pas achever :

— Je vois, reprit-il, que tu ne m'as pas compris, je vais m'expliquer plus clairement. Sache donc que mon désir est de te voir choisir une profession plus lucrative que la mienne. Réfléchis qu'il serait peu raisonnable d'enterrer dans ma boutique dix années d'études, pour lesquelles j'ai fait de si grands sacrifices : songe d'ailleurs au peu de fortune que m'a procuré mon état, puisque trente années d'un travail assidu ne m'ont donné pour mes vieux jours qu'une bien modeste aisance. Crois-moi, change de résolution et renonce à ta manie de *faire de la limaille*.

Mon père ne faisait en cela que suivre les idées de la plupart des parents qui ne voient que les désagréments attachés à leur profession. A ce préjugé se joignait, il faut le dire aussi, la louable ambition du chef de famille qui désire élever son fils au-dessus de lui.

Me prononcer pour un autre état que celui de mécanicien, était pour moi chose impossible ; car ne connaissant les autres professions que de nom, j'étais incapable de les apprécier, et conséquemment d'en choisir une ; je restai muet.

En vain, mon père, pour solliciter une réponse, essaya de fixer mon choix en faisant valoir les avantages que je trouverais à être pharmacien, avoué ou notaire, etc. Je ne pus que lui répéter que

je m'en rapportais sur ce point à sa sagesse et à son expérience. Cette abnégation de mes volontés, cette soumission sans réserve parut le toucher; je m'en aperçus, et voulant tenter un dernier effort sur sa détermination, je lui dis avec effusion :

— Avant de prendre un parti dont dépend mon avenir, permets-moi, cher père, de te faire une observation. Es-tu bien sûr que ce soit ton état qui manque de ressources, et non la ville où tu l'as exercé ? Je t'en supplie, laisse-moi faire, et lorsque, par tes conseils, je serai parvenu à avoir du talent, j'irai à Paris, centre des affaires et de l'industrie, et j'y ferai ma fortune ; j'en ai, non pas le pressentiment, mais la conviction.

Craignant sans doute de faiblir, mon père voulut couper court à cet entretien en évitant de répondre à mon objection.

— Puisque tu t'en rapportes à moi, me dit-il, je te conseille de suivre le notariat; avec ton intelligence, du travail et de la conduite, je ne doute pas que tu n'y fasses promptement ton chemin.

Deux jours après, j'étais installé dans une des meilleures études de Blois, et grâce à ma belle écriture, on me donna l'emploi d'expéditionnaire, lequel consiste, on le sait, à écrire du matin au soir des *expéditions* et des *grosses* sans trop savoir ce que l'on fait.

Je laisse à penser si ce travail d'automate pouvait longtemps convenir à la nature de mon esprit : des plumes, de l'encre, rien n'était moins propre à l'exécution des idées inventives qui ne cessaient de me poursuivre. Heureusement, à cette époque, les plumes d'acier n'étaient pas encore inventées ; j'avais donc pour me distraire la ressource de tailler mes plumes, et, je l'avoue, j'en usais largement.

Ce seul détail suffira pour donner une idée du *spleen* qui pesait sur moi comme un manteau de plomb ; j'en serais tombé malade infailliblement, si je n'eusse trouvé le moyen de me procurer, en dehors de l'étude, une occupation plus attrayante et surtout plus conforme à mes goûts.

Parmi les curiosités mécaniques que l'on confiait à mon père pour être réparées, j'avais pu voir une tabatière sur le dessus de laquelle était une petite scène automatique qui m'avait vivement

intéressé. Le dessus de la boîte représentait un paysage. En pressant une détente, un lièvre paraissait sur le premier plan, et se dirigeait vers une touffe d'herbe, qu'il se mettait en devoir de brouter ; peu après on voyait déboucher d'un bois un chasseur, cheminant en compagnie de son chien.

Le Nemrod en miniature s'arrêtait à la vue du gibier, épaulait son fusil et mettait en joue ; un petit bruit simulant l'explosion de l'arme se faisait entendre, et tout aussitôt le lièvre blessé, il faut le croire, s'enfuyait, poursuivi par le chien, et disparaissait dans un fourré.

Cette jolie mécanique excitait au plus haut point mon envie, mais je ne pouvais que la convoiter, car son propriétaire, outre l'importance qu'il y attachait, n'avait aucune raison pour consentir à s'en défaire, et d'ailleurs mes ressources pécuniaires ne pouvaient prétendre à une telle acquisition.

Puisque je ne pouvais posséder cette pièce, je voulus au moins en conserver le souvenir, et j'en fis un dessin exact à l'insu de mon père. Ce plan terminé, ma tête se monta à la vue de son ingénieuse disposition, et j'en vins à me demander s'il ne me serait pas possible de le mettre à exécution.

Ma réponse fut affirmative.

Pendant six mois, j'eus la persévérance de me lever avec le jour, et, descendant furtivement à l'atelier de mon père, qui, lui, n'était pas matinal, je travaillais jusqu'à l'heure à laquelle il avait l'habitude d'y venir. Ce moment arrivé, je remettais les outils dans l'ordre où je les avais trouvés, je serrais soigneusement mon ouvrage et je me rendais à l'étude.

La joie que j'éprouvai en voyant fonctionner ma mécanique ne peut être égalée que par le plaisir que je ressentis en la présentant à mon père, comme protestation indirecte et respectueuse contre la détermination qu'il avait prise à l'égard de ma profession. J'eus de la peine à le convaincre que je n'avais point été aidé dans ce travail ; quand enfin il n'en douta plus, il ne put s'empêcher de m'en faire compliment.

— C'est bien fâcheux, me dit-il d'un air pensif, qu'on ne puisse

tirer parti de semblables dispositions ; mais, mon ami, ajouta-t-il, comme pour chasser une idée qui l'importunait, crois-moi, méfie-toi de ton adresse ; elle pourrait nuire à ton avancement.

Depuis plus d'un an je remplissais les fonctions de clerc amateur, c'est-à-dire de clerc sans rétribution, quand l'offre me fut faite par un notaire de campagne d'entrer chez lui en qualité de second clerc, avec de modiques appointements.

J'acceptai avec empressement cet avancement inattendu ; mais une fois installé dans mes nouvelles fonctions, je ne fus pas longtemps à m'apercevoir que mon officier ministériel m'avait donné de l'*eau bénite de cour* dans l'énonciation de mon emploi. La place que je remplissais chez lui était tout simplement celle de petit clerc, c'est-à-dire que je faisais les courses de l'étude, le premier et unique clerc suffisant à lui seul pour le reste de la besogne.

Il est vrai que je gagnais quelque argent ; c'était le premier que mon travail me procurait : cette considération rendit la pilule moins amère à mon amour-propre. D'ailleurs monsieur Roger (ainsi se nommait mon nouveau patron) était bien le meilleur des hommes ; son abord, plein de bienveillance et de bonté, m'avait séduit dès le premier jour, et je puis ajouter que je n'eus qu'à me louer de ses procédés envers moi, tout le temps que je passai dans son étude.

Cet homme, la probité même, avait la confiance du duc d'Avaray, dont il régissait le château, et, plein de zèle pour les affaires de son noble client, il s'en occupait beaucoup plus que de celles de son étude. A Avaray, du reste, les affaires de *notariat* étaient peu nombreuses, et nous venions facilement à bout de la besogne qu'elles nous procuraient ; pour mon compte j'avais bien des loisirs que je ne savais comment occuper ; mon patron me vint en aide, en mettant sa bibliothèque à ma disposition. J'eus la bonne fortune d'y trouver le Traité de botanique de Linné, et j'acquis les premières notions de cette science.

L'étude de la botanique exigeait du temps, et je n'avais à lui consacrer que les moments qui précédaient l'ouverture du cabinet ;

or, sans savoir pourquoi, j'étais devenu un dormeur infatigable. Impossible de me réveiller avant huit heures. Je résolus de triompher de cette somnolence opiniâtre et j'inventai un réveil-matin dont l'originalité me semble mériter une mention toute particulière.

La chambre que j'occupais dépendait du château d'Avaray, et était située au-dessus d'une voûte fermée par une lourde grille. Ayant remarqué que, chaque matin, au petit jour, le portier Thomas venait ouvrir cette grille, qui donnait passage dans les jardins, l'idée me vint de profiter de cette circonstance pour me faire un réveil-matin.

Voici quelles étaient mes dispositions mécaniques : chaque soir, en me couchant, j'attachais à l'une de mes jambes l'extrémité d'une corde dont l'autre bout, passant par ma fenêtre entr'ouverte, allait se fixer à la partie supérieure de la porte grillée.

On comprendra facilement le jeu de cet appareil : le portier, en poussant la grille, m'entraînait sans s'en douter au beau milieu de la chambre. Ainsi violemment tiré de mon sommeil, je cherchais à m'accrocher à mes couvertures ; mais, plus je résistai, plus l'impitoyable Thomas poussait de son côté, et je finissais par me réveiller en l'entendant, chaque fois, maugréer contre les gonds de la porte, auxquels il promettait de l'huile pour le lendemain. Je me dégageais alors la jambe, et, mon Linné à la main, j'aillais demander à la nature ses admirables secrets, dont l'étude m'a fait passer de si doux instants.

Autant pour plaire à mon père que pour remplir scrupuleusement les devoirs de mon emploi, je m'étais promis de ne plus m'occuper de la mécanique, dont je redoutais l'irrésistible attrait, et je m'étais religieusement tenu parole. Il y avait donc tout lieu de croire qu'adoptant le notariat, je prendrais enfin mes grades dans la basoche et deviendrais un jour moi-même maître Robert, notaire dans telle ou telle localité. Mais la Providence, dans ses décrets, m'avait tracé une toute autre route, et mes inébranlables résolutions vinrent échouer devant une tentation trop forte pour mon courage.

Dans l'étude, il y avait, chose assez bizarre, une magnifique volière remplie d'une multitude de canaris dont le chant et le plumage avaient pour destination de tromper l'impatience du client, quand par hasard il était forcé d'attendre.

Cette volière étant considérée comme meuble de l'étude, j'étais, en ma qualité de petit clerc, chargé de la tenir en bon état de propreté et de veiller à l'alimentation de ses habitants.

Ce fut, sans contredit, parmi les travaux qui me furent confiés, celui dont je m'acquittai avec le plus de zèle ; j'apportai même tant de soins au bien-être et à l'amusement de mes pensionnaires, qu'ils absorbèrent bientôt presque tout mon temps.

Je commençai par organiser dans cette immense cage des mécaniques que j'avais inventées au collège dans de semblables circonstances ; insensiblement, j'en ajoutai de nouvelles, et je finis par faire de la volière un objet d'art et de curiosité, auquel nos visiteurs trouvaient un véritable attrait.

Ici, c'était un bâton près duquel le sucre et l'échaudé étalaient leurs séductions ; l'imprudent canari qui se laissait prendre à cette traîtreuse amorce avait à peine posé la patte sur le bâton fatal, qu'une petite cage circulaire l'enveloppait vivement et le retenait prisonnier jusqu'à ce que, conduit par le hasard ou par sa fantaisie, un autre oiseau, en se perchant sur un bâton voisin, fît partir une détente qui délivrait le captif. Là, c'étaient des bains et des douches forcés ; plus loin, une petite mangeoire était disposée de telle sorte que plus l'oiseau semblait s'en approcher, plus il s'en éloignait en réalité. Enfin, il fallait que chaque pensionnaire gagnât sa nourriture en la faisant venir à lui à l'aide de petits chariots qu'il tirait avec le bec.

Le plaisir que je trouvais à exécuter ces petits travaux me fit bientôt oublier que j'étais à l'étude pour toute autre chose que pour les menus plaisirs des canaris. Le premier clerc m'en fit l'observation en y ajoutant de justes remontrances ; mais j'avais toujours quelque prétexte pour me déranger, découvrant sans cesse des additions à faire au gymnase de mes volatiles.

Enfin, les choses en vinrent au point que l'autorité supérieure, c'est-à-dire le patron en personne, dut intervenir.

— Robert, me dit-il d'un ton sérieux qu'il prenait rarement avec ses clercs, lorsque vous êtes entré chez moi, c'était, vous le savez, pour vous occuper exclusivement des travaux de mon étude, et non pour satisfaire vos goûts et vos fantaisies; des avertissements vous ont été donnés pour vous rappeler à vos devoirs, et vous n'en avez tenu aucun compte; je viens donc vous dire aujourd'hui qu'il faut prendre une détermination bien arrêtée de cesser vos travaux de mécanique, ou je me verrai dans la nécessité de vous renvoyer à votre père.

Ce bon monsieur Roger s'arrêta, comme pour reprendre haleine, après les reproches qu'il venait de me faire, j'en suis certain, bien à contre-cœur. Après un instant de silence, reprenant avec moi son ton paternel, il ajouta :

— Et tenez, mon ami, voulez-vous que je vous donne un conseil ? Je vous ai étudié, et j'ai la conviction que vous ne ferez jamais qu'un clerc très médiocre, et par suite un notaire plus médiocre encore, tandis que vous pouvez devenir un bon mécanicien. Il serait donc très sage d'abandonner une carrière dans laquelle il y a pour vous si peu d'espoir de réussite, et de suivre celle pour laquelle vous montrez de si heureuses dispositions.

Le ton d'intérêt avec lequel M. Roger venait de me parler m'engagea à lui ouvrir mon cœur; je lui fis part de la détermination qu'avait prise mon père de m'éloigner de son état, et je lui dépeignis tout le chagrin que j'en avais ressenti.

— Votre père a cru bien faire, me répondit-il, en vous donnant une profession plus lucrative que la sienne; il pensait sans doute n'avoir à vaincre en vous qu'une simple fantaisie de jeunesse; moi je suis persuadé que c'est une vocation irrésistible, contre laquelle il ne faut pas essayer de lutter plus longtemps. Laissez-moi faire, je verrai vos parents dès demain, et je ne doute pas que je ne les amène à partager mon avis et à changer leurs projets relativement à votre avenir.

Depuis que j'avais quitté la maison paternelle, mon père avait

vendu son établissement et vivait retiré dans une petite propriété près de Blois. Mon patron alla le trouver, comme il me l'avait promis. Une longue conversation s'en suivit, et, après de nombreuses objections de part et d'autre, l'éloquence du notaire vainquit les scrupules de mon père, qui se rendit enfin :

— Allons, dit-il, puisqu'il le veut absolument, qu'il prenne mon état. Et comme je ne puis plus le lui enseigner moi-même, mon neveu, qui est mon élève, fera pour mon fils ce que j'ai fait pour lui-même.

Cette nouvelle me combla de joie ; il me sembla que j'allais entrer dans une nouvelle vie et je trouvai bien longs les quinze jours qu'en raison de divers arrangements, il me fallut encore passer à Avaray.

Enfin je partis pour Blois, et dès le lendemain de mon arrivée je me trouvais installé devant un étau, la lime à la main et recevant de mon parent ma première leçon de mécanique.

CHAPITRE III.

Le cousin Robert. — L'événement le plus important de ma vie. — Comment on devient sorcier. — Mon premier escamotage. — Fiasco complet. — Perfectibilité de la vue et du toucher. — Curieux exercice de prestidigitation. — Monsieur Noriet. — Une action plus ingénieuse que délicate. — Je suis empoisonné. — Un trait de folie.

Avant de parler de mes études dans l'horlogerie, je ferai connaître à mes lecteurs mon nouveau patron.

Et tout d'abord, pour me mettre à l'aise et parce que pour moi cela résume tout, je dirai que le *cousin Robert*, comme je le nommais, a été dès mon entrée chez lui et est toujours demeuré depuis un de mes meilleurs et plus chers amis. C'est qu'il serait difficile en effet d'imaginer un caractère plus heureux, un cœur plus affectueux et plus dévoué.

Comme ouvrier, mon cousin avait des qualités non moins précieuses : à une rare intelligence il joignait une adresse qui, je le déclare sans fausse modestie, semble être un privilége de notre famille ; il avait, du reste, la réputation du plus habile horloger de

Blois, et cette ville, comme on le sait, excella longtemps dans l'exécution des machines à mesurer le temps.

Mon père ne pouvait donc mieux faire que de me confier à un homme qui possédait toutes mes sympathies et chez qui je trouvais réunies à la fois la bienveillance d'un ami et la science d'un maître.

Mon cousin commença par me faire faire *de la limaille*, comme disait mon père, mais je n'eus pas besoin d'apprentissage pour arriver à me servir des outils, car depuis longtemps j'en avais acquis l'habitude, et les débuts du métier, ordinairement si ennuyeux, n'eurent rien de pénible pour moi. Je pus, dès les premiers jours, être employé à de petits travaux dont je m'acquittai avec assez d'habileté pour mériter les éloges de mon maître.

Je ne voudrais pas laisser croire cependant que je fus toujours un élève parfait; j'avais conservé dans mon nouvel état cette disposition d'esprit qui est innée en moi, et qui m'attira de la part du cousin plus d'une réprimande : je ne pouvais me résoudre à enchaîner mon imagination à l'exécution des idées d'autrui ; je voulais à toute force inventer ou perfectionner.

Toute ma vie j'ai été dominé par cette passion, ou si l'on veut par cette manie. Jamais je n'ai pu arrêter ma pensée sur une œuvre quelconque sans chercher les moyens d'y apporter un perfectionnement ou d'en faire jaillir une idée nouvelle. Mais cette disposition d'esprit, qui plus tard me fut si favorable, était à cette époque très préjudiciable à mes progrès. Avant de suivre mes propres inspirations et de m'abandonner à mes fantaisies, je devais m'initier aux secrets de mon art, apprendre à surmonter les difficultés signalées par les maîtres et chasser, enfin, des idées qui n'étaient propres qu'à me détourner des vrais principes de l'horlogerie.

Tel était le sens des observations paternelles que m'adressait de temps à autre mon cousin et j'étais bien forcé d'en reconnaître la justesse. Alors je me remettais à l'ouvrage avec plus de zèle, tout en gémissant en secret sur cet assujettissement qui m'était imposé.

Pour favoriser mes progrès et seconder mes efforts, mon patron m'engagea à étudier quelques ouvrages traitant de la mécanique en

général et de l'horlogerie en particulier. Cela rentrait trop bien dans mes goûts pour que je ne suivisse pas son conseil ; et je me livrais sans réserve à ces attrayantes études, lorsqu'un fait, bien simple en apparence, vint tout-à-coup décider du sort de ma vie en me dévoilant une vocation dont les mystérieuses ressources devaient ouvrir plus tard un vaste champ à mes idées inventives et fantastiques.

Un soir, j'entre dans la boutique d'un bouquiniste nommé Soudry, pour acheter le Traité d'horlogerie de Berthoud, que je savais être en sa possession.

Le marchand, engagé en ce moment dans une affaire d'une toute autre importance que celle qui m'amenait, sort de ses rayons deux volumes, me les remet et me congédie sans plus de façon.

Revenu chez moi, je me dispose à lire avec la plus grande attention mon Traité d'horlogerie, mais que l'on juge de ma surprise, lorsque sur le dos de l'un de ces volumes je lis ces mots : AMUSEMENTS DES SCIENCES.

Etonné de trouver un titre semblable sur un ouvrage sérieux, j'ouvre impatiemment ce livre, je parcours la table des chapitres, et ma surprise redouble en lisant ces mots étranges :

Démonstration des tours de cartes..... Deviner la pensée de quelqu'un..... Couper la tête d'un pigeon et le faire ressusciter, etc...

Soudry s'était trompé : dans sa préoccupation, au lieu d'un Berthoud il m'avait remis deux volumes de l'Encyclopédie. Fasciné toutefois par l'annonce de semblables merveilles, je dévore les pages du mystérieux in-quarto, et, plus j'avance dans ma lecture, plus je vois se dérouler devant moi les secrets d'un art pour lequel j'avais, à mon insu, plus que de la vocation.

Je crains d'être taxé d'exagération ou tout au moins de n'être pas compris d'un grand nombre de lecteurs, lorsque je dirai que cette découverte, trésor inespéré, me causa l'une des plus grandes joies que j'aie jamais éprouvées. C'est qu'en ce moment de secrets pressentiments m'avertissaient que le succès, la gloire peut-être, se trouvaient un jour pour moi dans l'apparente réalisation du mer-

veilleux et de l'impossible, et ces pressentiments ne m'ont heureusement pas trompé.

La ressemblance de deux in-quarto et la préoccupation d'un bouquiniste, telles furent les causes vulgaires de l'événement le plus important de ma vie.

Plus tard, dira-t-on, des circonstances différentes eussent pu éveiller en moi cette vocation ; c'est probable ; mais plus tard il n'eût plus été temps. Un ouvrier, un industriel, un négociant établi quittera-t-il une position faite, si médiocre qu'elle soit, pour céder à une passion qui serait infailliblement taxée de folie ! non certes. C'était donc seulement à cette époque que mon irristible penchant vers le mystérieux pouvait être raisonnablement suivi.

Combien de fois depuis n'ai-je pas béni cette erreur providentielle sans laquelle je serais resté sans doute un modeste horloger de province ! Ma vie, il est vrai, se serait ainsi écoulée calme, douce, et tranquille; bien des peines, des émotions, des angoisses m'eussent été épargnées; mais aussi de quelles vives sensations, de quelles joies profondes mon âme n'eût-elle pas été privée ?

J'étais passionnément courbé sur mon précieux in-quarto, dévorant jusqu'aux moindres détails de ces tours de main merveilleux ; ma tête brûlait et je restais parfois plongé dans des réflexions qui tenaient de l'extase. Cependant les heures s'écoulaient, et tandis que mon imagination se berçait dans des rêves fantastiques, je ne m'apercevais pas que ma chandelle était arrivée à sa dernière période ; sa lueur pâlissait sensiblement et j'entendis bientôt crépiter la mèche ; puis, réduite à un imperceptible lumignon, elle s'affaissa brusquement et rendit le dernier soupir.

Comprendra-t-on tout mon désappointement ? Cette chandelle était la dernière que j'eusse en ma possession ; force me fut donc de quitter les sublimes régions de la magie faute de pouvoir les éclairer. A cet instant de dépit, que n'aurais-je pas donné pour la lumière la plus vulgaire, fût-ce même pour un lampion !

Ce n'était pas que je fusse dans une obscurité complète ; une blafarde clarté me venait d'un réverbère voisin, mais quelques efforts que je fisse pour profiter de ses pâles rayons, je ne pouvais parvenir à déchiffrer un seul mot, et, bon gré mal gré, je dus me résigner à me coucher.

J'essayai vainement de dormir ; la surexcitation fiévreuse que m'avait donnée cette lecture ne me permit ni sommeil ni repos ; je repassais dans mon esprit les endroits qui m'avaient le plus frappé, et l'intérêt qu'ils m'inspiraient exaltait de plus en plus mon imagination.

Incapable de rester au lit, je retournais de temps en temps me mettre à la fenêtre, et, jetant sur le reverbère des regards de convoitise, j'en étais arrivé à former le projet d'aller lire à sa clarté, au beau milieu de la rue, lorsque soudain une autre idée traverse mon esprit. Dans mon impatience de la réaliser, je ne me donne même pas le temps de m'habiller, et, bornant mon vêtement au strict nécessaire, si l'on peut appeler ainsi des pantoufles et un caleçon, je prends mon chapeau d'une main, une paire de pincettes de l'autre, et je descends l'escalier à tâtons.

Une fois dans la rue, je me dirige rapidement vers le réverbère ; car je dois avouer au lecteur que poussé, sans doute, par le désir de mettre promptement à exécution certaines notions que je venais d'acquérir sur la prestidigitation, j'avais conçu la pensée d'*escamoter* à mon profit le quinquet affecté par la municipalité à la sûreté de la ville. Le rôle destiné aux pincettes et au chapeau dans cette audacieuse opération consistait, pour les premières, à briser la petite porte de tôle derrière laquelle s'enroulait la corde qui servait à monter et à descendre le réverbère, et pour le second, à jouer l'office de lanterne sourde, en étouffant les jets lumineux qui eussent pu trahir mon larcin.

Tout se passa au gré de mes désirs, et déjà je me retirais triomphant, quand un misérable incident vint me faire perdre le fruit de mon coup de main. Au moment même où j'allais disparaître avec mon butin, un mitron, oui, un vulgaire mitron, me fit échouer en apparaissant subitement au seul de sa boutique. Je me

blottis aussitôt dans l'encoignure d'une porte, et là, redoublant de soins pour absorber dans mon chapeau les rayons du quinquet, j'attendis, dans l'immobilité la plus complète, qu'il plût au malencontreux boulanger de rentrer chez lui. Mais que l'on juge de ma douleur et de mon effroi, quand je le vis s'adosser à la porte et fumer tranquillement sa pipe !

La position devenait intolérable ; le froid et aussi la crainte d'être découvert faisaient claquer mes dents, et, pour comble de désespoir, je sentis bientôt la coiffe de mon chapeau s'enflammer. Il n'y avait pas à hésiter : je serrai convulsivement ma soi-disant lanterne sourde entre mes mains et parvins ainsi à étouffer l'incendie ; mais à quel prix, grand Dieu ! Mon pauvre chapeau, celui dont je me parais le dimanche, était roussi, rempli d'huile et complètement déformé. Et tandis que je subissais toutes ces tortures, mon bourreau continuait à fumer avec un air de calme et de béatitude qui me causait des accès de rage.

Je ne pouvais pourtant demeurer là jusqu'au jour, mais comment sortir de cette situation critique ? Demander le secret au boulanger, c'était faire appel à son indiscrétion et me couvrir de ridicule ; rentrer directement chez moi, c'était me trahir, car j'étais obligé de passer devant lui, et un réverbère peu éloigné jetait assez de clarté pour me faire reconnaître. Restait un troisième parti : c'était d'enfiler rapidement une rue qui se trouvait à ma gauche et de regagner la maison par un chemin détourné. Ce fut celui-là auquel je m'arrêtai au risque d'être rencontré dans mon excursion en costume de baigneur.

Sans plus tarder, je mets sous mon bras et chapeau et quinquet, car je me vois forcé de les emporter avec moi pour enlever toute trace de mon délit, je pars comme un trait.

Dans mon trouble, je m'imagine que le boulanger me poursuit, je crois même entendre ses pas derrière moi, et voulant à toute force le dépister, je redouble de vitesse ; je prends tantôt à droite, tantôt à gauche, et traverse un si grand nombre de rues, que ce n'est qu'au bout d'un quart-d'heure d'une marche effrénée que je me retrouve dans ma chambre, haletant, n'en

pouvant plus, mais heureux d'en être quitte encore à si bon marché.

Il faut avouer que pour un homme destiné à jouer plus tard un certain rôle dans les fastes de l'escamotage, je n'avais pas eu la main heureuse pour mon coup d'essai, ou pour m'exprimer en termes de théâtres, je dirai que je venais de faire un *fiasco* complet.

Cependant, je ne fus aucunement découragé ; loin de là, dès le lendemain, j'oubliais mes infortunes de la veille en me retrouvant avec mon précieux traité de *magie blanche*, et je me remettais avec ardeur à la lecture de ses intéressants secrets.

Huit jours après je les possédais tous.

De la théorie je résolus de passer à la pratique ; mais, ainsi que cela m'était arrivé avec le livre de Carlosbach, je me trouvai subitement arrêté devant un obstacle. L'auteur était, il est vrai, plus consciencieux que le mystificateur Bordelais ; il donnait de ses tours une explication très facile à comprendre ; seulement il avait eu le tort de supposer à tous ses lecteurs une certaine adresse pour les exécuter. Or, cette adresse me manquait complètement, et, si désireux que je fusse de l'acquérir, je ne trouvais rien dans l'ouvrage qui m'en indiquât les moyens. J'étais dans la position d'un homme qui tenterait de copier un tableau sans avoir les moindres notions du dessin et de la peinture.

Faute d'un professeur pour me guider, je dus créer les principes de la sience que je voulais étudier.

D'abord, comme base fondamentale de la prestidigition, j'avais facilement reconnu que les organes qui jouent le principal rôle dans l'exercice de cet art sont la vue et le toucher. Je compris que, pour approcher le plus possible de la perfection, il fallait que le prestidigitateur développât en lui une perception plus rapide, plus délicate et plus sûre de ces deux organes, par cette raison que dans ses séances il doit embrasser d'un seul regard tout ce qui se passe autour de lui, et exécuter ses prestiges avec une dextérité infaillible.

J'avais été souvent frappé de la facilité avec laquelle les pianistes peuvent lire et exécuter, même à première vue, un morceau

de chant avec son accompagnement. Il était évident, pour moi, que par l'exercice on pouvait arriver à se créer une faculté de perception appréciative et une habileté du toucher qui permettent à l'artiste de lire simultanément plusieurs choses différentes, en même temps que ses mains s'occupent d'un travail très compliqué. Or, c'est une semblable faculté que je désirais acquérir pour l'appliquer à la prestidigitation ; seulement, comme la musique ne pouvait me fournir les éléments qui m'étaient nécessaires, j'eus recours à l'art du jongleur, dans lequel j'espérais trouver des résultats, sinon semblables, du moins analogues.

On sait que l'exercice des boules développe étonnamment le toucher. Mais n'est-il pas évident qu'il développe également le sens de la vue ?

En effet, lorsqu'un jongleur lance en l'air quatre boules qui se croisent dans différentes directions, ne faut-il pas que ce sens soit bien perfectionné chez lui, pour que ses yeux puissent, d'un seul regard, suivre avec une merveilleuse précision chacun des dociles projectiles dans les courbes variées que leur ont imprimées les mains ?

Il y avait précisément à Blois, à cette époque, un pédicure nommé Maous, qui possédait le double talent de jongler assez adroitement et d'extirper les cors avec une habileté digne de la légèreté de ses mains. Maous, malgré ce cumul, n'était pas riche; je le savais, et cette particularité me fit espérer obtenir de lui des leçons à un prix en rapport avec mes modestes ressources.

En effet, moyennant dix francs, il s'engagea à m'initier à l'art du jongleur.

Je me livrai avec une telle ardeur aux exercices qu'il m'indiqua, et mes progrès furent si rapides, qu'en moins d'un mois je n'avais plus rien à apprendre ; j'en savais autant que mon maître, si ce n'est pourtant l'art d'extirper les cors, dont je lui laissai le monopole. J'étais parvenu à jongler avec quatre boules.

Cela ne satisfit pas encore mon ambition ; je voulus, s'il était possible, surpasser la faculté de lire par appréciation que j'avais tant admirée chez les pianistes. Je plaçai un livre devant moi, et

tandis que mes quatre boules voltigeaient en l'air, je m'habituai à y lire sans hésitation.

Je ne serais point étonné que ceci parût extraordinaire à bien des lecteurs ; mais, ce qui les surprendra peut-être plus encore, c'est que je viens à l'instant même de me donner la satisfaction de répéter cette curieuse expérience ; pourtant trente ans se sont écoulés depuis le fait que je viens de raconter, et pendant ce temps j'ai bien rarement touché à mes boules ; car jamais je ne m'en suis servi dans mes séances.

Je dois avouer toutefois que sur ce point mon adresse a baissé d'un degré ; ce n'est plus qu'avec trois boules que j'ai pu lire avec facilité.

On ne saurait croire combien, alors, cet exercice communiqua à mes doigts de délicatesse et de sûreté d'exécution, en même temps que cette lecture par appréciation donnait à mon regard une promptitude de perception qui tenait du merveilleux. Je parlerai plus tard du service que me rendit cette dernière faculté pour l'expérience de la seconde vue.

Après avoir ainsi rendu mes mains souples et dociles, je n'hésitai plus à m'exercer directement à la prestidigitation. Je m'occupai spécialement de la manipulation des cartes et de l'*empalmage*.

Cette opération d'escamotage exige un long travail ; car il faut, tout en ayant la main droite ouverte et renversée, arriver à y retenir invisiblement des boules, des bouchons de liége, des morceaux de sucre, des pièces de monnaie, etc, sans que les doigts soient fermés ou perdent rien de leur liberté.

En raison du peu de temps dont je pouvais disposer, les difficultés inhérentes à ces nouveaux exercices eussent été insurmontables si je n'eusse trouvé le moyen de satisfaire les exigences de ma passion sans négliger mon état. Voici comment je m'y pris.

Selon la mode de l'époque, j'avais de chaque côté de ma redingote, dite à la *propriétaire*, des poches assez vastes pour pouvoir y manipuler avec facilité. Cette disposition me présentait cet avantage qu'aussitôt qu'une de mes mains n'était plus occupée au de-

hors, elle se glissait dans l'une de mes poches et se mettait à l'œuvre avec des cartes, des pièces de monnaie ou l'un des objets que j'ai cités.

Il est aisé de comprendre combien cette organisation me faisait gagner de temps. Ainsi, par exemple, dès que j'étais en course, mes deux mains pouvaient travailler chacune de son côté; au dîner, il m'arrivait très souvent de manger ma soupe d'une main, tandis que je faisais *sauter la coupe* de l'autre. Bref, si court que fût le répit que me laissait le travail de ma profession, j'en profitais immédiatement pour mes occupations favorites.

Comme on était loin de se douter que mon paletot fût en quelque sorte une salle d'étude, cette manie de tenir constamment mes mains renfermées passa pour une originalité de mauvais goût; mais, après quelques plaisanteries sur ce sujet, on ne m'en parla plus.

Quelle que fût ma passion pour l'escamotage, j'eus toutefois assez d'empire sur moi-même pour m'appliquer à ne pas mécontenter mon patron, qui ne s'aperçut jamais d'aucune distraction dans mon travail et n'eut que des éloges à me donner sous le double rapport de l'exactitude et de l'application.

Je vis enfin arriver le terme de mon noviciat, et, un beau jour, *le cousin* me déclara ouvrier et m'assura que j'étais apte à recevoir désormais un salaire. Ce fut avec le plus vif plaisir que je reçus cette déclaration, dans laquelle je trouvais, outre ma liberté, l'avantage de pouvoir relever ma situation financière.

Je ne fus pas longtemps, du reste, sans profiter des bénéfices de ma nouvelle position. Une place m'ayant été offerte chez un horloger de Tours, je partis le lendemain du jour où je devins libre.

Mon nouveau patron était ce M. Noriet qui, plus tard, acquit une certaine célébrité comme sculpteur. Son imagination, qui déjà pressentait ses œuvres futures, lui faisait dédaigner le travail routinier des *rhabilleurs* de montres, et il laissait volontiers à ses ouvriers le soin de faire ce qu'il appelait par dérision le *décrotage* de l'horlogerie. C'était pour remplir cette fonction qu'il m'avait fait venir chez lui.

Je devais gagner, en sus de la nourriture et du logement, trente-cinq francs par mois; c'était peu, à la vérité, mais la somme était énorme pour moi qui, depuis ma sortie de chez le notaire d'Avaray, n'avais vécu que des ressources d'un revenu plus que modeste.

Quand je dis que je gagnais trente-cinq francs, c'est pour établir une somme ronde; en réalité, je ne les touchais pas dans leur intégralité. M^{me} Noriet, en sa qualité d'excellente ménagère, possédait au plus haut point l'intelligence des escomptes et des retenues. Aussi avait-elle trouvé le moyen de modifier mon traitement par un procédé aussi ingénieux qu'indélicat : c'était de me payer en écus de six livres. Or, comme à cette époque les pièces de six francs ne valaient que cinq francs quatre-vingts centimes; il en résultait chaque mois pour la patronne un bénéfice de vingt-quatre sous, que de mon côté je portais au compte de mes *profits et pertes*.

Chez M. Noriet, mon temps était certainement bien rempli par ma besogne, et pourtant je trouvais encore le moyen d'exécuter mes exercices dans les poches de ma redingote; tous les jours, je constatais avec joie les progrès sensibles que je devais à mon travail persévérant. J'étais parvenu à faire disparaître avec la plus grande facilité tout objet que je tenais entre mes mains; quant aux principes des tours de cartes, ils n'étaient plus pour moi qu'un jeu d'enfant et me servaient à produire de charmantes illusions.

J'étais fier, je l'avoue, de mes petits talents de société et je ne négligeais aucune occasion de les faire valoir. Le dimanche, par exemple, après l'invariable partie de loto qui se jouait dans la famille toute patriarcale de M. Noriet, je donnais, à la grande satisfaction de l'assistance, une petite séance de prestidigitation qui venait égayer les fronts soucieux des victimes du plus monotone de tous les jeux. On trouvait que j'étais un *agréable farceur*, et ce compliment me ravissait d'aise.

Ma conduite régulière, mon assiduité au travail, et peut-être aussi un certain enjouement dont j'étais doué à cette époque, m'avaient concilié l'amitié du *patron* et de la *patronne*, si bien que j'étais devenu un membre indispensable de leur société et que je

participais à toutes leurs parties de plaisir. Il nous arrivait assez souvent d'aller à la campagne.

Dans une de ces excursions, c'était le 25 juillet 1828 (et je n'oublierai jamais cette date mémorable, car peu s'en fallut qu'elle ne marquât la fin de mon existence), nous étions allés faire une promade dans le but d'assister à la fête d'un village voisin. Avant de partir, nous avions annoncé notre retour pour cinq heures, en recommandant à la *bonne* de tenir le dîner prêt pour ce moment; mais entraînés par le plaisir, nous ne pûmes être exacts, et nous n'arrivâmes au logis que vers huit heures.

Après avoir subi la mauvaise humeur de la cuisinière, dont le dîner s'était refroidi, nous nous mettons à table et mangeons comme des gens dont l'appétit a été aiguisé par une longue promenade, le grand air et huit ou dix heures d'abstinence.

Quoi qu'en eût dit Jeannette (c'était le nom de notre *cordon bleu*) tout ce qu'elle nous servit fut trouvé excellent, à l'exception pourtant d'un certain ragoût que tout le monde déclara détestable et auquel on toucha à peine. Seul je dévorai ma part du mets, sans m'inquiéter, le moins du monde, de sa qualité. Malgré les railleries que m'attira mon avidité, j'en demandais même une seconde fois et j'aurais sans doute absorbé tout le plat, si la maîtresse de la maison ne s'y était opposée dans l'intérêt de ma santé.

Cette précaution me sauva la vie. En effet, le repas était à peine fini et la partie de loto commencée, que déjà j'éprouvais un malaise indéfinissable. Je ne tardai pas à me retirer dans ma chambre, où des douleurs atroces me saisirent et me forcèrent à requérir les soins d'un médecin. Le docteur, après s'être minutieusement renseigné, acquit bientôt la certitude qu'une forte dose de vert-de-gris s'était formée dans la casserole où le ragoût avait été préparé et déclara que j'étais empoisonné.

Les suites de cet empoisonnement furent terribles pour moi; pendant quelque temps l'on désespéra de mes jours, mais enfin grâce aux soins intelligents dont je fus entouré, mes souffrances, bien qu'elles n'eussent pas encore dit leur dernier mot, semblèrent se calmer et me laissèrent un peu de repos.

Ce qu'il y eut d'étrange dans cette seconde période de ma maladie, c'est que ce fut seulement à partir du moment où le docteur déclara que j'étais hors de danger, que je fus saisi d'une idée fixe de mort prochaine, à laquelle vint se joindre un désir immodéré de finir mes jours près de ma famille.

Cette idée, sorte de monomanie, me poursuivait sans cesse, et je n'eus bientôt plus d'autre pensée que de partir. Je ne pouvais espérer obtenir du docteur l'autorisation de me mettre en voyage, lorsque ses recommandations tendaient à ce que je prisse les plus grands ménagements ; je résolus de m'en passer.

Un matin, à six heures, profitant d'un moment où l'on m'avait laissé seul, je m'habille à la hâte, je descends l'escalier et je gagne une voiture publique faisant le service de Tours à Blois.

Je m'installe aussitôt dans la rotonde, où par parenthèse je me trouve seul, et, deux minutes après, l'équipage, léger de voyageurs et de bagages, part au galop.

On ne sera point surpris lorsque je dirai que la route ne fut pour moi qu'un horrible martyre. J'étais consumé par une fièvre brûlante, et ma tête semblait se briser à chaque cahot de la voiture. Dans mon délire, je voulais fuir mes souffrances, et mes souffrances voyageaient incessamment avec moi et s'augmentaient encore. N'y pouvant plus tenir, je passe le bras par la fenêtre, j'ouvre la porte du compartiment, et, au risque de me tuer, je saute à terre où je tombe privé de connaissance...

Je ne saurais dire ce que je devins après mon évanouissement ; je me rappelle seulement de longues journées remplies par une existence vague et pénible dont je ne pus apprécier la durée ; j'étais en proie au délire ; je faisais des rêves affreux ; j'avais des cauchemars épouvantables. Un d'eux surtout se renouvelait sans cesse. Il me semblait que mon crâne s'ouvrait comme une tabatière, qu'un médecin, les bras nus, les manches retroussées, et muni d'une énorme fourchette en fer, retirait de mon cerveau des marrons rôtis, qui aussitôt éclataient comme des bombes et projetaient devant mes yeux des milliers d'étincelles.

Cette fantasmagorie finit par s'évanouir, et la maladie vaincue

ne me laissa plus que quelques souffrances beaucoup plus supportables.

Mais ma raison avait été si fortement ébranlée qu'elle ne m'éclairait plus. Une existence d'automate, une indifférence complète, voilà à quoi j'étais réduit. Si j'entrevoyais quelques objets, ils étaient comme perdus dans un épais nuage, et je ne pouvais suivre un raisonnement. Il est vrai aussi de dire que tout ce qui frappait mes sens était d'une bizarrerie à mettre mon intelligence en défaut. Je me sentais comme emporté et balloté dans une voiture, et pourtant j'étais bien sûr que j'occupais un bon lit, dans une petite chambre d'une propreté exquise. C'était à croire que j'étais encore sous l'empire de quelque hallucination !

Enfin je sentis une lueur d'intelligence s'éveiller en moi, et la première impression un peu vive que j'éprouvai fut produite par les soins empressés d'un homme que j'aperçus au chevet de mon lit. Ses traits m'étaient inconnus. Il s'approcha de moi et m'engagea affectueusement à prendre une potion. J'obéis : après quoi il me recommanda de garder le silence et de conserver le calme le plus parfait.

Hélas ! l'état de faiblesse où je me trouvais rendait cette recommandation facile à suivre. Je cherchai cependant à deviner qui était cet homme, et j'interrogeai mes souvenirs.

Ce fut en vain ! je ne voyais plus rien à partir du moment où, dans le transport de la douleur, je m'étais précipité par la portière de la diligence.

CHAPITRE IV.

Je reviens a la vie. — Un étrange médecin. — Torrini et Antonio ; Un escamoteur et un mélomane. — Les confidences d'un meurtrier. — Une maison roulante. — La foire d'Angers. — Une salle de spectacle portative. — J'assiste pour la première fois a une séance de prestidigitation. — *Le coup de Piquet de l'aveugle.* — Une redoutable concurrence. — Le signor Castelli mange un homme vivant.

Je suis très peu fataliste, et si je le suis, ce n'est qu'avec de grandes réserves ; toutefois, je ne puis m'empêcher de faire remarquer ici qu'il y a dans la vie humaine bien des faits qui tendraient à donner raison aux partisans de la fatalité.

Supposons, cher lecteur, que, au moment où je sortais de Blois pour me rendre à Tours, le destin, dans un élan de bonté pour moi, m'eût ouvert son livre à l'une des plus belles pages de ma vie d'artiste. J'aurais été certainement ravi d'un si bel avenir, mais dans mon for intérieur n'aurais-je pas eu lieu de douter de sa réalisation ?

En effet, je partais comme simple ouvrier avec l'intention bien arrêtée de faire ce qu'on appelle un tour de France. Ce voyage,

dont je ne pouvais préciser la durée, devait me conduire fort loin, car j'allais, sans doute, m'arrêter un an ou deux dans chacune des villes que je visiterais, et la France est grande ! Puis quand je serais suffisamment habile, je comptais revenir au pays natal pour m'établir en qualité d'horloger.

Mais le destin en a décidé autrement ; il faut, pour ne pas mentir à ses propres décrets, qu'il m'arrête en chemin, me fasse revenir sur mes pas, et m'instruise dans l'art auquel je suis prédestiné. Que m'envoie-t-il pour cela ? Un empoisonnement qui me rend fou de douleur et me jette inanimé sur la voie publique.

Ce serait pourtant à croire que ma carrière est terminée et que le destin se trouve en défaut. Pas du tout ! ainsi qu'on le verra par la suite de ce récit, rien n'était plus logique dans l'ordre de ma destinée que cet événement, et plus tard, lecteur, vous ne pourrez vous empêcher de convenir avec moi que c'est à mon empoisonnement que je dois d'avoir été prestidigitateur.

Mais j'en étais à rappeler mes souvenirs après ma *bienheureuse* catastrophe ; je reprends mon récit au point où je l'ai laissé.

Que m'était-il arrivé depuis mon évanouissement ; où étais-je ; et à quel titre cet homme si bon, si affectueux, me prodiguait-il tous ses soins? Je brûlais d'avoir la solution de ces problèmes, et je n'eusse pas manqué de la demander à mon hôte sans la recommandation expresse qu'il venait de me faire. Comme la pensée ne m'était pas interdite, je me lançai dans le champ des suppositions, en les établissant sur l'examen de ce qui m'entourait.

La chambre dans laquelle je me trouvais pouvait avoir trois mètres de long sur deux de large ; les parois, brillantes de propreté, étaient en bois de chêne poli. De chaque côté, dans le sens de la largeur, était pratiquée, à hauteur d'appui, une petite fenêtre garnie de rideaux de mousseline blanche ; quatre chaises en noyer, des tablettes servant de table et mon excellent lit, dont je ne pouvais voir la forme, composaient le mobilier de cette chambre roulante qui, au luxe près, ressemblait fort à une large *cabine* de bateau à vapeur.

Il devait y avoir deux autres compartiments ; car, à ma gauche,

je voyais de temps en temps disparaître mon docteur derrière deux larges rideaux de damas rouge ornés de crépines d'or, et je l'entendais marcher dans une pièce dont je ne pouvais voir l'intérieur, tandis que, à ma droite, j'entendais à travers une mince cloison une voix qui adressait des encouragements à des chevaux. Cette circonstance me fit conclure que j'étais réellement dans une voiture, et que cette voix était celle de notre conducteur.

Je connaissais déjà le nom de ce dernier, pour l'avoir entendu appeler plusieurs fois par celui que je supposais être son maître. Il se nommait Antonio; c'était du reste un mélomane parfait, et il chantait à ravir des morceaux italiens qu'il interrompait parfois pour faire la grosse voix, avec un accent très prononcé, et stimuler par un juron énergique la lenteur de son attelage. Je n'avais point encore eu l'occasion de voir ce garçon.

Quant au maître, c'était un homme de quarante-cinq à cinquante ans, dont la taille, au-dessus de la moyenne, était bien prise ; dont la figure triste ou sérieuse, respirait toutefois un air de bonté qui prévenait en sa faveur. Une longue chevelure noire, naturellement bouclée, tombait sur ses épaules, et il avait, pour vêtement une blouse avec un pantalon en toile écrue, pour cravate un foulard de soie jaune.

Mais aucune de ces particularités ne pouvait m'aider à deviner qui il était, et mon étonnement redoublait, en le voyant se tenir constamment à mes côtés, me combler de soins et de prévenances, et me couver des yeux, comme eût fait la plus tendre des mères.

Un jour s'était écoulé depuis la recommandation qui m'avait été faite de garder le silence. J'avais repris un peu de forces, et il me semblait que j'étais assez bien pour pouvoir parler; j'allais donc prendre la parole, lorsque mon hôte, devinant mon intention, me prévint :

— Je conçois, me dit-il, que vous soyez impatient de savoir où vous êtes et avec qui vous vous trouvez ; je ne vous cacherai pas que, de mon côté, je suis tout aussi curieux de connaître les circonstances qui ont amené notre rencontre. Cependant, dans l'in-

térêt de votre santé, dont j'ai pris la responsabilité, je vous demande de laisser passer encore la nuit ; demain, j'ai tout lieu d'espérer que nous pourrons, sans aucun risque, causer aussi longuement qu'il vous plaira.

N'ayant aucune raison sérieuse à opposer à cette prière, et d'ailleurs, habitué depuis quelque temps à suivre aveuglément tout ce que me prescrivait mon étrange docteur, je me résignai.

La certitude d'avoir bientôt le mot de l'énigme contribua, je crois, à me procurer un sommeil paisible dont je sentis l'heureuse influence à mon réveil. Aussi, quand le docteur vint pour étudier mon pouls, fut-il étonné lui-même des progrès qui s'étaient opérés en quelques heures, et, sans attendre mes questions :

— Oui, me dit-il, comme répondant au muet interrogatoire que lui adressaient mes yeux, je vais satisfaire votre juste curiosité ; je vous dois une explication, et je ne vous la ferai pas attendre plus longtemps.

— Je me nomme Torrini, et j'exerce la profession d'escamoteur. Vous êtes chez moi, c'est-à-dire dans la voiture qui me sert ordinairement d'habitation. Vous serez étonné, je n'en doute pas, d'apprendre que la chambre à coucher que vous occupez en ce moment, peut, en s'allongeant, se transformer en salle de spectacle ; pourtant, c'est l'exacte vérité. Dans la petite pièce que vous voyez derrière ces rideaux rouges, est la scène où sont rangés mes instruments.

A ce mot d'escamoteur, je ne pus réprimer un mouvement de satisfaction dont mon sorcier ne devina pas la cause, car il ignorait qu'il eût près de lui un des plus fervents adeptes de son art.

— Quant à vous, poursuivit-il, je ne vous demanderai pas qui vous êtes ; votre nom, votre profession, ainsi que les causes de votre maladie, me sont connus. J'ai puisé ces renseignements sur votre livret et sur quelques notes trouvées sur vous, et que j'ai cru devoir consulter dans votre intérêt.

— Je dois maintenant vous faire connaître ce qui s'est passé depuis le moment où vous avez perdu connaissance.

— Après avoir donné quelques représentations à Orléans, je me

rendais de cette ville à Angers, où bientôt va s'ouvrir la foire, lorsque, à quelque distance d'Amboise, je vous ai rencontré étendu, la face contre terre et entièrement privé de sentiment. Par bonheur pour vous, je me trouvais alors près de mes chevaux, faisant ma tournée du matin, ainsi que cela m'arrive, chaque jour, quand je suis en voyage, et c'est à cette circonstance que vous devez de n'avoir pas été écrasé.

— Avec l'aide d'Antonio, je vous déposai sur ce lit, où ma pharmacie portative et mes connaissances en médecine vous rappelèrent à la vie. Pauvre enfant ! Le transport d'une fièvre ardente vous donnait des accès de folie furieuse ; vous me menaciez sans cesse, et j'eus toutes les peines du monde à vous contenir.

— En passant à Tours, j'aurais bien désiré m'arrêter pour consulter un docteur, car votre position était grave, et il y a longtemps que je ne pratique plus la médecine que pour mon usage particulier. Mais j'étais à heures comptées ; il fallait que j'arrivasse promptement à Angers où je désire être un des premiers, afin de choisir un emplacement pour mes représentations ; puis, je ne sais pourquoi, j'avais un pressentiment que je vous sauverais, et ce pressentiment ne m'a point trompé.

Ne sachant comment remercier ce bon Torrini, je lui tendis la main qu'il serra dans les siennes ; mais l'avouerai-je ? je fus arrêté dans l'effusion de cet élan par une pensée que je me reprochai vivement plus tard :

— A quel motif, me disais-je, dois-je attribuer une affection aussi instantanée ? Ce sentiment, quelque sincère qu'il soit, doit avoir nécessairement une cause ; et, dans mon ingratitude, je cherchais si mon bienfaiteur ne cachait pas quelque motif d'intérêt sous son apparente générosité.

Torrini, comme s'il eût deviné ce qui se passait en moi, reprit avec un accent plein de bonté : — Vous attendez une explication plus complète, n'est-ce pas ? Eh bien ! quoi qu'il puisse m'en coûter, je vous la donnerai ;.... la voici ;

— Vous êtes étonné qu'un saltimbanque, un banquiste, un homme appartenant à une classe qui ne pèche pas d'habitude par

excès de délicatesse et de sensibilité, ait compati si vivement à vos douleurs ?

— Votre surprise cessera, mon enfant, lorsque vous saurez que cette compassion prend sa source dans une douce illusion de l'amour paternel.

Ici, Torrini s'arrêta un instant, parut se recueillir et continua d'une voix émue. — J'avais un fils, un fils chéri ; c'était mon idole, ma vie, tout mon bonheur ; une fatalité terrible m'a enlevé mon enfant ! il est mort, et, chose horrible à dire, il est mort assassiné, et vous voyez son assassin devant vous.

A un aveu si innatendu, je ne pus réprimer un mouvement d'horreur ; une sueur froide inonda mon visage.

— Oui, oui, son assassin, répéta Torrini dont la voix s'animait par degrés ; et cependant, la loi n'a pu m'atteindre, on m'a laissé la vie... J'ai eu beau m'accuser devant mes juges ; ils m'ont traité de fou, et mon crime a passé pour un fait d'homicide par imprudence... Que m'importent, après tout, leur appréciation et leur jugement ? que ce soit par incurie ou par imprudence, comme ils le disent, mon pauvre Giovanni n'en est pas moins perdu pour moi, et toute ma vie, j'aurai sa mort à me reprocher :

La voix de Torrini se perdit au milieu des sanglots ; il resta quelque temps les yeux couverts de ses mains, puis, faisant un effort sur lui-même, il continua avec plus de calme :

— Pour vous épargner des émotions dangereuses dans votre position, j'abrégerai le récit d'infortunes dont cet événement ne fut qu'un prélude. Ce que je vais vous dire suffira pour vous faire comprendre la cause bien naturelle de ma sympathie pour vous.

Lorsque je vous vis, je fus frappé d'une conformité d'âge et de taille entre vous et mon malheureux enfant ; je crus même retrouver dans quelques-uns de vos traits une certaine ressemblance avec les siens, et m'abandonnant à cette illusion, je décidai que je vous garderais auprès de moi, que je vous donnerais des soins, comme si vous étiez mon propre fils.

— Vous pouvez vous faire maintenant une idée des angoisses que

me causa, pendant huit jours, votre maladie, et de la douleur qui s'empara de moi, quand j'en vins à désespérer de vos jours.

— Mais enfin, la Providence, nous prenant tous deux en pitié, vous a sauvé. Vous êtes maintenant en pleine convalescence, et, sous peu de jours, je l'espère, vous serez complément rétabli...

— Voilà, mon enfant, le secret de mon affection et de mon dévouement pour vous.

Profondément ému des malheurs de ce père, touché jusqu'aux larmes de la tendre sollicitude dont il m'avait entouré, je ne sus lui exprimer ma reconnaissance que par des phrases entrecoupées; je suffoquais d'émotion.

Torrini, sentant lui-même la nécessité d'abréger cette scène attendrissante, sortit en me promettant un prompt retour.

Je ne fus pas plus tôt seul, que mille réflexions vinrent assaillir mon esprit. Cet événement, tragique et mystérieux, dont le souvenir semblait égarer la raison de Torrini; ce crime, dont il s'accusait avec tant d'insistance; ce jugement, dont il contestait la justice, m'intriguaient au plus haut point, et me donnaient un vif désir d'avoir des détails plus complets sur ce drame intime.

Puis je me demandais comment cet homme, doué d'une agréable physionomie, qui ne manquait ni de jugement ni d'esprit, et qui joignait à une instruction solide une conversation facile et des manières distinguées, se trouvait ainsi descendu aux derniers degrés de sa profession.

Comme j'étais absorbé dans ces pensées, la voiture s'arrêta : nous étions arrivés à Angers. Torrini nous quitta un instant pour aller demander à la Mairie l'autorisation de donner des représentations, et, dès qu'il l'eut obtenue, il se mit en devoir de s'installer sur le terrain qui lui était assigné.

Ainsi que je l'ai dit, la chambre que j'habitais dans la voiture, devait être transformée en salle de spectacle; on me transporta donc dans une auberge voisine, et à ma demande, on me plaça dans un excellent fauteuil, près d'une fenêtre ouverte. Le temps était beau; le soleil apportait dans ma chambre une tiède chaleur qui me ranimait; je me sentais revivre, et, perdant insensiblement

cette égoïste indifférence que donne une souffrance continue, je retrouvai dans mon imagination rafraîchie toute mon activité d'autrefois.

De ma place, je voyais Antonio et son maître, habit bas, manches retroussées, travailler à la construction du théâtre forain. En quelques heures la transformation de notre demeure fut terminée : la maison roulante était devenue une charmante salle de spectacle. Il est vrai de dire que tout y était préparé, disposé et machiné, comme pour un changement à vue.

La distribution et l'organisation de cette singulière voiture sont restées si profondément gravées dans ma mémoire qu'il m'est facile encore d'en faire aujourd'hui une exacte description.

J'ai déjà donné, plus haut, quelques détails sur l'intérieur de l'habitation de Torrini ; je vais les compléter.

Le lit, sur lequel j'avais reçu des soins, pendant ma maladie, se ployait par une ingénieuse combinaison, et rentrait, par une trappe dans le parquet où il occupait un très petit espace.

Avait-on besoin de linge ou de vêtement? on ouvrait une trappe voisine de la précédente, et, à l'aide d'un anneau, on dressait devant soi un meuble à tiroir, qui semblait apparaître comme par enchantement. Un moyen analogue procurait une petite cheminée, qui, par une disposition toute particulière, chassait la fumée en dessous du foyer.

Enfin le garde-manger, la batterie de cuisine et quelques autres accessoires de ménage, mystérieusement casés, se trouvaient facilement sous la main pour le service, et reprenaient ensuite leurs places respectives.

Ce bizarre mobilier occupait, sous la voiture, tout l'emplacement compris entre les quatre roues, de sorte que la chambre, bien que suffisamment meublée, était cependant dégagée de tout embarras.

Mais si quelque chose me surprit, ce fut surtout lorsque je vis le véhicule, qui mesurait à peine cinq ou six mètres, prendre tout à coup une extension de deux fois cette longueur. Voici par quel ingénieux procédé on avait obtenu ce résultat : la caisse de la voi-

ture était double, et on l'avait allongée en la tirant, ainsi que cela se pratique pour les tuyaux d'une lorgnette. Ce prolongement, soutenu par des tréteaux, présentait la même solidité que le reste de l'édifice.

La cloison qui séparait la chambre du cabriolet avait été enlevée, de manière que ces deux compartiments ne formaient plus qu'une seule pièce. On devait recevoir le public de ce côté, et un escalier, muni d'une rampe, conduisait à l'entrée, devant laquelle une élégante marquise simulait un vestibule, où était le bureau pour les billets.

Enfin, pour que rien ne manquât à l'aspect monumental de cette étrange salle de spectacle, on avait revêtu l'extérieur d'un décor simulant des pierres de taille et des ornements d'architecture.

La vue de cette machine, enflammant mon imagination, m'inspira un de ces rêves comme peut en concevoir une tête de vingt ans ; véritable château en Espagne qui fut longtemps le but de mon ambition mais que la Providence ne me permit pas de réaliser.

Je me voyais en perspective possesseur d'une voiture semblable, mais un peu plus petite, en raison du genre d'exhibition que je me proposais d'y faire.

Ici, je me trouve forcé d'ouvrir une parenthèse pour donner une explication que je crois nécessaire. J'ai tant parlé de prestidigitation, que l'on pourrait penser, d'après ce qui précède, que j'avais complétement abandonné mes idées sur la mécanique. Loin de là, j'étais plus que jamais passionné pour cette science ; seulement, depuis que l'amour du merveilleux s'était emparé de mon esprit, j'en avais modifié les applications. Ne rêvant plus que prestiges, je les cherchais aussi dans mon art favori, sous formes d'automates, que je me proposais de mettre tôt ou tard à exécution.

Je me voyais donc possesseur d'une voiture munie d'une scène, où je faisais, en imagination, fonctionner les machines que j'avais inventées et exécutées moi-même.

Je m'y réservais, pour mon domicile privé, une petite pièce, dont je pouvais faire à ma volonté, ainsi que Torrini, une salle à manger, un salon ou une chambre à coucher. Là, j'avais en outre

un établi, des outils de mécanicien, un atelier complet, enfin, puis je voyageais de ville en ville, à bien petites journées, il est vrai, mais je charmais l'ennui de la route par le travail. Quel plaisir, aussi, je me promettais de marcher à pied, quand l'envie m'en prendrait, et de m'arrêter pour visiter les lieux intéressants ! Je ne voulais rien moins que parcourir la France, l'Europe, le monde peut-être, en récoltant partout honneur, plaisir et profit.

Au milieu de ces riantes pensées, je ne tardai pas à voir renaître mes forces et ma santé, et je pus espérer que Torrini me permettrait bientôt d'assister à une de ses représentations. Il ne tarda pas, en effet, à m'en faire l'agréable surprise.

Un soir, m'aidant à descendre, il me conduisit jusqu'à son théâtre, et m'installa sur le premier banc de places, qu'il décorait pompeusement du titre de stalles.

J'étais le premier, l'heure d'entrée pour le public n'ayant pas encore sonné. Torrini me laissa pour aller terminer les apprêts de sa séance, et, dès que je fus seul, je me recueillis, afin de pouvoir mieux savourer mon bonheur, car cette séance, la première de ce genre à laquelle j'allais assister, devait être une fête, je dirai plus, une véritable solennité pour moi.

L'entrée du public vint me tirer de mes rêveries.

J'avais d'avance calculé son empressement sur l'intérêt que je portais moi-même à la représentation de Torrini, et je m'attendais à soutenir un assaut autour de ma place. Il n'en fut rien, et, si courtes que fussent les banquettes, je remarquai, avec peine et surprise, qu'elles n'étaient pas entièrement garnies de spectateurs; chacun avait ses coudées franches.

L'heure fixée pour le commencement du spectacle était arrivée. La sonnette résonna trois fois, le rideau s'ouvrit, et une charmante petite scène s'offrit à nos regards. Ce qu'elle avait surtout de remarquable, c'est qu'elle était entièrement dégagée de cet attirail d'instruments qui supplée à l'adresse de la plupart des escamoteurs. Par une innovation de bon goût et dont les yeux des spectateurs se trouvaient à merveille, quelques bougies, artistement disposées, remplaçaient cette prodigalité de lumière qui, à cette

époque, était l'ornement indispensable de tous les cabinets de *physique amusante*.

Torrini parut, s'avança vers le public avec une grande aisance, fit, selon l'usage du temps, un long salut, puis annonçant, en quelques mots, son désir de bien faire, sollicita l'indulgence des spectateurs, et termina par un compliment adressé aux dames.

Ce petit discours, bien que débité d'un ton froid et mélancolique, reçut du public quelques bravos encourageants.

La séance commença au milieu du plus profond silence, chacun semblant disposé à lui prêter toute son attention. Quant à moi, le cou tendu, les yeux inquiets, l'oreille attentive, je respirais à peine, tant je craignais de perdre un seul mot, un seul geste.

Je ne raconterai pas les différentes expériences dont je fus le témoin : elles furent toutes d'un intérêt palpitant pour moi ; mais Torrini me sembla se surpasser encore dans les tours de cartes. Cet artiste possédait deux qualités bien précieuses dans la pratique de cet art, que l'on dit, je ne sais pourquoi, renouvelé des Grecs : c'était une adresse extrême et une incroyable hardiesse d'exécution. A cela, il joignait une manière tout aristocratique de toucher les cartes ; ses mains blanches et soignées semblaient à peine effleurer le jeu ; et son travail était tellement dissimulé, ses artifices, voilés par un naturel si parfait, que le public s'abandonnait invinciblement à une sympathique confiance. Sûr de l'effet qu'il produisait, il exécutait les *passes* les plus difficiles, avec un aplomb qu'on était bien loin de lui supposer, et obtenait par cela même les plus heureux résultats.

Pour clore la séance, Torrini pria l'assemblée de désigner quelqu'un pour venir jouer une partie de piquet avec lui. Un monsieur monta aussitôt sur la scène.

— Monsieur, lui dit Torrini, pardonnez-moi mon indiscrétion, mais il m'est indispensable pour la réussite de mon expérience de connaître votre nom et votre profession.

— Rien n'est plus facile, Monsieur ; je me nomme Joseph Lenoir, et j'exerce la profession de maître de danse.

Un autre que Torrini n'eût pas manqué en pareille circonstance

de faire quelque jeu de mots ou quelque plaisanterie sur le nom et la qualité de l'émule de Vestris ; il n'en fit rien. Torrini n'avait fait cette demande que dans le but de gagner du temps, car il n'entrait ni dans son caractère, ni dans ses habitudes, de faire aucune mystification ; il se contenta d'ajouter :

— Je vous remercie, Monsieur, de votre complaisance, et maintenant que nous savons qui nous sommes, nous pouvons avoir confiance l'un dans l'autre. Vous êtes venu, Monsieur, jouer au piquet avec moi, mais connaissez-vous bien ce jeu ?

— Oui, Monsieur, je m'en flatte.

— Ah ! ah ! fit en riant Torrini, attendez, je vous prie, pour vous en flatter, que nous ayons joué notre partie. Toutefois, pour ne pas vous faire déchoir dans votre propre estime, je veux bien vous accorder que vous êtes très fort ; mais, je vous en préviens, cela ne vous empêchera pas de perdre avec moi, et pourtant les conditions de la partie seront toutes à votre avantage.

— Ecoutez-moi : le tour que je vais exécuter et qu'on nomme *le coup de piquet de l'aveugle*, exige que je sois complètement privé de la vue ; veuillez donc me bander les yeux avec soin.

M. Joseph Lenoir, qui, par parenthèse, portait des lunettes, était très méticuleux ; aussi prit-il des précautions inouïes dans l'accomplissement de sa tâche. Il commença par poser sur les yeux du patient des étoupes en coton qu'il recouvrit successivement de trois épais bandeaux, et, comme si cette quadruple cloison ne devait pas suffire pour aveugler son antagoniste, il lui entoura encore la tête d'un énorme châle dont il serra très étroitement les extrémités.

J'ignore comment Torrini put tenir, sans étouffer, sous ces chaudes enveloppes ; pour moi, mon front ruisselait de sueur, tant je souffrais de le voir ainsi empaqueté ! Ne connaissant pas alors toutes les ressources dont cet habile prestidigitateur pouvait disposer, je n'étais pas sans inquiétude sur l'issue de son expérience, et mon anxiété fut portée à son comble, lorsque je l'entendis s'adresser en ces termes à son adversaire :

— Monsieur Lenoir, ayez la bonté de vous asseoir, en face de

moi, à cette table ; j'ai encore un petit service à réclamer de votre obligeance, avant de commencer la partie. Grâce à vos soins, je suis entièrement privé de la vue. Ce n'est pas assez ; pour que mon *incapacité* soit complète, il faut que vous me liiez les mains.

Monsieur Lenoir releva ses lunettes et regarda Torrini d'un air stupéfait. Mais ce dernier, avançant tranquillement les bras sur la table, et mettant ses deux pouces en croix : — Allons, Monsieur, attachez-moi cela solidement.

Le maître de danse prit une corde placée près de lui, et s'acquitta de ce nouveau travail avec autant de conscience qu'il en avait montré précédemment.

— Suis-je maintenant aveugle et privé de l'usage de mes mains, dit Torrini, en s'adressant à son vis-à-vis.

— J'en ai la certitude, répondit Joseph Lenoir.

— Eh bien ! alors, commençons la partie. Mais, dites-moi d'abord en quelle couleur vous voulez être repic ?

— En trèfle.

— Soit ! veuillez distribuer vous-même les cartes, en les donnant, par deux ou par trois, à votre gré. Lorsque les jeux seront faits, vous pourrez, je vous le permets encore, choisir celui que vous jugerez le plus convenable pour déjouer le pic annoncé.

Le plus grand silence régnait dans la salle.

— Voici les cartes mêlées, coupez, dit d'un ton railleur le maître de danse, qui se croyait déjà sûr de la victoire.

— Volontiers, répondit Torrini. Et, bien qu'il fût gêné dans ses mouvements, il parvint aussitôt à satisfaire son adversaire.

Les cartes ayant été distribuées, M. Lenoir déclara qu'il gardait celles qui se trouvaient devant lui.

— Très-bien, dit Torrini. Vous avez désiré, je crois, d'être repic en trèfle ?

— Oui, Monsieur.

— Suivez donc mon jeu. J'écarte les sept de pique, de cœur et de carreau et mes deux huit ; ma rentrée me donne alors une quinte en trèfle, quatorze de Dames et quatorze de Rois, avec lesquels je vous fais repic ; comptez, Monsieur, et vérifiez.

Torrini disait vrai ; des bravos unanimes accueillirent ce coup d'éclat, en même temps que des plaisanteries reconduisaient jusqu'à sa place le pauvre maître de danse qui, tout interdit et confus de sa défaite, s'était empressé de quitter la scène.

La séance terminée, j'exprimai à Torrini le plaisir que m'avaient fait éprouver ses expériences, et je lui fis de sincères compliments sur l'adresse qu'il avait déployée, pendant toute la soirée, et plus particulièrement encore dans son dernier tour.

— Ces félicitations me flattent d'autant plus de votre part, me répondit-il en souriant, que je sais maintenant qu'elles me viennent, sinon d'un confrère, au moins d'un amateur, qui doit à coup sûr posséder une certaine habileté dans l'escamotage.

Je ne sais qui des deux, de Torrini ou de moi, fut le plus charmé des compliments que nous venions de nous adresser réciproquement ; mais je dois avouer que, pour ma part, je fus très sensible à l'opinion favorable qu'il avait conçue de mes talents. Une chose m'intriguait cependant : je n'avais jamais dit un mot de ma passion pour la prestidigitation ; comment donc avait-il pu la connaître ?

Il devina ma pensée et ajouta :

— Vous êtes étonné de voir vos secrets ainsi pénétrés, n'est-ce pas, et vous voudriez bien savoir comment je m'y suis pris pour les découvrir ? Je vous le dirai vololontiers.

— Ma salle est petite ; il m'est donc facile, quand je suis en scène, d'embrasser d'un coup-d'œil toutes les physionomies, et de voir les différentes impressions que je produis sur mes spectateurs. Je vous ai observé particulièrement, et j'ai pu, en suivant la direction de vos regards, juger ce qui se passait dans votre esprit. Ainsi, lorsque je me livrais à quelque paradoxe amusant, dans le but d'attirer l'attention du public du côté opposé à l'endroit où devait se faire le travail de l'escamotage, vous seul de tout l'auditoire, évitant le piége, vous teniez constamment vos yeux fixés là où s'accomplissait le tour dont vous guettiez l'exécution.

Quant à mon coup de piquet, bien que je n'aie pu vous aperce-

voir tandis que je l'exécutais, j'ai des raisons pour être assuré que vous ne le connaissez pas.

— Vous avez deviné très juste, mon cher sorcier, et je ne puis disconvenir aussi que dans mes moments de loisir, je me sois amusé à quelques-uns de ces exercices, pour lesquels je me suis toujours senti une certaine inclination.

— Inclination ! Permettez-moi de vous dire, mon enfant, que ce mot n'est pas celui qui convient ici; vous avez plus que de l'inclination pour l'escamotage ; vous avez de la passion. Voici, du reste, sur quelles observations j'ai basé cette opinion. Ce soir, à ma séance, dès le lever du rideau, vos traits animés, votre œil avide, votre bouche béante et légèrement crispée, tout en vous dénotait des sensations vivement surexcitées. Votre physionomie, par exemple, portait dans ce moment là l'expression que doit avoir celle d'un gourmand devant une table somptueusement servie; ou plutôt celle d'un avare couvant du regard son trésor. Pensez-vous qu'avec de tels indices il soit besoin d'être sorcier pour avoir découvert tout l'empire que l'escamotage exerce sur votre esprit ?

J'allais répondre à Torrini et lui donner raison, quand tirant sa montre et me la mettant sous les yeux : « Voyez, me dit-il, l'heure est avancée : il est temps pour un convalescent de prendre du repos ; nous continuerons cette conversation dans un moment plus convenable pour votre santé. » A ces mots, mon docteur me conduisit à ma chambre, et, après avoir consulté mon pouls, dont il parut satisfait, il me quitta.

Malgré le plaisir que j'éprouvais à causer, je ne fus pas fâché cependant de me trouver seul, car j'avais mille souvenirs à évoquer. Je voulais revoir encore en imagination les expériences qui m'avaient le plus vivement frappé, mais ce fut en vain.

Une pensée dominait toutes les autres, et me causait un serrement de cœur dont je ne pouvais me défendre. Je cherchais, sans pouvoir y parvenir, à me rendre compte des motifs du peu d'empressement du public pour les représentations intéressantes de Torrini.

Ce motif, Antonio me le fit connaître plus tard, et il est trop curieux pour que je le passe sous silence. D'ailleurs, j'y trouve l'occasion de faire connaître, dès maintenant, au lecteur, une variété très curieuse de cette grande famille des banquistes, famille originale, multiple, peu ou mal étudiée jusqu'à présent, et dont plus tard j'essaierai d'esquisser les mille physionomies.

J'ai dit que nous étions arrivés à Angers, en temps de foire ; or, parmi les nombreux entrepreneurs d'amusements qui sollicitaient à l'envi la présence et l'argent des Angevins, se trouvait un autre escamoteur, nommé Castelli.

Pas plus que Torrini, celui-ci n'était italien. Je dirai plus tard le véritable nom de Torrini et les raisons qui l'avaient décidé à le changer contre celui que nous lui connaissons. Quant à son confrère, il était normand d'origine, et il n'avait pris nom de Castelli, que pour se conformer à l'usage adopté par le grand nombre des escamoteurs de cette époque, qui pensaient inspirer plus de confiance en s'attribuant une origine italienne.

Castelli était loin de posséder l'adresse merveilleuse de Torrini, et ses séances même ne présentaient aucun intérêt sous le rapport de la prestidigitation ; mais il pensait comme Figaro *que le savoir-faire vaut mieux que le savoir,* et il le prouvait par ses nombreux succès. Vraiment cet homme était le charlatanisme incarné et rien ne lui coûtait pour piquer la curiosité publique. On voyait, chaque jour, sur ses gigantesques affiches, l'annonce de quelque nouveau prodige. Ce prodige n'était en réalité qu'une déception, et le plus souvent même une mystification pour les spectateurs ; mais il se résumait toujours dans l'encaissement d'une bonne recette : donc le tour était bon. Le public venait-il à se fâcher d'être pris pour dupe ? Castelli connaissait l'art de se tirer d'un mauvais pas et de mettre les rieurs de son côté : il lançait avec assurance au parterre quelques lazzis baragouinés en mauvais italien et auxquels il était impossible de résister. Le public riait et se trouvait désarmé.

D'ailleurs, on doit se rappeler aussi qu'à cette époque, l'esca-

motage ne faisait pas, comme aujourd'hui, l'objet d'une représentation sérieuse; on allait à ces sortes de séances avec l'intention de rire aux dépens des victimes de l'escamoteur, dût-on subir soi-même les attaques du mystificateur.

Il faut avoir vu le mystificateur par excellence, le célèbre physico-ventriloque de l'époque, Comte, enfin, pour se faire une idée du sans-façon avec lequel on en agissait envers le public. Ce physicien, si gracieux et si galant envers les dames, était impitoyable envers les hommes. Il lui semblait que les *cavaliers* (comme on disait alors) fussent prédestinés à servir aux distractions du *beau sexe*.

Mais n'anticipons pas sur la biographie du *Physicien du Roi*, qui doit prendre place dans ce volume et dont nous ne voulons pas déflorer l'intéressante esquisse.

Le jour même où j'avais assisté à la séance donnée par Torrini, les affiches de Castelli étalaient cette annonce, dont la singularité, il faut l'avouer, était bien faite pour tenter la curiosité du public :

THÉATRE DU SIGNOR CASTELLI.

Aujourd'hui 10 Août 1828,
AVEC LA PERMISSION DE M. LE MAIRE DE CETTE VILLE,

LE SIGNOR CASTELLI

Premier Prestidigitateur des deux Hémisphères,

Mangera

UN HOMME VIVANT.

NOTA. — Pour que le Public soit bien persuadé que le Spectateur qui sera mangé n'est point un Compère, le signor CASTELLI admettra toute personne qui voudra bien l'honorer de sa confiance. Le signor CASTELLI s'engage en outre à verser le produit de sa recette dans la caisse du Bureau de Bienfaisance de la ville d'Angers, dans le cas où il refuserait de faire l'expérience promise.

A ce séduisant appel, la ville entière, mise en émoi, s'était pré-

cipitée en foule à la porte de l'escamoteur ; on s'était poussé, coudoyé, bousculé pour avoir des places, et même des billets avaient été payés le double de leur valeur par des retardataires, jaloux d'assister à pareil spectacle.

Mais le nouveau tour qui fut joué dans cette séance par l'escamoteur fut en tous points digne de ceux qu'on avait déjà cités de lui.

Castelli, après avoir exécuté diverses expériences d'un intérêt secondaire, en était enfin à celle qui faisait palpiter d'impatience les spectateurs même les plus calmes.

— Messieurs, dit-il alors en s'adressant au public, nous allons passer au dernier tour de ma séance. J'ai promis de manger, pour mon souper, un homme vivant ; je vais tenir ma promesse. Que le courageux spectateur qui veut bien consentir à me servir de pâture (Castelli prononça ce dernier mot avec l'expression d'un véritable cannibale) se donne la peine de monter sur ma scène.

Deux victimes vinrent immédiatement s'offrir en holocauste.

Par un effet du hasard, les deux individus offraient un contraste parfait.

Castelli, qui entendait l'art de la mise en scène, en profita habilement. Il les plaça côte à côte, le visage tourné vers les spectateurs, puis, après avoir toisé des pieds à la tête l'un d'eux, grand gaillard sec et efflanqué, au teint jaune et bilieux :

— Monsieur, lui dit-il avec une politesse affectée, mon intention n'est pas de vous humilier, mais j'ai le regret de vous dire qu'en fait de nourriture, je suis entièrement du goût de M. le curé. Comprenez-vous ?

Le grand homme sec parut un instant chercher la solution d'un problème, et finit par se gratter l'oreille, geste significatif qui, chez toutes les nations civilisées ou barbares, se traduit par ces mots : je ne comprends pas.

— Je vais me faire comprendre, reprit Castelli, d'un ton visant à la mystification. Sachez donc que M. le curé n'aime pas les os ; on le dit du moins dans les jeux innocents, et je viens de vous le déclarer, je partage l'antipathie de M. le curé sur ce point ; vous pouvez donc vous retirer, je ne vous retiens plus. Et Castelli de faire

force salutations exagérées à son visiteur éconduit, qui se hâta de regagner sa place.

— Maintenant à nous deux, Monsieur, fit l'escamoteur, en s'adressant à celui qui restait :

— Voyons, mon gros ami, vous consentez donc à être mangé tout vif ?

— Oui, Monsieur, j'y consens d'autant plus volontiers que je suis venu ici pour cela.

On apporta au même instant une gigantesque salière.

Le gros garçon regardait d'un air ébahi, semblant demander quel pouvait être l'usage de cet étrange ustensile.

— N'y faites pas attention, lui dit Castelli. Je mange d'ordinaire très épicé, ainsi permettez-moi de vous saler et poivrer, comme j'ai l'habitude de faire.

Et il se mit à saupoudrer le malheureux d'une poudre blanche qui, s'attachant à son visage, à ses mains, à ses vêtements, lui donna bientôt la plus singulière physionomie.

Le gros garçon qui, au début de cette petite scène, essayait de lutter d'entrain et de gaîté avec l'escamoteur, ne riait plus du tout et semblait désirer ardemment la fin de la plaisanterie.

— Ah çà, maintenant, ajouta Castelli en roulant des yeux effrayants, mettez-vous à genoux, élevez vos deux mains au-dessus de la tête et joignez-les en forme de paratonnerre.... Fort bien, mon ami, on dirait vraiment que vous n'avez fait d'autre métier de votre vie que de vous faire manger. Allons, faites votre prière et je commence mon repas.... Y êtes-vous ?....

— Oui, Monsieur, murmura le gros garçon devenu blême d'émotion. J'y suis !

Aussitôt Castelli saisit dans sa bouche le bout des doigts du patient et les mord d'une telle force, que ce dernier, comme poussé par un ressort, se redresse tout d'un trait, en s'écriant avec énergie :

— Sacredié ! Monsieur, faites donc attention, vous me faites mal !

— Comment ! je vous fais mal, dit Castelli avec le plus grand calme ; ah çà, mais que direz-vous donc quand j'en arriverai à votre tête ? C'est certainement par enfantillage que vous criez ainsi

à la première bouchée. Voyons, soyez raisonnable, laissez-moi continuer ; j'ai une faim d'enfer et vous me faites languir.

Et Castelli le poussant par les épaules voulait lui faire reprendre sa position. Mais le gros garçon résistait de toutes ses forces en criant d'une voix altérée par la frayeur : je ne veux plus ! je vous dis que je ne veux plus ! ça fait trop de mal. Enfin, par un effort suprême, il s'échappa des mains de l'escamoteur.

Pendant ce temps, le public, qui entrevoyait le dénouement de cette plaisante scène, remplissait la salle de bruyants éclats de rire. Ce ne fut qu'à grand'peine que Castelli parvint à se faire entendre.

— Messieurs, dit-il en affectant le ton du plus grand désappointement, vous me voyez à la fois surpris et fort contrarié de la fuite de ce Monsieur, qui n'a pas eu le courage de se voir manger entièrement. J'attends maintenant quelqu'un qui veuille bien le remplacer, car, loin de reculer devant l'accomplissement de ma promesse, je me trouve dans de si heureuses dispositions, que je m'engage, après avoir mangé le premier spectateur qui se présentera, à en manger un second, puis un troisième, et enfin, pour me rendre digne de vos suffrages et de vos applaudissements, je promets de dévorer la salle entière.

Cette plaisanterie eut encore un immense succès de rire ; mais la farce était jouée, et personne ne se présentant de nouveau pour être dévoré, chacun prit le parti d'aller digérer chez lui la mystification dont il avait eu sa part.

Si de semblables manœuvres réussissaient, on conçoit qu'il devait rester peu de monde pour Torrini. Voulant toujours conserver une certaine dignité vis-à-vis du public, cet homme consciencieux n'annonçait sur ses affiches que des expériences qu'il exécutait réellement, et, s'il tâchait parfois d'en rendre les titres attrayants, il demeurait néanmoins dans les limites de la plus exacte vérité.

CHAPITRE V.

Confidences d'Antonio. — Comment on peut provoquer les applaudissements et les ovations du public. — Le comte de....., banquiste. — Je répare un automate. — Atelier de mécanicien dans une voiture. — Vie nomade : heureuse existence. — Leçons de Torrini ; ses principes sur l'escamotage. — Un *grec* du grand monde, victime de son escroquerie. — L'escamoteur Comus. — Duel aux coups de piquet. — Torrini est proclamé vainqueur. — Révélations. — Nouvelle catastrophe. — Pauvre Torrini !

Le lendemain de la séance, Antonio, selon son habitude, vint s'informer de ma santé.

J'ai déjà dit que ce garçon possédait un charmant caractère : toujours gai, toujours chantant, son fonds de bonne humeur était intarissable et ramenait souvent la gaîté dans notre intérieur, qui sans cela eût été fort triste.

En ouvrant ma porte, il avait interrompu un air d'opéra qu'il fredonnait depuis le bas de l'escalier.

— Eh bien ! mon petit signor, me dit-il dans un français pittoresquement mêlé d'italien, comment va la santé ce matin ?

— Très bien, Antonio, très bien, merci.

— Ah oui ! très bien, Antonio, très bien ! et mon Italien cherchait à reproduire l'intonation de ma voix, je vous crois, mon cher malade, mais cela ne vous empêchera pas de prendre cette potion que vous envoie le docteur mon maître.

— J'y consens, mais, en vérité, ce médicament devient du superflu, car j'éprouve maintenant un bien-être indéfinissable qui me fait présager que, bientôt revenu à la santé, il ne me restera plus qu'à vous remercier de vos bons soins, vous et votre maître, et à m'acquitter envers lui des dépenses occasionnées par ma maladie.

— Per Diou ! que dites-vous là, s'écria Antonio, penseriez-vous à nous quitter ? Oh ! j'espère bien que non.

— Vous avez raison, Antonio, je n'y pense pas aujourd'hui, mais j'y penserai dès que je serai en état de le faire. Vous devez comprendre, mon ami, que malgré tout le chagrin que me causera notre séparation, il faudra bien en arriver là. J'ai hâte de retourner à Blois pour rassurer ma famille, qui doit être dans une mortelle inquiétude.

— Votre famille ne saurait être inquiète, puisque, pour tranquilliser votre père, vous lui avez écrit que votre indisposition n'ayant pas eu de suites, vous vous étiez dirigé vers Angers pour y chercher du travail.

— C'est vrai, mais...

— Mais, mais, interrompit Antonio, vous n'aurez aucune bonne raison à me donner ; je vous répète que vous ne pouvez pas nous quitter. D'ailleurs, ajouta-t-il en baissant la voix, si je vous disais quelque chose, je suis sûr que vous seriez de mon avis.

Antonio s'arrêta, parut lutter un instant contre le désir qu'il qu'il avait de me faire une confidence, puis se décidant enfin : « Ah bast ! fit-il résolument, puisque c'est nécessaire, je n'hésite plus.

— Vous parliez tout à l'heure de vous acquitter envers mon maître, sachez donc que c'est plutôt lui qui se trouverait votre obligé.

— Je ne vous comprends pas.

— Eh bien, écoutez-moi, mon cher ami, dit Antonio d'un air mystérieux, je vais m'expliquer. Vous n'ignorez pas que notre pauvre Torrini est affecté d'une maladie très grave qui lui tient là (Antonio posa le doigt sur son front). Or, depuis que vous êtes avec nous, depuis que, dans une douce illusion de sa folie, il croit trouver en vous une ressemblance avec son fils, mon maître, grâce à cette bienfaisance hallucination, perd tous les jours de sa tristesse et se livre même par moments à quelques courts accès de gaîté. Hier, par exemple, pendant sa séance, vous l'avez vu deux ou trois fois égayer son public, ce qui ne lui était pas arrivé depuis longtemps.

Ah ! mon cher, continua Antonio devenant de plus en plus communicatif, si vous l'aviez vu avant le fatal événement, alors qu'il jouait sur les plus grands théâtres l'Italie. Quel esprit ! quelle verve ! quel entrain ! Hélas ! qui aurait pu dire à cette époque qu'on verrait un jour le Comte de..... Antonio se reprit vivement, qu'on verrait le célèbre Torrini réduit à jouer dans une baraque, en concurrence avec le dernier des saltimbanques, lui, le prestidigitateur sans rival, lui, l'artiste fêté, qu'on appelait partout le beau, l'élégant Torrini. Du reste, ce n'était que justice, car il éclipsait les plus riches par son luxe et par la distinction de ses manières, et jamais prestidigitateur ne mérita par son talent et son adresse de plus légitimes acclamations.

Cependant, vous avouerai-je, ajouta Antonio dans l'entraînement de ses confidences, que ces acclamations étaient quelquefois mon œuvre ?

Sans doute le public est un intelligent appréciateur du talent ; mais, vous le savez, il a souvent besoin d'être guidé dans les élans de son admiration. Je me chargeai de ce soin, et sans en rien dire à mon maître, je lui ménageai quelques ovations qui purent contribuer à étendre et à prolonger ses succès.

Que de fois des bouquets, jetés à propos, provoquèrent l'explosion des sentiments de la salle entière ? Que de fois aussi des murmures approbateurs, habilement placés, enfantèrent des trépignements passionnés ?

Je me rappelle encore avec plaisir une partie que j'organisai, et dans laquelle j'eus une réussite inespérée.

C'était à Mantoue, à la sortie d'une représentation où le signor Torrini s'était vraiment surpassé ; ses expériences avaient toutes été couvertes de frénétiques applaudissements, car, ajouta Antonio avec une certaine fierté, une fois lancé, l'Italien n'est pas enthousiaste à demi.

Le public sortait en foule de la salle, lorsque mon maître quittant également le théâtre, monta dans sa voiture.

A un signal donné par moi, quelques amis poussent d'éclatants bravos en l'honneur du prestidigitateur. Vivat Torrini ! crions-nous de toute la force de nos poumons. Vivat Torrini ! répète la foule dans une immense acclamation. « Il faut le conduire en triomphe, » ajoutons-nous en chœur, et en un instant nous dételons les chevaux et nous prenons leur place.

La foule, électrisée par notre ardeur, se met elle-même à pousser aux roues, et finit par nous disputer l'honneur de traîner la voiture.

Il va sans dire que loin de nous y opposer, nous laissons faire, et tranquilles spectateurs de la scène, nous suivons le char triomphal jusqu'à l'hôtel.

Là, Torrini se débattant au milieu de la foule toujours grossissante, monte à grand'peine à son balcon, d'où il remercie le peuple avec tous les signes de l'émotion la plus vive.

Quels succès, mon cher, quels succès nous avions alors ! Je ne saurais mieux vous en donner l'idée, qu'en vous disant qu'à cette époque mon maître avait de la peine à dépenser tout l'argent que lui rapportaient ses séances.

— Il est fâcheux pour votre maître, dis-je à Antonio, que moins confiant dans l'avenir, il n'ait pas conservé une partie de cette fortune, qu'il serait si heureux de retrouver aujourd'hui.

— Nous avons fait souvent aussi cette réflexion, répliqua-t-il, mais elle n'a servi qu'à augmenter nos regrets. Comment supposer alors que la fortune nous tournerait si brusquement le dos ? D'ailleurs, mon maître croyait le luxe nécessaire pour acquérir le

prestige dont il aimait à s'entourer, et pensait avec raison que ses prodigalités ajoutaient encore à la popularité que lui procurait son talent.

Cette causerie intime semblait devoir durer longtemps encore, lorsque Torrini appela Antonio, qui me quitta brusquement.

Un incident m'avait frappé dans cette conversation ; c'était le moment où Antonio s'était repris à propos du nom de son maître. Cette remarque contribua à m'inspirer un vif désir de connaître l'histoire de Torrini. Mais je n'avais pas de temps à perdre, car la dernière représentation était annoncée pour le lendemain, et j'étais résolu à retourner immédiatement après dans ma famille.

Je m'armai donc de courage pour vaincre la répugnance que, au dire d'Antonio, son maître éprouvait à parler du passé, et après le déjeûner que nous prîmes ensemble, j'entamai ainsi la conversation, espérant trouver l'occasion de l'amener à me raconter ce que je désirais tant savoir.

— Vous partez demain pour Angoulême, lui dis-je, l'ai le regret de ne pouvoir vous y suivre ; il faut enfin nous séparer, quoi qu'il puisse m'en coûter après le service que vous m'avez rendu et les bons soins dont vous m'avez comblé.

Je le priai ensuite de faire connaître à ma famille les dépenses que lui avait occasionnées ma maladie, et je terminai en l'assurant de ma profonde reconnaissance.

Je m'attendais à entendre Torrini se récrier à l'annonce de notre séparation ; il n'en fut rien.

— Quelques instances que vous fassiez, me répondit-il avec la plus grande tranquillité, je n'accepterai rien de vous. Puis-je vous faire payer ce qui a été pour moi une source de bonheur ? Ne parlons donc jamais de cela. Vous voulez me quitter, ajouta-t-il avec un sourire sympathique qui lui était particulier, moi, je vous dis que vous ne me quitterez pas.

J'allais répliquer.

Je dis que vous ne me quitterez pas, reprit-il vivement, parce que vous n'avez aucune raison pour le faire et que, tout à l'heure,

vous en aurez mille pour demeurer encore quelque temps avec moi.

D'abord, vous avez besoin de grands ménagements pour rétablir votre santé profondément altérée, et pour déraciner les restes d'un mal dont vous devez craindre le retour. En outre, j'ajouterai que j'attendais votre rétablissement pour vous prier de me rendre un service que vous ne pouvez me refuser. Il s'agit de la réparation d'un automate que je tiens d'un certain Opré, mécanicien hollandais, et j'en suis convaincu, vous vous en tirerez à merveille.

A ces excellentes raisons, Torrini, qui craignait sans doute quelque indécision de ma part, joignit les plus attrayantes promesses.

— Pour charmer votre travail, me dit-il, nous ferons de longues causeries sur l'escamotage, je vous expliquerai le coup de piquet qui vous a tant charmé, et plus tard, lorsque cette matière sera épuisée, je vous raconterai les événements les plus importants de mon existence. Vous apprendrez par mon récit ce qu'il est permis à l'homme de souffrir sans en perdre la vie; et les enseignements que vous tirerez d'une vie presque terminée, serviront peut-être à vous guider dans votre carrière à peine commencée. Enfin, fit-il en me tendant la main, votre présence contribuera, je l'espère, à chasser de mon esprit les sombres idées qui depuis longtemps m'assiégent et m'ôtent toute énergie.

Je n'avais rien à répondre à d'aussi pressantes sollicitations : je me rendis aux désirs de Torrini.

Le jour même, il me remit l'automate que je devais réparer.

C'était un petit arlequin dont les fonctions consistaient à ouvrir la boîte dans laquelle il était enfermé, à sauter dehors pour exécuter quelques évolutions, et à rentrer de lui-même dans sa prison lorsqu'on lui en donnait l'ordre. Mais cette pièce était en si mauvais état, que je dus songer à la refaire presque entièrement. A cet effet, j'organisai un petit atelier dans la voiture, et deux jours après, assis devant mon établi, je commençais mon premier ouvrage en fait d'automates, tandis que nous roulions sur la route d'Angers à Angoulême.

Je vivrai longtemps encore avant d'oublier les joies intimes de

ce voyage; la santé m'était entièrement revenue, et avec la santé la gaîté et le réveil de mes facultés morales.

Notre énorme véhicule, traîné par deux chevaux, ne pouvait courir la poste; aussi ne faisions-nous que dix à douze lieues par jour, et encore fallait-il commencer la journée de bonne heure. Cependant, malgré la lenteur de ce trajet, jamais le temps ne s'écoula pour moi plus vite et plus agréablement. Ce voyage n'était-il pas en effet l'accomplissement de mes plus beaux rêves? Que pouvais-je désirer de plus? Installé dans une petite chambre bien propre, devant une fenêtre à travers laquelle je voyais se dérouler le riant panorama du Poitou et de l'Angoumois, je me trouvais au milieu de mes outils bien aimés, travaillant à la construction d'un automate dans lequel je voyais le premier né d'une nombreuse famille à venir; il m'était impossible de rien imaginer au-delà.

Dès le début de notre voyage, je m'étais mis à l'ouvrage avec tant d'ardeur, que Torrini, toujours plein de sollicitude pour ma santé, avait exigé un matin que je prisse quelque distraction après chaque repas. Le jour même, quand nous sortîmes de table, il m'engagea, en me présentant un jeu de cartes, à lui montrer mon savoir-faire.

Bien que intimidé par un spectateur aussi clairvoyant, par un juge dont l'adresse m'avait tant émerveillé, je m'armai de courage et je commençai par un de ces effets auxquels j'avais donné le nom de *fioritures*. Prélude brillant des tours de cartes, il n'avait pour but que d'éblouir les yeux, en montrant l'extrême agilité des doigts.

Torrini me regarda faire d'un air indifférent, et j'aperçus même un sourire effleurer ses lèvres; j'en fus, je l'avoue, un peu désappointé, mais il se hâta de me consoler :

— J'admire sincèrement votre adresse, me dit-il, mais je dois ajouter que je fais peu de cas de ces *fioritures*, comme vous les appelez; je les trouve brillantes, il est vrai, mais fort inutiles. Du reste, je serais curieux de savoir si vous les placeriez au commencement ou à la fin de vos tours de cartes.

— Il me semble assez logique, répondis-je, de placer au com-

mencement d'une séance un exercice dont le but est de s'emparer de l'imagination des spectateurs.

— Eh bien ! mon enfant, répliqua-t-il, nous différons sur ce point ; moi, je pense qu'il ne faut les placer ni au commencement ni à la fin, mais en dehors de vos tours de cartes. En voici la raison :

— Après une exposition aussi brillante, le spectateur ne verra plus dans vos tours que le résultat de votre dextérité, tandis qu'en affectant beaucoup de bonhomie et de simplicité, vous l'empêcherez d'attribuer une cause à vos prestiges. Vous produirez alors du surnaturel et vous passerez pour un véritable sorcier.

Je me rendis complétement à ce raisonnement, d'autant plus que dès mes premiers travaux en escamotage, j'avais toujours considéré le naturel et la simplicité comme les bases essentielles de l'art de produire des illusions, et que je m'étais posé cette maxime (applicable seulement à l'escamotage), *qu'il faut d'abord gagner la confiance de celui que l'on veut tromper.* Je n'avais pas été conséquent avec mes principes, et j'en fis humblement l'aveu.

Il faut avouer que c'est une singulière occupation pour un homme auquel la franchise est naturelle, que de s'exercer incessamment à dissimuler sa pensée et à chercher le meilleur moyen de faire des dupes. Mais ne pourrait-on pas dire aussi que la dissimulation et le mensonge deviennent des qualités ou des défauts, selon les applications qui en sont faites ?

Le commerçant, par exemple, ne les regarde-t-il pas comme des qualités précieuses pour faire valoir sa marchandise ?

La science du diplomate consiste-t-elle à tout dire avec franchise et simplicité ?

Enfin, n'est-il pas jusqu'à ce qu'on appelle le bon ton ou l'usage de la bonne compagnie, qui ne soit un charmant tissu de dissimulations et de tromperies ?

Quant à l'art que je cultivais, que pouvait-il être sans le mensonge ?

Encouragé par Torrini, je repris de l'assurance ; je continuai à exécuter tous mes exercices d'escamotage, et je lui exposai plusieurs nouveaux principes que j'avais imaginés.

Mon maître, cette fois, me fit quelques compliments auxquels il joignit de sages avis.

— Je vous conseille, me dit-il, de modérer la vivacité de votre jeu. Loin de mettre autant de pétulance dans vos mouvements, affectez au contraire une grande tranquillité ; et vous éviterez ainsi ces étourdissantes gesticulations par lesquelles les escamoteurs en général croient détourner l'attention des spectateurs, lorsqu'ils ne parviennent qu'à les fatiguer.

Mon professeur joignant ensuite l'exemple aux préceptes, prit le jeu de mes mains, et, dans les mêmes passes que j'avais exécutées, il me montra les finesses de la dissimulation appliquées à l'escamotage.

J'étais dans la plus complète admiration.

Flatté sans doute de l'impression qu'il produisait sur moi :

— Puisque nous sommes sur le chapitre des tours de cartes, me dit Torrini, je vais vous donner l'explication de mon coup de piquet ; mais avant, il est nécessaire que je vous montre un instrument qui sert à son exécution.

Torrini alla chercher une petite boîte qu'il me remit.

Vingt fois je retournai l'instrument sans pouvoir en comprendre les fonctions.

— Vous chercheriez en vain, me dit-il, vous ne trouveriez pas. Quelques mots pourraient vous mettre sur la voie, mais je préfère, si pénibles que soient pour moi les souvenirs que je vais évoquer, vous raconter comment cette boîte est tombée entre mes mains, et dans quel but elle avait été primitivement imaginée.

— Il y a vingt-cinq ans environ, j'habitais Florence, où j'exerçais la profession de médecin ; je n'étais pas alors escamoteur, ajouta-t-il avec un profond soupir, et plût au ciel que je ne l'eusse jamais été !

Parmi les jeunes gens de mon âge que je fréquentais, je m'étais particulièrement lié avec un Allemand, nommé Zilberman.

Comme moi, Zilberman était docteur, mais comme moi aussi, docteur sans clientèle. Nous passions ensemble la plus grande partie des heures de loisir que nous laissait l'exercice de notre pro-

fession ; c'est vous dire que nous nous quittions à peine. Nos goûts étaient à peu près les mêmes, sauf un point sur lequel nous différions essentiellement.

Zilberman aimait passionnément le jeu, moi je n'y trouvais aucun attrait. Il fallait même que mon antipathie pour les cartes fût alors bien forte pour que je cédasse pas à la contagion de l'exemple, car mon ami réalisait des bénéfices considérables qui lui permettaient de mener un train de grand seigneur, tandis que moi, tout en vivant avec la plus stricte économie, je contractais des dettes.

Quoi qu'il en fût, nous vivions, Zilberman et moi, dans la plus fraternelle intimité. Sa bourse m'était souvent ouverte ; mais j'en usais avec d'autant plus de discrétion, que j'ignorais quand je pourrais lui rendre ce qu'il me prêtait. Sa délicatesse et sa générosité envers moi me portaient à croire qu'il était franc et loyal envers tout le monde. Je me trompais !

Un jour, il y avait quelques heures à peine que je l'avais quitté, lorsqu'un de ses domestiques vint en toute hâte m'annoncer que, dangereusement blessé, son maître me priait de me rendre auprès de lui.

J'y courus aussitôt.

Mon malheureux ami, le visage couvert d'une pâleur mortelle, gisait étendu sur son lit.

Surmontant ma douleur, je m'approchai pour le secourir.

Zilberman m'arrêta, me fit signe de m'asseoir, congédia les personnes qui l'entouraient et, après s'être assuré que nous étions seuls, il me pria de l'écouter.

Sa voix, affaiblie par d'horribles souffrances, arrivait à peine à mon oreille ; je fus obligé de me pencher vers lui.

— Mon cher Edmond, me dit-il, un homme m'a traité d'escroc... je l'ai provoqué en duel..., nous nous sommes battus au pistolet, et j'ai reçu sa balle en pleine poitrine.

Et comme j'insistais près de Zilberman pour lui donner des soins.

— C'est inutile, mon ami ; je sens que je suis frappé à mort ; il

me reste à peine le temps de vous faire une confidence pour laquelle je réclame toute votre indulgente amitié…. Sachez, ajouta-t-il en me tendant une main déjà glacée, que je n'ai point été injustement insulté… J'ai la honte de vous avouer que, depuis longtemps, je vis au dépens des dupes que je fais…. Secondé par une fatale adresse et plus encore par un instrument que j'ai imaginé, je trichais journellement au jeu.

— Comment ! vous, Zilberman ? fis-je en retirant vivement ma main de la sienne.

— Oui, moi, répondit le moribond, qui d'un regard suppliant sembla me demander grâce ;…

Edmond, ajouta-t-il, en réunissant tout ce qui lui restait de forces, au nom de notre ancienne amitié ne m'abandonnez pas….. pour l'honneur de ma famille, qu'on ne retrouve pas ici la preuve de mon infamie. Je vous en conjure, débarrassez-moi de cet instrument, faites le disparaître. Il découvrit son bras auquel était fixée une petite boîte.

Je la détachai, et, ainsi que vous, mon enfant, je la regardai sans y rien comprendre.

Ranimé par un reste de sa coupable passion, Zilberman ajouta avec l'expression de la plus vive admiration : Voyez pourtant comme c'est ingénieux ! Cette boîte peut s'attacher au bras sans en augmenter visiblement le volume. On y met des cartes que l'on a disposées à son gré. Lorsqu'il s'agit de couper, on place sans affectation la main sur le jeu qui se trouve sur la table, de manière à le cacher tout entier ; on presse la détente que vous voyez là, en appuyant légèrement le bras sur le tapis, et aussitôt, les cartes préparées sortent, tandis qu'une pince vient subtilement saisir l'autre jeu et le ramène dans la boîte.

Aujourd'hui, pour la première fois, mon instrument a mal fonctionné ; la pince a laissé une carte sur la table…. mon adversaire…..

Zilberman ne put terminer la phrase….. il avait rendu le dernier soupir.

Les confidences de Zilbermann, sa mort, m'avaient jeté hors de

moi-même, ajouta Torrini, je me hâtai de sortir de sa chambre. Rentré chez moi, je me mis à réfléchir sur ce qui venait de se passer, et pensant que ma liaison trop connue avec ce malheureux ne me permettait plus de rester à Florence, je me décidai à partir pour Naples.

J'emportai avec moi la fatale boîte, sans prévoir l'usage que j'en pourrais faire un jour, et pendant longtemps je la laissai de côté. Cependant, quand je me livrai à l'escamotage, j'y songeai pour l'exécution de mon coup de piquet, et l'heureuse application que j'en fis me valut un de mes plus beaux succès de prestidigitateur.

A ce souvenir, les yeux de Torrini s'animèrent d'un éclat inaccoutumé, et me firent pressentir un récit intéressant. Il continua en ces termes :

Un escamoteur nommé Comus (1), possédait un coup de piquet qu'il exécutait, il faut le dire, avec une merveilleuse adresse. Les éloges qu'on lui prodiguait à ce sujet le rendaient très glorieux ; aussi ne manquait-il jamais de mettre sur ses affiches que seul il pouvait exécuter ce tour incomparable, portant ainsi un défi à tous les prestidigitateurs en renom. J'avais alors quelque réputation. Cette prétention de Comus me piqua vivement ; je connaissais sa manière de faire, et, par cette raison, sachant mon coup de piquet bien supérieur au sien, je résolus de relever le gant qu'il jetait à la face de tous ses rivaux.

Je me rendis donc à Genève, où il se trouvait, et je lui proposai une représentation commune, dans laquelle un jury serait chargé de prononcer sur notre mérite respectif.

Comus accepta avec empressement, et, au jour fixé, un nombre immense de spectateurs accourut pour nous voir opérer.

En sa qualité de doyen, mon adversaire commença. Mais, mon cher Robert, pour que vous puissiez, comme le jury, comparer nos

(1) Comus eut plus tard un concurrent redoutable dans Cotte dit Conus, qui était également doué d'une extrême habileté.

deux manières de faire, je vais d'abord vous dire comment il exécuta sa partie.

S'étant fait donner un jeu, il le décacheta, le fit mêler, puis le reprenant, brouilla les cartes par une feinte maladresse, de manière qu'elles se trouvèrent face contre face ou dos à dos. Ce dérangement, qui semblait un effet du hasard, lui procura l'occasion de manipuler le jeu, tout en ayant l'air de le remettre dans un ordre convenable ; aussi, quand il eut terminé, je reconnus, comme je m'y attendais, qu'il avait marqué d'un petit pli, à peine perceptible, certaines cartes qui devaient lui donner une dix-huitième majeure, un roi, un quatorze d'as.

Cela fait, Comus remit le jeu à son partenaire en le priant de le mêler de nouveau, et pendant ce temps il se fit bander les yeux ; précaution inutile, soit dit en passant, car quel que soin que l'on prenne pour priver quelqu'un de la vue par ce moyen, la proéminence du nez laisse toujours un vide suffisant pour qu'on y voie distinctement.

Quand le partenaire eut fini, Comus prit encore le jeu comme pour le mêler à son tour, mais vous comprenez facilement qu'il ne s'agissait pour lui, cette fois, que de disposer les cartes de manière à ce que celles qu'il avait marquées lui échussent dans la distribution que ferait son adversaire.

Le *saut de coupe*, comme vous le savez, neutralise l'action de couper ; par conséquent Comus était sûr du succès.

En effet, les choses se passèrent ainsi, et de chaleureux applaudissements accueillirent la victoire de mon antagoniste.

J'ai lieu de croire, pourtant, que grand nombre de ces bravos lui étaient accordés surtout par des amis et des compères, car, lorsque je me présentai à mon tour pour exécuter ma partie, un murmure désapprobateur accueillit mon entrée en scène. Le mauvais vouloir des spectateurs était même si manifeste, qu'il eût suffi pour m'intimider si, à cette époque, je n'avais été en quelque sorte cuirassé contre toutes les appréciations ou préventions du public.

Les spectateurs étaient loin de s'attendre à la surprise que je

leur ménageais. Au lieu de réclamer un partenaire dans la salle, ainsi que l'avait mon rival, ce fut à Comus lui-même que je m'adressai pour ma partie.

A cette demande, je vis chacun se regarder avec surprise. Mais quelles ne furent pas les exclamations, quand après avoir prié mon adversaire de me bander les yeux et de me lier les mains, je lui déclarai que non-seulement je ne toucherais pas le jeu avant de couper, mais encore que je le laissais libre, lorsqu'il aurait désigné dans quelle couleur il voulait être repic et capot, de donner les cartes par deux ou par trois, et de choisir enfin celui des deux jeux qui lui conviendrait !

J'avais un jeu tout préparé (1) dans ma petite boîte ; j'étais sûr

(1) Le jeu est divisé en quatres parties égales, par quatre cartes plus larges que les autres, de sorte que l'on peut couper où cela est nécessaire pour l'organisation du jeu.

Voici l'ordre des cartes avant d'être coupées : Dame, neuf, huit, *sept de trèfle*. As, roi, valet, dix, dame, neuf, huit, *sept de cœur*. As, roi, valet, dix, dame, neuf, huit, *sept de pique*. As, roi, valet, dix, dame, neuf, huit, *sept de carreau*. As, roi, valet, dix de trèfle. Les quatre sept sont des cartes larges.

Lorsque l'adversaire a nommé la couleur dans laquelle il veut être repic et que nous supposerons être trèfle, on coupe au sept de cette couleur et on lui laisse la liberté de donner par deux ou par trois. De plus, les cartes étant une fois données, on laisse l'adversaire choisir celui des deux jeux qu'il préfère. Si celui-ci a donné les cartes par deux et qu'il ait gardé son jeu, on écarte : les neuf de pique, de cœur et de carreau et deux dames quelconques. La rentrée donne quinte majeure en trèfle, quatorze d'as et quatorze de rois.

Si, au contraire, l'adversaire a choisi le jeu du premier en cartes, on écartera : les sept de cœur, de pique et de carreau et deux huit quelconques. La rentrée produira la même quinte en trèfle, quatorze de dames et quatorze de valets.

Si l'adversaire a préféré donner les cartes par trois, et qu'il garde son jeu, on écartera : le roi, le huit et le sept de cœur, le neuf et le huit de pique, afin d'avoir par la rentrée : la quinte majeure en trèfle, une tierce à la dame en carreau ; trois as, trois dames et trois valets.

Si, au contraire, il choisit le jeu du premier en cartes, on écartera : la

de mon instrument. Ai-je besoin de vous dire que je gagnai la partie ?

Grâce à ces dispositions secrètes, ma manière de faire était si simple, qu'il était impossible de deviner comment je m'y prenais, tandis que les manipulations de Comus faisaient nécessairement supposer qu'on était victime de sa dextérité. Je fus déclaré vainqueur à l'unanimité. Des bravos prolongés accueillirent cette décision, et les amis mêmes de Comus, délaissant mon rival, vinrent m'offrir une charmante épingle en or, surmontée d'un gobelet, insigne de ma profession. Cette épingle, à ce que m'apprit un des assistants, avait été commandée par le pauvre Comus, qui croyait bien qu'elle lui serait revenue.

Je puis, ajouta Torrini, me vanter à bon droit de cette victoire, car si Zilberman m'avait laissé la boîte, il ne m'avait pas montré le coup de piquet dont j'ai imaginé moi-même les combinaisons. Ce tour n'était-il pas, je vous le demande, bien supérieur à celui de Comus qui, il est vrai, faisait illusion à la multitude, mais que le moindre prestidigitateur pouvait facilement deviner ?

En sa qualité d'inventeur, Torrini avait un amour-propre extrême ; mais c'était, je crois, son seul défaut, et il le rachetait, du reste, par la facilité avec laquelle lui-même accordait aux autres des éloges. S'il attribuait à chacun la part de mérite qui lui revenait, il avait à cœur qu'on lui rendît la justice qui lui était due.

Son récit terminé, je lui adressai les compliments les plus sincères, tant sur son invention que sur l'avantage qu'il en avait retiré vis-à-vis de Comus.

Ainsi voyageant, et nous arrêtant de temps à autre pour donner des séances dans les villes où nous pouvions espérer faire recette, nous dépassâmes Limoges et nous nous trouvâmes sur la route qui mène de cette ville à Clermont.

dame et le neuf de cœur, le valet et le sept de pique et l'as de carreau. On aura par la rentrée cette même quinto majeure en trèfle, une tierce au neuf en carreau, trois rois et trois dix qui feront soixante.

Torrini se proposait de donner quelques représentations dans le chef-lieu du Puy-de-Dôme, après quoi il voulait retourner directement en Italie, car il en regrettait le doux climat et les fanatiques ovations.

Je comptais moi-même me séparer alors de lui. Il y avait environ deux mois que nous voyagions ensemble ; or, c'était à peu près le terme que j'avais fixé pour la réparation de l'automate, et mon travail était sur le point d'être terminé.

D'un autre côté, j'avais le droit de demander mon congé, sans crainte d'être taxé d'ingratitude. La santé de Torrini était devenue aussi bonne que nous pouvions l'espérer, et je lui avais donné tout le temps dont je pouvais raisonnablement disposer.

Néanmoins, il me coûtait de parler encore de séparation, car mon professeur enchanté de mes progrès et de mon adresse, ne concevait pas que je puisse avoir d'autre intérêt, d'autre désir que celui de continuer à voyager avec lui, et de finir par être ou son suppléant ou son successeur.

Sans doute, cette position m'aurait convenu à bien des égards, car, je l'ai dit, ma vocation était irrévocablement fixée. Mais, soit que de nouveaux instincts se fussent éveillés en moi, soit que l'intimité dans laquelle je vivais avec Torrini m'eût ouvert les yeux sur les inconvénients de son genre de vie, je visais maintenant plus haut qu'à sa succession.

Ma détermination de partir était donc bien arrêtée : de pénibles circonstances retardèrent encore le moment de la séparation.

Nous étions sur le point d'arriver à Aubusson, ville célèbre par ses nombreuses manufactures de tapis. Torrini et son domestique étaient sur le devant de la voiture ; moi j'étais à mon travail ; nous descendions une côte, et Antonio avait serré le frein puissant destiné à enrayer les roues de notre véhicule. Tout à coup, j'entends le bruit d'un objet qui se brise, puis la voiture, violemment lancée, descend avec une rapidité effrayante. Les moindres obstacles lui font faire des soubresauts à tout briser et produisent un balancement régulier qui s'accroît en nous menaçant d'une chute épouvantable.

Tremblant et respirant à peine, je me cramponne à mon établi comme à une planche de salut et, les yeux fermés, j'attends avec terreur la mort qui paraît inévitable.

Un instant nous sommes sur le point d'échapper à notre catastrophe. Nos vigoureux chevaux, habilement dirigés par Antonio, avaient tenu bon dans cette course effrénée ; nous étions enfin arrivés au bas de la côte. Déjà même nous passions devant les premières maisons d'Aubusson, quand la fatalité conduit de ce côté une énorme voiture chargée de foin qui, sortant d'une rue transversale, vient subitement nous barrer le passage. Son conducteur ne s'aperçut du danger que lorsqu'il n'était plus temps d'y parer. La rencontre était inévitable, le choc fut terrible.

Lancé violemment sur la cloison de ma chambre, je fus un instant étourdi par la douleur, mais presqu'aussitôt revenu à moi, je pus encore descendre de voiture et m'approcher de mes compagnons de voyage. Antonio, couvert de contusions sans gravité, soutenait Torrini, qui beaucoup plus maltraité que nous, avait le bras démis et une jambe cassée.

Nos deux chevaux gisaient sur la place ; ils avaient été tués sur le coup. Quant à la voiture, la caisse seule était à peu près intacte, le reste se trouvait complétement démembré.

Un médecin, que l'on alla chercher, arriva presque en même temps que nous dans une auberge voisine où nous avions été conduits.

Ici, je pus admirer la force d'âme de Torrini qui, dissimulant avec un courage héroïque ses vives souffrances, voulut qu'on s'occupât d'abord de nous avant de songer à lui. Quelques instances que nous fîmes, il nous fut impossible de vaincre sa résolution.

Ma guérison et celle d'Antonio furent assez rapides ; quelques jours suffirent pour notre entier rétablissement. Mais il n'en fut pas ainsi de Torrini, qui fut forcé de passer par toutes les opérations et les différentes phases d'une jambe cassée.

Cet homme, qui n'avait, pour ainsi dire, de sensibilité que pour les chagrins passés, pour les douleurs morales, accepta avec la ré-

signation la plus philosophique les conséquences de ce nouveau malheur.

Cependant elles pouvaient être terribles pour lui : la réparation de la voiture, le médecin, notre séjour forcé à l'auberge allaient lui coûter fort cher. Pourrait-il continuer ses représentations, remplacer ses chevaux perdus, etc. ? Cette pensée nous causait de cruelles inquiétudes à Antonio et à moi. Torrini seul ne désespérait pas de l'avenir :

— Laissez faire, disait-il avec une entière confiance en lui-même, quand une fois je serai rétabli, tout ira bien ; que peut craindre un homme courageux et plein de santé ? *Aide-toi, le Ciel t'aidera*, a dit notre bon Lafontaine ; eh bien ! nous nous aiderons tous les trois, et nul doute que nous ne sortions de ce mauvais pas.

Afin de tenir compagnie à cet excellent homme et lui procurer quelques distractions, j'apportai mon établi près de son lit et, tout en travaillant, je repris avec lui le cours de nos conversations, qui avaient été si fatalement interrompues.

Le jour vint enfin où j'eus la joie de mettre la dernière main à mon automate et de le faire fonctionner devant Torrini, qui en parut enchanté. Si notre blessé avait été moins malheureux, j'aurais profité de cette circonstance pour prendre congé de lui, mais pouvais-je abandonner en cet état l'homme qui m'avait sauvé la vie ? D'ailleurs, une autre pensée m'était venue aussi. Quoique Torrini ne nous eût rien dit de sa position pécuniaire, nous croyions, Antonio et moi, nous apercevoir qu'elle était fort embarrassée. Mon devoir n'était-il pas de chercher à la relever, si cela était en mon pouvoir ? Je communiquai certain projet à Antonio, qui l'approuva en me priant toutefois d'en remettre l'exécution à un peu plus tard, lorsque nous verrions que nos suppositions s'étaient vérifiées.

Cependant les journées étaient bien longues près du malade, car, ainsi que je l'ai dit, mes travaux de mécanique se trouvaient terminés, et l'escamotage était un sujet de conversation depuis longtemps épuisé.

Un jour que nous nous regardions, Torrini et moi, sans trouver

une parole à échanger, je me souvins de la promesse qu'il m'avait faite de me raconter l'histoire de sa vie, et je la lui rappelai.

A cette demande, Torrini soupira.

— Ah! dit-il, si je pouvais supprimer de mon récit de tristes souvenirs, ce serait un bonheur pour moi de vous raconter quelques belles pages de ma vie d'artiste. Quoi qu'il en soit, ajouta-t-il, c'est une dette que j'ai contractée envers vous, je dois m'acquitter.

Ne vous attendez pas à ce que je vous raconte jour pour jour toute mon existence, ce serait beaucoup trop long et pour vous et pour moi. Je veux seulement citer quelques épisodes intéressants qui forment, pour ainsi dire, les jalons d'une carrière beaucoup trop agitée, et vous donner la description de quelques tours qui ne doivent point être arrivés à votre connaissance. Ce sera, j'en suis certain, la partie de mon récit qui vous intéressera le plus, car, ajouta Torrini sur le ton d'une plaisante prophétie, quelle que soit aujourd'hui votre résolution de ne pas suivre l'art que je cultive, je puis pourtant, sans être un Nostradamus, vous prédire que tôt ou tard vous vous y livrerez avec passion et que vous y obtiendrez des succès. Ce que vous allez entendre, mon ami, vous montrera, du reste, qu'il n'est pas permis à l'homme de dire, avec le dicton populaire : *Fontaine, je ne boirai pas de ton eau.*

CHAPITRE VI.

Torrini me raconte son histoire. — Perfidie du chevalier Pinetti. — Un escamoteur par vengeance. — Course au succès entre deux magiciens. — Mort de Pinetti. — Séance devant le Pape Pie VII. — Le chronomètre du cardinal ***. — Douze cents francs sacrifiés pour l'exécution d'un tour. — Antonio et Antonia. — La plus amère des mystifications. — Constantinople.

—

Mon nom est Edmond de Grizy, et celui de Torrini appartient à Antonio, mon beau-frère. Ce brave garçon, que vous avez pris à tort pour mon domestique, a bien voulu me suivre dans ma mauvaise fortune, afin de m'aider dans mes séances. Vous avez pu remarquer, du reste, aux égards que je lui témoigne, que, tout en lui laissant des travaux qui conviennent mieux à son âge qu'au mien, je le regarde comme mon égal, et que je le considère, j'aurais dit autrefois comme mon meilleur ami, je dis à présent, comme l'un de mes deux meilleurs amis.

Mon père, le comte de Grisy, habitait dans le Languedoc une propriété, reste d'une fortune jadis considérable, mais que les circonstances avaient de beaucoup diminuée.

Dévoué au roi Louis XVI, et l'un de ses plus fidèles serviteurs, il courut au jour du danger faire un rempart de son corps à son souverain, et il fut tué lors de la prise des Tuileries, dans la journée du 10 août.

J'étais alors moi-même à Paris, et profitant du désordre qui régnait dans la capitale, je pus franchir les barrières et gagner notre petit domaine de famille. Là, je déterrai à la hâte une somme de cent louis que mon père réservait pour les cas imprévus; je joignis à cet argent quelques bijoux qui me venaient de ma mère, et, muni de ces faibles ressources, je me rendis à Florence.

Les valeurs que j'avais sauvées se montaient à cinq mille francs; cette somme était insuffisante pour me faire vivre de mes rentes; je dus chercher dans mon travail de quoi subvenir à mon existence. Mon parti fut bientôt pris; mettant à profit l'excellente instruction que j'avais reçue, je me livrai avec ardeur à l'étude de la médecine. Quatre ans après j'obtenais le diplôme de docteur. J'avais alors vingt-sept ans.

Je m'étais fixé à Florence, où j'espérais me créer une clientèle. Malheureusement pour moi, dans cette ville au climat si doux, au soleil si bienfaisant, le nombre des médecins dépassait celui des malades, et ma nouvelle profession, à cela près du profit, était une véritable sinécure.

Je vous ai raconté déjà, à propos du malheureux Zilberman, comment je partis brusquement de la capitale de la Toscane pour aller me fixer à Naples.

Plus heureux qu'à Florence, j'eus la chance, en y arrivant, de traiter avec succès un malade qui avait résisté à la science des meilleurs médecins de l'Italie.

Mon client était un jeune homme d'une très haute famille. Sa guérison me fit le plus grand honneur, et me plaça immédiatement parmi les médecins renommés de Naples.

Ce succès, la vogue qu'il me valut, m'ouvrirent bientôt les portes de tous les salons, et la noblesse de mon nom, rehaussée par les manières d'un gentilhomme élevé à la cour de Louis XVI, me rendit l'homme indispensable des soirées et des fêtes.

De quelle douce et belle existence n'eussé-je pas continué de jouir, si le sort, jaloux de mon bonheur, ne fût venu briser cet heureux avenir en me lançant dans les vives et brûlantes émotions de la vie artistique !

On était aux premiers jours du carnaval de 1766. Un homme remplissait l'Italie de son nom et de son immense popularité ; il n'était bruit partout que des prodiges opérés par le chevalier Pinetti.

Ce célèbre escamoteur vint à Naples, et la ville entière courut à ses intéressantes représentations.

Je me passionnai moi-même pour ce genre de spectacle ; j'y passais toutes mes soirées, cherchant à deviner chacun des tours exécutés par le chevalier, et pour mon malheur, je finis par avoir la clef d'un grand nombre d'entre eux.

Je ne m'en tins pas là : je voulus aussi les exécuter devant quelques amis ; le succès stimula mon amour-propre et me donna l'ambition d'augmenter mon répertoire. J'arrivai à posséder la *séance* complète de Pinetti.

Le chevalier fut pour ainsi dire éclipsé. On ne parlait plus dans la ville que de mon habileté et de mon adresse ; c'était à qui solliciterait la faveur d'obtenir de moi une représentation. Mais je ne répondais pas à toutes les demandes, car par un raffinement de coquetterie j'étais avare de mon talent, espérant ainsi en relever le prix.

Mes spectateurs privilégiés s'en montraient d'autant plus remplis d'enthousiasme, et chacun prétendait que j'égalais Pinetti, si je ne le surpassais même.

Le public est si heureux, mon cher enfant, fit Torrini d'un ton de mélancolique regret, lorsqu'il peut opposer à l'artiste en renom quelque talent naissant ! Il semble que ce souverain dispensateur de la vogue et de la renommée se fasse un malin plaisir de rappeler à l'homme qu'il encense que toute réputation est fragile, et que l'idole d'aujourd'hui peut être brisée demain.

La fatuité m'empêchait d'y songer ; je croyais à la sincérité des

éloges que l'on me prodiguait, et moi, l'homme sérieux, le docteur en renom, j'étais fier de ces futiles succès.

Pinetti, loin de se montrer jaloux de mes triomphes, témoigna le désir de me connaître, et il vint lui-même me trouver.

Il pouvait avoir alors quarante-six ans, mais les apprêts d'une toilette recherchée le faisaient paraître beaucoup plus jeune. Sans avoir les traits fins et réguliers, il possédait une certaine distinction dans la physionomie ; ses manières étaient excellentes. Cependant, par un travers d'esprit qu'on ne saurait expliquer, il avait le mauvais goût de porter au théâtre un brillant costume de général, sur lequel s'étalaient de nombreuses décorations.

Cette bizarrerie, qui rappelait trop le charlatan, aurait dû peut-être m'éclairer sur la valeur morale de l'homme ; mais ma passion pour l'escamotage me rendit aveugle ; nous nous abordâmes comme de vieux amis, et notre intimité fut en quelque sorte instantanée.

Pinetti se montra charmant, causa avec moi de ses secrets, sans y mettre la moindre réticence, et m'offrit même de me conduire au théâtre, pour me montrer les dispositions scéniques de sa séance.

J'acceptai avec le plus grand empressement, et nous montâmes dans son riche équipage.

Dès ce moment, le chevalier affecta avec moi la plus grande familiarité. De la part d'un autre, cela m'eût blessé, ou tout au moins eût excité ma défiance, et je me serais tenu sur la réserve. J'en fus, au contraire, enchanté, car Pinetti avait, par son luxe effréné, conquis une telle considération, qu'un grand nombre de jeunes gens des plus nobles de la ville s'honoraient de son amitié. Pouvais-je me montrer plus fier que ces messieurs ?

En peu de jours, nous étions devenus deux amis inséparables. Nous ne nous quittions que pour le temps de nos représentations respectives.

Un soir, après l'une de ces séances intimes, dans laquelle j'avais été couvert d'applaudissements, la tête encore échauffée de ce

triomphe, j'allai, comme d'habitude, souper chez Pinetti. Par extraordinaire, je le trouvai seul.

En me voyant entrer, le chevalier accourut au devant au moi, m'embrassa avec effusion et demanda des nouvelles de ma soirée. Je ne lui cachai pas mon succès.

— Oh! mon ami, me dit-il, cela ne me surprend pas, car vous êtes incomparable; certes, ce ne sera point vous faire un compliment exagéré, si je dis que vous pouvez défier les plus habiles et les plus illustres... Et pendant tout le souper, quelques efforts que je fisse, il ne voulut parler que de moi, de mon adresse, de mes succès.

J'avais beau me défendre de ses éloges, le chevalier semblait y mettre tant de sincérité, que je finis par me rendre.

Ma défaite eut même tant de charmes pour moi, que je finis par m'accorder quelques compliments. Comment croire que tous ces éloges n'étaient qu'une comédie pour amener une mystification?

Quand Pinetti me vit arrivé à ce point, et que le champagne eut fini de me tourner la tête:

— Savez-vous, cher comte, me dit l'escamoteur, que vous pourriez faire demain aux habitants de Naples une surprise qui vaudrait son *pesant d'or* pour les pauvres de la ville?

— Laquelle? dis-je.

— Ce serait, mon cher ami, de jouer à ma place dans une représentation que dois donner au bénéfice des indigents. Nous mettrions votre nom sur l'affiche au lieu du mien, et l'on ne verrait dans cette substitution qu'une bonne et loyale entente entre deux artistes. Une séance de moins pour moi n'ôterait rien à ma réputation, tandis qu'elle vous couvrirait de gloire; j'aurais alors la double satisfaction d'avoir contribué à secourir bien des infortunes et à mettre en relief le talent de mon meilleur ami.

Cette proposition m'effraya tellement que je me levai de table, comme si j'eusse craint d'en entendre davantage, mais Pinetti avait une éloquence si persuasive, il semblait se promettre tant de plaisir de mon futur triomphe, qu'insensiblement je me laissai aller à promettre tout ce qu'il voulut.

— A la bonne heure, me dit Pinetti, quittez donc enfin cette défiance de vous-même qu'on pardonnerait à peine à un écolier. Voyons, ajouta-t-il, puisqu'il en est ainsi, nous n'avons pas de temps à perdre. Rédigeons notre programme ; choisissez dans mes expériences celles qui vous conviendront le mieux, et quant aux apprêts de la séance, reposez vous-en sur moi, je serai là pour que tout marche selon vos désirs.

Le plus grand nombre des tours de Pinetti s'exécutaient avec le concours de compères, qui apportaient au théâtre différents objets dont l'escamoteur avait les doubles. Cela facilitait singulièrement ses prétendus prodiges. Je ne devais donc pas craindre d'échouer.

Nous eûmes bientôt arrêté le programme, puis nous passâmes à la rédaction de l'affiche, en tête de laquelle j'écrivis avec une profonde émotion :

<div style="text-align:center">

AUJOURD'HUI 20 AOUT 1796
REPRÉSENTATION EXTRAORDINAIRE
AU BÉNÉFICE DES PAUVRES DE LA VILLE DE NAPLES.
SÉANCE DE MAGIE
PAR M. LE COMTE DE GRISY

</div>

Suivait l'énumération des expériences que je devais présenter.

Comme nous terminions, les habitués de la maison de Pinetti entrèrent en alléguant quelques excuses, plus ou moins spécieuses, pour justifier leur retard.

Leur tardive arrivée ne m'inspira aucun soupçon, car on entrait chez Pinetti à toute heure de la nuit, sa porte n'étant fermée que depuis la pointe du jour jusqu'à deux heures de l'après-midi, temps qu'il consacrait au sommeil et à sa toilette.

Dès que les nouveaux venus eurent connaissance de ma résolution, ils m'en félicitèrent bruyamment et me promirent de m'appuyer de leurs chauds applaudissements. Mais ce concours sera superflu, ajoutèrent-ils, en raison de l'enthousiasme que doit indubitablement exciter votre représentation.

Pinetti remit à l'un de ses domestiques l'affiche, en lui donnant l'ordre de recommander à l'imprimeur de la faire placarder par toute la ville avant le jour.

Un pressentiment me fit faire un geste pour reprendre le papier, mais Pinetti m'arrêta en riant :

— Allons, cher ami, me dit-il, ne cherchez pas à fuir un bonheur assuré, et demain à pareille heure nous célébrerons tous ici votre triomphe.

La galerie fit chorus et, par anticipation, on but, en l'honneur de mes prochains succès, quelques verres de champagne qui achevèrent de dissiper mes hésitations et mes scrupules.

Je rentrai chez moi fort avant dans la nuit, et je me couchai sans trop me rendre compte de ce qui s'était passé.

A deux heures de l'après-midi, je dormais encore, lorsque je fus réveillé par la voix de Pinetti :

Alerte ! Edmond, me criait-il à travers la porte. Alerte ! nous n'avons pas de temps à perdre ; c'est aujourd'hui le grand jour, j'ai mille choses à vous dire.

Je me hâtai de lui ouvrir.

— Ah ! cher comte, me dit-il, laissez-moi vous féliciter sur votre bonheur. On ne parle que de vous dans la ville. La salle est entièrement louée ; on s'arrache les derniers billets ; le roi lui-même, accompagné de sa famille, vous fait l'honneur d'assister à votre représentation ; nous venons d'en recevoir l'avis.

A ces mots, des souvenirs précis me reviennent ; une sueur froide couvre mon front ; la terreur qui saisit tout débutant me donne le vertige. Épouvanté, je m'asseois sur le pied de mon lit.— N'y comptez pas, chevalier, m'écriai-je avec fermeté, n'y comptez pas, et, quelque chose qui puisse en arriver, je ne veux pas jouer.

— Comment, vous ne voulez pas jouer ? me dit mon perfide ami, en affectant la tranquillité la plus parfaite ; mais mon cher, vous ne songez pas à ce que vous dites ; il n'y a plus maintenant possibilité de reculer ; les affiches sont posées, et c'est un devoir pour vous de tenir les engagements que vous avez pris. Du reste,

pensez-y bien, cette représentation est pour les pauvres, qui vous bénissent déjà et que vous ne pouvez abandonner ; un refus serait pour le roi une insulte.

Allons ! allons ! ajouta-t-il, du courage, mon ami ; à quatre heures venez me trouver au théâtre ; nous ferons ensemble une répétition que je crois du reste inutile, mais qui vous donnera de la confiance. Au revoir !

Une fois livré à moi-même, je restai près d'une heure absorbé dans mes réflexions, cherchant en vain un moyen d'éluder la représentation. A chaque instant une barrière insurmontable se dressait devant moi : le roi, les pauvres, la ville entière, tout enfin semblait me faire un impérieux devoir de tenir ma promesse inconsidérée.

Après m'être bien désespéré, j'en vins à réfléchir qu'aucune difficulté sérieuse ne pouvait se présenter dans cette séance, puisque grand nombre de tours, comme je l'ai dit, étant faits avec l'aide de compères, la plus grande partie du travail revenait à ces collaborateurs.

Fort de cette idée, je repris courage, et à quatre heures, j'arrivai au théâtre avec une assurance qui surprit Pinetti lui-même.

La représentation ne devant commencer qu'à huit heures, j'avais tout le temps nécessaire pour faire mes préparatifs. Je l'employai si bien, que, lorsque vint le moment d'entrer en scène, mes folles appréhensions s'étaient complètement évanouies, et je me présentai devant le public avec assez d'aplomb pour un débutant.

La salle était comble. Le roi et sa famille, installés dans une loge d'avant-scène, semblaient porter sur moi des regards pleins d'une sympathique indulgence. Sa Majesté devait savoir que j'étais un émigré français.

J'attaquai hardiment mon programme par un tour qui devait vivement frapper l'imagination des spectateurs.

Il s'agissait d'emprunter une bague, de la mettre dans un pistolet, de faire feu par une fenêtre donnant sur la scène, et de l'envoyer dans la mer qui baignait le pied du théâtre. Ceci terminé, j'ouvrais une boîte qui avait été préalablement examinée, fermée

et cachetée par les spectateurs, et l'on y trouvait un énorme poisson, qui rapportait la bague dans sa bouche.

Plein de confiance dans la réussite de ce tour, je m'avance vers le parterre en priant qu'on veuille bien me confier une bague. Sur vingt qui me sont présentées j'accepte celle d'un compère que Pinetti m'a désigné à l'avance, et je le prie de la mettre lui-même dans le canon du pistolet que je lui présente.

Pinetti m'avait prévenu que le compère prendrait pour cela une bague en cuivre qui serait sacrifiée, et qu'on lui en rendrait une en or. Le spectateur fait ce que je lui demande ; aussitôt j'ouvre la fenêtre, et je décharge le pistolet.

Comme un soldat sur le champ de bataille, l'odeur de la poudre m'exalte ; je me sens plein d'entrain et de gaîté, et je me permets quelques heureuses plaisanteries qui sont goûtées du public.

Profitant de ces heureuses dispositions pour donner ce qui, en terme de théâtre, s'apelle le *coup de fouet*, je saisis ma baguette magique, et je trace au-dessus de la boîte des cercles plus ou moins cabalistiques. Enfin je brise les cachets, et triomphant, je sors le poisson que je porte au propriétaire de la bague, afin qu'il la retire lui-même de la bouche de mon fidèle messager.

Si le compère joue bien son rôle, il doit témoigner la plus grande stupéfaction. En effet, le monsieur, en recevant sa bague, se met à l'examiner sous toutes les faces, et je vois sur sa physionomie une surprise extrême. Fier d'une aussi belle réussite, je remonte la scène où je m'incline pour remercier le public des applaudissements qu'il me prodigue. Hélas ! mon cher Robert, ce triomphe fut de courte durée et devint pour moi le prélude d'une terrible mystification.

J'allais passer à une autre expérience, lorsque je vois mon spectateur s'agiter vivement en s'adressant à ses voisins, et me regarder comme pour m'adresser la parole. Je crois que pour écarter tout soupçon mon compère poursuit son rôle; seulement, je trouve qu'il abuse de cet effet. Mais quel n'est pas mon saisissement, lorsque mon homme se levant :

— Pardon, Monsieur, me dit-il, il me semble que votre tour

n'est pas terminé, puisqu'à la place d'une bague en or ornée de diamants que je vous ai confiée, vous m'en avez rendu une en cuivre garnie de verroterie ?

Une erreur me paraissait impossible, aussi tournant le dos, je commence les préparatifs de l'expérience qui doit suivre.

— Monsieur, me crie alors mon spectateur récalcitrant, voulez-vous me faire l'honneur de répondre à ma question ? Si la fin de votre tour est une plaisanterie, je l'accepte comme telle, et vous me rendrez ma bague en sortant. S'il n'en est pas ainsi, je ne puis me contenter de l'horrible bijou que vous m'avez remis.

Un silence profond régnait dans la salle ; on ignorait les causes de cette réclamation, et l'on pouvait croire que c'était une mystification qui, comme d'ordinaire, finirait à la plus grande gloire de l'opérateur.

Le réclamant, le public et moi, nous nous trouvions dans le même embarras, dans la même incertitude ; c'était une énigme dont seul je pouvais donner le mot, et ce mot, je l'ignorais.

Voulant cependant sortir de cette position aussi critique que ridicule, je m'approche de mon impitoyable créancier, je jette un coup d'œil sur la bague que je lui ai remise, et je demeure atterré en reconnaissant qu'elle est véritablement en cuivre grossièrement doré.

Le spectateur auquel je me suis adressé n'était donc point un compère ? pensai-je avec effroi. Pinetti aurait-il voulu me trahir ? Cette supposition me semble tellement odieuse que je la repousse, préférant attribuer au hasard cette fatale méprise. Mais que faire ? que dire ? ma tête était en feu.

En désespoir de cause, j'allais adresser au public quelques excuses sur ce malencontreux accident, lorsqu'une inspiration vint me tirer provisoirement d'embarras.

— Monsieur, dis-je au plaignant en affectant une grande tranquillité d'esprit, continuez-vous à croire que votre bague, en passant par mes mains, s'est changée en cuivre ?

— Oui, Monsieur, et de plus j'ai l'assurance que celle que vous m'avez remise n'a aucune ressemblance de forme avec celle que je vous ai confiée.

— Eh bien, Monsieur, repris-je avec aplomb, voilà justement où est le merveilleux du tour : cette bague va insensiblement reprendre sa première forme entre vos mains, et, demain matin, vous la trouverez exactement telle qu'elle était lorsque vous me l'avez confiée. C'est ce que nous appelons en termes cabalistiques le *changement imperceptible.*

Cette réponse me faisait gagner du temps ; je comptais à la fin de la séance voir le réclamant, lui payer le prix de sa bague, quel qu'il fût, et le prier de me garder le secret.

Assez heureusement sorti de ce mauvais pas, je saisis un jeu de cartes et je continuai ma séance. Les compères n'avaient rien à faire dans le tour suivant, je n'avais donc rien à craindre cette fois. Aussi m'approchant de la loge où se trouvait le roi, je le priai de me faire l'honneur de prendre une carte. Il le fit de très bonne grâce. Mais, nouvelle fatalité ! Sa Majesté n'eut pas plutôt regardé la carte choisie par elle que, fronçant le sourcil, elle la rejeta sur la scène avec les marques du plus profond mécontentement.

Le coup qui me frappe cette fois est trop direct pour que j'essaie de le parer ou tout au moins de le dissimuler. Mais je veux connaître la cause d'un aussi humiliant affront. Je ramasse la carte, et figurez-vous, mon enfant, toute l'étendue de mon désespoir, lorsque j'y vois, tracée en caractères dont il m'est facile de reconnaître la source, une grossière injure à l'adresse de Sa Majesté.

Je voulus balbutier quelques excuses ; de la main, le roi m'imposa dédaigneusement silence.

Oh ! alors, je ne puis vous dire ce qui se passa en moi, car le vertige s'empara de mon cerveau, je crus que j'allais devenir fou.

J'avais enfin acquis la preuve de la perfidie de Pinetti, dont les batteries étaient dressées pour me couvrir de confusion et de ridicule ; j'étais tombé dans l'infâme guet-apens qu'il m'avait si traîtreusement dressé.

Cette idée me rend une sauvage énergie ; je me sens saisi d'un affreux désir de vengeance ; je me précipite vers la coulisse où doit se trouver mon ennemi ; je veux le saisir au collet, l'amener sur la scène comme un malfaiteur, et lui faire demander grâce et pardon.

L'escamoteur n'y était plus ! Je cours de tous côtés comme un insensé ; mais, à quelque endroit que je me porte, les cris, les sifflets et les huées me poursuivent et bouleversent mes sens. Enfin, succombant sous le poids de tant d'émotions, je m'évanouis.

Pendant huit jours, je fus en proie à une fièvre ardente et au délire, criant sans cesse vengeance contre Pinetti. Et pourtant je ne savais pas tout encore !

J'appris plus tard que cet homme indigne, cet ami déloyal était sorti de sa cachette, après mon évanouissement ; qu'il était entré en scène, à la demande de quelques compères, et qu'il avait continué la séance, aux grands applaudissements de la salle entière.

Ainsi donc, toute cette amitié, toutes ces protestations de dévouement n'étaient qu'une comédie, qu'un tour d'escamotage. Pinetti n'avait jamais eu pour moi la moindre affection ; ses caresses n'avaient eu d'autre but que de me faire tomber dans le piége qu'il tendait à mon amour-propre ; il voulait détruire par une humiliation publique une concurrence qui le gênait.

Il eut de ce côté un succès complet, car depuis ce jour, mes amis, mêmes les plus intimes, craignant sans doute que le ridicule dont j'étais couvert ne rejaillît sur eux, me tournèrent subitement le dos.

Cet abandon m'affecta vivement, mais j'avais trop de fierté pour mendier le retour d'affections aussi frivoles, et, loin de chercher un rapprochement, je résolus de quitter immédiatement la ville. D'ailleurs, je méditais un projet de vengeance pour l'exécution duquel la solitude m'était nécessaire.

Pinetti avait fui lâchement après le sanglant affront qu'il m'avait infligé. Le provoquer en duel, c'eût été lui faire trop d'honneur. Je jurai de le battre avec ses propres armes et d'humilier à mon tour mon vil mystificateur.

Voici le plan que je me traçai :

Je devais me livrer avec ardeur à tous les exercices de la prestidigitation et approfondir cet art dont je n'avais fait qu'effleurer les principes. Puis, lorsque je serais bien sûr de moi-même, que j'au-

rais ajouté au répertoire de Pinetti des tours nouveaux, je poursuivrais mon ennemi dans ses voyages, je le devancerais dans chaque ville ou j'y jouerais concurremment avec lui et je l'écraserais partout de ma supériorité.

Plein de cette idée, je convertis en numéraire tout ce que je possédais, et je me réfugiai à la campagne. Là, complétement retiré du monde, je me livrai à l'exécution de mes projets de vengeance.

Je ne puis vous dire, mon ami, tout ce que je déployai de patience et combien je travaillai pendant les six mois que dura ma séquestration volontaire. J'en fus heureusement récompensé, car ma réussite fut complète.

J'acquis une adresse à laquelle je n'eusse jamais osé prétendre. Pinetti n'était plus un maître pour moi, et je devenais son rival.

Non content de ces résultats, je voulus l'éclipser encore par la richesse de ma scène. Je fis donc exécuter des appareils avec un luxe inouï jusqu'alors, sacrifiant à l'organisation de mon cabinet tout ce que je possédais.

Avec quel bonheur je contemplai ces brillants instruments, dont chacun me présentait une arme capable de faire de mortelles blessures à la vanité de mon adversaire ! De quelle joie profonde mon cœur battit à la pensée de la lutte que j'allais engager avec lui !

C'était maintenant entre Pinetti et moi un duel d'amour-propre, mais un duel à mort ; l'un de nous deux devait rester sur le terrain, et j'avais le droit d'espérer que je sortirais vainqueur de cette lutte.

Avant de commencer mes voyages, je pris des renseignements sur mon rival, et j'appris qu'après avoir parcouru l'Italie méridionale, en s'arrêtant dans les villes les plus importantes, il venait de quitter Lucques pour se rendre à Bologne. Je sus en outre qu'au sortir de cette ville, il devait gagner successivement Modène, Parme, Plaisance, etc.

Sans perdre de temps, je partis pour Modène, afin de le

précéder dans cette ville et de lui enlever ainsi la possibilité d'y donner des représentations. D'énormes affiches annoncèrent les représentations

DU COMTE DE GRISY, PHYSICIEN FRANÇAIS.

Mon programme devait présenter un grand attrait, car il comprenait tous les tours de Pinetti. Or, les journaux les avaient tellement prônés depuis quelque temps, que j'avais lieu de croire qu'ils seraient parfaitement accueillis.

En effet, la salle fut envahie avec autant d'empressement que lors de ma désastreuse représentation de Naples ; mais cette fois le résultat ne me laissa rien à désirer. Les perfectionnements que j'avais apportés aux expériences de mon rival, et surtout l'adresse que je déployai dans leur exécution, me concilièrent tous les suffrages.

Dès lors mon succès fut assuré, et les représentations suivantes achevèrent de placer mon nom au dessus de ceux des prestidigitateurs les plus en vogue de l'époque.

Suivant le plan que je m'étais tracé, je quittai Modène aussitôt que j'appris que Pinetti devait y arriver, et je me rendis à Parme.

Mon rival, plein de foi dans son mérite et ne pouvant croire à mes succès, s'intalla dans le théâtre même que je venais de quitter.

Mais alors commencèrent pour lui d'amères déceptions. La ville entière était saturée du genre de plaisir qu'il annonçait. Personne ne répondit à son appel, et, pour la première fois, il vit glisser entre ses mains le succès auquel il s'était si facilement habitué.

Le chevalier Pinetti, accoutumé à trôner sans partage, n'était pas homme à céder la place à celui qu'il appelait un débutant. Il avait deviné mes projets. Loin d'attendre l'attaque, il se présenta de front pour le combat, et vint s'établir à Parme, presqu'en face du théâtre où je donnais mes représentations.

Mais cette ville lui fut aussi funeste que la précédente : il eut la douleur de voir ma salle constamment remplie, tandis que son spectacle était entièrement délaissé.

Il faut vous dire aussi, mon ami, que tous les bénéfices que je

7.

réalisais ne servaient qu'à défrayer un luxe qui faisait ma force. Que m'importaient l'or et l'argent ? Je ne rêvais que la vengeance, et pour la satisfaire je délaissais la richesse. Je voulais briller avant tout et faire pâlir à mon tour l'astre qui m'avait autrefois éclipsé.

Je déployais pour mes représentations un faste de souverain. Ce n'était partout que fleurs et tapis ; le péristyle et les couloirs du théâtre en étaient littéralement couverts. La salle et la scène, étincelantes de lumières, présentaient aux regards éblouis de nombreux écussons portant à l'adresse des dames des compliments dont la tournure délicate prévenait en faveur du galant comte de Grizy, et lui gagnaient d'avance toutes les sympathies.

C'est ainsi que j'écraisai Pinetti, qui de son côté mit tout en œuvre pour m'opposer une vigoureuse résistance.

Mais que pouvaient ses oripeaux et ses ornements surannés contre, je puis le dire, mon élégance et ma bonne tenue ?

Plaisance, Crémone, Mantoue, Vicence, Padoue, Venise virent notre lutte acharnée, et, malgré sa rage et son désespoir, l'orgueilleux Pinetti dut, sinon reconnaître, du moins subir ma supériorité. Abandonné même de ses admirateurs les plus zélés, il se résigna à plier bagage, et se dirigea vers la Russie. Quelques succès vinrent, un instant, le consoler de ses défaites. Mais, comme si la fortune eût entrepris de compenser par des rigueurs extrêmes les faveurs dont elle l'avait si longtemps comblé, une longue et cruelle maladie épuisa sa santé ainsi que les faibles ressources qu'il s'était ménagées. Réduit à la plus affreuse misère, il mourut dans le village de Bartitchoff, en Volhinie, chez un seigneur qui l'avait recueilli par compassion.

Pinetti une fois parti, ma vengeance était satisfaite, et, maître du champ de bataille, j'aurais pu abandonner une carrière que ma naissance semblait m'interdire. Mais ma position de médecin était brisée, et d'un autre côté, j'étais retenu par un motif que vous apprécierez plus tard, c'est que, lorsqu'on a une fois goûté de cet enivrement que donnent les applaudissements du public, il est bien difficile d'y renoncer. Bon gré mal gré, je dus poursuivre la carrière de l'escamotage.

Je songeai alors à utiliser la vogue que j'avais acquise, et je me dirigeai vers Rome, pour y terminer brillamment la série de mes représentations en Italie.

Pinetti n'avait jamais osé aborder cette ville, moins pourtant par défiance de lui-même que par crainte du Saint-Office, dont il ne parlait qu'en tremblant. Le chevalier était excessivement prudent quand il s'agissait de la conservation de sa personne ; il craignait d'être pris pour sorcier et de finir sa vie dans un auto-da-fé. Plus d'une fois il m'avait cité l'exemple du malheureux Cagliostro qui, condamné à mort, n'avait dû qu'à la clémence du pape la grâce de voir commuer sa peine en une prison perpétuelle.

Confiant dans les lumières de Pie VII et, du reste, n'ayant ni les prétentions au sortilége qu'affectait Pinetti, ni le charlatanisme de Cagliostro, j'allai dans la capitale du monde chrétien donner des représentations qui furent très suivies.

Sa Sainteté elle-même, en ayant entendu parler, me fit l'insigne honneur de me demander une séance, en me prévenant que j'aurais pour spectateurs les hauts dignitaires de l'Eglise.

Vous devez penser, mon enfant, avec quel empressement je me rendis à ses désirs et avec quels soins je fis les préparatifs de cette solennité.

Après avoir choisi dans mon répertoire les meilleurs de mes tours, je me mis encore l'esprit à la torture pour en imaginer un qui, tout de circonstance, présentât un intérêt digne de mon illustre public. Mais je n'eus pas besoin de chercher bien longtemps ; le plus ingénieux des inventeurs, le hasard, vint à mon secours.

La veille même du jour où la représentation devait avoir lieu, je me trouvais chez un des premiers horlogers de la ville, lorsqu'un domestique vint s'informer si la montre de Son Eminence le cardinal de *** était réparée.

— Elle ne le sera que ce soir, répondit l'horloger, et j'aurai l'honneur d'aller moi-même la porter à votre maître.

Quand le serviteur se fut éloigné :

— Voici une belle et excellente montre, me dit le marchand : le

cardinal auquel elle appartient lui attribue une valeur de plus de dix mille francs, parce que, pense-t-il, commandée par lui au célèbre Bréguet, cette pièce est unique dans son genre. Pourtant, chose bizarre ! il y a deux jours, un jeune fou de notre ville est venu me proposer pour mille francs une montre du même artiste, exactement semblable à celle-ci.

Pendant que l'horloger me parlait, j'avais déjà conçu un projet pour ma séance.

— Pensez-vous, lui dis-je, que cette personne soit toujours dans l'intention de se défaire de sa montre ?

— Certainement, répondit l'artiste. Ce jeune prodigue, qui a déjà dissipé son patrimoine, en est réduit maintenant à se défaire de ses bijoux de famille ; les mille francs seront donc fort bien venus.

— Mais où trouver ce jeune homme ?

— Rien de plus facile : dans une maison de jeu qu'il ne quitte plus.

— Hé bien ! monsieur, je désire posséder cette montre, mais il me la faut aujourd'hui même. Veuillez donc l'acheter pour mon compte ; après quoi, vous y ferez graver les armes de Son Eminence, de manière que les deux bijoux soient parfaitement identiques, et je m'en rapporte à votre loyauté pour le bénéfice que vous voudrez tirer de cette négociation.

L'horloger me connaissait et se doutait bien de l'usage que je voulais faire de la montre ; mais il devait être assuré de ma discrétion, puisque l'honneur de ma réussite en dépendait.

D'après l'empressement qu'il mit, je vis que l'affaire lui convenait.

— Je ne vous demande qu'un quart d'heure à peine, me dit-il, la maison où je me rends est voisine de la mienne, et j'ai la conviction que ma proposition sera facilement acceptée.

Un quart d'heure ne s'était pas écoulé, que je vis mon négociateur arriver, le chronomètre à la main.

— Le voici, me dit-il d'un air triomphant. Mon homme m'a reçu comme un envoyé de la providence des joueurs, et sans même

compter la somme que je lui remettais, il s'est dessaisi de son bijou ; ce soir, tout sera terminé.

En effet, dans la soirée, l'horloger m'apporta les deux montres et m'en remit une. En les comparant l'une à l'autre, il était impossible d'y trouver la moindre différence.

Cela me coûta cher, mais j'étais sûr maintenant d'exécuter un tour qui ne manquerait pas de produire le plus grand effet.

Le lendemain, je me rendis au palais pontifical, et, à six heures, au signal que m'en fit donner le Saint-Père, j'entrai en scène.

Jamais je n'avais paru devant une assemblée aussi imposante.

Pie VII, assis dans un large fauteuil qu'on avait placé sur une estrade, occupait la première place ; près de lui siégeaient les cardinaux, et derrière se tenaient différents prélats et dignitaires de l'Eglise.

La physionomie du pape respirait la bienveillance, et ce fut heureux pour moi, car il ne fallait rien moins que la vue de cette figure, souriante et douce, pour chasser de mon esprit une fâcheuse idée qui me tourmentait singulièrement depuis quelques instants.

Cette séance, me disais-je, ne serait-elle pas un interrogatoire dissimulé, pour me faire avouer des rapports avec les pouvoirs infernaux ? Le greffier du Saint-Office ne serait-il pas là prêt à sténographier mes paroles, et la prison perpétuelle du comte de Cagliostro ne me serait-elle pas réservée en punition de mes innocents prestiges ?

Ma raison repoussa bientôt une semblable absurdité. Il était peu probable que Sa Sainteté se prêtât à un piége aussi indigne.

Bien que mes craintes eussent été entièrement dissipées par ce simple raisonnement, mon exorde se ressentit néanmoins de cette première impression ; il semblait être prononcé plutôt en vue d'une justification que comme une introduction à ma séance :

— Saint-Père, dis-je en m'inclinant respectueusement, je viens vous présenter des expériences auxquelles on a donné, bien à tort, le nom de magie blanche. Ce titre a été inventé par le charlatanisme pour frapper l'esprit de la multitude ; mais il ne représente

en réalité qu'une réunion de tours d'adresse destinés à récréer l'imagination par d'ingénieux artifices.

Satisfait de la bonne impression qu'avait produite mon petit discours, je commençai gaiement ma séance.

Je ne saurais vous dire, mon enfant, tout le plaisir que j'éprouvai dans cette soirée. Les spectateurs semblaient prendre un intérêt si vif à tout ce qu'ils voyaient, que je me sentais une verve inusitée; jamais je n'avais encore rencontré un public aussi disposé à l'admiration. Le pape lui-même était dans le ravissement.

— Mais, monsieur le comte, me disait-il à chaque instant, avec une naïveté charmante, comment pouvez-vous faire cela? Je finirai par devenir malade à force de chercher à approfondir vos mystères.

Après le coup *de piquet de l'aveugle*, qui avait littéralement étourdi l'assemblée, je fis celui de l'*écriture brûlée*, auquel je dus un autographe que je regarde comme le plus précieux de mes souvenirs.

Voici sommairement le détail de ce tour :

On fait écrire une phrase ou deux par un spectateur; on lui dit ensuite de brûler le billet, et celui-ci doit se retrouver intact sous un pli cacheté.

Je priai le Saint-Père de vouloir bien écrire lui-même quelques mots; il y consentit et traça cette phrase :

« Je me plais à reconnaître que Monsieur le comte de Grisy est
» un aimable sorcier. »

Le papier fut brûlé, et rien ne saurait rendre l'étonnement de Pie VII, lorsqu'il le retrouva intact au milieu d'un grand nombre d'enveloppes cachetées.

Je reçus du Saint-Père l'autorisation de conserver cet autographe.

Pour terminer ma séance, et comme bouquet, je passai au fameux tour que j'avais intenté pour la circonstance.

Ici j'allais rencontrer plusieurs difficultés. La plus grande était, sans contredit, d'amener le cardinal de *** à me confier sa montre et cela sans lui en faire directement la demande. Pour y parvenir je fus obligé d'avoir recours à la ruse.

A ma prière, plusieurs montres m'avaient été remises, mais je les avais successivement rendues sous le prétexte plus ou moins vrai, que, n'offrant rien de particulier dans la forme, il serait difficile de faire constater l'identité de celle que je choisirais.

— Si parmi vous, Messieurs, ajoutai-je, quelqu'un possédais une montre un peu grosse (celle du cardinal présentait précisément cette particularité) et qu'il voulût bien me la remettre, je l'accepterais volontiers comme plus convenable à l'expérience. Je n'ai pas besoin d'ajouter que j'en aurai le plus grand soin. Je ne veux que prouver sa supériorité, si elle est excellente, et, dans le cas contraire, la faire arriver à sa plus grande perfection.

Tous les yeux se portèrent naturellement sur le Cardinal, qui, on le savait, attachait une grande importance à l'épaisseur exagérée de son chronomètre. Il prétendait, avec quelque raison peut-être, que les pièces y trouvaient une plus grande liberté d'action. Toutefois, il hésitait à me confier un instrument si précieux, lorsque Pie VII lui dit :

— Cardinal, je crois que votre montre doit parfaitement convenir ; faites-moi le plaisir de la remettre à M. de Grisy.

Son Eminence se rendit au désir du Saint-Père, non sans de minutieuses précautions.

Une fois le chronomètre entre mes mains, j'affectai, tout en admirant sa belle forme et la gravure de sa boîte, de le faire passer sous les yeux du pape et des personnes qui l'entouraient.

— Votre montre est-elle à répétition, demandai-je ensuite au cardinal ?

— Non, Monsieur, c'est un chronomètre, et l'on n'a pas l'habitude de surcharger les pièces de précision de rouages inutiles à leurs fonctions.

— Ah ! c'est un chronomètre ; alors il est anglais, dis-je avec une apparente simplicité.

— Comment ! répliqua le cardinal, visiblement piqué ; vous pensez, Monsieur, qu'il n'y a de chronomètres qu'en Angleterre, tandis qu'au contraire la France a toujours été le pays où se sont exécutées les plus belles pièces d'horlogerie de précision. Quel

nom anglais peut-on opposer à ceux de Pierre Leroy, de Ferdinand Berthoud et de Bréguet surtout, de qui je tiens cette montre ?

Le pape se mit à sourire du style emphatique du cardinal.

— C'est donc ce chronomètre que l'on choisit, repris-je en mettant un terme à l'incident que je venais de provoquer à dessein. Vous savez, Messieurs, ajoutai-je, qu'il s'agit maintenant de vous en faire apprécier la qualité et surtout la solidité. Voyons une première épreuve.

Je tenais la montre à la hauteur de ma figure, je la laissai tomber sur le parquet. Un cri d'effroi s'éleva de toutes parts.

Le cardinal, pâle et tremblant, se leva : Monsieur, me dit-il avec une colère mal comprimée, ce que vous faites là est une bien mauvaise plaisanterie.

— Mais, Monseigneur, dis-je avec le plus grand calme, il n'y a pas la moindre inquiétude à avoir ; je veux seulement prouver à l'assemblée la perfection de cette pièce et montrer à messieurs les Anglais qu'il leur serait impossible d'en fournir une semblable. Soyez, je vous prie, sans crainte ; elle sortira intacte des épreuves auxquelles je la soumets. En même temps, j'appuyai le pied sur la boîte qui, criant sous le poids de mon corps, se brisa, s'aplatit et ne présenta plus qu'une masse informe.

Pour le coup, je crus que Monseigneur allait se trouver mal ; il retenait avec peine les éclats de son mécontentement. Le pape alors se tourna vers lui :

— Comment, cardinal, vous n'avez donc pas confiance dans notre sorcier ? Quant à moi, je ris de cela comme un enfant, persuadé qu'il y a eu une habile substitution.

— Votre Sainteté veut-elle bien me permettre de lui faire observer, dis-je respectueusement, qu'il n'y a pas eu substitution ; j'en appelle du reste à Son Eminence, qui voudra bien le reconnaître. Et je présentai au cardinal les débris informes de sa montre. Il les examina avec anxiété, et retrouvant ses armes gravées sur le fond de la boîte :

— C'est bien cela, dit-il en poussant un profond soupir, tout y

est. Mais, ajouta-t-il sèchement, je ne sais comment vous vous tirerez de là, Monsieur ; en tout cas, vous eussiez dû faire ce tour inqualifiable sur un objet qu'il eût été possible de remplacer ; sachez que mon chronomètre est unique.

— Eh bien, Eminence, je suis enchanté de cette circonstance, qui n'aura d'autre résultat que de donner plus de relief à mon expérience. Maintenant, si vous voulez bien m'y autoriser, je vais continuer l'opération.

— Mon Dieu, Monsieur, vous ne m'avez pas consulté pour commencer vos dégâts ; agissez à votre guise, vous pouvez faire tout ce que vous voudrez.

L'identité de la montre du cardinal constatée, il s'agissait de faire passer dans la poche du pape celle que j'avais achetée la veille. Mais il n'y fallait pas songer tant que Sa Sainteté serait assise ; je cherchai donc un prétexte pour la faire lever et j'eus le bonheur d'y réussir.

On venait de m'apporter un mortier de fonte muni d'un énorme pilon ; je le fais placer sur une table, j'y jette les débris du chronomètre et je me mets à les piler avec acharnement. Tout à coup, une légère détonation se fait entendre, et du fond du vase sort une vive lueur qui, répandant une teinte rougeâtre sur l'assemblée, donne à cette scène toute l'apparence d'une véritable opération de magie. Pendant ce temps, penché sur le mortier, j'affecte d'y regarder, et je me récrie sur les merveilles que j'y vois apparaître.

Par respect pour le pape, personne n'ose se lever, mais le pontife, cédant à la curiosité, s'approche enfin de la table, suivi d'une partie de l'auditoire.

On a beau regarder dans le mortier, on n'y voit que du feu ; c'est le mot.

— Je ne sais si je dois l'attribuer à l'éblouissement que j'éprouve, dit Sa Sainteté en passant la main sur ses yeux, mais je ne distingue rien.

Moi aussi, je ne distinguais rien. Mais, loin d'en convenir, je prie le pape de tourner autour de la table, afin de chercher le côté

le plus favorable pour apercevoir ce que j'annonce. Pendant cette évolution, je glisse dans la poche du Saint-Père ma montre de réserve.

La suite de l'expérience coule de source : le chronomètre du cardinal est brisé, fondu et réduit en un petit lingot, que je présente à l'assemblée.

— Maintenant, dis-je, sûr du résultat que j'allais obtenir, je vais rendre à ce lingot sa forme primitive, et cette transformation aura lieu dans le trajet qu'il va faire d'ici à la poche de la personne la moins susceptible d'être soupçonnée de compérage.

— Ah ! ah ! s'écria le pape d'un ton de joyeuse humeur, voilà qui devient de plus en plus fort. Mais comment feriez-vous, Monsieur le sorcier, si je vous demandais que ce fût dans ma poche ?

— Sa Sainteté n'a qu'à ordonner pour que je me conforme à ses désirs.

— Eh bien, monsieur le comte, qu'il en soit ainsi !

— Sa Sainteté sera immédiatement satisfaite.

Je prends alors le lingot au bout de mes doigts, je le montre à l'assemblée, puis je le fais subitement disparaître en prononçant ce seul mot : *passe*.

Le pape, avec tous les signes de la plus complète incrédulité, porta vivement la main à sa poche. Je le vis bientôt rougir d'émotion, et retirer la montre qu'il remit tout de suite au cardinal, comme s'il eût craint de s'y brûler les doigts.

On crut d'abord à une mystification, car l'assemblée ne pouvait croire à une réparation aussi immédiate. Lorsqu'on se fut assuré de la réalisation du prodige annoncé, je reçus le tribut d'éloges que méritait un tour aussi bien réussi.

Le lendemain, le pape me fit remettre une riche tabatière ornée de diamants, en me remerciant de tout le plaisir que je lui avais procuré.

Cette séance eut un grand retentissement dans Rome, et mes représentations recommencèrent avec plus de vogue que jamais. Peut-être avait-on l'espoir d'être témoin du fameux tour de la *montre brisée*, tel que je l'avais exécuté au Vatican. Mais quelque

prodigue que je fusse alors, je n'aurais pas poussé la folie jusqu'à
dépenser, chaque soir, une somme de douze cents francs pour un
tour qui, du reste, n'aurait jamais pu être présenté dans des circonstances aussi favorables que chez le Saint-Père.

Dans le théâtre où je jouais, se trouvait également une troupe
d'opéra, qui avait suspendu ses représentations pendant le temps
de mon séjour à Rome. Le directeur, avec lequel j'étais lié
d'intérêt, profitant de cette vacance de ses artistes, leur faisait répéter une pièce nouvelle qu'on devait jouer dès que mes représentations auraient cessé. Cela me donnait chaque jour l'occasion de me
trouver avec les acteurs.

Ces artistes, d'ordinaire si ombrageux pour toute réputation
qui détourne d'eux l'attention du public, loin de se montrer
jaloux de mes succès, me témoignaient au contraire autant d'amitié
que d'intérêt.

J'avais pris en affection toute particulière un des plus jeunes
d'entre eux ; c'était un ténor, charmant garçon de dix-huit ans,
dont les traits fins, délicats et réguliers, contrastaient singulièrement avec son emploi.

Cette physionomie féminine, jointe à une petite taille et à une
démarche timide, gênait l'illusion lorsqu'il remplissait ses rôles,
surtout ceux d'amoureux ; on eût dit une jeune pensionnaire sous
des habits masculins. Pourtant, j'eus l'occasion par la suite de
reconnaître que sous cette enveloppe efféminée, il cachait un cœur
ardent et courageux. Antonio (c'était le nom du ténor) comptait
déjà un certain nombre d'affaires, dont il était sorti avec
avantage.

A cet endroit du récit de Torrini, je l'interrompis, car le nom
d'Antonio m'avait frappé.

— Comment, lui dis-je, ce serait ?....

— Précisément, c'est lui-même. Votre étonnement ne me surprend pas, mais il cessera lorsque je vous aurai dit qu'il y a déjà
plus de vingt ans que ces événements sont passés. A cette époque,
Antonio ne portait pas comme aujourd'hui une épaisse barbe noire;

son visage n'avait point encore été bruni par le grand air et par les fatigues de notre vie nomade et laborieuse.

La mère d'Antonio avait également un emploi dans le théâtre ; elle figurait dans les ballets et s'appelait Lauretta Torrini. Bien qu'elle approchât de la quarantaine, c'était une femme parfaitement conservée. Elle avait même été très belle, mais les plus mauvaises langues du théâtre (et il y en avait un certain nombre), n'avaient jamais eu la moindre légèreté à lui reprocher. Veuve d'un employé, elle était parvenue, par son travail et son intelligence, à élever sa famille.

Antonio n'était pas son seul enfant ; en même temps que lui, elle avait mis au monde une fille. Ces deux jumeaux, comme cela arrive assez fréquemment, étaient d'une ressemblance si parfaite, que leurs vêtements seuls purent les faire distinguer par la suite ; on leur avait donné le nom d'Antonio et d'Antonia.

Le garçon reçut au théâtre une éducation musicale qui en fit un ténor ; mais Antonia fut constamment éloignée de la scène. Après lui avoir donné une belle éducation, Lauretta l'avait placée dans un magasin de lingerie où elle devait s'initier au commerce.

Si je vous parle si longuement de cette famille, c'est que, vous devez l'avoir deviné, elle fut bientôt la mienne.

Mon amitié pour Antonio n'était pas entièrement désintéressée. Sa connaissance m'avait conduit à faire celle de sa sœur.

Antonia était belle et sage ; je demandai sa main et je fus agréé. Notre mariage fut arrêté pour le moment où cesserait mon engagement avec le théâtre, et il fut convenu que Lauretta et Antonio s'associeraient à notre fortune.

J'ai dit plus haut qu'Antonio était d'une beauté efféminée ; j'ai dit aussi, et j'appuie avec raison sur ce fait, que cette délicatesse de traits contrastait avec la mâle et courageuse énergie de son caractère.

Mais si d'un côté de grands yeux noirs ornés de longs cils et couronnés d'un arc brun de la plus grande finesse, un nez fin, une bouche bien dessinée, des lèvres fraîches et vermeilles étaient presque déplacés chez Antonio, d'un autre, ces charmants avantages convenaient à merveille à ma fiancée.

Un pareil trésor ne pouvait rester longtemps ignoré ; Antonia fut remarquée et toute la jeunesse dorée vint papillonner autour d'elle. Mais elle m'aimait et résista sans peine à ces nombreuses et brillantes séductions.

Enfin, j'allais bientôt devenir son époux.

En attendant ce jour tant désiré, nous rêvions, Antonia et moi, à des plans de bonheur pour l'avenir ; la vie de voyage lui convenait, et, sur son désir de faire une longue excursion en mer, je lui promis de la conduire à Constantinople. Je désirais moi-même jouer devant Selim III, qui passait, et à juste titre, pour un prince éclairé et bienveillant envers les artistes, qu'il savait attirer auprès de lui.

Tout semblait donc sourire à mes vœux, quand un matin, pendant que je songeais à ces doux projets, Antonio entra brusquement chez moi.

— Mon cher Edmond, me dit-il, je vous donnerais à deviner en mille d'où je viens et quels sont les événements qui me sont survenus depuis hier.

Je ne vous laisserai pas longtemps chercher : Sachez donc, comme prélude à mon récit, que, entraîné malgré moi dans un drame qui menaçait de devenir des plus sanglants, j'en ai fait une comédie, dont les détails ne manquent pas d'originalité. Vous allez en juger.

J'étais hier au théâtre : un aide machiniste, brave homme du reste, mais qui passe les trois quarts de son existence dans les tavernes, s'approcha de moi et me demanda la permission de me faire une confidence.

— Monsieur Antonio, me dit-il, si vous voulez conjurer un grand malheur, vous n'avez pas de temps à perdre, écoutez-moi. Cette nuit, j'étais à boire dans un cabaret en compagnie de quelques amis. Un homme avec lequel nous venions de faire connaissance le verre à la main, nous proposa de gagner sans peine une bonne somme d'argent. La proposition était séduisante, nous l'acceptâmes à l'unanimité, sauf à savoir après ce qu'on exigeait de nous.

On nous en donna connaissance. Voici ce que nous avons promis de faire :

Ce soir, au moment où votre sœur sortira de son magasin, nous devons l'entourer en simulant une dispute, et élever nos voix de manière à couvrir ses cris. Les gens du marquis d'A... se chargent du reste. Comprenez-vous maintenant?

Je ne comprenais que trop, ajouta Antonio ; je remerciai à peine le machiniste, et, la tête bouleversée par sa confidence, je descendis en toute hâte. Dans ce moment suprême mon imagination ne me fit heureusement pas défaut; vous le savez, Edmond, aux extrêmes dangers l'inspiration subite.

Je me trouvais devant un armurier ; j'entrai chez lui, j'achetai deux pistolets, et les cachant sous mes vêtements, je courus à la maison.

Mère, dis-je en entrant, j'ai parié qu'en prenant les vêtements d'Antonia je me ferais passer pour elle; habillez-moi donc bien vite, et soyez assez bonne pour aller dire à ma sœur que je la prie de quitter son magasin une demi-heure plus tard que de coutume.

Ma mère fit ce que je lui demandais, et lorsqu'elle eut terminé, elle me trouva d'une ressemblance si parfaite avec Antonia, qu'elle m'embrassa, après quoi elle partit en riant aux éclats de ma plaisante idée.

Neuf heures venaient de sonner. C'était l'heure convenue pour l'enlèvement. Je me hâtai de sortir en imitant de mon mieux la démarche et la tournure de ma sœur.

Le cœur me battit avec force, lorsque je vis cette troupe de valets et de bandits s'approcher de moi. Un instant, je mis instinctivement la main sur mes armes, mais je repris aussitôt les allures timides d'une jeune fille, et je continuai de m'avancer.

Le coup s'exécuta comme il avait été annoncé; je fus enlevé avec beaucoup de ménagements malgré ma résistance simulée, et l'on me déposa dans une voiture dont les stores étaient baissés. Les chevaux partirent au galop.

Un homme se trouvait près de moi ; je le reconnus malgré

l'obscurité : c'était bien le marquis d'A... J'eus à supporter d'abord de chaleureuses excuses, puis des protestations passionnées qui me faisaient monter le sang au visage. Je fus plusieurs fois sur le point de me trahir, mais ma vengeance était si belle et si prochaine, que je refoulai dans mon cœur ces brûlantes émotions.

Mon projet était, dès que je serais seul avec lui, de le provoquer à un duel à mort.

Une demi-heure s'était à peine écoulée, que nous étions arrivés au terme de notre voyage. Le marquis me pria de descendre et me donna galamment la main pour m'introduire dans une petite villa isolée de toute habitation.

Nous entrâmes dans un salon resplendissant de lumières. Quelques jeunes gens en compagnie de jeunes femmes nous y attendaient.

Mon ravisseur, radieux et triomphant, me fit subir une présentation à ses amis et à leurs compagnes, et il reçut leurs félicitations.

Je baissais les yeux de crainte qu'on ne vît s'en échapper les éclairs de ma colère, car je savais que cette humiliante ovation était réservée pour ma sœur, qui certes en serait morte de honte.

Cinq minutes plus tard, un domestique ouvrant une porte à deux battants, annonça que le souper était servi.

— A table ! mes amis, cria le marquis, à table ! et que chacun s'y place selon son bon plaisir.

Il m'offrit son bras.

Nous entourâmes une table somptueuse. Le marquis se fit mon serviteur, car, pour laisser plus de liberté à ses convives, il avait congédié ses gens.

Pendant quelque temps je refusai tout ce qui me fut offert. Mais vous le savez, mon cher Edmond, la nature a des droits qu'il nous est impossible de méconnaître. J'avais une faim dévorante qui s'aiguisait encore à la vue de mets succulents ; je dus, malgré ma colère, abandonner mes projets d'abstinence, et je cédai à la tentation.

Je ne pouvais manger sans boire, et il n'y avait point d'eau sur

la table. Nos dames s'accommodaient fort bien du vin; je fis comme ces dames. Toutefois, j'en usai avec modération, et, pour conserver l'esprit de mon rôle, j'affectai en général une grande réserve et une extrême timidité.

Le marquis fut enchanté de me voir ainsi prendre mon parti; il m'adressa quelques galanteries, puis, voyant qu'elles m'étaient désagréables, il n'insista pas, persuadé qu'il prendrait sa revanche en temps plus opportun.

Nous étions au dessert. La joie la plus expansive régnait dans l'assemblée. Vous l'avouerai-je, Edmond, cette réunion de gais viveurs auxquels je me serais si franchement associé dans toute autre circonstance; ces femmes, aussi coquettes que jolies, devinrent pour mes sens ce qu'avaient été les mets pour mon appétit, et chassèrent insensiblement mes sombres idées. Je ne me sentais plus la force de continuer le rôle dramatique que j'avais entrepris et je cherchai dans ma tête un dénouement plus convenable à la situation et à mes moyens.

Mon parti fut bientôt pris !

Trois toasts venaient d'être successivement portés : Au vin! au jeu! à l'amour! Ces dames s'y étaient associées en vidant leurs verres, tandis que j'étais resté calme et silencieux. Le marquis me sollicitait en vain par de douces paroles de m'associer à la joie commune.

Tout à coup je me lève, un verre à la main, et prenant la tournure et les manières d'un franc soldat.

— Par Bacchus ! m'écriai-je d'une voix de baryton et en appuyant vigoureusement la main sur l'épaule du marquis, buvons, mes amis, aux beaux yeux de ces dames ! Je vide ensuite mon verre tout d'un trait, j'entonne un couplet qui se termine ainsi :

<center>Et si nous nous grisons de vin,

Enivrons-nous aussi du regard de nos belles !</center>

Je ne puis dire quelles furent les impressions du marquis : je le sentis rester sous ma main comme une statue de pierre. Quand à ses amis, ils me regardaient avec un ébahissement mêlé de stupeur,

me prenant sans doute pour une folle, tandis que les femmes riaient aux éclats de mon étrange sortie.

— Eh bien ! Messieurs, continuai-je, d'où vient votre surprise ? ne reconnaissez-vous pas en moi le ténor Antonio Torrini, bon vivant, ma foi, et tout prêt à rendre raison, le verre ou les armes à la main, à qui de droit. En même temps je déposai mes pistolets sur la table.

A ces mots, le marquis sortit enfin de la torpeur où l'avait plongé l'évanouissement de ses beaux rêves; il se redressa furieux et leva la main pour me frapper au visage. Mais ses yeux n'eurent pas plutôt rencontré les miens, que, subissant encore l'influence d'une illusion qu'il abandonnait avec peine, il retomba sur son siège.

— Non, dit-il, je ne me déciderai jamais à frapper une femme.

— Qu'à cela ne tienne, monsieur le marquis, repris-je en quittant la table, je ne vous demande que dix minutes pour reparaître avec le costume de mon nouveau rôle. Je passai dans une pièce voisine où je quittai robes, jupes et falbalas. Il ne manquait que l'habit aux vêtements que j'avais conservés sous mon accoutrement féminin. Mais un habit n'est pas indispensable pour recevoir un soufflet, et comme j'étais, par ce fait, en costume de combat, je rentrai dans la salle.

En mon absence, la scène avait complétement changé. Quand je me présentai, il me sembla que j'avais *manqué mon entrée*, comme on dit au théâtre lorsqu'on se trouve en retard pour donner la réplique. Tout le monde me regardait en souriant, et l'un des convives s'approchant de moi :

— Monsieur Antonio, me dit-il, les témoins de mon ami et les vôtres, que nous avons nommés d'*office* en votre absence, ont arrangé l'affaire; nous n'avons pas jugé convenable qu'on se battît pour des torts qui sont compensés. Approuvez-vous notre décision ?

Je présentai la main au marquis, qui la reçut d'assez mauvaise grâce, pour me prouver qu'il me gardait encore rancune de l'amère mystification que je lui avais infligée.

Ce dénouement suffisait à ma vengeance : je me retirai. Mais,

avant de partir, chacun de nous jura sur l'honneur d'être discret. Les femmes furent admises à ce serment.

Après avoir remercié ce bon Antonio de son dévouement et l'avoir complimenté sur son esprit d'à-propos :

— Ces messieurs, ajoutai-je, ont agi très galamment avec les dames, en confiant un secret à leur discrétion ; mais moi qui me flatte de connaître le cœur féminin, je dis avec François Ier :

> Souvent femme varie,
> Bien fol est qui s'y fie.

C'est pourquoi le mariage aura lieu après-demain, et trois jours après nous partirons pour Constantinople.

Ce ne fut que dans la capitale de la Turquie qu'Antonio raconta à sa sœur le danger qu'elle avait couru et la ruse par laquelle il l'avait sauvée.

Antonio aimait sa sœur autant que moi-même, et il avait raison, ajouta Torrini, car c'était bien la femme la plus parfaite qu'il y ait jamais eu dans ce monde. Pour s'en faire une idée, mon ami, il faudrait se figurer toutes les qualités d'une belle âme unies à la plus ravissante beauté. C'était un ange enfin !

Le comte de Grisy s'était tellement exalté à ce souvenir, qu'il s'était soulevé en portant les bras vers le ciel, où il semblait chercher la femme qu'il avait tant aimée. Mais il retomba aussitôt, accablé par d'horribles souffrances que lui causa le dérangement de ses appareils. Il dut interrompre son récit et le remettre au lendemain.

CHAPITRE VII.

Suite de l'histoire de Torrini. — Le Grand-Turc lui fait demander une séance. — Un tour merveilleux. — Le corps d'un jeune page coupé en deux. — Compatissante protestation du Sérail. — Agréable surprise. — Retour en France. — Un spectateur tue le fils de Torrini pendant une séance. — Folie : Décadence. — Ma première représentation. — Fâcheux accident pour mes débuts. — Je reviens dans ma famille.

Le jour suivant, Torrini reprit son récit sans attendre que je lui en fisse la demande :

— Arrivés à Constantinople, me dit-il, nous goûtâmes pendant quelque temps le bien-être d'un doux repos, dont le charme s'augmentait encore de tous les enivrements de la lune de miel.

Au bout d'un mois cependant, je pensai que notre mutuel bonheur ne devait pas m'empêcher de chercher à réaliser le projet que j'avais formé de jouer devant Selim III. Avant de solliciter cette faveur, je crus devoir me faire connaître en donnant des représentations dans la ville. Quelque retentissement qu'eussent eu mes séances en Italie, il était peu probable que mon nom eût tra-

versé la Méditerranée : c'était donc une nouvelle réputation à me faire.

Je fis construire un théâtre, dans lequel se continua le cours de mes succès : le public vint en foule; et les plus hauts personnages furent bientôt au nombre de mes plus zélés spectateurs.

Je peux me glorifier, mon ami, de cette vogue, car les Turcs, de leur nature si indolents et si flegmatiques, épris du spectacle que je leur offrais, me rappelaient par leur enthousiasme mes bouillants spectateurs italiens.

Le grand visir vint lui-même assister à une de mes séances; il en parla à son souverain, et excita si vivement sa curiosité, que Selim m'envoya l'invitation, pour ne pas dire l'ordre, de venir à la cour.

Je me rendis en toute hâte au palais, où l'on me désigna l'appartement dans lequel devait avoir lieu la séance. De nombreux ouvriers furent mis sous mes ordres, et l'on me donna toute latitude pour mes dispositions théâtrales. Une seule condition m'était imposée : c'est que l'estrade ferait face à certain grillage doré, derrière lequel, me dit-on, devaient se tenir les femmes du Sultan.

Au bout de deux jours, mon théâtre était élevé et complètement décoré. Il représentait un jardin rempli de fleurs naturelles, dont les vives couleurs et les parfums pénétrants charmaient à la fois la vue et l'odorat. Dans le fond et au milieu d'un épais feuillage, un jet d'eau, s'élevant en forme de gerbe, retombait dans un bassin de cristal en milliers de gouttes qui, à la clarté de nombreuses lumières, semblaient autant de diamants. Cette gerbe avait en outre l'avantage de répandre une douce fraîcheur qui devait doubler le charme de la représentation. Enfin, à droite et à gauche, des bosquets touffus devaient me servir de coulisses et de laboratoire. C'est au milieu de ce véritable jardin d'Armide que se dressait le gradin chargé de mes brillants appareils.

Quand tout fut prêt, le Sultan et sa nombreuse suite vinrent prendre les places assignées par leur rang à la cour. Le sultan, couché sur un sopha, avait près de lui son grand-visir, tandis

qu'un interprète, se tenant respectueusement en arrière, devait lui faire la traduction de mes paroles. Dans la salle s'étalaient les brillants costumes des grands de la cour.

Au lever du rideau, une pluie de feuilles de roses tomba sur la scène et forma bientôt un tapis odorant et moelleux. Je parus aussitôt, vêtu d'un riche costume de cour de Louis XV.

Je vous fais grâce du détail des expériences qui composaient ma séance ; je tiens seulement à vous faire connaître un tour qui, ainsi que celui de la montre brisée, fut un à-propos dont l'effet fut immense.

L'imagination de mes spectateurs avait été déjà fortement impressionnée lorsque je le présentai.

M'adressant à Selim avec le ton grave et solennel du magicien : « Noble Sultan, lui dis-je, je vais cesser de simples tours d'adresse pour m'élever maintenant aux hauteurs de la sublime science de la magie ; mais pour réussir dans mes mystérieuses incantations, j'ai besoin de m'adresser directement à votre auguste personne. Que Votre Hautesse veuille donc me confier ce bijou qui m'est nécessaire. » Et en même temps, je désignais un superbe collier de perles fines qui ornait son cou. Le sultan me le remit et je le déposai entre les mains d'Antonio. Celui-ci me servait d'aide sous le costume d'un jeune page.

On sait, continuai-je, que la magie a des pouvoirs illimités, parce qu'elle tient dans sa dépendance des esprits familiers qui, respectueux et soumis, exécutent aveuglément les ordres de leur maître. Que ces esprits se préparent à m'obéir, je vais les évoquer. »

En même temps, je traçai majestueusement avec ma baguette un cercle autour de moi, et je prononçai à voix basse certaines paroles magiques. Puis, je me tournai vers mon page pour reprendre le collier.

Le collier avait disparu.

Vainement j'interroge Antonio. Pour toute réponse, il fait entendre un rire strident et sarcastique, comme s'il eût été possédé d'un des esprits que je venais d'évoquer.

— Grand prince, dis-je alors au Sultan, veuillez croire que loin d'avoir participé à cette audacieuse soustraction, je me trouve forcé d'avouer que je suis en butte à un complot cabalistique que j'étais loin de prévoir.

Mais que Votre Hautesse veuille bien se rassurer : nous possédons des moyens de répression pour faire rentrer nos subordonnés dans le devoir. Ces moyens sont aussi puissants que terribles, je vais vous en donner un exemple.

A mon appel, deux esclaves apportèrent, l'un une boîte longue et étroite, l'autre un chevalet propre à scier le bois. Antonio paraissait en proie à une terreur indicible : j'ordonnai froidement aux esclaves de le saisir, de l'enfermer dans la boîte dont le couvercle fut aussitôt cloué, et de le mettre en travers sur le chevalet.

Alors je m'arme d'une scie, et le pied appuyé sur la boîte, je me disposais à l'entamer pour la couper en deux, lorsque des cris perçants se font entendre derrière le grillage doré. C'étaient les femmes du Sultan qui protestaient contre ma barbarie. Je m'arrête un moment pour leur laisser le temps de se remettre ; mais dès que je veux reprendre mon travail, de nouvelles protestations, où je reconnais des menaces, me forcent encore à suspendre mon opération.

Ne sachant si je puis me permettre d'adresser la parole au grillage doré, je prends un biais pour rassurer indirectement ces dames dans leur compatissante frayeur :

— Seigneurs, dis-je à mon nombreux auditoire, ne craignez rien, je vous prie, pour le supplicié ; loin de ressentir aucune douleur, je puis vous assurer qu'il éprouvera au contraire les sensations les plus agréables.

Spectateurs et spectatrices ajoutèrent sans doute foi à cette étrange assertion, car le silence se rétablit, et je pus continuer mon expérience.

Le coffre était enfin séparé en deux parties ; j'en relevai les tronçons de manière que chacun produisît un piédestal, je les rapprochai l'un de l'autre et les couvris d'un énorme cône en osier, sur lequel je jetai un grand drap noir parsemé de signes cabalistiques brodés en argent.

Cette fantasmagorie terminée, je recommençai la petite comédie d'évocation, de cercles magiques et de paroles sacramentelles ; puis tout-à-coup, au milieu du plus profond silence, on entendit sous le drap noir deux voix humaines exécutant en duo une ravissante mélodie.

Pendant ce temps, des feux de Bengale s'allumaient de tous côtés comme par enchantement. Enfin, les voix et les feux s'étant insensiblement éteints, un bruit effrayant se fit entendre, le cône et le voile noir se renversèrent, et... Tous les spectateurs poussèrent un cri de surprise et d'admiration : deux pages identiquement semblables parurent, chacun sur un piédestal, se tenant d'une main, tandis que de l'autre ils soutenaient un plateau d'argent sur lequel était le collier de perles. Mes deux *Antonios* se dirigèrent vers le Sultan, et lui offrirent respectueusement son riche bijou.

La salle entière s'était levée comme pour donner plus de force aux applaudissements qui me furent prodigués. Le sultan lui-même me remercia dans son langage, que je ne compris pas, mais je crus lire sur son visage l'expression d'une profonde satisfaction.

Le lendemain, un officier du palais vint me complimenter de la part de son maître, et m'offrit en présent le collier qui avait été si bien escamoté la veille.

Le tour des *deux pages*, ainsi que je l'avais nommé, fut un des meilleurs que j'aie jamais exécutés, et cependant, je dois l'avouer, c'est peut-être un des plus simples. Ainsi, vous devez parfaitement comprendre, mon cher enfant, qu'Antonio escamote le collier, tandis que j'occupe l'attention du public par mes évocations. Vous comprenez encore que, lorsqu'il est enfermé dans la caisse, et pendant qu'on est occupé à la clouer, il en sort par une autre ouverture qui correspond à une trappe pratiquée dans le parquet du théâtre ; la caisse est déjà vide lorsqu'on la couche sur le chevalet, je n'ai donc à couper que des planches. Enfin, à la faveur du grand cône, et du drap qui le couvre, Antonio et sa sœur portant le même costume, sortent invisiblement de dessous le plancher et viennent se placer sur les deux piédestaux. La mise en scène et l'aplomb de l'opérateur font le reste.

Ce tour fit grand bruit dans la ville. Le récit passant de bouche en bouche atteignit bientôt les proportions d'un miracle, et contribua considérablement au succès des représentations que je donnai à la suite de cette séance.

J'aurais pu, à la faveur de cette vogue, rester longtemps encore à Constantinople et parcourir ensuite les provinces où j'étais sûr de réussir. Mais la vie paisible que je menais me causait un ennui mortel : j'éprouvais le besoin de changer de place pour courir après de nouvelles émotions. Je me sentais le commencement d'un malaise que je ne pouvais définir : c'était quelque chose comme le spleen ou bien un commencement de nostalgie ; c'était peut-être l'un et l'autre. Ma femme me pressait en outre de retourner en Italie ou dans tout autre pays chrétien, ne voulant pas, disait-elle, que notre premier-né, dont l'arrivée nous était annoncée, vînt au monde au milieu des infidèles.

Je me rendis d'autant plus volontiers à ses vœux, que tout en cherchant à lui être agréable, je satisfaisais le plus ardent de mes désirs. J'étais venu à Constantinople dans un but de curiosité et avec le projet de jouer devant le Sultan. Puisque ce projet était réalisé et que ma curiosité était satisfaite, nous pouvions nous éloigner : nous partîmes pour la France.

Mon intention était de me rendre à Paris, mais arrivé à Marseille, je lus dans les journaux l'annonce de représentations données par un escamoteur nommé Olivier. Son programme comprenait la séance entière de Pinetti, qui était à peu près la mienne. Lequel des deux, de Pinetti ou d'Olivier, était le plagiaire? tout porte à croire que c'était ce dernier. Quoiqu'il en soit, n'ayant cette fois aucune raison pour engager une nouvelle lutte, je tournai vers la droite et je me dirigeai sur Vienne.

Je n'eus pas, du reste, à m'en repentir, car l'accueil que je reçus me consola de la marche rétrograde que m'avait fait faire la célébrité d'Olivier.

Il m'est impossible, mon ami, de vous retracer l'itinéraire que j'ai parcouru pendant seize ans : je me bornerai à vous dire que j'ai visité l'Europe entière, en m'arrêtant de préférence dans les capitales.

Longtemps j'eus une vogue qui me paraissait ne devoir jamais s'épuiser, mais ainsi que Pinetti, je devais éprouver l'inconstance de la fortune.

Un beau jour je m'aperçus que mon étoile commençait à pâlir ; je ne voyais plus le même empressement du public à mes représentations ; je n'entendais plus ces bravos qui me saluaient à mon entrée en scène et qui me suivaient pendant ma séance ; les spectateurs me paraissaient pleins de réserve, je dirais presque d'indifférence. A quoi cela tenait-il ? Quelle était la cause de cet abandon, de ce caprice ? Mon répertoire était toujours le même : c'était mon répertoire d'Italie, dont j'étais si fier, et pour lequel j'avais fait de si grand sacrifices. Je n'avais introduit aucun changement dans mes expériences ; celles que j'offrais alors au public étaient les mêmes qui m'avaient conquis tant de suffrages. Je sentais aussi que je n'avais rien perdu de la vigueur, de l'entrain et de l'adresse que j'avais autrefois.

Mais c'est précisément parce que je restais toujours le même, que le public avait changé à mon égard.

Un auteur a dit avec raison :

> L'artiste qui ne monte pas, descend.

Ce mot s'appliquait justement à ma position : tandis qu'autour de moi la civilisation marchait en avant, j'étais resté stationnaire ; par conséquent je descendais.

Quand je fus pénétré de cette vérité, je fis une réforme complète dans la composition de mes expériences. Les tours de cartes qui tenaient une grande place dans mon répertoire, n'avaient plus l'attrait de la nouveauté maintenant que les moindres escamoteurs les connaissaient et les exécutaient. J'en supprimai un grand nombre, et je les remplaçai par d'autres exercices.

Le public aime et recherche les spectacles émouvants : j'en imaginai un qui, sous ce rapport, devait pleinement le satisfaire et le ramener à moi. Mais pourquoi Dieu a-t-il permis que je réussisse ? Pourquoi ma tête a-t-elle conçu cette idée fatale ? s'écria Torrini,

en levant vers le Ciel ses yeux remplis de larmes. Sans elle j'aurais encore mon fils et je n'aurais pas perdu mon Antonia !

Tandis qu'il exprimait ces douloureux regrets, la tête du pauvre Torrini, agitée par son tic nerveux, semblait vouloir se débarrasser de poignants souvenirs. Néanmoins, après une légère pause, pendant laquelle il avait tenu la main sur ses yeux, comme pour se concentrer dans sa douleur, il continua :

— Il y a deux ans environ, j'étais à Strasbourg ; je jouais au théâtre, et chacun voulait voir cette expérience si émouvante que j'avais intitulée *le fils de Guillaume Tell*.

Giovani (c'était le nom de mon fils) jouait le rôle de Walter, fils du héros suisse. Au lieu de placer la pomme sur sa tête, il la mettait entre ses dents. A un signal donné, un spectateur, armé d'un pistolet, faisait feu sur Giovani, et la balle allait se loger au milieu même du fruit.

Grâce au succès que me valut ce tour, mon coffre, vide depuis quelque temps, se remplit de nouveau. Cela me rendit une grande confiance dans l'avenir, et loin de profiter des leçons de l'adversité, je repris mes habitudes de luxe d'autrefois, tant je croyais avoir, cette fois encore, fixé pour jamais le public, la fortune et la vogue.

Cette illusion me fut cruellement ravie.

Le *Fils de Guillaume Tell*, dont j'avais fait un petit acte à part, terminait ordinairement la soirée. Nous nous disposions à le jouer pour la trentième fois, et j'avais fait baisser le rideau, afin de donner à la scène l'aspect de la place publique d'Altorf. Tout-à-coup mon fils, qui venait de revêtir le costume helvétique traditionnel, s'approcha de moi en se plaignant d'une violente indisposition et en me priant de hâter la fin de la séance. J'avais déjà saisi la sonnette pour donner au machiniste le signal de lever le rideau, lorsque mon enfant tomba évanoui.

Sans m'inquiéter de la longueur de l'entr'acte ni de l'impatience du public, nous entourâmes de soins empressés mon pauvre Giovani, et je le transportai près d'une croisée. Le grand air le remit assez vite ; toutefois, il conservait sur ses traits une pâleur mor-

telle qui ne lui permettait pas de paraître en scène. J'étais moi-même saisi d'un pressentiment indéfinissable qui me poussait à arrêter la représentation, et je résolus d'en faire l'annonce au public. Je fis lever le rideau.

Les traits contractés par l'inquiétude, je m'avançai vers la rampe. Giovani, plus pâle encore et se tenant à peine, était près de moi.

J'exposai brièvement l'accident qui le mettait dans l'impossibilité d'exécuter l'expérience annoncée, et je proposai de rendre le montant de leurs places aux personnes qui en feraient la réclamation. Mais à ces mots, qui pouvaient susciter de grands embarras et surtout de graves abus, mon courageux enfant, faisant un effort sur lui-même, prit la parole pour annoncer que depuis quelques instants il se trouvait mieux et se sentait la force de continuer la séance où d'ailleurs, disait-il, il n'avait qu'un rôle passif et peu fatigant.

Le public accueillit cette annonce avec de vifs applaudissements, et moi, père insensé et barbare, ne tenant aucun compte de l'avertissement que le Ciel m'envoyait pour la conservation des jours de mon enfant, j'eus la cruauté, la folie d'accepter ce généreux dévouement. Il ne fallait pourtant qu'un mot pour éviter la ruine, le déshonneur, la folie, et ce mot expira sur mes lèvres ! Je me laissai étourdir par les bruyantes acclamations du public, et je commençai.

J'ai déjà dit quelle était la nature du tour qui faisait courir la ville. Tout le prestige était dans la substitution d'une balle à une autre. Un savant m'avait enseigné une composition métallique imitant le plomb à s'y méprendre. J'en avais fait des balles, qui, placées à côté de balles véritables, n'en pouvaient être distinguées. Seulement il fallait éviter de les presser trop fortement, parce que la matière dont elles étaient faites était très friable ; mais par cette raison, aussi, lorsqu'elles étaient lancées par le pistolet, elles se divisaient à l'infini, et n'allaient pas plus loin que la bourre elle-même.

Jusqu'alors je n'avais pas songé qu'il pût y avoir le moindre

danger dans l'exécution de cette expérience ; j'avais pris du reste mes précautions contre toute erreur. Les fausses balles étaient enfermées dans un petit coffre dont seul j'avais la clef, et je ne l'ouvrais qu'au moment où le besoin l'exigeait.

Ce soir-là, j'avais mis la plus grande circonspection dans les apprêts de cette scène ; aussi, comment expliquerai-je la cruelle erreur qui fut commise ? Je ne le puis ; aucune conjecture ne m'éclaire ; je ne dois accuser que la fatalité. Toujours est-il qu'une balle de plomb mêlée aux autres se trouva dans la cassette, et qu'elle fut mise dans le pistolet.

Concevez-vous, maintenant, ce qu'il y a d'horrible dans cette action ? Voyez-vous un père venant, le sourire sur les lèvres, commander le coup de feu qui doit tuer son fils !..... C'est affreux, n'est-ce pas ?

Le coup part, et le spectateur cruellement adroit a visé si malheureusement, que l'enfant, frappé au milieu du front, tombe aussitôt la face contre terre, se roule, se tord dans les convulsions d'une courte agonie et rend le dernier soupir.....

Un instant, je restai immobile, souriant encore aux spectateurs et ne pouvant croire à un aussi grand malheur ; en une seconde, mille pensées se croisent dans mon esprit. Est-ce une illusion, une surprise que j'ai ménagée et dont je ne me souviens plus ? n'est-ce qu'une émotion de l'enfant, une suite du malaise qu'il vient d'éprouver ?

Paralysé par le doute et l'horreur, j'hésite à changer de place : mais le sang qui sort en abondance de la blessure, me rappelle violemment à l'affreuse réalité. Je comprends enfin, et, fou de douleur, je me précipite sur le corps inanimé de mon fils.

J'ignore ce qui se passa ensuite, ce que je devins. Lorsque je recouvrai l'usage de mes sens, je me trouvai dans une prison, en face de deux hommes, dont l'un était un médecin, et l'autre un juge d'instruction. Ce magistrat, compatissant à mon malheur, eut la bonté de mettre tous les égards et toutes les formes possibles dans l'accomplissement de sa pénible mission. J'avais peine à

comprendre les questions qu'il m'adressait ; je ne savais que répondre et je me contentais de verser des larmes.

L'instruction fut promptement achevée et l'on me traduisit en cour d'assises.

Le croiriez-vous, mon enfant? Ce fut avec un indicible bonheur que je m'assis sur le banc d'infamie, espérant n'en sortir que pour recevoir la juste punition du crime que j'avais commis. J'étais résigné à la mort, je la désirais même, et je voulais faire tout ce qui serait en mon pouvoir pour qu'on me délivrât d'une vie qui m'était odieuse.

J'avais déclaré ne pas vouloir me défendre : on me nomma d'office un avocat qui, pour me sauver, déploya un talent malheureusement remarquable. Malgré mes aveux, le jugement fut rendu, et contre mon attente, le chef principal d'accusation ayant été écarté, je ne fus reconnu coupable que d'homicide par imprudence et condamné à six mois de prison, que je passai dans une maison de santé.

Ce fut seulement là que je pus communiquer avec Antonio. Il vint m'apporter une affreuse nouvelle : ma chère Antonia n'avait pu supporter tant de chagrins ; elle aussi était morte !

Ce nouveau coup m'accabla tellement que je faillis en perdre la vie ; je passai la plus grande partie de ma détention dans un affaiblissement voisin de la mort ; mais enfin ma nature vigoureuse lutta contre toutes ces secousses, l'emporta, et je recouvrai la santé. J'étais en convalescence, lorsqu'on m'ouvrit les portes de ma prison.

Le chagrin et le découragement me suivirent partout et me jetèrent dans une apathie dont rien ne pouvait me tirer. Je fus pendant trois mois comme un insensé, courant la campagne et ne prenant de nourriture que ce qu'il en fallait pour ne pas mourir de faim. Je sortais de chez moi au petit jour et n'y rentrais qu'à la nuit. Il m'eût été impossible dire ce que j'avais fait pendant ces longues excursions ; je marchais probablement sans autre but que celui de changer de place.

Une semblable existence ne pouvait durer longtemps : la

misère et son triste cortége s'avançaient d'un pas inévitable.

La maladie de ma femme, les frais judiciaires, ma détention et notre dépense pendant ces trois mois sans travail, avaient absorbé, non-seulement mes ressources pécuniaires, mais encore la valeur entière de mon cabinet. Antonio m'exposa notre situation et me supplia d'en sortir en reprenant le cours de mes représentations.

Je ne pouvais laisser ce bon frère, cet excellent ami, dans une situation aussi critique : je cédai à sa prière, à la condition cependant que je changerais mon nom contre celui de Torrini, et que je ne jouerais jamais sur aucun théâtre.

Antonio se chargea de tout arranger suivant mes désirs. En vendant les bijoux que j'avais reçus en présent à différentes époques, et qu'il avait à mon insu soustraits aux griffes des hommes de loi, il paya mes dettes et fit construire la voiture où nous venons de subir un si rude échec.

De Strasbourg nous nous rendîmes à Bâle. Mes premières représentations furent empreintes de la plus grande tristesse, mais insensiblement je suppléai à la gaîté et à l'entrain par la bonne exécution de mes expériences ; et le public finit par m'accepter ainsi.

Après avoir visité les principales villes de la Suisse, nous rentrâmes en France, et c'est en la parcourant, mon cher enfant, que je vous trouvai sur la route de Blois à Tours.

Je vis, aux dernières phrases de Torrini et à la manière dont il cherchait à abréger la fin de son récit, que non-seulement il avait besoin de repos, mais encore qu'il sentait la nécessité de se remettre de toutes les émotions que ces tristes souvenirs avaient excitées en lui.

Pourtant, j'avais remarqué avec joie depuis quelque temps que si ces souvenirs étaient douloureux pour son cœur, ils n'y laissaient plus qu'une résignation empreinte de mélancolie. Sa raison avait fini par maîtriser les écarts de son imagination, et il ne lui restait plus d'autre trace de sa folie passée que son tic, qu'il garda jusqu'à ses derniers moments.

Quelques mots échappés à Torrini pendant son récit m'avaient

confirmé dans la pensée que sa position pécuniaire était embarrassée ; je le quittai sous le prétexte de le laisser reposer, et je priai Antonio de faire une promenade avec moi. Je voulais lui rappeler qu'il était temps de mettre à exécution le plan que nous avions conçu et qui consistait à donner, sans en parler à notre cher malade, une ou plusieurs représentations à Aubusson.

Antonio fut de cet avis. Mais lorsqu'il s'agit de décider qui de nous deux monterait sur la scène, il se récusa, prétendant ne connaître de l'escamotage que ce qu'il avait été forcé d'apprendre pour son service. Il savait, me dit-il, glisser au besoin une carte, un mouchoir, une pièce de monnaie dans la poche d'un spectateur sans que celui-ci s'en aperçût, mais rien au-delà.

J'ai su plus tard que, sans être très adroit, Antonio en savait plus qu'il ne voulait le dire.

Nous décidâmes que je serais le représentant de notre sorcier.

Il fallait que je fusse soutenu par un grand désir d'être utile à Torrini et d'acquitter une partie de ma dette de reconnaissance envers lui, pour me décider si brusquement à paraître en scène. Car, si j'avais déjà donné quelques séances devant des amis, je les admettais gratuitement à mon spectacle ; cette fois, il s'agissait de spectateurs payant leurs places, et cette distinction me causait une grande appréhension.

Cependant, une fois ma détermination prise, je me rendis avec Antonio chez le maire pour obtenir de lui l'autorisation de donner des représentations.

Ce magistrat était un homme excellent ; il connaissait l'accident qui nous était arrivé, et voyant qu'il s'agissait d'une bonne œuvre à faire, il nous offrit gratuitement une salle destinée aux concerts.

Bien plus, pour nous procurer l'occasion de faire quelques connaissances qui pourraient nous être utiles, il nous engagea à aller passer chez lui la soirée du dimanche suivant.

Nous acceptâmes avec reconnaissance et nous eûmes lieu de nous en féliciter. Les invités de M. le Maire, charmés de certains tours que j'avais exécutés devant eux, furent fidèles à la promesse

qu'ils nous avaient faite de venir assister à ma première représentation. Pas un ne manqua.

Toutefois, j'eus besoin encore, je l'avoue, de me dire que les spectateurs, instruits du but de la séance, me tiendraient compte sans doute de mon dévouement, car le cœur me battit à rompre ma poitrine, au moment où le rideau se leva. Quelques applaudissements me rendirent de la confiance et je ne me tirai pas trop mal des premiers tours que j'exécutai. La réussite augmenta mon assurance, et je finis même par avoir un aplomb dont je ne me serais pas cru capable.

Du reste, je possédais parfaitement la *séance* pour l'avoir vu bien des fois exécuter par Torrini. Mes principaux tours furent *la houlette, les Pyramides d'Egypte, l'Oiseau mort et vivant, l'Omelette dans le chapeau*. Je terminai par le *Coup de piquet de l'aveugle*, que j'avais étudié avec soin. J'eus le bonheur de le réussir, et il enleva tous les suffrages.

Un accident, qui m'arriva dans cette séance, modéra singulièrement la joie de mon triomphe.

J'avais emprunté un chapeau pour y faire mon omelette. Les personnes qui ont vu faire ce tour savent qu'il est principalement destiné à provoquer la gaîté dans l'assemblée, et qu'il n'y a rien à craindre pour l'objet emprunté.

Je m'étais fort bien tiré de la première partie, qui consiste à casser des œufs, à les battre, à y joindre du sel et du poivre et à jeter le tout dans le chapeau.

Il s'agissait, après cela, de simuler la cuisson de l'omelette ; je posai un flambeau à terre, puis mettant au-dessus, à une distance où elle ne pouvait être atteinte, la coiffure qui devait simuler la poêle, je lui fis décrire un petit cercle, imitant ainsi le mouvement d'oscillation que fait une cuisinière pour empêcher l'omelette de brûler. En même temps, je débitais avec assez d'entrain des plaisanteries appropriées à la circonstance. Le public riait si bien et si haut que je m'entendais à peine parler. Je ne me doutais guère à ce moment de la cause réelle de cette hilarité. Hélas ! je ne tardai pas à la connaître. Une forte odeur de roussi me fit jeter les yeux

sur la lumière, elle était éteinte. Je regardai vivement le chapeau; le fond en était entièrement brûlé et taché. Il paraît que n'ayant pas convenablement apprécié la hauteur de la bougie, j'avais commencé par rôtir le malheureux chapeau, puis sans me douter de ce qui m'arrivait, et continuant toujours à tourner, j'étais descendu un peu plus bas et je l'avais barbouillé de cire fondue.

Tout interdit à cette vue, je m'arrêtai, ne sachant comment sortir de ce mauvais pas. Heureusement pour moi que mon désappointement, si véritable qu'il fût, passa pour une comédie bien jouée; on ne doutait pas que cet accident ne fût un des agréments du tour et ne fût promptement réparé.

Cette confiance dans mon savoir-faire était un supplice de plus, car, pauvre magicien, mon pouvoir surnaturel s'arrêtait devant la simple réparation d'un chapelier. Je n'avais qu'un moyen, c'était de gagner du temps et de m'inspirer des circonstances. Je continuai donc l'expérience d'un air assez dégagé pour ma position, et j'exposai aux regards du public ébahi une omelette cuite à point, que j'eus encore le courage d'assaisonner de quelques bons mots.

Cependant, ce quart d'heure dont parle Rabelais était arrivé. Ce n'était pas assez de payer d'audace, il fallait rendre le chapeau, et, faute de mieux, confesser publiquement ma maladresse.

Je m'étais résigné à cet acte d'humilité et je cherchais déjà à le faire le plus dignement possible, lorsque je m'entendis appeler de la coulisse par Antonio. Sa voix suspendit sur mes lèvres la parole prête à s'échapper et me rendit le courage, car je ne doutais pas que mon compère ne m'eût préparé quelque porte de sortie. Je me rendis près de lui; il m'attendait un chapeau à la main.

— Tenez, me dit-il en l'échangeant contre celui que je portais, c'est le vôtre; mais peu importe, faites bonne contenance; brossez-le comme si vous veniez d'enlever les taches, et en le remettant à la personne dont vous avez reçu l'autre, priez-la à voix basse de lire ce qui est au fond.

Je fis ce qui m'était recommandé. Le propriétaire du chapeau brûlé, après avoir reçu le mien, se disposait à me faire une réclamation, lorsque je le prévins par un geste qui l'engageait à

lire la note fixée sur la coiffe. Cette note était ainsi conçue :

« Une étourderie m'a fait commettre une faute que je réparerai. Demain, j'aurai l'honneur de vous demander l'adresse de votre chapelier ; en attendant, soyez assez bon pour me servir de compère et cacher ma mésaventure. »

Ma requête eut tout le succès que je pouvais désirer, car mon secret fut parfaitement gardé et mon honneur fut sauf.

Le succès de cette représentation m'engagea à en donner plusieurs autres qui furent également très suivies. Les recettes furent excellentes, et nous réalisâmes une somme assez importante.

Que l'on juge de notre joie en portant triomphalement notre trésor à Torrini ! Ce brave homme, après avoir écouté tous les détails de notre complot, avait bien envie de nous gronder du silence que nous avions gardé. Il ne put y parvenir ; l'attendrissement le gagna, et, s'y laissant aller, il nous remercia avec toute l'effusion de son excellent cœur.

Nous nous occupâmes immédiatement de liquider notre situation financière, car notre malade était arrivé au terme de son traitement et pouvait désormais vaquer à ses affaires.

Torrini donna satisfaction complète à ses créanciers ; il acheta deux bons chevaux, fit réparer sa voiture, après quoi, n'ayant plus rien à faire à Aubusson, il décida qu'il partirait.

Le moment de nous séparer était arrivé, et mon viel ami y était préparé depuis huit jours. Les adieux furent douloureux pour tous ; un père quittant son enfant, sans espoir de le revoir jamais, n'eût pas éprouvé un plus violent chagrin que celui que ressentit Torrini en me serrant dans ses bras pour la dernière fois. De mon côté, je ne pouvais me consoler de perdre deux amis avec lesquels j'eusse si volontiers passé ma vie.

Je partis pour Blois, tandis que Torrini prenait la route de l'Auvergne.

CHAPITRE VIII.

Des Acteurs prodiges. — M^{lle} Houdin. — J'arrive a Paris. — Mon mariage. — Comte. — Études sur le public. — Un habile directeur. — Les billets roses. — Un style musqué. — Le Roi de tous les cœurs. — Ventriloquie. — Les mystificateurs mystifiés. — Le père Roujol. — Jules de Rovère. — Origine du mot prestiditateur.

> .
> Le cœur plein de bonheur
> Je m'écriais : ô mon père ! ô ma mère !
> O mes amis ! ô ma simple cité !
> Je vous revois ; dans ma félicité,
> Je n'ai plus rien à désirer sur la terre.

Comme le cœur me battit, lorsque je rentrai dans ma ville natale ! Il me semblait que j'en étais absent depuis un siècle et ce siècle n'avait pourtant duré que six mois. Les larmes me vinrent aux yeux en embrassant mon père et ma mère ; je suffoquais d'émotion. J'ai depuis fait en pays étrangers de longs voyages ; je suis toujours revenu près des miens avec bonheur, mais jamais, je puis le dire, je ne fus ému aussi profondément qu'alors. Peut-être

en est-il de cette impression comme de tant d'autres, hélas! que l'habitude finit par émousser.

Je trouvai mon père fort tranquille sur mon compte. La raison en était que pour ne pas éveiller son inquiétude, j'avais usé de ruse : un horloger avec lequel j'avais lié connaissance, lui avait fait parvenir mes lettres comme venant d'Angers, et cet ami s'était également chargé de m'envoyer les réponses.

Il fallait maintenant donner une cause à mon retour, et j'hésitais à révéler mon séjour chez Torrini. Toutefois, poussé par le désir commun à tous les touristes de raconter leurs impressions de voyage, je me laissai aller à faire le récit de mes aventures jusque dans leurs moindres détails.

Ma mère effrayée et craignant que je ne fusse encore malade, n'attendit pas la fin de ma narration pour envoyer chercher un médecin. Celui-ci la rassura en affirmant, ce que ma figure annonçait du reste, que j'étais dans un état de santé parfaite.

On trouvera peut-être que je me suis trop longuement étendu sur les événements qui ont suivi mon empoisonnement. Je devais le faire, car l'expérience que j'acquis près de Torrini, le récit de son histoire, nos conversations et ses conseils eurent une influence considérable sur mon avenir. Avant cette époque, ma vocation pour l'escamotage était encore bien vague; depuis, elle me domina impérieusement.

Cependant cette vocation, il me fallait la repousser de toutes mes forces et lutter corps à corps avec elle : il n'était pas supposable que mon père, qui avait déjà dû céder à ma passion pour l'horlogerie, poussât la faiblesse jusqu'à me laisser tenter une voie nouvelle et surtout si étrange. J'eusse pu certainement profiter du bénéfice de mon âge, car j'étais majeur ; mais, outre qu'il m'eût coûté de déplaire à mon père, je réfléchissais encore que, possesseur d'une bien petit fortune, je ne pouvais l'exposer sans son consentement. Ces raisons m'engagèrent, sinon à renoncer à mes projets, du moins à les ajourner.

D'ailleurs, mes succès à Aubusson n'avaient pu changer une opinion bien arrêtée que j'avais sur l'escamotage : c'est que pour

représenter convenablement un homme adroit et capable d'exécuter des choses incompréhensibles, il faut avoir un âge en rapport avec les longues études qu'on a dû faire pour arriver à cette supériorité.

Le public accordera bien à un homme de trente-cinq à quarante ans le droit de le tromper et de lui faire subir ces amusantes déceptions ; il ne l'accordera pas à un jeune homme.

Après quelques jours de vacances consacrés à célébrer mon retour, j'entrai chez un horloger de Blois, qui m'employa à *rhabiller* et à brosser des montres. Or, je l'ai déjà dit, ce travail machinal et ennuyeux s'il en fut, rabaisse l'artiste horloger au niveau du manœuvre. Il s'agissait d'accomplir chaque jour un travail tournant incessamment dans le cercle invariable d'un *ressort* à remplacer, d'une *verge* à remettre (les montres à *cylindre* étaient rares à cette époque), d'une *chaîne* à raccommoder et finalement, après visite sommaire de la montre, *d'un coup de brosse* à donner pour brillanter l'ouvrage.

Dieu me garde pourtant de vouloir déprécier le métier d'horloger *rhabilleur*, et de voir dans mes anciens confrères des *artistes* sans capacité. Loin de là ; je me plairai toujours à reconnaître l'intelligence qu'exige l'art de réparer une montre en y faisant le moins possible.

Quelquefois, dira-t-on, la montre revient de chez l'horloger à peu près aussi malade qu'elle y était entrée. C'est vrai ; mais à qui la faute ?

Au public, il me semble.

En province surtout, on a une peine infinie à accorder une gratification convenable au travail d'une consciencieuse réparation, et l'on marchande pour sa montre ou sa pendule, comme on le ferait pour l'achat de légumes. Qu'arrive-t-il alors ? c'est que l'horloger est obligé de composer avec sa conscience et que bien souvent le client en a pour son argent.

Toujours est-il que je me plaisais peu à cette besogne et que j'étais devenu à cet endroit d'une excessive paresse. Mais si l'on me voyait froid et indolent à l'égard des montres et des pendule

que l'on me donnait à *rhabiller*, j'avais, d'un autre côté, un besoin d'activité qui me dévorait. Pour le satisfaire, je m'abandonnai tout entier à certaine distraction à laquelle je trouvais le plus vif attrait. Je veux parler de la comédie de société.

Personne, je le pense, ne peut m'en faire un reproche, car parmi ceux qui me lisent, quel est celui qui n'a pas un peu joué la comédie ? Depuis le jeune enfant qui récite un rôle à la distribution des prix, jusqu'au vieillard qui souvent accepte un emploi de père noble dans une de ces agréables parties, organisées pour charmer les longues soirées d'hiver, chacun n'aime-t-il à se donner la satisfaction si douce de se faire applaudir ? Moi aussi, j'avais cette faiblesse, et, poussé par mes souvenirs de voyage, je voulais revoir ce public qui s'était montré déjà si bienveillant envers moi.

De concert avec quelques amis nous avions organisé une véritable troupe de vaudeville. Chacun y avait son emploi ; celui des comiques m'avait été dévolu, et je ne remplissais ni plus ni moins que les rôles de Perlet dans les pièces les plus en vogue de cette époque.

Notre spectacle était gratis ; aussi ne faut-il pas demander si nous avions de nombreux spectateurs. Il va sans dire également que nous étions tous des acteurs *prodiges* ; on nous le disait, du moins, et notre amour-propre satisfait ne trouvait aucune raison pour repousser ces éloges. Dieu sait pourtant quels acteurs nous faisions !

Malheureusement pour nos éclatants succès, des rivalités, des susceptibilités blessées, ainsi que cela arrive le plus souvent, amenèrent la discorde parmi nous, et bientôt il ne resta plus de tout le personnel que le coiffeur et le lampiste. Ces deux fidèles débris de notre troupe se voyant ainsi abandonnés à eux-mêmes, tinrent conseil, et, après mûre délibération, ils décidèrent que ne pouvant satisfaire aux exigences de la scène, ils se donnaient mutuellement leur démission. Afin d'expliquer l'héroïque persistance de ces deux artistes, il est bon de dire que seuls de la troupe ils étaient payés de leurs services.

Mon père m'avait vu avec peine négliger le travail pour le plaisir. Afin de me ramener à de plus sages idées, il conçut pour moi un projet, qui devait avoir le double avantage de régulariser ma conduite et de me fixer irrévocablement auprès de lui : il s'agissait de m'établir et de me marier.

Je ne sais, ou plutôt je ne veux pas dire, comment un tiers me poussa à refuser la dernière de ces deux propositions, sous le prétexte que je ne me sentais aucune vocation pour le mariage. Quant à l'établissement d'horlogerie, je fis facilement comprendre à mon père que j'étais encore trop jeune pour y songer.

Mais je venais à peine de lui déclarer mon refus, que des circonstances d'une grande simplicité cependant, vinrent complètement changer ma détermination et me faire oublier les serments auxquels j'avais promis de rester fidèle.

Les succès que j'avais obtenus dans mes rôles m'avaient ouvert l'entrée de quelques salons où j'allais souvent passer d'agréables soirées ; là encore on jouait la comédie, sous forme de charades en action.

Un soir, dans l'une de ces maisons où plus qu'ailleurs se trouvait toujours nombreuse compagnie, on nous pria comme de coutume d'égayer la soirée par quelques-unes de nos petites scènes. Je ne me rappelle plus quel fut le mot proposé ; je me souviens seulement que je fus chargé de remplir un rôle de gastronome célibataire. Je me mis à table, et tout en faisant un repas à la façon de ceux dont on se contente au théâtre, j'improvisai un chaud monologue sur les avantages du célibat. Cette apologie m'était d'autant plus facile que je n'avais qu'à répéter les beaux raisonnements que j'avais faits à mon père, lors de sa double proposition. Or, il arriva que parmi les personnes qui écoutaient cette description plus ou moins juste de la béatitude du célibat, se trouvait une jeune fille de dix-sept ans, laquelle semblait apporter une sérieuse attention à mes arguments contre le mariage. C'était la première fois que je la voyais ; je ne pus trouver d'autre cause à cette extrême attention que le désir de deviner le mot de la charade.

On est toujours enchanté de trouver un auditeur attentif, et à plus forte raison, lorsque cet auditeur est une charmante jeune fille : c'est pourquoi je crus de mon devoir, dans le courant de la soirée, de lui adresser quelques mots de politesse. Une conversation s'ensuivit et devint si intéressante, que nous avions encore quantité de choses à nous dire quand il fallut nous séparer. Je crois du reste que je ne fus pas seul à regretter que la soirée fût sitôt terminée.

Cet événement si simple fut pourtant cause de mon mariage avec mademoiselle Houdin, et ce mariage me conduisit à Paris.

Le lecteur doit comprendre maintenant pourquoi je me nomme Robert-Houdin ; mais ce qu'il ignore et ce que je vais lui apprendre, c'est que ce double nom, que j'avais d'abord pris pour éviter une confusion avec mes nombreux homonymes, est devenu plus tard, grâce à la décision du Conseil d'Etat, mon seul nom patronymique, s'écrivant d'un seul trait Robert-Houdin. On me pardonnera d'ajouter que cette faveur, toujours difficile à obtenir, ne m'a été accordée qu'en raison de la popularité que mes longs et laborieux travaux m'avaient acquise sous ce nom.

Mon beau-père, M. Houdin, horloger célèbre, né à Blois, et par conséquent mon compatriote, était venu à Paris pour tirer de son savoir un meilleur parti qu'il n'eût pu faire dans sa ville natale. Il fabriquait de l'horlogerie de commerce, en même temps qu'il exécutait de ses mains des pendules astronomiques, des régulateurs, des pièces de précision et des instruments propres à leur exécution. Il fut convenu entre mon beau-père et moi que nous vivrions ensemble, et qu'aidé de ses conseils je l'aiderais à mon tour de mon travail.

M. Houdin était au moins aussi passionné que moi pour la mécanique, dont il connaissait à fond tous les secrets. Nous avions sur ce sujet de longues et intéressantes conversations.

Un entretien dans lequel entre de la passion rend facilement communicatif. Ce fut à la suite d'une de ces conversations que je confiai à mon beau-père les projets que j'avais autrefois formés pour la création d'un cabinet de curiosités mécaniques jointes à des

expériences de prestidigitation. Déjà plusieurs fois en famille j'avais eu l'occasion de donner un échantillon de mon savoir-faire.

M. Houdin me comprit, adopta mes plans et m'engagea à continuer mes études dans la voie que je m'étais tracée. Fort de l'approbation d'un homme dont je connaissais l'extrême prudence, je me livrai sérieusement, dans mes moments de loisir, à mes exercices favoris, et je commençai à créer quelques instruments pour mon futur cabinet.

Mon premier soin, en arrivant à Paris, avait été d'assister aux représentations de Comte, qui depuis fort longtemps trônait dans son théâtre de la galerie de Choiseul. Ce célèbre *physicien* se reposait déjà sur ses lauriers, et ne jouait plus qu'une fois par semaine. Les autres jours étaient consacrés aux représentations de ses jeunes acteurs, véritables prodiges de précocité.

Tout le monde se rappelle d'avoir lu sur les affiches de ce théâtre les singulières annonces de chefs d'emploi que je vais citer.

Jeune premier (grands rôles) : M. Arthur, âgé de 5 ans.
Jeune première id. M^{lle} Adelina, âgée de 4 ans 1|2.
Grandes coquettes............ M^{lle} Victorine, âgée de 7 ans.
Pères nobles................ Le petit Victor, âgé de 6 ans.

Ces artistes en bourrelet, ces comédiens en brassière, faisaient courir tout Paris.

Comte aurait pu quitter tout à fait la scène, se contenter de son rôle de directeur et de père nourricier des enfants de Thalie, et arrondir tranquillement sa fortune déjà fort convenable. Mais Comte tenait à se montrer au moins une fois par semaine, et il avait pour cela un double motif : c'est que ses séances, devenues rares, exerçaient toujours une heureuse influence sur la recette, et que d'un autre côté, en continuant de jouer, il écartait les physiciens ses concurrents, qui auraient pu avoir l'idée de venir le remplacer, dans le cas où il se serait retiré de l'arène.

Les expériences de Comte étaient presque toutes puisées dans un

répertoire que je connaissais parfaitement : c'était celui de Torrini et de tous les escamoteurs de l'époque. Elles ne pouvaient donc avoir pour moi un véritable intérêt. Toutefois, j'en retirais encore quelques profits, car n'ayant pas à me préoccuper des expériences, j'étudiais autant le spectateur que le physicien lui-même.

J'écoutais avec attention ce qui se disait autour de moi, et souvent j'entendais de très judicieuses observations. Comme elles étaient faites pour la plupart par des gens qui ne semblaient pourtant pas doués d'un grand esprit de pénétration, cela me donna à penser qu'un prestidigitateur doit surtout se méfier du vulgaire, et en y réfléchissant, j'arrivai à me faire cette opinion : c'est qu'il est plus difficile de faire illusion à un ignorant qu'à un homme d'esprit.

Ceci à l'air d'un paradoxe ; je vais l'expliquer.

L'homme vulgaire ne voit généralement dans les tours d'escamotage qu'un défi porté à son intelligence, et, pour lui, les séances de prestidigitation deviennent un combat dont il veut à tout prix sortir vainqueur.

Toujours en garde contre les paroles dorées à l'aide desquelles l'illusion s'opère, il n'écoute rien et se renferme dans cet inflexible raisonnement :

— L'escamoteur, dit-il, tient dans sa main un objet qu'il prétend faire disparaître. Hé bien ! quelque chose qu'il dise pour distraire mon imagination, mes yeux ne quitteront pas ses mains, et le tour ne pourra se faire sans que je sache comment il s'y est pris.

Il s'ensuit que l'escamoteur, dont les artifices s'adressent particulièrement à l'esprit, doit redoubler d'adresse pour dépister cette résistance obstinée.

Le trait suivant vient à l'appui de mon opinion.

Un paysan se trouvait dans une assemblée de savants ; un des membres vint soumettre à ses doctes confrères cette intéressante question : Pourquoi, lorsque l'on introduit un poisson dans un vase entièrement plein d'eau, ce vase ne déborde-t-il pas ? Chacun alors de se creuser la tête et de chercher à donner l'explication de

ce singulier phénomène. Mais on avait beau parler, aucun raisonnement n'obtenait l'approbation de l'assemblée, et les dissertations continuaient à perte de vue, quand le paysan demanda la parole :

— Au lieu de tant discourir, dit-il, ne serait-il pas préférable de mettre d'abord un poisson dans un vase rempli d'eau? on verrait ce qui en résulterait et l'on serait plus en mesure de discuter ensuite sur le sujet.

On suivit cet avis, aussi simple que sage, et la solution du problème fut bientôt trouvée : le poisson fit déborder le vase.

Messieurs les savants s'aperçurent qu'ils avaient été victimes d'une mystification.

L'homme d'esprit, au contraire, qui assiste à une séance de prestidigitation, y est venu dans le seul but de jouir d'illusions et, loin de mettre obstacle aux tours du physicien, il est le premier à en favoriser l'exécution. Plus il est trompé, plus il est satisfait, puisqu'il a payé pour cela. Il sait, du reste, que ces amusantes déceptions ne peuvent porter atteinte à sa réputation d'homme intelligent. C'est pourquoi il s'abandonne avec confiance aux raisonnements du prestidigitateur, les suit complaisamment dans tous leurs développements et se laisse facilement égarer.

N'avais-je donc pas raison de penser qu'il est plus facile de tromper un homme d'esprit qu'un ignorant?

Comte était aussi pour moi un autre objet d'études non moins intéressantes : je l'étudiais comme directeur et comme artiste.

Comme directeur, Comte aurait pu en remontrer aux plus habiles, et nul ne savait mieux que lui faire venir, comme on dit, l'eau à son moulin. On connaît la plupart des petits moyens qu'un directeur emploie communément pour attirer le spectateur et augmenter ses recettes. Comte, pendant longtemps, n'eut pas besoin d'y recourir, sa salle s'emplissait d'elle-même. Pourtant un jour vint où les banquettes furent moins bien garnies. C'est alors qu'il inventa les *billets de famille*, les *médailles*, les *loges réservées aux lauréats des pensions et des colléges*, etc.

Les billets de famille donnaient droit à quatre places, moyennant la moitié du prix ordinaire. Quoique tout Paris en fût inondé, chacun de ceux aux mains desquels ils tombaient croyait à une faveur spéciale de Comte, et l'on ne manquait pas de répondre à son appel. Ce que le directeur perdait sur la qualité des spectateurs, il le regagnait largement sur la quantité.

Mais Comte ne s'en tint pas là ; il voulut encore que les *billets roses* (c'est ainsi qu'il appelait les billets de famille) lui produisissent un petit bénéfice pécuniaire pour lui faire oublier la réduction de prix qu'il avait accordée.

Il imagina donc de faire remettre à chaque personne qui se présentait au contrôle avec un de ses billets, une médaille en cuivre sur laquelle était gravée son adresse, et de réclamer en échange la somme de deux sous. Voulait-on la refuser ? — Alors vous n'entrerez pas, disait l'employé du bureau.

Puisqu'on était venu jusque-là, on préférait s'exécuter : on payait et l'on entrait.

C'était une misère, me dira-t-on, que cet impôt de dix centimes. Pourtant, avec cette misère, Comte payait son luminaire ; du moins il le disait, et on peut le croire.

À l'époque des vacances, les billets roses disparaissaient et faisaient place aux billets réservés aux lauréats des pensions et des colléges. Et ceux-ci étaient autrement productifs que les premiers. Quels parents auraient refusé à leurs jeunes lauréats le plaisir d'accepter l'invitation de M. Comte, lorsque surtout ils pouvaient se procurer à eux-mêmes le bonheur de voir ces chers fils dans une loge où ne se trouvaient que des *têtes couronnées*. Les parents accompagnaient donc leurs enfants, et, pour un billet de faveur, l'administration encaissait cinq ou six fois la valeur de sa gracieuse libéralité.

Je pourrais citer bien d'autres moyens dont Comte usait pour augmenter ses bénéfices, je n'en rapporterai plus qu'un seul.

Arriviez-vous un peu tard et la longueur de la *queue* vous faisait-elle craindre de ne plus trouver de billets au bureau, vous n'aviez qu'à entrer dans le petit café attenant au théâtre, et qui

donnait sur la rue Ventadour. Vous y payiez un peu plus cher qu'ailleurs la tasse de café ou le petit verre de liqueur, mais vous étiez sûr qu'avant l'heure où le public entrait au théâtre, un garçon vous ouvrirait une porte secrète qui vous permettrait d'arriver au bureau et de choisir votre place.

En réalité, le café de Comte était un véritable bureau de location. Seulement, le spectateur profitait d'une consommation pour la somme qu'il est d'usage de prélever sur les places réservées.

Le directeur du théâtre Choiseul avait sur ses confrères un avantage sous le rapport de la délicatesse des procédés.

Comme artiste, Comte possédait le double talent de ventriloque et de prestidigitateur. Ses tours étaient exécutés avec adresse et surtout avec beaucoup d'entrain. Ses séances plaisaient généralement. Les dames y étaient fort bien traitées. On en jugera par le tour suivant, que je crois être de son invention et que je lui voyais toujours faire avec plaisir.

Cette expérience portait le titre de *la Naissance des fleurs*. Elle commençait par une petite harangue en forme de plaisanterie galante.

— Mesdames, disait notre physicien, je me propose dans cette séance d'escamoter douze d'entre vous au parterre (les dames étaient admises au parterre), vingt aux premières et soixante-douze aux secondes.

Après l'explosion de rires que ne manquaient pas de provoquer cette plaisanterie, Comte ajoutait : « Rassurez-vous, Messieurs, pour ne pas vous priver du plus gracieux ornement de cette salle, je n'exécuterai cette expérience qu'à la fin de la soirée. Ce compliment, dit sans aucune prétention, était toujours fort bien accueilli.

Comte passait ensuite à l'exécution de son expérience.

Après avoir semé des graines sur de la terre contenue dans une petite coupe, il faisait quelques conjurations, répandait sur cette terre une liqueur enflammée et la couvrait avec une cloche qui, disait-il, devait concentrer la chaleur et stimuler la végétation. En effet, quelques secondes après, un bouquet de fleurs variées

apparaissait dans la petite coupe. Comte le distribuait aux dames qui garnissaient les loges, et pendant cette distribution il trouvait moyen de placer ces mots gracieux ou à double sens : *Madame, je vous garde une pensée. — Puissiez-vous ici, Messieurs, ne jamais trouver de soucis. — Mademoiselle, voici une rose que vous avez fait rougir de jalousie. — Tiens, Benjamin* (c'était le nom de son domestique ou plutôt de son comique), *tiens, Benjamin,* disait-il en lui offrant un œillet, *ton œillet rouge. — Comment, mon œil est rouge! c'est donc pour cela qu'il me faisait si grand mal tout à l'heure.*

Cependant le petit bouquet tirait à sa fin, il n'en restait plus que quelques fleurs. Tout à coup, les mains du physicien s'en trouvaient littéralement remplies. Alors, d'un air de triomphe, il s'écriait, en montrant ces fleurs, venues comme par enchantement : *J'avais promis d'escamoter et de métamorphoser toutes ces dames : pouvais-je choisir une forme plus gracieuse et plus aimable? En vous métamorphosant toutes en roses, n'est-ce pas, Mesdames, offrir la copie au modèle? n'est-ce pas aussi vous escamoter pour vous rendre à vous-mêmes? dites-moi, Messieurs, n'ai-je pas bien réussi?*

Pour ces mots aimables, le prestidigitateur recevait une nouvelle salve de bravos.

Dans une autre circonstance, Comte, offrant une rose et une pensée à une dame, lui disait : *N'est-ce pas vous trait pour trait, Madame? la rose peint la fraîcheur et la beauté; la pensée, l'esprit et les talents.*

Il disait encore à propos de l'as de cœur, qu'il avait fait prendre à une de ses spectatrices choisie parmi les plus jolies : *Voulez-vous, Madame, mettre la main sur votre cœur..... Vous n'avez qu'un cœur, n'est-il pas vrai!..... Je vous demande pardon de cette question indiscrète : mais elle était nécessaire, car bien que vous n'ayez qu'un cœur, vous pourriez les posséder tous.*

Comte n'était pas moins gracieux envers les souverains.

A la fin d'une séance qu'il donnait aux Tuileries devant Louis XVIII, il proposa à Sa Majesté de choisir une carte dans un

jeu de piquet. On pourrait croire que le hasard fit que le roi de cœur se trouva la carte choisie ; je dirai que l'adresse du physicien en fut la seule cause. Pendant ce temps, un domestique déposait sur une table entièrement isolée un vase rempli de fleurs.

Comte prend alors un pistolet chargé à poudre, dans lequel il met le Roi de cœur en forme de bourre, et s'adressant à son auguste spectateur, il le prie de diriger ses regards vers le vase, au-dessus duquel la carte lancée par le pistolet doit aller se placer.

Le coup part, et au milieu des fleurs on voit apparaître le buste de Louis XVIII.

Le roi, ne sachant que conclure de ce dénouement inattendu, demande à Comte le sens de cette apparition, et lui dit même d'un ton quelque peu railleur :

— Il me semble, monsieur, que votre tour ne se termine pas comme vous l'aviez annoncé.

— J'en demande pardon à Votre Majesté, répond Comte, en prenant les manières et le maintien d'un courtisan, j'ai parfaitement tenu ma promesse. Je me suis engagé à faire paraître le Roi de cœur sur ce vase ; j'en appelle à tous les Français : ce buste ne représente-t-il pas le *Roi de tous les cœurs ?*

On doit croire que le compliment fut fort bien accueilli par les assistants. En effet, voici comment s'exprime le *Journal Royal*, du 20 décembre 1814, en terminant le récit de cette séance :

« Toute l'assemblée s'écrie avec M. Comte : nous le reconnais-
» sons, c'est bien lui, c'est bien le Roi de tous les cœurs, l'amour
» des Français, de l'univers, Louis XVIII, l'auguste petit-fils de
» Henri IV.

» Un concert général d'applaudissements plonge dans une douce
» ivresse, dans des idées de paix et de bonheur, tout ce cercle
» aimable et vraiment français.

» Le roi, ému de cette chaleureuse acclamation, complimenta
» M. Comte sur son adresse.

» — Ce serait bien dommage, monsieur le sorcier, lui dit-il, de
» vous faire brûler ; vous nous avez fait trop de plaisir pour que

» nous vous fassions de la peine. Vivez longtemps pour vous d'a-
» bord, et pour nous ensuite.

» M. Comte répondit à ce compliment de son souverain par une
» scène de ventriloquie, dans laquelle une voix lointaine ayant
» l'accent et le son de celle du physicien, s'exprima ainsi :

> Sire, un de vos regards ennoblit mes succès ;
> Toutes mes voix ne valent pas la vôtre ;
> Que ne puis-je à l'instant, d'après l'un, d'après l'autre,
> Raconter vos vertus, vos talents, vos bienfaits ;
> Je deviendrais l'écho de la voix des Français (1).

Autant Comte était aimable avec les dames, autant il était impitoyable pour les messieurs.

J'en aurais trop long à raconter, si je disais toutes les malignes allusions et les mystifications dont son public masculin était l'objet.

C'était, par exemple, certain tabouret sur lequel un spectateur en s'asseyant produisait un son des plus risqués, ou bien le tour des as de cœur, qu'il terminait en faisant sortir des as de toutes les parties du vêtement du patient qui, fouillé, secoué, bousculé, ne savait plus à quel saint se vouer pour échapper à cette avalanche de cartes. C'était encore le monsieur chauve, qui avait complaisamment prêté son chapeau et qui recevait une bordée de plaisanteries du genre de celles-ci :

« Ce vêtement vous appartient, sans doute, disait Comte en sortant une perruque du chapeau.... Ah! ah! il paraît que monsieur a de la famille ; voici maintenant de petits bas ; il va falloir *parler bas*.... puis une brassière.... un petit jupon.... une charmante petite robe, etc., etc. » Et comme le public riait à cœur joie : « Ma foi ! je trouve *ça beau* aussi, ajoutait-il en retirant une chaussure de bois.... Rien ne manque au trousseau ! pas même le petit corset et son lacet. C'était pour *me lasser*, monsieur, que vous aviez mis cet objet dans votre chapeau.... »

(1) Cette séance valut à Comte le titre de *Physicien du Roi*.

La ventriloquie prêtait un grand charme aux séances de Comte, en faisant de charmants intermèdes sous formes de petites scènes comiques de la plus grande illusion. C'est qu'en effet il était impossible de porter à un plus haut degré l'imitation de la voix humaine et de la combiner avec plus d'intelligence et d'habileté, pour la lancer au loin ou pour la rapprocher graduellement des spectateurs.

Cette faculté lui inspirait souvent l'idée de curieuses mystifications. Mais les meilleures (si une mystification peut être jamais bonne) étaient réservées pour ses voyages ; il les faisait alors servir à la publicité de ses annonces, elles contribuaient à attirer la foule à ses représentations.

A Tours, par exemple, il fait enfoncer quatre portes pour arriver jusqu'à un soi-disant malheureux, mourant de faim, que l'on croit enfermé dans une boutique où le ventriloque avait jeté sa voix. A Nevers, il renouvelle le prodige de l'ânesse de Balaam, en communiquant la parole à un baudet fatigué de porter son maître.

Une autre fois, pendant la nuit, il jette la terreur dans une diligence ; plusieurs voix se font entendre aux portières ; on dirait une douzaine de brigands qui demandent la bourse ou la vie. Les voyageurs effrayés s'empressent de remettre leurs bourses, leurs montres à Comte, qui se charge de traiter avec les voleurs ; la bande satisfaite paraît s'éloigner.

Les voyageurs se félicitent d'en être quittes à si bon marché, et le lendemain, à leur plus grande satisfaction, le ventriloque remet à chacun l'offrande qu'il a faite à la peur, et leur révèle le talent dont ils ont été dupes.

Un jour encore, sur le marché de Mâcon, il voit une paysanne chassant devant elle un gros cochon qui se traînait à peine, tant il était chargé de lard.

— Combien vaut votre porc, ma brave femme ?

— Cent francs tout au juste, mon beau monsieur, à votre service, si vous voulez l'acheter.

— Certainement, je veux l'acheter, mais c'est trop des deux tiers ; j'en donne dix écus.

— C'est cent francs ni plus ni moins, à prendre ou à laisser.

— Tenez, reprit Comte en s'approchant de l'animal, je suis sûr que votre cochon est plus raisonnable que vous.

— Voyons, l'ami, dis-moi, en conscience, vaux-tu bien cent francs ?

— Nous sommes bien loin de compte, répond le cochon d'une voix rauque et caverneuse, je ne vaux pas cent sous. Je suis ladre, ma maîtresse veut vous attraper.

La foule qui s'était assemblée autour de la paysanne et de son cochon, recule épouvantée, et les regarde comme deux ensorcelés.

Comte regagne aussitôt son hôtel où l'on vient lui raconter à lui-même cette petite histoire. On lui apprend en outre que quelques personnes courageuses s'étant approchées de la sorcière, la sollicitent de se faire exorciser pour chasser l'esprit impur du corps de son cochon.

Cependant Comte ne se tira pas toujours aussi heureusement d'affaire, et il faillit payer fort cher une mystification qu'il avait fait subir à des paysans du canton de Fribourg, en Suisse. Ces fanatiques le prirent pour un sorcier véritable et l'assaillirent à coups de bâtons. Déjà même ils allaient le jeter dans un four allumé, si Comte n'était parvenu à se sauver en faisant sortir du four une voix terrible qui répandit la terreur parmi eux.

Je terminerai la nomenclature de ces plaisantes aventures par une petite anecdote dans laquelle Comte et moi, nous fûmes tour à tour mystificateurs et mystifiés.

Au sortir d'une visite que le célèbre ventriloque me fit au Palais-Royal, je le reconduisis jusqu'au bas de mon escalier, ainsi que le commandait la plus simple politesse.

Comte, tout en continuant de causer, descendait devant moi, de sorte que les poches de sa redingote se trouvaient naturellement à ma discrétion. L'occasion était si belle que je ne pus résister à la tentation de jouer un tour de ma façon à mon habile confrère.

Aussitôt conçue, cette idée fut mise à exécution. En un tour de main, non pas ! soyons exact dans notre récit, en deux tours de

main, je retirai du vêtement de mon ami son mouchoir et une fort belle tabatière en or, puis, j'eus soin de retourner la poche en dehors, pour prouver que mon travail avait été consciencieusement exécuté.

Je m'applaudissais du succès de mon expédition et je riais en moi-même du dénouement comique qu'elle aurait, lorsque je remettrais ces objets à Comte. Mais on a raison de dire, *à trompeur trompeur et demi*, car tandis que je violais ainsi les lois de l'hospitalité, Comte, de son côté, ruminait quelque perfidie.

Je venais à peine de mettre en lieu de sûreté mouchoir et tabatière que, prêtant l'oreille, j'entendis de l'étage supérieur une voix qui m'était inconnue.

— Monsieur Robert-Houdin, criait-on, voulez-vous monter tout de suite au bureau de location, je voudrais vous dire un mot.

— Tout-à-l'heure, répondis-je encore préoccupé de mon larcin, je vais y aller.

— Mais, me dit Comte avec bonhomie, puisque ce monsieur n'a qu'un mot à vous dire, allez-y, je vais vous attendre, car j'ai encore à vous parler.

— Soit, répondis-je, et sans réfléchir davantage je remonte au premier étage.

On a déjà deviné que le ventriloque vient de me jouer un tour de son métier. En arrivant au bureau, je ne trouve que l'employé qui ne sait ce que je veux lui dire.

Je m'aperçois, mais trop tard, que je suis une des nombreuses victimes de la *ventriloquie*, j'entends Comte qui chante sa victoire en riant aux éclats.

J'avoue sans fausse honte qu'un instant je fus vexé d'avoir donné dans le piége. Mais je me remis bien vite à la pensée d'une petite vengeance que je pouvais tirer de la situation même où je me trouvais. J'affectai de descendre avec tranquillité.

— Que voulait donc cette personne du bureau de location, me dit Comte d'un ton de dupeur satisfait ?

— Vous ne le devinez pas ? répondis-je en copiant mon intonation sur la sienne.

— Ma foi ! non.

— Je vais alors vous le dire : c'était un voleur repentant, qui m'a prié de vous rendre des objets qu'il vous a escamotés. Les voici, mon maître !

— Je préfère que cela se termine ainsi, me dit Comte en réintégrant sa poche dans sa redingote, pour y remettre ensuite les objets que je lui présentais ; nous sommes quittes, et j'espère que nous resterons toujours bons amis.

De tout ce qui précède, on peut conclure que la base fondamentale des séances de Comte était les mystifications aux Messieurs (les souverains exceptés), les compliments aux Dames et les calembours à tout le monde.

Comte avait raison d'employer ces moyens, puisque généralement il atteignait le but qu'il s'était proposé : il charmait avec les uns et faisait rire avec les autres. A cette époque, cette tournure de l'esprit était dans les mœurs françaises, et notre physicien, en s'inspirant des goûts et des instincts du public, était sûr de lui plaire.

Mais tout est bien changé depuis. Le calembour n'a plus la même faveur. Banni de la bonne compagnie, il s'est réfugié dans les ateliers d'artistes, où les élèves en font trop souvent un usage immodéré, et si quelquefois il est admis avec faveur dans une conversation intime, il ne saurait convenir dans une séance de prestidigitation.

La raison est facile à comprendre. Non seulement le calembour fait croire que le prestidigitateur a des prétentions à l'esprit, ce qui peut lui être défavorable ; mais encore, lorsqu'il réussit, il provoque un rire qui nuit nécessairement à l'intérêt de ses expériences.

Il est un fait reconnu ; c'est que pour ces sortes de spectacles, où l'imagination a la principale part :

« Mieux vaut l'étonnement cent fois que le fou rire. »

Car si l'esprit se souvient de ce qui l'a charmé, le rire ne laisse aucune trace dans la mémoire.

Le langage symbolique, complimenteur et parfumé, est aussi complètement tombé en désuétude ; du moins le siècle ne pèche point par excès de galanterie, et des compliments musqués seraient aujourd'hui mal accueillis en public, plus encore que partout ailleurs. Du reste, j'ai toujours pensé que les dames qui assistent à une séance de prestidigitation, y viennent pour se récréer l'esprit et non pour être elles-mêmes mises en scène. On doit croire qu'elles préfèrent rester simples spectatrices plutôt que de se voir exposées à recevoir des compliments à brûle-pourpoint.

Quant à la mystification, je laisse à de plus forts que moi le soin d'en faire l'apologie.

Ce que j'en dis, ce n'est pas pour jeter un blâme sur Comte, loin de là. Je parle en ce moment avec l'esprit de mon siècle ; Comte agissait avec le sien ; tous deux nous avons réussi avec des principes différents ; ce qui prouve que :

« Tous les genres sont bons, hors le genre ennuyeux. »

Ces séances de Comte enflammaient néanmoins mon imagination ; je ne rêvais plus que théâtre, escamotage, machines, automates, etc. ; j'étais impatient, moi aussi, de prendre ma place parmi les adeptes de la magie, et de me faire un nom dans cet art merveilleux. Le temps que j'employais à prendre une détermination, me semblait un temps perdu pour mes futurs succès. Mes succès ! Hélas ! j'ignorais les épreuves que j'aurais à subir avant de les mériter ; je ne soupçonnais guère les peines, les soucis, les travaux dont il me faudrait les payer.

Quoi qu'il en fût, je résolus de hâter mes études sur les automates et sur les instruments propres à produire les illusions de la magie.

J'avais été à même de voir chez Torrini un grand nombre de ces appareils, mais il m'en restait encore beaucoup à connaître, car le répertoire des physiciens de cette époque était très étendu. J'eus bientôt l'occasion d'acquérir en peu de temps une connaissance parfaite de ce sujet.

J'avais remarqué, en passant dans la rue Richelieu, une modeste et simple boutique, à la devanture de laquelle étaient exposés des instruments de *Physique amusante*. Tel était le nom que portaient ces instruments, destinés à la vérité à une science amusante, mais qui n'avaient rien à démêler avec la physique.

Cette rencontre fut pour moi une bonne fortune. J'achetai d'abord quelques-uns de ces objets, puis, en faisant de fréquentes visites au maître de la maison, sous prétexte de lui demander des renseignements, je finis par gagner ses bonnes grâces, il me regarda comme un habitué de sa boutique.

Le père Roujol (c'est ainsi que s'appelait ce fabricant de sorcelleries) avait des connaissances très étendues dans toutes les parties de sa profession ; il n'y avait pas un seul escamoteur dont il ne connût les secrets et dont il n'eût reçu les confidences. Il pouvait donc me fournir des renseignements précieux pour mes études. Je redoublai de politesse auprès de lui, et le brave homme qui, du reste, était très communicatif, m'initia à tous ses mystères.

Mes visites assidues à la rue Richelieu avaient encore un autre but : j'espérais y rencontrer quelques maîtres de la science, auprès desquels je pourrais accroître les connaissances que j'avais acquises.

Malheureusement, la boutique de mon vieil ami n'était plus aussi bien achalandée que jadis. La révolution de 1830 avait tourné les idées vers des occupations plus sérieuses que celles de la *physique amusante*, et le plus grand nombre des escamoteurs étaient allés chercher à l'étranger des spectateurs moins préoccupés. Le bon temps du père Roujol était donc passé, ce qui le rendait fort chagrin.

— Cela ne va plus comme autrefois, me disait-il, et l'on croirait vraiment que les escamoteurs se sont escamotés eux-mêmes, car je n'en vois plus un seul. Je n'ai plus maintenant qu'à me croiser les bras. Quand reviendra donc ce temps, ajoutait-il, où M. le duc de M..... ne dédaignait pas d'entrer dans ma modeste boutique et d'y rester des heures entières à causer avec moi et mes nombreux visiteurs ? Ah ! si vous aviez vu, il y a une dizaine d'années,

l'aspect qu'offrait mon magasin, alors fréquenté par tous les physiciens et amateurs de l'époque. C'étaient Olivier, Préjean, Brazy, Conus, Chalons, Comte, Jules de Rovère, Adrien père, Courtois, et tant d'autres ; un véritable club d'escamotage ; club brillant, animé, divertissant, s'il en fut, car chacun de ces maîtres, voulant prouver sa supériorité sur ses confrères, se plaisait à montrer ses meilleurs tours et à déployer toute son adresse.

Ces regrets du père Roujol m'étaient au moins aussi sensibles qu'à lui-même. En effet, quel bonheur n'eussé-je pas éprouvé à pareilles fêtes, moi qui aurais fait vingt lieues pour causer avec un physicien ?

J'eus pourtant la chance de faire chez lui la rencontre du fameux Jules de Rovère, qui le premier se servit d'un mot généralement employé aujourd'hui pour qualifier un escamoteur en renom.

Jules de Rovère était fils de parents nobles, ainsi que l'indique la particule qui précède son nom.

En montant sur la scène, le physicien aristocrate voulut un titre à la hauteur de sa naissance.

Le nom vulgaire d'*escamoteur* avait été repoussé bien loin par lui comme une triviale dénomination ; celui de *physicien* était généralement porté par ses confrères et ne pouvait par cela même lui convenir ; force lui fut d'en créer un pour se faire une place à part.

On vit donc, un jour, sur une immense affiche de spectacle, s'étaler pour la première fois, le titre pompeux de PRESTIDIGITATEUR ; l'affiche donnait en même temps l'étymologie de ce mot : *presto digiti* (agilité des doigts). Venaient ensuite les détails de la séance, entremêlés de citations latines, qui devaient frapper l'esprit du public en rappelant l'érudition de l'escamoteur ; pardon, du prestidigitateur.

Ce mot, ainsi que celui *prestidigitation* du même auteur, fut promptement adopté par les confrères de Jules de Rovère, tant ils furent séduits par d'aussi beaux noms. L'Académie elle-même suivit cet exemple ; elle sanctionna la création du physicien et la fit passer à *la postérité*.

Je dois cependant ajouter que ce mot, primitivement si pompeux, n'est plus maintenant une distinction, car depuis son apparition, le plus humble des escamoteurs ayant pu se l'approprier, il s'ensuit qu'*escamotage* et *prestidigitation* sont devenus synonymes, et qu'il peuvent maintenant marcher de front en se donnant la main.

L'escamoteur qui veut un titre doit le rechercher dans son propre mérite, et se pénétrer de cette vérité, *qu'il vaut mieux honorer sa profession que d'être honoré par elle.* Quant à moi, je n'ai jamais fait aucune différence entre ces deux mots, et je les emploierai indistinctement, jusqu'à ce qu'un nouveau Jules de Rovère vienne encore enrichir le Dictionnaire de l'Académie française.

CHAPITRE IX.

Les automates célèbres. — Une mouche d'airain. — L'homme artificiel. — Albert-le-Grand et saint Thomas-d'Aquin. — Vaucanson; son canard; son joueur de flute; curieux détails. — L'automate joueur d'échecs; épisode intéressant. — Catherine II et M. de Kempelen. — Je répare le Componium. — Succès inespéré.

Grâce à mes persévérantes recherches, il ne me restait plus rien à apprendre en escamotage; mais pour suivre le programme que je m'étais tracé, je devais encore étudier les principes d'une science sur laquelle je comptais beaucoup pour la réussite de mes futures représentations. Je veux parler de la science, ou pour mieux dire de l'art de faire des automates.

Tout préoccupé de cette idée, je me livrai à d'actives investigations. Je m'adressai aux bibliothèques et à leurs conservateurs, dont ma tenace importunité fit le désespoir. Mais tous les renseignements que je reçus, ne me firent connaître que des descriptions de mécaniques beaucoup moins ingénieuses que celles de certains jouets d'enfants de notre époque (1), ou de ridicules annonces de

(1) Voir un ouvrage intitulé : Machines approuvées par l'Académie Royale des Sciences. Tome VI, pages 133 et 137.

chefs-d'œuvre publiés dans des siècles d'ignorance. On en jugera par ce qui va suivre.

Je trouve dans un ouvrage ayant pour titre *Apologie pour les grands hommes accusés de magie*, que « Jean de Mont-Royal pré-
» senta à l'empereur Charles-Quint une mouche de fer, laquelle

»
» Prit sans aide d'autrui sa gaillarde volée.
» Fit une entière ronde et puis d'un cerceau las,
» Comme ayant jugement, se percha sur son bras. »

Une pareille mouche est déjà quelque chose d'extraordinaire et pourtant j'ai mieux que cela à citer au lecteur. Il s'agit encore d'une mouche.

Gervais, chancelier de l'empereur Othon III, dans son livre intitulé *Ocia Imperatoris*, nous annonce que « *Le Sage Virgile*, évê-
» que de Naples, fit une mouche d'airain qu'il plaça sur l'unes des
» portes de la ville, et que cette mouche mécanique, dressée comme
» un chien de berger, empêcha qu'aucune autre mouche n'entrât
» dans Naples ; si bien que pendant huit ans, grâce à l'activité de
» cette ingénieuse machine, les viandes déposées dans les bouche-
» ries ne se corrompirent jamais. »

Combien ne doit-on par regretter que ce merveilleux automate ne soit pas parvenu jusqu'à nous ? Qus d'actions de grâce les bouchers, et plus encore leurs pratiques, ne rendraient-ils pas au savant évêque.

Passons à une autre merveille :

François Picus rapporte que « Roger Bacon, aidé de Thomas
» Bungey, son frère en religion, *après avoir rendu leur corps égal*
» *et tempéré par la chimie*, se servirent du miroir *Amuchesi* pour
» construire une tête d'airain qui devait leur dire s'il y aurait un
» moyen d'enfermer toute l'Angleterre dans un gros mur.

» Ils la forgèrent pendant sept ans sans relâche, mais le malheur
» voulut, ajoute l'historien, que lorsque la tête parla, les deux
» moines ne l'entendirent pas, parce qu'ils étaient occupés à tout
» autre chose. »

Je me suis demandé cent fois comment les deux intrépides forgerons connurent que la tête avait parlé, puisqu'ils n'étaient pas là pour l'entendre. Je n'ai jamais pu trouver d'autre solution que celle-ci : c'est sans doute parce que *leur corps était égal et tempéré par la chimie.*

Mais voici, cher lecteur, une merveille qui va bien plus vous étonner encore :

Tostat, dans ses *Commentaires sur l'Enode*, dit « qu'Albert-le-» Grand, provincial des Dominicains à Cologne, construisit un » homme d'airain, qu'il forgea continuellement pendant trente ans. » Ce travail se fit *sous diverses constellations* et *selon les lois de la » perspective.* »

Lorsque le soleil était au signe du zodiaque, les yeux de cet automate fondaient des métaux sur lesquels se trouvaient empreints des caractères du même signe. Cette intelligente machine était également douée du mouvement et de la parole; Albert en recevait les révélations de ses importants secrets (1).

Malheureusement, saint Thomas-d'Aquin, disciple d'Albert, prenant cette statue pour l'œuvre du diable, la brisa à coups de bâton.

Pour terminer cette nomenclature de contes propres à figurer parmi les merveilles exécutées par mesdames les Fées du bonhomme Perrault, je citerai, d'après le *Journal des Savants*, 1677, page 252, *l'homme artificiel de Reysolius, statue ressemblant tellement à un homme, qu'à la réserve des opérations de l'âme, on y voyait tout ce qui se passait dans le corps humain.*

Est-ce dommage que le mécanicien se soit arrêté en aussi bonne voie? il lui coûtait si peu, pendant qu'il était en train d'imiter à s'y méprendre la plus belle œuvre du créateur, d'ajouter à son automate une âme fonctionnant par les ressource de la mécanique !

Cette citation fait beaucoup d'honneur aux savants qui ont ac-

(1) *Les secrets du Grand-Albert*, ouvrage rempli d'absurdités, et faussement attribué à Albert-le-Grand.

cepté la responsabilité d'une semblable annonce, et vient montrer une fois de plus comment on écrit l'histoire.

On croira facilement que ces ouvrages ne m'avaient fourni aucun enseignement sur l'art que je désirais tant étudier. J'eus beau continuer mes recherches, je ne retirai de ces patientes investigations qu'un découragement complet et la certitude que rien de sérieux n'avait été écrit sur les automates.

— Comment! me disais-je, cette science merveilleuse qui a élevé si haut le nom de Vaucanson, cette science dont les combinaisons ingénieuses peuvent animer une matière inerte et lui donner en quelque sorte l'existence, est-elle donc la seule qui n'ait point ses archives?

J'étais découragé de mes infructueuses recherches, lorsqu'enfin un Mémoire de l'inventeur du *Canard automate*, me tomba sous la main. Ce mémoire, portant la date de 1738, est adressé par l'auteur à Messieurs de l'Académie des Sciences; on y trouve une savante description de son joueur de flûte, ainsi qu'un rapport de l'Académie, que je transcris ici.

Extrait des registres de l'Académie Royale des Sciences.
du 30 avril 1738.

« L'Académie, ayant entendu la lecture d'un Mémoire de mon-
» sieur de Vaucanson, contenant la description d'une statue de bois
» copiée sur le Faune en marbre de Coysevox, qui joue de la flûte
» traversière, sur laquelle elle exécute douze airs différents avec
» une précision qui a mérité l'attention du public, a jugé que cette
» machine était extrêmement ingénieuse; que l'auteur avait su
» employer des moyens simples et nouveaux, tant pour donner aux
» doigts de cette figure les mouvements nécessaires que pour mo-
» difier le vent qui entre dans la flûte, en augmentant ou diminuant
» sa vitesse suivant les différents tons, en variant la disposition des
» lèvres et faisant mouvoir une soupape qui fait les fonctions de la
» langue; enfin, en imitant par art tout ce que l'homme est obligé
» de faire, et qu'en outre le Mémoire de monsieur de Vaucanson
» avait toute la clarté et la précision dont cette matière est suscep-

» tible ; ce qui prouve l'intelligence de l'auteur et ses grandes con-
» naissances dans les différentes parties de la mécanique. En foi de
» quoi j'ai signé le présent certificat.

» A Paris, ce 3 mai 1738.

» FONTENELLE,

» Secrétaire perpétuel de l'Académie Royale des Sciences. »

Après ce rapport vient une lettre de Vaucanson, adressée à M. l'abbé D. F., dans laquelle il lui annonce son intention de présenter au public, le lundi de Pâques :

1° Un joueur de flûte traversière.

2° Un joueur de tambourin.

3° Un canard artificiel.

« Dans ce canard, dit le célèbre *automatiste*, je présente le mé-
» canisme des viscères destinés aux fonctions du boire, du man-
» ger et de la digestion ; le jeu de toutes les parties nécessaires à
» ces actions y est exactement imité ; il allonge son cou pour pren-
» dre du grain, il l'avale, le digère et le rend par les voies ordi-
» naires tout digéré ; la matière digérée dans l'estomac est con-
» duite par des tuyaux, comme dans l'animal par ses boyaux,
» jusqu'à l'anus, où il y a un sphincter qui en permet la sortie.

» Les personnes attentives comprendront la difficulté qu'il y a eu
» de faire faire à mon automate tant de mouvements différents ;
» comme lorsqu'il s'élève sur ses pattes et qu'il porte son cou à
» droite et à gauche. Elles verront également que cet animal boit,
» barbotte avec son bec, croasse comme le canard naturel, et
» qu'enfin il fait tout les gestes que ferait un animal vivant. »

Je fus d'autant plus émerveillé du contenu de ce Mémoire, que c'était le premier renseignement sérieux que je recevais sur les automates. La description du joueur de flûte me donna une haute idée du mécanicien qui l'avait exécuté. Cependant, je dois avouer que d'un autre côté j'eus un grand regret de n'y trouver qu'une exposition sommaire des combinaisons mécaniques du canard artificiel. Combien j'eusse été heureux de connaître les moyens à l'aide

desquels la nourriture prise par l'animal se transformait *en excréments par une imitation parfaite des opérations de la nature!* Je dus pour le moment me contenter d'admirer de confiance l'œuvre du grand maître.

Mais en 1844, le canard de Vaucanson lui-même (1) fut exposé à Paris dans une salle du Palais-Royal. Je fus, comme on doit le penser, un des premiers à le visiter, et je restai frappé d'admiration devant les nombreuses et savantes combinaisons de ce chef-d'œuvre de mécanique.

A quelque temps de là, une des ailes de l'automate s'étant détraquée, la réparation m'en fut confiée et je fus initié au fameux mystère de la digestion. A mon grand étonnement, je vis que l'illustre maître n'avait pas dédaigné de recourir à un artifice que je n'aurais pas désavoué dans un tour d'escamotage. La digestion, ce tour de force de son automate, la digestion, si pompeusement annoncée dans le Mémoire, n'était qu'une mystification, un véritable *canard* enfin. Décidément Vaucanson n'était pas seulement mon maître en mécanique, je devais m'incliner aussi devant son génie pour l'escamotage.

Voici du reste, dans sa simplicité, l'explication de cette intéressante fonction.

On présentait à l'animal un vase, dans lequel était de la graine baignant dans l'eau. Le mouvement que faisait le bec en barbotant, divisait la nourriture et facilitait son introduction dans un tuyau placé sous le bec inférieur du canard; l'eau et la graine, ainsi aspirés, tombaient dans une boîte placée sous le ventre de l'automate, laquelle boîte se vidait toutes les trois ou quatre séances. L'évacuation était chose préparée à l'avance; une espèce de bouillie, composée de mie de pain colorée de vert, était poussée par un

(1) Après la mort de Vaucanson, ses œuvres furent dispersées et se perdirent. Le canard seul, après être resté longtemps dans un grenier à Berlin, revit le jour en 1840, et fut acheté par un nommé Georges Tiets, mécanicien, qui employa quatre ans à le remettre en état.

corps de pompe et soigneusement reçue sur un plateau en argent comme produit d'une digestion artificielle. On se passait alors l'objet de main en main en s'extasiant à sa vue, tandis que l'industrieux mystificateur riait de la crédulité du public.

Cet artifice, loin de modifier la haute opinion que j'avais conçue de Vaucanson, m'inspira au contraire une double admiration pour son *savoir* et pour son *savoir-faire*.

Le lecteur s'attend sans doute à ce que je lui donne une petite notice biographique sur cet homme célèbre. C'est mon intention en effet.

Jacques de Vaucanson naquit à Grenoble le 24 février 1809, d'une famille noble; son goût pour la mécanique se déclara dès sa plus tendre enfance.

Ce fut vers 1730, environ, que le flûteur des Tuileries lui suggéra l'idée de construire sur ce modèle un automate jouant véritablement de la flûte traversière; il consacra quatre années à composer ce chef-d'œuvre.

Le domestique de Vaucanson, dit l'histoire, était seul dans la confidence des travaux de son maître. Aux premiers sons que rendit le flûteur, le fidèle serviteur, qui se tenait caché dans un appartement voisin, vint tomber aux pieds du mécanicien qui lui paraissait plus qu'un homme, et tous deux s'embrassèrent en pleurant de joie.

Le *canard* et le *joueur de tambourin* suivirent de près et furent principalement exécutés en vue d'une spéculation sur la curiosité publique.

Vaucanson, quoique noble de naissance, ne dédaigna pas de présenter ses automates à la foire de Saint-Germain et à Paris, où il fit de fabuleuses recettes, tant fut grande l'admiration pour ses merveilleuses machines.

Il inventa aussi, dit-on, un métier sur lequel un âne exécutait une étoffe à fleurs; il avait fait cette machine pour se venger des ouvriers en soie de la ville de Lyon, qui l'avaient poursuivi à coups de pierre, se plaignant qu'il cherchait à simplifier les métiers.

On doit à Vaucanson une chaîne qui porte son nom, ainsi

qu'une machine pour en fabriquer les mailles toujours égales.

On dit qu'il fit encore pour la *Cléopâtre* de Marmontel, un aspic qui s'élançait en sifflant sur le sein de l'actrice chargée du rôle principal. A la première représentation de cette pièce, un plaisant, plus émerveillé du sifflement de l'automate que de la beauté de la tragédie, s'écria : « *Je suis de l'avis de l'aspic!* »

Il ne manquait à la gloire de Vaucanson que d'être célébré par Voltaire ; l'illustre poète fit sur lui les vers suivants :

. .
Le hardi Vaucanson, rival de Prométhée,
Semblait, de la nature imitant les ressorts,
Prendre le feu des cieux pour animer les corps.

Cet illustre mécanicien conserva toute son activité jusqu'au dernier moment de sa vie. Dangereusement malade, il s'occupait encore à faire exécuter la machine à fabriquer sa chaîne sans fin.

— Ne perdez pas une minute, disait-il à ses ouvriers, je crains de ne pas vivre assez longtemps pour vous expliquer mon idée en entier.

Huit jours après, le 21 novembre 1782, il rendait le dernier soupir à l'âge de 73 ans. Mais avant de quitter ce monde, il avait eu la consolation de voir fonctionner sa machine.

Une bonne fortune n'arrive jamais sans une autre : Ce fut aussi dans l'année 1844 que je vis chez un nommé Cronier, mécanicien à Belleville, le fameux *joueur d'échecs*, dont les combinaisons ont fait pâlir les savants de l'époque. Automate si merveilleux en effet, que pas un des plus forts joueurs ne le put vaincre ! Je ne l'ai jamais vu fonctionner. Mais depuis, j'ai eu sur ce chef-d'œuvre des renseignements qui ne manquent pas d'originalité et que je vais communiquer au lecteur. J'espère lui causer la même surprise que celle dont j'ai été saisi lorsque je les ai reçus.

Il semblera peut-être étrange qu'à propos d'un automate, je sois obligé de faire intervenir au début de ma narration un trait de la politique européenne. Cependant, que le lecteur se rassure ; il ne

s'agit pas ici d'une longue et savante dissertation sur l'équilibre des Etats ; modeste historien, je me contenterai de quelques mots pour faire entrer en scène le héros de ce récit.

L'histoire se passe en Russie.

Le premier partage de la Pologne, en 1772, avait laissé bien des ferments de discorde qui, plusieurs années après, excitaient encore de nombreux soulèvements.

Vers l'année 1776, une révolte d'une certaine gravité éclata dans un régiment mi-partie russe, mi partie polonais, qui tenait garnison dans la ville forte de Riga.

A la tête des rebelles, était un officier nommé Worouski, homme d'une haute intelligence et d'une grande énergie. Sa taille était petite, mais bien prise ; ses traits accentués semblaient autant de cicatrices et donnaient à sa mâle physionomie le caractère du brave que, dans son pittoresque vocabulaire, le soldat français appelle le *troupier racorni*.

Cette insurrection prit des proportions telles, que les troupes envoyées pour la réprimer furent obligées de se replier deux fois, après avoir éprouvé des pertes considérables. Cependant des renforts arrivèrent de Saint-Pétersbourg, et dans un combat livré en rase campagne, les insurgés furent vaincus. Bon nombre périrent, le reste prit la fuite à travers les marais, où les vainqueurs les poursuivirent avec ordre de ne faire aucun quartier.

Dans cette déroute, Worousky eut les deux cuisses fracassées par un coup de feu, et il tomba sur le champ de bataille. Toutefois, il échappa au massacre en se jetant dans un fossé recouvert d'une haie, qui le déroba à la vue des soldats.

La nuit venue, Worouski se traîna avec peine et put gagner la demeure voisine d'un médecin nommé Osloff, connu pour sa bienfaisante humanité.

Le docteur, touché de sa position, lui donna des soins et consentit à le cacher chez lui. La blessure de Worouski était grave, et cependant le brave docteur eut longtemps l'espoir de le guérir. Mais la gangrène s'étant déclarée tout à coup, la position du blessé prit un caractère tel, qu'il devint urgent, pour lui sauver la vie,

de sacrifier la moitié de son corps à l'autre. L'amputation des deux cuisses fut pratiquée avec bonheur, et Worouski fut sauvé.

Sur ces entrefaites, M. de Kempelen, illustre mécanicien viennois, vint en Russie pour rendre visite à M. Osloff, avec lequel il était lié d'une étroite amitié.

Ce savant voyageait alors dans le but de se familiariser avec les langues étrangères, dont l'étude devait plus tard lui faciliter son beau travail sur le mécanisme de la parole, qu'il a si bien décrit dans son ouvrage publié à Vienne en 1791.

Dans chaque pays dont il désirait apprendre la langue, M. de Kempelen faisait un court séjour, et grâce à son étonnante facilité et à son intelligence extrême, il parvenait bientôt à la posséder.

Cette visite fut d'autant plus agréable au docteur, que depuis quelque temps il avait conçu des inquiétudes sur les conséquences de la bonne action à laquelle il s'était laissé entraîner. Il craignait d'être compromis si l'on venait à en avoir connaissance, et son embarras était extrême, car, vivant seul avec une vieille gouvernante, il n'avait personne dont il pût recevoir un bon conseil ou attendre aucun secours.

L'arrivée de M. de Kempelen fut donc un événement heureux pour le docteur, qui comptait sur l'imagination de son ami pour le sortir d'embarras.

M. de Kempelen fut d'abord effrayé de partager un tel secret : il savait que la tête du proscrit avait été mise à prix, et que l'acte d'humanité auquel il allait s'associer était un crime que les lois moscovites punissaient avec rigueur. Mais quand il vit le corps mutilé de Worousky, il se laissa aller à tout l'intérêt que ne pouvait manquer d'inspirer une si grande infortune, et il chercha dans son esprit inventif les moyens d'opérer la fuite de son protégé.

Le docteur Osloff était passionné pour le jeu d'échecs, et, autant pour satisfaire sa passion que pour apporter une distraction au malade, pendant les longs jours de convalescence, il faisait de nombreuses parties avec lui. Mais Worousky était d'une telle force à ce jeu, que son hôte ne pouvait même égaliser la partie, malgré des

concessions de pièces considérables. M. de Kempelen s'unit au docteur pour lutter contre un aussi habile stratégiste. Ce fut en vain : Worousky sortait toujours vainqueur de la partie. Cette supériorité inspira à M. de Kempelen l'idée du fameux automate joueur d'échecs. En un instant il en eut arrêté le plan et, la tête enflammée par les idées qui s'y pressaient en foule, il se mit immédiatement à l'œuvre. Chose incroyable! ce chef-d'œuvre de mécanique, création merveilleuse dont les combinaisons étonnèrent le monde entier, fut inventé, exécuté et entièrement terminé dans l'espace de trois mois.

M. de Kempelen voulut que le docteur eût seul les prémisses de son œuvre : le 10 octobre 1796, il l'invita à faire une partie.

L'automate représentait un Turc de grandeur naturelle, portant le costume de sa nation, et assis derrière un coffre en forme de commode, qui avait à peu près 1 mètre 20 centimètres de longueur sur 80 centimètres de largeur. Sur le dessus du coffre et au centre, se trouvait un échiquier.

Avant de commencer la partie, le mécanicien ouvrit plusieurs portes pratiquées dans la commode, et M. Osloff put voir dans l'intérieur une grande quantité de rouages, leviers, cylindres, ressorts, cadrans, etc., qui en garnissaient la plus grande partie. En même temps il ouvrit un long tiroir contenant les échecs et un coussin sur lequel le Turc devait appuyer le bras. Cet examen terminé, la robe de l'automate fut levée, et l'on put également voir dans l'intérieur de son corps.

Les portes ayant ensuite été fermées, M. de Kempelen fit quelques arrangements dans sa machine, et remonta un des rouages avec une clé qu'il introduisit dans une ouverture pratiquée au coffre.

Alors le Turc, après un petit mouvement de tête en forme de salut, porta la main sur une des pièces posées sur l'échiquier, la saisit du bout des doigts, la porta sur une autre case, et posa ensuite son bras sur le coussin près de lui. L'auteur avait annoncé que son automate ne parlant pas, ferait avec la tête trois signes pour indiquer l'échec au Roi et deux pour l'échec à la Reine.

Le docteur riposta, et attendit patiemment que son adversaire, dont les mouvements avaient toute la gravité du sultan qu'il représentait, jouât une autre pièce. Quoique conduite avec lenteur au début, la partie n'en fut pas moins promptement engagée. Bientôt même Osloff s'aperçut qu'il avait affaire à un antagoniste redoutable, car malgré tous ses efforts pour lutter contre la machine, son jeu se trouvait dans une position désespérée.

Il est vrai de dire que depuis quelques instants, le docteur était devenu très distrait. Une idée semblait le préoccuper. Mais il hésitait à communiquer ses réflexions à son ami, quand tout à coup la machine fit trois signes de tête. Le Roi était mat.

— Parbleu ! s'écria le perdant avec une teinte d'impatience qui se dissipa bien vite à la vue de la figure épanouie du mécanicien, si je n'étais persuadé que Worousky est en ce moment dans son lit, je croirais que je viens de jouer avec lui ! Sa tête seule est capable de concevoir un coup semblable à celui qui m'a fait perdre. Et puis, ajouta le docteur en regardant fixement M. de Kempelen, pouvez-vous me dire pourquoi votre automate joue de la main gauche (1), ainsi que le fait Worousky ?

Le mécanicien viennois se mit à rire, et ne voulant pas prolonger cette mystification, qui devait être le prélude de tant d'autres, il avoua à son ami que c'était en effet avec Worouski qu'il venait de faire la partie.

— Mais, alors, où diable l'avez-vous placé ? dit le docteur en regardant autour de lui pour tâcher de découvrir son antagoniste.

L'inventeur riait de tout son cœur.

— Eh bien ! vous ne me reconnaissez donc pas ? s'écria le Turc, qui, tendit au docteur la main gauche en signe de réconciliation, tandis que M. de Kempelen levait la robe, et montrait le pauvre mutilé logé dans la carcasse de l'automate.

(1) L'automate joueur d'échecs jouait de la main gauche, défaut que l'on a faussement attribué à l'inadvertance du constructeur.

M. Osloff ne put garder plus longtemps son sérieux : le rire le gagna et il fit chorus avec ses deux mystificateurs. Mais il] s'arrêta le premier ; il lui manquait une explication.

— Comment avez-vous fait, dit-il, pour escamoter Worouski et le rendre invisible?

M. de Kempelen expliqua alors de quelle façon il était parvenu à dissimuler l'automate vivant, avant qu'il pût entrer dans le corps du Turc.

— Voyez, dit-il, en ouvrant le buffet ; ces nombreux rouages, ces leviers, ces poulies qui garnissent une partie du buffet ne sont que le simulacre d'une machine organisée. Les châssis qui les supportent sont à charnière, et en se repliant pour se mettre sur le côté, ils laissent une place au joueur qui s'y trouvait blotti, pendant que vous examiniez l'intérieur de l'automate.

Cette première visite terminée, et dès que la robe a été baissée, Worousky est subitement entré dans le corps du Turc que nous venions d'examiner. Puis, tandis que je vous montrais le buffet et les rouages qui le garnissent, il prenait son temps pour passer ses bras et ses doigts dans ceux de la figure. Vous comprenez également qu'en raison de la grosseur du cou, dissimulée par cette barbe et cette énorme collerette, il a pu, en passant la tête dans ce masque, voir facilement l'échiquier et conduire sa partie. Je dois ajouter que lorsque je fais le simulacre de monter la machine, ce n'est que dans le but de couvrir le bruit des mouvements de Worousky.

— Ainsi, dit le docteur, qui tenait à prouver qu'il avait parfaitement compris l'explication, quand j'examinais le buffet, mon diable de Worousky se trouvait dans le corps du Turc ; et quand on soulevait la robe, il était passé dans le buffet. J'avoue franchement, ajouta M. Osloff, que j'ai été dupe de cette ingénieuse combinaison, mais je m'en console en pensant que plus fin que moi s'y serait trouvé pris.

Les trois amis furent aussi émerveillés l'un que l'autre du résultat obtenu dans cette séance privée, car cet instrument offrait un merveilleux moyen d'évasion pour le pauvre proscrit, et lui assurait pour toujours une existence à l'abri du besoin.

Séance tenante, l'on convint de l'itinéraire à suivre pour gagner promptement la frontière, et des précautions de sûreté à prendre pour le voyage. Il fut également convenu que, pour n'éveiller aucun soupçon, on donnerait des représentations dans toutes les villes qui se trouvaient sur le passage, en commençant par Toula, Kalouga, Smolensk, etc.

Un mois après, Worousky, entièrement rétabli, donnait devant un nombreux public une première preuve de son étonnante habileté.

L'affiche, écrite en langue russe, était conçue en ces termes :

Toula, 6 novembre 1777,

DANS LA SALLE DES CONCERTS,
EXPOSITION D'UN AUTOMATE JOUEUR D'ÉCHECS,
INVENTÉ ET EXÉCUTÉ PAR M. DE KEMPELEN.

NOTA. — *Les combinaisons mécaniques de cette pièce sont si merveilleuses, que l'inventeur n'hésite pas à porter un défi aux plus forts joueurs de cette ville.* (1)

On doit penser si cette annonce excita la curiosité des habitants de Toula : non-seulement des joueurs se firent inscrire à l'envi, mais de forts paris furent engagés pour et contre les antagonistes.

Worousky sortit vainqueur de cette lutte, et encouragé par son succès, il engagea le lendemain M. de Kempelen à proposer une partie contre les plus forts joueurs réunis.

Je n'ai pas besoin de dire que ce second défi fut accepté avec plus d'empressement encore que le premier, et que la ville entière vint de nouveau faire galerie autour de cet intéressant tournoi.

Cette fois, le succès resta quelque temps incertain, et M. de Kempelen commençait à craindre de voir la réputation de son automate compromise, quand un coup inattendu, un coup de maître, décida en faveur de Worousky. La salle entière, y compris les per-

(1) J'ai cette affiche en ma possession : je la tiens de M. Hessler, neveu du docteur Osloff, qui m'a communiqué également ces détails et ceux qui suivent.

dants, célébrèrent par des bravos une aussi glorieuse victoire. Les journaux remplirent leurs colonnes de louanges et de félicitations à l'adresse de l'automate et de son inventeur, et complétèrent par leur publicité une vogue si justement méritée.

M. de Kempelen et son compagnon, rassurés désormais par l'éclat de leur début, prirent congé du bon docteur. Après lui avoir laissé un généreux souvenir de son amicale hospitalité, ils se dirigèrent vers la frontière.

La prudence exigeait que, même en voyageant, Worousky fût caché aux yeux de tous : aussi fut-il littéralement emballé. Sous le prétexte d'une grande susceptibilité dans les rouages de l'automate, la caisse énorme qui le contenait était transportée avec les plus grandes précautions. Mais ces soins n'avaient d'autre but que de protéger l'habile joueur d'échecs qui s'y trouvait enfermé. Des ouvertures respiratoires laissaient circuler l'air dans cette singulière chaise de poste.

Worousky prenait son mal en patience, dans l'espoir de se voir bientôt hors des atteintes de la police moscovite et d'arriver sain et sauf au terme de ce pénible voyage. Ces fatigues, il est vrai, étaient compensées par les énormes recettes que les deux amis encaissaient sur leur chemin.

Tout en se dirigeant vers la frontière de Prusse, nos voyageurs étaient arrivés à Vitebsk, lorsqu'un matin Worousky vit entrer brusquement M. de Kempelen dans la chambre où il demeurait constamment sequestré.

— Un affreux malheur nous menace, s'écria le mécanicien d'un air consterné, en montrant une lettre datée de Saint-Pétersbourg. Dieu sait si nous parviendrons à le conjurer! L'impératrice Catherine II ayant appris par les journaux le merveilleux talent de l'automate, joueur d'échecs, désire faire une partie avec lui et m'engage à le transporter immédiatement à son palais. Il s'agit maintenant de nous concerter pour trouver un moyen de nous soustraire à ce dangereux honneur.

Au grand étonnement de M. de Kempelen, Worousky reçut cette nouvelle sans aucun effroi, et il sembla même en éprouver une joie extrême.

— Eluder une pareille visite ! gardons-nous-en bien, dit-il ; les désirs de la Czarine sont des ordres qu'on ne peut enfreindre sans danger ; nous n'avons donc d'autre parti à suivre que de nous rendre au plus vite à sa demande. Votre empressement aura le double avantage de la disposer favorablement, et de détourner les soupçons qui pourraient naître sur votre merveilleux automate. D'ailleurs, ajouta l'intrépide soldat, avec une certaine fierté, j'avoue que je ne suis pas fâché de me trouver en face de la grande Catherine, et de lui montrer que la tête dont elle fait assez peu de cas pour la mettre au misérable prix de quelques roubles, est de force à lutter avec la sienne et peut même, en certains cas, la surpasser en intelligence.

— Insensé que vous êtes ! s'écria M. de Kempelen, effrayé de l'exaltation du fougueux proscrit, pensez donc que nous pouvons être découverts, et qu'il y va de la vie pour vous, et pour moi d'un exil en Sibérie.

— C'est impossible, reprit tranquillement Worousky. Votre ingénieuse machine a déjà trompé tant de gens et des plus habiles, que bientôt, j'en ai la conviction, nous aurons une dupe de plus, mais cette fois une dupe dont la défaite sera bien glorieuse pour nous. Et quel beau souvenir, quel honneur pour tous les deux, mon ami, lorsqu'un jour nous pourrons dire que l'impératrice Catherine II, la fière Czarine, que ses courtisans proclament la tête la plus intelligente de son vaste empire, fut abusée par votre génie et vaincue par moi !

M. de Kempelen, quoique ne partageant pas l'enthousiasme de Worousky, fut forcé de céder devant ce caractère, dont il avait eu maintes fois déjà l'occasion d'apprécier l'inflexibilité. D'ailleurs, le soldat avait tant d'autres qualités, et pardessus tout possédait une habileté si surprenante aux échecs, que le mécanicien viennois jugea prudent de lui faire des concessions, dans l'intérêt de sa propre renommée.

On partit donc sans différer, car le voyage devait être long et difficile par suite des précautions infinies qu'exigeait le transport de la caisse où se trouvait Worousky. En route, M. de Kempelen

ne quitta pas un instant son compagnon de voyage, et fit tout ce qui dépendait de lui pour adoucir la rigueur d'une aussi pénible locomotion.

Après de longues journées de fatigue, on arriva enfin au terme du voyage. Mais quelque promptitude qu'eussent mise les voyageurs, la Czarine, en abordant M. de Kempelen, sembla lui témoigner une certaine humeur.

— Les routes sont-elles donc si mauvaises, Monsieur, lui dit-elle, qu'il faille quinze jours pour venir de Vitebsk à Saint-Pétersbourg ?

— Que Votre Majesté veuille bien me permettre, répondit le rusé mécanicien, de lui faire un aveu qui me servira d'excuse.

— Faites, répondit Catherine, pourvu que ce ne soit pas l'aveu de l'incapacité de votre *merveilleuse* machine.

— Au contraire, je viens avouer à Votre Majesté qu'en raison de sa force au jeu d'échecs, j'ai voulu lui présenter un adversaire digne d'elle. J'ai donc dû, avant de partir, ajouter à mon automate des combinaisons indispensables pour une partie aussi solennelle.

— Ah ! ah ! fit en souriant l'Impératrice, déridée par cette flatteuse explication. Et en raison de ces nouvelles combinaisons, vous avez l'espoir de me faire battre par votre automate.

— Je serais bien étonné qu'il en fût autrement, répondit respectueusement M. de Kempelen.

— C'est ce que nous verrons, Monsieur, repliqua l'Impératrice en agitant la tête d'un air de doute et d'ironie. Mais, ajouta-t-elle sur le même ton, quand me mettez-vous en présence de mon terrible adversaire ?

— Quand il plaira à Votre Majesté.

— S'il en est ainsi, je suis tellement impatiente de mesurer mes forces avec le vainqueur des plus habiles joueurs de mon empire, que, ce soir même, je le recevrai dans ma bibliothèque. Installez-y votre machine ; à huit heures je me rendrai près de vous. Soyez exact.

M. de Kempelen prit congé de Catherine et courut faire ses

préparatifs pour la soirée. Worousky se faisait un jeu de la séance et ne pensait qu'au bonheur qu'il aurait à mystifier la Czarine. Mais si M. de Kempelen était résolu, lui aussi, à tenter l'aventure, il voulait prendre néanmoins toutes les précautions possibles, afin que son secret ne pût être pénétré, et qu'une voie de salut lui restât, même en cas de danger. A tout hasard, il fit transporter au palais impérial l'automate, dans la caisse même où il le plaçait dans ses voyages.

Huit heures sonnaient comme l'Impératrice, escortée d'une suite nombreuse, entrait dans la bibliothèque et se plaçait près de l'échiquier.

J'ai omis de dire que M. de Kempelen ne permettait jamais qu'on passât derrière l'automate, et qu'il ne consentait à commencer la partie que lorsque tous les spectateurs étaient rangés en face de sa machine.

La cour se plaça derrière l'Impératrice, et de tous côtés il n'y eut qu'une seule voix pour prédire la défaite de l'automate.

Sur l'invitation du mécanicien, on visita le buffet et le corps du Turc, et quand on se fut bien convaincu qu'il ne contenait rien autre chose que les rouages dont nous avons précédemment parlé, on se mit en mesure d'engager la partie.

Favorisée par le sort, Catherine profita de l'avantage de jouer le premier pion ; l'automate riposta, et la partie se continua au milieu du plus religieux silence. Les pièces manœuvrèrent d'abord sans que rien se décidât. Cependant on ne tarda pas à voir, aux sourcils froncés de la Czarine, que l'automate se montrait peu galant envers elle, et qu'il était digne après tout de la réputation qu'on lui avait faite. Un cavalier et un fou lui furent enlevés coup sur coup par l'habile musulman. Dès lors la partie prenait une tournure défavorable pour la noble joueuse, quand tout à coup le Turc quittant son impassible gravité, frappa violemment de la main sur son coussin, et remit à sa place une pièce avancée par son adversaire.

Catherine II venait de tricher. Etait-ce pour éprouver l'intelligence de l'automate ou pour toute autre cause ? Nous ne saurions

L'AUTOMATE JOUEUR D'ÉCHECS.

le dire. Néanmoins, la fière impératrice ne voulant point avouer cette faiblesse, replaça la pièce à l'endroit où elle l'avait frauduleusement avancée et regarda l'automate d'un air d'impérieuse autorité.

Le résultat ne se fit pas attendre : le Turc, d'un coup de main, renversa vivement toutes les pièces sur l'échiquier, et aussitôt le bruit d'un rouage, qui marchait constamment pendant la partie, cessa de se faire entendre. La machine s'arrêta, comme si elle était subitement détraquée.

Pâle et tremblant, M. de Kempelen, reconnaissant là le fougueux caractère de Worousky, attendit avec effroi l'issue de ce conflit entre le proscrit et sa souveraine.

— Ah ! ah ! monsieur l'automate, vous avez des manières un peu brusques, dit avec gaîté l'impératrice, qui n'était pas fâchée de voir ainsi se terminer une partie dans laquelle elle avait peu de chances de succès. Oh ! vous êtes fort, j'en conviens ; mais vous avez craint de perdre la partie, et par prudence vous avez brouillé le jeu. Allons, je suis maintenant édifiée sur votre savoir et surtout sur votre caractère nerveux.

M. de Kempelen commença à respirer, et reprenant courage, il voulut tâcher de détruire tout à fait la fâcheuse impression produite par le manque de respect de sa machine, faute dont naturellement il endossait toute la responsabilité.

— Que votre Majesté, dit-il humblement, me permette de lui donner une explication sur ce qui vient de se passer.

— Pas du tout, monsieur de Kempelen, interrompit joyeusement la Czarine, pas du tout ; je trouve au contraire cela très amusant, et je vous dirai même que votre automate me plaît tellement que je veux en faire l'acquisition. J'aurai ainsi toujours près de moi un joueur un peu vif peut-être, mais assez habile pour me tenir tête. Laissez-le donc dans cet appartement et venez me voir demain matin pour conclure le marché.

A ces mots et sans attendre la réponse de M. de Kempelen, l'Impératrice quitta la salle.

En témoignant le désir que l'automate restât au palais jusqu'au

lendemain, Catherine voulait-elle commettre une indiscrétion ? Tout porte à le croire. Heureusement l'habile mécanicien sut déjouer cette curiosité féminine en faisant passer Worousky dans la caisse qu'il avait fait apporter à tout hasard, comme nous l'avons dit.

L'automate resta dans la bibliothèque, mais Worousky n'y était plus.

Le lendemain, Catherine renouvela à M. de Kempelen la proposition d'acheter son joueur d'échecs. Ce dernier lui fit comprendre que sa présence étant nécessaire pour les fonctions de cette machine, il lui était impossible de la vendre.

L'Impératrice se rendit à cette bonne raison et, tout en félicitant le mécanicien sur son œuvre, elle lui remit un témoignage de sa libéralité.

Trois mois après, l'automate était en Angleterre sous la direction d'un M. Anthon, auquel M. de Kempelen l'avait cédé. Worousky continua-t-il à faire partie de la machine ? Je l'ignore, mais on doit le supposer, en raison de l'immense succès qu'eut à cette époque le joueur d'échecs, dont tous les journaux firent mention.

M. Anthon parcourut l'Europe entière, suivi toujours des mêmes succès, mais à sa mort, le célèbre automate fut acheté par le mécanicien Maëlzel, qui l'embarqua pour New-York. C'est sans doute alors que Worousky prit congé de son Turc hospitalier, car l'automate fut loin d'avoir en Amérique le même succès que sur notre continent. Après avoir promené pendant quelque temps son trompette mécanique et le joueur d'échecs, Maëlzel reprit le chemin de la France, qu'il ne devait plus revoir ; il mourut dans la traversée d'une indigestion (1).

Les héritiers de Maëlzel vendirent ses instruments, et c'est d'eux que Cronier tenait sa précieuse relique.

(1) Maëlzel était grand mangeur et non gastronome, comme on l'a dit; cette mort par suite d'indigestion le prouve.

Mon heureuse étoile vint encore me fournir une des plus belles occasions d'étude que je pusse désirer.

Un Prussien, nommé Koppen, montra à Paris, vers 1829, un instrument portant le nom de *Componium*. C'était un véritable orchestre mécanique, jouant des ouvertures d'opéras avec un ensemble et une précision fort remarquables.

Le nom de Componium venait de ce que, à l'aide de combinaisons vraiment merveilleuses, l'instrument improvisait de charmantes variations sans jamais se répéter, quel que fût le nombre de fois qu'on le fit jouer de suite. On prétendait qu'il était aussi difficile d'entendre deux fois la même variation que de voir deux mêmes quaternes se succéder à la loterie. Il y avait pour ces deux faits les mêmes chances fournies par le hasard.

Le Componium obtint le plus brillant succès, mais il finit par épuiser la curiosité des amateurs d'harmonie, et dut songer à la retraite, après avoir produit à son propriétaire la somme fabuleuse de cent mille francs de bénéfices nets, dans une année.

Ce chiffre, exact ou non, fut adroitement publié, et quelque temps après, l'instrument fut mis en vente.

Un spéculateur nommé D..., séduit par l'espérance de voir se renouveler pour lui en pays étranger des recettes aussi magnifiques, acheta l'instrument et le transporta en Angleterre.

Malheureusement pour D..., au moment où cette *poule aux œufs d'or* arrivait à Londres, Georges IV venait de rendre le dernier soupir.

La cour et l'aristocratie, seuls mélomanes dans ce pays de commerce et d'industrie, et sur qui D.... comptait pour l'exploitation de cette œuvre d'art, prirent le deuil et, selon l'usage anglais, se cloîtrèrent pendant quelques mois. Le spectacle se trouva sans spectateurs.

Pour éviter des frais inutiles, D.... jugea prudent de renoncer à une entreprise commencée sous de si malheureux auspices, et il se décida à revenir à Paris. Le Componium fut, en conséquence, démonté pièce à pièce, mis dans des caisses et ramené en France.

D.... espérait faire rentrer son instrument en franchise de

droits. Mais lors de sa sortie de France, il avait oublié de remplir certaines formalités indispensables pour obtenir ce bénéfice; la douane l'arrêta, et il fut obligé d'en référer au ministre du commerce. En attendant la décision ministérielle, les caisses furent déposées dans les magasins humides de l'entrepôt. Ce ne fut guère qu'au bout d'un an, et après des formalités et des difficultés sans nombre, que l'instrument rentra dans Paris.

Ce fait peut donner une idée de l'état de désordre, de dépècement et d'avarie où se trouva alors le Componium.

Découragé par l'insuccès de son voyage en Angleterre, D.... résolut de se défaire de son *improvisateur mécanique*; mais auparavant, il se mit à la recherche d'un mécanicien qui pût entreprendre de le remettre en état. J'ai oublié de dire que lors de la vente du Componium, M. Koppen avait livré avec la machine un ouvrier allemand très habile, qui était pour ainsi dire le cornac du gigantesque instrument. Celui-ci se trouvant les bras croisés pendant les interminables formalités de la douane française, n'avait imaginé rien de mieux que de retourner dans sa patrie.

La réparation du Componium était un travail de longue haleine, un travail de recherches et de patience, car les combinaisons de cette machine ayant toujours été tenues secrètes, personne ne pouvait fournir le moindre renseignement. D..... lui même, n'ayant aucune notion de mécanique, ne pouvait être en cela d'aucun secours; il fallait que l'ouvrier ne s'inspirât que de ses propres idées.

J'entendis parler de cette affaire, et poussé par une opinion peut-être un peu trop avantageuse de moi-même, ou plutôt ébloui par la gloire d'un aussi beau travail, je me présentai pour entreprendre cette immense réparation.

On me rit au nez : l'aveu est humiliant, mais c'est le mot propre. Il faut dire aussi que ce n'était pas tout à fait sans motif, car je n'étais alors connu que par des travaux trop peu importants pour mériter une grande confiance. On craignait que, loin de remettre l'instrument en état, je ne lui causasse de plus grands dommages en voulant le réparer.

Cependant, comme D.... ne trouvait pas mieux, et que je faisais la proposition de déposer une caution pour le cas où je viendrais à commettre quelque dégât, il finit par céder à mes instances.

On trouvera sans doute que j'étais réellement un ouvrier bien conciliant et surtout bien consciencieux. Au fond, j'agissais dans mon intérêt, car cette entreprise, en me fournissant de longs et intéressants sujets d'étude, devait être pour moi un cours complet de mécanique.

Dès que mes propositions eurent été acceptées, on m'apporta dans une vaste chambre qui me servait de cabinet de travail, toutes les caisses contenant les pièces du Componium, et on les vida pêle-mêle sur des draps de lit étendus à cet effet sur le carreau.

Une fois seul, et lorsque je vis ce monceau de ferraille, ces myriades de pièces dont j'ignorais les fonctions, cette forêt d'instruments de toutes formes et de toutes grandeurs, tels que cors d'harmonie, trompettes, hautbois, flûtes, clarinettes, bassons, tuyaux d'orgue, grosse caisse, tambour, triangle, cymbales, tam-tam, et tant d'autres échelonnés par grandeur sur tous les tons de l'échelle chromatique, je fus tellement effrayé de la difficulté de ma tâche, que je restai pour ainsi dire anéanti pendant quelques heures.

Pour faire mieux comprendre ma folle présomption, à laquelle ma passion pour la mécanique et mon amour du merveilleux pouvaient seuls servir d'excuse, je dois dire que je n'avais jamais vu fonctionner le Componium ; tout était donc pour moi de l'inconnu. Ajoutons à cela que le plus grand nombre des pièces étaient couvertes de rouille et de vert-de-gris.

Assis au milieu de cet immense Capharnaüm, et la tête appuyée dans mes mains, je me fis cent fois cette simple question : Par où vais-je commencer ? Et le découragement s'emparant de moi glaçait mon esprit et paralysait mon imagination.

Un matin pourtant, me sentant tout dispos et subissant l'influence de cet axiome d'Hippocrate : *Mens sana in corpore sano*, je m'indignai tout à coup de ma longue inertie et me jetai, tête baissée, dans cet immense travail.

Si je devais n'avoir pour lecteurs que des mécaniciens, comme je leur décrirais, à l'aide de fidèles souvenirs, mes tâtonnements, mes essais, mes études ! Avec quel plaisir je leur expliquerais les savantes et ingénieuses combinaisons qui naquirent successivement de ce chaos !

Mais il me semble voir déjà quelques lecteurs ou lectrices prêts à tourner la page pour chercher la conclusion d'un chapitre qui menace de tourner au sérieux. Cette pensée m'arrête, et je me contenterai de dire que, pendant une année entière, je procédai du connu à l'inconnu pour la solution de cet inextricable problème, et qu'un jour enfin j'eus le bonheur de voir mes travaux couronnés du plus heureux succès : le Componium, nouveau phénix, était ressuscité de ses cendres.

Cette réussite, inattendue de tous, me valut les plus grands éloges, et D.... se mit à ma discrétion pour le salaire qu'il me plairait de réclamer. Mais quelque sollicitation qu'il me fît, me trouvant satisfait d'un aussi glorieux résultat, je ne voulus rien recevoir au-delà de mes déboursés. Et cependant, si élevée qu'eût été la gratification, elle n'eût pu me dédommager de ce que me coûta plus tard cette tâche au-dessus de mes forces !

CHAPITRE X

Les supputations d'un inventeur. — Cent mille francs par an pour une écritoire. — Déception. — Mes nouveaux automates. — Le premier physicien de France; décadence. — Le choriste philosophe. — Bosco. — Le jeu des gobelets. — Une exécution capitale. — Résurrection des suppliciés. — Erreur de tête. — Le serin récompensé. — Une admiration *rentrée*. — Mes revers de fortune. — Un mécanicien cuisinier.

Les veilles, les insomnies, et pardessus tout l'agitation fébrile résultant de toutes les émotions d'un travail aussi ardu que pénible avaient miné ma santé. Une fièvre cérébrale s'ensuivit, et si je parvins à en réchapper, ce ne fut que pour mener pendant cinq ans une existence maladive, qui m'ôta toute mon énergie. Mon intelligence était comme éteinte. Chez moi plus de passion, plus d'amour, plus d'intérêt même pour des arts que j'avais tant aimés ; l'escamotage et la mécanique n'existaient plus dans mon imagination qu'à l'état de souvenirs.

Mais cette maladie qui avait bravé pendant si longtemps la science des maîtres de la Faculté, ne put résister à l'air vivifiant de la campagne, où je me retirai pendant six mois, et lorsque je revins à Paris, j'étais complètement régénéré. Avec quel bonheur je revis

mes chers outils ! avec quelle ardeur aussi je repris mon travail si longtemps délaissé ! Car j'avais à regagner et le temps perdu et les dépenses énormes qu'un traitement si long m'avait occasionnées.

Mon modeste avoir se trouvait pour le moment sensiblement diminué, mais j'étais à cet endroit d'une philosophie à toute épreuve. Mes futures représentations ne devaient-elles pas combler toutes ces pertes et m'assurer une fortune honnête ? J'escomptais ainsi un avenir incertain ; mais n'est-ce pas le fait de tout ceux qui cherchent à inventer d'aimer à transformer leurs projets en lingots d'or ?

Peut-être aussi subissais-je, sans le savoir, l'influence d'un de mes amis, grand faiseur d'inventions, que ses déceptions et ses mécomptes ne purent jamais empêcher de former des projets nouveaux. Notre manière de supporter l'avenir avait une grande analogie. Cependant je dois lui rendre justice : quelque élevées que fussent mes appréciations, il était dans ce genre de calcul d'une force à laquelle je ne pouvais atteindre. On en jugera par un exemple.

Un jour, cet ami arrive chez moi, et me montrant un encrier de son invention, lequel réunissait le double mérite d'être inversable et de conserver l'encre à un niveau toujours égal :

— Pour le coup, mon cher, me dit-il, voici une invention qui va faire une révolution dans le monde des écrivains, et qui me permettra de me promener la canne à la main, avec une centaine de mille livres de rentes, au bas mot, entends-tu bien ! Au reste tu vas en juger, si tu suis bien mon calcul.

Tu sais qu'il y a trente-six millions d'habitants en France ?

Je fis un signe de tête en forme d'adhésion.

— Partant de là, je ne crois pas me tromper, si sur ce nombre j'estime qu'il doit y en avoir au moins la moitié qui sait écrire. Hein ?... tiens, mettons le tiers, ou pour être plus sûrs encore, ne prenons que le compte rond, soit dix millions.

— Maintenant, j'espère qu'on ne me taxera pas d'exagération si, sur ces dix millions d'écrivains, j'en prends un dixième, soit un million, pour nombrer ceux qui sont à la recherche de ce qui peut leur être utile.

Et mon ami s'arrêta en me regardant d'un ton qui semblait dire : Comme je suis raisonnable dans mes appréciations !

— Nous avons donc en France un million d'hommes capables d'apprécier l'avantage de mon encrier. Or, sur ce nombre, combien vas-tu m'en accorder qui, dès la première année, pourront avoir connaissance de ma découverte et qui, la connaissant, en feront l'acquisition ?

— Ma foi, répondis-je, je t'avoue que je suis très embarrassé pour te donner un chiffre exact.

— Eh mon Dieu ! qui est-ce qui te parle de chiffre exact ? Je ne te demande qu'une approximation, et encore je la désire la plus basse possible, afin que je n'aie pas de déception.

— Dame ! fis-je en continuant les supputions décimales de mon ami, mettons un dixième.

— Tu vois, c'est toi-même qui l'as dit, un dixième ! autrement dit, cent mille. Mais, continua l'inventeur, enchanté de m'avoir fait participer à ses brillants calculs, sais-tu bien ce que me rapportera dès la première année, la vente de ces cent mille écritoires ?

— Non, je ne m'en doute pas.

— Je vais te l'apprendre ; écoute bien. Sur ces cent mille écritoires vendues, je me suis réservé un franc de bénéfice par chaque pièce ; il en résulte donc pour moi un bénéfice de.....?

— Cent mille francs, parbleu.

— Tu vois, ce n'est pas plus difficile que cela à compter. Oui, cent mille francs, ni plus ni moins. Tu dois comprendre aussi que les autres neuf cent mille écrivains que nous avons laissés de côté, finiront par connaître mon encrier ; ils en achèteront à leur tour. Puis les autres neuf millions que nous avons négligés, que feront-ils, je te le demande ?... Et note bien ceci, je ne t'ai parlé que de la France, qui est un point sur le globe. Quand l'étranger en aura connaissance, quand les Anglais et leurs colonies surtout en demanderont ; vois-tu, mais, c'est incalculable !...

Mon ami essuya son front, qui s'était couvert de sueur dans la chaleur de son exposition, et il finit en me disant encore : Rappelle-toi bien que nous avons mis tout au plus bas dans notre estimation.

Malheureusement le calcul de mon ami péchait par la base. Son encrier, d'un prix beaucoup trop élevé, ne fut point acheté, et l'inventeur finit par mettre cette mine d'or au chapitre de ses déceptions déjà si nombreuses.

Moi aussi, je l'avoue, je basais mes calculs sur les chiffres de population ou du moins sur le nombre approximatif des visiteurs de la capitale, et toujours avec mes supputations, même les plus raisonnables, j'arrivais encore à un résultat fort satisfaisant. Mais je ne regrette pas de m'être abandonné souvent à ces fantaisies de mon imagination. Si elles m'ont fait éprouver plus d'un mécompte dans ma vie, elles servaient à entretenir quelque énergie dans mon esprit et à me rendre capable de lutter contre les difficultés sans nombre que je rencontrais dans l'exécution de mes automates. D'ailleurs, qui n'a pas fait, au moins une fois dans sa vie, les supputations dorées de mon ami, le marchand d'écritoires?

J'ai déjà parlé plusieurs fois d'automates que je confectionnais; il serait temps, je pense, de dire quelle était la nature de ces pièces destinées à figurer dans mes représentations.

C'était d'abord un petit pâtissier sortant à commandement d'une élégante boutique et venant apporter, selon le goût des spectateurs, des gâteaux chauds et des rafraîchissements de toute espèce. On voyait sur le côté de l'établissement des aides-pâtissiers pilant, roulant la pâte et la mettant au four.

Une autre pièce représentait deux clowns, Auriol et Deburcau. Ce dernier tenait à la force des bras une chaise, sur laquelle son joyeux camarade faisait des gambades, des évolutions et des tours de force, ceux de l'artiste du cirque des Champs-Élysées. Après ces exercices, mon Auriol fumait une pipe et finissait la séance en accompagnant sur un petit flageolet un air que lui jouait l'orchestre.

C'était ensuite un oranger mystérieux sur lequel naissaient des fleurs et des fruits, à la demande des dames. Pour terminer la scène, un mouchoir emprunté était envoyé à distance dans une orange laissée à dessein sur l'arbre. Celle-ci s'ouvrait, laissait voir

le mouchoir, tandis que deux papillons venaient en prendre les coins et le développaient aux yeux des spectateurs.

J'avais encore un cadran en cristal transparent, marquant l'heure au gré des spectateurs, et sonnant sur un timbre également en cristal le nombre de coups indiqué.

Au moment où j'étais le plus absorbé par ces travaux, je fis une rencontre qui me fut des plus agréables.

Passant un jour sur les boulevards, fort préoccupé, selon mon habitude, je m'entends appeler.

Je me retourne et me sens presser la main par un homme fort élégamment vêtu.

— Antonio ! m'écriai-je en l'embrassant ; que je suis aise de vous voir ! Mais comment êtes-vous ici? Que faites-vous? et Torrini?....

Antonio m'interrompit:

— Je vous conterai tout cela, me dit-il, venez chez moi, nous y serons plus à notre aise ; je demeure à quelques pas d'ici.

En effet, au bout de deux minutes, nous arrivions rue de Lancry, devant une maison de fort belle apparence.

— Montons, me dit Antonio, je demeure au deuxième.

Un domestique vint nous ouvrir.

— Madame est-elle à la maison? dit Antonio.

— Non, Monsieur, mais Madame m'a chargé de vous dire qu'elle ne tarderait pas à rentrer.

Une fois qu'il m'eut introduit dans un salon, Antonio me fit asseoir près de lui sur un canapé.

— Voyons maintenant, mon ami, me dit-il, causons, car nous devons avoir bien des choses à nous dire.

— Oui, causons; je vous avoue que ma curiosité est bien vivement excitée. Je ne sais, en vérité, si je rêve.

— Je vais vous ramener à la réalité, reprit Antonio, en vous racontant ce qui m'est arrivé depuis que nous nous sommes quittés. Commençons, ajouta-t-il tristement, par donner un souvenir à Torrini.

Je fis un mouvement de douloureuse surprise.

— Que me dites-vous là, Antonio, est-ce que notre ami?...

— Hélas, oui, ce n'est que trop vrai. Ce fut au moment où nous avions tout lieu d'espérer un sort plus heureux, que la mort l'a frappé.

En vous quittant, vous le savez, l'intention de Torrini était de se rendre au plus vite en Italie. Revenu à des idées plus saines, le comte de Grisy avait hâte de reprendre son nom et de se retrouver sur les théâtres, témoins de ses succès et de sa gloire; il espérait s'y régénérer et redevenir le brillant magicien d'autrefois. Dieu en a décidé autrement. Comme nous allions quitter Lyon, où il avait donné des représentations assez bien suivies, il fut subitement atteint d'une fièvre typhoïde qui l'emporta en quelques jours.

Je fus son exécuteur testamentaire. Après avoir rendu les derniers devoirs à l'homme auquel j'avais voué ma vie, je m'occupai de la liquidation de ma petite fortune. Je vendis les chevaux, la voiture et quelques accessoires de voyage qui m'étaient inutiles, et je gardai les instruments, avec l'intention d'en faire usage. Je n'avais aucune profession; je crus ne pouvoir mieux faire que d'embrasser une carrière dont le chemin m'était tout tracé, et j'espérais que mon nom, auquel mon beau-frère avait donné en France une certaine célébrité, aiderait à mes succès.

J'étais bien prétentieux, sans doute, de prendre la place d'un tel maître, mais à défaut de talent je comptais me tirer d'affaire avec de l'aplomb.

Je m'appelai donc Il signor Torrini, et à ce nom j'ajoutai, à l'exemple de mes confrères, le titre de *Premier physicien de France*. Chacun de nous est toujours le premier et le plus habile du pays où il se trouve, quand il veut bien ne pas se donner pour le plus fort du monde entier. L'escamotage est une profession où, vous le savez, on ne pèche pas par excès de modestie; et l'habitude de produire des illusions facilite cette émission de fausse monnaie, que le public, il est vrai, se réserve ensuite d'apprécier et de classer selon sa juste valeur.

C'est ce qu'il fit pour moi, car malgré mes pompeuses affiches,

j'avoue franchement qu'il ne me fit pas l'honneur de me reconnaître la célébrité que je m'attribuais. Loin de là ; mes représentations furent si peu suivies, que leur produit suffisait à peine à me faire vivre.

Néanmoins, j'allais de ville en ville, donnant mes représentations et me nourrissant plus souvent d'espérance que de réalité. Mais il vint un moment où cet aliment peu substantiel ne pouvant plus suffire à mon estomac, je me vis contraint de m'arrêter. J'étais à bout de ressources ; je ne possédais plus rien que mes instruments ; mon vestiaire était réduit à sa plus simple expression et menaçait de me quitter d'un moment à l'autre ; il n'y avait pas à balancer. Je pris le parti de vendre mes instruments et, muni de la modique somme que j'en avais retirée, je me rendis à Paris, dernier refuge des talents incompris et des positions désespérées.

Malgré mon insuccès, je n'avais rien perdu de ce fond de philosophie que vous me connaissez, et j'étais sinon très heureux, du moins plein d'espoir dans l'avenir. Oui, mon ami, oui, j'avais alors le pressentiment de la brillante position que le sort m'a faite et vers laquelle il m'a conduit pour ainsi dire par la main.

Une fois à Paris, je pris une modeste chambre, et je me proposai de vivre avec économie pour faire durer autant que possible mes faibles ressources pécuniaires. Vous voyez que malgré ma confiance en l'avenir, je prenais cependant quelques précautions, afin de ne pas me trouver exposé à mourir de faim. Vous allez voir que j'avais tort de ne pas m'abandonner complètement à mon étoile.

Il y avait à peine huit jours que j'étais à Paris, que je me rencontrai face à face avec un ancien camarade. C'était un Florentin qui, dans le théâtre où je jouais à Rome, tenait l'emploi de basse et remplissait des rôles secondaires. Lui aussi avait été maltraité du sort et, venu à Paris pour y chercher fortune, il s'était trouvé réduit, à défaut d'un plus beau rôle, à accepter celui de figurant dans les chœurs du Théâtre-Italien.

Mon ami, quand je l'eus mis au courant de ma position, m'annonça qu'une place de ténor était vacante dans les chœurs où il

chantait lui-même. Il me proposa de faire les démarches nécessaires pour me la faire obtenir.

J'acceptai cette offre avec plaisir, mais bien entendu comme position transitoire, car il m'en coûtait de déchoir. Seulement, je voulais, en attendant mieux, me mettre à l'abri de la misère : la prudence m'en faisait une loi.

J'ai souvent remarqué, continua Antonio, que les événements qui nous inspirent le plus de défiance sont souvent ceux qui nous deviennent les plus favorables. En voici une nouvelle preuve :

Comme en dehors de mes occupations de théâtre, j'avais beaucoup de loisirs, l'idée me vint de les employer à donner des leçons de chant. Je me présentai comme artiste du Théâtre-Italien, en cachant toutefois la position que j'y occupais.

Il en fut de mon premier élève comme du premier billet de mille francs d'une fortune que l'on veut amasser, et que l'on dit être le plus difficile à acquérir. Je l'attendis assez longtemps. Il vint enfin, puis d'autres encore, et insensiblement, soit que je fusse secondé par cette chance en laquelle j'ai toujours eu confiance, soit aussi que l'on fût satisfait de ma méthode et surtout des soins que je donnais à mes écoliers, j'eus assez de leçons pour quitter le théâtre.

Je dois vous dire aussi que cette détermination avait encore une autre cause. J'aimais une de mes écolières et j'en étais aimé. Dans ce cas, il n'était pas prudent de garder mon emploi de choriste, qui eût pu jeter sur moi quelque déconsidération.

Vous vous attendez sans doute à quelque aventure romanesque. Rien de plus simple pourtant que l'événement qui couronna nos amours : ce fut le mariage.

Madame Torrini, que vous verrez tout à l'heure, est la fille d'un ancien passementier. Veuf, et sans autre enfant, le père n'avait de volonté que celle de sa fille ; il accueillit favorablement ma demande.

C'était bien le meilleur des hommes. Malheureusement nous l'avons perdu, il y a deux ans. Grâce à la fortune qu'il nous a laissée, j'ai quitté le professorat, et maintenant je vis heureux et

tranquille dans une position qui réalise pour moi mes rêves les plus brillants d'une autre époque. Voilà, dit en terminant mon ami philosophe, ce qui prouve une fois de plus que, quelle que soit la position précaire où il se trouve, l'homme ne doit jamais désespérer d'un avenir meilleur.

Mon récit ne devait pas être aussi long que celui d'Antonio ; sauf mon mariage, aucun événement ne valait la peine de lui être raconté. Je lui parlai cependant de ma longue maladie et du travail qui l'avait causée. J'avais à peine cessé de parler, que madame Torrini rentra.

La femme de mon ami était charmante et surtout fort gracieuse.

— Monsieur, me dit-elle, après que je lui eus été présenté par son mari, je vous connaissais déjà depuis longtemps. Antonio m'a conté votre histoire, qui m'a inspiré le plus grand intérêt, et nous avons souvent regretté, mon mari et moi, de ne point avoir de vos nouvelles. Mais, monsieur Robert, ajouta-t-elle, puisque nous vous retrouvons, considérez-vous ici comme un ancien ami de la maison, et venez nous voir souvent.

Je mis à profit cette aimable invitation, et plus d'une fois j'allai puiser près de ces bons amis des consolations et des encouragements.

Antonio s'occupait toujours un peu d'escamotage. Ce n'était pour lui, il est vrai, qu'une simple distraction, un moyen d'amuser ses amis. Néanmoins, il n'y avait pas d'escamoteur dont il ne suivît avec empressement les représentations, qui lui rappelaient un autre temps.

Un matin, je le vis entrer dans mon atelier d'un air empressé.

— Tenez, me dit-il, en me représentant un journal, vous qui recherchez les escamoteurs célèbres, en voilà un qui va vous donner du fil à retordre ; lisez.

Je pris la feuille avec empressement et lus la réclame suivante :

« Le fameux Bosco, qui escamote une maison comme une mus-
» cade, va donner incessamment à Paris une série de représen-

» tations, dans lesquelles seront exécutées des expériences qui
» tiennent du miracle. »

— Eh bien ! que dites-vous de cela? me demanda Antonio.

— Je dis qu'il faut posséder un bien grand talent pour soutenir la responsabilité de semblables éloges. Après tout, je pense que le journaliste a voulu s'amuser aux dépens de ses lecteurs, et que le fameux Bosco n'existe que dans ses colonnes.

— Détrompez-vous, mon cher Robert. Cet escamoteur n'est point un être imaginaire. Non-seulement j'ai lu cette réclame dans plusieurs journaux, mais ce qui est plus sérieux, c'est que j'ai vu moi-même Bosco donnant hier soir, dans un café, un échantillon de son savoir-faire, et annonçant sa première séance pour mardi prochain.

— S'il en est ainsi, dis-je à mon ami, je vous invite à passer la soirée chez M. Bosco, et si cela vous convient, je vous prendrai chez vous pour vous y conduire.

— Accepté ! me dit Antonio. Soyez chez moi mardi soir, à sept heures et demie. La séance commence à huit heures.

Au jour et à l'heure convenus, nous arrivons, Antonio et moi, à la porte de la salle Chantereine, où devait avoir lieu la représentation annoncée. Au contrôle, nous nous trouvons en face d'un gros monsieur, vêtu d'une redingote ornée de brandebourgs et garnie de fourrures qui lui donnent tout-à-fait l'air d'un prince russe en voyage. Antonio me pousse du coude, et se penchant vers moi : C'est lui, me dit-il tout bas.

— Qui, lui?

— Eh ! mais, Bosco.

— Tant pis, dis-je, j'en suis fâché pour lui.

— Expliquez vous, car je ne comprends pas le tort que peut faire à un homme un vêtement de boyard ?

— Mais, mon ami, répondis-je, c'est moins pour son costume que pour la place qu'il occupe à son contrôle, que je blâme M. Bosco. Il me semble qu'il est peu convenable pour un artiste de prodiguer sa personne en dehors de la scène. Il y a tant de différence entre l'homme que toute une salle écoute, admire, applau-

dit, et le directeur de spectacle venant ostensiblement surveiller de mesquins intérêts, que ce dernier rôle doit évidemment nuire au premier.

Pendant ce colloque, nous étions entrés et installés, mon ami et moi, chacun à notre place.

D'après l'idée que je m'étais faite du laboratoire du magicien, je m'attendais à me trouver en face d'un rideau dont les larges plis, après avoir vivement piqué ma curiosité, allaient, en s'ouvrant, étaler à mes yeux éblouis une scène resplendissante et garnie d'appareils dignes de la célébrité qui m'était annoncée. Dès mon entrée dans la salle, mes illusions à ce sujet s'étaient subitement évanouies.

Le rideau avait été jugé superflu : la scène était à découvert. Devant moi se dressait un long gradin à triple étage, entièrement recouvert d'une étoffe d'un noir mat. Ce lugubre buffet était orné d'une forêt de flambeaux garnis de cierges, entre lesquels se trouvaient des appareils en fer-blanc verni. Sur le point culminant de cette étagère, se pavanait une tête de mort, bien étonnée sans doute de se trouver à pareille fête, et dont l'effet complétait assez bien l'illusion d'un service funèbre.

En avant de la scène et près des spectateurs, était une table cachée sous un tapis brun qui tombait jusqu'à terre, et sur laquelle cinq gobelets de cuivre jaune étaient symétriquement rangés. Enfin, au-dessus de cette table, une boule de cuivre, suspendue au plafond, piqua vivement ma curiosité (1)

J'eus beau me demander à quel usage elle était destinée, je ne pus parvenir à le deviner. Je pris le parti d'attendre, en rêvant, que Bosco vînt me donner le mot de l'énigme. Pour Antonio, il avait lié conversation avec son voisin, et celui-ci lui faisait le plus grand éloge de la séance à laquelle nous allions assister.

(1) Depuis cette époque Bosco a modifié l'ornementation de sa scène. Ses tapis ont changé de couleur, les bougies sont moins longues, mais la tête de mort, la boule, le costume et la séance sont restés invariablement les mêmes.

Le bruit argentin d'une petite sonnette agitée dans la coulisse mit fin à ma rêverie et à l'entretien de mon ami. Bosco parut sur la scène.

L'artiste avait changé de costume. A la redingote moscovite, il avait substitué une petite jaquette en velours noir, serrée au milieu du corps par une ceinture de cuir de même couleur. Ses manches, excessivement courtes, laissaient voir un gros bras bien potelé. Il portait un pantalon noir collant, garni par le bras d'une ruche de dentelle, et autour du cou une large collerette blanche. Comme on le voit, ce bizarre accoutrement, à quelques détails près ressemblait assez bien au classique costume des Scapins de notre comédie.

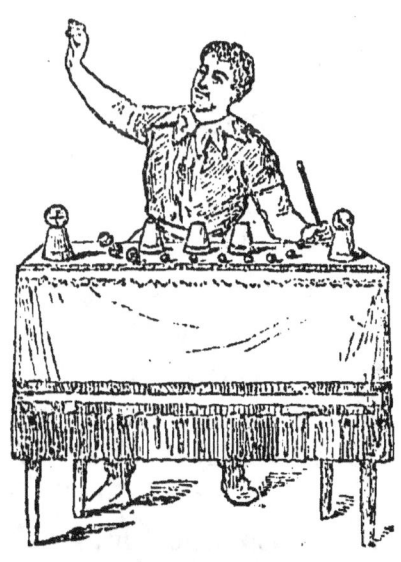

Après avoir majestueusement salué son auditoire, le célèbre escamoteur se dirigea silencieusement et à pas comptés vers la fameuse boule de cuivre. Il s'assura si elle était solidement fixée, prit ensuite sa baguette qu'il essuya avec un mouchoir blanc, comme pour la dégager de toute influence étrangère, puis, avec une imperturbable gravité, il frappa par trois fois sur la sphère métallique, en prononçant au milieu du plus profond silence, cette

impérieuse évocation : *Spiriti miei infernali, obedite* (esprits infernaux qui êtes soumis à ma puissance, obéissez).

Je respirais à peine dans l'attente de quelque miraculeuse production. Simple que j'étais ! Ceci n'était qu'une innocente plaisanterie, un naïf préambule à l'exercice des gobelets.

Je fus, je l'avoue, un peu désappointé, car pour moi ce jeu était un de ces tours tombés dans le domaine de la place publique, et je n'aurais jamais pensé qu'en l'année de grâce 1838, on osât l'exécuter dans une représentation théâtrale. Cela était d'autant plus vraisemblable, que journellement on voyait dans les rues de Paris deux artistes en plein vent, Miette et Lesprit, qui ne craignaient pas de rivaux pour les tours de gibecière. Pourtant, je dois dire que Bosco déploya dans ce jeu une grande adresse, et qu'il reçut du public d'unanimes applaudissements.

— Hein ! disait victorieusement le voisin d'Antonio ; qu'est-ce que je vous disais ? quelle habileté !

Et pour donner plus d'éclat à sa satisfaction, le voisin applaudissait à rompre les oreilles.

— Vous allez voir, ajoutait-il, quand il consentait à baisser le ton de son enthousiasme, vous allez voir ; ce n'est rien que cela.

Soit qu'Antonio fût ce soir-là très mal disposé, soit que réellement la séance ne lui convînt pas, il ne put parvenir dans toute la soirée à *placer* l'admiration à laquelle il était si bien préparé. Bientôt même, je le vis manifester la plus vive impatience. Bosco avait commencé le tour *des pigeons*. Mais il faut convenir que la mise en scène et l'exécution étaient bien de nature à irriter des nerfs moins sensibles même que ceux de mon ami.

Un domestique apporte sur deux guéridons placés de chaque côté de la scène, deux petits blocs de bois noir, sur chacun desquels est peinte une tête de mort. Ce sont les billots pour les suppliciés. Bosco se présente tenant un coutelas d'une main, et de l'autre un pigeon noir :

« Voici, dit-il, un *pizoun* (j'ai oublié de dire que Bosco parle un
« français fortement italianisé) : Voici un *pizoun* qui n'a pas été
« *suze*. Zé vas *loui* couper le cou. Voulez-vous, mesdames, que ce

« soit avec sang ou sans sang ? » (Ceci est un des mots à effet de Bosco.)

On rit, mais les dames hésitent à répondre à cette étrange question.

« Sans sang » dit un spectateur. Bosco met alors la tête du pigeon sur le billot et la tranche, en ayant soin de presser le cou pour l'empêcher de saigner.

« Vous voyez, mesdames, dit l'opérateur, que le pizoun, il ne « saigne pas, per qué vous l'avez ordonné. »

« Avec du sang ? » demande un autre spectateur. Et Bosco de lâcher l'artère et de faire couler le sang sur une assiette qu'il fait examiner de près, pour qu'on constate bien que c'est du sang véritable.

La tête une fois coupée, est placée debout sur un des billots. Alors, Bosco, profitant d'un mouvement convulsif, reste d'existence qui fait ouvrir le bec du supplicié, lui adresse cette barbare plaisanterie : « Voyons, *mossiou*, faites le zentil, *salouez* l'aimable com- « pagnie, encore *oune* fois. Bien ! bien ! vous êtes zentil. »

Le public écoute mais ne rit pas.

La même opération s'exécute sur un pigeon blanc sans la moindre variante. Après quoi, Bosco place le corps de ses deux victimes, chacun dans une large boîte à tiroir, en ayant soin de mettre la tête noire avec le pigeon blanc, et la tête blanche avec le pigeon noir. Il recommence au-dessus des boîtes la conjuration de *spiriti miei infernali, obedite*, et lorsqu'il les ouvre, on voit apparaître d'un côté un pigeon noir portant une tête blanche, de l'autre un pigon blanc possesseur d'une tête noire. Chacun des suppliciés, au dire de Bosco, est ressuscité, et a repris la tête de son camarade.

— Eh bien ! comment trouvez-vous cela, dit à Antonio son voisin, qui pendant toute l'opération n'avait cessé de battre des mains.

— Ma foi, répondit mon ami, puisque vous me demandez mon avis, je vous dirai que le tour n'est pas fort. Et tout au plus trouverais-je la plaisanterie passable, si la manière dont elle est exécutée n'était aussi cruelle.

— Monsieur a les nerfs bien délicats, dit le voisin. Est-ce que par hasard vous éprouvez de semblables émotions, lorsque vous voyez tuer un poulet et qu'on le met à la broche ?

— Mais, Monsieur, avant de vous répondre, répliqua vivement mon ami, permettez-moi de vous demander si je suis ici pour voir un spectacle de cuisinier ?

La discussion s'échauffa, et elle prenait une fâcheuse tournure, lorsqu'un plaisant du voisinage termina le différend par cette burlesque plaisanterie :

— Pardieu, Monsieur, dit-il à Antonio, si vous n'aimez pas les cruautés, au moins n'en dégoutez pas les autres.

Chacun se prit à rire, et nos deux champions désarmés se contentèrent de se jeter réciproquement un regard de dédain.

Bosco venait de faire un petit intermède pour les préparatifs du tour final ; il revint en scène avec un canari, dont il tenait les pattes entre ses doigts.

— « Messiou, dit-il, voilà Piarot qui est très *pouli* et qui va vous *salouer*; Voyons, Piarot, faites votre devoir. » Et il pinçait avec tant de force les pattes de l'oiseau, que le malheureux chercha à se dégager de cette cruelle étreinte. Vaincu par la douleur, il s'affaissa sur la main de l'escamoteur, en jetant des cris de détresse.

— *Bien, bien, zé souis countant dé vous. Vous voyez, mesdames, non-soulement il saloue, ma il dit bonsoir. Continouez, Piarot, vous serez récoumpensé.*

La même torture fit encore saluer deux fois le malheureux canari, et, pour le *récoumpenser*, son maître alla le remettre entre les mains d'une dame en la priant de le garder. Mais pendant le trajet l'oiseau avait vu la fin de ses peines, et la dame ne reçut qu'un oiseau mort. Bosco l'avait étouffé.

« Ah ! mon *Diou*, madame, s'écria l'escamoteur *ze* crois que vous m'avez *toué* mon *Piarot*, vous l'avez *trou* pressé. *Piarot ! Piarot !* ajouta-t-il en le faisant sauter en l'air ; *Piarot*, réponds-moi. Ah ! madame, il est décidément *mourou*. Qu'est-ce que ma *fâme* elle va dire, quand elle va voir arriver Bosco sans son *Piarot* ;

bien *sour* qué zé sérai *battou* par madame Bosco. » (J'ai besoin de faire observer ici que tout ce que je rapporte de la séance est textuel).

L'oiseau fut enterré dans une grande boîte, d'où, après de nouvelles conjurations, sortit un oiseau vivant. Cette nouvelle victime eut moins longtemps à souffrir. Elle fut mise vivante dans le canon d'un gros pistolet et bourrée comme une balle, puis, Bosco, tenant une épée à la main, pria un spectateur de tirer en visant sur la pointe de l'arme qu'il lui présentait. Le coup part et l'on voit aussitôt un canari, troisième victime, accroché et se débattant au bout de l'épée.

Antonio se leva :

— Sauvons-nous, me dit-il, car j'en suis malade.

— Malade de quoi? dit son antagoniste qui voulait avoir le dernier mot avec lui.

— Eh parbleu, Monsieur! malade d'une *admiration rentrée*, répliqua mon ami d'un air narquois.

— Vous êtes bien difficile, Monsieur, se contenta de dire l'admirateur systématique.

J'ai revu bien des fois Bosco depuis cette époque, et chaque fois je l'ai scrupuleusement étudié, tant pour m'expliquer la cause de la grande vogue dont il a joui, que pour être en mesure de comparer les différents jugements portés sur cet homme célèbre. Voici quelques déductions tirées de mes observations :

Les séances de Bosco plaisent généralement au plus grand nombre, parce que le public suppose que par une adresse inexplicable, les exécutions capitales et autres sont simplement simulées, et que, tranquille sur ce point, il se livre à tout le plaisir que lui causent le talent du prestidigitateur et l'originalité de son accent.

Bosco porte un nom sonore, bizarre, et propre à devenir facilement populaire. Personne mieux que lui ne possède l'art de le faire valoir. Ne négligeant aucune occasion de se mettre en scène, il donne des séances à chaque instant du jour, quels que soient la nature et le nombre des spectateurs. En voiture, à table d'hôte, dans les cafés, dans les boutiques, il ne manque jamais de donner

un spécimen de ses expériences, en escamotant soit une pièce de monnaie, soit une bague, une muscade, etc.

Les témoins de ces petites séances improvisées se croient obligés de répondre à la politesse de M. Bosco, en assistant à son spectacle. On a fait connaissance avec le célèbre escamoteur, et l'on tient à soutenir la réputation de son nouvel ami. On le prône donc, on sollicite pour lui des spectateurs, on les entraîne même au besoin, et la salle se trouve généralement pleine.

De nombreux compères, il faut le dire aussi, aident également à la popularité de Bosco. Chacun d'eux, on le sait, est chargé de remettre au physicien, un mouchoir, un foulard, un châle, une montre, etc. Le physicien possède ces objets en double. Cela lui permet de les faire passer avec une apparence de magie ou tout au moins d'adresse, dans un chou, un pain, une boîte ou tout autre objet. Ces compères, en s'associant aux expériences de l'escamoteur, ont tout intérêt à les faire réussir et à les vanter : leur amour-propre trouve sa part dans la réussite de la mystification. D'ailleurs, ils ne sont pas fâchés intérieurement de s'attribuer une partie des applaudissements, car, enfin, ils ont su jouer leur rôle en simulant une grande surprise lors de l'apparente transposition de l'objet. Il en résulte donc pour le magicien autant d'admirateurs que de compères, et l'on conçoit l'influence que peuvent exercer dans une salle une douzaine de prôneurs intelligents.

Telles ont été les influences qui, jointes au talent de Bosco, lui ont valu pendant de longues années, un aussi grand renom.

CHAPITRE XI.

Le pot au feu de l'artiste. — Invention d'un automate écrivain dessinateur. — Séquestration volontaire. — Une modeste villa. — Les inconvénients d'une spécialité. — Deux *Augustes visiteurs.* — L'emblème de la fidélité. — Naïvetés d'un maçon érudit. — Le gosier d'un rossignol mécanique. — Les *Tiou* et les *rrrrrrrrouit.* — Sept mille francs en faisant de la limaille.

—

Cependant je travaillais toujours avec ardeur à mes automates, espérant, cette tâche une fois terminée, prendre enfin une détermination pour mon établissement. Mais quelqu'activité que je déployasse, j'avançais bien peu vers la réalisation de mes longues espérances.

Il n'y a qu'un inventeur qui puisse savoir ce que vaut une journée de travail dans la route obscure des créations. Les tâtonnements, les essais sans nombre, les déceptions de toute nature, viennent à chaque instant déjouer les plans les mieux conçus, et semblent réaliser cette plaisante impossibilité d'un voyage, dans lequel on prétend arriver au but en faisant deux pas en avant et trois en arrière.

J'exécutai cette marche bizarre pendant six mois, au bout desquels, bien que j'eusse quelques pièces fort avancées, il m'était impossible encore de fixer le terme où elles seraient complètement terminées. Pour ne pas retarder plus longtemps mes représentations, je me décidai à les commencer avec des tours de prestidigitation et ceux de mes automates qui étaient prêts. Je m'entendis avec un architecte, qui dut m'aider à chercher un emplacement convenable à la construction d'un théâtre. Hélas! J'avais à peine commencé les premières démarches, qu'une catastrophe imprévue vint fondre sur mon beau-père et sur moi, et nous enleva la presque totalité de ce que nous possédions.

Ce revers de fortune me jeta dans un découragement indicible. J'y voyais avec terreur un retard indéfini à l'accomplissement de mes projets. Il ne s'agissait plus maintenant d'inventer des machines, il fallait travailler au jour le jour pour soutenir ma nombreuse famille. J'avais quatre enfants en bas âge, et c'était une lourde charge pour un homme qui jamais encore n'avait songé à ses propres intérêts.

On a répété souvent cette vérité vulgaire qui n'en est pas moins vraie : le temps dissipe les plus grandes douleurs ; c'est ce qui arriva pour moi. Je fus d'abord désespéré autant qu'un homme peut l'être ; puis mon désespoir s'affaiblit peu à peu et fit place à la tristesse et à la résignation. Enfin, comme il n'est pas dans ma nature de garder longtemps un caractère mélancolique, je finis par raisonner avec ma situation. Alors l'avenir, qui me semblait si sombre, m'apparut sous une tout autre face, et j'en vins, de raisonnements en raisonnements, à faire des réflexions dont la consolante philosophie releva mon courage.

Pourquoi me désespérer, me disais-je ? A mon âge le temps seul est une richesse, et de ce côté j'ai un fond de réserve considérable. D'ailleurs, qui sait si, en m'envoyant cette épreuve, la Providence n'a pas voulu retarder une entreprise qui n'offrait pas encore toutes les chances de succès désirables ?

En effet, que pouvais-je présenter au public pour vaincre l'indifférence que lui inspire toujours un nouveau venu? Des tours

d'escamotage perfectionnés? Cela, certes, ne m'eût pas empêché d'échouer, car j'ignorais à cette époque que, pour plaire au public, une idée doit être, sinon nouvelle, au moins complètement transformée, de manière à devenir méconnaissable. A cette condition seulement l'artiste échappera à cette apostrophe toujours si terrible pour lui : j'ai déjà vu cela. Mes automates, mes curiosités mécaniques n'eussent pas trahi, il est vrai, les espérances que je fondais sur eux, mais j'en avais un trop petit nombre, et les pièces commencées exigeaient encore des années d'études et de travail.

Ces sages réflexions me rendirent le courage, et résigné à ma nouvelle situation, je résolus d'opérer une réforme complète dans mon budget. Je n'avais plus rien à recevoir que ce que je pourrais gagner par mon industrie.

En conséquence, je louai un modeste logement de trois cents francs par an, dans une maison de la rue du Temple, portant le numéro 63.

Cet appartement se composait d'une chambre, d'un cabinet et d'un fourneau enchâssé dans un placard vitré, auquel mon propriétaire donnait le nom de cuisine.

De la plus grande pièce, je fis la chambre à coucher commune ; je pris le cabinet pour mon atelier, et le *fourneau-cuisine* servit à la préparation de mes modestes repas.

Ma femme, bien que d'une santé faible et délicate, se chargea des soins de notre ménage. Par bonheur, cette occupation devait être peu fatigante, car d'un côté, le menu de nos repas était de la plus grande simplicité, et de l'autre, notre appartement étant aussi restreint que possible, il n'y avait pas à se déranger beaucoup pour aller d'une pièce à l'autre.

Cette proximité de nos deux laboratoires avait encore ce double avantage que, lorsque ma ménagère s'absentait, je pouvais, sans trop de dérangement quitter *un levier, une roue, un engrenage* pour veiller au pot au feu ou soigner le ragoût.

Ces vulgaires occupations chez un artiste feront sourire de pitié bien des gens, mais quand on n'a pas d'autre domestique que soi-même et que la qualité du repas, composé d'un seul plat, tient à

ces petits soins, on fait bon marché d'une vaniteuse dignité et l'on soigne sa cuisine, sinon avec plaisir, au moins sans fausse honte. Du reste, il paraît que je m'acquittais à merveille de cette mission de confiance, car mon intelligente exactitude m'a souvent valu des éloges. Pourtant, je dois avouer que j'avais peu de dispositions pour l'art culinaire, et que cette exactitude si vantée tenait surtout à la crainte d'encourir les reproches de ma cuisinière en chef.

Cette humble existence, cette vie parcimonieuse me furent moins pénibles que je ne l'avais pensé : j'ai toujours été sobre, et la privation de mets succulents me touchait fort peu. Ma femme, entourée de ses enfants, auxquels elle prodiguait ses soins, semblait également heureuse, tout en espérant un meilleur avenir.

J'avais repris ma première profession, je m'étais remis à la réparation des montres et des pendules. Toutefois ce travail n'était pour moi qu'une occupation provisoire : tout en faisant des rhabillages, j'étais parvenu à imaginer une pièce d'horlogerie dont le succès apporta un peu d'aisance dans notre ménage. C'était un réveil-matin, dont voici les curieuses fonctions.

Le soir, on le mettait près de soi, et à l'heure désirée, un carillon réveillait le dormeur, en même temps qu'une bougie sortait tout allumée d'une petite boîte où elle se trouvait enfermée. Je fus d'autant plus fier de cette invention et de son succès, que ce fut la première de mes idées qui me rapporta un bénéfice.

Ce *réveil-briquet*, ainsi que je l'appelais, eut une telle vogue que, pour satisfaire les nombreuses demandes qui m'étaient faites, je me trouvai dans la nécessité de joindre un atelier à mon appartement. Je pris des ouvriers, et je devins ainsi un fabricant d'horlogerie.

Encouragé par un aussi beau résultat, je tournai de nouveau mes idées vers les inventions, et je donnais un libre essor à mon imagination.

Je parvins encore à faire plusieurs mécaniques nouvelles, parmi lesquelles était une pièce que quelques-uns de mes lecteurs se rappelleront peut-être avoir vue dans les principaux magasins d'horlogerie de Paris.

C'était un cadran de cristal, monté sur une colonne de même matière. Cette pendule mystérieuse (tel était son nom) bien qu'entièrement transparente, donnait l'heure avec la plus grande exactitude, et sonnait sans qu'il y eût apparence de mécanisme pour la faire marcher.

Je construisis aussi plusieurs automates : escamoteur jouant des gobelets, danseur sur la corde roide, oiseaux chantants, etc.

Il devrait sembler au lecteur qu'avec tant de cordes à mon arc et d'aussi séduisantes marchandises, ma situation eût dû s'améliorer considérablement. Il n'en était pas ainsi. Chaque jour au contraire apportait une nouvelle gêne dans mon commerce ainsi que dans mon ménage, et je voyais même avec effroi s'approcher une crise financière qu'il m'était impossible de conjurer.

Quelle pouvait être la cause d'un tel résultat ? Je vais le dire. C'est que tout en m'occupant des pièces mécaniques que je viens de citer, je travaillais également à mes automates de théâtre, pour lesquels ma passion, un instant assoupie, s'était réveillée par les travaux analogues de ma fabrication. Semblable au joueur qui jette insensiblement jusqu'à ses dernières ressources sur le tapis, je mettais dans mon organisation théâtrale les produits de mon travail, dans l'espoir de retrouver bientôt à cette source le centuple de ce que j'y sacrifiais.

Mais il était écrit que je ne pourrais voir s'approcher la réalisation de mes espérances, sans qu'aussitôt j'en fusse éloigné par un événement inattendu. J'en étais arrivé à cette triste position d'avoir à payer pour la fin du mois une somme de deux mille francs, et je n'en avais pas, comme on dit communément, le premier sou ! Il ne restait plus que trois jours jusqu'à l'échéance du billet que j'avais souscrit.

Que cet embarras arrivait mal à propos ! Je venais précisément de concevoir le plan d'un automate sur lequel je fondais le plus grand espoir. Il s'agissait d'un *écrivain-dessinateur*, répondant par écrit ou par dessins emblématiques aux questions posées par les spectateurs. Je comptais faire de cette pièce un intermède dans le foyer de mon futur théâtre.

Me voilà donc encore une fois forcé d'enrayer l'essor de mon imagination, pour m'absorber dans le vulgaire et difficile problème de payer un billet, quand on n'a pas d'argent.

J'aurais pu, il est vrai, sortir d'embarras en recourant à quelques amis, mais la prudence et la délicatesse me faisaient un devoir de chercher à m'acquitter avec mes propres ressources.

La Providence me sut gré sans doute de cette loyale détermination, car elle m'envoya une idée qui me sauva.

J'avais eu l'occasion de vendre plusieurs pièces mécaniques à un riche marchand de curiosités, M. G..., qui s'était toujours montré envers moi d'une bienveillance extrême. J'allai le trouver et je lui fis une description exacte des fonctions de mon écrivain-dessinateur. Il paraît que la nécessité me rendit éloquent. M. G.... fut si satisfait, que, séance tenante, il m'acheta de confiance l'automate, que je m'engageai à livrer dans l'espace de dix-huit mois. Le prix en fut convenu à cinq mille francs, dont M. G... consentit à me payer moitié par avance, à titres d'arrhes et de prêt, se réservant, dans le cas où je ne réussirais pas, de se rembourser de la somme avancée, par l'achat d'autres pièces mécaniques de ma fabrication.

Que l'on juge de mon bonheur, lorsque je rentrai chez moi, tenant dans mes mains de quoi couvrir le déficit de mes affaires ! Mais ce qui peut-être me rendit plus heureux encore, ce fut la perspective de me livrer à l'exécution d'une pièce qui devait pendant quelque temps satisfaire ma passion pour la mécanique.

Cependant la manière princière avec laquelle M. G.... avait conclu ce marché me fit faire de sérieuses réflexions sur l'engagement que j'avais pris vis-à-vis de lui. J'entrevoyais maintenant avec terreur mille circonstances qui pouvaient entraver mon entreprise. Je calculais que, quand bien même je donnerais au travail tout le temps dont je pouvais disposer, j'en perdrais beaucoup encore par suite de mille causes que je ne pouvais ni prévoir ni empêcher. C'étaient d'abord les amis, les acheteurs, les importuns ; puis un dîner de famille, une soirée qu'on ne pouvait refuser, une visite qu'il fallait rendre, etc. Ces exigences de poli-

tesse et de convenance, que je devais respecter, ne me conduisaient-elles pas tout droit à manquer à ma parole ? Je me mettais en vain l'esprit à la torture pour trouver le moyen de m'en affranchir et de gagner du temps ou du moins de n'en pas perdre ; je ne parvenais qu'à gagner du dépit et de la mauvaise humeur.

Je pris alors une résolution que mes parents et amis taxèrent de folie, mais dont ils ne purent parvenir à me détourner : ce fut de me séquestrer volontairement jusqu'à l'entière exécution de mon automate.

Paris ne me paraissait pas un endroit sûr contre les importunités de tout genre, je choisis la banlieue pour retraite. Un beau jour, malgré les prières et les supplications de ma famille entière, après avoir confié les soins de ma fabrication à l'un de mes ouvriers, dont j'avais reconnu l'intelligence et la probité, j'allai à Belleville m'installer dans un petit appartement de la rue des Bois, que je louai pour un an. On peut juger par son prix que ce n'était pas une villa, car :

> Plein de confiance en moi, bien qu'exigeant des arrhes,
> Le portier pour cent francs m'assura des Dieux Lares.

Dans ce simple réduit, composé d'une chambre et d'un cabinet, on ne voyait pour tout ameublement qu'un lit, une commode, une table et quelques chaises, et encore ce mobilier ne brillait-il pas par excès de luxe.

Cet acte de folie, ainsi qu'on l'appelait, cette détermination héroïque selon moi, me sauva d'une ruine imminente et fut le premier échelon de ma vie artistique. A partir de ce moment, se développa chez moi une volonté opiniâtre qui m'a fait aborder de front bien des obstacles et des difficultés.

Me voilà donc désormais enfermé, cloîtré selon mes désirs, avec l'heureuse perspective de me livrer à mon travail, sans crainte d'aucune distraction.

Néanmoins, je dois le dire, les premiers jours de ma retraite me furent pénibles, et je déplorai amèrement la dure nécessité qui m'isolait ainsi de toutes mes affections. Je m'étais fait un besoin,

une consolation de la société de ma femme et de mes enfants ; une caresse de ces êtres si chers me retrempait dans mes moments de chagrin et ravivait mon énergie, et j'en étais privé ! Il fallait vraiment que je fusse soutenu par une grande puissance de volonté pour n'avoir pas faibli devant la perspective de ce vide affreux.

Il m'arrivait bien quelquefois d'essuyer furtivement une larme. Mais alors je fermais les yeux, et tout aussitôt mon automate et les nombreuses combinaisons qui devaient l'animer m'apparaissaient comme une vision consolatrice. Je passais en revue tous les rouages que j'avais créés, je leur souriais pour ainsi dire, comme à d'autres enfants, et, quand je sortais de ce rêve réparateur, je me remettais à mon travail, plein d'une courageuse résignation.

Il avait été convenu que ma femme et mes enfants viendraient le jeudi passer la soirée avec moi, et que, de mon côté, j'irais dîner à Paris tous les dimanches. Ces quelques heures consacrées à la famille étaient les seules distractions que je me permisse.

A la demande de ma femme, la portière de la maison s'était chargée de préparer mes repas ; cette excellente créature, ancien cordon bleu, avait quitté le service pour épouser un maçon, nommé Monsieur Auguste. Ce Monsieur Auguste me jugeant d'après la modeste existence que je menais dans *sa maison*, ne voyait en moi qu'un pauvre diable qui avait grand'peine à gagner sa vie. A ce titre, il prenait avec moi des airs de bienveillante protection ou de généreuse pitié. Au fond, c'était un brave homme ; je lui pardonnais ses manières et je ne faisais qu'en rire.

Ma nouvelle cuisinière avait reçu des recommandations toutes particulières pour que je fusse parfaitement traité. Ne voulant pas augmenter le budget du ménage par une double dépense, je fis de mon côté des recommandations dont on me garda rigoureusement le secret. Voici comment j'avais organisé mon service de bouche. Les lundi, mardi, mercredi et jeudi, je vivais sur un énorme plat, auquel mon *chef* donnait l'appellation générique de *fricot*, mais dont le nom m'importait peu. Les vendredi et samedi, pour cause

d'hygiène, je faisais maigre. Des haricots, tantôt rouges, tantôt blancs, défrayaient mes repas ; avec cela une soupe variée rappelant souvent les goûts gastronomiques d'un auvergnat, et je dînais aussi bien, peut-être mieux encore, que Brillat-Savarin lui-même.

Cette manière de vivre m'offrait deux avantages : je dépensais peu, et jamais une fausse digestion ne venait troubler la lucidité de mes idées. J'en avais grand besoin, du reste, car il ne faut pas croire que les difficultés mécaniques fussent les seuls obstacles contre lesquels j'eusse à lutter, dans la confection de mon automate. On en jugera par le trait suivant, qui viendra prouver également la vérité de ce dicton : « vouloir c'est pouvoir. »

Dès le commencement de mon travail, j'avais dû songer à commander à un sculpteur sur bois le corps, la tête, les jambes et les bras de mon écrivain. Je m'étais adressé à un artiste qu'on m'avait particulièrement recommandé comme devant apporter une grande perfection à cet ouvrage, et j'avais tâché de lui faire bien comprendre toute l'importance que j'attachais à ce que mon automate eût une figure aussi intelligente que possible. Mon Phidias m'avait répondu que je pouvais m'en rapporter à lui.

Un mois après, le sculpteur se présente ; il ôte avec soin l'enveloppe qui protége son œuvre, me montre, avec une certaine satisfaction de lui-même, des bras et des jambes parfaitement exécutés, et enfin il me remet la tête d'un air qui semble signifier : Que dites-vous de cela ?

D'après ce que je venais de voir, je m'étais préparé à l'admiration pour ce morceau capital. Que l'on juge de ma stupéfaction ! Cette tête, à cela près de la couronne d'épines, offrait le type exact et parfait d'un Christ mourant.

Tout interdit à cette vue, je regarde mon homme pour lui demander une explication. Il semble ne pas me comprendre et continue à me faire valoir toutes les beautés de son œuvre. Je n'avais aucune bonne raison à faire valoir pour refuser cet ouvrage qui, dans son genre, était une très belle tête. Je l'acceptai donc, quoiqu'elle ne pût me servir. Je voulus du moins savoir le motif qui avait pu engager mon sculpteur à choisir un tel type. A force de

le questionner, je finis par apprendre qu'il avait pour spécialité de sculpter des Christs pour les crucifix, et toujours le même genre de tête. Cette fois encore, il s'était laissé aller à la routine.

Après cet échec, j'eus recours à un autre artiste, en ayant soin cette fois de m'informer préalablement s'il ne sculptait pas des Christs pour les crucifix. J'eus beau faire. Malgré mes précautions, je n'obtins de ce dernier sculpteur qu'une tête sans expression, ayant un air de famille avec celle des mannequins en bois qu'on fabrique à Nuremberg, et qui sont destinés à servir de modèles pour des poses dans les ateliers de peinture.

Je ne me sentis pas le courage de tenter une troisième épreuve.

Cependant il fallait une tête à mon écrivain, et je considérais l'un après l'autre mes deux chefs-d'œuvre. Ni l'un ni l'autre ne pouvaient me convenir. Une tête entièrement dépourvue d'expression gâtait mon automate, et une tête de Christ sur le corps d'un écrivain en costume Louis XV (car tel était le costume dont je voulais vêtir mon personnage), formait un anachronisme par trop choquant.

« J'ai pourtant gravée là, me disais-je en me frappant le front, l'image qu'il me faudrait. Quel malheur que je ne puisse l'exécuter!... Si j'essayais! »

Il a été de tout temps dans mon caractère de me mettre immédiatement à l'exécution d'un projet dès qu'il est conçu, et quelles qu'en doivent être les difficultés.

Je pris aussitôt un morceau de cire à modeler, j'en fis une boule dans laquelle je pratiquai trois ouvertures pour imiter la bouche et les yeux, puis plaçant au centre une petite boule en forme de nez, je m'arrêtai pour regarder complaisamment mon œuvre.

Avez-vous quelquefois remarqué les têtes de joujoux du premier âge, qui représentent deux forgerons frappant sur une enclume à l'aide de deux règles parallèles, que l'on pousse et que l'on tire alternativement? Eh bien! ces sculptures primitives que l'on vend, je crois, deux sous, y compris les combinaisons mécaniques qui les font mouvoir, ces sculptures, dis-je, eussent été des chefs-d'œuvre auprès de mon premier ouvrage dans l'art de la statuaire.

Mécontent, dégoûté et presque colère, je jetai de côté cet essai informe et je cherchai un autre moyen de sortir d'embarras.

Mais, ainsi que je l'ai dit, je suis tenace et persévérant dans mes entreprises, et plus les difficultés me semblent grandes, plus je tiens à honneur de les surmonter. La nuit passa sur mon découragement, et le lendemain je me sentis de nouveau dans la tête et presque au bout des doigts des formes que je ne pouvais manquer de reproduire. En effet, à force de promener l'ébauchoir sur ma boulette, à force d'ôter d'un côté pour remettre sur l'autre, je parvins à faire des yeux, une bouche, un nez, sinon réguliers, au moins ayant apparence de forme humaine.

Les jours suivants, nouvelles études, nouveaux perfectionnements, et chaque fois je pouvais compter quelques progrès dans mon travail. Pourtant il vint un moment où je me trouvai très embarrassé. La figure était assez régulière, mais cela ne suffisait pas : il fallait lui donner encore le caractère du sujet que je voulais représenter. Je n'avais point de modèle à suivre, et la tâche semblait au-dessus de mes forces.

L'idée me vint de me regarder dans une glace et de juger sur moi-même quels pouvaient être les traits qui donnent de l'expression. Me mettant donc en posture d'écrivain, je m'examinai de face et de profil, je me tâtai pour apprécier les formes et je cherchai ensuite à les imiter. Je fus longtemps à cet ouvrage, touchant et retouchant sans cesse, puis enfin, un jour, je trouvai mon œuvre terminée et je m'arrêtai pour la considérer avec plus d'attention. Quel ne fut pas mon étonnement, lorsque je m'aperçus que, sans m'en douter, j'avais fait mon exacte ressemblance.

Loin d'être contrarié de ce résultat inattendu, je m'en félicitai, car il me semblait bien naturel que cet enfant de mon imagination portât mes traits. Je n'étais pas fâché d'apposer ce cachet de famille à une œuvre à laquelle j'attachais une grande importance.

Il y avait déjà plus d'un an que je m'étais retiré à Belleville et je voyais avec bonheur s'approcher sensiblement le terme de mes travaux et de ma séquestration. Après bien des doutes sur la réus-

site de mon entreprise, j'étais enfin arrivé au moment solennel du premier essai de mon écrivain.

J'avais passé toute la journée à donner les derniers soins à la machine. Mon automate, assis devant moi, semblait attendre mes ordres et se disposer à répondre aux questions que j'allais lui faire. Je n'avais plus qu'à presser la détente pour jouir du résultat si longtemps attendu. Le cœur me battait avec force, et bien que je fusse seul, je tremblais d'émotion à la seule pensée de cet imposant début.

Je venais de mettre pour la première fois devant mon écrivain une feuille de papier, en lui posant cette question :

Quel est l'artiste qui t'a donné l'être ?

Je poussai le bouton de la détente, le rouage partit.

Je respirais à peine, tant j'avais peur de troubler le spectacle auquel j'assistais.

L'automate me fit un salut ; je ne pus m'empêcher de lui sourire comme je l'eusse fait à mon fils. Mais lorsque je vis cette figure diriger sur son ouvrage un regard attentif ; ce bras, quelques instants avant inerte et sans vie, s'animer maintenant et tracer d'une main sûre ma propre signature et mon paraphe, oh! alors, les larmes me vinrent aux yeux, et dans un élan de reconnaissance, j'adressai avec ferveur un remerciement à l'Être suprême. C'est qu'aussi en dehors de la satisfaction que j'éprouvais comme auteur, cette pièce mécanique, la plus importante que j'eusse encore exécutée, était une branche de salut qui devait ramener le bien-être dans mon ménage, du moins un bien-être relatif.

Après avoir mille fois fait recommencer à mon fidèle Sosie des fac-simile de ma signature, je lui fis cette autre question :

Quelle heure est-il ?

L'automate, suivant certaines combinaisons en rapport avec une pendule, écrivit :

Il est deux heures du matin.

C'était un avertissement plein d'à-propos ; j'en profitai et me couchai aussitôt. Contre mon attente, je dormis d'un sommeil que je ne connaissais plus depuis longtemps.

Il est probable que parmi les personnes qui liront cet ouvrage, il s'en trouvera qui auront, ainsi que moi, fait sortir quelque œuvre de leur cerveau. Elles devront savoir alors qu'après le bonheur de jouir soi-même de sa production, rien ne flatte autant que de la soumettre à l'appréciation d'un tiers. Molière et J.-J. Rousseau consultaient leurs servantes; je puis donc avouer que je me fis un grand plaisir, dès le lendemain matin, de prier ma portière et son mari d'assister aux premiers essais des travaux de mon écrivain dessinateur.

C'était un dimanche. M. Auguste ne travaillait pas ce jour-là. Je le trouvai en train de déjeûner; il tenait une modeste sardine fixée avec son pouce sur un morceau de pain qui eût pu aisément passer pour un fort moellon; dans l'autre main, il avait un couteau dont le manche était fixé à sa ceinture par une lanière en cuir.

Mon invitation fut aussi bien accueillie du portier que de la portière, et tous les deux vinrent chez moi, jouir du double plaisir de manger une sardine et d'assister à la représentation tout aristocratique d'un seigneur du siècle de Louis XV.

La femme du maçon choisit cette question :

Quel est l'emblème de la fidélité ?

L'automate répondit en dessinant une charmante levrette étendue sur un coussin.

M^{me} Auguste, enchantée, me pria de lui faire cadeau de ce dessin.

M. Auguste, lui, semblait absorbé dans une profonde méditation.

Plus étonné que piqué de son silence: — Eh bien, quoi, lui dis-je, mon automate ne vous convient donc pas?

— Je ne dis pas cela, fit le maçon en coupant un énorme morceau de pain, qu'il mit incontinent dans sa bouche, je ne dis pas cela.

— Mais alors que pensez-vous donc, si vous ne dites pas cela ?

Le maçon garda un instant le silence, achevant de broyer sa bouchée de pain; puis, s'essuyant la bouche du revers de sa main :

— Voulez-vous que je vous donne ma façon de penser, dit-il en hochant la tête d'un air d'importance ?

— Certainement, monsieur Auguste, je le veux bien, je fais plus, je vous en prie.

— Pour lors, voilà : c'est dommage que vous ne m'ayez pas consulté lorsque vous avez fait votre bonhomme.

— Pourquoi cela ?

— Parce que je vous aurais conseillé de faire dessiner comme qui dirait un caniche à la place de cette levrette. Le caniche, voyez-vous, il n'y a rien de pareil pour la fidélité ; c'est connu....

Une envie de rire me prit ; je me contins.

— Savez-vous, Monsieur Auguste, répondis-je avec une apparente condescendance, que cette observation est très profonde, et que je partage entièrement votre avis ? Bien mieux, vous venez de m'inspirer une idée : si l'on mettait dans la gueule du caniche une sébile de bois, comme en ont les chiens d'aveugles, hein ! qu'en dites-vous ?

— Je dis que l'idée est fameuse... Eh ! mais, ajouta le maçon, qui tenait à être mon collaborateur, après c'temps-là, si nous faisions aussi l'aveugle et son écriteau pour bien faire comprendre que c'est un chien d'aveugle ? Ça rappellerait aussi la chanson, vous savez : « Plus je suis pauvre et plus il m'est fidèle, » et puis l'on pourrait faire encore....

— Des passants, peut-être ?

— Précisément ; il y aurait, voyez-vous, un petit garçon.

— Mais, Monsieur Auguste, vous ne vous apercevez pas qu'il y aurait aussi une difficulté.

— Laquelle ?

— C'est qu'en voyant le chien, l'aveugle et le petit garçon, il ne serait plus possible de savoir lequel des trois est l'emblème de la fidélité ?

— Vous croyez ?

— Certainement.

— Eh bien, moi, je me chargerais bien de le faire distinguer.

— Comment cela ?

— Il n'y a rien de plus simple ; je mettrais sur l'écriteau de l'aveugle : ceci est l'emblème de la fidélité.

— Qui cela, l'aveugle ?

— Mais non, le chien !

— Ah bien, je comprends.

— Pardienne ! c'est si simple ! dit le maçon d'un air triomphant.

M. Auguste, enhardi par le succès de sa critique et de ses conseils, demanda à voir l'intérieur de l'automate.

— Je comprends un peu tout ça, me dit-il du ton qu'eût pu prendre un confrère ami ; c'est moi, voyez-vous, qui mets toujours de l'huile au cric du chantier, je l'ai même démonté deux fois. Ah ! mais, c'est que, voyez-vous, si je m'occupais tant soit peu de mécanique, je suis sûr que je deviendrais très fort.

Voulant jusqu'à la fin faire les honneurs de cette séance à mes *Augustes visiteurs*, je mis l'intérieur de mon automate à découvert.

Mon collaborateur avait terminé son déjeûner ; il s'approcha, prit son menton dans l'une de ses mains, tandis que de l'autre il se grattait la tête. Quoique ne comprenant rien naturellement à ce qu'il voyait, le maçon sembla suivre longtemps les nombreuses combinaisons de la machine, puis enfin, comme se laissant aller à l'impulsion de sa franchise :

— Si je ne craignais pas de vous contrarier, me dit-il d'un ton protecteur, je vous ferais bien encore une observation.

— Faites-la toujours, Monsieur Auguste, et soyez sûr que je l'apprécierai comme elle le mérite.

— Hé bien ! moi, à votre place, j'aurais fait cette mécanique beaucoup plus simple ; ça fait, voyez-vous, que ceux qui ne s'y connaissent pas pourraient la comprendre plus facilement.

Si j'eusse eu près de moi un ami, il est certain que j'aurais éclaté de rire ; j'eus la force de tenir mon sérieux jusqu'au bout.

— C'est pourtant très vrai ce que vous dites-là, répondis-je d'un air de conviction, je n'y avais pas songé ; mais, maintenant, soyez persuadé, Monsieur Auguste, que je vais profiter de votre juste

observation, et que très prochainement j'ôterai la moitié des pièces de mon automate; il y en aura toujours bien assez.

— Oh! certainement, dit le maçon, croyant à la sincérité de mes paroles, certainement qu'il y en aura bien assez....

A ce moment on venait de sonner à la porte du jardin. M. Auguste, toujours exact dans ses fonctions, courut ouvrir, et sa femme m'ayant également quitté, je pus rire tout à mon aise.

N'est-il pas curieux de voir que cette pièce, qui fut visitée de tout Paris et qui me valut de nombreux éloges; que ce dessinateur, qui intéressa plus tard si vivement le roi Louis-Philippe et toute sa famille, ne reçut, à son début, que la stupide critique d'un portier! Tant il est vrai que l'on n'est pas plus prophète dans sa maison que dans son pays.

On comprend que je m'inquiétai peu et que je me blessai encore moins des observations de cet étrange censeur; ma levrette ne fut pas remplacée par un caniche, et mon mécanisme ne fut point modifié. Je dirai plus, c'est que, dans la suite, si j'avais eu un changement à faire, c'eût été au contraire pour ajouter des apparences de complication; voici pourquoi:

Le public (je ne parle pas du public éclairé), ne comprend généralement rien aux effets mécaniques à l'aide desquels on peut animer un automate; il éprouve du plaisir à les voir, et le plus souvent il n'en apprécie le mérite qu'en raison de la multiplicité des pièces qui le composent.

J'avais donné tous mes soins à rendre le mécanisme de mon écrivain aussi simple que possible; je m'étais surtout attaché, en surmontant des difficultés inouïes, à faire fonctionner cette pièce sans qu'on entendît le moindre bruit dans les rouages. En agissant ainsi, j'avais voulu imiter la nature, dont les instruments si compliqués fonctionnent cependant d'une façon tout à fait imperceptible.

Croira-t-on que cette perfection même, pour laquelle j'avais fait de si grands efforts, fut défavorable à mon automate?

Dans les premiers temps de son exhibition, j'entendis plusieurs

fois des personnes qui n'en voyaient que l'extérieur, s'exprimer ainsi :

— Cet écrivain est charmant ; mais le mécanisme en est peut-être très simple. Oh, mon Dieu ! il faut souvent si peu de chose pour produire de grands effets !

L'idée me vint alors de rendre les rouages un peu moins parfaits et de leur faire produire en diminutif cette harmonie mécanique que font entendre les machines à filer le lin. Alors le bon public apprécia tout autrement mon ouvrage, et son admiration s'accrut en raison directe de l'intensité de ce tohu-bohu. On n'entendait plus que ces exclamations : — Comme c'est ingénieux ! Quelle complication ! et qu'il faut de talent pour organiser de semblables combinaisons !

Pour obtenir ce résultat, j'avais rendu mon automate moins parfait, et j'avais eu tort. Je faisais en cela comme certains acteurs qui, pour produire un plus grand effet, chargent leurs rôles. Ils font rire, mais ils s'écartent des règles de l'art et sont rarement placés parmi les bons artistes. Plus tard, je revins de ma susceptibilité, et ma machine fut remise dans son premier état.

Mon écrivain une fois terminé, j'aurais pu faire cesser l'emprisonnement volontaire auquel je m'étais condamné, mais il me restait à exécuter une autre pièce pour laquelle le séjour de la campagne m'était nécessaire. Bien que très compliqué lui-même, ce second automate, en raison de la différence de ses combinaisons, me reposait un peu de mon premier travail et m'offrait quelques distractions. C'était un rossignol que m'avait commandé un riche négociant de Saint-Pétersbourg. Je m'étais engagé à produire une imitation parfaite du chant et des allures de ce charmant musicien des bois.

Cette entreprise n'était pas sans offrir des difficultés sérieuses, car, si j'avais déjà exécuté plusieurs oiseaux, leur ramage était tout de fantaisie, et pour le composer je n'avais consulté que mon goût. Une imitation du chant du rossignol était un travail bien autrement délicat : ici il fallait traduire des notes et des sons presque inimitables.

Heureusement nous étions dans la saison où ce chanteur habile fait entendre ses délicieux accents ; je pouvais donc le prendre pour modèle.

De temps en temps après ma veillée, je me dirigeais vers le bois de Romainville, dont la lisière touche presque à l'extrémité de la rue que j'habitais. Je m'enfonçais au plus épais du feuillage, et là, couché sur un bon tapis de mousse, je provoquais, en sifflant, les leçons de mon maître (On sait que le rossignol chante la nuit et le jour, et que le moindre son de sifflet, harmonieux ou non, le met immédiatement en verve).

Il s'agissait d'abord de formuler dans mon imagination les phrases musicales avec lesquelles l'oiseau compose ses mélodies.

Voici de quels souvenirs mon oreille se trouva à peu près frappée : Tiou... tiou... tiou... ut, ut, ut, ut, ut, tchitchou, tchitchou, tchit, tchit, rrrrrrrrrrrrouit..., etc. Il me fallait ensuite analyser ces sons étranges, ces gazouillements sans nom, ces rrrrrrrouit impossibles, et les recomposer par des procédés musicaux.

Là était la difficulté ; je ne savais de la musique que ce qu'un sentiment naturel m'en avait appris, et mes connaissances en harmonie devaient m'être d'une bien faible ressource. J'ajouterai que pour imiter cette flexibilité de gosier et reproduire ces harmonieuses modulations, je n'avais qu'un instrument presque microscopique. C'était un petit tube en cuivre de la grosseur et de la longueur environ d'un tuyau de plume, dans lequel un piston d'acier, se mouvant avec la plus grande liberté, pouvait donner les divers sons qui m'étaient nécessaires; ce tube était en quelque sorte le gosier du rossignol.

Cet instrument devait fonctionner mécaniquement : un rouage faisait mouvoir un soufflet, ouvrait ou fermait une soupape pour les coups de langue, les notes coulées et les gazouillements, et guidait le piston suivant les différents degrés de vitesse et de profondeur qu'il était nécessaire d'atteindre.

J'avais aussi à donner de l'animation à cet oiseau : je devais lui faire remuer le bec en rapport avec les sons qu'il articulait, battre des ailes, sauter de branche en branche, etc. Mais ce travail m'ef-

frayait beaucoup moins que l'autre, car il rentrait dans le domaine de la mécanique.

Je n'entreprendrai point de détailler au lecteur les tâtonnements et les recherches qu'il me fallut faire dans cette circonstance. Il me suffira de dire qu'après bien des essais, j'arrivai à me créer une méthode moitié musicale, moitié mécanique ; je représentai les tons, demi-tons, pauses, modulations et articulations de toute nature, par des chiffres correspondants à des degrés de cercle. Cette méthode répondit à toutes les exigences de l'harmonie et de la mécanique, et me conduisit à un commencement d'imitation que je n'avais plus qu'à perfectionner par de nouvelles études.

Muni de mon instrument, je courus au bois de Romainville.

Je m'installai sous un chêne, dans le voisinage duquel j'avais souvent entendu chanter certain rossignol, qui devait être de première force parmi les virtuoses de son espèce.

Je remontai le rouage de la machine et je la fis jouer au milieu du plus profond silence.

A peine les derniers sons cessèrent-ils de se faire entendre, que des différents points du bois partit à la fois un concert de gazouillements animés, que j'aurais été presque tenté de prendre pour une protestation en masse contre ma grossière imitation.

Cette leçon collective ne remplissait nullement mon but ; je voulais comparer, étudier, et je ne distinguais absolument rien. Heureusement pour moi que tout à coup, et comme si tous ces musiciens se fussent donné le mot, ils s'arrêtèrent, et un seul d'entre eux continua ; c'était sans doute le premier sujet, le Duprez de la troupe, peut-être le rossignol dont je parlais tout à l'heure. Ce ténor, quel qu'il fût, me donna une suite de sons et d'accents délicieux, que je suivis avec toute l'attention d'un élève studieux.

Je passai ainsi une partie de la nuit ; mon professeur se montrait infatigable, et de mon côté je ne me lassais pas de l'entendre ; enfin il fallut nous quitter, car, malgré le plaisir que j'éprouvais, le froid commençait à me gagner, et le besoin de repos se faisait sentir. Néanmoins, je sortis de là si bien pénétré de ce que j'avais à faire, que dès le lendemain j'apportai d'importantes corrections

à ma machine. Au bout de cinq ou six autres visites au bois de Romainville, je finis par obtenir le résultat que j'avais poursuivi : j'avais imité le chant du rossignol.

Après dix-huit mois de séjour à Belleville, je rentrai enfin dans Paris, chez moi, près de ma femme, près de mes enfants; je me retrouvai au milieu de mes ouvriers, auxquels je n'eus que des félicitations à adresser.

En mon absence, mes affaires avaient prospéré, et de mon côté j'avais gagné, par l'exécution de mes deux automates, la somme énorme de sept mille francs.

Sept mille francs en faisant de la limaille, comme disait autrefois mon père! Hélas ! cet excellent homme ne put jouir de ce commencement de mes succès ; j'avais eu la douleur de le perdre quelque temps avant mes revers de fortune. Combien il se fût félicité de m'avoir laissé prendre un état selon ma vocation, et qu'il eût été fier du résultat que je venais d'obtenir, lui qui se plaisait tant aux inventions mécaniques!

CHAPITRE XII.

La fortune pour lui n'a jamais de caprices

Un *Grec* habile. — Ses confidences. — Le *Pigeon* cousu d'or. — Tricheries dévoilées. — Un magnifique *truc* ! — Le génie inventif d'un confiseur — Le prestidigitateur Philippe. — Ses debuts comiques. — Description de sa séance. — Exposition de 1844. — Le Roi et sa Famille visitent mes automates.

———

Revenu à une certaine aisance, je pus alors me donner quelques distractions, revoir quelques amis délaissés, et entre autres Antonio, qui n'eut pas le courage de me garder rancune pour l'avoir abandonné aussi longtemps. Dans nos longues conversations, mon ami ne cessait de m'encourager à la réalisation des projets que lui-même avait fait naître : je veux parler de mes projets de théâtre, dont il certifiait d'avance tout le succès.

Sans négliger mes travaux, j'avais repris mes exercices d'escamotage, et je m'étais remis à la recherche d'escamoteurs. Je voulus voir aussi ces gens adroits qui, faute de pouvoir exercer leurs talents sur un plus grand théâtre, vont dans les cafés exécuter

leurs tours. Il y a là en effet des études curieuses à faire : ces hommes ont besoin de recourir à des artifices d'autant plus fins, qu'ils ont affaire à des gens qui ne se font pas faute de chercher à les déjouer. Je rencontrai quelques types intéressants, dans lesquels je trouvai des sujets d'utiles observations. Pourtant, une petite aventure ne tarda pas à me faire comprendre que je devais me tenir sur mes gardes, dans le choix des gens adroits que je recherchais.

Un escamoteur que j'avais jadis rencontré chez le père Roujol, et auquel j'avais rendu un service, me présenta un jour un nommé D...... C'était un jeune homme de figure agréable et distinguée; sa mise avait une certaine recherche, et il se présentait avec les manières d'un homme du monde.

— Monsieur, me dit-il en m'abordant, mon ami m'a dit que vous recherchiez toute personne possédant une certaine adresse. Bien que je ne veuille pas débuter près de vous en m'adressant un compliment, je vous dirai que, faisant ma profession d'enseigner des tours d'escamotage aux gens du monde, j'ai pensé pouvoir vous montrer des choses qui vous sont inconnues.

— J'accepte avec empressement votre proposition, répondis-je, mais je vous avertis que je ne suis point un commençant.

Cette présentation se faisait dans mon cabinet ; nous nous assîmes près d'une table sur laquelle je fis servir quelques rafraîchissements. C'était là, du reste, un piége que je tendais à mon visiteur pour le rendre plus communicatif.

Je pris un jeu de cartes, et autant pour donner l'exemple à M. le Professeur, que pour lui indiquer le point de départ de ses leçons, je lui fis voir ma dextérité à faire sauter la coupe, et j'exécutai différents tours.

J'observais D....., pour juger de l'impression que je faisais sur lui. Après être resté sérieux pendant quelques instants, il regarda son compagnon en faisant un léger clignement d'œil dont je ne compris pas la signification. Je m'arrêtai un moment, et sans vouloir provoquer une explication directe, je débouchai une bouteille de vin de Bordeaux et lui en versai quelques rasades.

J'eus un plein succès : le vin lui délia la langue, et au milieu d'une conversation qui commençait à tourner à l'épanchement :

— Il faut, Monsieur Robert-Houdin, me dit-il en mettant son verre à sec et en le présentant sans façon pour le faire remplir, il faut que je vous fasse un aveu. Sachez donc que j'étais venu ici avec la conviction que je devais avoir affaire à ce que nous appelons *un pigeon*. Je m'aperçois qu'il en est tout autrement, et comme je ne veux pas compromettre mes *trucs*, qui sont mon *gagne-pain*, je me contenterai du plaisir d'avoir fait votre connaissance.

Ces mots, étrangement techniques, me semblèrent un constraste choquant avec les manières élégantes de mon visiteur. Toutefois, je ne pus me décider à abandonner la partie sans connaître au moins quelques secrets de ce singulier personnage.

— Monsieur, répondis-je un peu désappointé, j'espère que vous reviendrez sur cette décision, et que vous ne sortirez pas d'ici sans me montrer à votre tour comment vous *maniez* les cartes ? Vous me devez bien cela.

A ma grande satisfaction, D.... se ravisa.

— Soit, dit-il en prenant un jeu, mais vous allez voir que nous n'avons pas du tout la même manière de travailler.

Il me serait difficile en effet de donner un nom à ce qu'il exécuta devant moi. Ce n'était pas à proprement parler de la prestidigitation ; c'étaient des ruses et des finesses d'esprit appliquées aux cartes, et ces ruses étaient tellement inattendues, qu'il était impossible de n'en être pas dupe. Ce *travail*, du reste, n'était que l'exposition de quelques principes dont je connus plus tard l'application.

Tel que ces chanteurs qui commencent par se faire prier, et qui, une fois partis, ne peuvent plus s'arrêter, D....., entraîné sans doute, et par la sincérité des éloges que je lui prodiguais, et par le grand nombre de verres de Bordeaux qu'il avait absorbés, me dit avec cet épanchement famillier si commun aux buveurs :

— Voyons, mon cher Monsieur, je veux maintenant vous faire encore une confidence. Je ne suis point prestidigitateur, j'ai seule-

ment quelques tours que je montre aux amateurs. Ces leçons, vous devez le comprendre, ne suffiraient pas pour me faire vivre. Je vous dirai donc, ajouta-t-il en vidant encore une fois son verre et en le tendant de nouveau, comme s'il eût voulu me faire payer sa confidence, je vous dirai que le soir je vais dans les cercles où j'ai l'adresse de me faire introduire, et que là, je mets à profit quelques-uns des principes que je vous ai fait connaître tout-à-l'heure.

— Alors, vous donnez des séances ?

D...... sourit légèrement et répéta ce clignement d'œil qu'il avait fait déjà à son camarade.

— Des séances ? répondit-il, non, jamais ! Ou plutôt, oui, j'en donne, mais à ma façon ; je vous expliquerai cela dans un instant. Je veux d'abord vous amuser, en vous contant comment je parviens à me faire payer assez généreusement les leçons que je donne à mes amateurs ; nous reviendrons après cela à *mes séances*.

Vous saurez que, pour des raisons faciles à deviner, je ne donne jamais de leçons qu'à un élève que je suppose avoir la poche bien garnie. En commençant mes explications, je l'avertis que je le laisse libre de fixer lui-même le prix du tour que je vais lui montrer, et, pendant ma démonstration, je m'arrête un instant pour exécuter un petit intermède qui doit plus tard forcer sa générosité.

Je m'approche de mon *pigeon*, passez-moi le mot.

— Je vous l'ai déjà passé.

— Ah ! bien ; permettez, lui dis-je, en tirant un des boutons de son habit, voici un moule qui perce l'étoffe et que vous pourriez perdre.

Je jette en même temps vingt francs sur la table, puis je passe en revue tous ses boutons les uns après les autres, et de chacun d'eux je feins de faire sortir une pièce d'or.

Je n'ai exécuté ce tour que comme une plaisanterie sans importance ; aussi je ramasse mes pièces en affectant la plus grande indifférence. Je pousse même cette indifférence jusqu'à en laisser

comme par mégarde une ou deux sur la table, mais pour un instant seulement bien entendu.

Je continue ma leçon, et ainsi que je m'y attends, mon élève n'y prête qu'une attention médiocre, tout préoccupé qu'il est des réflexions que je lui ai habilement suggérées.

Ira-t-il offrir cinq francs à un homme qui semble avoir sa poche pleine d'or ? Non, c'est impossible ; le moins qu'il puisse faire, c'est d'augmenter d'une pièce le nombre de celles que je viens d'étaler sous ses yeux, et cela ne manque jamais d'arriver.

Nouveau Bias, je porte toute ma fortune sur moi. Quelquefois je suis assez riche ; alors ma poche est pleine. Assez souvent aussi, j'en suis réduit à une douzaine de ces charmants *jaunets*, mais ceux-là, je ne m'en dessaisis jamais, car ce sont les instruments avec lesquels je puis m'en procurer d'autres. Je vous dirai qu'il m'est arrivé de dîner plus que modestement, et même de ne pas dîner du tout, ayant sur moi ce petit trésor, parce que je me suis fait une loi de ne jamais l'entamer.

— Les séances que vous donnez dans les cercles, dis-je à mon narrateur pour le ramener sur ce chapitre, doivent être nécessairement plus fructueuses.

— En effet, mais la prudence me défend de les donner aussi souvent que je le voudrais.

— Je ne vous comprends pas.

— Je m'explique. Lorsque je suis dans un cercle, j'y suis en amateur, en fils de famille, et je fais comme bien des jeunes gens avec lesquels je me trouve, je joue. Seulement, j'ai ma manière de jouer, qui n'est pas celle de tout le monde, mais il paraît qu'elle n'est pas mauvaise, puisqu'elle me rend souvent la chance favorable. Vous allez en juger.

Ici mon narrateur s'arrêta pour se rafraîchir, puis, comme s'il se fût agi de la chose du monde la plus innocente et la plus licite, il me montra divers tours, ou plutôt diverses escroqueries fort curieuses, et qu'il exécuta avec tant de grace, d'adresse et de naturel, qu'il eût été impossible de le prendre en défaut.

Il faut savoir ce que c'est que l'amour d'un art ou d'une science

dont on cherche à pénétrer les mystères, pour comprendre l'effet que me produisirent ces coupables confidences.

Loin d'éprouver de la répulsion, du dégoût même pour cet homme, avec lequel la justice pouvait avoir d'un jour à l'autre un compte à régler, je l'admirais, j'étais ébahi. La finesse, la perfection de ses tours m'en faisaient oublier le but blâmable.

Le moment vint enfin où les confidences de mon *Grec* (car c'en était un) s'épuisèrent ; il prit congé de moi.

D.... m'eut à peine quitté, que le souvenir de ses confidences me revenant à l'esprit, me fit monter le rouge au visage. J'eus honte de moi-même comme si je m'étais associé à ses coupables manœuvres ; j'en vins même à me reprocher sévèrement l'admiration dont je n'avais pu me défendre et les compliments qu'elle m'avait arrachés.

Pour l'acquit de ma conscience, je consignai pour toujours cet homme à ma porte. Précaution inutile ! car jamais depuis je n'entendis parler de lui.

Qui croirait cependant que c'est à la rencontre de D.... et aux communications qu'il m'avait faites, que je dus plus tard la satisfaction de rendre un service à la société, en démasquant à la justice une escroquerie dont les plus habiles experts n'avaient pu trouver le mot ?

Dans l'année 1849, M. B...., juge d'instruction au tribunal de la Seine, me pria de m'occuper de l'examen et de la vérification de cent cinquante jeux de cartes, saisis en la possession d'un homme dont les antécédents étaient loin d'être aussi blancs que ses jeux.

Ces cartes étaient en effet toutes blanches, et cette particularité avait dérouté jusqu'alors les plus minutieuses investigations. Il était impossible à l'œil le plus exercé d'y découvrir la moindre altération, la plus petite marque, et elles semblaient toutes posséder les qualités des jeux du meilleur aloi.

J'acceptai cette expertise, dans laquelle j'espérais trouver des subtilités d'autant plus fines qu'elles étaient plus cachées.

Ce n'était qu'après mes séances que je pouvais me livrer à ce

travail de recherches. Chaque soir, avant de me coucher, je m'attablais près d'une excellente lampe, et j'y restais jusqu'à ce que le sommeil ou le découragement vînt me gagner.

Je passai ainsi près d'une quinzaine de jours, examinant tant avec mes yeux qu'avec une excellente loupe, la matière, la forme et les imperceptibles nuances de chacune des cartes des cent cinquante jeux. Je ne pouvais parvenir à rien découvrir, et de guerre lasse, je finis par me ranger de l'avis des experts qui m'avaient précédé.

— Décidément il n'y a rien à ces jeux, dis-je avec humeur en les jetant, un soir, loin de moi de sur la table.

Tout-à-coup, sur le dos brillant d'une des cartes, et près d'un de ses angles, je crois apercevoir un point mat qui m'avait échappé jusqu'alors. Je m'en approche ; le point disparaît. Mais, chose étrange ! il reparaît à mes yeux dès que j'en suis éloigné.

Quel magnifique *truc*! m'écriai-je dans l'enthousiasme d'une idée qui me traversait l'esprit (Le lecteur appréciera, je le pense, le sens de cette exclamation). C'est bien cela ! j'y suis ! c'est une marque distinctive.

Et suivant certain principe que D.... m'avait indiqué dans ses confidences, je m'assurai que toutes les cartes portaient également un point, qui placé à un endroit déterminé en indiquait la nature et la couleur.

Comprend-on tout l'avantage qu'un Grec pouvait tirer de la possibilité de connaître le jeu de ses adversaires ? D.... avait été surpassé dans cette tricherie, car son point de marque, si fin qu'il fût, ne disparaissait pas selon le besoin.

Depuis un quart d'heure, je meurs d'envie de communiquer au lecteur un procédé qui certes ne peut manquer de l'intéresser, mais je suis retenu par l'idée que cette ingénieuse fourberie peut tomber entre des mains criminelles et faciliter de coupables actions.

Pourtant, il est une vérité incontestable : c'est que pour éviter un danger, il faut le connaître. Or, si chaque joueur était initié aux

stratagèmes de messieurs les escrocs, ces derniers se trouveraient dans l'impossibilité de s'en servir.

Réflexion faite, je me décide à faire ma communication.

Je viens de dire qu'un seul point placé à certain endroit sur une carte suffisait pour la faire connaître. Je vais employer une figure pour le démontrer.

Il faut supposer par estimation la carte divisée en huit parties dans le sens vertical et en quatre dans le sens horizontal, comme dans la figure 1^{re}. Les unes indiqueront la valeur des cartes, les

autres leur couleur. La marque se place au point d'intersection de ces divisions. Voilà tout le procédé ; l'exercice fait le reste.

Quant au procédé à employer pour imprimer le point mystérieux dont j'ai parlé plus haut, on me permettra de ne pas l'indiquer.

car mon but est de signaler une fourberie et non d'enseigner à la faire. Il suffira de dire que vu de près, ce point se confond avec le blanc de la carte, et qu'à distance, la réflection de la lumière rend la carte brillante, tandis que la marque seule reste mate.

Au premier abord, il semblera peut-être assez difficile de pouvoir se rendre compte de la division à laquelle appartient un point isolé sur le dos d'une carte. Cependant, pour peu qu'on veuille y prêter attention, on pourra juger que celui que j'ai mis pour exemple ne peut appartenir ni à la seconde ni à la quatrième division verticale, et, par un raisonnement analogue, on comprendra que ce même point se trouve en regard de la deuxième division horizontale. Il représentera donc une dame de carreau.

D'après l'explication que je viens de donner, le lecteur, j'en suis sûr, a déjà pris son parti sur les cartes blanches.

— Puisqu'il peut en être ainsi, se dit-il, je ne jouerai plus qu'avec des cartes tarotées, et j'éviterai d'être trompé.

Malheureusement, les cartes tarotées prêtent encore plus à l'escroquerie que les autres, et pour le prouver, je me vois forcé de faire une seconde communication, et peut-être même une troisième. Supposons un tarot formé de points ou de toutes autres figures rangées symétriquement comme le sont d'ordinaire ces genres de dessins.

FIGURE 2.

Le premier point en partant du haut de la carte, à gauche, ainsi que dans l'exemple précédent, représentera du cœur ; le second en descendant, du carreau ; le troisième du trèfle ; le quatrième du pique.

Si maintenant, à l'un de ces points, qui sont naturellement placés par le dessin du tarot pour marquer la couleur de la carte, on ajoute un autre petit point à l'un des huit endroits que l'on peut se figurer sur sa circonférence, on désignera la nature de la carte.

Ainsi on représentera, au point culminant, un as, en tournant à droite un roi, le troisième sera une dame, le quatrième un valet et ainsi de suite eu suivant pour le dix, le neuf, le huit et le sept.

Il est bien entendu qu'il ne faut qu'un seul point comme dans la figure 2, où celui qui est joint au troisième point ou couleur, représentera un huit de trèfle.

Il y a bien encore d'autres combinaisons, mais celles-là sont aussi difficiles à expliquer qu'à comprendre. Ainsi par exemple, j'ai eu à expertiser des cartes tarotées où il n'y avait véritablement aucune marque ; seulement les dessins du tarot étaient plus ou moins attaqués par la coupe de la carte et cette simple particularité les désignait toutes.

Il y a aussi les cartes sur le bord desquelles le *Grec* en jouant fait avec son ongle un léger morfil qu'il peut reconnaître au passage. S'il joue à l'écarté, ce sont les rois qu'il a marqués ainsi, et lorsqu'en donnant les cartes ces dernières se présentent sous sa main, il peut, par un tour familier à l'escamotage, les laisser sur le jeu et donner à la place la carte suivante. Cette substitution peut se faire si habilement qu'il est impossible d'y rien voir. Enfin, j'ai vu des gens dont la vue était si habilement exercée, qu'après avoir joué deux ou trois parties avec le même jeu, ils pouvaient reconnaître toutes les cartes.

Pour revenir aux cartes frelatées, on se demandera comment on peut changer les jeux, puisque dans les cercles et dans les maisons où l'on joue, les paquets ne sont décachetés qu'au commencement de la partie.

Eh ! mon Dieu, c'est encore bien simple.

On s'informe du marchand de cartes où ces maisons se fournissent. On lui fait d'abord quelques petits achats pour lier connaissance ; on y retourne plusieurs fois pour le même motif ; puis un beau jour, on se dit chargé par un ami d'acheter une douzaine de sixains ou plus ou moins selon l'importance du magasin.

Le lendemain, sous prétexte que les jeux ne sont pas de la couleur qui a été demandée, on les rapporte.

Les paquets sont encore cachetés, le marchand, plein de confiance, les échange contre d'autres.

Mais le grec a passé la nuit à décacheter les bandes et à les recacheter par un procédé connu en escamotage ; les cartes ont toutes été marquées et remises en ordre ; le marchand les a maintenant dans son magasin ; le tour est fait ; on les attend à domicile.

Toutes ces supercheries certes sont fort redoutables ; eh bien ! il y en a une bien plus redoutable encore, c'est la télégraphie imperceptible. On en jugera, lorsque je dirai que sans la moindre apparence de communication, le *Grec* peut parfaitement recevoir d'un compère, par des principes analogues à ceux de ma *seconde vue*, l'annonce du jeu de son adversaire.

J'aurais certainement beaucoup d'autres *trucs* à signaler, mais je m'arrête. Je crois en avoir assez dit sur les escrocs et leurs tricheries pour engager tout joueur à ne tenir les cartes que vis-à-vis de personnes dont la probité ne peut être mise en doute.

Maintenant, autant pour faire oublier les détails quelque peu compromettants que je viens de donner, que pour reposer mon esprit de descriptions qui, j'en suis certain, ont dû paraître beaucoup plus courtes au lecteur qu'à moi-même, je vais revenir à la prestidigitation proprement dite, en donnant une notice biographique sur un physicien-sorcier-magicien-prestidigitateur, dont le succès dans Paris fut, vers cette époque, des plus éclatants.

Philippe Talon, originaire d'Alais, près Nîmes, après avoir exercé la douce profession de confiseur à Paris, s'était vu forcé, par suite d'insuccès, de quitter la France.

Londres, ce pays de Cocagne, cet Eldorado en perspective, était à deux pas ; notre industriel s'y rendit et ne tarda pas à fonder un nouvel établissement dans la capitale des Trois-Royaumes-Unis.

Le confiseur français avait bien des chances de réussite. Outre que les Anglais sont très friands de *chatteries*, on sait que la confiserie française a eu, de tout temps, chez les enfants d'Albion, une renommée qui ne peut être comparée qu'à celle dont a joui jadis en France le *véritable* cirage anglais.

Néanmoins, malgré ces avantages, il paraît que de nouvelles amertumes se glissèrent bientôt dans son commerce ; les brouillards de la Tamise, d'autres disent des spéculations trop hasardeuses, vinrent fondre les fragiles marchandises du nouveau magasin et les mirent en déconfiture.

Talon plia bagage une seconde fois et quitta Londres pour aller à Aberdeen demander l'hospitalité aux montagnards écossais, auxquels en échange il proposa ses séduisantes sucreries.

Malheureusement, les Ecossais d'Aberdeen, fort différents des montagnards de la *Dame Blanche*, ne portent ni bas de soie ni souliers vernis, et font très peu d'usage des pâtes de jujube et des petits fours. Aussi le nouvel établissement n'eût pas tardé à subir le sort des deux autres, si le génie inventif de Talon n'avait trouvé une issue à cette position précaire.

Le confiseur pensa avec raison que pour vendre une marchandise, il est bon qu'elle soit connue, et que, pour qu'elle soit connue, il faut s'occuper de la faire connaître.

Fort de ce judicieux raisonnement, Talon sut bien forcer les Aberdeenois à manger ses bonbons, après toutefois les leur avoir fait payer.

A cette époque, il y avait à Aberdeen une troupe de comédiens qui se trouvaient dans la position des sucreries de Talon : ces artistes étaient incompris et peu goûtés.

En vain le directeur avait-il monté une pantomime à grand renfort de changements à vue et de transformations ; le public était resté sourd à ses appels réitérés.

Un beau jour, Talon se présente chez l'impresario écossais :

« Monsieur, lui dit-il sans autre préambule, je viens vous faire une proposition qui, si elle est acceptée, remplira votre salle, j'en ai la conviction.

— Expliquez-vous, Monsieur, dit le directeur affriandé, mais peu confiant dans une promesse qu'il avait de bonnes raisons de croire difficile à réaliser.

— Il s'agit simplement, poursuivit Talon, de joindre à l'attrait de votre spectacle l'annonce d'une loterie dont je ferai tous les

frais. Voici quelle en sera l'organisation : chaque spectateur en entrant paiera en sus du prix de sa place la somme de six pences (60 centimes), qui lui donneront droit à :

1° Un cornet de bonbons assortis ;

2° Un numéro de loterie, avec lequel il pourra gagner le gros lot, représenté par un magnifique *bonbon monté* de la valeur de cinq livres (125 francs).

Talon promit en outre un divertissement nouveau, dont il confia le secret avec recommandation de ne pas le divulguer.

Ces propositions ayant été agréées, on mit sur le tapis la question d'intérêt. Le marchand de sucreries n'avait aucune raison de tenir la dragée haute au directeur ; le marché fut donc promptement conclu.

L'intelligent Talon ne s'était point trompé ; le public, alléché par l'appât des bonbons, par l'attrait de la pantomime et par une surprise qu'on lui promettait, accourut en foule, et remplit la salle.

La loterie fut tirée ; le gros lot fit un heureux, et les douze ou quinze cents autres spectateurs, munis de leurs cornets de bonbons, se consolèrent de leur déception en se faisant entre eux des échanges de douceurs.

Dans d'aussi heureuses dispositions, la pantomime fut trouvée charmante.

Cependant cette pièce tirait à sa fin et l'on n'avait encore d'autre surprise que celle de ne pas l'avoir encore vu arriver, lorsque tout à coup, à la fin d'un ballet, les danseurs s'étant rangés en cercle comme pour l'apparition d'un premier sujet, un bruit aigu se fait entendre, et un superbe polichinelle, riant de sa voix aigre et chevrotante, s'élance d'un bond sur le devant de la scène et fait un magnifique écart.

C'était Talon, revêtu des deux bosses de coton et de l'habit pailleté.

Notre nouvel artiste s'acquitta avec un rare talent de la danse excentrique de Polichinelle et fut couvert de bravos.

Pour remercier le public de son bienveillant accueil, le danseur

essaya une révérence dans l'esprit de son rôle, mais il la fit si malheureusement, que le pauvre Polichinelle tomba violemment sur le côté sans pouvoir se relever.

On s'approche en toute hâte, on soutient le blessé. Il se remet un peu ; il veut parler ; on écoute ; il se plaint d'une côte cassée et demande avec instance des pilules de Morisson (1). On se rend à ses désirs et un domestique se hâte d'apporter des pilules d'une grosseur exagérée.

Le public, qui jusque-là compâtissait à la douleur de Polichinelle et se tenait dans un silencieux attendrissement, commence à flairer une plaisanterie. Il sourit d'abord, puis rit aux éclats, lorsque le malade prenant une des pilules, l'escamote habilement en feignant de l'avaler tout d'un trait. Une seconde suit la première, et la demi-douzaine ayant pris la même route, Polichinelle se trouva tout à fait remis, salua gracieusement et fit sa retraite au lieu de bruyants *hurrahs*.

Philippe venait de faire sa première séance : le confiseur avait troqué le bâton de sucre d'orge pour celui de magicien.

Cette scène burlesque eut un succès fou. Les recettes qu'elle fit faire, chaque soir, vinrent réconforter la situation financière du directeur et de son habile associé, de sorte que le marchand de bonbons, qui avait liquidé son fonds de boutique dans ses représentations, n'eut plus qu'à fermer la porte. Il partit pour donner dans d'autres villes des représentations de son nouveau talent.

Où le nouveau magicien avait-il puisé les éléments de son art ? Je l'ignore. Il est probable (c'est toujours avec des probabilités que se comblent les lacunes de l'histoire), il est probable que Talon avait appris l'escamotage comme la danse de Polichinelle, pour sa satisfaction personnelle et le plaisir de ses amis. Ce qu'il y a de certain, c'est que la séance qu'il donna devant les naïfs spectateurs d'Aberdeen ne fut pas de première force, et que c'est à la suite de ces premiers succès qu'il se perfectionna dans l'art auquel il dut plus tard sa réputation.

(1) C'est une sorte de panacée universelle pour le peuple anglais.

Abdiquant désormais les sucreries, le vêtement de Polichinelle et la *pratique* (1), Philippe (c'est ainsi que s'appela dès lors le prestidigitateur) parcourut les provinces d'Angleterre en donnant d'abord de très modestes représentations. Puis son répertoire s'étant successivement augmenté d'un certain nombre de tours pris çà et là aux escamoteurs de cette époque, il *attaqua* les grandes villes et vint à Glascow, où il se fit construire une baraque en bois pour y donner des représentations.

Pendant la construction de son temple de magie, Philippe distingua, parmi les ouvriers menuisiers employés à cet ouvrage, un jeune garçon de bonne mine qui lui sembla doué d'une intelligence toute particulière ; il voulut l'attacher à ses entreprises théâtrales et le faire paraître en scène comme aide magicien.

Macalister (c'était le nom du jeune menuisier) avait inné en lui le génie des *trucs* et des *ficelles* ; il n'eut à faire aucun apprentissage dans cet art mystérieux, et comprenant tout de suite les finesses de l'escamotage, il composa quelques tours qui lui méritèrent les éloges de son maître.

Depuis ce moment, soit par suite du concours de Macalister, soit pour toute autre cause, tout sembla réussir à Philippe, qui se mit à *travailler en grand*, c'est-à-dire qu'il abandonna les baraques pour la scène plus noble du théâtre des grandes villes.

Après avoir longtemps voyagé dans l'Angleterre, il passa en Irlande et donna des représentations à Dublin. Ce fut dans cette ville qu'il fit l'acquisition de deux tours auxquels il dut plus tard un véritable succès.

Trois Chinois, venus en France pour y présenter divers exercices très surprenants, avaient essayé de donner à Paris quelques représentations qui, faute d'une publicité convenable, n'eurent d'autre résultat que de brouiller les trois habitants du Céleste-Empire. En France aussi bien qu'en Chine, lorsqu'il n'y a pas de foin

(1) Instrument que l'on met dans la bouche pour imiter la voix de Polichinelle.

au râtelier, les chevaux se battent, dit-on ; nos trois jongleurs n'en étaient pas arrivés à cette extrémité, mais ils s'étaient séparés. L'un d'eux s'en alla à Dublin, et ce fut là que, sur la demande de Philippe, il lui enseigna le tour des *poissons* ainsi que celui des *anneaux*.

Le premier de ces trucs une fois acquis, Philippe se trouva très embarrassé, il lui fallait une robe pour son exécution.

Prendre un costume de Chinois eût été chose plus que pittoresque, l'ex-confiseur n'ayant dans la physionomie aucun des caractères d'un mandarin. Il ne fallait pas non plus songer à une robe de chambre. Si riche qu'elle eût été, la séance de magie eût pris un caractère de sans-façon que le public n'aurait pas toléré.

Philippe sut se tirer de cette difficulté : il s'habilla en magicien. C'était une innovation hardie, car, jamais jusqu'alors, un escamoteur n'avait osé endosser la responsabilité d'un tel costume.

Possesseur de ces deux nouveaux tours, Philippe conçut le projet de revoir son ingrate patrie et de se réconcilier avec elle en lui présentant les résultats de ses travaux. Il vint donc à Paris dans l'été de l'année 1841 et donna des représentations dans la salle Montesquieu.

Le tour des *poissons*, celui des *anneaux*, un brillant costume de magicien, un superbe bonnet pointu, une séance bien organisée et convenablement présentée, attirèrent chez lui grand nombre de spectateurs, parmi lesquels le hasard conduisit le directeur d'un des théâtres de Vienne.

L'Autrichien, enchanté de la représentation, proposa, séance tenante, au prestidigitateur, un engagement à participation de recette.

Philippe accepta d'autant plus volontiers que, pendant la saison pour laquelle il s'engageait, la salle Montesquieu était réservée pour des bals publics. D'un autre côté, cet engagement lui donnait le temps de faire construire un théâtre dans lequel il pourrait à son retour continuer tranquillement le cours de ses représentations.

Dans le service de l'Autriche,
Le militaire n'est pas riche :

a dit l'auteur du *Châlet*, et pour ce motif d'opéra, ainsi que pour d'autres encore, notre voyageur n'était pas sans éprouver de vives inquiétudes à l'endroit de ses futures recettes. Il ignorait sans doute que l'Autriche ne devait cette mauvaise réputation qu'à l'exigence de la versification française, et que cette rime *riche* arrivant après une négation indispensable à la structure du vers, avait tout naturellement rendu pauvre le militaire de l'Autriche.

L'artiste ne tarda pas du reste à être tranquillisé; il reconnut que la capitale de cette nation calomniée de par les règles de la poésie, valait mieux que sa réputation ; il en rapporta pour preuve nombre de thalers, avec lesquels il paya les frais de construction d'un théâtre que, pendant son absence, on lui avait élevé au bazar Bonne-Nouvelle.

Philippe avait encore recruté dans sa route quelques nouveautés. Il apportait avec lui plusieurs automates qu'il devait montrer dans ses représentations.

L'ouverture de la salle Bonne-Nouvelle fit sensation dans Paris ; on vint en foule voir ce fameux *truc des poissons*, auquel les spectateurs de la salle Montesquieu avaient déjà fait une réputation méritée.

Que le lecteur veuille bien entrer avec moi dans le palais des prestiges (c'est ainsi que s'appelait ce nouveau temple de magie), je le ferai assister à quelques-unes des expériences du magicien.

Le palais des prestiges n'était point un monument, ainsi que pouvait le faire supposer son titre ; mais lorsqu'on était arrivé au bout de la galerie du premier étage du bazar Bonne-Nouvelle, on passait sous une porte de couloir et l'on était tout étonné de se trouver dans une salle fort convenablement distribuée pour ce genre de spectacle. Il y avait des stalles, un parterre, un rang de galeries et un amphitéâtre. La décoration en était proprette et élégante, et par dessus tout, on y était confortablement assis.

Un orchestre, composé de six musiciens d'un talent contestable,

exécutait une symphonie avec accompagnement de *mélophone*, sorte d'accordéon récemment inventé par un nommé Lecler, chargé de la direction musicale du *palais*.

Le rideau se lève.

Au grand étonnement des spectateurs, la scène est plongée dans la plus profonde obscurité.

Un monsieur, tout de noir habillé, sort d'une porte latérale et s'avance vers nous. C'est Philippe ; je le reconnais à son accent voilé et quelque peu teinté de provençal. Tous les autres spectateurs le prennent pour le régisseur ; on est interdit ; on craint une annonce d'autant plus fâcheuse, que ce monsieur porte le pistolet au poing.

L'incertitude est bientôt dissipée ; Philippe se fait connaître. Il annonce qu'il se trouve en retard pour ses préparatifs, mais que, pour ne pas faire attendre tout le temps nécessaire à l'éclairage de son laboratoire, il va, d'un coup de pistolet, allumer les innombrables bougies dont la salle est ornée.

Bien que l'arme à feu ne soit pas nécessaire à l'expérience, et qu'elle n'ait d'autre but que de jeter de la poudre aux yeux des spectateurs, les bougies se trouvent subitement enflammées au bruit de la détonation.

On bat des mains de toutes parts, et c'est justice, car ce *truc* est saisissant de surprise. Si applaudi qu'il soit cependant, il ne l'est jamais autant qu'il le mérite en raison du temps qu'exige sa préparation et des mortelles angoisses qu'il cause à l'opérateur.

En effet, ainsi que toutes les expériences où l'électricité statique joue le principal rôle, cette magique inflammation n'est pas infaillible. Lorsque ce malheur arrive, la position de l'opérateur se trouve d'autant plus embarrassante que le phénomène a été annoncé comme une œuvre de magie. Or, un magicien doit être tout-puissant, et s'il n'en est pas ainsi, il doit éviter à tout prix ces fiasco qui lui font perdre aux yeux du public le prestige de son omnipotence.

La scène une fois éclairée, Philippe commençait sa séance. La première partie, composée de tours d'un médiocre intérêt, était

rehaussée par la présentation de quelques curieux automates, tels que :

Le *Cosaque*, que l'on eût pu aussi bien appeler le *Grimacier*, pour les contorsions comiques auxquelles il se livrait. C'était du reste un très habile escamoteur que ce cosaque, car il faisait passer adroitement dans ses poches divers bijoux que son maître avait empruntés à des spectateurs ;

Le *Paon magique*, faisant entendre son ramage anti-mélodieux, étalant son somptueux plumage et mangeant dans la main ;

Et enfin un *Arlequin* semblable à celui que possédait Torrini.

Après la première partie de la représentation, le rideau se baissait pour les préparatifs d'une séance que le programme indiquait sous le titre de : *Une fête dans un palais de Nankin*. Titre attrayant pour les marchands de cette étoffe, mais qui n'avait été choisi, sans doute, que pour rappeler au spectateur le tour chinois qui devait couronner la séance.

A cette seconde apparition, la scène était entièrement transformée ; les tapis de tables, assez modestes d'abord, avaient été remplacés par des brocarts étincelants de dorures et de pierres précieuses (vues de loin). Les bougies, déjà si nombreuses, s'étaient encore multipliées et donnaient au théâtre l'aspect d'une fournaise ardente, véritable demeure d'un suppôt du diable.

Le magicien paraissait. Il était revêtu d'un riche costume que, dans son admiration, le public estimait d'un prix à épuiser les richesses de Golconde.

La *Fête de Nankin* commençait par le tour des *anneaux*, venant des Chinois.

Philippe prenait légèrement entre ses doigts des anneaux de fer qui avaient vingt centimètres environ de diamètre, et, sans que le public pût s'expliquer comment, il les faisait entrer les uns dans les autres et en formait des chaînes et des faisceaux inextricables. Puis tout à coup, quand on croyait qu'il lui serait impossible de débrouiller son ouvrage, il l'effleurait du souffle, et les anneaux se séparant, tombaient à ses pieds.

Ce tour produisait une illusion charmante.

Celui qui lui succédait, et que je n'ai pas vu faire par d'autres que par Philippe, ne lui cédait pas en intérêt.

Macalister, le menuisier écossais, qui servait en scène sous la figure d'un nègre nommé Domingo, apportait sur une table deux pains de sucre encore garnis de cet affreux papier que l'épicier vend dans son commerce aux prix des denrées coloniales.

Philippe empruntait une douzaine de foulards (non pas des foulards de compères); il les mettait dans un large canon de fusil, et lorsqu'on lui avait désigné un des deux pains de sucre, il faisait feu dessus. Il le cassait ensuite à coup de hache, et tous les foulards s'y trouvaient réunis.

Venait ensuite le *Chapeau de Fortunatus*.

Philippe, après avoir fait sortir de ce chapeau, qui n'était autre que celui d'un spectateur, une innombrable quantité d'objets, en retirait enfin des plumes de quoi garnir au moins un lit édredon. Mais ce qui amusait et faisait surtout rire dans ce tour, c'était un enfant, que le prestidigitateur avait fait mettre à genoux au-dessous de cette singulière avalanche, et qui s'y trouvait complètement enseveli.

Un autre tour à effet était celui de la *Cuisine de Parafaragaramus* (1).

Sur l'invitation de Philippe, deux écoliers montaient près de lui sur la scène. Il les habillait aussitôt, l'un en marmiton, l'autre en cuisinière de bonne maison. Ainsi affublés, les deux jeunes *cordons bleus* subissaient toutes sortes de plaisanteries et de mystifications (c'était de l'école Castelli).

L'escamoteur passait ensuite à l'exécution du tour. A cet effet, il suspendait à un trépied un énorme chaudron de cuivre entièrement plein d'eau, et il ordonnait aux deux cuisiniers d'y mettre des pigeons morts, un assortiment de légumes et force assaisonnements. Alors il chauffait le dessous du récipient avec une flamme

(1) Ce tour, ainsi que celui de l'éclairage électrique, avaient été imaginés par un physicien nommé Her Döbler; c'est de lui que Philippe les tenait.

d'esprit de vin et prononçait quelques paroles sacramentelles. A sa voix, les pigeons, redevenus vivants, prenaient leur volée en s'échappant de la chaudière. L'eau, les légumes et les assaisonnements avaient complétement disparu.

Philippe terminait ordinairement ses soirées par le fameux tour chinois, qu'il appelait pompeusement *les Bassins de Neptune* ou *les Poissons d'or*.

Le magicien, revêtu de son brillant costume, montait sur une espèce de table basse qui l'isolait du parquet. Après quelques évolutions pour prouver qu'il n'avait rien sur lui, il jetait un châle à ses pieds, et lorsqu'il le relevait, on voyait apparaître un bassin de cristal rempli d'eau, dans lequel se jouaient des poissons rouges.

Cet exercice se recommençait trois fois avec le même résultat.

Voulant enchérir sur ses confrères du Céleste-Empire, le prestidigitateur français avait ajouté à leur tour une variante qui terminait gaiement la séance. En jetant une dernière fois le châle à terre, il en faisait sortir plusieurs animaux, tels que lapins, canards, poulets, etc.

Ce *truc* était exécuté, sinon gracieusement, du moins de manière à exciter une vive admiration parmi les spectateurs.

En général, Philippe était très amusant dans ses soirées. Ses expériences étaient exécutées avec beaucoup de conscience, d'adresse et d'entrain, et je n'hésite pas à dire que le prestidigitateur du bazar Bonne-Nouvelle pouvait passer alors pour un des meilleurs de l'époque.

Philippe quitta Paris, l'année suivante, et continua depuis à donner ses séances, à l'étranger ou dans les provinces de la France.

Les succès de Philippe n'auraient pas manqué de raviver encore mon désir de hâter la réalisation de mes projets de théâtre, si à cette époque un malheur ne fût venu me jeter dans un profond découragement. Je perdis ma femme.

Resté seul avec trois enfants en bas-âge, il me fallut, si inhabile que je fusse aux soins du ménage, en surveiller la direction. Aussi,

au bout de deux ans, volé par les uns, trompé par les autres, j'avais perdu peu à peu l'aisance que mon travail avait apporté dans ma maison, et je marchais à ma ruine.

Poussé par les exigences de ma position, je songeai à me refaire un intérieur : je me remariai.

J'aurai tant de fois l'occasion de parler de ma nouvelle épouse, que je me dispenserai pour le moment de lui rendre le tribut d'éloges qui lui sont si bien dus. D'ailleurs je ne suis pas fâché d'abréger ces détails d'intérieur, qui, très importants dans ma vie, ne sont dans ce récit que d'un bien faible intérêt.

L'exposition de 1844 allait avoir lieu ; je demandai et j'obtins l'autorisation d'y présenter les objets de ma fabrication. L'emplacement que l'on m'assigna, situé en face de la porte d'honneur, fut sans contredit un des plus beaux de la salle.

Je fis ériger un gradin circulaire, sur lequel je mis un spécimen de toutes les pièces mécaniques que j'avais exécutées jusqu'alors. Dans le nombre figurait en première ligne mon *écrivain*, que M. G.... avait bien voulu me confier pour cette circonstance.

J'eus, je puis le dire, les honneurs de l'exposition. Mes produits étaient constamment entourés d'une foule de spectateurs d'autant plus empressés, que le divertissement auquel ils assistaient se donnait gratis.

Louis-Philippe faisait des visites journalières au Palais [de l'Industrie, et mes automates lui avaient été signalés comme méritant son attention. Il témoigna le désir de les voir, et me fit annoncer sa visite, vingt-quatre heures à l'avance. J'eus donc le temps nécessaire pour mettre tout en ordre.

Le Roi arriva tenant le Comte de Paris par la main. Je me plaçai à sa gauche pour lui donner l'explication de mes différentes pièces. La Duchesse d'Orléans était près de moi ; les autres membres de la famille royale formaient cercle autour de Sa Majesté. La foule, maintenue par les gardiens du Palais et les agents de police, laissait un vide autour de mon exposition.

Le Roi fut d'une humeur charmante et sembla prendre plaisir

à tout ce que je lui présentai. Il m'interrogeait souvent, et ne manquait aucune occasion de faire valoir son excellent jugement.

Pour terminer la séance, on s'était arrêté devant mon *écrivain*.

Cet automate, on doit se le rappeler, écrivait ou dessinait, suivant la question qui lui était posée.

Le Roi lui fit cette demande :

Combien Paris renferme-t-il d'habitants ?

L'écrivain leva la main gauche qu'il tenait appuyée sur son bureau, comme pour indiquer qu'il fallait lui remettre une feuille de papier. Quand il l'eut reçue, il écrivit très distinctement :

Paris contient 998,964 habitants.

Le papier passa des mains du roi dans celles de sa famille, et chacun se plut à reconnaître la perfection des caractères ; mais je vis que Louis-Philippe avait une critique à me faire ; son sourire plein de finesse l'annonçait assez. Aussi ne fus-je point surpris, lorsque me montrant le papier qui lui était revenu :

— Monsieur Robert-Houdin, me dit-il, vous n'avez peut-être pas réfléchi que ce chiffre ne se trouvera pas d'accord avec le nouveau recensement, que l'on est sur le point de terminer.

Contre mon attente, je me sentais à mon aise devant ces illustres visiteurs.

— Sire, répondis-je avec assez d'assurance pour un homme peu habitué à se trouver en face d'une tête couronnée, j'espère qu'à cette époque mon automate sera devenu assez intelligent pour faire des corrections, s'il y a lieu.

Le Roi parut satisfait de ma réponse.

Je profitai de cette bonne disposition pour lui faire connaître que mon Ecrivain Dessinateur était également poète, et j'expliquai que l'on pouvait lui proposer, sous forme de demande, un quatrain incomplet, qu'il achèverait par le mot répondant à la question contenue dans les trois premiers vers.

Le Roi choisit celui-ci :

Lorsque dans le malheur, accablé de souffrance,
Abandonné de tous, l'homme va succomber,

Quel est l'ange divin qui vient le consoler ?
C'est.....

L'espérance, ajouta l'écrivain sur la quatrième ligne, complétant ainsi le quatrain.

— C'est vraiment charmant, me dit le Roi. Mais, Monsieur Robert-Houdin, ajouta-t-il à demi-voix et d'un ton confidentiel : pour faire un poète de votre écrivain, vous lui avez donc donné de l'instruction ?

— Oui, Sire, selon mes faibles moyens.

— Alors mon compliment s'adresse au maître plus encore qu'à l'élève.

Je m'inclinais pour remercier le Roi, autant pour son compliment que pour la manière délicate dont il m'avait été adressé.

— Dites-moi, maintenant, Monsieur Robert-Houdin, reprit Louis-Philippe, je vois, d'après la notice placée au bas de cet automate, qu'il joint à son double talent d'écrivain et de poète celui de dessinateur. S'il en est ainsi, voyons, fit-il en s'adressant au Comte de Paris, choisissez vous-même le sujet d'un dessin.

Pensant être agréable au Prince, j'eus recours à l'escamotage pour influencer sa décision, et grâce à ce stratagème, il choisit une couronne.

L'automate commença à tracer les contours de cet ornement royal avec la plus rare perfection, et chacun suivait ce travail avec intérêt, lorsqu'à mon grand désappointement, le crayon du dessinateur, venant à se casser, la couronne ne put être achevée.

Désolé de ce contre-temps, je veux faire recommencer ; le roi me remerciant, m'en empêcha.

— Puisque vous savez dessiner, dit-il au Comte de Paris, vous achèverez vous-même cet ouvrage.

Cette séance, outre qu'elle fut le prélude du bienveillant intérêt que me témoigna plus tard la famille d'Orléans, eut peut-être quelqu'influence sur la décision du jury, qui, j'aime à le croire, obéissant aussi à sa propre conscience, m'accorda une médaille d'argent.

CHAPITRE XIII.

Projets de réforme. — Construction d'un théatre au Palais-Royal. — Formalités. — Répétition générale. — Singulier effet de ma séance. — Le plus grand et le plus petit théatre de Paris. — Tribulations. — Première représentation. — Panique. — Découragement. — Un prophète faillible. — Réhabilitation. — Succès.

—

Il pourrait sembler étrange de me voir passer tour-à-tour de mes travaux en mécanique à mes études sur la prestidigitation. Mais si l'on veut bien réfléchir que ces deux sciences devaient concourir au succès de mes séances, on comprendra facilement que je leur portais un même degré d'affection, et qu'après avoir parlé de l'une je parle de l'autre. Les préoccupations de l'exposition ne me faisaient point oublier mes projets de théâtre.

Les instruments destinés à mes futures représentations étaient sur le point d'être terminés, car je n'avais jamais cessé d'y travailler. Je me trouvais donc en mesure de commencer mes séances aussitôt que l'occasion s'en présenterait. En attendant, je m'occupais à noter les diverses modifications que je me proposais d'apporter à un grand nombre d'idées reçues parmi mes devanciers en escamotage.

Ma séance devait avoir deux caractères bien distincts : l'adresse et la mécanique, représentées par des automates et de la prestidigitation. L'une devait aider au charme de l'autre en délassant l'esprit par une agréable variété.

Me rappelant les principes de Torrini, je rêvais une scène élégante et simple, dégagée de ces innombrables instruments en tôle vernie, dont l'assemblage nommé *Pallas* par les escamoteurs, ressemble plutôt à une boutique de bimbeloterie qu'à un cabinet de *Physicien*.

Plus de ces énormes couvercles en métal sous lesquels se mettent les objets que l'on veut faire disparaître et dont les secrètes fonctions ne peuvent échapper à l'imagination même la plus naïve. Des appareils en cristal opaque ou transparent, selon le besoin, devaient suffire pour toutes mes opérations.

Je voulais, dans l'exécution de mes tours, supprimer l'usage des boîtes à double fond, dont quelques escamoteurs avaient fait un si grand abus, ainsi que des instruments destinés à donner le change sur l'adresse de l'opérateur.

La véritable prestidigitation ne doit pas être l'œuvre d'un ferblantier, mais celle de l'artiste lui-même ; on ne vient pas chez ce dernier dans le but de voir fonctionner des instruments.

On doit penser, d'après le blâme que j'ai porté sur les compères, que j'en supprimai complètement l'usage. J'ai toujours considéré cette tricherie comme peu digne d'un prestidigitateur, car elle fait douter de son adresse. D'ailleurs, j'avais plusieurs fois servi moi-même de compère, et je me rappelais l'impression défavorable que cet emploi m'avait laissé sur le talent de mon partenaire.

Des becs de gaz recouverts de globes dépolis devaient remplacer sur ma scène ces myriades de bougies ou de cierges, dont l'éclat n'a d'autre résultat que d'éblouir les spectateurs et de nuire ainsi à l'effet des expériences.

Parmi les réformes que je devais apporter sur la scène, la plus importance de toutes était la suppression de ces longs tapis de table tombant jusqu'à terre, sous lesquels on a toujours supposé,

avec quelque raison, un auxiliaire pour les tours d'adresse. Ces immenses boîtes à compère devaient être remplacées par des consoles en bois doré, genre Louis XV.

Je m'abstenais, bien entendu, de tout costume excentrique.

Il n'est jamais entré dans mes idées de rien changer aux vêtements que le bon goût impose, et j'ai toujours pensé que les accoutrements bizarres, loin d'attirer aucune considération à celui qui les porte, jettent au contraire sur lui de la défaveur.

Je m'étais tracé aussi pour mes représentations une ligne de conduite dont je ne me suis du reste jamais écarté : c'était de ne faire ni calembourgs, ni jeux de mots, et encore moins de me permettre aucune mystification, dussé-je être sûr d'en obtenir le plus grand succès.

Je voulais, enfin, présenter des expériences nouvelles dégagées de tout charlatanisme, et sans autres ressources que celles que peuvent offrir l'adresse des mains et l'influence des illusions.

C'était, on le voit, une régénération complète des séances de prestidigitation.

Mais le public accepterait-il ces importantes réformes ? se contenterait-il de cette élégante simplicité ? Là était mon inquiétude.

Il est vrai que j'étais encouragé dans cette voie de réformes par Antonio, le confident habituel de mes plans et de mes pensées.

— Ne vous inquiétez pas du succès, me disait-il, n'avez-vous pas pour vous encourager des précédents qui attestent le bon goût du public et sa facilité à accepter les réformes basées sur la raison ?

Rappelez-vous Talma, apparaissant tout-à-coup sur la scène du Théâtre-Français, revêtu de la simple toge antique, alors qu'on jouait les tragédies en habit de soie, en perruque à poudre et en talons rouges.

Je me rendais à ce raisonnement, sans reconnaître toutefois la justesse de la comparaison. En effet, Talma pouvait imposer son goût au public par l'autorité de son talent et de sa réputation ; tandis que moi, qui n'avais encore aucun grade dans la hiérar-

chie des adeptes de la magie, je tremblais de voir mes innovations mal accueillies.

Nous étions au mois de décembre de l'année 1844. N'ayant plus rien qui pût désormais m'arrêter, je me décidai à frapper le grand coup, c'est-à-dire qu'un matin je sortis, bien déterminé à chercher enfin l'emplacement de mon théâtre.

Je passai la journée entière le nez au vent, tâchant de trouver un endroit qui réunît à la fois les convenances de quartier, les chances de recettes et beaucoup d'autres avantages. Je m'arrêtais de préférence aux plus beaux emplacements, devant les plus belles maisons, mais je ne rencontrais rien qui me satisfît complètement.

Au bout de recherches, j'en vins à rabattre singulièrement de mes prétentions et de mes exigences. Ici c'était un prix fabuleux pour un local qui ne me convenait qu'à moitié; là, des propriétaires qui ne voulaient pour aucun prix une salle de spectacle dans leurs maisons ; enfin partout des obstacles et des impossibilités.

Je courus ainsi tout Paris, pendant quinze jours, passant alternativement des plus vastes aux plus modestes demeures, et je finis par me convaincre que le sort s'était décidément déclaré contre mes projets.

Antonio me tira d'affaire. Ce brave ami, qui avait bien voulu s'occuper de ces recherches, vint m'annoncer qu'il avait trouvé pour moi, dans le Palais-Royal, un appartement pouvant être facilement converti en salle de spectacle.

Je me rendis aussitôt au numéro 164 de la galerie de Valois, où je trouvai, en effet, réunies toutes les conditions que j'avais si longtemps cherchées ailleurs.

Le propriétaire de cette maison rêvait vainement, depuis longtemps aussi, un locataire bénévole qui, tout en lui payant un prix exorbitant pour son appartement, y entrât sans demander aucune réparation. Que l'on juge si je fus bien accueilli, lorsque j'accordai non-seulement le prix qui m'était demandé, mais que je passai

en outre par toutes les exigences d'impositions, de portes et fenêtres, de concierge, etc. J'aurais donné bien plus encore, tant j'avais peur que cette maison si désirée ne vînt à m'échapper.

Le marché une fois conclu, je m'adressai à un architecte, qui ne tarda pas à me présenter le plan d'une charmante petite salle que j'adoptai immédiatement. Quelques jours après on se mit à l'œuvre ; les cloisons furent abattues, le terrain fut débarrassé et les charpentiers commencèrent l'érection de mon théâtre. Il devait contenir de cent quatre-vingts à deux cents personnes.

Quoique petite, cette salle était tout ce qu'il fallait pour mon genre de spectacle. En supposant, d'après mon fameux calcul de supputations, qu'elle fût constamment pleine, son exploitation devenait pour moi une excellente affaire.

Antonio, toujours plein de zèle pour mes intérêts, rendait des visites assidues à mes ouvriers et stimulait leur activité.

Un jour, mon ami fut frappé d'une idée subite :

— Ah çà, me dit-il, avez-vous pensé à demander à la préfecture de police la permission de construire votre théâtre ?

— Pas encore, répondis-je, avec tranquillité. On ne peut me la refuser, puisque cette construction ne change rien aux dispositions architecturales de la maison.

— C'est possible, ajouta Antonio, mais à votre place je ferais immédiatement cette démarche, afin de n'avoir pas plus tard quelque difficulté à redouter de ce côté.

Je suivis son conseil, et nous nous rendîmes ensemble au bureau de M. X..... qui avait alors la direction des affaires théâtrales.

Après une heure d'antichambre, nous fûmes introduits devant le chef de bureau. Celui-ci, absorbé en ce moment par une lecture intéressante, ne sembla pas même s'apercevoir de notre présence.

Au bout de dix minutes cependant, M. X.... posa lentement son livre, ouvrit et ferma quelques tiroirs, sonna le garçon de bureau, donna des ordres, releva ses lunettes, et nous fit signe qu'il était disposé à écouter une phrase que j'avais déjà commencée deux ou trois fois, sans pouvoir la finir.

Cet impertinent sans-façon me faisait bouillir le sang ; pourtant, je dis aussi poliment que me le permettait le dépit : Je viens, Monsieur, vous demander l'autorisation d'ouvrir, dans un des bâtiments du Palais-Royal, une salle de spectacle destinée à des séances de prestidigitation et à l'exposition de pièces mécaniques.

— Monsieur, me répondit assez sèchement le chef de bureau, si c'est le Palais-Royal que vous avez choisi pour l'emplacement de votre salle, je puis vous annoncer que vous n'obtiendrez pas la permission.

— Pourquoi cela, Monsieur ? demandai-je tout consterné.

— Parce qu'une décision ministérielle s'oppose à ce qu'aucun nouvel établissement se forme dans cette enceinte.

— Mais, Monsieur, pensez donc que rien ne me faisant connaître cette décision, j'ai loué un appartement pour un long bail et que mon théâtre est ce moment en voie de construction. C'est ma ruine que ce refus d'autorisation ; voyons, que voulez-vous que je fasse maintenant ?

— Ce n'est point mon affaire, répliqua dédaigneusement le bureaucrate, je ne suis pas entrepreneur de spectacle. Sur ce, M. X....., suivant la méthode employée par MM. les avocats et médecins pour annoncer qu'une consultation est terminée, se leva, nous reconduisit jusqu'à la porte et, tournant lui-même le bouton, nous indiqua clairement ce qui nous restait à faire.

Aussi désespérés l'un que l'autre, nous restâmes, Antonio et moi, plus d'une heure à la porte de la préfecture de police, nous creusant vainement la tête pour sortir de ce pas critique. Malgré nos raisonnements, nous arrivions toujours à cette conclusion désolante, que nous n'avions d'autre parti à prendre que d'arrêter les travaux de construction, et chose plus désolante encore, d'entrer en composition avec le propriétaire B.... pour la résiliation de mon bail.

C'était ma ruine, Antonio le comprenait comme moi et ne pouvait s'en consoler.

— Eh mais ! fit-il tout-à-coup en se frappant le front.... une idée.... Dites-moi : à l'époque de l'exposition dernière, n'avez-

vous pas vendu une pendule mystérieuse à un banquier, M. Benjamin Delessert ?

— En effet, mais quel rapport peut-il y avoir entre....

— Comment, vous ne comprenez pas ? M. Delessert est frère du préfet de police. Allez le voir, on le dit excellent ; peut-être vous donnera-t-il un bon conseil et même mieux que cela. S'il voulait parler à son frère en votre faveur, nous serions sauvés, car M. Gabriel Delessert est tout puissant en affaire de théâtre.

J'adoptai avec transport le conseil d'Antonio et je le mis tout de suite à exécution.

M. Benjamin Delessert me reçut avec bonté, me complimenta sur ma pendule, dont il était très satisfait, et me fit visiter sa magnifique galerie de tableaux, où elle se trouvait placée.

Enhardi par ce bienveillant accueil, je lui fis part de l'embarras où je me trouvais.

— Allons, Monsieur Robert-Houdin, me dit-il, consolez-vous ; nous pourrons peut-être arranger cette affaire. Précisément je donne une grande soirée mercredi prochain, et mon frère doit y assister. Faites-moi le plaisir d'y venir également ; vous nous donnerez une petite séance de vos tours d'adresse, et lorsque M. le Préfet vous aura apprécié, je lui parlerai de votre affaire avec tout l'intérêt que je vous porte.

Le mercredi, je me rendis chez mon nouveau protecteur, qui eut la bonté de me présenter à quelques-uns de ses invités, en faisant, de confiance, un grand éloge de mes talents en prestidigitation. Du reste, ma séance eut lieu, et si je dois en juger par les félicitations que je reçus, je puis dire qu'elle justifia ces compliments anticipés.

Huit jours s'étaient à peine écoulés depuis cette soirée, que je reçus du Préfet de police une invitation de passer à son cabinet. Je m'y rendis en toute hâte, et M. Gabriel Delessert m'annonça que, grâce à l'insistance qu'il y avait mise, il était parvenu à faire revenir le ministre sur sa décision. « Vous pouvez donc maintenant, ajouta-t-il, aller prendre votre permission dans les bureaux de M. X..., où elle a été déposée pour quelques formalités. »

J'étais curieux de voir la réception qui me serait faite, lorsqu'au sortir du cabinet de son supérieur, je courus chez le chef de bureau.

Cette fois, M. X.... se montra à mon égard d'une politesse si outrée, qu'elle compensait largement les façons cavalières dont il avait usé lors de notre première entrevue. Loin de me laisser debout, il m'eût offert volontiers deux chaises au lieu d'une, et lorsque je sortis de son cabinet, il m'accabla de tous les égards que l'on doit à un homme protégé par un pouvoir supérieur. J'étais trop heureux pour garder rancune à M. X.... de ses procédés; nous nous quittâmes donc parfaitement réconciliés.

Je fais maintenant grâce au lecteur des tribulations sans nombre qui signalèrent mon interminable construction ; les mécomptes de temps et d'argent dans ces sortes d'affaires sont choses trop ordinaires pour qu'il en soit question ici.

Le terme de ces ennuis arriva, et ce fut avec le plus vif plaisir que je vis le dernier des ouvriers disparaître pour ne plus revenir.

Nous étions alors au milieu du mois de juin; j'espérais débuter dans les premiers jours de juillet. A cet effet, je hâtai mes préparatifs, car chaque jour était une perte énorme, attendu que je dépensais beaucoup et que je ne gagnais rien.

Plusieurs fois en famille et devant Antonio, j'avais répété la mise en scène et le *boniment* de mes expériences.

Quelques-uns de mes lecteurs ne comprennent peut-être pas le sens du mot *boniment*; je vais l'expliquer.

Ce mot, tiré du vocabulaire des anciens escamoteurs, n'a pas d'équivalent dans la langue française. Comment, en effet, exprimer ce que l'on dit en exécutant un tour ? Ce n'est pas un discours, encore moins un sermon, une narration, une description. Le *boniment* est tout simplement la fable destinée à donner à chaque tour d'escamotage l'apparence de la vérité. Il m'arrivera quelquefois encore, pour des raisons analogues à celle-ci, de me servir de mots techniques, mais j'aurai soin d'en donner la signification.

J'avais donc déjà fait quelques répétitions partielles ; je résolus d'en faire une qui précédât la répétition générale. Comme je n'étais

pas entièrement sûr de la réussite de mes expériences, je n'invitai qu'une demi-douzaine d'amis intimes, qui devaient me donner leur avis avec la plus grande sévérité. Cette séance fut fixée au 25 juin 1845.

Ce jour-là, je fis mes préparatifs avec autant de soin que si j'eusse dû, le soir même, faire mon grand et solennel début. Je dis solennel, car il faut que je confesse que, depuis un mois environ, j'étais possédé d'une panique anticipée, à laquelle je ne pouvais attribuer d'autre cause que mon tempéramment excessivement nerveux et impressionnable.

Je passais mes nuits dans une complète insomnie; l'appétit m'avait entièrement abandonné, et ce n'était qu'avec un serrement de cœur indéfinissable que je pensais à mes séances. Moi, qui jusqu'alors avais traité si légèrement les représentations que je donnais devant mes amis ; moi, qui avais obtenu près des habitants d'Aubusson un véritable succès de début, je tremblais comme un fant.

C'est qu'autrefois je donnais mes séances devant des spectateurs toujours bienveillants, toujours souriants ou toujours prêts à sourire; c'est qu'autrefois le plus ou moins de succès de mes expériences n'entraînait aucune conséquence pour l'avenir. Maintenant, j'allais paraître devant un véritable public, et je tremblais à la seule pensée

« De ce droit qu'à la porte il achète en entrant. »

Au jour indiqué, à huit heures précises, mes amis étant arrivés, le rideau se leva ; je parus sur la scène.

Une demi-douzaine de sourires accueillirent mon entrée ; cela raffermit mon courage et me donna même un certain aplomb.

La première de mes expériences fut présentée assez convenablement. Et pourtant le *boniment* était bien mal su et surtout bien mal dit! Je le récitais à la façon d'un écolier qui cherche à se rappeler sa leçon. La bienveillance de mes spectateurs m'était acquise, je continuai bravement.

Pour faire comprendre ce qui va suivre, il est bon de dire que,

pendant la journée, des nuages épais avaient concentré sur Paris une atmosphère lourde et étouffante. La brise du soir, loin d'apporter de la fraîcheur, envoyait jusque dans l'intérieur des appartements des bouffées d'air chaud, soufflées comme par un calorifère.

Or, j'en étais à peine arrivé au milieu de la première partie, que déjà deux de mes spectateurs subissaient l'influence soporifique du temps et de mon *boniment*. J'excusais d'autant plus les deux dormeurs que, moi-même, je sentais peu à peu s'appesantir mes paupières. N'ayant pas l'habitude de dormir debout, je tenais bon.

Mais, on le sait, rien n'est contagieux comme le sommeil ; aussi l'épidémie fit-elle de rapides progrès. Au bout de quelques instants, le dernier des *survivants* laissa tomber sa tête sur sa poitrine et compléta un sextuor, dont les ronflements, allant toujours *crescendo*, finirent par couvrir ma voix.

Cette situation était accablante. J'essayai, en parlant plus haut, de combattre l'engourdissement de mes spectateurs ; je ne réussis qu'à faire entr'ouvrir une ou deux paupières qui, après quelques clignements ébahis, se refermèrent aussitôt.

Enfin la première partie de la séance se termina tant bien que mal ; le rideau se baissa pour l'entr'acte.

Avec quel plaisir je m'étendis dans un fauteuil pour goûter un instant de repos ! Cinq minutes devaient me suffire ; je me les accordai d'autant mieux, qu'il ne me fut pas possible de faire autrement, car je m'endormis aussitôt.

Mon fils, qui me servait en scène, n'avait pas attendu jusque-là : il s'était, sans plus de façon, étendu sur le tapis et dormait d'un profond sommeil, tandis que ma femme, énergique et courageuse, luttant contre l'ennemi commun, veillait près de moi, et dans sa tendre sollicitude, se gardait bien de troubler un repos qui m'était si nécessaire. D'ailleurs elle avait regardé par le *trou* du rideau, et nos spectateurs lui semblaient si heureux, qu'elle ne voyait aucune difficulté à prolonger leur béatitude. Mais insensiblement ses forces trahirent son courage, et ne pouvant résister à l'attrait de se joindre au chœur général, elle s'endormit à son tour.

De son côté, le pianiste, qui formait à lui seul mon orchestre,

ayant vu le rideau baissé et le plus grand silence régner sur ma scène, pensa que ma représentation était terminée et se décida à partir.

Or, le concierge avait pour consigne de fermer le robinet général du gaz lorsqu'il verrait descendre le pianiste. Ce départ devait lui annoncer que la représentation était finie. Mon employé, voulant montrer son exactitude au début de son service, se hâta d'obéir à mes injonctions, et il plongea la salle dans la plus complète obscurité.

Il y avait environ deux heures que nous jouissions de ce bienfaisant sommeil, lorsque je fus réveillé en sursaut par un bruit confus de voix et de réclamations. Je me frotte aussitôt les yeux et cherche où je suis. Ne voyant rien, la frayeur me saisit au milieu de cette profonde obscurité. « Suis-je donc aveugle ? m'écriai-je tout ému, je n'y vois plus ! »

— Eh ! parbleu, nous n'y voyons pas non plus ! s'écrie une voix que je reconnais pour être celle d'Antonio. De grâce, donnez-nous de la lumière !

— Oui, oui, de la lumière ! répétèrent en chœur nos cinq autres spectateurs.

Chacun de nous fut bientôt sur pied ; le rideau qui nous séparait des réclamants fut levé, puis, ayant allumé des bougies, nous vîmes cinq de nos dormeurs qui se frottaient les yeux et cherchaient à se reconnaître, tandis que le pauvre Antonio sortait en maugréant des stalles, sous lesquelles il était tombé pendant son sommeil.

Tout s'expliqua alors ; on rit beaucoup de l'aventure et l'on se sépara en remettant la partie à une autre fois.

Du 25 juin au 1er juillet, époque fixée pour ma première représentation, il n'y avait que cinq jours. A quiconque sait ce que sont les préparatifs d'une première représentation, et surtout ceux, beaucoup plus importants encore, de l'ouverture d'un théâtre, ce laps de temps devra sembler bien court, car il reste toujours tant à faire dans les derniers moments ! Aussi le 1er juillet était arrivé que je n'étais point en mesure de jouer. Ce ne fut que trois jours après qu'eut lieu l'ouverture depuis si longtemps annoncée.

Ce jour-là, par une coïncidence bizarre, l'Hippodrome et les *Soirées fantastiques* de Robert-Houdin, la plus grande et la plus petite scène de Paris, faisaient leur début.

Le 3 juillet 1845, on vit placardées sur les murs de la capitale deux affiches : l'une énorme, c'était celle de l'Hippodrome ; l'autre, beaucoup plus modeste, annonçait mes représentations. Ainsi que dans la fable du chêne et du roseau, le grand théâtre, malgré l'habileté de ses administrateurs, a subi de nombreuses péripéties de fortune ; le petit a joui constamment de la faveur publique.

J'ai religieusement conservé une épreuve de cette première affiche, dont le format et la couleur sont, du reste, invariablement restés les mêmes depuis cette époque.

Je la copie textuellement ici, tant pour donner une idée de la simplicité de sa rédaction, que pour rappeler le programme des expériences que j'offrais alors à la curiosité publique :

AUJOURD'HUI JEUDI 3 JUILLET 1845

Première Représentation

DES

SOIRÉES FANTASTIQUES

DE

ROBERT-HOUDIN,

Automates, Prestidigitation, Magie.

La Séance sera composée d'expériences entièrement nouvelles, de l'invention de M. Robert-Houdin,

TELLES QUE :

La Pendule cabalistique.	Pierrot dans l'œuf.
Auriol et Debureau.	Les Cartes obéissantes.
L'Oranger.	La pêche miraculeuse.
Le Bouquet mystérieux.	Le Hibou fascinateur.
Le Foulard aux surprises.	Le Pâtissier du Palais-Royal.

Ouverture des bureaux à 7 h. 1|2. — On commencera à 8 heures.

Prix des Places :

Galerie, 1 fr. 50. — Stalles, 3 fr. — Loges, 4 fr. — Avant-scènes, 5 fr.

J'ai déjà expliqué plus haut les effets de quelques-unes des piè-

ces mécaniques portées sur ce programme, c'est-à-dire *la Pendule cabalistique, Auriol et Debureau, le Pâtissier du Palais-Royal* et *l'Oranger*. Ce que je n'ai point expliqué, c'est le *boniment* dont la présentation de chaque pièce est accompagnée et qui donne lieu à une série de tours d'escamotage de la plus grande difficulté. Pour mieux s'en rendre compte, je renverrai le lecteur à la fin de cet ouvrage, où j'ai placé la description de toutes mes expériences, afin que mon récit n'en fût pas interrompu.

Le jour de ma première représentation était enfin arrivé. Dire comment je passai cette mémorable journée serait chose impossible : tout ce que je me rappelle, c'est qu'à la suite d'une insomnie fiévreuse, causée par la multiplicité de mes occupations, je dus tout organiser, tout prévoir, car j'étais à la fois directeur, machiniste, auteur et acteur. Quelle effrayante responsabilité pour un pauvre artiste, dont la vie s'était passée jusque-là devant ses outils !

A sept heures du soir, mille choses me restaient encore à faire, mais j'étais dans un état de surexcitation qui doublait mes forces et mon énergie ; je vins à bout de tout.

Huit heures sonnèrent et retentirent dans mon cœur comme la dernière heure du condamné ; jamais, à aucune époque de ma vie, je n'éprouvai pareille émotion, pareille torture. Ah ! si j'avais pu reculer ! s'il m'avait été possible de fuir, d'abandonner cette position que j'avais si longtemps désirée, avec quel bonheur je me serais remis à mes paisibles travaux ! Et pourtant, pourquoi cette folle terreur ? Je ne saurais le dire ; car les trois quarts de ma salle étaient occupés par des personnes sur l'indulgence desquelles je pouvais compter.

Je fis un dernier effort sur ma pusillanimité.

— Allons, me dis-je, du courage ! je joue ici mon nom, ma fortune, l'avenir de ma famille ; du courage !

Cette pensée me ranima ; je passai à plusieurs reprises la main sur mes traits contractés, je fis lever le rideau, et, sans réfléchir davantage, je m'avançai résolument sur la scène.

Mes amis, qui n'ignoraient pas mes souffrances, me saluèrent de quelques bravos.

Cet accueil bienveillant me rendit la confiance et, ainsi qu'une douce rosée, rafraîchit mon esprit et mes sens; je commençai.

Prétendre que je m'en acquittai passablement, serait faire preuve d'amour-propre, et je serais pourtant bien excusable, car à chaque instant je recevais des spectateurs de nombreuses marques d'approbation. Comment distinguer les applaudissements du public ami de ceux du public payant? Je me faisais volontiers illusion, et mes expériences y gagnèrent.

La première partie était terminée; le rideau se baissa pour l'entr'acte. Ma femme vint aussitôt m'embrasser avec effusion pour m'encourager et me remercier de mes courageux efforts.

Je puis l'avouer maintenant : je crus que seul j'avais été sévère envers moi, et qu'il était possible que tous ces applaudissements fussent de bon aloi. Cette croyance me fit un bien extrême ; et pourquoi m'en cacherais-je? des larmes de bonheur vinrent humecter mes yeux, que je me hâtai d'essuyer, afin que l'attendrissement ne nuisît pas aux apprêts de la seconde partie de ma séance.

Le rideau se leva de nouveau, et je m'approchai des spectateurs avec le sourire sur les lèvres. Je jugeai de ce changement de ma physionomie par celle des spectateurs, car ils se mirent tout de suite à l'unisson de ma belle humeur.

Combien de fois depuis n'ai-je pas constaté cette faculté imitative du public? Êtes-vous nerveux, contrarié, mal disposé? votre figure porte-t-elle l'empreinte d'une impression fâcheuse? aussitôt votre auditoire, imitant la contraction de vos traits, fronce le sourcil, devient sérieux et paraît peu disposé à vous être favorable. Entrez en scène, au contraire, la face épanouie, les fronts les plus sombres s'éclaircissent. Chacun semble dire à l'artiste : Bonjour un tel, ta figure me plaît; je n'attends que l'occasion de t'applaudir. Tel semblait être en ce moment mon public.

L'enjouement m'était d'autant plus facile, que je commençai par mon expérience de prédilection, *le foulard aux surprises*, macédoine de tours d'adresse. Après avoir emprunté un foulard, j'en faisais successivement sortir une multitude d'objets de toute na-

ture, tels que des bonbons, des plumets de toute grandeur, jusqu'à celui de tambour-major, des éventails, des journaux comiques, et, pour terminer, une énorme corbeille de fleurs, dont je distribuais les bouquets aux dames. Ce tour réussit parfaitement ; il est vrai que je le possédais au bout des doigts.

Je continuai par la présentation de *l'oranger*. J'avais lieu de compter sur ce tour, car dans mes répétitions intimes c'était un de ceux dont je m'acquittais le mieux.

Je fis d'abord quelques escamotages qui lui servaient d'encadrement, et je m'en tirai à merveille. Je pouvais donc croire que j'allais obtenir un véritable succès, lorsque tout à coup une pensée subite me traversa l'esprit et vint paralyser complétement mes moyens. J'étais possédé d'une panique qu'il faut avoir éprouvée pour la comprendre. Je vais tâcher de la rendre sensible par une comparaison.

Lorsqu'on commence à nager, le professeur vous fait cette recommandation importante : Ayez confiance, et tout ira bien. Si l'on suit cet avis, on se soutient facilement sur l'eau, et il semble que ce soit chose toute naturelle; alors on sait nager.

Mais il arrive parfois qu'une réflexion prompte comme l'éclair saisit votre esprit : Si les forces allaient me manquer ! se dit-on. Dès lors on précipite ses mouvements, la peur augmente, on redouble de vitesse, l'eau ne soutient plus, on barbote, on s'enfonce, et si une main secourable ne vient à votre secours, vous êtes perdu.

Telle était ma situation sur la scène ; j'avais été subitement saisi de cette pensée : « Si j'allais me tromper ! » Et tout aussitôt, comme si j'étais sous l'action d'un ressort qui se détend, je commence à parler vite, je redouble de vitesse tant j'ai hâte de finir, je me trouble, et comme le timide nageur, je barbote sans pouvoir sortir du chaos de mes idées.

Oh ! alors j'éprouve une torture, une angoisse que je ne saurais décrire, mais qui pourrait être mortelle si elle se prolongeait.

Le public est froid et silencieux ; mes amis auraient mauvaise grâce à applaudir ; ils se taisent. J'ose à peine regarder dans la

salle, et mon expérience se termine sans que je sache comment.

Je passe à la suivante; mais mon système nerveux est monté à un degré d'irritabilité qui ne me permet plus d'apprécier ce que je fais. Je sens seulement que je parle avec une volubilité étourdissante, de sorte que les quatre derniers tours de ma séance se trouvent faits en quelques minutes.

Le rideau se baissa fort heureusement; j'étais à bout de mes forces; un peu plus, et j'allais être obligé de demander grâce.

De ma vie je ne passai une nuit aussi affreuse que celle qui suivit cette première séance. J'avais la fièvre, on doit le comprendre ; mais ce mal n'était rien comparaison des souffrances morales dont j'étais accablé. Je ne me sentais plus l'envie ni le courage de reparaître en scène, je voulais vendre, céder, donner même au besoin un établissement dont l'exploitation était au-dessus de mes forces.

— Non, me disais-je, je ne suis pas né pour cette vie d'émotions; je veux quitter cette atmosphère brûlante du théâtre; je veux, au prix même d'un brillant avenir, retourner à mes douces et tranquilles occupations.

Le matin, incapable de me lever, et du reste fermement résolu à en rester là de mes représentations, je fis ôter l'affiche qui annonçait la séance du soir.

J'avais pris mon parti sur toutes les conséquences de cette résolution. Aussi, le sacrifice accompli, je me trouvai beaucoup plus tranquille et je cédai même à l'impérieux besoin d'un sommeil que je m'étais longtemps refusé.

Mais me voici enfin arrivé au moment où je vais laisser, pour n'y plus revenir, les tristes et ennuyeux détails des nombreuses infortunes qui ont précédé mes représentations. On ne verra pas sans quelque surprise à quelle futile circonstance je dus de sortir de ce découragement, qui me semblait devoir durer toujours.

Personne n'ignore que les impressions éprouvées par les gens nerveux sont aussi vives que peu durables, et j'ai déjà dit que mon tempéramment était éminemment impressionnable.

Le repos que j'avais pris dans la journée et que je goûtai dans la nuit qui suivit, rafraîchit mon sang et mes idées. J'envisageai dès

lors ma situation sous un aspect tout autre que la veille. Déjà même je ne pensais plus à vendre mon théâtre, lorsqu'un de mes amis, ou soi-disant tel, vint me rendre visite.

Après m'avoir exprimé ses regrets de la fin malheureuse de mes débuts, auxquels il assistait :

— Je suis entré te voir, me dit-il, parce que j'ai vu ton établissement fermé et que j'étais bien aise de t'exprimer ma façon de penser à ce sujet. Je te dirai donc, pour te parler franchement (j'ai remarqué que cette phrase dans un exorde est toujours suivie de quelques mauvais compliments que l'on veut faire passer à la faveur d'une amicale franchise), je te dirai donc que tu as parfaitement raison de quitter une profession au-dessus de tes forces, et que tu as sagement agi en prenant de bonne grâce un parti auquel tu aurais été contraint tôt ou tard. Du reste, ajouta-t-il d'un air capable, je l'avais bien prédit ; j'ai toujours pensé que tu faisais une folie et que ton théâtre ne serait pas plus tôt ouvert que tu serais obligé de le fermer.

Ces mauvais compliments, adressés sous le manteau d'une franchise apocryphe, me blessèrent vivement. Il m'était facile de reconnaître que ce donneur d'avis, sacrifiant à son amour-propre la faible affection qu'il avait pour moi, n'était venu me voir que pour faire étalage de sa perspicacité et de la justesse de ses prévisions, dont il ne m'avait jamais dit un mot. Or, ce prophète infaillible, qui prévoyait si bien les événements, était loin de se douter du changement qu'il opérait en moi. Plus il parlait, plus il m'affermissait dans la résolution de continuer mes représentations.

— Qui te fait croire que mon établissement soit fermé ? lui dis-je d'un ton qui n'avait rien d'affectueux. Si je n'ai point joué hier c'est que, brisé par la fatigue que j'ai supportée depuis quelque temps, j'ai voulu, mes débuts une fois terminés, me reposer au moins un jour. Tes prévisions se trouveront donc fort en défaut, lorsque tu sauras que je joue ce soir même. J'espère, dans ma seconde représentation, prendre une revanche devant le public, et cette fois, je serai jugé moins sévèrement par lui que par toi. J'en ai l'assurance.

La conversation prenant cette tournure, ne pouvait longtemps se prolonger ; mon donneur de conseils, mécontent de ma réception, me quitta.

Je ne l'ai jamais revu depuis.

Je ne garde aucune rancune à cet ami. Au contraire, s'il lit ce récit, qu'il reçoive ici l'expression de mes remercîments pour l'heureuse révolution qu'il a si promptement opérée en moi, en blessant au vif mon amour-propre.

Des affiches furent aussitôt placardées pour annoncer la représentation du soir, et tout en repassant dans mon imagination les endroits de ma séance où j'avais besoin d'apporter des modifications, je fis tranquillement mes préparatifs.

Cette seconde séance marcha beaucoup mieux que je ne l'eusse espéré, le public se montra satisfait. Malheureusement ce public était peu nombreux, et conséquemment la recette très faible. Néanmoins, j'acceptai ce mécompte avec philosophie, car le succès que je venais d'obtenir me donnait confiance en l'avenir.

Au reste, je ne tardai pas à avoir des sujets réels de consolation.

Les illustrations de la presse parisienne d'alors vinrent assister à mes représentations et rendirent compte de mes expériences dans les termes les plus flatteurs.

Quelques chroniqueurs de journaux comiques firent aussi sur mes séances et sur moi-même des allusions très plaisantes.

L'un d'eux, à cette époque collaborateur du *Charivari*, dont il possède aujourd'hui la direction, me fit dans ce journal un article plein de gaîté, de verve et d'entrain, qu'il terminait par cette petite pièce de vers :

> Tous les Robert passés furent de grands coupables,
> Tous portaient des surnoms de brigands ou de diables ;
> Mais celui de nos jours,
> Celui qu'on appela le grand Robert-Macaire,
> Fit croire par ses tours
> Qu'on ne verrait jamais son pareil sur la terre.
> Héritier de ce nom qui fut toujours fatal,
> Un sorcier vient de naître !
> Est-il né pour le bien ? est-il né pour le mal ?
> Comment le reconnaître ?

> Ce qui semble certain,
> C'est que Robert-Houdin
> Veut de sa noble race
> Continuer la trace,
> Car il n'a qu'un seul but, un but bien arrêté,
> C'est celui de voler... à la postérité.

Enfin, le journal l'*Illustration*, voulant aussi me témoigner sa sympathie, confia au talent d'Eugène Forey le soin de reproduire ma scène.

Une telle publicité éveilla bientôt l'attention de l'élite de la société Parisienne ; on vint voir mes séances ; on se donna rendez-vous à mon théâtre, et dès lors commença pour moi cette vogue qui ne m'a jamais quitté depuis.

CHAPITRE XIV.

Etudes nouvelles. — Un journal comique. — Invention de la *seconde vue*. — Curieux exercices. — Un spectateur enthousiaste. — Danger de passer pour sorcier. — Un sortilége ou la mort. — Art de se débarrasser des importuns. — Une touche électrique. — Une représentation au théatre du Vaudeville. — Tout ce qu'il faut pour lutter contre les incrédules. — Quelques détails intéressants

Fontenelle a dit quelque part : il n'y a pas de succès si bien mérité où il n'entre encore du bonheur. Bien que sur ce principe de haute modestie, je fusse en conformité d'opinion avec l'illustre académicien, je voulus cependant, à force de travailler, diminuer le plus possible la part que le bonheur pouvait revendiquer dans mes succès.

D'abord je redoublai d'efforts pour me perfectionner dans l'exécution de mes expériences, et quand je crus avoir obtenu ce résultat, je cherchai aussi à me corriger d'un défaut qui, je le sentais moi-même, devait nuire à ma séance. Ce défaut était une trop grande volubilité de parole ; mon *boniment*, récité du ton d'un écolier, perdait considérablement de son effet. J'étais entraîné dans cette fausse direction par ma vivacité naturelle, et j'avais beaucoup à faire pour me corriger, car ce naturel que j'essayais de chasser,

revenait toujours au galop. Toutefois à force de combats livrés à mon ennemi, je parvins à le dompter, et finis même par le modérer à mon gré.

Cette victoire me fut doublement profitable : je fis ma séance avec beaucoup moins de fatigue, et j'eus le plaisir de voir, à la tranquillité d'esprit de mes spectateurs, que j'avais réalisé cet axiome scénique, que plus un récit est fait lentement, moins il semble long à ceux qui l'écoutent.

En effet, si vous vous énoncez lentement, le public jugeant à votre calme que vous prenez vous-même intérêt à ce que vous dites, subit votre influence et vous écoute avec une attention soutenue. Si, au contraire, vos paroles trahissent le désir de terminer promptement, vos auditeurs reçoivent le contre-coup de cette inquiétude, et il leur tarde ainsi qu'à vous de voir arriver la fin de votre discours.

J'ai dit que le public d'élite venait en foule à mon théâtre, mais ce qui paraîtra surprenant c'est que, malgré cette affluence aux places d'un prix élevé, le parterre comptait souvent nombre de places vides. J'avais l'ambition de voir ma salle complètement remplie. Je crus ne pouvoir mieux y parvenir qu'en m'occupant de la publicité de mon théâtre que j'avais jusqu'alors un peu négligée.

Une innovation vint me procurer d'excellentes réclames, dont le public se chargea d'être le complaisant propagateur.

De temps immémorial, il était passé en usage, dans les séances de prestidigitation, de distribuer de petits cadeaux au public, *dans le but d'entretenir son amitié.*

On choisissait presque toujours des jouets d'enfants, dont les spectateurs de tout âge se disputaient la possession, ce qui faisait souvent dire à Comte, au moment de cette distribution : « Ce sont des joujoux à l'usage des grands et des petits enfants. » Ces cadeaux avaient une durée très éphémère, et comme rien n'indiquait leur origine, ils ne pouvaient attirer l'attention sur celui qui les avait donnés.

Tout en restant aussi libéral que mes prédécesseurs, je voulus

que mes petits présents rappelassent plus, longtemps le souvenir de mon nom et de mes expériences. Au lieu de pantins, de poupées et d'autres objets du même goût, je distribuais à mes spectateurs, sous forme de cadeaux produits par la magie, des journaux comiques illustrés, d'élégants éventails, des albums de ma séance, de gracieux rébus, le tout accompagné de bouquets et d'excellents bonbons.

Chaque objet portait non-seulement cette suscription : *Souvenirs des soirées fantastiques de Robert-Houdin,* mais il contenait en outre, selon sa nature, des détails sur ma séance. Ces détails étaient donnés dans de petites poésies pour lesquelles je demande au lecteur l'indulgence que mérite leur peu de prétention.

Sur l'une des faces de l'éventail, par exemple, était une jolie gravure, représentant l'entrée de mon théâtre ; l'autre était couverte de ces pièces rimées dont je viens de parler. En voici un spécimen :

LA PENDULE AÉRIENNE.

Mesdames, ma pendule obéit, compte, sonne,
Marque l'heure ou s'arrête au gré de tout désir ;
Mais pour vous, chaque fois que son timbre résonne
Puisse-t-elle sonner une heure de plaisir !

Toutes mes expériences étaient ainsi décrites. De temps en temps aussi au milieu de ces descriptions se trouvait, à l'adresse des spectateurs, un compliment tel que celui-ci :

AU PUBLIC.

Combien j'aime à voir,
Chaque soir,
Par la foule amie,
Ma salle envahie
Et remplie
A ne pas s'y mouvoir.
Pour mériter longtemps une faveur si chère,
Comptez sur mes efforts et sur mon savoir-faire ;
Spectateurs d'aujourd'hui, venez me voir demain ;
Venez.... je vous prépare un autre tour *de main.*

Parmi ces fantaisies, celle qui m'avait donné le plus de mal à composer, c'était mon journal comique. Notez que je ne pouvais faire ce travail que dans mes moments de loisir, et ces moments j'étais obligé de les prendre sur mon sommeil.

Ce journal, sur papier de luxe et de petit format, était illustré. Le texte parodiait celui des grands journaux. L'en-tête était ainsi conçu :

LE CAGLIOSTRO,

PASSE-TEMPS DE L'ENTR'ACTE (NE JAMAIS LIRE PASSE T'EN).

Ce journal, paraissant le soir, ne peut être lu que par des gens éclairés.

Le rédacteur prévient qu'il n'est pas timbré (le journal)

On est prié d'affranchir les lettres, si l'on ne préfère les adresser *franco*.

Venaient ensuite, dans le même esprit, ma profession de foi, les faits divers, la littérature, les inventions et découvertes, les annonces, etc.

Je ne citerai que quelques-uns de ces articles, afin d'en donner une idée.

FAITS DIVERS.

— Le Ministre de l'Intérieur ne recevra pas demain, mais le Ministre des Finances recevra tous les jours.... et jours suivants.

— Un avis du *Moniteur* rappelle aux jeunes gens qui se destinent à l'Ecole des mines, qu'il faut être *majeur* pour être *mineur*..............

INVENTIONS ET DÉCOUVERTES.

La *Gazette des Basses-Pyrénnées* annonce qu'un tanneur de Pau vient d'inventer un nouvel instrument pour *passer son tan*..............

RÉVEIL ÉCONOMIQUE ET SANS ROUAGES.

Un timbre et un marteau suffisent. A l'heure que l'on désire, on frappe soi-même sur le timbre avec le marteau, jusqu'à ce qu'on soit éveillé.

ANNONCES.

M. SEMELÉ, cordonnier, vient de réduire le prix de ses bottes, qu'il livre au prix coûtant ; il espère se retirer sur la quantité.

A qui en prend douze, la treizième est donnée par dessus le marché.

Assurances contre les voleurs. La Compagnie se charge de prendre les objets à domicile pour les *garder*.

Il n'est pas jusqu'à la bande qui ne portât aussi son mot.

A Monsieur ou Madame***, demeurant ici.

Votre abonnement finissant ce soir, le gérant du journal vous prie de le renouveler demain, si vous ne voulez pas le voir expirer (l'abonnement).

Le public avait la bonté de s'amuser de ces plaisanteries, qui lui faisaient patiemment passer l'entr'acte, et me permettaient, à moi, de prendre quelques instants de plus pour préparer la seconde partie de la séance.

Outre les deux perfectionnements que je viens de citer, ce qui contribua beaucoup à me procurer une vogue complète, ● fut une expérience que m'inspira ce dieu fantasque, auquel Pascal attribue toutes les découvertes d'ici-bas ; le hasard me conduisit directement à l'invention de la *seconde vue*.

Mes deux enfants étant un jour dans le salon, s'amusaient à un jeu créé par leur imagination enfantine. Le plus jeune avait bandé les yeux de son frère et lui faisait deviner les objets qu'il touchait, et, quand celui-ci, guidé par des suppositions, venait à nommer juste, le jeune prenait sa place.

Ce jeu si simple, si naïf, fit cependant germer en moi une des idées les plus compliquées qui me soient jamais venues à l'esprit.

Poursuivi par cette idée, je courus m'enfermer dans mon cabinet ; j'étais heureusement dans une ces dispositions où l'intelligence suit avec docilité, avec plaisir même, les combinaisons que la fantaisie lui trace. Je m'appuyai la tête dans mes deux mains, et, sous l'influence d'une surexcitation que je provoquais, je posai les premiers principes de la seconde vue.

Il faudrait un volume entier pour décrire les innombrables combinaisons de cette expérience. Cette description, beaucoup trop sérieuse pour ces Mémoires, prendra place plus tard dans un ouvrage spécial, qui contiendra également l'explication de tous mes secrets de théâtre.

Cependant je ne puis résister au désir d'indiquer sommaire-

ment ici quelques-uns des exercices préliminaires, auxquels je crus devoir recourir pour combiner l'expérience que je voulais tenter.

On doit se rappeler les travaux que m'avait autrefois inspirés le talent d'un pianiste, et l'étrange faculté que j'étais parvenu à acquérir : je lisais tout en jonglant avec quatre boules.

En y songeant sérieusement, je reconnus que cette perception par appréciation pouvait être encore susceptible d'un grand développement, si j'en appliquais les principes à la mémoire et à l'intelligence.

Je résolus en conséquence de faire, avec mon fils Émile, des exercices dans cette nouvelle voie, et pour bien faire comprendre à mon jeune collaborateur la nature des études auxquelles nous allions nous livrer, je pris un dé de domino, le cinq-quatre, que je posai devant lui. Au lieu de lui laisser compter un à un les points des deux nombres, j'exigeai que l'enfant m'en donnât aussitôt le total.

— Neuf, me dit-il.

A ce domino j'en joignis un autre, le quatre-trois.

— Cela fait seize, répondit-il sans hésiter.

Je m'arrêtai là pour une première leçon. Le lendemain, nous réussîmes à additionner d'un coup d'œil trois et quatre dés, le surlendemain cinq, et en ajoutant chaque jour de nouveaux progrès à ceux de la veille, nous parvînmes à donner instantanément le produit de douze dominos.

Ce résultat obtenu, nous nous occupâmes d'un travail bien autrement difficile et auquel nous nous livrâmes pendant plus d'un mois.

Nous passions, mon fils et moi, assez rapidement devant un magasin de jouets d'enfants ou tout autre qui était garni de marchandises variées, et nous y jetions un regard attentif.

A quelques pas de là, nous tirions de notre poche un crayon et du papier, et nous luttions séparément à qui décrirait un plus grand nombre d'objets que nous avions pu saisir au passage. Je dois l'avouer, à cet exercice mon fils devint d'une force à laquelle

je ne pus jamais atteindre. Il lui arrivait souvent d'inscrire une quarantaine d'objets, quand j'atteignais à peine le nombre trente. Un peu piqué de cette défaite, je retournais faire une vérification devant la boutique, et il était rare qu'il eût commis une erreur.

Mes lecteurs pourront sans doute comprendre la possibilité d'un tel travail, mais à coup sûr ils le trouveront difficile. Quant à mes lectrices, je suis assuré d'avance qu'elles n'auront pas la même opinion, attendu qu'elles font chaque jour des appréciations au moins aussi extraordinaires.

Ainsi, par exemple, je mets en fait qu'une femme, voyant passer une autre femme dans un équipage lancé à fond de train, aura eu le temps d'analyser toute la toilette de la voyageuse depuis le chapeau jusqu'à la chaussure inclusivement, et qu'elle pourra désigner ensuite non-seulement la forme de l'habillement, la nature et la qualité des étoffes, mais encore si les points d'Angleterre, d'Alençon ou de Malines ne sont point simulés par des tulles *illusion*. j'ai vu des femmes de cette force-là.

Cette faculté naturelle ou factice chez les dames, mais que nous avions acquise mon fils et moi par un long travail, me fut d'une grande utilité pour mes séances, car tandis que j'exécutais mes expériences, je voyais encore tout ce qui se passait autour de moi, et je pouvais ainsi me préparer à déjouer toutes les difficultés qu'on me présenterait. Cet exercice m'avait donné pour ainsi dire la possibilité de poursuivre simultanément deux idées, et rien n'est plus favorable à l'escamotage que de pouvoir penser à la fois à ce qu'on dit et à ce qu'on fait, ce qui certes n'est pas la même chose. J'acquis plus tard une telle habitude de cette pratique, qu'il m'est souvent arrivé d'imaginer de nouveaux *trucs* pendant que j'exécutais ma séance. Un jour même, je fis la gageure de résoudre un problème de mécanique, tandis que je soutiendrais une conversation. On parla des plaisirs de la vie champêtre, et je calculai, pendant ce temps, la quantité de roues et de pignons, ainsi que leurs dentures nécessaires pour obtenir certaines révolutions données, sans manquer un seul instant de fournir la réplique.

Ces quelques explications suffisent à faire comprendre quelle est la base essentielle de l'expérience de la seconde vue. J'ajouterai qu'il existait aussi entre mon fils et moi une correspondance secrète, insaisissable, au moyen de laquelle je lui indiquais avec la plus grande facilité le nom, la nature, le volume des objets présentés par les spectateurs.

Comme on ne me voyait pas agir on pouvait être tenté de croire à quelque chose d'extraordinaire. Du reste, je puis le dire, mon fils Emile, alors âgé de douze ans, possédait toutes les qualités capables de faire naître cette illusion. Sa figure pâle, intelligente et toujours sérieuse, représentait le type d'un enfant doué de quelque faculté surnaturelle.

Deux mois furent employés sans relâche à l'échafaudage de nos artifices. Lorsqu'enfin nous fûmes entièrement sûrs de pouvoir lutter contre toutes les difficultés d'une pareille entreprise, nous annonçâmes la première représentation de la seconde vue.

Le 12 février 1846, je fis imprimer au milieu de mon affiche cette singulière annonce :

Dans cette séance, le fils de M. Robert-Houdin, doué d'une seconde vue merveilleuse, après que ses yeux auront été couverts d'un épais bandeau, désignera tous les objets qui lui seront présentés par les spectateurs.

Je ne saurais dire si ce jour-là l'attrait de cette annonce attira des spectateurs, car ma salle se trouva remplie. Ce que je puis déclarer et ce qui paraîtra extraordinaire, c'est que l'expérience de la seconde vue, qui eut une si grande vogue, ne produisit aucun effet à la première représentation.

J'ai tout lieu de croire que chaque spectateur se crut la dupe d'une mystification organisée par des compères.

Je fus désolé de ce résultat, car je m'étais fait une grande fête de la suprise que j'allais produire.

Néanmoins, n'ayant aucune raison pour douter du succès futur, je voulus tenter une seconde épreuve, et j'eus bien raison.

Le lendemain, je reconnus avec étonnement dans ma salle quelques-unes des personnes que j'y avais aperçues la veille. Je

compris que ces spectateurs venaient une seconde fois pour s'assurer de la réalité de l'expérience. Il paraît qu'ils furent tous convaincus, car la réussite fut complète et me dédommagea amplement de la déception de la veille.

Je me rappelle surtout dans cette séance une marque d'approbation singulière, dont me gratifia un des spectateurs du parterre.

Mon fils lui avait nommé plusieurs objets qu'il avait successivement présentés. Sans se trouver satisfait, notre incrédule se levant comme pour donner plus d'importance à la difficulté qu'il allait offrir, me remit, pour être également nommé, un petit instrument spécial aux marchands de toile et dont ils se servent pour compter le nombre de fils des étoffes. Me rendant à ses désirs :

— Qu'est-ce que je tiens à la main, dis-je à l'enfant ?

— C'est un instrument destiné à apprécier la finesse des étoffes et que l'on nomme *compte-fil*.

— Ah ! sac...... fit énergiquement le spectateur ; c'est merveilleux ! J'aurais payé dix francs pour voir cela que je ne les regretterais pas.

Cette exclamation par trop colorée fut en quelque sorte la consécration du succès de cette expérience.

A partir de ce moment, ma salle se trouva beaucoup trop petite, et chaque soir, elle fut, comme on dit en Angleterre, *crowded*, c'est-à-dire quelque chose comme prête à s'écrouler sous le nombre des spectateurs.

Cette affluence, cette vogue dont j'étais si heureux, m'inspira pour la collection poétique réservée à mes éventails la petite pièce de vers suivante, que je ne présente ici qu'à cause de son à-propos.

De spectateurs nombreux l'aimable compagnie
 Daignant me visiter ce soir,
M'inspire un noble orgueil, une joie infinie,
Car j'ai ma salle pleine et ma caisse garnie,
 Deux choses bien douces à voir
 Par leur séduisante harmonie ;
Et ce double plaisir pouvant être goûté,
D'enchanteur que j'étais, je deviens enchanté.

Tout n'est pas rose dans le succès ; je pourrais aisément raconter beaucoup de scènes désagréables que me valut la réputation de sorcier dont je jouissais chez quelques esprits plus ou moins égarés. Je n'en citerai qu'une seule, qui résume toutes celles que je passe sous silence.

Une jeune femme de tournure et de manières élégantes se présente un jour chez moi.

Cette dame avait la figure couverte d'un voile épais, à travers lequel cependant mes yeux exercés distinguaient parfaitement ses traits. Elle était jolie.

Mon inconnue ne consentit à s'asseoir qu'après s'être assurée que nous étions seuls, et que j'étais bien le véritable Robert-Houdin.

Je m'assis à mon tour, et prenant l'attitude d'un homme prêt à écouter, je me penchai un peu vers ma visiteuse, comme pour l'engager à parler, attendant qu'elle m'expliquât le but de sa mystérieuse visite. A mon grand étonnement, la jeune dame, dont les gestes trahissaient une vive émotion, gardait le plus profond silence. Je commençais à trouver cette visite assez étrange, et j'étais sur le point de provoquer à tout prix une explication, lorsque la belle inconnue hasarda timidement ces mots :

— Oh mon Dieu ! Monsieur..... je ne sais comment vous allez interpréter..... ma démarche.

Ici elle s'arrêta, baissa les yeux d'un air très embarrassé, puis faisant un violent effort sur elle-même, elle continua :

— Ce que j'ai à vous demander, Monsieur, est très difficile à dire.

— Parlez, Madame, je vous prie, dis-je poliment, je tâcherai de deviner ce que vous ne pourrez me faire comprendre. Et j'étais à me demander ce que signifiait cette réserve.

Et d'abord, reprit la jeune femme d'une voix faible et en regardant encore autour d'elle, je vais vous dire confidentiellement.... que j'aime...... que j'étais aimée, et que je...... que je suis trahie.

A ce dernier mot, l'inconnue releva la tête, surmonta la timidité qui la retenait et, d'un ton ferme et assuré :

— Oui, Monsieur, oui, je suis trahie, ajouta-t-elle, et c'est pour cela que je suis venue vous voir.

— Mais, Madame, fis-je assez surpris de cet étrange aveu, je ne vois pas en quoi je puis vous être utile dans cette circonstance.

— Oh ! Monsieur, je vous en prie, dit ma solliciteuse en joignant les mains, je vous en prie, ne m'abandonnez pas.

J'étais très embarrassé de mon rôle et de ma contenance. Pourtant j'éprouvais une forte curiosité de connaître l'histoire cachée sous ce mystère.

— Calmez-vous, Madame, fis-je d'un ton de compatissant intérêt, dites ce que vous attendez de moi, et si cela est en mon pouvoir.....

— Si cela est en votre pouvoir, reprit vivement la jeune femme, mais rien de plus facile, Monsieur.

— Expliquez-vous, Madame.

— Eh bien ! Monsieur, il s'agit de me venger.

— Comment cela ?

— Comment ? vous le savez mieux que moi, Monsieur. Faut-il donc que je vous apprenne que vous avez en votre pouvoir des moyens de.....

— Moi, Madame !

— Oui, Monsieur, oui vous, car n'êtes-vous pas sorcier ? Vous ne pouvez le nier !

A ce mot de sorcier, je faillis éclater de rire ; j'en fus empêché par la vive émotion de l'inconnue. Voulant cependant mettre fin à une scène qui commençait à friser le ridicule :

— Malheureusement, Madame, dis-je d'un ton poli mêlé d'ironie, vous m'attribuez un titre que je n'ai jamais eu.

— Comment, Monsieur, s'écrie la jeune femme d'une voix animée, vous ne voulez pas convenir que vous êtes.....

— Sorcier, Madame ! Oh ! non, je m'en défends.

— Vous ne le voulez pas ?

— Mais non, non, mille fois non, Madame.

A ces mots, la solliciteuse se leva brusquement, murmura quelques paroles incohérentes, parut en proie à une lutte terrible,

puis s'approchant de moi les yeux animés et le geste menaçant :

— Ah ! vous ne voulez pas, répéta-t-elle d'une voix brève, c'est bien ; je sais maintenant ce qu'il me reste à faire.

Stupéfait d'une pareille sortie, je la regardais, immobile et muet, et je commençais à soupçonner la cause de cette incroyable conduite.

— Avec les gens qui s'occupent de magie, reprit-elle avec une volubilité effrayante, il y a deux moyens d'agir, la prière et la menace. Vous n'avez pas cédé au premier de ces deux moyens ; puisqu'il le faut, je vais employer le second.

— Tenez, ajouta-t-elle, voilà qui vous décidera peut-être à parler.

Et soulevant son mantelet, elle porta vivement la main sur le manche d'un petit poignard passé à sa ceinture ; en même temps, elle soulevait brusquement son voile et me montrait des traits où éclataient tous les signes d'une folie furieuse.

Ne pouvant plus douter du personnage auquel j'avais affaire, mon premier mouvement fut de me lever et de me mettre sur mes gardes ; mais cette première impression passée, je repoussai la pensée d'une lutte contre cette infortunée, et il me vint à l'esprit d'employer un moyen qui presque toujours réussit avec les malheureux privés de raison. Je feignis d'entrer dans ses vues.

— S'il en est ainsi, Madame, lui dis-je, je me rends à vos désirs. Voyons, que voulez-vous ?

— Je vous l'ai dit, Monsieur ; il faut que vous me vengiez, et pour cela il n'y a qu'un moyen, c'est de....

Ici, il y eut une nouvelle interruption, et la jeune femme, calmée par mon apparente soumission autant qu'embarrassée par la demande qu'elle avait à me faire, redevint tout à coup timide et irrésolue.

— Eh bien, Madame ?

— Eh bien.... Monsieur.... Je ne sais comment vous dire.... comment vous expliquer.... mais il me semble qu'il existe certains moyens.... certains maléfices pour mettre un homme dans l'impossibilité de.... dans l'impossibilité.... d'être infidèle.

— Je comprends maintenant, Madame, ce que vous désirez. C'est une certaine pratique de magie employée au moyen-âge. Rien ne m'est plus facile. Je vais vous satisfaire.

Décidé à poursuivre la comédie jusqu'au bout, je pris dans ma bibliothèque le plus gros livre que je pus trouver, je le feuilletai, m'arrêtai sur une page que je feignis d'étudier avec une attention profonde, puis m'adressant à la jeune femme, qui suivait tous mes mouvements avec anxiété :

— Madame, dis-je d'un ton confidentiel, le maléfice que nous allons accomplir exige que je sache le nom de la personne, veuillez donc me le dire.

— Julien, fit-elle d'une voix émue.

Alors, avec toute la gravité d'un véritable sorcier, j'enfonçai solennellement une épingle dans une bougie allumée, en feignant de prononcer mystérieusement quelques paroles cabalistiques. Après quoi, soufflant la bougie et me tournant vers la pauvre insensée :

— Madame, lui dis-je, c'en est fait ; votre vœu est accompli.

— Oh ! merci, Monsieur, s'écria-t-elle avec l'expression de la plus profonde reconnaissance.

En même temps elle déposa une bourse sur mon bureau et s'élança dehors.

Je donnai ordre à mon domestique de suivre cette dame jusqu'à sa demeure, de prendre sur elle tous les renseignements qu'il pourrait se procurer, et de me les rapporter immédiatement.

J'appris que mon inconnue était veuve, depuis peu, d'un mari qu'elle adorait et dont la perte avait troublé sa raison.

Dès le lendemain, je me rendis dans sa famille, et remettant la bourse dont j'étais le dépositaire, je racontai la scène dont le lecteur vient de lire les détails.

Cette scène, et plusieurs autres qui l'avaient précédée ou qui la suivirent, durent me forcer à prendre des mesures pour me garantir des importuns de toute nature.

Je ne pouvais songer, comme autrefois, à m'exiler à la campagne. Je pris un moyen équivalent : ce fut de me cloîtrer dans mon atelier, en organisant autour de moi un système de défense con-

tre ceux que, dans ma mauvaise humeur, j'appelais des voleurs de temps.

En ma qualité d'artiste, je recevais chaque jour la visite de gens que je ne connaissais pas du tout. Quelques-uns étaient intéressants, mais le plus grand nombre, se faisant introduire sous le plus futile prétexte, ne venaient chez moi que pour dépenser une partie des loisirs dont ils ne savaient que faire. Il s'agissait de distinguer les bons visiteurs des mauvais. Voici la combinaison que j'imaginai.

Lorsqu'un de ces messieurs sonnait à ma porte, une communication électrique faisait également sonner un timbre placé dans mon cabinet de travail. J'étais averti et me tenais sur mes gardes. Mon domestique ouvrait et, ainsi que cela se pratique d'ordinaire, il demandait le nom du visiteur. Moi, de mon côté, j'appliquais mon oreille à un instrument d'acoustique disposé à cet effet et qui me transmettait les moindres paroles de l'inconnu. Si, d'après sa réponse, je jugeais convenable de ne pas le recevoir, je pressais un bouton, et un point blanc qui paraissait dans un endroit convenu du vestibule voulait dire que je n'y étais pas. Mon domestique annonçait alors que j'étais absent et offrait au visiteur de s'adresser à mon régisseur.

Il m'arrivait bien quelquefois de me tromper dans mes appréciations et de regretter d'avoir accordé audience, mais j'avais un autre moyen d'abréger la visite de l'importun.

J'avais pratiqué, derrière le canapé sur lequel je m'asseyais, une petite touche électrique correspondant à un timbre que pouvait entendre mon domestique. En cas de besoin, et tout en causant, j'allongeais négligemment le bras sur le dos du meuble où se trouvait cette touche, je la pressais, et le timbre résonnait dans la pièce voisine.

Alors mon domestique, jouant une petite comédie, allait ouvrir la porte d'entrée, tirait la sonnette, que l'on pouvait entendre du salon où nous nous trouvions, et venait ensuite m'avertir que M. X... (nom fabriqué pour la circonstance) demandait à me parler. J'ordonnais que M. X... fût introduit dans le cabinet voisin du sa-

lon, et il était bien rare que l'importun ne levât pas le siége devant une semblable exigence.

On ne peut se faire une idée du temps que me fit gagner cette bienheureuse organisation. Aussi que de fois j'ai béni et mon invention et le célèbre savant auquel on doit la découverte du galvanisme !

Cette exaltation doit facilement se comprendre, car le temps était pour moi d'une valeur inestimable ; je le ménageais comme un trésor et ne le sacrifiais qu'à la condition que ce sacrifice m'aiderait à la découverte de nouvelles expériences, destinées à stimuler la curiosité publique.

Pour me soutenir dans cette voie de recherches, j'avais constamment à la pensée cette maxime :

« Il est plus difficile d'entretenir l'admiration que de la faire naître. »

Et cette autre, qui semble le corollaire de la première :

« La vogue d'un artiste ne peut être durable qu'autant que son talent s'accroît chaque jour. »

Il ne faut pas croire cependant que je me contentasse des rêves attrayants de mes inventions. Non, quelque amour qu'un homme porte à son art, il est bien rare qu'il ne lui vienne pas à l'idée d'associer la fortune à la gloire ; d'autant plus que, pour peu que l'on ait vécu, l'on sait que ces deux choses se font mutuellement valoir.

L'une est la pierre précieuse, et l'autre est la parure qui la fait briller.

Rien ne rehausse le mérite d'un artiste comme une position de fortune indépendante. Cette vérité est brutale, mais elle est incontestable.

Non-seulement j'étais pénétré de ces principes de haute économie, mais je savais, en outre, que l'on doit se hâter de profiter de la fugitive faveur du public, qui, elle aussi, descend, quand elle ne monte pas. J'exploitais la vogue autant que je pouvais.

Malgré mes nombreuses occupations, je trouvais encore moyen

de donner des soirées dans les salons et sur les principaux théâtres de Paris. De grandes difficultés s'opposaient souvent à ces sortes de représentations, parce que ma séance ne se terminant qu'à dix heures et demie, c'était seulement après que je pouvais remplir les engagements que j'avais pris.

Onze heures étaient presque toujours le moment fixé pour mon entrée en scène dans ces séances. Que l'on juge alors de l'activité qu'il me fallait déployer pour pouvoir, dans un si court espace de temps, me rendre à l'endroit convenu et faire encore quelque préparatifs! Il est vrai que les instants étaient aussi bien calculés qu'employés. Le rideau de ma scène était à peine baissé que, m'élançant vivement vers l'escalier, je devançais le public et je me jetais dans une voiture qui m'emportait à toutes brides.

Mais ces fatigues n'étaient rien en comparaison des vives émotions que me causaient quelquefois certaines erreurs sur le temps qui devait s'écouler entre mes deux séances.

Je me rappelle qu'un jour devant jouer au Vaudeville pour terminer le spectacle, le régisseur de la scène, qui n'avait pas bien calculé la longueur de ses pièces, se trouva en avance sur le moment convenu. Il m'expédia un exprès pour m'avertir que le rideau venait d'être baissé et que l'on m'attendait.

Comprendra-t-on mes angoisses? Mes expériences, dont il m'était impossible de rien retrancher, devaient se prolonger un quart-d'heure encore.

Au lieu de m'abandonner à des récriminations inutiles, je me résignai et je continuai ma représentation; mais j'étais en proie à une horrible anxiété. En même temps que je parlais, il me semblait entendre résonner à mes oreilles cet affreux trépignement rhythmé du public, sur lequel a été composée cette fameuse chanson : « *Des lampions! des lampions!* etc. » Aussi, soit préoccupation, soit désir de terminer plus tôt, je me trouvai, lorsque j'eus fini ma séance, avoir escamoté cinq minutes sur le quart-d'heure. Certes, on pouvait l'appeler le quart-d'heure de grâce.

Monter en voiture, arriver place de la Bourse, fut l'affaire d'un instant; néanmoins vingt minutes s'étaient écoulées depuis le

baisser du rideau, et vingt minutes sont un temps exorbitant pour un entr'acte.

Mon fils Émile et moi, nous montâmes l'escalier des artistes avec toute la promptitude possible, mais déjà à la première marche nous avions entendu les cris, les sifflets, les roulements de pieds des spectateurs impatients.

Quelle perspective pour une entrée en scène ! Je savais que souvent, à tort ou à raison, le public salue assez cavalièrement un artiste, quel qu'il soit, pour le rappeler à l'exactitude. Ce souverain semble toujours avoir à la bouche ce mot d'un autre monarque : « J'ai failli attendre. » Quoi qu'il en soit, nous nous hâtions de gravir les marches qui conduisaient à la scène.

Le régisseur, aux abois, entendant des pas précipités, nous cria du haut de ce rapide sentier :

— Est-ce vous, Monsieur Houdin ?

— Oui, Monsieur, oui.

— Machiniste, au rideau ! cria la même voix.

— Attendez donc, attendez donc, c'est imp....

Ma respiration ne put me permettre d'achever ma réclamation.

J'arrivai sur le pallier du théâtre haletant, n'en pouvant plus.

— Allons ! Monsieur Houdin, me dit le régisseur, je vous en supplie, faites votre entrée au plus vite ; le rideau est levé, le public est d'une impatience.....

La porte du fond de la scène s'était ouverte à deux battants, mais j'étais dans l'impossibilité de la franchir ; la fatigue et l'émotion m'avaient cloué sur place.

Ce fut cependant à cette impossibilité d'action que je dus une inspiration qui me sauva peut-être de la mauvaise humeur du public.

— Va, dis-je à mon fils, entre en scène, prépare tout ce qu'il faut pour l'expérience de la seconde vue, je te suis.

Le public se laissa désarmer par ce jeune enfant, dont la physionomie inspirait un sympathique intérêt. Mon fils, après s'être gravement avancé vers les spectateurs, fit tranquillement ses petits préparatifs, c'est-à-dire qu'il apporta sur le devant la scène un ta-

bouret, et qu'il déposa sur une table voisine une ardoise, du blanc, des cartes et un bandeau.

Ce peu de temps m'avait suffi pour reprendre haleine et pour calmer mes sens. Je m'avançai à mon tour, en m'efforçant de retrouver le sourire de rigueur ordinairement stéréotypé sur mes lèvres. J'y parvins, mais avec beaucoup de peine, tant mes traits avaient été contractés.

Le public resta d'abord silencieux, puis insensiblement les figures se déridèrent, et bientôt un ou deux applaudissements ayant été risqués, il y eut entraînement et la paix fut faite. Je fus, du reste, bien dédommagé de ce terrible préliminaire, car jamais ma *seconde vue* n'obtint un plus grand succès.

Un incident contribua surtout à égayer la fin de cette expérience.

Un spectateur, venu sans doute à cette représentation avec le parti pris de nous embarrasser, avait, depuis quelques instants, cherché vainement à mettre en défaut la clairvoyance de mon fils, lorsque m'adressant la parole :

— Monsieur, me dit-il en accentuant ses paroles, puisque votre fils est un devin, il pourra certainement deviner le numéro de ma stalle.

L'exigeant spectateur pensait me mettre dans la nécessité d'avouer l'impuissance de notre mystérieuse expérience, parce qu'il couvrait le chiffre et que les stalles voisines étant occupées, on ne pouvait non plus en lire les numéros. Mais j'étais en garde contre toutes les surprises ; ma réponse était prête. Seulement, afin de tirer le meilleur parti possible de la situation, je feignis de reculer pour mieux enferrer mon adversaire.

— Vous savez, Monsieur, lui dis-je en affectant un air embarrassé, vous savez que mon fils n'est ni sorcier, ni devin ; il lit par mes yeux, et c'est pour cela que j'ai donné à cette expérience le nom de seconde vue. Comme je ne puis voir le numéro de votre stalle, puisque vous l'occupez, et qu'autour de vous les autres stalles sont également remplies, mon fils ne pourra vous le nommer.

— Ah ! j'en étais bien sûr ! s'écria mon persécuteur d'un air de triomphe et en se tournant vers ses voisins, je vous l'avais bien dit que je l'embarrasserais.

— Oh ! Monsieur, vous n'êtes pas généreux dans votre victoire, dis-je à mon tour d'un ton railleur. Prenez-y garde, si vous piquez trop fort l'amour-propre de mon fils, il pourra bien, si difficile qu'il soit, résoudre votre problème.

— Je l'en défie, fit le spectateur en s'appuyant fortement sur le dossier de sa stalle pour mieux en cacher le numéro. Oui, oui, je l'en défie.

— Vous croyez donc cela difficile ?

— Je dirai mieux : cela vous est impossible.

— Alors, Monsieur, raison de plus pour que nous essayions de le faire. Vous ne nous en voudrez pas de triompher à notre tour, ajoutai-je en souriant malignement.

— Allez, Monsieur, nous connaissons ces défaites-là ; je vous le répète, je vous en défie l'un et l'autre.

Le public prenait grand plaisir à ce débat et en attendait patiemment l'issue.

— Emile, dis-je à mon fils, prouvez à Monsieur que rien ne peut échapper à votre seconde vue.

— C'est le numéro soixante-neuf, répondit aussitôt l'enfant.

De tous les coins de la salle partirent aussitôt de bruyants et chaleureux applaudissements, auxquels s'associa, du reste, mon antagoniste, qui, s'avouant vaincu, criait en battant des mains :

— C'est étonnant ! c'est magnifique !

Par quel moyen étais-je parvenu à connaître le numéro de la stalle soixante-neuf ? Je vais le dire.

Je savais à l'avance que dans les théâtres, lorsque les stalles sont divisées au milieu par une barrière, les numéros impairs se trouvent à droite et les numéros pairs à gauche.

Or, comme au Vaudeville chaque rang était composé de dix stalles, il en résultait que du côté droit, par exemple, chacun de ses rangs devait commencer par les numéros un, vingt-et-un, quarante-et-un, soixante-un, et ainsi de suite, de vingt en vingt.

Guidé par ce renseignement, il ne me fut pas difficile, en partant du numéro soixante-et-un, d'arriver au soixante-neuf, représentant dans le quatrième rang la cinquième stalle occupée par mon adversaire.

J'avais allongé la conversation dans le double but de donner plus d'éclat à mon expérience et de prendre le temps de faire mes recherches à loisir. Je faisais ainsi une application de mon procédé des deux pensées simultanées dont j'ai parlé plus haut.

Puisque me voici sur le chapitre des confidences, j'expliquerai au lecteur quelques-uns des artifices qui ont le plus puissamment contribué à l'éclat de la seconde vue.

J'ai déjà dit que cette expérience était surtout le résultat d'une communication matérielle, mais insaisissable, entre mon fils et moi, communication dont les immenses combinaisons pouvaient se prêter à la désignation de tout objet imaginable. C'était un très beau résultat sans doute, mais je compris que dans l'exécution j'allais rencontrer bientôt des difficultés inouïes.

L'expérience de la seconde vue avait lieu chaque soir à la fin de ma séance, et chaque soir, je voyais arriver des incrédules armés de toutes pièces pour triompher d'un secret qu'ils ne pouvaient s'expliquer.

Avant de partir pour aller voir le fils de Robert-Houdin, on tenait un conciliabule, on se concertait pour emporter quelque objet qui pût embarrasser le père. C'étaient des médailles antiques à moitié effacées, des minéraux, des livres écrits en caractères de toutes sortes (langues mortes et langues vivantes), des armoiries, des objets microscopiques, etc.

Ce qui par dessus tout soumettait mon intelligence à un travail prodigieux, c'étaient les devinations que l'on m'imposait en me présentant des objets enfermés, enveloppés, et quelquefois même ficelés et cachetés.

J'étais parvenu à lutter avec avantage contre toutes ces taquineries. J'ouvrais assez facilement, sans qu'on s'en aperçût, tout en paraissant m'occuper de toute autre chose, les boîtes, les bourses, les portefeuilles, etc. Me présentait-on un paquet ficelé et cacheté ?

Avec l'ongle du pouce de la main gauche, que je conservais toujours long et soigneusement aiguisé, je découpais dans le papier une petite porte que je refermais aussitôt, après toutefois avoir, du coin de l'œil, pris connaissance de ce qu'il renfermait.

Une condition essentielle de mon rôle était d'avoir une excellente vue, et sur ce point mes yeux ne me laissaient rien à désirer. Je devais à l'exercice de mon ancienne profession cette précieuse faculté qui se développait encore, chaque jour, dans mes séances.

Une nécessité non moins indispensable était de connaître le nom de tout objet qui m'était présenté. Il ne suffisait pas de dire, par exemple : C'est une pièce de monnaie, il fallait encore que mon fils fît connaître le nom technique de cette pièce, sa valeur représentative, le pays où elle avait cours et l'année où elle avait été frappée. Si l'on présentait un crown d'Angleterre, l'enfant devait, après l'avoir nommé, indiquer également par exemple, que cette pièce avait été frappée sous Georges IV et qu'elle avait une valeur intrinsèque de six francs dix-huit centimes.

Secondés par une excellente mémoire, nous étions parvenus à classer dans notre tête le nom et la valeur de toutes les monnaies étrangères.

Nous pouvions aussi dépeindre un blason en termes héraldiques. Ainsi, me présentait-on les armes de la maison de X..., mon fils disait : écu champ de gueule à deux émanches d'argent posées en pal.

Cette connaissance nous était très utile dans les salons du faubourg Saint-Germain, où nous étions souvent appelés.

J'avais appris à reconnaître, par la forme des caractères, mais sans pouvoir les traduire, une infinité de langues, telles que le Chinois, le Russe, le Turc, le Grec, l'Hébreu, etc.

Nous savions les noms de presque tous les instruments de chirurgie, de sorte que les trousses de médecins, si compliquées qu'elles fussent, ne pouvaient nous embarrasser.

Enfin je possédais encore, suffisamment pour en tirer parti, des connaissances en minéralogie, pierres précieuses, antiquités et curiosités.

A la vérité j'avais, pour faire ces études, tous les documents que je pouvais désirer.

Un de mes bons et intimes amis, Aristide Le Carpentier, savant antiquaire, spirituel fabuliste, oncle de l'habile compositeur de ce nom, possédait et possède encore aujourd'hui un cabinet de curiosités antiques, qui fait mourir de convoitise les conservateurs des musées impériaux.

Nous y passions, mon fils et moi, de longues journées à apprendre des noms et des dates dont nous faisions ensuite un savant étalage. Le Carpentier m'avait appris bien des choses, et entre autres il m'avait indiqué différents signes auxquels on peut reconnaître certaines médailles antiques, dont le module se trouve effacé. Les Trajan, les Tibère, les Marc-Aurèle, m'étaient devenus aussi familiers qu'une pièce de cinq francs.

En ma qualité d'ancien horloger, je savais ouvrir facilement une montre, et je faisais même cette opération d'une seule main, si bien que, sans que le public s'en doutât, je voyais le nom de l'horloger gravé sur la cuvette ; je refermais ensuite la montre et le tour était fait. Pour la divination, mon fils faisait le reste.

Mais ce qui, sans contredit, nous rendit les plus grands services, ce fut cette vue par appréciation que mon fils surtout possédait au plus haut point. Il lui suffisait, lorsque nous entrions en ville, d'un examen très rapide, pour connaître tous les objets que contenait un appartement, ainsi que les différents bijoux portés par les spectateurs, tels que breloques, épingles, lorgnons, éventails, broches, bagues, bouquets, etc.

On doit penser avec quelle facilité il faisait la description de ces objets, lorsque je les lui indiquais par notre correspondance secrète. Je vais en citer un exemple.

Un soir, dans une maison de la chaussée d'Antin, à la fin d'une séance aussi bien réussie que chaudement applaudie, je me rappelai qu'en passant dans une pièce voisine du salon où nous nous trouvions, j'avais fait remarquer à mon fils une bibliothèque vitrée, en le priant d'observer les titres des livres et l'ordre dans lequel ils étaient placés. Personne ne s'était aperçu de ce prompt examen.

— Monsieur, dis-je au maître de la maison, je veux, pour terminer l'expérience de la seconde vue, vous prouver sa puissance en faisant lire mon fils à travers une muraille. Voulez-vous me confier un livre ?

On me conduisit tout naturellement à la bibliothèque en question, que je fis semblant de voir pour la première fois. Je mis le doigt sur un livre.

— Emile, dis-je à mon fils, quel est le nom de cet ouvrage ?

— Un Buffon, me répondit-il vivement.

— Et à côté ? s'empressa de dire un incrédule.

— Est-ce le côté de droite ou celui de gauche ? répondit mon fils.

— Le côté de droite, dit l'interlocuteur, qui avait ses raisons pour choisir cet ouvrage, parce que le titre en était très fin.

— C'est le voyage du jeune Anacharsis, répondit l'enfant. Mais, Monsieur, ajouta-t-il, si vous m'aviez demandé le nom du livre de gauche, je vous aurais nommé les poésies de Lamartine. Un peu sur la droite de ce rayon, je vois les œuvres de Crébillon ; au-dessous, deux volumes des Mémoires de Fleury ; et mon fils nomma ainsi une douzaine d'ouvrages, puis il s'arrêta.

Les spectateurs n'avaient pas dit un mot pendant toutes ces descriptions tant ils étaient stupéfaits, mais aussitôt l'expérience terminée, chacun vint nous complimenter en battant des mains.

CHAPITRE XV.

Petits malheurs du bonheur. — Inconvénients d'un théatre trop petit. — Invasion de ma salle. — Représentation gratuite. — Un public consciencieux. — Plaisant escamotage d'un bonnet de soie noire. — Séance au chateau de Saint-Cloud. — La cassette de Cagliostro. — Vacances. — Etudes bizarres.

—

S'il est un fait reconnu, c'est que dans ce monde l'homme ne peut avoir un bonheur parfait, et que les plus heureuses chances, la plus grande prospérité ont aussi leurs désagréments ; c'est ce qu'on appelle les petits malheurs du bonheur. Une de mes tracasseries à moi, c'était d'avoir une salle trop petite et de ne pouvoir satisfaire à toutes les demandes de places qui m'étaient adressées. J'avais beau me mettre l'esprit à la torture, je ne pouvais trouver aucun expédient pour parer à cet inconvénient.

Ainsi que je viens de le dire, ma salle était le plus souvent louée à l'avance ; dans ce cas, les bureaux n'ouvraient pas, et une affiche placardée à la porte annonçait qu'il était inutile de se présenter, si l'on n'était porteur de coupons de location. Mais il arrivait, chaque jour, que des personnes ennuyées de ne pouvoir se procurer un divertissement qu'elles s'étaient promis, ne tenaient aucun

compte de l'avertissement, s'adressaient au bureau, et sur le refus d'admission à la séance, se répandaient en invectives contre le buraliste et plus encore contre l'administration.

Ces plaintes étaient absurdes pour la plupart et dans le genre de celles-ci :

— C'est une indignité qu'un semblable abus, disait un jour naïvement l'un de ces récalcitrants. Oui, je vais, dès demain, aller porter plainte à la préfecture de police. Nous verrons si M. Robert-Houdin a le droit d'avoir un théâtre si petit.

Tant que ces récriminations n'allaient pas plus loin, j'en riais, je le confesse, mais tous les mécontentements ne se terminaient pas toujours d'une manière aussi pacifique. Il y eut des voies de fait envers les employés, et même on alla jusqu'à faire l'invasion de ma salle. Ceci mérite d'être raconté.

Un soir, une douzaine de jeunes gens, la tête échauffée par un excellent dîner, se présentent pour assister à ma représentation. L'avis qu'ils lisent en passant n'est pour eux qu'une plaisanterie dont ils veulent avoir le dernier mot. En conséquence, ne tenant aucun cas des observations qui leur sont faites, ils se groupent à la porte et, pour me servir d'une expression consacrée, ils commencent à former *la tête de la queue*. D'autres visiteurs, autorisés par leur exemple, se mettent de la partie, et insensiblement une foule considérable s'assemble devant le théâtre.

Le régisseur, averti de ce qui se passe, vient, et du haut de l'escalier se prépare à faire à la multitude un *speach* conciliant dont il espère un excellent effet; il tousse afin de se rendre la voix plus claire. Mais il n'a pas plutôt commencé son allocution, que sa voix est couverte par des ris moqueurs et des huées qui le forcent à se taire. Il vient alors, en désespoir de cause, me faire part de la situation et me demander avis sur ce qu'il doit faire.

— Ne vous inquiétez pas, lui dis-je, tout ira mieux que vous ne le pensez. Tenez, ajoutai-je en regardant ma montre, voici sept heures et demie, c'est l'heure de faire entrer *les billets de location*, ouvrez les portes, et lorsque la salle sera pleine, le public du dehors sera bien forcé d'abandonner la place.

J'avais à peine achevé ces mots, qu'on vint en toute hâte m'avertir que la foule avait brisé la barrière et venait de faire irruption dans la salle.

Je courus sur la scène, et par le *trou du rideau* je pus m'assurer de la vérité du fait : toutes les places étaient occupées.

Je fus, je l'avoue, très embarrassé sur le parti que je devais prendre. Faire évacuer la salle par le poste voisin était un scandale que je voulais éviter et dont je ne pouvais prévoir les suites. D'ailleurs, la police intervenant, pourrait peut-être susciter quelques procès, qui me feraient perdre un temps précieux. Enfin la préfecture, qui ne m'avait imposé jusque-là qu'un seul garde, voyant cette force publique insuffisante, ne manquerait pas de m'envoyer un piquet respectable qui augmenterait considérablement mes dépenses journalières.

Je pris immédiatement une détermination.

— Faites fermer les portes du théâtre, dis-je à mon régisseur, et posez sur l'affiche du dehors une bande annonçant que, par suite d'une indisposition subite, la séance d'aujourd'hui est remise à demain. Comme cette mesure s'applique aux porteurs de billets de location, tenez-vous prêt à rendre l'argent à ceux qui ne consentiront pas à l'échange d'un billet pour un autre jour. Quant à moi, continuai-je, mon parti est pris : je donne une représentation gratis, et je veux pour toute vengeance faire regretter à ce bouillant public l'équipée d'écolier à laquelle il s'est associé.

Ce plan une fois arrêté, je me préparai à faire convenablement les honneurs de ma maison, et bientôt le rideau se leva.

En entrant en scène, je vis que le plus grand nombre des spectateurs avaient une contenance fort embarrassée. Je les mis tout de suite à l'aise en me présentant devant eux d'un air enjoué, comme si j'eusse ignoré ce qui s'était passé. Je fis plus encore ; je m'efforçai de mettre dans ma séance tout l'entrain dont j'étais capable, et lorsque j'en vins à la distribution de mes petits présents, j'en fus tellement prodigue, que pas un spectateur ne fut oublié dans mes largesses.

Il ne faut pas demander si j'étais chaudement applaudi ; le pu-

blic rivalisait avec moi de bons procédés et voulait ainsi me dédommager des tracasseries qu'il pensait m'avoir suscitées.

Une scène très originale et surtout très comique eut lieu à la sortie de mon spectacle.

Presque tous les assistants n'avaient vu dans la prise d'assaut de ma salle qu'un moyen de se procurer des places, et chacun d'eux avait l'intention de payer la sienne après l'avoir occupée.

Mais, de mon côté, je tenais à conserver à ma représentation gratuite son caractère d'originalité, dussent mes intérêts en souffrir. Aussi, dans la prévision de ce sentiment de délicatesse, j'avais donné l'ordre que les employés n'attendissent pas la fin de la séance pour quitter leur poste, si bien que régisseur, buraliste, ouvreuses, avaient profité de la permission, et s'en étaient allés.

Je m'étais placé pour tout voir sans être aperçu. On cherchait un bureau, on furetait de tous côtés pour trouver un employé, on mettait la main à la poche, on se groupait pour prendre conseil, puis enfin de guerre lasse on s'en allait.

Cependant le public ne se tint pas pour battu ; pendant plusieurs jours il y eut chez moi une véritable procession de gens qui venaient payer leur dette. Quelques personnes y joignirent des excuses, et je reçus également par la poste un billet de cent francs avec la lettre suivante :

« Monsieur,

» Entraîné, hier, dans votre salle par un tourbillon de têtes folles, j'ai vainement cherché, après la séance, à payer le prix de la place que j'avais occupée.

» Je ne veux pas cependant, Monsieur, quitter la France sans m'acquitter envers vous. En conséquence, basant le prix de ma stalle sur le plaisir que vous m'avez procuré, je vous envoie ci-joint un billet de cent francs que je vous prie d'accepter en paiement de la dette que j'avais involontairement contractée.

» Je ne me croirais pas encore quitte envers vous si je ne vous adressais aussi mes félicitations sur votre intéressante séance, en vous priant, Monsieur, d'agréer l'assurance de ma considération la plus distinguée. »

La perte qui résulta pour moi de l'invasion de ma salle fut insi-

gnifiante, de sorte que je n'eus point à me repentir de la détermination que j'avais prise.

D'un autre côté, l'aventure fut connue, et elle vint ajouter encore à ma vogue en la prolongeant, car on sait que le public se dirige de préférence vers les théâtres où il est assuré de ne pouvoir trouver de place.

On venait le plus souvent en famille à mon théâtre, mais il n'était pas rare aussi de voir de nombreuses sociétés s'y donner rendez-vous.

Le trait suivant peut en donner un exemple :

Le spirituel critique de la physionomie humaine, l'auteur ingénieux de ces charges excentriques qui ont fait pâmer de rire tous ceux qui ne se trouvaient pas sur la sellette, Dantan jeune, vient un jour à mon bureau de location :

— Madame, dit-il à la buraliste, combien avez-vous de stalles à votre théâtre ?

— Je vais consulter mon livre, dit la dame.... Est-ce pour aujourd'hui, Monsieur ?

— Non, Madame, c'est pour dans huit jours.

— Oh ! alors, vous pourrez en avoir autant que vous voudrez..

— Comment, autant que je voudrai ? mais alors votre salle est donc en caoutchouc ?

— Non, Monsieur, je veux dire seulement que sur cinquante stalles dont je puis disposer, vous pourrez en prendre autant qu'il vous plaira.

— Ah ! très bien, Madame, je comprends maintenant, reprit Dantan sur le ton de la plaisanterie ; alors, si sur cinquante stalles je puis en avoir autant que je voudrai, veuillez m'inscrire pour soixante places.

La dame du bureau, très embarrassée pour la solution de ce problème, me fit appeler, et j'arrangeai facilement l'affaire en changeant en stalles le premier banc des galeries.

Voici le motif qui avait fait prendre au statuaire un si grand nombre de places.

Dantan jeune est peut-être l'artiste qui compte le plus d'amis.

Or, il avait trouvé très original de convier un certain nombre d'entre eux à la séance de Robert-Houdin, et c'est pour cette réunion qu'il avait retenu soixante stalles.

J'ai voulu raconter ce fait, parce qu'à la fois il prouve la vogue dont jouissait mon théâtre, et qu'il me rappelle le commencement d'une des plus agréables liaisons d'amitié que j'aie faites en ma vie. A partir de cette époque, je devins et je suis toujours resté l'un des bons et intimes camarades du célèbre statuaire.

Avant de le connaître personnellement, j'ignorais, ainsi que le plus grand nombre de ses admirateurs, ses œuvres sérieuses, mais lorsque je fus admis dans l'intimité de son atelier, je pus apprécier toute l'étendue de son talent.

Dantan a chez lui, rangée sur d'immenses rayons, la collection la plus complète des bustes de célébrités contemporaines ; je ne pense pas qu'il y ait une seule tête portant un nom illustre qui ne lui ait passé par les mains. Ainsi que dans un musée, chacun y est classé dans sa catégorie ou sa spécialité ; les monarques et les hommes d'Etat, moins nombreux que les autres, sont rangés sur un même rayon, puis viennent des littérateurs, des musiciens instrumentistes, des chanteurs, des compositeurs, des médecins, des guerriers, des artistes dramatiques, et enfin les illustrations de toute nature et de tous pays. Mais ce qu'il y a surtout de très intéressant dans cette galerie, c'est que chaque buste est accompagné de sa propre *charge*, si bien qu'après avoir admiré le personnage sous le côté sérieux de l'exécution, on se livre à un fou rire en suivant dans tous ses détails l'esprit de la caricature.

En voyant ces innombrables têtes, on a de la peine à s'imaginer qu'une existence d'homme puisse suffire à un tel travail. C'est qu'aussi Dantan possède au plus haut degré la perception des traits caractéristiques d'un visage ; il lui suffit même souvent de voir une personne une seule fois pour la reproduire avec la plus exacte ressemblance. Témoin le fait suivant, que je vais citer autant pour sa singularité, que parce qu'il se rattache à la prestidigitation :

Le fils du lieutenant-général baron D.... vint un jour prier Dantan de faire le buste de son père.

« Je ne vous cache pas, dit-il à l'artiste, que pour l'exécution de cette œuvre vous allez rencontrer une difficulté peut-être insurmontable. Non seulement le général ne consentirait jamais à poser pour son buste, mais il me serait encore tout à fait impossible de vous faire rencontrer avec lui dans sa maison. Toujours souffrant depuis longues années, mon père ne veut voir d'autres personnes que les gens de son service, et il se tient presque constamment seul. Il ne nous restera donc d'autre moyen que de faire ce travail à la dérobée; comment? je l'ignore.

— Monsieur, votre père ne sort-il jamais de chez lui, dit le statuaire?

— Si fait, Monsieur; tous les jours à quatre heures le général monte en omnibus pour aller lire les journaux dans un cabinet de lecture, place de la Madeleine; après quoi il revient s'enfermer chez lui.

— Mais, fit l'artiste, il ne m'en faut pas davantage. Dès aujourd'hui je vais commencer mon travail d'observation, et demain je me mets à l'œuvre. »

En effet, à quatre heures précises, Dantan était en faction devant une maison faisant le coin des boulevards et de la rue Louis-le-Grand; il vit bientôt le général en sortir et se diriger vers un omnibus. Le sculpteur s'attache aussitôt aux pas de son modèle et monte en même temps que lui dans le banal véhicule. Malheureusement les seules places à occuper se trouvent du même côté, et l'artiste ne peut faire que des études de profil, tout en prenant encore de très grandes précautions pour ne pas compromettre ses observations ultérieures.

Enfin, la voiture s'arrête place de la Madeleine. Le poursuivant et le poursuivi entrent ensemble, ou du moins l'un après l'autre, dans le même cabinet de lecture. Là, chacun prend son journal favori et s'installe pour le lire.

Dantan s'est placé en face du général, et, tout en semblant absorbé dans un premier-Paris, il dirige sournoisement ses regards intelligents de son côté.

Tout allait au mieux, et depuis quelques instants l'artiste faisait

tranquillement ses études à la dérobée, lorsque le général, qui déjà avait été surpris que son compagnon d'omnibus se trouvât encore au cabinet de lecture, vint à saisir plusieurs regards furtifs de son vis-à-vis.

Taquiné par cette indiscrète curiosité, dont il ne pouvait comprendre la cause, il chercha à la déjouer, en se faisant un rempart de son immense feuille.

La figure du vieux baron disparut donc. Mais le haut de sa tête dominait encore, et Dantan eût pu continuer fructueusement son travail de ce côté, sans un affreux bonnet de soie noire qui la couvrait entièrement.

Que faire ? Dans un buste, on n'improvise pas un front couvert de rides, pas plus que l'on ne dispose à sa fantaisie les cheveux d'un vieillard.

Bien des prestidigitateurs et des plus fameux se seraient trouvés arrêtés devant une pareille difficulté. Dantan ne se creusa pas longtemps la tête, ce qui n'empêcha pas son tour d'être des plus piquants.

Il s'approche de la dame du comptoir, cause quelques instants avec elle, et revient tranquillement reprendre son poste d'observation.

Il est bon de dire que, chauffé par un puissant calorifère, le cabinet de lecture se trouvait déjà à une température convenablement élevée. Tout-à-coup une chaleur insupportable se répand dans la salle, et l'on voit sur quelques fronts perler de grosses gouttes de sueur.

Le général qui, dans ce moment, tenait en main la *Gazette des Tribunaux*, et qui se complaisait sans doute dans quelque lugubre drame, fut un des derniers à s'apercevoir de cet excès de température. A la fin pourtant, il sentit la nécessité de quitter son bonnet de soie et de le mettre dans sa poche, tout en grommelant entre ses dents : « Mon Dieu, qu'il fait chaud ici ! »

Le tour était fait.

Le lecteur a deviné que notre malin artiste est la cause de ce

bain de vapeur qu'il a sollicité et obtenu de la buraliste, à laquelle il a confié le secret de son importante mission.

Ce résultat une fois obtenu, Dantan, sans perdre de temps, les yeux braqués pardessus la feuille que le général tenait à la main, fait à la hâte ses études phrénologiques sur le crâne vénérable du vieux guerrier, puis se levant de table, jette un dernier coup d'œil sur les traits de son modèle, les photographie en quelque sorte dans sa tête, et court à son atelier se mettre à l'œuvre.

A quelque temps de là, le statuaire livrait à la famille du général le buste le plus parfait peut-être qui soit jamais sorti de son ciseau.

Je ferme ici la parenthèse que j'ai ouverte à propos des petits malheurs suscités par la petitesse de mon théâtre; je vais maintenant en ouvrir une autre sur les petits bonheurs que me procurait mon succès.

Dans les premiers jours de novembre, je reçus une invitation de me rendre à Saint-Cloud, pour y donner une séance devant le roi Louis-Philippe et sa famille. Ce fut avec le plus grand plaisir que j'acceptai cette proposition. Je n'avais encore joué devant aucune tête couronnée, et cette séance devenait pour moi un événement important.

J'avais devant moi six jours pour faire mes préparatifs. J'y mis tous les soins imaginables, et j'organisai même un tour de circonstance, dont j'eus lieu d'espérer un excellent effet.

Au jour fixé pour ma séance, un fourgon attelé de chevaux de poste vint de très bonne heure prendre mes bagages et me conduisit au château. Un théâtre avait été dressé dans un vaste salon, désigné par le roi pour le lieu de la représentation.

Afin que je ne fusse pas dérangé dans mes préparatifs, on avait pris la précaution de placer un planton à l'une des portes du salon qui donnait sur un corridor de service. Je remarquai encore trois autres portes dans cette pièce: l'une, garnie de glaces sans tain, donnait sur le jardin, en face d'une avenue garnie de superbes orangers; les deux autres, à droite et à gauche, communiquaient

aux appartements du Roi et à ceux de la duchesse d'Orléans.

J'étais occupé à disposer mes instruments, lorsque j'entendis s'ouvrir discrètement une des deux dernières portes dont je viens de parler, et tout aussitôt une voix me fit cette demande du ton de la plus grande affabilité :

— Monsieur Robert-Houdin, puis-je entrer sans indiscrétion ?

Je tournai la tête de ce côté et je reconnus le Roi Louis-Philippe, qui, ne m'ayant fait cette demande que sous forme d'introduction, n'avait pas attendu ma réponse pour s'avancer vers moi.

Je m'inclinai respectueusement.

— Avez-vous bien tout ce qu'il vous faut pour votre organisation ? me dit le Roi.

— Oui, Sire ; l'intendant du château m'a fourni des ouvriers très habiles, qui ont promptement monté cette petite scène.

A ce moment déjà, mes tables, consoles et guéridons, ainsi que les divers instruments de ma séance, symétriquement rangés sur la scène, présentaient un aspect élégant.

— C'est très joli ceci, me dit le Roi, en s'approchant du théâtre et en jetant un regard furtif sur quelques-uns de mes appareils ; c'est très joli. Je vois avec plaisir que, ce soir, l'artiste de 1846 justifiera la bonne opinion qu'avait fait concevoir de lui le mécanicien de 1844.

— Sire, répondis-je, aujourd'hui, comme il y a deux ans, je tâcherai de me rendre digne de la haute faveur que Votre Majesté daigne m'accorder, en assistant à l'une de mes représentations.

— On dit la seconde vue de votre fils bien surprenante, reprit le Roi ; mais je vous avertis, Monsieur Robert-Houdin, de vous tenir en garde, car nous nous proposons de vous susciter de grandes difficultés.

— Sire, répondis-je avec assurance, j'ai tout lieu de croire que mon fils les surmontera.

— Je serais fâché qu'il en fût autrement, dit avec une teinte d'incrédulité le Roi qui s'éloignait. Monsieur Robert-Houdin, ajouta-t-il en fermant la porte par laquelle il était entré, je vous recommande l'exactitude.

A quatre heures précises, lorsque la famille Royale et les nombreux invités furent réunis, les rideaux qui me cachaient à tous les yeux s'ouvrirent, et je parus en scène.

Grâce à mes nombreuses séances, j'avais heureusement acquis une assurance imperturbable et une confiance en moi-même, que la réussite de mes expériences avait constamment justifiées.

Je commençai au milieu du plus profond silence. On voulut sans doute voir, apprécier, juger, avant d'accorder un suffrage. Mais insensiblement on devint plus communicatif ; j'entendis quelques exclamations de surprise, qui furent bientôt suivies de démonstrations plus expressives encore.

Toutes mes expériences reçurent un très favorable accueil ; celle que j'avais composée pour la circonstance acheva de me concilier tous les suffrages.

Je vais en donner l'explication.

J'empruntai à mes nobles spectateurs quelques mouchoirs, dont je fis un paquet que je déposai sur ma table. Puis, à ma demande, différentes personnes écrivirent sur des cartes les noms d'endroits où elles désiraient que les mouchoirs fussent invisiblement transportés.

Ceci terminé, je priai le Roi de prendre au hasard trois de ces cartes et de choisir ensuite, parmi les trois endroits qu'elles désignaient, celui qui lui conviendrait le mieux.

— Voyons, dit Louis-Philippe, ce qu'il y a sur celle-ci : « Je désire que les mouchoirs se trouvent sous un des candélabres placés sur la cheminée. » C'est trop facile pour un sorcier ; passons à une autre carte. « Que les mouchoirs soient transportés sur le dôme des Invalides. » Cela me conviendrait assez, mais c'est beaucoup trop loin, non pas pour les mouchoirs, mais pour nous.....
Ah ! ah ! fit le Roi en regardant la dernière carte, je crains bien, Monsieur Robert-Houdin, de vous mettre dans l'embarras ; savez-vous ce qu'elle propose ?

— Que Votre Majesté veuille bien me l'apprendre.

— On désire que vous fassiez passer les mouchoirs dans la caisse de l'oranger qui est au bout de cette avenue, sur la droite.

— N'est-ce que cela, Sire ! Veuillez ordonner et j'obéirai.

— Soit ! je ne suis pas fâché de voir un pareil tour de magie. Je choisis donc la caisse d'oranger.

Le Roi donna à voix basse quelques ordres, et je vis aussitôt plusieurs personnes courir vers l'oranger pour le surveiller et empêcher toute fraude.

J'étais enchanté de cette précaution, qui contribuait à l'éclat de ma réussite, car le tour était déjà fait et la précaution devenait tardive.

Il s'agissait de faire partir les mouchoirs pour leur destination. Je mis le paquet sous une cloche de cristal opaque, et, prenant ma baguette, j'ordonnai à mes voyageurs invisibles de se rendre à l'endroit désigné par le Roi.

Je levai la cloche : le petit paquet n'y était plus, et une tourterelle blanche se trouvait à sa place.

Le Roi s'approcha alors vivement de la porte, à travers laquelle il porta ses regards vers l'oranger, pour s'assurer que le comité de surveillance était à son poste. Cette vérification faite, il se mit à sourire en hochant légèrement la tête.

— Ah ! Monsieur Robert-Houdin, me dit-il, avec une teinte d'ironie, je crains bien pour la vertu de votre baguette magique. Voyons, ajouta-t-il en se retournant vers le fond du salon, où se tenaient quelques serviteurs; que l'on aille prévenir Guillaume (c'était, je crois, un des maîtres jardiniers) de faire immédiatement l'ouverture de la dernière caisse qui se trouve sur la droite de l'avenue ; qu'il cherche avec précaution dans la terre et qu'il m'apporte ce qu'il y trouvera,... si toutefois il y trouve quelque chose.

Guillaume ne tarda pas à arriver près de l'oranger, et, bien que très étonné des ordres qui lui étaient donnés, il se mit en mesure de les exécuter.

Il enleva soigneusement un des panneaux de la caisse, en gratta la terre avec précaution, et déjà l'une de ses mains s'était avancée vers le centre de l'oranger sans avoir rien découvert, quand tout-à-coup un cri de surprise lui échappa, en même temps qu'il retirait un petit coffret de fer rongé par la rouille.

Cette curieuse trouvaille, nettoyée de la terre qui la souillait, fut apportée et déposée sur un petit guéridon qui se trouvait près du Roi.

— Eh bien, Monsieur Robert-Houdin, me dit Louis-Philippe dans un mouvement d'impatiente curiosité, voici un coffret. Est-ce que par hasard les mouchoirs s'y trouveraient renfermés ?

— Oui, Sire, répondis-je avec assurance ; ils y sont et depuis fort longtemps.

— Comment depuis fort longtemps ? cela ne peut être puisqu'il y a à peine un quart d'heure que les mouchoirs vous ont été confiés.

— Je ne puis le nier, Sire ; mais où serait la magie si je ne parvenais à exécuter des faits incompréhensibles ? Votre Majesté sera sans doute plus surprise encore, lorsque je lui prouverai d'une manière irrécusable que ce coffre, ainsi que ce qu'il contient, a été déposé dans la caisse de l'oranger, il y a soixante ans.

— J'aimerais assez vous croire sur parole, reprit le Roi en souriant, mais cela m'est impossible ; dans ce cas, il me faut des preuves.

— Que Votre Majesté veuille bien ouvrir cette cassette, et elle en trouvera de très convaincantes.

— Oui, mais j'ai besoin d'une clef pour cela.

— Il ne tient qu'à vous, Sire, d'en avoir une. Veuillez la détacher du cou de cette charmante tourterelle, qui vient de vous l'apporter.

Louis-Philippe dénoua un ruban qui soutenait une petite clef rouillée, avec laquelle il se hâta d'ouvrir le coffret.

Le premier objet qui se présenta aux yeux du Roi fut un parchemin sur lequel le monarque lut ce qui suit :

AUJOURD'HUI, 6 JUIN 1786,

Cette boîte de fer, contenant six mouchoirs, a été placée au milieu des racines d'un oranger par moi, Balsamo, comte de Cagliostro, pour servir à l'accomplissement d'un acte de magie qui sera exécuté dans soixante ans, à pareil jour, devant Louis-Philippe d'Orléans et sa famille.

— Décidément, cela tient du sortilége, dit le Roi de plus en plus

étonné..... Rien ne manque à la réalité, car le sceau et la signature du célèbre sorcier sont apposés au bas de cette déclaration qui, Dieu me pardonne, sent fortement le roussi.

A cette plaisanterie, l'auditoire se prit à rire.

— Mais, ajouta le Roi, en sortant de la boîte un paquet cacheté avec beaucoup de soin, serait-il possible que les mouchoirs fussent sous cette enveloppe ?

— En effet, Sire, ils y sont ; seulement, avant d'ouvrir ce paquet, je prie Votre Majesté de remarquer qu'il est également scellé du cachet du comte de Cagliostro.

Ce cachet, qui a joué un grand rôle sur les fioles d'élixir de longue vie et sur les sachets d'or potable du célèbre alchimiste, avait une certaine célébrité. Torrini, qui avait beaucoup connu Cagliostro, m'en avait, dans le temps, remis une empreinte que j'avais conservée, et sur laquelle j'avais pris un cliché.

— Certainement, c'est bien le même, répondit mon Royal spectateur en regardant à deux fois le sceau de cire rouge.

Toutefois, impatient de connaître le contenu du paquet, le Roi en déchira vivement l'enveloppe, et bientôt il étala devant les spectateurs étonnés les six mouchoirs qui, quelques minutes auparavant, étaient encore sur ma table.

Ce tour me valut de vifs applaudissements. Mais pour l'expérience de la seconde vue, qui devait terminer la séance, j'eus réellement à soutenir une lutte acharnée, ainsi que le Roi me l'avait annoncé.

Parmi les objets qui me furent présentés, se trouvait, je me rappelle, une médaille avec laquelle on croyait bien nous embarrasser. Cependant, je ne l'eus pas plus tôt entre les mains, que mon fils en fit la description de la façon suivante :

— C'est, dit-il avec assurance, une médaille grecque en bronze sur laquelle est un mot composé de six lettres que je vais épeler : *lambda*, *epsilon*, *mu*, *nu*, *omicron*, *sigma*, ce qui fait *Lemnos*.

Mon fils connaissait l'alphabet grec ; il put donc lire le mot Lemnos, quoiqu'il lui eût été impossible d'en donner la traduction.

C'était déjà, comme on doit le penser, un véritable tour de force

pour ce jeune enfant ; mais la famille Royale ne s'en tint pas là.

On me remit encore une petite pièce de monnaie chinoise, percée, comme on le sait, d'un trou dans le milieu ; le nom et la valeur de la pièce furent aussitôt désignés. Enfin, une difficulté dont j'eus le bonheur de me tirer avec avantage, vint clore brillamment cette expérience.

J'avais été étonné que la duchesse d'Orléans, qui prenait un intérêt tout particulier à la seconde vue, se fût absentée pour rentrer dans son appartement. Elle ne tarda pas à revenir et me remit entre les mains un petit écrin dont elle me pria de faire désigner le contenu par mon fils, mais en me recommandant expressément de ne pas l'ouvrir.

J'avais prévu la défense ; aussi, pendant que la princesse me parlait, j'ouvris l'écrin d'une main et, d'un coup-d'œil rapide, je m'assurai de ce qu'il renfermait. Cependant je feignis de reculer un instant devant cette proposition, afin de produire un plus grand effet.

— Votre Altesse, répondis-je en rendant l'écrin, me permettra de me défendre d'une pareille impossibilité, car elle a dû remarquer que jusqu'à ce moment il fallait que l'objet me fût connu pour que mon fils le nommât.

— Vous avez pourtant surmonté de plus grandes difficultés, reprit la belle-fille de Louis-Philippe. Néanmoins, si cela ne se peut pas, n'en parlons plus, je serais fâchée de vous mettre dans l'embarras.

— Ce que demande Votre Altesse est, je le répète, impossible, et pourtant, jaloux de justifier la confiance que vous avez dans sa clairvoyance, mon fils, par un effort suprême de ses facultés, va tâcher de voir à travers l'écrin ce qu'il contient.

— Le peut-il, même à travers mes mains, reprit la Duchesse en cherchant à cacher l'écrin.

— Oui, Madame, et Votre Altesse fût-elle dans l'appartement voisin, mon fils le verrait encore.

La Duchesse d'Orléans, sans accepter cette nouvelle épreuve, que je lui proposais, se contenta d'interroger elle-même mon fils.

L'enfant, qui depuis longtemps avait ses instructions, répondit sans hésiter : il y a dans cet écrin une épingle en or, surmontée d'un diamant, autour duquel est un cercle d'émail bleu ciel.

— C'est de la plus grande exactitude, dit la Duchesse en présentant au Roi le bijou qu'elle sortit de sa boîte. Jugez vous-même, Sire.

Et se retournant vers moi :

— Tenez, Monsieur Robert-Houdin, me dit-elle avec une grâce infinie, voulez-vous accepter cette épingle en souvenir de votre visite à Saint-Cloud ?

Je remerciai vivement Son Altesse, en l'assurant de ma reconnaissance.

La représentation était terminée ; le rideau se baissa et je pus à mon tour jouir librement d'un curieux spectacle : c'était de voir par un petit trou mon auditoire rassemblé par groupes et se communiquant à l'envi ses impressions.

Avant de quitter le château, le Roi et la Reine me firent encore adresser les plus flatteuses paroles par la personne chargée de me remettre un souvenir de leur munificence.

Cette représentation ne put augmenter ma vogue ; cela n'était plus possible, mais elle contribua puissamment à l'entretenir. Ma séance à Saint-Cloud eut surtout du retentissement dans l'aristocratie qui, jusqu'à ce moment, avait hésité à venir dans ma petite salle ; la curiosité la fit passer par dessus quelques considérations, et elle vint à son tour s'assurer de la réalité des merveilles qui m'étaient attribuées.

Cependant les chaleurs de l'été commençaient à se faire sentir : nous étions aux premiers jours de juillet, je dus songer à fermer mon théâtre; seulement, au lieu d'aller courir fortune, comme l'année précédente, je m'occupai à changer et à renouveler ma séance. La tâche était grande, mais j'étais rempli d'une courageuse émulation, car je n'ignorais pas que mon succès m'imposait des obligations, et que pour le voir se continuer il me fallait constamment en être digne. Loin de me laisser décourager par ce dicton

rétrograde : *Nil novi sub sole*, qu'Alfred de Musset a spirituellement paraphrasé ainsi :

> La paresse nous bride et les sots vont disant
> Que sous ce vieux soleil tout est fait à présent ;

je m'inspirais de cette pensée du même auteur :

> Croire tout découvert est une erreur profonde ;
> Je ferai du nouveau, n'en fût-il plus au monde.

Ce qu'il y avait de plus pénible dans mon travail de recherches, c'est qu'il fallait que mes inventions fussent terminées à heure et à jour nommés, car la reprise de mes représentations était fixée au premier septembre suivant, et, pour bien des raisons, je tenais à être exact.

CHAPITRE XVI.

Nouvelles expériences. — La *suspension éthérenne*, etc. — Séance a l'Odéon. — *Un double accroc.* — La protection d'un entrepreneur de succès. — 1848. — Les théatres aux abois. — Je quitte Paris pour Londres. — Le Directeur Mitchell. — La publicité anglaise. — *Le grand Wizard.* — Les moules a beurre servant a la réclame. — Affiches singulières. — Concours public pour le meilleur calembour.

Au lieu de faire la réouverture de mes séances au commencement de septembre, ainsi que je l'avais espéré, mes vacances forcées, que je pourrais mieux appeler mes *travaux forcés*, se prolongèrent un mois de plus. Ce fut seulement au premier octobre que je me trouvai en mesure de présenter mes nouvelles expériences.

Mes intérêts étaient grandement compromis par ce retard, mais j'espérais, avec quelque raison, me dédommager de mes pertes par l'empressement que mettrait le public à venir me visiter.

Mon nouveau répertoire se composait *du Coffre de cristal, du Carton fantastique, du Voltigeur au trapèze, du Garde-Française, de la Naissance des fleurs, des Boules de cristal, de la Bouteille inépuisable, de la Suspension éthéréenne*, etc., etc.,

J'avais surtout donné tous mes soins à cette dernière expérience,

sur laquelle je fondais de grandes espérances. La chirurgie m'en avait donné la première idée.

On se rappelle que vers 1847 on commença, en France, à appliquer aux opérations chirurgicales l'insensibilité produite par l'aspiration de l'éther ; on ne parlait dans le monde que des merveilleux effets de cette anesthésie et de ses heureuses applications ; c'était aux yeux de bien des gens une opération tenant presque de la magie.

Voyant que les chirurgiens se permettaient une sortie sur mon domaine, je me demandai si par ce fait ils ne me donnaient pas le droit d'user de représailles. Je le fis en inventant aussi mon *opération éthéréenne*, qui était, je crois, bien autrement surprenante que celle de mes *confrères* en chirurgie.

Le sujet sur lequel je devais opérer était le plus jeune de mes enfants, et je ne pouvais rencontrer une physionomie plus heureuse pour mon expérience. C'était un gros garçon de six ans, dont la figure fraîche et épanouie respirait la santé. Malgré son jeune âge, il mit la plus grande intelligence à apprendre son rôle, et il le joua avec une telle perfection, que les plus incrédules en furent dupes.

Ce tour était l'un des plus applaudis de ma séance. Il est vrai de dire que la mise en scène en était parfaitement combinée. Pour la première fois, j'avais essayé de diriger la surprise de mes spectateurs en la faisant croître comme par degrés, jusqu'au moment où elle devait en quelque sorte faire explosion.

J'avais divisé mon expérience en trois points, dont les effet étaient successivement plus étonnants les uns que les autres.

Ainsi, lorsque j'ôtais le tabouret de dessous les pieds de l'enfant (1), le public, qui avait souri pendant les préparatifs de la suspension, commençait à devenir sérieux ;

Quand ensuite j'ôtais l'une des cannes, on entendait des exclamations de surprise et de crainte ;

Enfin, au moment où je soulevais mon fils à la position horizon-

(1) Voir la figure et la description de l'expérience à la fin du volume.

tale, les spectateurs, à ce dénouement inattendu, couronnaient l'expérience de bravos unanimes.

Cependant, il arrivait quelquefois que des personnes sensibles, prenant l'éthérisation trop au sérieux, protestaient intérieurement contre les applaudissements et m'écrivaient des lettres dans lesquelles elles tançaient vertement le père dénaturé, qui sacrifiait au plaisir du public la santé de son pauvre enfant. On alla même jusqu'à me menacer de solliciter contre moi la sévérité des lois, si je n'abandonnais pas mon inhumaine opération.

Les auteurs anonymes de ces récriminations ne se doutaient guère du plaisir qu'ils me faisaient éprouver. Après nous être égayés de ces lettres en famille, je les gardais précieusement comme des témoignages de l'illusion que j'avais produite.

La vogue que me procura cette séance ne pouvait surpasser celle de l'année précédente; je n'avais à espérer d'autre résultat que celui d'emplir ma salle, et cela avait lieu chaque jour.

La famille royale voulut aussi voir mes nouvelles expériences. On loua la salle entière pour une après-midi, en sorte que mes séances du soir ne furent pas interrompues.

Cette représentation, à laquelle assistait également la reine des Belges avec sa famille, ne me présenta du reste d'autre particularité que de voir dans ma petite salle l'imposant spectacle d'une aussi considérable réunion de hauts personnages. Toutes les places étaient occupées, car Leurs Majestés étaient accompagnées de leurs cours respectives et d'un grand nombre d'ambassadeurs et de dignitaires du royaume.

Comme j'avais lieu de l'espérer, mes nobles spectateurs furent satisfaits et daignèrent m'adresser de vive voix leurs compliments.

Au milieu de ces douces satisfactions, j'avais tout lieu de croire que je possédais les bonnes grâces du public. Cependant j'appris à mes dépens, on va en juger, que si solide que paraisse la faveur de ce souverain, il faut quelquefois bien peu de chose pour la voir près de s'évanouir.

Le 10 février 1848, Madame Dorval donnait à l'Odéon une représentation à son bénéfice. J'avais promis à cette éminente artiste

d'y joindre comme intermède quelques-unes de mes expériences.

Je fus de la plus grande exactitude à ce rendez-vous d'Outre-Seine; onze heures et demie sonnaient lorsque le rideau se baissa pour l'entr'acte qui devait précéder ma séance. Comme j'étais déjà depuis quelques instants en mesure de commencer, dix minutes me suffirent pour donner un dernier coup-d'œil à mes apprêts.

Mon premier soin, en prenant possession de la scène, avait été de me soustraire aux regards indiscrets; j'avais congédié tout le monde. Malheureusement je n'avais même pas fait d'exception en faveur du régisseur, et l'on va voir quelles furent les tristes conséquences de cette mesure.

Plein d'excellentes dispositions, je fais frapper les trois coups d'usage par mon domestique, et l'orchestre commence à jouer, tandis que, retiré dans la coulisse, je me prépare à faire mon entrée en scène. Mais au moment où le rideau se lève, je me rappelle avoir oublié un de mes *accessoires*, je cours le chercher à ma loge et reviens en toute hâte. O fatalité! dans ma précipitation je ne vois pas un *trapillon* (1) que le machiniste a imprudemment laissé ouvert, et ma jambe s'y enfonce jusqu'au-dessus du genou.

Une vive douleur m'arrache un cri de détresse; mon domestique accourt, et ce n'est qu'avec peine qu'il parvient à me dégager. Mais dans quel état! mon pantalon, ouvert et déchiré sur toute la longueur, laisse voir ma jambe couverte de sang et affreusement écorchée.

Dans ce désastreux état, il ne m'est plus possible de paraître en scène, je cherche alors autour de moi quelqu'un pour aller annoncer au public l'événement dont je viens d'être la victime; je n'aperçois que deux pompiers. Des pompiers pour une ambassade aussi délicate! il ne fallait pas y songer. J'avais bien aussi mon domestique; mais il faut que l'on sache que ce brave garçon était un nègre aux cheveux crépus, aux lèvres épaisses, au teint d'ébène, dont le langage naïf n'eût pas manqué d'exciter une risée générale sur ma triste position.

(1) Petite trappe.

Le régisseur seul eût pu se charger de la mission ; mais où le trouver ?

Ces réflexions, promptes comme l'éclair, sont interrompues par les préludes d'un orage qui couve dans la salle ; le public m'appelle, car, on s'en souvient, le rideau est levé, et, aux yeux des spectateurs, l'artiste a manqué son entrée ; c'est là une faute irrespectueuse et par cela même impardonnable !

Mon nègre, sans s'inquiéter de ce qui se passe au-dehors, déchire son mouchoir et le mien, et bande ma plaie avec beaucoup d'habileté. Cela ne m'empêche pas d'en ressentir une vive souffrance, mais je ne tarde pas à éprouver un tourment mille fois plus grand encore lorsque j'entends éclater dans la salle une bruyante tempête. Le public, qui avait commencé par frapper des pieds, siffle maintenant, crie, hurle, sur tous les tons discordants du mécontentement.

Surmontant ma douleur, je change de pantalon en toute hâte (1) et je me décide à aller moi-même faire l'annonce de ma catastrophe. Je me dirige vers la porte du fond, et je me dispose à l'ouvrir lorsqu'un vacarme épouvantable, paroxisme effréné de l'impatience, me glace d'effroi et m'arrête ; je n'ose plus, le cœur me manque. Pourtant il faut en finir. « Allons, me dis-je, dans un dernier effort sur moi-même, du courage ! » et tout aussitôt ouvrant les deux battants, j'entre en scène.

Je n'oublierai jamais la réception qui me fut faite à mon arrivée. D'un côté, des cris, des sifflets, des huées ; de l'autre, des trépignements et des applaudissements à tout rompre. C'étaient comme deux partis en présence cherchant à s'écraser l'un l'autre par un excès de tapage.

Pâle et tremblant devant une aussi rude épreuve, j'attends, immobile, le moment où les combattants venant à faire une trêve, me permettront de me justifier de mon retard. Ce moment arriva enfin, et je pus raconter ma triste aventure. Ma pâleur attestait la

(1) Je n'ai jamais donné de séance sans avoir, en cas d'événement, un double de mes vêtements.

vérité de mes paroles ; le public se laissa désarmer, et les sifflets cessèrent de se mêler aux appplaudissements qui acccueillirent mes explications.

Il faut savoir ce que ces claquements de mains, ces bravos, ces figures bienveillantes font passer de soulagement et de bien-être dans le cœur d'un artiste, pour comprendre le revirement soudain qui s'opéra en moi. Le sang me monta au visage et me rendit mes couleurs ; les forces me revinrent, et possédé d'une énergie nouvelle, j'annonçai au public que me trouvant beaucoup mieux, j'allais exécuter ma séance. Je le fis en effet, et telle fut la puissance de la surexcitation morale sous l'empire de laquelle j'étais, que je sentis à peine le mal causé par ma blessure.

J'ai dit qu'à mon entrée en scène j'avais été salué par des démonstrations d'une nature toute différente : si beaucoup de spectateurs sifflaient, d'autres m'applaudissaient. La vérité exige de ma part un aveu ; j'étais soutenu, ce soir là, par un protecteur tout puissant.

Ceci demande explication ; aussi pour donner à mon lecteur le mot de cette énigme, je suis obligé de lui raconter une toute petite anecdote.

A l'époque où j'inventai l'expérience de la seconde vue, plusieurs directeurs de Paris me firent la proposition de venir la présenter comme intermède sur leurs théâtres. Je m'y étais refusé par la raison que, déjà très fatigué de mes propres représentations, il me coûtait de les prolonger encore. Ma détermination était donc bien arrêtée sur ce point, lorsque je reçus la visite d'une artiste du Palais-Royal, madame M..., qui y remplissait l'emploi des duègnes.

— « Monsieur, me dit-elle avec une certaine hésitation, je n'ai pas l'honneur d'être connue de vous ; aussi n'est-ce qu'avec crainte que je me présente pour vous prier de me rendre un grand service. Voici le fait. Notre bon directeur, Dormeuil, veut bien donner à mon bénéfice une représentation dont le produit, s'il est suffisant, doit être employé à libérer mon fils du service militaire. Il ne tiendrait qu'à vous, Monsieur, d'assurer le succès de cette représenta-

tion en lui accordant votre concours. » Et cette pauvre mère, puisant son éloquence dans son amour pour son fils, me peignit avec de si vives couleurs le chagrin qu'elle éprouverait d'un insuccès, que, touché de son malheur, je revins sur ma détermination et consentis à joindre à sa soirée mon expérience de la *seconde vue*.

Je n'ose me flatter que mon nom fut pour quelque chose dans le succès de la représentation ; toujours est-il que la salle fut comble, et que la recette couvrit largement les frais d'un remplaçant.

Le lendemain, l'heureuse mère vint me faire part de son bonheur et m'adresser ses remerciements. Elle était accompagnée d'un Monsieur que je ne connaissais pas, mais qui, aussitôt que Madame M... eut cessé de parler, m'exposa à son tour le but de sa visite.

— J'ai pris la liberté d'accompagner ici Madame, me dit-il, pour vous complimenter de ce que vous avez fait pour elle ; c'est là une bonne action dont tous mes camarades du théâtre vous savent un gré infini ; pour ma part, j'espère tôt ou tard vous en témoigner reconnaissance à ma manière.

Tout en étant flatté de la démarche de mon visiteur, j'étais très intrigué du sens de sa dernière phrase ; il s'en aperçut, et, sans me donner le temps de lui répondre, il continua :

— Ah ! j'oubliais de vous dire qui je suis ; j'aurais dû commencer par là. Je me nomme Duhart, et je suis entrepreneur des succès du théâtre du Palais-Royal. A propos, ajouta-t-il, avez-vous été satisfait de l'entrée que je vous ai faite hier ?

J'avoue que cette confidence m'ôta une douce illusion ; j'avais cru ne devoir qu'à moi-même la réception qui m'avait été faite, et voilà que je ne savais plus quelle était au juste la part d'applaudissements que ma séance m'avait méritée. Néanmoins, je remerciai M. Duhart de sa bienveillance passée et de celle qu'il me promettait pour l'avenir.

Trois mois après, je ne pensais plus à cet incident, lorsqu'un jour où je devais donner une séance à la Porte-Saint-Martin, je vis arriver chez moi mon ami Duhart.

— Un seul mot, M. Houdin, me dit-il sans vouloir prendre la peine de s'asseoir, j'ai lu sur les affiches que vous jouez au bénéfice de Raucourt ; j'ai été vous recommander à P... qui vous *soignera*.

Je fus *soigné*, en effet, car lorsque je parus en scène, on me fit une entrée digne des plus hautes célébrités artistiques. Il était facile de reconnaître une ovation chaudement recommandée. Cependant je dois dire que pour ces applaudissements comme pour tous ceux qui suivirent dans le cours de la soirée, je remarquai, à ma grande satisfaction, que le public, ainsi que l'on dit en langue *romaine*, *portait coup*, et que les bravos partant du parterre rayonnaient fort bien dans toute la salle.

A quelques mois de là, à propos d'une représentation que je donnai au Gymnase, même visite de Duhart, même recommandation à son confrère, et même résultat. Enfin, il y eut peu de mes excursions hors de ma scène, auxquelles ne se soit intéressé mon protecteur reconnaissant.

Je dois le dire, je le laissais faire, et je n'y voyais aucun mal. Loin de là, ces encouragements étaient un stimulant pour moi : chaque fois je redoublais d'efforts pour les mériter.

Je me suis fait un plaisir de raconter ce trait, car il peint bien le caractère d'homme capable d'être aussi longtemps reconnaissant d'un peu de bien fait à une pauvre camarade de théâtre. Du reste, la représentation de l'Odéon fut la dernière où ce bon Duhart se dérangea pour moi. La révolution de février arriva quelques jours plus tard.

On sait que cet événement fut un véritable coup de massue pour tous les théâtres.

Après avoir épuisé toutes les attrayantes amorces de leur répertoire, les directeurs, aux abois, voyant leur agaceries infructueuses, se réunirent vainement en congrès pour conjurer une aussi désastreuse situation.

J'avais été convoqué à cette réunion Mais si j'y fis acte de présence, ce fut par pure politesse, car je me trouvais dans

une position très exceptionnelle relativement à mes confrères.

Cette position tenait simplement à ce que mon établissement, au lieu de porter le nom de théâtre, s'appelait un spectacle (1). Moyennant cette légère différence de dénomination, je jouissais de droits infiniment plus étendus.

Ainsi, tandis que les théâtres ne pouvaient avoir des affiches que d'une dimension déterminée par une ordonnance de police, j'avais la liberté, moi directeur de spectacle, de faire l'annonce de mes séances dans des proportions illimitées.

Je pouvais diminuer ou augmenter le nombre de mes représentations selon ma fantaisie, ce qui n'était pas un des moindres avantages de mon administration.

Enfin j'avais le droit, quand bon me semblerait, de mettre la clef de ma salle dans ma poche, de congédier mes employés et de me promener, en attendant des destins plus doux.

Toutefois ces avantages, auxquels j'ajouterai celui d'avoir des frais beaucoup plus modérés que mes confrères, ne m'offrirent d'autre résultat que celui de ne pas perdre d'argent. J'eus beau faire feu des quatre pieds, le public resta sourd à mon appel comme au jour.

Je me trompe ; pendant quelques jours, je reçus du Gouvernement provisoire de très gracieuses lettres sous forme de *laissez-passer*, qui me priaient de recevoir dans ma salle des jeunes gens des écoles Polytechnique et de Saint-Cyr avec les personnes dont ils étaient accompagnés.

J'étais enchanté, du reste, de cet aimable sans-façon, qui venait augmenter le nombre de mes rares spectateurs ; je jouais au moins devant une salle assez bien garnie, et je n'avais plus le crève-cœur de voir ces maudites banquettes vides, dont l'aspect paralyse d'ordinaire les moyens de l'artiste, même le plus philosophe.

Cette illusion était à la vérité bien éphémère, car, chaque soir,

(1) Les théâtres possèdent un privilège émané du ministère de l'Intérieur ; les spectacles ont une permission de la préfecture.

après la séance, mon caissier faisait, en m'abordant, une triste figure.

Quel désenchantement ! quelles amères représailles de la part de l'aveugle déesse qui, pendant quelque temps, m'avait accordé de si douces faveurs !

Néanmoins, dans ces moments de détresse, je puis le dire en toute sincérité, les déceptions et les tourments ne sont pas tous dans les chiffres de profits et pertes : un directeur a beau ne pas faire de recette, il veut cacher sa misère. Pour donner le change, il cherche à garnir son théâtre et il donne gratuitement des billets. Je recourus à ce moyen ; mais ce qui paraîtra étrange, c'est que ces billets qui, un mois plus tôt, eussent été regardés comme une très grande faveur, furent reçus avec beaucoup d'indifférence ; souvent même il arriva que l'on ne se donnait pas la peine de répondre à mon invitation.

Devenu philosophe par nécessité, je finis par me résigner à voir ma salle à peu près vide, et je n'envoyai plus d'invitations. D'ailleurs j'avais eu l'occasion d'étudier le *billet de faveur* (c'est ainsi que l'on personnifie celui qui vient gratis au théâtre) et j'avais remarqué que ce genre de public est, ou semble toujours être très indifférent au spectacle. En effet, le *billet de faveur*, lorsqu'il sait que le théâtre est à court de spectateurs, croit faire un acte de complaisance en se rendant à l'invitation qui lui est faite. Une fois entré, s'il voit la salle pleine, il se figure que toutes les places sont occupées par des billets donnés (il a quelquefois raison), et il en conclut que le spectacle doit être peu amusant. S'il arrive qu'il se trompe, il n'applaudit pas, parce qu'il craint d'être reconnu pour être venu gratis, et de passer pour un compère, payant sa place en applaudissements.

J'en étais là de mes misères administratives, lorsque, un matin, je reçus la visite du directeur du Théâtre-Français de Londres. Mitchell (c'est le nom du directeur), loin de chercher à m'étourdir par des promesses mensongères se contenta de me faire cette simple proposition :

— Monsieur Robert-Houdin, me dit-il, vous êtes très connu à Londres ; venez donner des représentations au théâtre Saint-James, et tout me porte à croire que vous y aurez du succès. Du reste, nous y serons également intéressés, car nous partagerons les recettes brutes, et sur ma part, je paierai tous les frais des représentations. Vous alternerez avec mon opéra-comique, c'est-à-dire que vous jouerez les mardi, jeudi et samedi. Vous commencerez, si vous le voulez, le 7 mai prochain, c'est-à-dire dans un mois, à partir d'aujourd'hui.

Ces conditions me semblant très acceptables, j'ajouterai même fort avantageuses, j'y souscrivis avec empressement. Mitchell alors me tendit la main, je lui donnai la mienne, et cette sanction amicale fut le seul traité que nous fîmes pour cette importante affaire. Point de dédit de part ni d'autre, point de conventions secondaires, point de signature, et jamais marché ne fut mieux cimenté.

Depuis lors, dans mes longues relations avec Mitchell, j'eus maintes fois l'occasion d'apprécier toute la valeur de sa parole. C'est qu'aussi, je puis le dire hautement, c'est sans contredit un des plus consciencieux directeurs que j'aie jamais rencontrés. A la religion de la foi donnée, Mitchell joint en outre une affabilité extrême, une générosité et un désintéressement à toute épreuve. En toute circonstance, on le voit agir *quite a gentleman*, comme on dit en anglais, ou comme on dirait en France, en parfait gentilhomme. Une des plus brillantes qualités qu'on doit lui reconnaître, comme directeur, c'est la délicatesse de ses procédés envers ses artistes. Le trait suivant peut en donner un exemple.

Jenny Lind chantait au théâtre italien de Londres précisément les jours où je donnais mes représentations à Saint-James, de sorte que, malgré tout le désir que j'avais d'aller l'entendre, je ne pouvais me décider à sacrifier une séance pour cet attrayant plaisir. Cependant, par une circonstance trop longue à raconter ici, il arriva que je me trouvai libre un jour de représentation de Jenny Lind. Il faut dire qu'outre l'exploitation du théâtre Saint-James, Mitchell avait joué pour toute l'année une certaine quantité de loges au Théâtre-Italien, et que, selon la coutume anglaise, il les reven-

dait aux plus offrants. Il arrivait parfois que des coupons n'étaient pas vendus au moment de la représentation ; Mitchell en faisait alors profiter quelques amis privilégiés. Je savais cette particularité, et je me proposai de lui faire, ce soir-là, le cas échéant, la demande d'une semblable faveur.

Au moment où j'allais sortir de chez moi pour aller trouver mon directeur, il entra dans ma chambre.

— Parbleu, mon cher Mitchell, lui dis-je en l'abordant, j'allais précisément chez vous pour présenter une requête.

— Quelle qu'elle soit, mon ami, me répondit-il gracieusement, soyez assuré d'avance qu'elle sera très bien accueillie.

Et lorsque je lui eus expliqué ce dont il s'agissait :

— Mon Dieu, Houdin, me dit-il du ton d'une véritable contrariété, que vous me faites de peine de me demander cela !

— Pourquoi donc? repris-je sur le même ton ; si cela ne se peut pas, mon cher ami, mettons que je n'ai rien dit.

— Au contraire, Houdin, au contraire, cela se peut très bien ; je suis seulement contrarié d'avoir manqué la surprise que je voulais vous faire ; je vous apportais précisément une excellente loge pour ce soir... La voici.

Peut-on trouver rien de plus délicat et de plus aimable que cette manière de faire ?

Quinze jours ne s'étaient pas écoulés depuis mon entrevue avec Mitchell, qu'après une traversée des plus heureuses, je débarquais à Londres. Dès mon arrivée, mon directeur me conduisit dans un charmant logement attenant à son théâtre, et, après l'avoir mis à ma disposition, il m'en fit visiter toutes les pièces. Arrivés dans la chambre à coucher :

— Vous voyez là, me dit-il, un lit célèbre ; c'est ici que Rachel, Déjazet, Jenny Colon et plusieurs autres célébrités artistiques se sont reposées des émotions de leurs succès. Vous ne pouvez y avoir que de très belles inspirations dans les rêves qu'évoquera en vous le souvenir de ces hôtes illustres. A tout autre que vous, mon cher Houdin, je dirais que ces célèbres prédécesseurs lui porteront bonheur, mais votre chance à vous est dans la vertu de votre baguette magique.

Mitchell voulant donner à mes représentations tout l'attrait désirable, avait commandé, pour mes séances, au décorateur de son théâtre, un salon Louis XV d'une grande richesse, ainsi qu'un rideau d'avant-scène, sur lequel devait être peint en lettres d'or le titre, adopté pour mon théâtre de Paris, *Soirées fantastiques* de Robert-Houdin. Ce travail, assez long à exécuter, ne me permettait de commencer l'organisation de ma séance que lorsqu'il serait entièrement terminé.

En attendant, n'ayant rien de mieux à faire, j'allais me promener, chaque jour, dans les magnifiques parcs de Londres, et je prenais des forces en prévision des fatigues que j'allais éprouver dans mes séances.

A ce mot de fatigues, le lecteur sera sans doute surpris, car il a le droit de croire que mon séjour à Londres sera, en quelque sorte, un temps de repos, puisqu'au lieu de jouer sept fois par semaine comme chez moi, je ne dois plus donner que trois représentations dans le même laps de temps.

Pour expliquer cette contradiction, il me suffira de dire que le travail et les fatigues sont moins dans l'exécution des séances que dans leur organisation. Or, comme à Saint-James, j'allais jouer alternativement avec une troupe d'opéra-comique, il en résultait que, pour ne pas gêner les artistes dans leurs études, je devais leur laisser tout le temps nécessaire à leurs répétitions qui, on le sait, prennent la plus grande partie de la journée. En conséquence j'avais promis de débarrasser la scène aussitôt ma représentation terminée, et de n'en prendre possession que dans le milieu du jour qui m'était réservé. Ajoutons que dans le travail d'installation et de déménagement, il ne suffisait pas seulement de l'œil du maître, il fallait pour bien des raisons que je misse la main à l'œuvre.

On comprendra facilement ce qu'une telle situation devait me causer de fatigue.

Mitchell avait, pour l'aider dans la direction de son théâtre, deux employés de la plus grande intelligence : ils se nommaient Chapman et Nemmo. L'un calme et réfléchi, s'occupait de la partie administrative ; l'autre, vif, alerte, actif, surveillait certains détails

du théâtre et particulièrement tout ce qui regardait la publicité.

D'après les recommandations du directeur, Nemmo avait fait grandement les choses pour l'annonce de mes représentations. D'énormes affiches, sur lesquelles étaient représentées les différentes expériences de ma séance, couvrirent les murs de Londres, et furent, selon l'usage anglais, promenées dans les rues de la ville, à l'aide d'une voiture semblable à celles que nous avons à Paris pour les déménagements.

Mais, quelque grande que fût cette publicité, elle était encore modeste comparativement à celle que vint nous opposer un compétiteur, qui peut passer à bon droit pour le plus habile et le plus ingénieux *puffiste* de l'Angleterre.

Lorsque j'arrivai à Londres, un escamoteur, nommé Anderson, qui prenait le titre de *Great Wizard of the North* (le grand sorcier du Nord), donnait depuis longtemps des représentations dans le petit théâtre du Strand.

Cet artiste, craignant sans doute de voir se partager l'attention publique, essaya d'éclipser la publicité de mes séances. Il lança donc dans les rues de Londres une cavalcade ainsi organisée :

Quatre énormes voitures, couvertes d'affiches et d'images représentant des sortiléges de toute sorte, ouvraient la marche. Vingt-quatre hommes, suivaient à la file et portaient chacun une bannière, sur laquelle était peinte une lettre d'un mètre de hauteur.

A chaque carrefour, les quatre voitures s'arrêtaient côte à côte, et représentaient une affiche de vingt à vingt-cinq mètres de long, tandis que, au commandement d'un chef, tous les hommes, autrement dit toutes les lettres, s'alignaient, à l'exemple des voitures.

Vues par devant, les lettres formaient cette phrase :

THE CELEBRATED ANDERSON ! ! !

et on lisait de l'autre côté des bannières :

THE GREAT WIZARD OF THE NORTH.

Malheureusement pour le *Wizard,* ses séances étaient attaquées d'une maladie mortelle : un séjour trop prolongé dans Londres

avait fini par amener la satiété. Puis son répertoire était vieux de date, et ne pouvait lutter avec les tours nouveaux que j'allais présenter. Que pouvait-il opposer à la seconde vue, à la suspension, à la bouteillle inépuisable, au carton fantastique, à l'escamotage de mon fils, etc., etc. Force lui fut donc de fermer son théâtre et de partir pour la province où, grâce à ses puissants moyens de publicité, il sut comme toujours faire d'excellentes affaires.

J'ai rencontré dans ma vie bien des *puffistes*, mais je puis dire que jamais je n'en ai vu qui atteignîssent à la hauteur où Anderson s'est élevé. L'exemple que je viens de citer peut déjà donner une idée de sa manière, je vais en ajouter quelques autres qui achèveront de peindre l'homme.

Lorsque ses représentations doivent avoir lieu dans une ville et qu'elles ont été annoncées à grand renfort de publicité, Anderson parvient encore à faire lire ses annonces par les personnes qui ne regardent ni les journaux ni les affiches.

A cet effet, il fait remettre à tous les marchands de beurre de la ville des moules en bois sur lesquels sont gravés son nom, son titre et l'heure de sa séance, il les prie d'imprimer son cachet sur leurs marchandises, en remplacement de la vache qui y est ordinairement représentée. Comme il n'est pas une seule famille en Angleterre qui ne mange du beurre à son déjeuner, si ce n'est même à tous ses repas, il en résulte que chacun a, dès le matin, sans aucun frais pour l'escamoteur, un programme qui l'engage *to pay a visit* (à rendre visite) à l'illustre sorcier du nord.

Ou bien encore, Anderson envoie dans les rues, avant le jour, une douzaine d'hommes, porteurs de ces énormes plaques à jour, à l'aide desquelles, avec un pinceau et du noir, on a pendant longtemps couvert d'annonces les murs de Paris. Ces gens impriment sur les dalles des trottoirs, qui, on le sait, sont en Angleterre de la plus grande propreté, l'annonce des séances du sorcier. Bon gré mal gré, chaque marchand, en ouvrant sa boutique, chaque habitant, en se rendant à ses affaires, ne peut faire autrement que de lire le nom d'Anderson et le programme de son spectacle. Il est vrai que quelques heures après, ces annonces sont effacées par les pas

des passants, mais des milliers de personnes les ont lues. Le Wizard n'en demande pas davantage.

Ses affiches n'accusent pas moins d'originalité. On m'en montra une, un jour, d'un format gigantesque, qui avait été faite à l'occasion de son retour à Londres après une longue absence. C'était une imitation en charge du fameux tableau *le Retour de l'île d'Elbe de Napoléon*.

Sur le premier plan, on voit Anderson affectant la pose du grand homme. Au-dessus de sa tête flotte un immense étendard portant ces mots ; *la merveille du monde* ; derrière lui, et un peu perdu dans la pénombre, se tiennent respectueusement l'empereur de Russie et plusieurs autres monarques. Ainsi que dans le tableau original, des admirateurs fanatiques du sorcier embrassent ses genoux, tandis qu'une foule immense le salue de ses acclamations. On aperçoit dans le lointain la statue équestre du général Wellington qui, le chapeau bas, s'incline devant lui, le grand Wizard. Enfin il n'est pas jusqu'à la tour de Saint-Paul qui ne se penche aussi très humblement.

Au bas est cette inscription : Retour du Napoléon de la Nécromancie.

Prise au sérieux, cette image eût été une réclame de très mauvais goût ; comme charge, elle est excessivement comique. Du reste, elle obtint le double résultat de faire rire le public de Londres et de rapporter grand nombre de shillings à l'habile *puffiste*.

Lorsque Anderson est sur le point de quitter une ville, où il a épuisé toutes les ressources de la publicité et qu'il n'a plus rien à espérer, il sait le moyen de faire encore une énorme recette.

Il commande au meilleur orfèvre de la ville un vase d'argent de cinq ou six cents francs ; il loue, pour un jour seulement, le plus grand théâtre ou la plus grande salle de l'endroit et fait annoncer que, dans une séance d'adieu que se propose de donner le grand Wizard, il sera établi, pendant l'entr'acte, un concours parmi les spectateurs, pour le meilleur calembour.

Le vase d'argent sera le prix du vainqueur.

On sait que le peuple anglais se livre très volontiers à l'exercice des jeux de mots.

Un jury est choisi parmi les personnes les plus notables de la ville pour juger, de concert avec le public, la valeur de chaque calembour.

On convient que lorsque le mot sera trouvé bon, on applaudira; qu'on ne dira rien pour le passable, et que l'on grognera pour le mauvais. (En Angleterre, on ne siffle pas pour désapprouver, on grogne).

Les places sont retenues à l'avance, la salle est envahie, elle est comble ; on vient moins pour la séance, que l'on connaît déjà, que pour se donner le plaisir de faire de l'esprit en public. Chacun lance son mot et reçoit un accueil plus ou moins favorable ; enfin le vase est décerné au plus spirituel de la société.

Tout autre qu'Anderson se contenterait d'encaisser l'énorme recette que lui rapporte cette séance, mais *le Grand Sorcier du Nord* n'a pas dit son dernier mot. Avant que le public quitte la salle, il annonce qu'un sténographe a été chargé par lui d'inscrire tous les calembours, et qu'ils paraîtront chez les principaux libraires de la ville sous forme de recueil.

Chaque spectateur qui a donné son trait d'esprit n'est pas fâché de le voir imprimé, et il achète le livre moyennant un shilling (1 fr. 25 c.) On peut se faire une idée du nombre d'exemplaires qui peuvent être vendus par le nombre des calembours qu'ils contiennent. J'ai en ma possession un de ces recueils, imprimés à Glascow et portant la date du 15 mars 1850, dans lequel il y a 1,091 de ces facéties.

Je possède aussi quelques affiches du Grand Sorcier du Nord, et je les conserve précieusement, comme des modèles du genre. Il en est une surtout qui est le sublime de la *blague*, fût-elle même américaine. Je vais la donner ici pour couronner dignement cette esquisse de l'émule de Barnum.

Je copie mot à mot :

« Le Grand Sorcier du Nord, surnommé la plus Haute Merveille
» de l'Age, le vrai, le seul Wizard des Wizards, qui a été honoré
» des sourires approbateurs des royautés, de l'élite de la société et
» des hommes savants de toute dénomination; le Wizard qui a

» étonné d'innombrables myriades de spectateurs par son art mer-
» veilleux et la puissance de sa magie ; le voici, l'incompréhensi-
» ble maître de la sorcellerie moderne, qui vous invite à venir
» chaque soir à son palais cabalistique pour que vous soyez té-
» moins de ses actes étourdissants, de son habileté scientifique et
» de ses prodiges. Le voici, le Wizard qui défie tout compétiteur,
» le Wizard qui commande l'examen et l'attention, le Wizard qui
» est infaillible, le Wizard du Nord enfin, dont les mystères sont
» impénétrables, indéfinissables et incontestables. Venez donc tous
» à son mystique banquet de la joie intellectuelle.

» Les milliers de spectateurs qui ont déjà vu ses séances nécro-
» mantiques reviennent et reviennent encore pour assister à sa
» science délectable et jeter des yeux avides sur les merveilles
» qui réalisent des impossibilités. Tous le proclament sans rival et
» s'écrient : Ce mystérieux magicien des temps modernes est bien
» *la vraie lumière et la merveille de l'âge.*

» Signé : ANDERSON. »

Le style charlatanesque de cette affiche est très plaisant, du moins je le regarde comme tel, car il n'est pas supposable qu'Anderson ait jamais eu l'intention de s'adresser sérieusement de tels compliments; si je me trompais, ce serait alors de sa part, eu égard à son talent en escamotage, plus que de la vanité. Je le crois au fond très modeste.

CHAPITRE XVII.

Le théatre Saint-James. — Invasion de l'Angleterre par les artistes français. — Une fête patronnée par la Reine. — Le Diplomate et le Prestidigitateur. — Une recette de 75,000 francs. — Séance a Manchester.— Les spectateurs au carcan. — *What a capital caraçao.* — Montagne humaine. — Cataclysme. — Représentation au palais de Buckingham.— Un repas de Sorciers.

Mais il est temps de revenir à Saint-James ; les machinistes, peintres et décorateurs doivent avoir terminé leurs travaux, car le 7 mai est arrivé, et ce jour est le terme fixé pour que la scène me soit livrée.

En effet, chacun a été de la plus grande exactitude. Dès le matin, le nouveau décor se trouve en place, et comme, grâce à la recommandation faite par Mitchell, on a suspendu, ce jour-là, les répétitions de l'opéra-comique, le théâtre reste entièrement libre pour toute la journée ; je puis donc me livrer tranquillement aux préparatifs de ma séance. Du reste, tout a été si bien prévu, si bien disposé à l'avance, que mes apprêts se trouvent terminés lorsque le public commence à entrer dans la salle.

J'avais, ainsi qu'on doit le penser, pris toutes mes précautions,

toutes mes mesures, pour que rien ne manquât dans ma séance, car une expérience qui, si elle réussit, doit produire de l'étonnement, n'est plus en cas d'insuccès qu'une mystification à l'adresse de l'opérateur. Pauvres sorciers que ceux dont le pouvoir surnaturel, dont les miracles tiennent à un fil !

Il est vrai qu'un prestidigitateur intelligent, quel que soit le mécompte qui lui survienne, doit toujours savoir se tirer d'embarras, en se réservant un faux-fuyant qui puisse donner le change au public. Néanmoins, si habile que l'on soit dans ces sortes de réparations, il est très difficile d'en obtenir un heureux résultat, car ce n'est toujours qu'un rhabillage dont on voit quelquefois le joint.

J'avais bien, en toute occasion, une double manière de faire, mais j'avoue que j'étais désolé quand j'étais obligé d'avoir recours à ces moyens secondaires qui, en allongeant l'expérience, en rendent l'effet beaucoup moins saisissant.

Lorsqu'il s'agit de tours d'adresse, la chose est impossible, car là un escamoteur ne doit jamais faillir, pas plus qu'un bon musicien ne doit faire une fausse note. S'il arrive qu'il se trompe, c'est qu'il n'est pas suffisamment adroit, et il doit recourir au travail pour se perfectionner dans son art ; mais dans les expériences, il survient souvent des accidents que j'appellerai des coups de massue et que l'homme le plus soigneux et le plus circonspect ne peut prévoir. On ne peut, dans ces circonstances compter que sur les expédients que suggère l'esprit.

Ainsi, par exemple, il m'arriva un jour de briser le verre d'une montre qui m'avait été confiée dans une séance. La position était embarrassante, car c'est une très mauvaise conclusion pour un tour, que de rendre endommagé un objet qui vous a été confié en bon état.

Je m'approchai tranquillement de la personne qui m'avait prêté sa montre ; je la lui présentai en ayant soin que le cadran se trouvât tourné en-dessous, et au moment de la remettre, je la retirai doucement.

— Est-ce bien votre montre ? dis-je avec assurance.

— Oui, Monsieur, c'est elle.

— A merveille ; j'étais bien aise de le faire constater. Voulez-vous, Monsieur, ajoutai-je en baissant la voix, me la laisser pour un autre tour, que je vais faire dans quelques instants?

— Volontiers, me répondit le complaisant spectateur.

J'emporte alors le bijou sur la scène, et le remettant furtivement à mon domestique, je lui donne l'ordre de courir en toute hâte chez un horloger pour y faire remettre un autre verre.

Une demi-heure après, je reviens auprès du propriétaire de la montre, et la lui rendant :

— Mon Dieu ! Monsieur, lui dis-je, je viens de m'apercevoir avec regret que l'heure avancée de la soirée ne me permet pas de faire le tour que je vous ai promis ; mais comme j'espère avoir encore le plaisir de vous voir à mes séances, veuillez me le rappeler la première fois que vous viendrez, et je pourrai alors vous faire jouir de cette intéressante expérience... J'étais sauvé.

Cependant le public entrait à Saint-James, mais avec tant de calme que, bien que la loge où je m'habillais fût près de la scène, je n'entendais aucun bruit dans la salle. J'en étais effrayé, car ces entrées paisibles sont en France le pronostic certain d'une mauvaise recette pour le directeur, et pour l'artiste les sinistres préliminaires d'un insuccès, disons le mot, d'un *fiasco*.

Dès que je fus en mesure de me présenter sur la scène, je courus au trou du rideau. Je vis alors avec autant de surprise que de joie la salle complètement remplie et présentant en outre la plus charmante société que j'eusse encore vue.

Il faut dire aussi que le théâtre Saint-James est un établissement hors ligne ; il est en quelque sorte un point de réunion pour la fine fleur de l'aristocratie anglaise, qui s'y rend dans le double but de jouir du spectacle et de se perfectionner dans la prononciation de la langue française.

Un fait donnera une idée de l'élégance, du ton et de la tenue des spectateurs : il n'est permis à aucune dame de garder son chapeau ; si élégant qu'il soit, elle doit en entrant le déposer au ves-

tiaire. Cette mesure, du reste, rentre dans les habitudes anglaises, car les dames vont à ce théâtre en toilette de bal, c'est-à-dire coiffées en cheveux et décolletées autant que la mode et les convenances le permettent. De leur côté, les hommes s'y présentent vêtus de l'habit noir, cravatés de blanc et gantés d'une manière irréprochable.

A Saint-James, le parterre n'existe que pour mémoire ; relégué sous les balcons, c'est à peine si l'on s'aperçoit de son existence. Tout le rez-de-chaussée est garni de stalles ou plutôt d'élégants fauteuils, où les dames sont admises.

Le prix des places est en rapport avec le confortable qu'elles peuvent offrir. Chaque stalle se loue douze shillings (quinze francs), et l'on peut entrer aux modestes places du parterre moyennant trois shillings (trois francs soixante-quinze centimes). Ce n'est pas plus cher qu'à l'Opéra.

Tandis que j'étais à regarder avec ravissement cette élégante assemblée, je me sentis légèrement frapper sur l'épaule. C'était Mitchell, qui venait délicatement me faire part de quelques invitations qu'il avait cru convenable de faire.

— Eh bien ! Houdin, me dit-il, quel est le résultat de votre examen ? Comment trouvez-vous la composition de notre salle ?

— Charmante, mon cher Mitchell ; je dirai même que c'est la première fois que, dans un théâtre, je me trouve appelé à donner des représentations devant une aussi brillante réunion.

— Brillante est en effet le mot, mon ami, car vous saurez qu'au nombre de vos admirateurs (qu'on me passe le mot de louange, c'est Mitchell qui parle) se trouve toute la presse anglaise, et la presse anglaise possède un nombreux effectif. Nous devons avoir également pour spectateurs quelques *gentlemen* dont l'opinion a la plus grande influence dans les salons de la capitale des Trois-Royaumes ; enfin grand nombre de places sont occupées par des célébrités artistiques qui seront de justes appréciateurs de ce Robert-Houdin que, selon l'expression champenoise, nous avons fait mousser comme il le mérite.

On doit penser, d'après ces détails, si cette représentation fut

une solennité pour moi, et combien j'apportai de zèle et de soins dans l'exécution de mes expériences. Je puis le dire, j'obtins un véritable succès.

Parlerai-je maintenant de la bienveillance et des encouragements du public du théâtre Saint-James? J'en appelle aux artistes célèbres qui, avant moi, ont joué sur cette scène : Rachel, Roger, Samson, Regnier, Duplessis, Déjazet, Bouffé, Levassor, etc.; y a-t-il en Europe des spectateurs comparables à ceux de Saint-James ? Là, point de claqueurs ; ils y seraient superflus ; le public se charge lui-même d'encourager les artistes. Les gentlemen ne craignent pas de faire craquer leurs gants, et les dames font avec leurs petites mains tout le bruit dont elles sont capables.

Mais je m'arrête, car je craindrais en continuant de tomber dans le style du *Grand Wizard*.

Mes représentations suivirent leur cours à Saint-James, et me dédommagèrent amplement de ce que j'avais perdu à Paris. Bien que je ne donnasse que quatre représentations par semaine, leur résultat dépassait encore celui de mes plus beaux jours en France. Je ne pouvais certainement désirer rien au-delà ; mais Mitchell, plus expérimenté que moi en affaires de théâtre, avait une ambition qu'il m'avait communiquée.

— Il faut, mon ami, m'avait-il dit, que vous jouiez devant la Reine, car alors seulement votre vogue à Londres sera sanctionnée, et elle deviendra par conséquent plus durable.

Toutefois, Mitchell ne pouvait se dissimuler la difficulté d'obtenir la commande de cette représentation ; les circonstances, et je dirais même la politique, si je l'osais, semblaient s'y opposer.

Après les journées de février, les théâtres de Paris furent, ainsi que je l'ai dit plus haut, réduits à n'avoir à peu près pour toute encaisse métallique que des billets de faveur ; ils cherchèrent donc dans les pays voisins, comme je l'avais fait moi-même, un public moins préoccupé de politique, et par conséquent plus accessible à l'attrait des plaisirs.

L'Angleterre était le seul pays qui n'eût rien changé à ses habitudes de luxe et de plaisir ; aussi nombre de directeurs tournèrent-ils des regards d'espérance vers cet Eldorado.

Le théâtre du Palais-Royal, qui pourtant était un des moins malheureux, en raison des affaires comparativement bonnes qu'il faisait, fut un des premiers à tirer à vue sur la riche métropole des trois Royaumes-Unis.

Dormeuil, son habile directeur, divisa sa troupe en deux parties; l'une resta à Paris, tandis que l'autre vint au théâtre Saint-James, en remplacement de l'opéra-comique qui avait terminé son engagement avec Mitchell. Levassor, Grassot, Ravel, Mlle Scrivaneck, etc., eurent un éclatant succès auprès de nos communs spectateurs.

Cette réussite fut connue à Paris et monta la tête du directeur du Théâtre Historique, M. H.....

Après s'être entendu avec les propriétaires d'un théâtre de Londres (Covent-Garden, je crois), l'impressario y vint également avec une partie de sa troupe, pour représenter en deux soirées la pièce de *Monte-Christo*.

L'arrivée de ces artistes, tous pour la plupart d'un grand mérite, mit en émoi les directeurs anglais, et ceux-ci, craignant avec quelque raison un accaparement complet de leurs spectateurs, résolurent de s'opposer à cette redoutable invasion.

— Que les théâtres Français et Italien de Londres, disaient-ils dans leurs récriminations, fassent jouer sur leurs scènes des pièces, quelles qu'elles soient, leur privilége les y autorise, et nous respectons leur droit. Mais nous ne souffrirons jamais que tous nos théâtres soient ainsi envahis, et que Shakespeare soit détrôné par des auteurs étrangers.

La question de concurrence théâtrale prit bientôt le caractère d'une question de nationalité. Les journaux prirent fait et cause pour les théâtres; le peuple lui-même adopta l'opinion des journalistes, et devint une armée militante contre les nouveaux-venus.

M. H.... essaya néanmoins de faire représenter le chef-d'œuvre d'Alexandre Dumas; mais il fut impossible d'en entendre un mot, tant il se fit de bruit et de vacarme dans la salle, pendant tout le temps que dura la représentation. En vain le directeur mit-il la plus courageuse persistance dans son entreprise, il fut contraint de

céder devant cette imposante protestation, qui menaçait de dégénérer en émeute, et il se décida à fermer le théâtre.

Mitchell tendit la main au malheureux directeur, et il lui offrit l'hospitalité à son théâtre pour qu'au moins, avant de partir, il pût y représenter sa double pièce. A cet effet, il lui accorda un des jours attribués aux représentations du Palais-Royal, et il lui promit de s'entendre avec moi sur la soirée du lendemain, à laquelle j'avais droit pour ma séance.

Je n'avais rien à refuser à Mitchell, et le drame fut représenté dans son entier; après quoi la troupe retourna en France.

Je fis cette concession avec le plus grand plaisir, puisqu'elle obligea d'estimables artistes; j'ajouterai même que si semblable occasion se présentait encore d'obliger personnellement M. H...., je la saisirais avec empressement, ne fût-ce que pour le faire penser à me remercier du premier service que je lui ai rendu.

Quoi qu'il en soit, les protestations de la presse et du public contre les artistes étrangers avaient eu du retentissement, et la reine Victoria croyait devoir observer une certaine réserve à notre égard. Mais Mitchell n'était pas homme à se laisser décourager; il tenait à cette séance; il la voulait pour notre intérêt commun, et il finit par l'obtenir. L'occasion vint du reste se présenter d'elle-même.

Une fête de bienfaisance, dont l'objet était la création d'un établissement de bains pour les pauvres, fut organisée par les soins des plus hautes dames de l'Angleterre.

Cette fête devait avoir lieu dans une charmante villa, située à Fulham, petit village à deux pas de Londres et appartenant à sir Arthur Webster, qui l'avait obligeamment mise à la disposition des dames patronnesses.

Ce gracieux essaim de sœurs de charité était représenté par dix duchesses, quinze marquises et une trentaine de comtesses, vicomtesses, baronnes, etc., en tête desquelles était la Reine, qui devait honorer la fête de sa présence. C'était déjà plus qu'il n'en fallait pour faire promptement enlever tous les billets, quel qu'en fût le prix. Cependant, par un excès de conscience, ces dames songè-

rent à joindre à cet attrait quelques divertissements pour occuper agréablement les loisirs de la journée.

La première idée fut d'organiser un concert, et l'on songea naturellement, vu la qualité des spectateurs, à choisir les meilleurs chanteurs de la capitale. On jeta les yeux sur le Théâtre Italien.

Mais là vint surgir une difficulté : il fallait aller demander à chaque artiste le concours gratuit de son talent, et, comme c'était une faveur à implorer, l'ambassade présentait pour les jolies solliciteuses une position délicate, qu'elles craignaient d'accepter.

Heureusement ces dames avaient eu le soin de s'adjoindre mon directeur, dont les conseils intelligents devaient être très précieux dans l'organisation de la fête.

Mitchell fut chargé de voir les artistes, et il ne tarda pas à présenter une liste des talents les plus remarquables : c'étaient Mme Grisi, Mme Castellan, Mme Alboni, Mario, Roger, alors engagé au Théâtre Italien, Tamburini et Lablache.

Après le concert devait avoir lieu un divertissement qui ne pouvait manquer de piquer vivement la curiosité. Un grand nombre de dames, revêtues de costumes empruntés aux diverses parties du monde, avaient promis de former sur la pelouse des quadrilles de fantaisie dans lesquels elles exécuteraient des danses de caractère ; on avait dressé, à cet effet, des tentes élégantes et spacieuses.

Mais ce divertissement ne pouvait durer plus d'une heure, et il en restait encore deux, pendant lesquelles on n'avait plus à offrir aux invités que les plaisirs de la promenade. On comprit que cette distraction n'était pas suffisante, surtout en songeant que le prix d'entrée était fixé à deux livres (50 francs). On chercha alors, et l'on pensa à ma séance.

C'était ce que Mitchell attendait. Aussi prit-il sur lui, en raison de notre liaison amicale, d'obtenir mon consentement. Il fit plus. Voulant à son tour apporter son obole aux malheureux, il offrit de construire à ses frais un théâtre, dans le parc même, et d'y faire apporter la scène sur laquelle je donnais ma séance. C'était en quelque sorte transporter le théâtre Saint-James à Fulham.

Mitchell me fit part de cette heureuse nouvelle, dont il attendait les meilleurs résultats, et je puis dire tout de suite que ses prévisions se trouvèrent réalisées. Dès que l'on sut que la Reine assisterait à une de mes représentations, bien des membres de la haute aristocratie, qui n'étaient pas encore venus à Saint-James, y firent demander des loges.

Au jour fixé pour la fête de Fulham, je partis après mon déjeûner pour la résidence de sir Arthur Webster. Mon régisseur, en compagnie des machinistes de Saint-James, y était depuis le matin, en sorte qu'en arrivant je trouvai le théâtre complètement organisé. Décors, coulisses, frises, rideau, tout y était, excepté cependant la rampe, qu'on avait jugée inutile, puisque le soleil devait la remplacer avantageusement.

L'entrée du public était fixée à une heure après-midi, et bien que je ne dusse donner ma représentation que vers quatre heures, mes dispositions étaient entièrement prises au moment où les portes furent ouvertes. Déjà aussi les dames patronesses étaient à leur poste pour recevoir la reine et les autres membres de la famille royale. Ces dames étaient assistées par des commissaires pris dans la plus haute noblesse, et parmi eux on citait le duc de Beaufort, le marquis d'Abercorn, le marquis de Douglas, etc.

En attendant que je fusse acteur à mon tour, je ne songeai qu'à prendre part à la fête en simple spectateur ; je me dirigeai d'abord vers la porte d'entrée.

A peine y étais-je arrivé, que je vis descendre de voiture le duc de Wellington, le héros populaire, devant lequel nobles et vilains s'inclinaient avec une respectueuse déférence.

Quelques minutes après, parurent le duc et la duchesse de Cambridge accompagnés de Son Altesse le prince Frédérick-William de Hesse, et dans un groupe qui suivit immédiatement ces hauts personnages, on me fit remarquer la duchesse de Kent, puis la duchesse Bernhard de Saxe-Weimar, ainsi que les princesses Anne et Amélie.

Ces illustres visiteurs furent reçus par les dames patronesses avec les honneurs dus à leurs rangs, tandis que la musique des

Royal-horse-Guards accompagnait chaque entrée de chants nationaux.

On entendait au dehors la foule bruyante et animée, qui se pressait pour voir passer, au risque de se faire écraser, les somptueux équipages bardés de ces laquais pimpants et poudrés dont la tête est taxée par l'État à un si haut prix.

Les nombreux souscripteurs entraient avec empressement ; chacun voulait être exact ; on savait que la Reine devait assister à la fête, et pour rien au monde un Anglais, grand ou petit, ne voudrait manquer le plaisir de contempler une fois de plus les traits de *her most gracious majesty*.

Le poste que j'avais choisi était on ne peut plus favorable pour passer en revue les nouveaux arrivants et ne manquer aucun personnage. Cependant, quelque attrait que pût me présenter ce brillant panorama, j'avais hâte de prendre également connaissance de l'intérieur de ce palais féérique, et je me préparais à m'y rendre, lorsque je jetai un dernier coup-d'œil sur la porte d'entrée. Bien m'en prit, car en ce moment arrivaient à peu de distance l'un de l'autre, le prince Louis-Napoléon, notre Empereur actuel, le prince Edouard de Saxe-Weimar, le prince Lawenstein, le prince Léopold de Naples et plusieurs autres grands personnages dont les noms m'échappent aujourd'hui.

Déjà à l'intérieur, les jardins, les serres, les appartements étaient encombrés de tout ce que Londres possédait de plus riche et de plus puissant. C'est tout au plus si l'on pouvait circuler librement. A chaque instant, un essaim formidable de marquises et de ladies me barrait le passage et me forçait à m'effacer pour ne pas m'exposer à froisser les plus éblouissantes toilettes que j'eusse jamais vues. Cela m'était assez difficile, car de quelque côté que je me jettasse complaisamment, je risquais fort de rencontrer le même inconvénient, tant était nombreuse et compacte la réunion de Fulham.

A deux heures et demie, la Reine n'était pas encore arrivée, et l'on ignorait si l'on devait attendre Sa Majesté pour commencer la fête ou passer outre, lorsque des hurrahs frénétiques, dont l'air

retentit à un mille de distance, annoncèrent qu'elle paraîtrait bientôt.

Aussitôt les cloches du village sonnèrent à triple volée ; la musique entonna l'hymne nationale de *God save the queen* (Dieu sauve la Reine), et les plus jeunes et les plus jolies femmes vinrent former une double haie sur le passage de Sa Majesté.

Ces apprêts étaient à peine terminés, que la Reine descendit de voiture, et suivant une immense avenue tapissée de drap rouge et abritée par un dais aux riantes couleurs, se dirigea vers le salon où le concert attendait sa présence pour commencer.

Là, au milieu du cercle qu'avaient formé les dames patronnesses, Sa Majesté prit place, et le concert commença.

Certes, c'eût été avec bonheur que j'aurais écouté les douces mélodies, les voix si suaves et si sonores qui furent entendues dans cette enceinte. Malheureusement le salon, malgré ses vastes proportions, ne pouvait contenir tout le monde, et l'affluence était si grande que non-seulement il était comble, mais que les abords s'en trouvaient envahis jusqu'au point où les dernières vibrations des voix venaient s'éteindre.

Il fallut donc me contenter d'entendre du dehors les nombreux bravos accordés aux habiles chanteurs. Roger surtout obtint un véritable triomphe dans son morceau de *Lucie de Lammermoor* ; on sait la manière ravissante dont il le chante. La Reine, elle-même, demanda qu'il le dît une seconde fois.

Le concert se terminait à peine que, suivant le programme qui en avait été rédigé d'avance, la Royale spectatrice vint assister aux quadrilles dans lesquels figuraient, on se le rappelle, des dames revêtues de costumes rivalisant d'élégance et de richesse.

J'avais bien aussi le plus grand désir d'assister à ce gracieux spectacle, mais je crus utile à mes intérêts d'aller jeter un dernier coup-d'œil sur ma scène. Je me dirigeai donc vers mon théâtre où l'on m'avait réservé une entrée particulière, et j'allais gravir les quelques marches qui y conduisaient, quand je me sentis saisir par le bras.

— Ah ! Monsieur Robert-Houdin, me dit en souriant un Mon-

sieur, qui se mit à monter l'escalier avec moi, cela se trouve à merveille, nous allons entrer de compagnie.

— Où cela, Monsieur ? demandai-je, tout étonné de cette proposition.

— Où cela ? mais sur votre théâtre, répondit l'inconnu d'un ton d'autorité, et j'espère bien que vous ne me refuserez pas ce plaisir-là.

— Je suis fâché de vous refuser, Monsieur ; mais cela ne se peut pas, dis-je poliment, sachant que dans l'enceinte de Fulham, il ne pouvait y avoir que des gens pour lesquels on devait avoir des égards.

— Pourquoi cela ne se pourrait-il pas ? riposta mon interlocuteur avec une insistance marquée ; je trouve au contraire que rien n'est plus facile. Si nous ne pouvons passer de front par la porte, nous y entrerons l'un après l'autre.

— Pardonnez-moi, Monsieur, de vous refuser, mais aucun étranger ne doit pénétrer sur ma scène.

— Ah bien ! dit alors mon assaillant sur le ton de la plaisanterie, s'il en est ainsi, pour ne pas vous être plus longtemps étranger, je vais vous dire mon nom. Je suis le baron Brunow, ambassadeur de Russie, aussi grand admirateur de vos mystères que désireux de les pénétrer. Et il continuait à monter, en cherchant à forcer la barrière que je lui opposais. Comment, Monsieur Robert-Houdin, ajouta-t-il, vous me refusez ? je ne vous demande pourtant qu'une ou deux confidences, rien de plus.

— Je persiste dans mon refus, Monsieur le baron, pour plusieurs raisons et principalement pour celle-ci...

— Laquelle ?

— C'est que vous possédez une perspicacité et un esprit trop généralement reconnus, pour que je vous prive du plaisir de découvrir vous-même ces secrets, dignes à peine de votre haute intelligence.

— Ah ! ah ! fit en riant le baron, voilà de belle et bonne diplomatie ; est-ce que vous voudriez marcher sur mes brisées ?

— J'en suis indigne, Monsieur le baron.

— Très bien ! très bien ! En attendant je me trouve repoussé avec perte et réduit à prendre place parmi les spectateurs. — Je me rends ; mais dites-moi, Monsieur Robert-Houdin, vous n'avez jamais été en Russie ?

— Non, Monsieur, jamais.

— Alors, donnez-moi votre carte.

— La voici.

L'ambassadeur mit son nom au bas du mien.

— Tenez, me dit-il en me la rendant, si vous avez le désir de visiter notre pays, cette carte vous sera très utile, et si je me trouvais à Saint-Pétersbourg à cette époque, venez me voir, je vous procurerai l'honneur de jouer devant Sa Majesté l'empereur Nicolas.

Je remerciai le baron Brunow, et il me quitta.

Pendant cet entretien, les quadrilles s'exécutaient, et ils n'étaient pas encore terminés, que déjà la foule envahissait les places qui n'étaient pas réservées pour la famille Royale et la cour. La Reine elle-même ne tarda pas à arriver, et aussitôt je reçus l'ordre de commencer.

Que n'ai-je une plume plus habile pour peindre avec de vives couleurs le riche tableau qui, à cet instant, se déroula devant mes yeux éblouis ! Je vais toutefois essayer de le décrire.

Que l'on se figure une immense pelouse s'élevant devant moi en amphithéâtre et comme disposée pour être le parterre de ma scène. Certes, l'on n'eût pu dire si l'herbe ou le sable recouvrait ces gradins naturels, tant ils étaient couverts de spectateurs, je devrais dire de spectatrices, car les Messieurs n'étaient point admis dans cette enceinte.

Au premier plan et près de mon théâtre, la Reine, ayant à sa droite son Royal époux, était entourée de sa jeune et gracieuse famille. Un peu en arrière, les dames de la cour, assistées des dames patronnesses, formaient l'entourage de Sa Majesté. Puis, au second plan, à une distance respectueuse, étaient assises les femmes et les filles des nombreux souscripteurs. Quant aux Messieurs, on les voyait symétriquement groupés autour de cette vaste enceinte.

C'était vraiment un coup-d'œil ravissant que ces femmes aux blanches parures, éblouissantes de jeunesse et de beauté, couvertes de diamants et de fleurs, et rivalisant entre elles de bon goût, de richesse et d'éclat.

De l'endroit où je me trouvais, on eût dit une vaste vaste prairie couverte de neige, sur laquelle s'étalaient les plus riches fleurs du printemps, et les habits noirs des spectateurs qui encadraient ce riant tableau, loin de l'obscurcir, en rehaussaient l'éclat.

Sur les côtés de la pelouse, des chênes séculaires apportaient leur frais ombrage à cette salle de spectacle improvisée.

De quel noble orgueil je me sentis saisi, en voyant qu'à moi seul je tenais, pour ainsi dire, suspendus à mes doigts, ces jolis yeux de duchesses, si fiers quelquefois, mais alors si bienveillants, et qui semblaient à chaque instant prendre un nouvel éclat à la vue des surprises que je leur causais !

Dans cette représentation unique dans ma vie, le temps se passa pour moi avec une telle rapidité, que je fus tout étonné d'en être arrivé à présenter la dernière de mes expériences.

Avant de quitter sa place, la Reine, bien qu'elle eût plusieurs fois témoigné sa satisfaction, me fit complimenter par un officier d'ordonnance, qui m'exprima également le désir de Sa Majesté d'avoir plus tard une représentation à son palais de Buckingham.

Afin de n'être point retardé par le départ des nombreux équipages qui stationnaient aux portes du parc, j'avais pris toutes mes mesures pour partir immédiatement après ma séance. Aussi, tandis que chacun reconduisait la Reine, je montai en voiture et je quittai la fête.

Un fait peut donner une idée du nombre de mes spectateurs, c'est que je fus plus d'un quart d'heure à dépasser les équipages qui étaient rangés sur une double ligne, le long de la route. Du reste, le produit de la fête le fera mieux connaître encore. La recette s'est élevée à deux mille cinq cents guinées, quelque chose comme soixante-quinze mille francs !

Dès le lendemain, Mitchell fit mettre en tête des affiches annon-

çant mes séances, les armes de la Reine, et au-dessous, cette phrase sacramentelle, sorte de certificat de baptême : *Robert-Houdin who has had the honor to perform befor her most gracious Majesty the Queen, the prince Albert, the Royal family and the nobitily of the united Kindom...*

Ma vogue n'en devint que plus grande à Saint-James.

Nous étions alors à la fin de juillet, et tout autre qu'un Anglais comprendra difficilement comment il est possible d'obtenir un succès dans un théâtre pendant les chaleurs caniculaires de l'été. Je dirai donc que chez nos voisins d'Outre-Manche, où tous nos usages sont intervertis, la saison des concerts, des fêtes et des spectacles a lieu à partir du mois de mai jusqu'à la fin d'août. Une fois septembre arrivé, la noblesse rejoint ses manoirs féodaux, et pendant six mois, consacre à la vie de famille un temps que les plaisirs et les fêtes ne viennent plus lui disputer.

Je fis comme mes spectateurs ; je quittai Londres vers le commencement de septembre, non, comme eux, pour prendre du repos, mais au contraire pour entrer dans une vie encore plus agitée que celle que je quittais. Je me dirigeai vers le théâtre de Manchester, dont Knowles, le directeur, avait contracté avec moi un engagement pour une quinzaine de représentations.

Le théâtre de cette ville est immense ; semblable à ces vastes arènes de l'antique Rome, il peut renfermer dans son sein un peuple tout entier. Il suffira de dire, pour donner une idée de sa grandeur, que douze cents spectateurs remplissent à peine le parterre.

Lorsque je pris possession de la scène, je fus effrayé de sa vaste étendue ; je craignais de m'y perdre, car là un homme ne paraît plus dans ses proportions naturelles, et la voix s'égare comme dans un désert.

On m'expliqua plus tard les raisons qui avaient fait construire un aussi gigantesque monument

Manchester, ville éminemment industrielle et manufacturière, compte les ouvriers par milliers. Or, ces rudes travailleurs sont tous amateurs de spectacle, et, dans leur existence au jour le

jour, ils sacrifient volontiers à ce plaisir une ou deux soirées par semaine ; il fallait donc une enceinte capable de les contenir.

On doit penser, vu la grandeur de la salle, qu'un grand nombre des expériences que je présentais à Saint-James ne devaient plus convenir au théâtre de Manchester ; je fus obligé de composer un programme, dans lequel il n'y aurait que des prestiges qui pussent être vus de loin, et dont l'effet frappât les masses.

A l'annonce de mes représentations, les ouvriers accoururent en foule, et, le parterre, leur place favorite, fut littéralement encombré, tandis que les autres places laissaient apercevoir bien des vides. C'est assez l'ordinaire du reste, aux premières représentations en Angleterre : pour se décider à aller voir une pièce ou un artiste, certaines gens veulent lire sur le journal le compte-rendu et l'opinion du feuilletonniste, qui ne manque jamais de paraître le lendemain.

L'entrée s'était faite avec un tumulte dont on ne pourrait trouver d'exemple dans aucun théâtre, en France, si ce n'est dans les représentations gratuites données à Paris dans les grandes solennités. Avant de faire lever le rideau, je dus attendre et laisser à mon bruyant public le temps de se calmer ; insensiblement l'ordre et le silence s'étant à peu près rétablis, je commençai ma séance.

Au lieu de ce monde fashionable, de ces élégantes toilettes, de ces spectateurs qui semblaient répandre dans la salle un parfum tout aristocratique, de ce public d'élite enfin, que je rencontrais à Saint-James, je me trouvais en présence de simples ouvriers aux vêtements modestes et uniformes, aux manières brusques, aux ardentes démonstrations.

Mais ce changement, loin de me déplaire, stimula au contraire ma verve et mon entrain, et je me mis bientôt à l'aise avec mes nouveaux spectateurs lorsque je vis qu'ils prenaient un vif intérêt à mes expériences. Pourtant, un incident faillit dès le principe, susciter contre moi un mécontentement fâcheux.

Loin de venir à mes séances pour se perfectionner dans l'étude de la langue française, les ouvriers de Manchester furent très

étonnés quand ils m'entendirent m'exprimer dans une langue autre que la leur. Des protestations m'interrompirent à plusieurs reprises ; *speack english,* criait-on de toutes parts et sur tous les tons, *speack english.*

Me faire parler anglais était une exigence à laquelle il m'était matériellement impossible de me soumettre ; j'étais resté, il est vrai, six mois à Londres, mais me trouvant constamment en contact avec des compatriotes, ou avec des gens qui comprenaient le français, je n'avais jamais eu besoin de recourir à la langue anglaise. J'essayai pourtant de satisfaire une réclamation que je sentais légitime, et de suppléer à ce qui me manquait par de l'audace et de la bonne volonté. Je savais quelques mots d'anglais, je me mis à les débiter ; lorsque mon vocabulaire se trouvait en défaut et que j'étais sur le point de rester court, j'inventais des expressions, des phrases qui, en raison de leur tournure bizarre, amusaient beaucoup mon auditoire. Il m'arrivait souvent aussi, dans les cas embarrassants, de m'adresser à lui pour qu'il me vînt en aide, et c'était à mon tour d'avoir bonne envie de rire.

— *How do you call it?* (comment appelez-vous cela ?) disais-je avec un sérieux comique en présentant l'objet dont je voulais savoir le nom. Et tout aussitôt cent voix répondaient à ma demande. Rien n'était plus plaisant que cette leçon ainsi prise, et dont les cachets, contrairement à l'usage, avaient été payés par mes spectateurs.

Grâce à ma condescendance, je parvins à faire la paix avec mon public, et il la cimenta chaudement à plusieurs reprises par de bruyants applaudissements. Le dernier tour surtout obtint d'unanimes suffrages ; je veux parler de la *bouteille inépuisable,* qui fut entourée d'une mise en scène qu'on n'a peut-être jamais vue dans aucun théâtre.

Le tableau que présenta ce tour est indescriptible ; un habile pinceau pourrait seul en retracer les nombreux détails. En voici cependant une esquisse aussi exacte que possible :

J'ai dit plus haut que, si les spectateurs manquaient dans quel-

ques endroits de la salle, le parterre était comble ; il représentait par conséquent un groupe de plus de douze cents individus.

C'était pour moi une scène vraiment curieuse de voir toutes ces têtes sortant invariablement de vestes dont la couleur foncée rehaussait encore la fraîcheur de ces physionomies, que peuvent seuls donner le *Porter* et le rosbif de la Grande-Bretagne.

Pour que je pusse communiquer plus facilement avec mes nombreux spectateurs, le machiniste avait établi un plancher qui allait de la scène à l'extrémité du parterre, et, comme je désirais m'adresser également aux personnes placées sur le côté, on avait mis à quelques centimètres de l'appui des galeries deux autres *praticables* beaucoup moins longs que celui du centre. Ces deux derniers n'avaient pas comme l'autre le désavantage d'occuper des places, car ils se trouvaient directement au-dessus d'un passage. Seulement, ceux qui arrivaient par là avaient été forcés de se courber pour se rendre à leur destination ? mais qu'était ce petit inconvénient en raison du plaisir qu'on se promettait en voyant *a french conjuror* (un sorcier français), ainsi que m'appelaient les ouvriers.

Or, ma séance était commencée, que le public entrait encore au parterre ; et l'on y mit tant de monde, qu'à la fin il n'y eut plus de places pour les retardataires.

Plusieurs d'entre eux eurent la constance de rester courbés sous les praticables, et, regardant tantôt à droite, tantôt à gauche, ils purent suivre, tant bien que mal, le cours de mes expériences. Mais un de ces intrépides spectateurs, fatigué sans doute de la posture incommode qu'il était obligé de garder, s'ingénia de passer la tête à travers l'étroit espace qui se trouvait entre le praticable et la galerie. Il s'y prit du reste fort adroitement : il passa d'abord son chef de côté, puis il se retourna vers moi, exactement comme s'il se fût agi d'un bouton dans une boutonnière.

Cette innovation fut, comme on le pense bien, gaiement et bruyamment accueillie par l'assemblée, et ce malheureux eut à subir le sort réservé à tous les novateurs : on lui fit un affreux charivari, on l'accabla de quolibets. Mais il ne s'en inquiéta pas, et son flegme désarma les détracteurs de son invention.

Encouragé par son exemple, un voisin essaya du mécanisme de la boutonnière, puis un second, un troisième, et enfin, vers le milieu de la séance, une demi-douzaine de têtes dont on ne connaissait pas les corps se trouvaient symétriquement rangées de chaque côté de la scène et présentaient assez l'aspect de jeux de boules attendant les amateurs de cet exercice.

J'en étais donc arrivé au tour de la bouteille, qui consiste, on le sait, à faire sortir d'un flacon vide toutes les liqueurs qui peuvent être demandées, quel que soit le nombre des consommateurs.

La réputation de cette fameuse bouteille était déjà établie à Manchester; les journaux de Londres y avaient porté les détails de cette expérience. Aussi un hurrah général s'éleva de toutes parts quand je parus armé de ma fiole merveilleuse, car outre l'attrait que pouvait offrir ce tour, l'ouvrier comptait encore sur le plaisir *to drinck a glass of brandy*, ou de toute autre liqueur.

Flatté de cette réception, je m'avançai jusqu'au milieu du parterre suivi de mon domestique, qui portait une innombrable quantité de verres. Je n'eus pas besoin, comme à Londres, de provoquer les demandes. A peine étais-je arrivé, que déjà mille voix criaient à l'envi : brandy, wiskey, gin, curaçao, kirsch, rhum, etc.

Il m'était impossible de satisfaire à la fois tout le monde; je voulus alors procéder par ordre, et, remplissant un verre, je le présentai à celui qui semblait m'avoir fait la première demande; mais, amère déception pour le consommateur! vingt mains s'élancent pour lui disputer la précieuse liqueur, et chacune tirant de son côté, le verre se renverse. Les spectateurs, livrés au supplice de Tantale, appellent à grands cris ce liquide, qui n'a pu s'approcher de leurs lèvres; je remplis un second verre, il subit le même sort que le premier, et l'acharnement devient tel, que le cristal se brise entre les mains des lutteurs obstinés.

Plus loin on m'adresse la même demande, je fais la même distribution, et nul ne peut encore en profiter.

Sans m'inquiéter du résultat, je verse la liqueur à profusion et la livre à la rapacité des consommateurs.

Bientôt tous les verres ont disparu ; c'est en vain que je les réclame pour continuer mes largesses, il n'en reste plus vestige. Mon expérience allait donc se trouver brusquement terminée, lorsqu'un spectateur plus avisé eut l'idée de me tendre la main en guise de coupe.

Le procédé, ma foi, était aussi simple qu'ingénieux ; c'était l'œuf de Christophe-Colomb. L'étonnement qu'en éprouvèrent les voisins permit à l'inventeur de tirer parti de sa découverte, chose bien rare, hélas !

La coupe improvisée fit fortune, et chacun de me tendre la main ; mais, *ô imitatores, servum pecus*, comme dit Horace, les imitateurs virent leur contrefaçon éprouver, sauf la casse, les mêmes péripéties que les verres et leur apporter le même résultat.

De guerre lasse, j'allais me retirer, quand un nouveau perfectionnement fut proposé par un spectateur aussi altéré que tenace : renversant la tête en arrière et ouvrant démesurément la bouche, il m'engagea par gestes à lui ingurgiter du curaçao. Trouvant l'idée originale, je le satisfis sur-le-champ.

— *What a capital curaçao*, fit mon homme en se passant la langue sur les lèvres.

Cette séduisante exclamation fut à peine entendue, que toutes les bouches étaient ouvertes et les têtes immodérément renversées ; c'était à me faire fuir de frayeur. Cependant, pour ne pas laisser inachevée une aussi curieuse scène, je fis une tournée d'arrosage ajustant les embouchures de mon mieux. Il arrivait bien quelquefois que l'entonnoir, bousculé par les voisins, laissait égarer un peu de liqueur sur les vêtements, mais, sauf ce léger inconvénient, tout allait à merveille, et je crus avoir enfin rempli la rude tâche de désaltérer mon auditoire. Pourtant j'entendis encore quelques réclamations. *A glass of wiskey*, implorait un de ces intrépides spectateurs qui s'étaient, on se le rappelle, glissés entre le plancher et la galerie, et dont la tête ruisselante de sueur semblait être le chef de quelque corps bien replet.

Mon fils, qui me servait en scène, et qui, l'un des premiers, avait entendu cette requête, comprit tout le désir que pouvait

avoir le pauvre solliciteur; il courut sur la scène chercher un verre que je me hâtai d'emplir, et il le lui porta.

Mais une difficulté surgit tout-à-coup ; le réclamant et ses compagnons étaient enfermés dans leurs carcans, côte à côte, et cette circonstance ne leur permettait pas d'élever les bras, à moins qu'il ne se fît un vide entre eux. Mon fils, qui n'y réfléchissait pas, présenta le verre, et voyant que personne ne le prenait, se disposa à le reporter sur la scène. Un gémissement le fit retourner sur ses pas, et, à l'air du patient, il comprit que celui-ci le suppliait de se baisser, et d'approcher le verre de ses lèvres.

Cette délicate opération s'effectua du reste avec beaucoup d'adresse de part et d'autre, et malgré les rires du public, chacun des compagnons du privilégié réclama à son tour le même service.

Cette petite scène semblait avoir calmé l'ardeur du public ; je crus possible de terminer mon expérience par le coup de fouet qui doit la faire valoir. Il s'agit, lorsque ma bouteille semble épuisée, d'en faire sortir encore un énorme verre de liqueur ; mais une scène à laquelle j'étais loin de m'attendre fut celle qui m'accueillit alors.

On a souvent parlé des saturnales que provoquaient les affreuses distributions de vin et de comestibles qui se faisaient sous la restauration. Eh bien ! ces orgies n'étaient que des repas de bonne compagnie, comparativement à l'assaut qui se livra pour arriver jusqu'au verre que je tenais à la main.

Une montagne humaine se dressa subitement devant moi, et de cette pyramide vivante, sortirent deux cents bras pour se disputer leur proie, comme aussi s'ouvrirent cent bouches pour l'engloutir.

Je songeai qu'il était prudent de battre en retraite, dans la crainte d'être englouti sous cette masse informe. Impossible ! Derrière moi, une haie de buveurs altérés me barra le passage.

Le danger était pressant, car la pyramide se penchait pour m'atteindre et semblait devoir perdre l'équilibre d'un moment à l'autre ; les cris des malheureux qui la supportaient, témoignaient assez de la position douloureuse à laquelle je pouvais à mon tour être soumis ; je me précipitai, tête baissée, traversai l'obstacle

qu'on voulait m'opposer, et je pus arriver sur la scène assez à temps pour jouir du curieux spectacle de l'éboulement de la montagne.

Je renonce à peindre les cris de joie, les hurras, les applaudissements qui accueillirent cette chute, tandis que les victimes vociféraient des récriminations, s'agitaient, pêle-mêle, ne trouvant pour se relever d'autre appui que les corps récalcitrants de leurs compagnons d'infortune. C'était un vacarme digne de l'enfer.

Le rideau se baissa sur cette scène, mais des cris et des battements de mains se firent entendre aussitôt ; on rappelait le *conjuror* Houdin pour le féliciter de sa séance.

Je me rendis à cet appel, et quand je parus, soit que dans le tour de la bouteille j'eusse été peut-être un peu trop prodigue de mes liqueurs, soit que mes braves spectateurs, comme j'aime à le croire, eussent été satisfaits de ma séance, des trépignements et des applaudissements éclatèrent d'une manière si formidable, que j'en restai saisi, tout en ressentant vivement le plaisir qu'ils me procuraient. Car il faut le dire, ce bruit de deux mains frappant l'une contre l'autre, si agaçant qu'il soit en lui-même, n'a rien qui choque l'oreille d'un artiste. Au contraire, plus il est étourdissant, plus il semble harmonieux à celui qui en est l'objet.

Les séances qui suivirent furent loin d'être aussi tumultueuses que la première, et la raison en est tout simple. Les représentants du commerce et de l'industrie, la seule aristocratie de Manchester, ayant entendu parler de ma séance, vinrent à leur tour, en compagnie de leurs familles, pour y assister ; leur présence contribua à tenir en respect les ouvriers, dont le plus grand nombre se trouvait sous leur direction. La salle changea d'aspect, et je n'eus plus qu'à me louer par la suite de la tranquillité des spectateurs du parterre.

Quinze représentations consécutives n'avaient pas épuisé la curiosité des habitants de la ville, et certes j'eusse pu continuer encore pendant quinze jours au moins, lorsqu'à mon grand regret je fus obligé de céder la place à deux artistes célèbres, Jenny Lind

et Roger, avec lesquels Knowles avait également contracté un engagement, à jour fixe.

Si j'étais fâché d'abandonner ainsi un aussi beau succès, d'un autre côté, je l'avoue, je me trouvais heureux de fuir au plus vite cette atmosphère lourde et enfumée, qui fait ressembler la capitale industrielle de l'Angleterre à une ville de ramoneurs. Je ne pouvais habituer mes poumons à respirer en guise d'air vivifiant les flocons de noir de fumée dont l'air est incessamment chargé. J'étais tombé dans une tristesse qui tenait presque du spleen et qui ne me quitta que lorsque j'arrivai dans la riante ville de Liverpool, où je m'étais engagé à rester quelques semaines.

Le lecteur me permettra de ne pas parler des représentations que j'y donnai, non plus que de celles qui eurent lieu dans d'autres villes.

J'étais alors en pleine voie de succès. Toutes mes séances commençaient par des applaudissements et finissaient par l'encaissement d'une bonne recette. Je me contenterai de dire qu'après avoir joué successivement sur les théâtres de Liverpool, de Birmingham, de Worcester, Cheltenam, Bristol et Exeter, je rentrai à Londres pour y donner encore une quinzaine de représentations avant de revenir en France.

Quelques jours après ma rentrée à Saint-James, la Reine se souvenant, sans doute, du désir qu'elle m'avait témoigné à Fulham, me fit demander une représentation dans son Palais de Buckingham.

Cette invitation ne pouvait m'être que très agréable, je l'acceptai avec empressement.

Au jour indiqué, dès huit heures du matin, je me rendis à la demeure royale. L'intendant du palais, auquel on m'adressa, me conduisit à l'endroit où devait avoir lieu ma représentation. C'était une longue et magnifique galerie de tableaux. On y avait élevé un théâtre dont la scène représentait un salon Louis XV, blanc et or, à peu de chose près semblable à celui que j'avais à Saint-James.

Mon conducteur me montra ensuite une salle à manger voisine : c'était, me dit-il, celle des dames d'honneur, et il me pria d'indiquer l'heure à laquelle je désirais qu'on nous y servît à déjeûner.

J'étais trop préoccupé pour penser à manger, car j'avais à organiser ma séance. Toutefois je commandai, à tout hasard, mon repas pour une heure de l'après-midi, et je me mis aussitôt à l'œuvre.

Grâce à l'assistance de mon secrétaire (sorte de factotum) et de mes enfants, qui m'aidaient dans la proportion de leurs moyens, je parvins à surmonter toutes les difficultés que m'offraient les dispositions provisoires de la scène. Mais ce ne fut qu'à deux heures que j'eus entièrement terminé tous mes apprêts. Je tombais presque d'inanition, car moins heureux que mes compagnons de travail, je n'avais encore rien pris de la journée. Aussi ce fut avec un véritable plaisir que j'ouvris la marche dans la direction de la salle à manger.

La séance devait avoir lieu à trois heures ; j'avais donc une heure devant moi pour me réconforter.

J'avais à peine fait quelques pas, que je m'entendis appeler derrière moi. C'était un officier du palais qui demandait à me parler.

— Monsieur, me dit-il en fort bon français, il y aura bal dans cette galerie, après votre séance ; on doit pour cela faire quelques apprêts qui seront peut-être plus longs qu'on ne pense ; en conséquence, la Reine vous prie de vouloir bien commencer votre représentation une heure plus tôt ; elle se trouve prête à venir y assister, et elle ne tardera pas à arriver.

— Je regrette vivement de ne pouvoir accorder à Sa Majesté ce qu'elle me demande, répondis-je ; mes préparatifs ne sont pas encore terminés, et puis je vous avouerai que...

— Monsieur Robert-Houdin, reprit poliment l'officier, tout en conservant le flegme d'un enfant de la Tamise, ce sont les ordres de la Reine, je ne puis rien vous dire de plus. Et sans attendre mes explications, il me salua avec urbanité et s'éloigna.

— Nous aurons toujours bien le temps de déjeûner à la hâte, dis-je à mon secrétaire ; dirigeons-nous au plus vite vers la salle à manger.

Je n'avais pas achevé ces paroles, que la Reine, le Prince Albert et la famille Royale entrèrent, suivis d'une suite nombreuse.

A cette vue, je ne me sentis pas le courage d'aller plus loin ; je revins sur mes pas, et, ainsi que cela m'était arrivé dans des circonstances analogues, je m'armai de résignation contre la souffrance. Protégé par le rideau qui me séparait des spectateurs, je me hâtai de terminer quelques petits préparatifs qui me restaient à faire, et cinq minutes après, je reçus l'ordre de commencer.

Lorsque le rideau se leva, je fus émerveillé du spectacle qui s'offrit à mes yeux.

Leurs Majestés, la Reine Douairière, le Duc de Cambridge, oncle de la Reine, et les enfants Royaux occupaient le premier rang. Derrière eux, se tenait une partie de la famille d'Orléans ; puis venaient des personnages de la plus haute distiction, parmi lesquels je reconnus des ambassadeurs revêtus de leurs costumes nationaux, et des officiers supérieurs, couverts de brillantes décorations. Toutes les dames étaient en toilettes de bal et ornées de riches parures. La galerie était entièrement remplie.

Je ne puis dire ce qui se passa en moi, lorsque je commençai ma séance. Mon malaise s'était subitement évanoui, et je me trouvais même parfaitement dispos.

Pourtant cette situation s'explique sans difficulté. Il est un fait reconnu, c'est qu'il n'y a plus de souffrance pour l'artiste dès qu'il est en scène. Une sorte d'exaltation de ses facultés suspend en lui toute sensation étrangère à son rôle, et jamais tant qu'il restera en présence du public, on ne le verra soumis à aucune des misères de la vie. La faim, la soif, le froid, le chaud, la maladie même sont forcés de battre en retraite devant la puissance de cette exaltation, dussent-elles après reprendre plus vivement leur empire.

Cette petite digression était nécessaire pour expliquer les bonnes

dispositions dont je me sentis animé, lorsque je me présentai devant la noble assemblée.

Jamais, je crois, je n'eus autant de verve et d'entrain dans l'exécution de mes expériences ; jamais aussi, je n'eus un public plus gracieusement appréciateur.

La Reine daigna plusieurs fois m'encourager par des paroles flatteuses, tandis que le Prince Albert, si bon pour les artistes, applaudissait joyeusement des deux mains.

J'avais préparé un tour intitulé *le bouquet à la Reine* ; voici ce qu'en disait le *Court Journal* (le journal de la cour) dans un compte-rendu qu'il fit de ma séance :

. .

« La Reine, dit le journal anglais, prenait un plaisir extrême à
» ces expériences ; mais celle qui sembla la frapper le plus, fut *le*
» *bouquet à la Reine*, surprise très gracieuse et d'un charmant à-
» propos. Sa Majesté ayant prêté son gant à M. Robert-Houdin,
» celui-ci en fit immédiatement sortir un petit bouquet, qui de-
» vint bientôt assez gros pour être difficilement contenu dans les
» deux mains. Enfin ce bouquet, posé dans un vase et arrosé d'une
» eau magique, se transforma en une guirlande dont les fleurs
» formèrent le nom de VICTORIA.

» La Reine fut également émerveillée de l'étonnante lucidité du
» fils de Robert-Houdin dans l'expérience de seconde vue. Les
» objets les plus compliqués avaient été préparés à l'avance, afin
» d'embarrasser et de mettre en défaut la sagacité du père et la
» merveilleuse faculté du fils. Tous deux sont sortis victorieux de
» ce combat intellectuel et ont déjoué tous les projets. »

Après la séance, le même officier auquel j'avais eu déjà affaire vint de la part de la Reine et du Prince Albert m'adresser leurs félicitations. La Duchesse d'Orléans avait bien voulu y joindre ses compliments et ceux de sa famille.

Une fois le rideau baissé, ne me trouvant plus soutenu par la présence des spectateurs, je me sentis presque défaillir. Je m'étais assis, et je n'avais plus la force de me lever pour aller prendre le repas dont j'avais un si grand besoin.

J'allais cependant le faire, lorsque je fus tiré de mon accablement par l'apparition d'un corps nombreux d'ouvriers, qui arrivaient en toute hâte pour démolir le théâtre, l'enlever et organiser les apprêts du bal.

Que l'on juge de mon embarras et de mon tourment! Il fallait démonter et emballer toutes mes machines, qui sans cela eussent été brisées.

Je voulus protester, retarder l'exécution d'un tel travail; ce fut en vain : des ordres supérieurs avaient été donnés; ils devaient être exécutés. Je fus alors obligé de puiser dans une nouvelle énergie la force nécessaire à mon emballage, qui ne dura pas moins d'une heure et demie.

Six heures sonnaient quand tout fut terminé. Il y avait juste vingt-quatre heures que je n'avais pris de nourriture.

Conduit par mon régisseur, qui avait eu la précaution de faire servir le dîner, je me traînai jusqu'à la salle à manger.

Le jour venait de finir, et l'appartement n'était pas encore éclairé. Ce fut à grand'peine que nous distinguâmes une table. Je tombai plutôt que je ne m'assis sur une chaise qui se trouva près de moi, et tandis que mon fils aîné sonnait pour qu'on apportât de la lumière, je commençai un travail de seconde vue par appréciation. Cette faculté me servit à merveille; je mis la main sur une fourchette et, piquant à tout hasard devant moi, je rencontrai quelque chose qui s'y attacha. Je portai prudemment l'objet à mon odorat et, satisfait de ce contrôle, j'y donnai un victorieux coup de dent.

C'était délicieux; je crus reconnaître un salmis de perdreaux.

Je fis une seconde exploration pour m'en assurer, et après quelques coups de fourchette, je pus me convaincre que je ne m'étais pas trompé. Mon régisseur et mes enfants avaient suivi mon exemple et s'escrimaient aussi de leur côté.

On est lent, à ce qu'il paraît, à servir dans les maisons royales, car avant que les lumières fussent arrivées, nous eûmes le temps de nous familiariser avec l'obscurité.

Du reste, ce repas devenait pour nous, en raison de son origina-

lité, une véritable partie de plaisir ; j'avais même déjà saisi un flacon pour me verser à boire, quand soudain la porte de la salle s'ouvrit et deux valets se présentèrent portant des candélabres. En nous voyant ainsi attablés et mangeant de la façon la plus tranquille, ces deux hommes faillirent tomber à la renverse. Je suis persuadé qu'ils nous prirent, à cet instant, pour de véritables sorciers, car ce fut à grand'peine qu'ils se décidèrent à rester pour continuer leur service.

Nous prîmes alors nos aises ; la table était bien servie, les vins étaient excellents, et nous pûmes nous remettre des fatigues et des émotions de la journée. Sur la fin du repas, l'intendant du palais nous fit une visite, et dès qu'il eut appris mes infortunes, il m'en témoigna tous ses regrets ; la Reine, m'assura-t-il, serait d'autant plus fâchée de cette nouvelle, si elle lui parvenait, qu'elle avait donné les ordres les plus exprès pour que rien ne vous manquât dans son palais.

Je répondis que je me trouvais bien dédommagé de quelques instants de souffrance par la satisfaction d'avoir été appelé à présenter mes expériences devant la gracieuse souveraine. C'était aussi la vérité.

CHAPITRE XVIII.

Un régisseur optimiste. — Trois spectateurs dans une salle. — Une collation magique. — Le public de Colchester et les noisettes. — Retour en France. — Je cède mon théâtre. — Voyage d'adieu. — Retraite a Saint-Gervais. — Pronostic d'un Académicien.

—

Quelque temps après cette séance, mon engagement se terminait avec Mitchell.

Au lieu de rentrer en France comme je l'eusse tant désiré après une aussi longue absence, je pensai qu'il était plus favorable à mes intérêts de continuer mes excursions dans les provinces anglaises jusqu'au mois de septembre, époque où j'espérais faire la réouverture de mon théâtre à Paris.

En conséquence, je me traçai un itinéraire dont la première station devait être Cambridge, ville renommée par son Université, et je partis.

Mais peut-être le lecteur n'a-t-il pas envie de me suivre dans cette longue excursion. Qu'il se rassure ; je ne le ferai pas voyager avec moi, d'autant plus que ma seconde course à travers l'Angleterre ne présente presque aucun détail qui soit digne d'être

mentionné ici. Je me contenterai de raconter quelques incidents, et entre autres, une petite aventure qui m'est arrivée, parce qu'elle peut servir de leçon aux artistes, quels qu'ils soient, en leur apprenant qu'il est dangereux pour leur amour-propre et pour leurs intérêts d'épuiser trop à fond la curiosité publique, dans les différentes localités où l'espoir de bonnes recettes les conduit.

Je devais, ainsi que je viens de le dire, aller directement de Londres à Cambridge, mais à moitié route, j'eus la fantaisie de m'arrêter à Herford, petite ville d'une dizaine de mille âmes, pour y donner quelques représentations.

Mes deux premières séances eurent un très grand succès ; mais à la troisième, voyant que le nombre des spectateurs avait de beaucoup diminué, je me décidai à n'en pas donner d'autres.

Mon régisseur combattit cette résolution, et il me donna des raisons qui ne manquaient certainement pas de valeur.

— Je vous assure, Monsieur, me dit-il, que dans la ville on ne parle que de votre séance. Chacun me demande si vous devez jouer encore demain, et déjà deux jeunes gens m'ont chargé de retenir leurs places pour le cas où vous vous détermineriez à rester.

Grenet, c'était le nom du régisseur, était bien le meilleur homme du monde. Mais j'aurais dû me méfier de ses conseils, en raison de sa disposition d'esprit à voir tout en beau. C'était l'optimisme incarné. Les supputations de succès qu'il me fit pour la séance future eussent laissé bien loin derrière elles celles de l'inventeur d'écritoires. A l'entendre, il fallait doubler le prix des places et augmenter le personnel du théâtre, pour contenir la foule qui devait venir me visiter.

Tout en plaisantant Grenet sur l'exagération de ses idées, je consentis néanmoins à ce qu'il fît poser les affiches pour la représentation qu'il me demandait.

Le lendemain, à sept heures et demie du soir, je me rendis, selon mon habitude, à la porte du théâtre pour donner l'ordre de faire ouvrir les bureaux et de laisser entrer le public. La séance devait commencer à huit heures précises.

Je trouvai mon régisseur complétement seul. Pas une âme ne s'était encore présentée; cependant cela ne l'empêcha pas de m'aborder d'un air radieux; c'était du reste son air normal.

— Monsieur, me dit-il en se frottant les mains, comme s'il avait eu à m'annoncer une excellente nouvelle, il n'y a encore personne à la porte du théâtre, mais c'est bon signe.

— C'est bon signe, dites-vous? Ah ça! mon cher Grenet, comment me prouverez-vous cela?

— C'est très facile à comprendre; vous avez dû remarquer, Monsieur, qu'à nos dernières séances nous n'avions eu que l'aristocratie du pays.

— Rien ne me prouve qu'il en ait été ainsi, mais je vous l'accorde; après?

— Après? c'est tout simple. Le commerce n'est point encore venu nous visiter, et c'est aujourd'hui que je l'attends. Ces négociants sont toujours si occupés, qu'ils remettent souvent au dernier jour pour se procurer un plaisir. Patience, vous allez voir, dans un instant, l'assaut que nous aurons à soutenir!

Et il regardait vers la porte d'entrée, de l'air d'un homme convaincu que ses prévisions se réaliseraient.

Nous avions encore une demi-heure, c'était plus qu'il n'en fallait pour remplir la salle. J'attendis. Mais cette demi-heure se passa dans une vaine attente; personne ne se présenta au bureau.

— Voici huit heures. dis-je en tirant ma montre; nous n'avons pas encore de spectateurs: qu'en dites-vous, Grenet?

— Ah! Monsieur, votre montre avance; ça, j'en suis sûr, car.....

Mon régisseur allait appuyer cette affirmation de quelque preuve tirée de son imagination, lorsque l'horloge de l'Hôtel-de-Ville sonna. Grenet se trouvant à bout de raisons, se contenta de garder le silence en jetant, toutefois, un coup-d'œil désespéré vers la porte.

Tout à coup je vois sa figure s'empourprer de plaisir.

— Ah! je l'avais bien dit, s'écrie-t-il en me montrant deux jeunes gens qui se dirigeaient de notre côté; voilà le public qui com-

mence à arriver, on se sera sans doute trompé d'heure. Allons ! chacun à son poste !

La joie de Grenet ne fut pas de longue durée ; il reconnut bientôt dans ces visiteurs les deux jeunes gens qui avaient retenu leurs places dès la veille.

— On n'a pas envahi nos stalles, crièrent-ils à l'optimiste, en se hâtant d'entrer.

— Non, Messieurs, non ; vous pouvez entrer, répondit Grenet en faisant une imperceptible grimace. Et il les conduisit complaisamment, en cherchant à leur donner un motif sur le vide de la salle qu'il prétendait momentané.

Il était à peine revenu au bureau qu'un monsieur d'un certain âge monte en toute hâte le péristyle du théâtre et se précipite vers le contrôle avec un empressement que mes succès des jours précédents pouvaient justifier.

— Pourrai-je avoir encore une place, dit-il d'une voix essoufflée ?

A cette demande qui semble une raillerie, mon pauvre Grenet abasourdi ne sait plus que répondre ; il se contente d'adresser à son interlocuteur une de ces phrases banales que l'on emploie souvent pour gagner du temps.

— Mon Dieu ! Monsieur, voyez-vous..... il faut que vous sachiez.....

— Je sais, Monsieur, je sais ; il n'y a plus de places ; je m'y attends ; mais de grâce, laissez-moi entrer, et je trouverai toujours bien quelque petit coin pour me caser.

— Permettez-moi donc, Monsieur, de vous dire...

— C'est inutile...

— Mais puisque, au contraire...

— A la bonne heure ! Donnez-moi alors une stalle, et je vais voir si je puis me placer dans un des couloirs.

A bout d'arguments, Grenet délivra le billet.

On peut se figurer l'étonnement de l'ardent visiteur, quand en entrant dans la salle il s'aperçut qu'il composait à lui seul le tiers de l'assemblée.

Quant à moi, j'eus bientôt pris mon parti sur cette déconvenue.

C'était, il est vrai, un *four* que je faisais, mais ce *four* se présentait d'une façon si originale que, en raison de sa singularité, je le regardais comme une diversion à mes succès passés ; je voulus même le faire tourner à l'agrément de ma soirée. On n'est pas, je crois, plus philosophe.

Ce fut avec une sorte de satisfaction que je vis les alentours du théâtre complétement déserts.

Après avoir donné, pour l'acquit de ma conscience, le quart d'heure de grâce aux retardataires, ne voyant venir personne, je fis annoncer à mes trois spectateurs que, n'écoutant que mon désir de leur être agréable, j'allais donner ma représentation.

Cette nouvelle inattendue souleva dans la salle un triple hurrah sous forme de remerciement.

J'avais pour orchestre huit musiciens, amateurs de la ville. Ces artistes, vu ma qualité de Français, jouaient, chaque soir, pour ouverture, l'air des Girondins et la Marseillaise à grand renfort de grosse caisse, de même qu'ils ne manquaient jamais de terminer la séance par le *God save the queen*.

L'introduction patriotique terminée, je commençai ma séance.

Mon public s'était groupé sur le premier banc de l'orchestre, de sorte que pour m'adresser à lui dans mes explications, j'aurais été obligé de tenir la tête constamment baissée et dirigée vers le même point ; cela aurait fini par être fort incommode. Je pris le parti de porter mes regards dans la salle et de parler aux banquettes, comme si je les eusse vues animées pour moi d'une bienveillante attention.

Je fis dans cette circonstance un véritable tour de force, car je déployai, pour l'exécution de mes expériences, le même soin, la même verve, le même entrain que devant un millier d'auditeurs.

De son côté, mon public faisait tout le bruit possible pour me prouver sa satisfaction. Il trépignait, applaudissait, criait, de manière à me faire presque croire que la salle était complétement garnie.

La séance entière ne fut qu'un échange de bons procédés, et chacun des spectateurs vit avec peine arriver la dernière de mes

expériences. Celle-là n'était pas indiquée sur l'affiche ; je la réservais comme la meilleure de mes surprises.

— Messieurs, dis-je à mon triple auditoire, j'ai besoin, pour l'exécution de ce tour, d'être assisté de trois compères. Quelles sont les personnes parmi l'assemblée qui veulent bien monter sur la scène ?

A cette comique invitation, le public se leva en masse et vint obligeamment se mettre à ma disposition.

Les trois assistants consentirent à se ranger sur le devant de la scène, avec promesse de ne point regarder derrière eux. Je leur remis à chacun un verre vide, en leur annonçant qu'il se remplirait d'excellent punch aussitôt qu'ils en témoigneraient le désir, et j'ajoutai que, pour faciliter l'exécution de ce souhait, il faudrait qu'ils répétassent après moi quelques mots baroques tirés du grimoire de l'enchanteur Merlin.

Cette plaisanterie n'était proposée que pour gagner du temps, car tandis que nous l'exécutions en riant aux éclats, un changement à vue s'opérait derrière mes aimables compères. La table sur laquelle j'avais exécuté mes expériences était remplacée par une autre garnie d'une excellente collation. Un énorme bol de punch brûlait au milieu.

Grenet, vêtu de noir, cravaté de blanc, armé d'une cuillère, en stimulait la flamme bleuâtre, et lorsque mes compères exprimèrent la volonté de voir leurs verres se remplir de punch :

— Retournez-vous, leur dit-il de sa voix la plus grave, et vous allez voir vos souhaits accomplis.

Ce fut un coup de théâtre pour mes trois *adeptes*, qui restèrent un instant ébahis de surprise, ce qui me donna le loisir de compléter l'expérience en faisant emplir leurs verres.

Les musiciens avaient été les spectateurs de cette petite scène ; je les priai de venir se joindre à nous pour éprouver la vertu de mon bol inépuisable. Cette invitation fut joyeusement acceptée ; on entoura la table, on emplit les verres, on les vida, et nous ne passâmes pas moins de deux heures à deviser sur l'agrément de cette expérience.

Grâce à la prodigalité de l'*inexhaustible bowl of punch*, mes convives furent tous saisis d'une tendre expansion. Peu s'en fallut qu'on ne s'embrassât en se quittant ; on se contenta cependant de se serrer la main, en se promettant mutuellement le plus amical souvenir.

L'enseignement que l'on peut tirer de cette anecdote, c'est que, pour présenter ses adieux au public dans un théâtre, il ne faut pas attendre qu'il n'y soit plus pour les recevoir.

Au sortir d'Herfort, je me rendis à Cambridge, puis à Bury-Saint-Edmond, à Ipswich et à Colchester, faisant partout des recettes proportionnées à l'importance de la population. Je n'ai conservé de ces cinq villes que trois souvenirs : le fiasco d'Herfort, l'accueil enthousiaste des étudiants de Cambridge et les noisettes de Colchester.

Mais, me demandera-t-on, quel rapport peut-il y avoir entre des noisettes et une représentation de magie ? Un mot mettra le lecteur au courant du fait et lui expliquera toutes les tribulations que ce fruit m'a causées.

Il est d'usage dans la ville de Colchester, lorsque l'on va au spectacle, de remplir ses poches de noisettes ; d'ailleurs, n'en a-t-on pas chez soi, qu'on trouve à en acheter à la porte du théâtre. On les casse et on les mange pendant le cours de la représentation, sous forme de rafraîchissements. Hommes et femmes ont cette manie *cassante*, en sorte qu'il s'établit dans la salle un feu roulant de bris de noisettes qui, par moments, devient assez fort pour couvrir la voix ; l'artiste qui est en scène en est quitte pour répéter la phrase qu'il pense n'avoir pas été entendue.

Rien ne m'agaçait les nerfs comme cet incessant cliquetis. Ma première représentation s'en ressentit, et malgré mes efforts pour me maîtriser, je fis ma séance tout entière sur le ton de l'irritation. Malgré cet ennui, je consentis à jouer une seconde fois ; mais le le directeur ne put jamais me décider à lui accorder une troisième représentation. Il eut beau m'assurer que ses artistes dramatiques avaient fini par se faire à cette étrange musique ; que même il

n'était pas rare de voir en scène un acteur secondaire casser une noisette en attendant la réplique, je le quittai, ne voulant pas en entendre davantage.

Décidément les théâtres des petites villes anglaises sont loin de valoir ceux des grandes cités.

A Colchester devait s'arrêter ma tournée, et je me disposais à plier bagage pour la France, lorsque Knowles, le directeur de Manchester, se rappelant mes succès à son théâtre, vint me proposer d'entreprendre avec lui un voyage à travers l'Irlande et l'Ecosse. Nous étions alors au mois de juin 1849. Paris, on se le rappelle, était alors plus que jamais agité par les questions politiques ; les théâtres en France n'existaient que pour mémoire. Je ne fus pas longtemps à me décider ; je partis avec mon *english menager*.

Notre excursion ne dura pas moins de quatre mois, et ce ne fut que vers la fin d'octobre que je remis le pied sur le sol français.

Ai-je besoin de dire le bonheur avec lequel je me retrouvai devant le public parisien, dont je n'avais pas oublié le bienveillant patronage ? Les artistes qui, comme moi, ont été longtemps absents de Paris, le comprendront, car ils savent que rien n'est doux au cœur comme les applaudissements donnés par des concitoyens.

Malheureusement, lorsque je repris le cours de mes représentations, je m'aperçus avec peine du changement qui s'était opéré dans ma santé ; ces séances, que je faisais jadis sans aucune fatigue, me jetaient maintenant dans un pénible accablement.

Il m'était facile d'attribuer une cause à ce fâcheux état. Les veilles, les fatigues, l'incessante préoccupation de mes représentations et plus encore l'atmosphère brumeuse de la Grande-Bretagne, avaient épuisé mes forces. Ma vie s'était en quelque sorte usée pendant mon émigration. Il m'eût fallu pour la régénérer un long repos, et je ne devais pas y songer à cette époque, au milieu de la meilleure saison de l'année. Je ne pus que prendre des précautions pour l'avenir, dans le cas où je me trouverais tout à fait forcé par ma santé de m'arrêter. Je me décidai à former un élève

qui me remplaçât au besoin et dont le travail pût, en attendant, me venir en aide.

Un artiste d'un extérieur agréable et dont je connaissais l'intelligence, sembla me présenter les conditions que je pouvais désirer. Mes propositions lui convinrent ; il entra aussitôt chez moi. Le futur prestidigitateur montra du reste de l'aptitude et un grand zèle pour mes leçons ; je le mis en peu de temps à même de préparer mes expériences, puis il m'aida dans l'administration de mon théâtre, et lorsque vinrent les grandes chaleurs de l'été, en 1850, au lieu de fermer ma salle, selon mon habitude, je continuai de faire poser des affiches dans Paris ; seulement mon nom fut remplacé par celui d'Hamilton.

Eu égard à son peu d'études, mon remplaçant provisoire ne pouvait être encore très fort ; mais il était convenable dans ses expériences, et le public se montra satisfait. Pendant ce temps, je goûtais à la campagne les douceurs d'un repos longtemps désiré.

Un homme qui a fait une longue route ne ressent jamais plus vivement la fatigue que lorsque, après s'être arrêté quelques instants pour se reposer, il veut continuer son voyage. C'est ce que j'éprouvai quand, le terme de mes vacances arrivé, il me fallut quitter la campagne pour recommencer l'existence fébrile du théâtre. Jamais je ne ressentis plus de lassitude ; jamais aussi je n'eus un désir plus vif de jouir d'une complète liberté, de renoncer à ces fatigues à heure nommée, qu'on peut appeler justement le collier de misère.

A ce mot, je vois déjà bien des lecteurs se récrier. Pourquoi, diront-ils, nommer ainsi un travail dont le but est d'émerveiller une assemblée, et le résultat de procurer honneur et profit ?

Je me trouve forcé de justifier mon expression.

Le lecteur comprendra facilement que les fatigues, les préoccupations et la responsabilité attachées à une séance de *magie* n'empêchent pas le prestidigitateur d'être soumis aux autres misères de l'humanité. Or, quels que soient ses chagrins ou ses souffrances, il doit cependant chaque soir et à heure fixe les refouler dans son cœur pour revêtir le masque de l'enjouement et de la santé.

C'est déjà, croyez-moi, lecteur, une pénible tâche, mais ce n'est pas tout, il lui faut encore, et ceci s'applique à tous les artistes en général, il lui faut, sous peine de déchéance, égayer, animer, surexciter le public, lui procurer enfin, disons-le mot, du plaisir pour son argent.

Pense-t-on que cela soit toujours chose facile ?

En vérité, la situation qui est faite aux artistes serait intolérable, s'ils ne trouvaient pas dans la sympathie et les applaudissements du public une douce récompense qui leur fait oublier les petites misères de la vie.

Je puis le dire avec orgueil : jusqu'au dernier jour de ma vie artistique, je n'ai rencontré que bienveillance et sympathie ; mais plus je m'efforçais de m'en montrer toujours digne, plus je sentais que mes forces diminuaient, et plus aussi augmentait en moi le désir de vivre dans la retraite et la liberté.

Enfin, vers le mois de janvier 1852, jugeant Hamilton apte à me succéder, je me décidai à lui céder mon établisssement, et, pour que mon théâtre, l'œuvre de mon travail, restât dans ma famille, on passa deux contrats : le même jour, mon élève devint mon beau-frère et mon successeur.

Cependant quelque avide que soit un artiste de rentrer dans la vie tranquille et solitaire, il est bien rare qu'il renonce tout-à-coup et pour toujours à mériter les applaudissements dont il s'est fait une douce habitude. On ne sera donc pas étonné d'apprendre que je voulus, après m'être reposé pendant plusieurs mois, donner encore quelques représentations, avant de prendre définitivement congé du public.

Je ne connaissais pas l'Allemagne ; je gagnai les bords du Rhin. Désirant ne pas me fatiguer, je résolus de me réserver le choix des lieux où je donnerais mes représentations. Je m'arrêtai donc de préférence dans ces séjours de fête que l'on nomme des villes de bains, et je visitai successivement Bade, Wiesbaden, Hombourg, Ems, Aix-la-Chapelle et Spa. Chacune de mes séances, ou peu s'en faut, fut honorée de la présence d'un ou de plusieurs des Princes de la Confédération Germanique.

Mon intention était de rentrer en France après les représentations que j'avais données à Spa, lorsque, à la sollicitation du directeur d'un théâtre de Berlin, M. Engel, je me décidai à retourner sur mes pas, et je partis pour la capitale de la Prusse.

J'avais contracté avec M. Engel un engagement de six semaines; mon succès et aussi les excellentes relations que j'eus avec mon directeur me firent prolonger pendant trois mois mon séjour à Berlin. Je ne pouvais, du reste, prendre congé du public d'une manière plus brillante; jamais peut-être je n'avais vu une foule plus compacte assister à mes séances. Aussi, l'accueil que j'ai reçu des Berlinois restera-t-il dans ma mémoire parmi mes meilleurs souvenirs.

De Berlin, je me rendis directement près de Blois, dans la retraite que je m'étais choisie.

Quelle que fût ma satisfaction de jouir enfin d'une liberté si longtemps désirée, elle eut bientôt subi le sort commun à tous nos plaisirs, et elle n'eût pas manqué de s'émousser par la jouissance même, si je n'avais réservé pour ces heureux loisirs des études dans lesquelles j'espérais trouver une distraction sans cesse renaissante. Après avoir acquis un bien-être matériel à l'aide de travaux traités bien à tort de futiles, j'allais me livrer à des recherches sérieuses, ainsi que me le conseillait jadis un membre de l'Institut.

Le fait auquel je fais allusion remonte à l'époque de l'exposition de 1844, où je présentai mes automates et mes curiosités mécaniques.

Le jury chargé de l'examen des machines et instruments de précision s'était approché de mes produits, et j'avais, en sa présence, renouvelé la petite séance donnée quelques jours auparavant devant le roi Louis-Philippe.

Après avoir écouté avec intérêt le détail des nombreuses difficultés que j'avais eu à surmonter dans l'exécution de mes automates, l'un des membres du jury prenant la parole :

— C'est bien dommage, Monsieur Robert-Houdin, me dit-il, que vous n'ayez pas appliqué à des travaux sérieux les efforts d'imagination que vous avez déployés pour des objets de fantaisie.

Cette critique me blessait d'autant plus, qu'à cette époque je ne voyais rien au-dessus de mes travaux, et que dans mes plus beaux rêves d'avenir, je n'ambitionnais d'autre gloire que celle du savant auteur du *canard automate*.

— Monsieur, répondis-je d'un ton visiblement piqué, je ne connais pas de travaux plus sérieux que ceux qui font vivre un honnête homme. Toutefois je suis prêt à changer de direction si vous m'en donnez l'avis après que vous m'aurez écouté.

A l'époque où je m'occupais d'horlogerie de précision, je gagnais à peine de quoi vivre. Aujourd'hui, j'ai quatre ouvriers pour m'aider dans la confection de mes automates; le moins habile gagne six francs dans sa journée; jugez ce que je dois gagner moi-même.

Je vous demande maintenant, Monsieur, si je dois retourner à mon ancienne profession.

Mon interlocuteur se tut, mais un autre membre du jury s'approchant de moi, me dit à demi-voix :

— Continuez, Monsieur Robert-Houdin, continuez ; j'ai l'assurance que vos ingénieux travaux, après vous avoir conduit au succès, vous mèneront tout droit à des découvertes utiles.

— Monsieur le baron Séguier, répondis-je sur le même ton, je vous remercie de votre encourageant pronostic ; je ferai mes efforts pour le justifier (1).

J'ai suivi l'avis de l'illustre savant, et je m'en suis fort bien trouvé.

(1) Ce petit incident n'empêcha pas le jury de m'accorder une médaille d'argent pour mes automates. Onze ans plus tard, à notre exposition universelle de 1855, je recevais une médaille de première classe pour de nouvelles applications de l'électricité à la mécanique.

CHAPITRE XIX.

Voyage en Algérie. — Convocation des chefs de tribus. — Fêtes. — Représentations devant les Arabes. — Enervation d'un Kabyle. — Invulnérabilité. — Escamotage d'un Maure. — Panique et fuite des spectateurs. — Réconciliation. — La secte des Aissaoua. — Leurs prétendus miracles. — Excursion dans l'intérieur de l'Algérie. — La demeure d'un Bach-Agha. — Repas comique. — Une soirée de hauts dignitaires Arabes. — Mystification d'un marabout. — L'Arabe sous sa tente, etc. etc. — Retour en France. — Conclusion.

> Inveni portum ; spes et fortuna, valete !
> Enfin, je suis au port ; espérance et fortune,
> Salut !......

Me voilà donc arrivé au but de toutes mes espérances ! J'ai dit adieu pour toujours à la vie d'artiste, et de ma retraite, j'envoie un dernier salut à mes bons et gracieux spectateurs. Désormais plus d'anxiété, plus d'inquiétudes ; libre et tranquille, je vais me livrer à de paisibles études et jouir de la plus douce existence qu'il soit permis à l'homme de goûter sur terre.

J'en étais là de mes plans de félicité, lorsqu'un jour je reçus une lettre de M. le colonel de Neveu, chef du bureau politique à Alger. Ce haut fonctionnaire me priait de me rendre dans notre Colonie, pour y donner des représentations devant les principaux chefs de tribus arabes.

Cette proposition me trouva en *pleine lune de miel*, si je puis m'exprimer ainsi. A peine remis des fatigues de mes voyages, je goûtais à longs traits les douceurs de ce repos tant désiré; il m'eût coûté d'en rompre sitôt le charme. J'exprimai à M. de Neveu tous mes regrets de ne pouvoir alors accepter son invitation.

Le colonel prit acte de mes regrets, et l'année suivante, il me les rappela. C'était en 1855 ; mais j'avais présenté à l'Exposition universelle plusieurs applications nouvelles de l'électricité à la mécanique, et, ayant appris que le jury m'avait jugé digne d'une récompense, je ne voulais pas quitter Paris sans l'avoir reçue. Tel fut du moins le motif sur lequel j'appuyai un nouveau refus, accompagné de nouveaux regrets.

Mais le colonel faisait collection de tous ces regrets, et vers le mois de juin de l'année 1856, il me les présenta comme une lettre de change à acquitter. Cette fois, j'étais à bout d'arguments sérieux, et, bien qu'il m'en coûtât de quitter ma retraite pour aller affronter les caprices de la Méditerranée dans les plus mauvais mois de l'année, je me décidai à partir.

Il fut convenu que je serais rendu à Alger pour le 27 septembre suivant, jour où devaient commencer les grandes fêtes que la capitale de l'Algérie offre annuellement aux Arabes.

Je dois dire aussi que ce qui influença beaucoup ma détermination, ce fut de savoir que la mission pour laquelle on m'appelait en Algérie avait un caractère quasi-politique. J'étais fier, moi simple artiste, de pouvoir rendre un service à mon pays.

On n'ignore pas que le plus grand nombre des révoltes qu'on a eu à réprimer en Algérie ont été suscitées par des intrigants qui se disent inspirés par le Prophète, et qui sont regardés par les Arabes comme des envoyés de Dieu sur la terre, pour les délivrer de l'oppression des *Roumi* (chrétiens).

Or, ces faux prophètes, ces saints marabouts qui, en résumé, ne sont pas plus sorciers que moi, et qui le sont encore moins, parviennent cependant à enflammer le fanatisme de leurs coreligionnaires à l'aide de tours de passe-passe aussi primitifs que les spectateurs devant lesquels ils sont présentés.

Il importait donc au gouvernement de chercher à détruire leur funeste influence, et l'on comptait sur moi pour cela. On espérait, avec raison, faire comprendre aux Arabes, à l'aide de mes séances, que les tours de leurs marabouts ne sont que des enfantillages et ne peuvent plus, en raison de leur naïveté, représenter les miracles d'un envoyé du Très-Haut ; ce qui nous conduisait aussi tout naturellement à leur montrer que nous leur sommes supérieurs en toutes choses et que, en fait de sorciers, il n'y a rien de tel que les Français.

On verra plus tard le succès qu'obtint cette habile tactique.

Du jour de mon acceptation à celui de mon départ, il devait s'écouler trois mois ; je les employai à préparer un arsenal complet de mes meilleurs tours, et je partis de Saint-Gervais le 10 septembre.

Je glisserai rapidement sur le récit de mon voyage à travers la France et la Méditerranée ; je dirai seulement qu'à peine en mer, je désirais déjà être arrivé, et que ce fut avec une joie indicible que, après trente-six heures de navigation, j'aperçus la capitale de notre colonie.

J'étais attendu. Une ordonnance vint au-devant de moi dans une charmante barque et me conduisit à l'hôtel d'Orient, où l'on m'avait retenu un appartement.

Le Gouvernement avait fort bien fait les choses, car il m'avait logé comme un prince. De la fenêtre de mon salon je voyais la rade d'Alger, et ma vue n'avait d'autre limite que l'horizon. La mer est toujours belle lorsqu'on la voit de sa fenêtre ; aussi, chaque matin, je l'admirais et lui pardonnais ses petites taquineries passées.

De mon hôtel j'apercevais aussi cette magnifique place du *Gouvernement*, plantée d'orangers comme on n'en voit pas en France. Ils étaient à cette époque chargés de fleurs épanouies et de fruits en pleine maturité.

Par la suite, nous nous plaisions, M^me Robert-Houdin et moi, à aller le soir, sous leur ombrage, prendre une glace à la porte d'un

Tortoni algerien, tout en respirant la brise parfumée que nous apportait la mer. Après ce plaisir, rien ne nous intéressait autant que l'observation de cette immense variété d'hommes qui circulaient devant nous.

On eût dit que les cinq parties du monde avaient envoyé leurs représentants en Algérie : c'étaient des Français, des Espagnols, des Maltais, des Italiens, des Allemands, des Suisses, des Prussiens, des Belges, des Portugais, des Polonais, des Russes, des Anglais, des Américains, tous faisant partie de la population algérienne. Joignons à cela les différents types arabes, tels que les Maures, les Kabyles, les Koulougly, les Biskri, les Mozabites, les Nègres, les Juifs arabes, et l'on aura une idée du spectacle qui se déroulait à nos yeux.

Lorsque j'arrivai à Alger, M. de Neveu m'apprit qu'une partie de la Kabylie s'étant révoltée, le Maréchal Gouverneur venait de partir avec un corps expéditionnaire pour la soumettre. En conséquence de ce fait, les fêtes pour lesquelles on devait convoquer les chefs arabes ne pouvaient avoir lieu avant un mois, et mes représentations étaient remises à cette époque.

— J'ai à vous demander maintenant, ajouta le colonel, si vous voulez souscrire à ce nouvel engagement.

— Mon colonel, dis-je sur le ton de la plaisanterie, je me regarde comme engagé militairement, puisque je relève de M. le Gouverneur. Fidèle à mon poste et à ma mission, je resterai, quoi qu'il arrive.

— Très bien ! Monsieur Robert-Houdin, fit en riant le colonel, vous agissez là en véritable soldat français, et la colonie vous en saura gré. Du reste, nous tâcherons que votre service en Algérie vous soit le plus doux possible. Nous avons donné des ordres à votre hôtel, pour que vous et Mme Robert-Houdin n'ayez point à regretter le bien-être que vous avez quitté pour venir ici. (J'ai oublié de dire que dans mes conditions d'engagement, j'avais stipulé que Mme Robert-Houdin m'accompagnerait.) Si en attendant vos représentations officielles, il vous était agréable, pour occuper vos loisirs, de donner des séances au théâtre de la ville, le

Gouverneur le met à votre disposition trois jours par semaine, les autres jours appartenant à la troupe d'opéra.

Cette proposition me convenait à merveille ; j'y voyais trois avantages : le premier, de me refaire la main, car il y avait deux ans que j'avais quitté la scène ; le second, d'essayer les effets de mes expériences sur les Arabes de la ville ; le troisième, de faire de fructueuses recettes. J'acceptai, et comme j'adressais mes remerciements à M. de Neveu :

— C'est à nous de vous remercier, me dit-il, en donnant des représentations à Alger pendant l'expédition de Kabylie, vous nous rendez un grand service.

— Lequel, colonel ?

— En occupant l'imagination des Algériens, nous les empêchons de se livrer, sur les éventualités de la campagne, à d'absurdes suppositions, qui pourraient être très préjudiciables au gouvernement.

— S'il en est ainsi, je vais me mettre immédiatement à l'œuvre.

Le colonel partit le lendemain pour rejoindre le maréchal. Auparavant, il m'avait remis entre les mains de l'autorité civile, c'est-à-dire qu'il m'avait présenté au maire de la ville, M. de Guiroye, qui déploya envers moi une extrême obligeance pour me faciliter l'organisation de mes séances.

On pourrait croire qu'en raison du haut patronage sur lequel j'étais appuyé, je n'eus qu'à suivre un sentier semé de fleurs, comme dirait un poète, pour arriver à mes représentations. Il n'en fut rien ; j'eus à subir une foule de tracasseries qui auraient pu m'ennuyer beaucoup, si je n'avais été muni d'un fond de philosophie à toute épreuve.

M. D...., directeur privilégié de la salle Bab-Azoun, venait de commencer sa saison théâtrale avec une troupe d'opéra ; craignant que les succès d'un étranger sur sa propre scène ne détournassent l'attention publique de ses représentations, il se hâta de faire des réclamations auprès de l'autorité.

Le maire, pour toute consolation, lui répondit que le Gouvernenement voulait qu'il en fût ainsi. M. D.... protesta et alla même

jusqu'à menacer de quitter sa direction. Le maire se renferma dans son inflexible décision.

Le temps tournait au noir, et la ville d'Alger se trouvait sous le coup d'une éclipse totale de direction, lorsque par esprit de conciliation, je consentis à ne jouer que deux fois par semaine, et à attendre pour commencer mes séances que les débuts de la troupe d'opéra fussent terminés.

Cette concession calma un peu l'*impresario*, sans toutefois me gagner ses bonnes grâces. M. D..... se tint toujours à mon égard dans une froideur qui témoignait de son mécontentement. Mais j'étais dans les dispositions qu'a presque toujours un homme complétement indépendant : cette froideur ne me rendit point malheureux.

Je sus également me mettre au-dessus des taquineries que me suscitèrent certains employés subalternes de la direction, et, fort de cette pensée que mon voyage d'Algérie devait être un voyage d'agrément, je pris le parti de rire de ces attaques mesquines. D'ailleurs mon attention était tout entière à une chose bien plus intéressante pour moi.

Les journaux avaient annoncé mes représentations. Cette nouvelle souleva aussitôt dans la presse algérienne une polémique dont l'étrangeté ne contribua pas peu à donner une grande publicité à mes débuts.

« Robert-Houdin, dit un journal, ne peut pas être à Alger, puisque tous les jours on voit annoncer dans les journaux de Paris : « *Robert-Houdin, tous les soirs, à 8 heures.* »

— Pourquoi, répondit plaisamment un autre journal, Robert-Houdin ne donnerait-il pas des représentations à Alger, tout en restant à Paris ? Ne sait-on pas que ce sorcier a le don de l'ubiquité, et qu'il lui arrive souvent de donner, le même jour et en personne, des séances à Paris, à Rome et à Moscou ?

La discussion continua ainsi pendant plusieurs jours, les uns niant ma présence, les autres l'affirmant.

Le public d'Alger voulait bien accepter ce fait comme une de ces plaisanteries qu'on qualifie généralement du nom de *canard*, mais

il voulait aussi qu'on l'assurât qu'il ne serait pas victime d'une mystification en venant au théâtre.

Enfin, on parla sérieusement, et les journalistes expliquèrent alors que M. Hamilton, en succédant à son beau-frère, avait conservé pour titre de son théâtre le nom de ce dernier, de sorte que *Robert-Houdin* pouvait aussi bien s'appliquer à l'artiste qui portait ce nom qu'à son genre de spectacle.

Cette curieuse polémique, les tracasseries suscitées par M. D...., et, j'aime à le croire, l'attrait de mes séances, attirèrent un concours prodigieux de spectateurs. Tous les billets avaient été pris à l'avance, et la salle fut remplie à s'y étouffer; c'est le mot. Nous étions à la mi-septembre, et le thermomètre marquait encore 35 degrés centigrades.

Pauvres spectateurs, comme je les plaignais ! A en juger par ce que j'éprouvais moi-même, c'était à sécher sur place, à être *momifié*. Je craignais bien que l'enthousiasme, ainsi que cela arrive toujours en pareil cas, ne fût en raison inverse de la température. Je n'eus au contraire qu'à me louer de l'accueil qui me fut fait, et je tirai de ce succès un heureux présage pour l'avenir.

Afin de ne point enlever au récit de mes représentations officielles, comme les nommait M. de Neveu, l'intérêt que le lecteur doit y trouver, je ne donnerai aucun détail sur celles qui les précédèrent et qui furent toutes comme autant de ballons d'essai. Du reste, les Arabes y vinrent en petit nombre. Ces hommes de nature indolente et sensuelle mettent bien au-dessus du plaisir d'un spectacle le bonheur de s'étendre sur une natte et d'y fumer en paix.

Aussi, le gouverneur, guidé par la connaissance approfondie qu'il avait de leur caractère, ne les invitait-il jamais à une fête; il les y convoquait militairement. C'est ce qui eut lieu pour mes représentations.

Ainsi que M. de Neveu me l'avait annoncé, le corps expéditionnaire rentra à Alger le 20 octobre, et les fêtes qui avaient été suspendues par la guerre, furent annoncées pour le 27. On envoya des émissaires sur les différents points de la colonie, et au jour fixé, les chefs de tribus, accompagnés d'une suite nombreuse, se trouvèrent en présence du Maréchal-Gouverneur.

Ces fêtes d'automne, les plus brillantes de l'Algérie, et qui sont sans rivales peut-être dans aucune autre contrée du monde, présentent un aspect pittoresque et véritablement remarquable.

J'aimerais à pouvoir peindre ici la physionomie étrange que prit la capitale de l'Algérie à l'arrivée des goums du Tell et du Sud ; et ce camp des indigènes, inextricable pêle-mêle de tentes, d'hommes, de chevaux, qui offrait mille contrastes aussi séduisants que bizarres ; et le brillant cortége du Gouverneur général au milieu duquel les chefs Arabes, à l'air sévère, attiraient les regards par le luxe des costumes, la beauté des chevaux et l'éclat des harnachements tout brodés d'or ; et ce merveilleux hippodrome, placé entre la mer, le riant côteau de Mustapha, la blanche ville d'Alger et la plaine d'Hussein-Dey, que dominent au loin de sombres montagnes. Mais je n'en dirai rien. Je ne décrirai pas non plus ces exercices militaires, image d'une guerre sans règle et sans frein qu'on appelle la Fantasia, où 1,200 Arabes, montés sur de superbes coursiers, s'animant et poussant des cris sauvages comme en un jour de bataille, déployèrent tout ce qu'un homme peut posséder de vigueur, d'adresse et d'intelligence. Je ne parlerai même pas de cette admirable exhibition d'étalons arabes dont chaque sujet excitait au passage la plus vive admiration ; car tout cela a été dit, et j'ai hâte d'arriver à mes représentations, dont les différents épisodes ne furent pas, j'ose le dire, les moins intéressants de cette immense fête. Je ne citerai qu'un fait, parce qu'il m'a vivement frappé.

J'ai vu dans ces luttes hippiques, où hommes et chevaux, l'œil en feu, la bouche écumante, semblent dépasser en vitesse nos plus puissantes locomotives ; j'ai vu, dis-je, un cavalier montant un magnifique cheval arabe, vaincre à la course, non-seulement tous les chevaux de son cercle, mais distancer encore dans une course suprême tous les chevaux vainqueurs. Ce cavalier avait douze ans et pouvait passer sous son cheval sans se baisser (1).

(1) J'avais cru jusque-là que le type du cheval arabe était d'être petit et délicat. On trouve en Algérie d'excellents chevaux de toute grandeur et de toute force.

Les courses durèrent trois jours. Je devais donner mes représentations à la fin du second et troisième.

Avant d'en parler, je dirai un mot du théâtre d'Alger.

C'est une assez jolie salle dans le genre de celle des Variétés à Paris, et décorée avec assez de goût. Elle est située à l'extrémité de la rue Bab-Azoum, sur la place qui porte ce nom. L'extérieur en est monumental et d'un aspect séduisant; la façade surtout est d'une grande élégance de style.

En voyant cet immense édifice, on pourrait croire qu'il renferme une vaste salle. Il n'en est rien. L'architecte a tout sacrifié aux exigences de l'ordre public et de la circulation. Les escaliers, les couloirs et le foyer occupent un aussi grand espace que la salle entière. Peut-être cet artiste a-t-il pris en considération le nombre des amateurs de spectacle qui est assez restreint à Alger, et a-t-il pensé qu'une petite salle offrirait aux artistes une plus grande chance de succès.

Le 28 octobre, jour convenu pour la première de mes représentations devant les Arabes, j'étais de bonne heure à mon poste, et je pus jouir du spectacle de leur entrée dans le théâtre.

Chaque goum, rangé par compagnie, fut introduit séparément et conduit dans un ordre parfait aux places qui lui étaient assignées d'avance. Ensuite vint le tour des chefs, qui se placèrent avec tout le calme que comporte leur caractère.

Leur installation fut assez longue à opérer, car ces hommes de la nature ne pouvaient pas comprendre qu'on s'emboîtât ainsi, côte à côte, pour assister à un spectacle, et nos sièges si confortables, loin de leur sembler tels, les gênaient singulièrement. Je les vis se remuer pendant longtemps et chercher à replier sous eux leurs jambes, à la façon des tailleurs européens.

Le maréchal Randon, sa famille et son état-major occupaient deux loges d'avant-scène, à droite du théâtre. Le Préfet et quelques-unes des autorités civiles étaient vis-à-vis dans deux autres loges.

Le Maire s'était placé près des stalles de balcon. M. le colonel de Neveu était partout : c'était l'organisateur de la fête.

Les Caïds, les Aghas, les Bach-Aghas, et autres Arabes titrés eurent les honneurs de la salle : ils occupèrent les stalles d'orchestre et de balcon.

Au milieu d'eux étaient quelques officiers privilégiés, et enfin des interprètes se mêlèrent de tous côtés aux spectateurs pour leur traduire mes paroles.

On m'a rapporté aussi que des curieux qui n'avaient pu obtenir des billets d'entrée, avaient pris le burnous arabe et, la tête ceinte de la corde de poil de chameau, s'étaient faufilés parmi leurs nouveaux co-religionnaires.

C'était vraiment un coup-d'œil non moins curieux qu'admirable que cette étrange composition de spectateurs.

Le balcon, surtout, présentait un aspect aussi beau qu'imposant. Une soixantaine de chefs Arabes, revêtus de leurs manteaux rouges (indice de leur soumission à la France), sur lesquels brillaient une ou plusieurs décorations, se tenaient avec une majestueuse dignité, attendant gravement ma représentation.

J'ai joué devant de brillantes assemblées, mais jamais devant aucune qui m'ait aussi vivement impressionné ; toutefois cette impression que je ressentis au lever du rideau, loin de me paralyser, m'inspira au contraire une vive sympathie pour des spectateurs dont les physionomies semblaient si bien préparées à accepter les prestiges qui leur avaient été annoncés. Dès mon entrée en scène, je me sentis tout à l'aise et comme joyeux du spectacle que j'allais me donner.

J'avais bien un peu, je l'avoue, l'envie de rire et de moi et de mon assistance, car je me présentais la baguette à la main avec toute la gravité d'un véritable sorcier. Je n'y cédai pas. Il ne s'agissait plus ici de distraire et de récréer un public curieux et bienveillant ; il fallait frapper juste et fort sur des imaginations grossières et sur des esprits prévenus, car je jouais le rôle de Marabout français.

Comparées aux simples tours de leurs prétendus sorciers, mes expériences devaient être pour les Arabes de véritables miracles.

Je commençai ma séance au milieu du silence le plus profond,

je dirais presque le plus religieux, et l'attention des spectateurs était telle, qu'ils paraissaient comme pétrifiés sur place. Leurs doigts seuls, agités d'un mouvement nerveux, faisaient glisser rapidement les grains de leurs chapelets, pendant qu'ils invoquaient sans doute la protection du Très-Haut.

Cet état apathique de mes spectateurs ne me satisfaisait pas ; je n'étais pas venu en Algérie pour visiter un salon de figures de cire ; je voulais autour de moi du mouvement, de l'animation, de l'existence enfin.

Je changeai de batterie. Au lieu de généraliser mes interpellations, je m'adressai plus particulièrement à quelques-uns d'entre les Arabes, je les stimulai par mes paroles et surtout par mes actions. L'étonnement fit place alors à un sentiment plus expressif, qui se traduisit bientôt par de bruyants éclats.

Ce fut surtout lorsque je fis sortir des boulets de canon d'un chapeau, que mes spectateurs, quittant leur gravité, exprimèrent leur joyeuse admiration par les gestes les plus bizarres et les plus énergiques.

Vinrent ensuite, accueillis avec le même succès, la *Corbeille de fleurs*, paraissant instantanément au milieu d'un foulard ; la *Corne d'abondance*, fournissant une multitude d'objets que je distribuai, sans pouvoir cependant satisfaire aux nombreuses demandes faites de toutes parts, et plus encore par ceux mêmes qui avaient déjà les mains pleines ; les *pièces de cinq francs*, envoyées à travers la salle dans un coffre de cristal suspendu au milieu des spectateurs.

Il est un tour que j'eusse bien désiré faire, c'était celui de ma *bouteille inépuisable*, si appréciée des Parisiens et des ouvriers de Manchester. Je ne pouvais le faire figurer dans cette séance, car, on le sait, les sectateurs de Mahomet ne boivent aucune liqueur fermentée, du moins en public. Je le remplaçai avec assez d'avantage par le suivant.

Je pris une coupe en argent, de celles qu'on appelle *bols de punch* dans les cafés de Paris. J'en dévissai le pied, et, passant ma baguette au travers, je montrai que ce vase ne contenait rien; puis, ayant rajusté les deux parties, j'allai au milieu du parterre;

et là, à mon commandement, le bol fut *magiquement* rempli de dragées qui furent trouvées excellentes.

Les bonbons épuisés, je renversai le vase et je proposai de l'emplir de très bon café, à l'aide d'une simple conjuration......
Et passant gravement par trois fois ma main sur le vase, une vapeur épaisse en sortit à l'instant et annonça la présence du précieux liquide. Le bol était plein de café bouillant ; je le versai aussitôt dans des tasses et je l'offris à mes spectateurs ébahis.

Les premières tasses ne furent acceptées, pour ainsi dire, qu'à corps défendant. Aucun Arabe ne voulut d'abord tremper ses lèvres dans un breuvage qu'il croyait sorti de l'officine du Diable ; mais, séduits insensiblement par le parfum de leur liqueur favorite, autant que poussés par les sollicitations des interprètes, quelques-uns des plus hardis se décidèrent à goûter le liquide magique, et bientôt tous suivirent leur exemple.

Le vase, rapidement vidé, fut non moins rapidement rempli à différentes reprises, et comme l'aurait fait ma *bouteille inépuisable*, il satisfit à toutes les demandes ; on le remporta même encore plein.

Cependant il ne me suffisait pas d'amuser mes spectateurs, il fallait aussi, pour remplir le but de ma mission, les étonner, les impressionner, les effrayer même par l'apparence d'un pouvoir surnaturel.

Mes batteries étaient dressées en conséquence : j'avais gardé pour la fin de la séance trois trucs qui devaient achever d'établir ma réputation de sorcier.

Beaucoup de lecteurs se rappelleront avoir vu dans mes représentations un coffre petit, mais de solide construction, qui, remis entre les mains des spectateurs, devenait lourd ou léger à mon commandement. Un enfant pouvait le soulever sans peine, ou bien l'homme le plus robuste ne pouvait le bouger de place.

Revêtu de cette fable, ce tour faisait déjà beaucoup d'effet. J'en augmentai considérablement l'action en lui donnant une autre *mise en scène*.

Je m'avançai, mon coffre à la main, jusqu'au milieu d'un prati-

cable qui communiquait de la scène au parterre. Là, m'adressant aux Arabes :

— D'après ce que vous venez de voir, leur dis-je, vous devez m'attribuer un pouvoir surnaturel; vous avez raison. Je vais vous donner une nouvelle preuve de ma puissance merveilleuse en vous montrant que je puis enlever toute sa force à l'homme le plus robuste, et la lui rendre à ma volonté. Que celui qui se croit assez fort pour subir cette épreuve s'approche de moi. (Je parlais doucement afin de donner le temps aux interprètes de traduire mes paroles.)

Un Arabe d'une taille moyenne, mais bien pris de corps, sec et nerveux, comme le sont les hercules Arabes, monta avec assez de confiance près de moi.

— Es-tu bien fort, lui dis-je, en le toisant des pieds à la tête ?
— Oui, fit-il d'un air d'insouciance.
— Es-tu sûr de rester toujours ainsi ?
— Toujours.
— Tu te trompes, car en un instant, je vais t'enlever tes forces et te rendre aussi faible qu'un enfant.

L'Arabe sourit dédaigneusement en signe d'incrédulité.

— Tiens, continuai-je, enlève ce coffre.

L'Arabe se baissa, souleva la boîte et me dit froidement : N'est-ce que cela ?

— Attends..... répondis-je.....

Alors, avec toute la gravité que m'imposait mon rôle, je fis du bras un geste imposant, et prononçai solennellement ces paroles :

— Te voilà plus faible qu'une femme ; essaye maintenant de lever cette boîte.

L'hercule, sans s'inquiéter de ma conjuration, saisit une seconde fois le coffret par la poignée, et donne une vigoureuse secousse pour l'enlever ; mais cette fois, le coffre résiste, et, en dépit des plus vigoureuses attaques, reste dans la plus complète immobilité.

L'Arabe épuise en vain sur le malheureureux coffret une force qui eût pu soulever un poids énorme, jusqu'à ce qu'enfin épuisé,

haletant, rouge de dépit, il s'arrête, devient pensif, et semble commencer à comprendre l'influence de la magie.

Il est près de se retirer ; mais se retirer, c'est s'avouer vaincu, c'est reconnaître sa faiblesse, c'est n'être plus qu'un enfant, lui dont on respecte la vigueur musculaire. Cette pensée le rend presque furieux.

Puisant de nouvelles forces dans les encouragements que ses amis lui adressent du geste et de la voix, il promène sur eux un regard semblant leur dire: vous allez voir ce que peut un enfant du désert.

Il se baisse de nouveau vers le coffre ; ses mains nerveuses s'enlacent dans la poignée, et ses jambes placées de chaque côté comme deux colonnes de bronze, serviront d'appui à l'effort suprême qu'il va tenter. Nul doute que sous cette puissante action la boîte ne vole en éclats.

O prodige ! cet Hercule tout à l'heure si puissant et si fier, courbe maintenant la tête ; ses bras rivés au coffre cherchent dans une violente contraction musculaire à se rapprocher de sa poitrine ; ses jambes fléchissent, il tombe à genoux en poussant un cri de douleur.

Une secousse électrique, produite par un appareil d'induction, venait, à un signal donné par moi, d'être envoyée du fond de la scène à la poignée du coffre. De là les contorsions du pauvre Arabe.

Faire prolonger cette commotion eût été de la barbarie.

Je fis un second signal et le courant électrique fut aussitôt interrompu. Mon athlète dégagé de ce lien terrible, lève les mains au-dessus de sa tête :

— Allah ! Allah ! s'écrie-t-il plein d'effroi, puis s'enveloppant vivement dans les plis de son burnous, comme pour cacher sa honte, il se précipite à travers les rangs des spectateurs et gagne la porte de la salle.

A l'exception des loges d'avant-scène (1) et des spectateurs pri-

(1) En terme de théâtre, on désigne les spectateurs par le nom de la place qu'ils occupent. Ainsi une ouvreuse dira : mon avant-scène vient de sortir avec sa dame sous le bras ; ma stalle n° 20 s'est trouvée malade, etc.

vilégiés, qui paraissaient prendre un grand plaisir à cette expérience, mon auditoire était devenu grave et sérieux, et j'entendais les mots *Chitan, Djenoun* (Satan, Génie) circuler sourdement parmi ces hommes crédules, qui, tout en me regardant, semblaient s'étonner de ce que je ne possédais aucun des caractères physiques que l'on prête à l'ange des ténèbres.

Je laissai quelques instants mon public se remettre de l'émotion produite par mon expérience et par la fuite de l'hercule Arabe.

Un des moyens employés par les Marabouts pour se grandir aux yeux des Arabes et établir leur domination, c'était de faire croire à leur invulnérabilité.

L'un d'eux entre autres faisait charger un fusil qu'on devait tirer sur lui à une courte distance. Mais en vain la pierre lançait-elle des étincelles ; le Marabout prononçait quelques paroles cabalistiques, et le coup ne partait pas.

Le mystère était bien simple : l'arme ne partait pas parce que le Marabout en avait habilement bouché la lumière.

Le Colonel de Neveu m'avait fait comprendre l'importance de discréditer un tel miracle en lui opposant un tour de prestidigitation qui lui fût supérieur. J'avais mon affaire pour cela.

J'annonçai aux Arabes que je possédais un talisman pour me rendre invulnérable, et que je défiais le meilleur tireur de l'Algérie de m'atteindre.

J'avais à peine terminé ces mots, qu'un Arabe qui s'était fait remarquer depuis le commencement de la séance par l'attention qu'il prêtait à mes expériences, enjamba quatre rangées de stalles, et dédaignant de passer par le praticable, traversa l'orchestre en bousculant flûtes, clarinettes et violons, escalada la scène, non sans se brûler à la rampe, et une fois arrivé me dit en français :

— Moi, je veux te tuer.

Un immense éclat de rire accueillit et la pittoresque ascension de l'Arabe et ses intentions meurtrières, en même temps qu'un interprète, qui se trouvait peu éloigné de moi, me faisait connaître que j'avais affaire à un Marabout.

— Toi, tu veux me tuer, lui dis-je en imitant le son de sa voix et son accent, eh bien ! moi je te réponds que, si sorcier que tu sois, je le serai encore plus que toi, et que tu ne me tueras pas.

— Je tenais en ce moment un pistolet d'arçon à la main ; je le lui présentai.

— Tiens, prends cette arme, assure-toi qu'elle n'a subi aucune préparation.

L'Arabe souffla plusieurs fois par le canon, puis par la cheminée, en recevant l'air sur sa main, pour s'assurer qu'il y avait bien communication de l'une à l'autre, et après avoir examiné l'arme dans tous ses détails :

— Le pistolet est bon, dit-il, et je te tuerai.

— Puisque tu y tiens, et pour plus de sûreté, mets double charge de poudre et une bourre par dessus.

— C'est fait.

— Voici maintenant une balle de plomb ; marque-la avec un couteau, afin de pouvoir la reconnaître, et mets-la dans le pistolet en la recouvrant d'une seconde bourre.

— C'est fait.

— Tu es bien sûr maintenant que ton arme est chargée et que le coup partira. Dis-moi, n'éprouves-tu aucune peine, aucun scrupule à me tuer ainsi, quoique je t'y autorise ?

— Non, puisque je veux te tuer, répéta froidement l'Arabe.

Sans répliquer, je piquai une pomme sur la pointe d'un couteau, et me plaçant à quelques pas du Marabout, je lui commandai de faire feu.

— Vise droit au cœur, lui criai-je.

Mon adversaire ajusta aussitôt sans marquer la moindre hésitation.

Le coup partit, et le projectile vint se planter au milieu de la pomme.

J'apportai le talisman à l'Arabe qui reconnut la balle marquée par lui.

Je ne saurais dire si cette fois la stupéfaction fut plus grande que dans le tour précédent ; ce que je pus constater, c'est que mes

spectateurs ahuris, en quelque sorte, par la surprise et l'effroi, se regardaient en silence et semblaient se dire dans un muet langage : où diable nous sommes-nous fourrés ?

Bientôt une scène plaisante vint dérider grand nombre de physionomies. Le Marabout, quelque stupéfait qu'il fût de sa défaite, n'avait point perdu la tête ; profitant du moment où il me rendait le le pistolet, il s'empara de la pomme, la mit immédiatement dans sa ceinture, et ne voulut à aucun prix me la rendre, persuadé qu'il était sans doute d'avoir là un incomparable talisman.

Pour le dernier tour de ma séance, j'avais besoin du concours d'un Arabe.

A la sollicitation de quelques interprètes, un jeune Maure d'une vingtaine d'années, grand, bien fait et revêtu d'un riche costume, consentit à monter sur le théâtre. Plus hardi ou plus civilisé sans doute que ses camarades de la plaine, il s'avança résolument près de moi.

Je le fis approcher de la table qui était au milieu de la scène, et lui montrai ainsi qu'aux autres spectateurs qu'elle était mince et parfaitement isolée. Après quoi, et sans autre préambule, je lui dis de monter dessus, et je le couvris d'un énorme gobelet d'étoffe ouvert par le haut.

Attirant alors ce gobelet et son contenu sur une planche, dont mon domestique et moi, nous tenions les deux extrémités, nous nous avançons jusqu'à la rampe avec notre lourd fardeau et nous renversons le tout.... L'Arabe avait disparu ; le gobelet était entièrement vide !

Alors commença un spectacle que je n'oublierai jamais.

Les Arabes avaient été tellement impressionnés par ce dernier tour, que, poussés par une terreur indicible, ils se lèvent dans toutes les parties de la salle, et se livrent instantanément aux évolutions d'un sauve-qui-peut général. La foule est surtout compacte et animée aux portes du balcon, et l'on peut juger, à la vivacité des mouvements et au trouble des grands dignitaires, qu'ils sont les premiers à quitter la salle.

Vainement l'un d'eux, le *Caïd* des *Beni-Salah*, plus courageux que ses collègues, cherche à les retenir par ces paroles :

Arrêtez ! arrêtez ! nous ne pouvons laisser perdre ainsi l'un de nos coreligionnaires ; il faut absolument savoir ce qu'il est devenu, ce qu'on en a fait. Arrêtez !... arrêtez !

Bast ! les coreligionnaires n'en fuient que de plus belle, et bientôt le courageux Caïd, entraîné lui-même par l'exemple, suit le torrent des fuyards.

Ils ignoraient ce qui les attendait à la porte du théâtre. A peine avaient-ils descendu les degrés du péristyle qu'ils se trouvèrent face a face avec le *Maure ressuscité*.

Le premier mouvement d'effroi passé, on entoure notre homme, on le tâte, on l'interroge ; mais, ennuyé de ces questions multipliées, il ne trouve rien de mieux que de se sauver à toutes jambes.

Le lendemain, la deuxième représentation eut lieu et produisit à peu de chose près les mêmes effets que la première.

Le coup était porté ; dès lors les interprètes et tous ceux qui approchèrent les Arabes reçurent l'ordre de travailler à leur faire comprendre que mes prétendus miracles n'étaient que le résultat d'une adresse, inspirée et guidée par un art qu'on nomme *prestidigitation*, et auquel la sorcellerie est tout à fait étrangère.

Les Arabes se rendirent sans doute à ce raisonnement, car je n'eus par la suite qu'à me louer des relations amicales qui s'établirent entre eux et moi. Chaque fois qu'un chef me rencontrait, il ne manquait pas de venir au-devant de moi et de me serrer la main. Et, ainsi qu'on va le voir, ces hommes que j'avais tant effrayés, devenus mes amis, me donnèrent un précieux témoignage de leur estime, et je puis le dire aussi, de leur admiration, car c'est leur propre expression.

Trois jours s'étaient écoulés depuis ma dernière représentation, lorsque je reçus dans la matinée une missive du Gouverneur, qui me recommandait de me rendre à midi précis, *heure militaire*.

Je n'eus garde de manquer à ce rendez-vous formel, et le dernier coup de midi sonnait encore à l'horloge de la mosquée voisine, que je me faisais annoncer au Palais. Un officier d'état-major se présenta aussitôt.

— Venez avec moi, Monsieur Robert-Houdin, me dit-il avec un air quasi-mystérieux, je suis chargé de vous conduire.

Je suivis mon conducteur, et au bout d'une galerie que nous venions de traverser, la porte d'un magnifique salon s'étant ouverte, un étrange tableau s'offrit à mes regards. Une trentaine des plus importants chefs arabes étaient debout symétriquement rangés en cercle dans l'appartement, de sorte qu'en entrant je me trouvai naturellement au milieu d'eux.

— *Salam alikoum* (que le salut soit sur toi) ! firent-ils tous d'une voix grave et presque solennelle, en portant la main sur leur cœur, selon l'usage arabe.

Je répondis d'abord à ce salut par une légère inclinaison de tête et de corps, ainsi que nous le pratiquons, nous autres Français, et et ensuite par quelques poignées de main, en commençant par ceux des chefs avec lesquels j'avais eu l'occasion de faire connaissance.

En tête se trouvait le Bach-Agha-Bou-Allem, le Rotschild africain, dans la tente duquel j'étais allé prendre le café, dans le camp que les Arabes avaient formé près de l'hippodrome pour le temps des courses.

Venait ensuite le Caïd Assa, à la jambe de bois, qui m'avait également offert le chibouk et le café, au même campement. Ce chef n'entend pas un mot de français, si bien que lors de la visite que je lui fis avec mon ami Boukandoura, autre Arabe de distinction avec lequel j'avais lié connaissance, ce dernier put me raconter en sa présence, sans qu'il se doutât qu'on parlait de lui, l'histoire de sa jambe de bois.

— Assa, me dit mon ami, ayant eu la jambe fracassée dans une affaire contre les Français, dut à l'agilité de son cheval d'échapper à l'ennemi vainqueur ; une fois en lieu de sûreté, il s'était lui-même coupé la jambe au-dessus du genou, et dans sa sauvage énergie, il avait ensuite plongé dans un vase rempli de poix bouillante l'extrémité de ce membre ainsi mutilé, afin d'en arrêter l'hémorrhagie.

Voulant rendre les salutations que j'avais reçues, je fis le tour du groupe, adresssant à chacun un bonjour de forme variée. Mais

ma besogne, car c'en était une de serrer toutes ces mains rudes et nerveuses, fut considérablement abrégée; les rangs s'étaient éclaircis à mon approche; bon nombre des assistants ne s'étaient pas senti le courage de toucher la main de celui qu'ils avaient pris sérieusement pour un sorcier ou pour le Diable en personne.

Quoi qu'il en fût, cet incident ne troubla en aucune façon la cérémonie; on rit un peu de la pusillanimité des fuyards, puis chacun reprit cette gravité qui est l'état normal de la physionomie arabe.

Alors le plus âgé de l'assemblée s'avança vers moi et déroula une énorme pancarte. C'était une adresse écrite en vers, vrai chef-d'œuvre de calligraphie indigène, qui était enrichie de gracieuses arabesques exécutées à la main.

Le digne Arabe, qui avait bien au moins soixante-dix ans, lut sans lunettes, à haute, mais inintelligible voix, pour moi du moins qui ne connaissais que trois mots de la langue arabe, le morceau de poésie musulmane.

Sa lecture terminée, l'orateur tira de sa ceinture le cachet de sa tribu et l'apposa solennellement au bas de la page. Les principaux chefs et dignitaires Arabes suivirent son exemple. Quand tous les sceaux eurent été apposés, mon vieil interlocuteur prit le papier, s'assura si les empreintes étaient parfaitement séchées, fit un rouleau, et, me le présentant, me dit en français et d'un ton profondément pénétré :

— A un marchand on donne de l'or; à un guerrier on offre des armes; à toi, Robert-Houdin, nous te présentons un témoignage de notre admiration que tu pourras léguer à tes enfants. Et traduisant un vers qu'il venait de me lire en langue arabe, il ajouta :

— Pardonne-nous de te présenter si peu, mais convient-il d'offrir la nacre à celui qui possède la perle ?

J'avoue bien franchement que de ma vie je n'éprouvai une aussi douce émotion; jamais aucun bravo, aucune marque d'approbation ne me porta si vivement au cœur. Emu plus que je ne puis le dire, je me retournai pour essuyer furtivement une larme d'attendrissement.

Ces détails et ceux qui vont suivre blessent bien un peu ma modestie, mais je n'ai pu me résigner à les passer sous silence ; que le lecteur veuille bien ne les accepter que comme un simple tableau de mœurs.

Je déclare, du reste, qu'il ne m'est jamais entré dans l'esprit de me trouver digne d'éloges aussi vivement poétisés. Et pourtant je ne puis m'empêcher d'être aussi flatté que reconnaissant de cet hommage, et de le regarder comme le plus précieux souvenir de ma vie d'artiste.

Cette déclaration terminée, je vais donner la traduction de l'adresse, telle qu'elle a été faite par le calligraphe arabe lui-même :

« Hommage offert à Robert-Houdin par les chefs de tribus arabes, à la suite de ses séances données à Alger, les 28 et 29 octobre 1856.

Gloire a Dieu

qui enseigne ce que l'on ignore, qui rend sensibles les trésors de la pensée par les fleurs de l'éloquence et les signes de l'écriture.

» Le destin aux généreuses mains, du milieu des éclairs et du tonnerre, a fait tomber d'en haut, comme une pluie forte et bienfaisante, la merveille du moment et du siècle, celui qui cultive des arts surprenants et des sciences merveilleuses, le *sid* Robert-Houdin.

» Notre temps n'a vu personne qui lui soit comparable. L'éclat de son talent surpasse ce que les âges passés [ont produit de plus brillant. Parce qu'il l'a possédé, son siècle est le plus illustre.

» Il a su remuer nos cœurs, étonner nos esprits, en nous montrant les faits surprenants de sa science merveilleuse. Nos yeux n'avaient jamais été fascinés par de tels prodiges. Ce qu'il accomplit ne saurait se décrire, nous lui devons notre reconnaissance pour tout ce dont il a délecté nos regards et nos esprits ; aussi notre amitié pour lui s'est-elle enracinée dans nos cœurs comme

une pluie parfumée, et nos poitrines l'enveloppent-elles précieusement.

» Nous essayerions vainement d'élever nos louanges à la hauteur de son mérite ; nous devons abaisser nos fronts devant lui et lui rendre hommage, tant que la pluie bienfaisante fécondera la terre, tant que la lune éclairera les nuits, tant que les nuages viendront tempérer l'ardeur du soleil.

» Ecrit par l'esclave de Dieu,

» ALI-BEN-EL-HADJI MOUÇA. »

« Pardonne-nous de te présenter si peu, etc... »
Suivent les signatures et les cachets des chefs de tribus.

Au sortir de cette cérémonie et après que les Arabes nous eurent quittés, le Maréchal-Gouverneur, que je n'avais pas vu depuis mes représentations, voulant me donner une idée de l'effet qu'elles avaient produit sur l'esprit des indigènes, me cita le trait suivant :

Un chef Kabyle, venu à Alger pour faire sa soumission, avait été conduit à ma première représentation.

Le lendemain, de très bonne heure, il se rend au palais et demande à parler au Gouverneur.

— Je viens, dit-il au Maréchal, te demander l'autorisation de retourner tout de suite dans ma tribu.

— Tu dois savoir, répond le Gouverneur, que les formalités ne sont pas encore remplies, et que tes papiers ne seront en règle que dans trois jours ; tu resteras donc jusqu'à cette époque.

— Allah est grand, dit l'Arabe, et s'il lui plaît, je partirai avant ; tu ne me retiendras pas.

— Tu ne partiras pas si je le défends, j'en suis certain ; mais, dis-moi, pourquoi es-tu si pressé de t'en aller ?

— Après ce que j'ai vu hier, je ne veux pas rester à Alger ; il m'arriverait malheur.

— Est-ce que tu as pris ces miracles au sérieux ?

Le Kabyle regarda le Maréchal d'un air d'étonnement,

et sans répondre directement à la question qui lui était faite :

— Au lieu de faire tuer tes soldats pour soumettre les Kabyles, dit-il, envoie ton marabout français chez les plus rebelles, et avant quinze jours, il te les amènera tous ici.

Le Kabyle ne partit pas, on parvint à calmer ses craintes ; toutefois il fut un de ceux qui, dans la cérémonie qui venait d'avoir lieu, s'étaient éloignés le plus à mon approche.

Un autre Arabe disait encore en sortant d'une de mes séances :

— Il faudra maintenant que nos marabouts fassent des miracles bien forts pour nos étonner.

Ces renseignements, dans la bouche du Gouverneur, me furent très agréables. Jusqu'alors je n'avais pas été sans inquiétude, et, bien que je fusse certain d'avoir produit une vive impression dans mes séances, j'étais enchanté de savoir que le but de ma mission avait été rempli selon les vues du Gouvernement. Du reste, avant de partir pour la France, le Maréchal voulut bien m'assurer encore que mes représentations en Algérie avaient produit les plus heureux résultats sur l'esprit des indigènes.

Quoique mes représentations fussent terminées, je ne me pressai pas cependant de rentrer en France. J'étais curieux d'assister, à mon tour, à quelque scène d'escamotage exécutée par des Marabouts ou par d'autres jongleurs indigènes. J'avais promis en outre à plusieurs chefs Arabes d'aller les visiter dans leur douars. Je voulais me procurer ce double plaisir.

Il est peu de Français qui, après un court séjour en Algérie, n'aient entendu parler des Aissaoua et de leurs merveilles. Les récits qui m'avaient été faits des exercices des sectaires de Sidi-Aïssa m'avaient inspiré le plus vif désir de les voir exécuter, et j'étais persuadé que tous leurs miracles ne devaient être que des *trucs* plus ou moins ingénieux, dont il me serait sans doute possible de donner le mot.

Or, M. le colonel de Neveu m'avait promis de me faire assister à ce spectacle ; il me tint parole.

A un jour indiqué par le Mokaddem, président habituel de ces

sortes de réunions, nous nous rendîmes, en compagnie de quelques officiers d'état-major et de leurs femmes, dans une maison arabe, et nous pénétrâmes par une porte basse dans la cour intérieure du bâtiment, où devait avoir lieu la cérémonie. Des lumières artistement collées sur les parois des murs et des tapis étendus sur des dalles attendaient l'arrivée des frères. Un coussin était destiné au Mokaddem.

Chacun de nous se plaça de manière à ne pas gêner les exécutants. Nos dames montèrent aux galeries du premier étage, de sorte qu'elles se trouvaient par ce fait, comme nous disons en France, aux premières loges.

Mais je vais laisser le Colonel de Neveu raconter lui-même cette séance, en la copiant textuellement dans son intéressant ouvrage *sur les Ordres-religieux chez les Musulmans en Algérie* :

« Les Aïssaoua entrent, se placent en cercle dans la cour et bientôt commencent leurs chants. Ce sont d'abord des prières lentes et graves qui durent assez longtemps ; viennent ensuite les louanges en l'honneur de Sidi-Mohammet-Ben-Aïssa, le fondateur de l'ordre ; puis les frères et le Mokaddem, prenant des tambours de basque, animent successivement la cadence, en s'exaltant mutuellement d'une manière toujours croissante.

» Après deux heures environ, les chants étaient devenus des cris sauvages et les gestes des frères avaient suivi la même progression. Tout-à-coup, quelques-uns se lèvent et se placent sur une même ligne en dansant et prononçant aussi gutturalement que possible, avec toute la vigueur de leurs énergiques poumons, le nom sacré d'Allah. Ce mot qui désigne la Divinité, sortant de la bouche des Aïssaoua, semblait être plutôt un rugissement féroce qu'une invocation adressée à l'Etre suprême. Bientôt le bruit augmente, les gestes les plus extravagants commencent, les turbans tombent, laissent paraître à nu ces têtes rasées qui ressemblent à celles des vautours ; les longs plis des ceintures rouges se déroulent, embarrassent les gestes et augmentent le désordre.

» Alors les Aïssaoua marchent sur les mains et les genoux, imitent les mouvements de la bête. On dirait qu'ils n'agissent uni-

quement que par l'effet d'une force musculaire que ne dirige plus la raison, et qu'ils oublient qu'ils sont hommes.

» Lorsque l'exaltation est à son comble, que la sueur ruisselle de tous leurs corps, les Aïssaoua commencent leurs jongleries. Ils appellent le Mokaddem leur père, et lui demandent à manger; celui-ci distribue aux uns des morceaux de verre qu'ils broient entre leurs dents; à d'autres, il met des clous dans la bouche; mais au lieu de les avaler, ils ont soin de se cacher la tête sous les plis du bournous du Mokaddem, afin de ne pas laisser voir aux assistants qu'ils les rejettent. Ceux-ci mangent des épines et des chardons; ceux-là passent leur langue sur un fer rouge ou le prennent entre leurs mains sans se brûler. L'un se frappe le bras gauche avec la main droite; les chairs paraissent s'ouvrir, le sang coule en abondance; il repasse la main sur son bras, la blessure se ferme, le sang a disparu. L'autre saute sur le tranchant d'un sabre que deux hommes tiennent par les extrémités et ne se coupe pas les pieds. Quelques-uns tirent de petits sacs en peau, des scorpions, des serpents, qu'ils mettent intrépidement dans leur bouche. »

Je m'étais blotti derrière une colonne d'où je pouvais tout voir de très près sans être aperçu. J'avais à cœur de n'être point la dupe de ces tours mystérieux; j'y prêtai donc une attention très soutenue.

Autant par les remarques que je fis sur le lieu même de la scène que par les recherches ultérieures auxquelles je me suis livré, je suis maintenant en mesure de donner une explication satisfaisante des miracles des Aïssaoua. Seulement, pour ne pas interrompre trop longuement mon récit, je renverrai le lecteur, curieux de ces détails, à la fin de cet ouvrage, au chapitre spécial que j'ai intitulé : UN COURS DE MIRACLES.

Je crois être d'autant plus compétent pour donner ces explications, que quelques-uns de ces tours rentrent dans le domaine de l'escamotage, et que les autres ont pour base des phénomènes tirés des sciences physiques.

Une fois instruit du secret des jongleries exécutées par les Aïssaoua, je pouvais me mettre en route pour l'intérieur de l'Afrique. Je partis donc, muni de lettres du Colonel de Neveu pour plusieurs chefs de bureaux arabes, ses subordonnés, et j'emmenai avec moi M^{me} Robert-Houdin, qui se montrait tout heureuse de faire cette excursion.

Nous allions voir l'Arabe sous sa tente ou dans sa maison ; goûter à son couscoussou, que nous ne connaissions que de nom ; étudier par nous-mêmes les mœurs, les habitudes domestiques de l'Afrique ; il y avait là certes de quoi enflammer notre imagination. Et c'est à peine si je songeais par moments, moi qui redoutais tant le mauvais temps sur mer, que le mois où nous nous rembarquerions pour la France, serait précisément un de ceux où la Méditerranée est le plus agitée !

Parmi les Arabes qui m'avaient engagé à les visiter, Bou-Allem-Ben-Cherifa, Bach-Agha du D'jendel, m'avait fait des instances si vives, que je me décidai à commencer mes visites par lui.

Notre voyage d'Alger à Médéah fut tout prosaïque ; une diligence nous y conduisit en deux jours.

A cela près de l'intérêt que nous inspira la végétation toute particulière du sol de l'Algérie, ainsi que le fameux col de la Mouzaïa, que nous traversâmes au galop, les incidents du voyage furent les mêmes que sur les grandes routes de France. Les hôtels étaient tenus par des Français ; on y dînait à table d'hôte avec le même menu, le même prix, le même service. Cette existence de commis-voyageur n'était pas ce que nous rêvions en quittant Alger. Aussi fûmes-nous enchantés de mettre pied à terre à Médéah ; au-delà la diligence ne suivait plus la même direction que nous.

Le capitaine Ritter, chef du bureau arabe de Médéah, chez lequel je me rendis, avait assisté à mes représentations à Alger ; je n'eus donc pas besoin de lui présenter la lettre de recommandation qui lui était adressée par M. de Neveu. Il me reçut avec une affabilité qui, du reste, est le propre de son caractère, et M^{me} Ritter, femme également gracieuse, voulut bien se joindre à son mari pour nous faire visiter la ville. J'eus vraiment un grand regret

d'être forcé de quitter dès le lendemain matin des personnes aussi aimables ; mais il fallait me hâter de faire mon voyage avant de voir arriver les pluies d'automne, qui rendent les routes impraticables, et souvent même très dangereuses.

Le capitaine se rendit à mes désirs. Il nous prêta deux chevaux de son écurie, et nous donna pour guide jusque chez Bou-Allem un Caïd qui parlait très bien français.

Cet Arabe avait été pris tout jeune dans une tente, qu'Abdel-Kader avait été forcé d'abandonner dans une de ses nombreuses défaites. Le gouvernement avait mis l'enfant au collége Louis-le-Grand, où il avait fait d'assez bonnes études. Mais toujours poursuivi par le souvenir du ciel de l'Afrique et du couscoussou national, notre bachelier ès-ciences avait demandé comme une grâce la faveur de rentrer en Algérie. Par égard pour son éducation, on l'avait nommé Caïd d'une petite tribu dont j'ai oublié le nom, mais qui se trouvait sur la route que nous devions parcourir.

Mon guide, que j'appellerai Mohammed, parce que son nom ne me revient pas non plus à la mémoire (ces noms arabes sont difficiles à retenir pour quiconque n'a pas un peu vécu en Algérie), Mohammed, donc, était accompagné de quatre Arabes de sa tribu; deux d'entre eux étaient chargés du transport de nos bagages, et les deux autres devaient nous servir de domestiques. Tous étaient à cheval, et marchaient derrière nous.

Nous partîmes à huit heures du matin. Notre première étape ne devait pas être longue, car Mohammed m'avait assuré que, s'il plaisait à Dieu (formule sans laquelle un vrai croyant ne parle jamais de l'avenir), nous arriverions chez lui pour déjeûner. En effet, environ trois heures après notre départ, notre petite caravane arriva dans le modeste douar (1) de Mohammed. Nous mîmes pied à terre devant une maisonnette entièrement construite en branches d'arbres et dont la toiture était à peine de hauteur d'homme. C'était le salon de réception du Caïd.

La porte en était ouverte; mon guide nous donna l'exemple en

(1) Village arabe.

entrant le premier et nous le suivîmes. Un seul meuble ornait l'intérieur de ce réduit : c'était un petit escabeau de bois. Mme Robert-Houdin s'en fit un siége. Mohammed et moi, nous nous assîmes sur un tapis qu'un Arabe venait d'étendre à nos pieds, et l'on ne tarda pas à servir le déjeûner. Mohammed, qui voulait sans doute se faire pardonner une faute grave qu'il méditait, nous traita somptueusement et presque à la française. Un potage au gras, des rôtis de volaille, quelques ragoûts excellents que je ne saurais décrire, parce que je n'ai jamais fait de grandes études dans l'art culinaire, et de la pâtisserie que n'eût certes pas désavouée Félix, furent successivement apportés devant nous. On nous avait donné, à ma femme et à moi, chose inouïe chez un Arabe, un couteau, une cuillère et une fourchette de fer.

Le repas avait été apporté d'un gourbi (1) voisin où demeurait la mère du Caïd. Cette femme avait habité longtemps Alger, et elle y avait puisé les connaissances dont elle venait de nous donner un échantillon.

Quant à Mohammed, en reprenant le costume musulman, il avait repris également les usages de ses ancêtres ; pour toute nourriture, il s'était remis aux dattes et au couscoussou, à moins qu'il n'eût quelque convive, ce qui était fort rare.

Notre déjeûner terminé, notre hôte nous conseilla de nous remettre en route, si nous voulions arriver chez Bou-Allem avant la fin du jour. Nous suivîmes son avis.

De Médéah à la tribu de Mohammed, nous avions suivi une route assez praticable ; en sortant de chez lui, nous entrâmes dans un pays inculte et désert, où l'on ne voyait d'autres traces de passage que celles que nous laissions nous-mêmes. Le soleil dardait ses plus brûlants rayons sur nos têtes, et nous ne trouvions sur notre chemin aucun ombrage pour nous en garantir. Souvent aussi notre marche devenait très pénible ; nous rencontrions des ravins dans lesquels il nous fallait descendre au risque de briser les jambes de nos chevaux et de nous rompre le cou. Pour nous faire prendre pa-

(1) Maisonnette construite en branches d'arbre.

tience, notre guide nous annonçait que nous ne tarderions pas à gagner un terrain moins accidenté, et nous continuions notre route.

Il y avait environ deux heures que nous avions quitté notre première halte, lorsque Mohammed, qui avait lancé son cheval au galop, nous quitta en nous criant qu'il allait revenir, et disparut derrière une colline.

Nous ne revîmes plus notre Caïd.

J'ai su depuis que, jaloux de la richesse de Bou-Allem, il avait préféré encourir une punition, plutôt que de rendre visite à son rival.

Cette fuite nous mit, Mme Robert-Houdin et moi, dans une grande inquiétude, que nous nous communiquâmes sans crainte d'être compris par nos guides.

Nous avions à redouter le mauvais exemple donné par Mohammed ; les quatre Arabes ne pouvaient-ils pas imiter leur chef et nous abandonner à leur tour? Que deviendrions-nous dans un pays où, lors même que nous rencontrerions quelqu'un, nous ne pourrions parvenir à nous en faire comprendre?

Mais nous en fûmes quittes pour la peur; nos braves conducteurs nous restèrent fidèles et furent même très polis et très complaisants pendant toute la route. Du reste, ainsi que nous l'avait annoncé Mohammed, nous gagnâmes bientôt un chemin qui nous conduisit directement à la demeure de Bou-Allem.

Comparativement à la maison du caïd, celle du Bach-Agha pouvait passer pour une habitation princière, moins pourtant par l'aspect architectural des bâtiments que pour leur étendue. Comme dans toutes les maisons arabes, on n'y voyait extérieurement que des murs; toutes les fenêtres donnaient sur les cours ou sur les jardins.

Bou-Allem et son fils, Agha lui-même, avertis de notre arrivée, vinrent à notre rencontre et nous adressèrent en arabe des compliments que je ne compris pas, mais que je supposai être dans la formule des salamalecs usités chez eux en pareil cas, c'est-à-dire :

Soyez les bienvenus, ô les invités de Dieu !

Telle était du reste ma confiance, que quelques choses qu'ils nous eussent dites, je les aurais accueillies comme des politesses.

Nous descendîmes de cheval, et, sur l'invitation qui nous en fut faite, nous nous assîmes sur un banc de pierre où l'on ne tarda pas à nous servir le café. En Algérie, on fume et l'on prend du café toute la journée. Il est vrai que cette liqueur ne se fait pas aussi forte qu'en France, et que les tasses sont très petites.

Bou-Allem, qui avait allumé une pipe, me l'offrit. C'était un honneur qu'il me faisait, de fumer après lui ; je n'eus garde de refuser, bien que j'eusse autant aimé qu'il en fût autrement.

Comme je l'ai dit, je ne savais de la langue arabe que trois ou quatre mots. Avec un aussi pauvre vocabulaire, il m'était difficile de causer avec mes hôtes. Néanmoins, ils se montrèrent extrêmement joyeux de ma visite ; car, à chaque instant, ils me faisaient grand nombre de protestations en mettant chaque fois la main sur leur cœur. Je répondais par les mêmes signes, et je n'avais ainsi aucuns frais d'imagination à faire pour soutenir la conversation.

Plus tard, cependant, poussé par un appétit dont je ne prévoyais pas la prompte satisfaction, je risquai une nouvelle pantomime. Mettant la main sur le creux de mon estomac et prenant un air de souffrance, je cherchai à faire comprendre à Bou-Allem que nous avions besoin d'une nourriture plus substantielle que ses compliments de civilité. L'intelligent Arabe me comprit et donna des ordres pour qu'on hâtât le repas.

En attendant, et pour nous faire patienter, il nous offrit par gestes de nous faire visiter ses appartements.

Nous montâmes un petit escalier en pierre. Arrivés au premier étage, notre conducteur ouvrit une porte dont l'entrée offrait cette particularité, que pour y passer, il fallait à la fois baisser la tête et lever le pied. En d'autres termes, cette porte était si basse, qu'un homme d'une taille ordinaire ne pouvait la franchir sans se courber, et comme le seuil en était élevé, il fallait enjamber par-dessus.

Cette chambre devait être le salon de réception du Bach-Agha.

Les murailles en étaient couvertes d'arabesques rouges rehaussées d'or, et le plancher couvert de magnifiques tapis de Turquie. Quatre divans, revêtus de riches étoffes de soie, en formaient tout l'ameublement avec une petite table en acajou, sur laquelle étaient étalés des pipes, des tasses à café en porcelaine, et quelques autres objets à l'usage particulier des Musulmans.

Bou-Allem y prit un flacon rempli d'eau de rose, et nous en versa dans les mains. Le parfum était délicat. Malheureusement notre hôte tenait à faire grandement les choses, et pour nous montrer le cas qu'il faisait de nous, il usa le reste du flacon à nous asperger littéralement de la tête jusqu'aux pieds.

Me tournant vers M^{me} Robert-Houdin, je lui dis, en faisant une imperceptible grimace : J'aime le parfum, mais jusqu'à un certain point ; car nous empestions à force de sentir bon.

Nous visitâmes encore deux autres grandes chambres, plus simplement décorées que la première et dans l'une desquelles se trouvait un énorme divan. Bou-Allem nous fit comprendre que c'était là qu'il couchait.

Ces détails eussent été très intéressants dans tout autre moment, mais nous mourions de faim et, comme dit le proverbe : *Ventre affamé n'a ni yeux ni oreilles*. J'étais tout prêt à recommencer ma fameuse phrase mimée, lorsqu'en passant dans une petite pièce qui n'avait pour tout ameublement qu'un tapis de pied, notre cicerone ouvrit la bouche, indiqua avec le doigt qu'on allait y mettre quelque chose et nous fit ainsi comprendre que nous étions dans la salle à manger. Je mis la main sur mon cœur pour exprimer le plaisir que j'en éprouvais.

Sur l'invitation de Bou-Allem, nous nous assîmes sur la tapis, autour d'un large plateau qu'on y avait déposé en guise de table.

Une fois installés, deux Arabes se présentèrent pour nous servir.

En France, les domestiques servent la tête découverte ; en Algérie, ils gardent leur coiffure, mais en revanche, comme marque de respect, ils laissent leurs chaussures à la porte de l'appartement et servent nu-pieds ; entre nos serviteurs et ceux des Arabes, il n'y a de différence que des pieds à la tête.

Nous étions seuls attablés avec Bou-Allem. Le fils n'avait pas l'honneur de dîner avec son père, qui mangeait presque toujours seul.

On apporta sur le plateau une sorte de saladier rempli de quelque chose qui ressemblait à du potage à la citrouille. J'aime assez ce mets.

— Quelle heureuse idée, dis-je à ma femme! Bon-Allem a deviné mes goûts; comme je vais faire honneur à son cuisinier !

Notre hôte comprit sans doute le sens de mon exclamation, car nous présentant à chacun une rustique cuillère de bois, il nous engagea à suivre son exemple, et plongea son arme jusqu'au manche dans la gamelle. Nous l'imitâmes.

Pour mon compte, je sortis bientôt une énorme cuillerée, que je portai avec empressement à ma bouche; mais à peine l'eus-je goûté :

— Pouah ! m'écriai-je en faisant une horrible grimace, qu'est-ce cela? J'ai la bouche en feu !

Mme Robert-Houdin arrêta une cuillerée qu'elle tenait près de ses lèvres, puis, soit appétit, soit curiosité, elle voulut s'assurer par elle-même du goût de notre potage; elle en essaya, mais elle ne tarda pas à joindre son concert au mien en toussant à perdre haleine. C'était une soupe au piment.

Tout en paraissant contrarié de ce contre-temps, notre hôte avalait sans sourciller d'énormes cuillerées du potage, et chaque fois il étendait les bras d'un air de béatitude qui semblait nous dire : C'est pourtant bien bon !

On desservit la soupière presque vide.

— Bueno ! bueno ! exclama Bou-Allem, en nous montrant un plat qu'on venait de mettre devant nous.

Bueno est espagnol. Le brave Bach-Agha qui savait deux ou trois mots de cette langue, n'était pas fâché de nous montrer son érudition.

Ce fameux plat était une sorte de ragoût qui semblait avoir quelque analogie avec un haricot de mouton. Quand j'étais à Belleville, c'était le plat chef-d'œuvre de Mme Auguste, et je lui faisais

toujours un très bon accueil. Aussi en souvenir de ma bonne cuisinière, je me préparai à fondre sur le ragoût; mais je cherchai vainement autour de moi une fourchette, un couteau, ou même la cuillère de bois qu'on nous avait donnée pour le potage.

Bou-Allem me sortit d'embarras. Il me montra, en puisant lui-même dans le plat avec ses doigts, que la fourchette était un instrument tout à fait inutile.

Comme la faim nous pressait, nous passâmes pardessus certaine répugnance, et ma femme, à mon exemple, pêcha délicatement un petit morceau de mouton. La sauce en était encore fortement épicée. Toutefois, en mangeant très peu de viande et beaucoup d'un mauvais petit pain sans levain qu'on nous avait servi,

Nous pûmes adoucir la force du poison.

Pour être agréable à notre hôte, j'eus le malheur de lui répéter le mot espagnol qu'il m'avait appris. Ce compliment, qu'il croyait sincère, lui fit un grand plaisir, et pour le mieux justifier encore, il retira un os garni de viande, en arracha quelques morceaux avec ses ongles et les offrit galamment à Mme Robert-Houdin.

Je prévins une seconde édition de cette politesse en puisant moi-même dans le ragoût.

Je me demandais comment ma femme arriverait à à se débarrasser de ce singulier cadeau : elle le fit beaucoup plus adroitement que je ne l'eusse pensé. Bou-Allem ayant tourné la tête pour donner des ordres, le morceau de viande fut remis dans le plat avec une étonnante subtilité, et nous eûmes bien envie de rire, lorsque notre hôte, qui ne se doutait de rien, reprit ce fragment de mouton pour son propre compte.

Nous accueillîmes avec une grande satisfaction un poulet rôti que l'on nous servit après le ragoût; je me chargeai de le découper, autrement dit, de le dépecer avec mes doigts, et je le fis assez délicatement. Nous le trouvâmes tellement de notre goût qu'il n'en resta pas la moindre bribe.

Vinrent successivement d'autres mets, auxquels nous goûtâmes

avec précaution, et dans le nombre, le fameux couscoussou, que je trouvai détestable. Enfin, des friandises terminèrent le repas.

Nous avions les mains dans un triste état. Un Arabe nous apporta à chacun une cuvette et du savon pour nous laver.

Bou-Allem, après avoir également terminé cette opération et s'être de plus lavé la barbe avec beaucoup de soin, fit mousser son eau de savon, en prit plein sa main et s'en rinça la bouche. C'est du reste la seule liqueur qui fut présentée sur la table (1).

Après le dîner, nous nous dirigeâmes vers un autre corps de logis, et, chemin faisant, nous fûmes rejoints par un Arabe que Bou-Allem avait envoyé chercher.

Cet homme avait été longtemps domestique à Alger ; il parlait très-bien le français et devait nous servir d'interprète.

Nous entrâmes dans une petite pièce fort proprement décorée, dans laquelle il y avait deux divans.

Voici, nous dit notre hôte, la chambre réservée pour les étrangers de distinction ; tu peux te coucher quand tu voudras, mais si tu n'es pas fatigué, je te demanderai la permission de te présenter quelques notables de ma tribu, qui, ayant entendu parler de toi, veulent te voir.

— Fais-les venir, dis-je, après avoir consulté M*me* Robert-Houdin, nous les recevrons avec plaisir.

L'interprète sortit et ramena bientôt une douzaine de vieillards, parmi lesquels se trouvaient un Marabout et plusieurs *talebs* (savants).

Le Bach-Agha semblait avoir pour eux une grande déférence.

On s'assit en rond sur le tapis et l'on entama sur mes séances d'Alger une conversation très animée. Cette sorte de Société savante discutait sur la possibilité des prodiges racontés par le chef de la tribu, qui prenait un plaisir extrême à dépeindre ses impressions et celles de ses coreligionnaires à la vue des *miracles* que j'avais exécutés.

(1) L'Arabe ne boit jamais pendant son repas ; il attend pour cela qu'il soit fini.

Chacun prêtait une grande attention à ces récits et me regardait avec une sorte de vénération. Le Marabout seul se montrait très sceptique, et prétendait que les spectateurs avaient été dupes de ce qu'il appelait une vision.

Dans l'intérêt de ma réputation de sorcier français, je dus faire devant l'incrédule quelques tours d'adresse comme spécimen de ceux de ma séance. J'eus le plaisir d'émerveiller mon auditoire ; mais le Marabout continuait de me faire une opposition systématique dont ses voisins étaient visiblement ennuyés. Le pauvre homme ne s'attendait guère au tour que je lui ménageais.

Mon antagoniste portait dans sa ceinture une montre dont la chaîne pendait au dehors.

Je crois avoir déjà fait part au lecteur d'un certain talent de société que je possède, et qui consiste à enlever une montre, une épingle, un portefeuille, etc., avec une adresse dont plusieurs de mes amis ont été maintes fois les victimes.

Je suis heureusement né avec un cœur droit et honnête, sans cela ce genre de talent eût pu me conduire fort loin. Lorsque dans l'intimité la fantaisie me poussait à cette espièglerie, je la faisais tourner au profit d'un tour d'escamotage, ou bien encore j'attendais que mon ami eût pris congé de moi et je le rappelais : « Tenez, lui disais-je en lui présentant l'objet dérobé, que ceci vous serve de leçon pour vous mettre en garde contre l'adresse de gens moins honnêtes que moi. »

Mais revenons à notre Marabout. Je lui avais enlevé sa montre en passant près de lui, et j'avais fait glisser à sa place une pièce de cinq francs.

Pour détourner les soupçons, et en attendant que j'utilisasse mon larcin, j'improvisai un tour. Après avoir escamoté le chapelet de Bou-Allem, qu'il portait sur lui, je le fis passer dans une des nombreuses babouches laissées, selon l'usage, au seuil de la porte, par tous les assistants. Cette chaussure se trouva remplie de pièces de monnaie, et, pour terminer cette petite scène d'une manière comique, je fis sortir des pièces de cinq francs du nez de tous les spectateurs. Chacun d'eux prenait tant de plaisir à cet exercice que

c'était à n'en plus finir : *Douros, douros* (1) me disaient-ils en se tirant le nez. Je me prêtais volontiers à leurs désirs et les *douros* sortaient à mon commandement.

La joie était si grande, que plusieurs Arabes se roulaient par terre ; cette grosse joie de la part des mahométans valait pour moi des applaudissements frénétiques.

J'avais affecté de m'éloigner du Marabout qui, comme je m'y attendais, était resté sérieux et impassible.

Quand le calme se fut rétabli, mon rival se mit à parler avec vivacité à ses voisins, sans doute pour chercher à détruire leur illusion, et ne pouvant y parvenir, il s'adressa à moi par l'intermédiaire de l'interprète.

— Ce n'est pas moi que tu tromperais ainsi; me dit-il d'un air narquois.

— Pourquoi cela ?

— Parce que je ne crois pas à ton pouvoir.

— Ah ! vraiment. Eh bien ! si tu ne crois pas à mon pouvoir, je te forcerai bien de croire à mon adresse.

— Ni à l'un ni à l'autre.

J'étais à ce moment éloigné du Marabout de toute la longueur de la chambre.

— Tiens, lui dis-je, tu vois cette pièce de cinq francs.

— Oui.

— Ferme la main avec force, car la pièce va s'y rendre malgré toi.

— Je l'attends, dit l'Arabe d'un ton d'incrédulité, en avançant la main vigoureusement fermée.

Je pris la pièce au bout de mes doigts en la faisant bien remarquer par l'assemblée, puis feignant de l'envoyer vers le Marabout, je la fis disparaître en disant *passe*.

Mon homme ouvrit la main, et n'y trouvant rien, il se contenta de hausser les épaules, comme pour me dire : « Tu vois que je te l'avais dit. »

(1) Pièces de cinq francs.

Je savais bien que la pièce n'y était pas. Mais il importait de détourner pour un instant l'attention du Marabout de sa ceinture, et c'est pour cela que j'avais fait cette feinte.

— Cela ne m'étonne pas, lui dis-je, car j'ai lancé la pièce avec tant de force qu'elle a traversé ta main et qu'elle est tombée dans ta ceinture. Craignant de casser ta montre par le choc, je l'ai fait venir à moi ; la voici. » Et je la lui montrai au bout de mes doigts.

Le Marabout porta vivement la main à sa ceinture pour s'assurer de la vérité, et demeura stupéfait en n'y trouvant plus que la pièce de cinq francs annoncée.

Les assistants furent émerveillés ; toutefois quelques-uns d'entre eux faisaient rouler les grains de leur chapelet avec une vivacité qui témoignait d'une certaine agitation de leur esprit ; le Marabout fronçait le sourcil sans mot dire ; je vis qu'il machinait quelque mauvais tour.

— Je crois maintenant à ton pouvoir surnaturel, me dit-il, tu es un véritable sorcier ; aussi j'espère que tu ne craindras pas de répéter ici un tour que tu as fait sur ton théâtre. « Et me présentant deux pistolets qu'il tenait cachés sous son burnous : « Tiens, choisis une de ces armes, nous allons la charger, et je tirerai sur toi. Tu n'a rien à craindre puisque tu sais parer les coups. »

J'avoue que je fus un instant interdit. Je cherchais un subterfuge et je n'en trouvais pas. Tous les yeux étaient fixés sur moi, et l'on attendait une réponse.

Le Marabout était triomphant.

Bou-Allem qui savait que mes tours n'étaient que le résultat de l'adresse, se montra mécontent qu'on osât ainsi tourmenter son hôte ; il en fit des reproches au Marabout.

Je l'arrêtai ; il m'était venu une idée qui pouvait me sortir d'embarras, du moins pour le moment. M'adressant alors à mon adversaire :

— Tu n'ignores pas, lui dis-je avec assurance, que pour être invulnérable, j'ai besoin d'un talisman. Malheureusement je l'ai laissé à Alger.

Le Marabout se mit à rire d'un air d'incrédulité.

— Cependant, continuai-je, je puis, en restant six heures en prières, me passer de talisman et braver ton arme. Demain matin, à huit heures, je te permettrai de tirer sur moi en présence même des Arabes qui sont ici témoins de ton défi.

Bou-Allem étonné d'une telle promesse, s'assura encore près de moi si cette scène était sérieuse et s'il devait convoquer la société pour l'heure indiquée. Sur mon affirmation, on se donna rendez-vous devant le banc de pierre dont j'ai parlé.

Je ne passai pas la nuit en prières, comme on doit le croire, mais j'employai environ deux heures à assurer mon invulnérabilité; puis, satisfait de mon succès, je m'endormis de grand cœur, car j'étais horriblement fatigué.

A huit heures, le lendemain, nous avions déjà déjeûné, nos chevaux étaient sellés, notre escorte attendait le signal du départ qui devait avoir lieu après la fameuse expérience.

Non-seulement personne ne manqua au rendez-vous, mais un grand nombre d'Arabes vinrent encore grossir le groupe des assistants.

On présenta les pistolets. Je fis remarquer que la lumière n'était point bouchée. Le marabout mit une bonne charge de poudre dans le canon et bourra. Parmi les balles apportées, j'en fis choisir une que je mis ostensiblement dans le pistolet, et qui fut également couverte de papier.

L'arabe contrôlait tous mes mouvements; il y allait de son honneur.

On procéda pour le second pistolet comme pour le premier, puis vint enfin le moment solennel.

Solennel, en effet, pour tout le monde! Pour les assistants, incertains du résultat de l'expérience; pour M^{me} Robert-Houdin qui m'avait vainement supplié de renoncer à ce tour, dont elle redoutait l'exécution; et solennel aussi pour moi, car mon nouveau truc ne reposant sur aucun des procédés employés dans pareille circonstance, à Alger, je craignais une erreur, une trahison, que sais-je?

Toutefois j'allai me placer à quinze pas sans témoigner la moindre émotion.

Le marabout se saisit aussitôt de l'un des deux pistolets, et au signal que je donne, il dirige sur moi son arme avec une attention particulière.

Le coup part, et la balle paraît entre mes dents.

Irrité plus que jamais, mon rival veut se précipiter sur l'autre pistolet ; plus leste que lui, je m'en empare.

— Tu n'as pu parvenir à me blesser, lui dis-je ; tu vas juger maintenant si mes coups sont plus redoutables que les tiens. Regarde ce mur.

Je lâchai la détente, et, sur la muraille nouvellement blanchie, apparut une large tache de sang à l'endroit même où le coup avait porté.

Le Marabout s'approcha, trempa son doigt dans cette empreinte rouge, et, le portant à sa bouche, il s'assura en goûtant que c'était véritablement du sang. Quand il en eut acquis la certitude, ses bras retombèrent et sa tête se pencha sur sa poitrine, comme s'il eût été anéanti.

Il était évident qu'en ce moment il doutait de tout, même du Prophète.

Les assistants levaient les mains au Ciel, marmotaient des prières et me regardaient avec une sorte d'effroi.

Cette scène était le *coup de fouet* de ma séance de la veille ; je fis comme au théâtre, je me retirai, en laissant les spectateurs aux impressions qu'ils en avaient reçues. Nous prîmes congé de Bou-Allem et de son fils, et nous partîmes au galop.

Le tour dont je viens de donner les détails, si curieux qu'il soit, est assez facile à préparer. Je vais en donner la description, en racontant le travail qu'il m'avait nécessité.

Aussitôt que je fus seul dans ma chambre, je tirai de ma boîte à pistolets, qui ne me quitte jamais dans mes voyages, un moule à fondre des balles.

Je pris une carte, j'en relevai les quatre bords, et j'en fis une sorte de récipient, dans lequel je mis un morceau de stéarine pris sur une des bougies qu'on avait laissées. Quant la stéarine fut fon-

due, j'y mêlai un peu de noir de fumée que j'avais obtenu en mettant une lame de couteau au-dessus de la lumière, puis je coulai cette composition dans mon moule à balles.

Si j'avais laissé refroidir entièrement le liquide, la balle eût été pleine et solide, mais après une dizaine de secondes environ, je renversai le moule, et la portion de la stéarine qui n'était pas encore solidifiée sortit et laissa dans l'instrument une balle creuse. Cette opération est du reste la même que celle employée pour faire les cierges; l'épaisseur des parois dépend du temps qu'on a laissé le liquide dans le moule.

J'avais besoin d'une seconde balle; je la fis un peu plus forte que la première. Je l'emplis de sang, et je bouchai l'ouverture avec une goutte de stéarine. Un Irlandais m'avait autrefois montré un petit tour d'invulnérabilité qui consiste à faire sortir du sang du pouce sans éprouver de douleur; j'avais profité de ce procédé pour emplir ma balle.

On ne saurait croire combien ces projectiles, ainsi préparés, imitent le plomb; c'est à s'y méprendre, même de très près.

D'après cela, le tour doit facilement se comprendre. En montrant la balle de plomb aux spectateurs, je l'avais échangée contre ma belle balle creuse, et c'est cette dernière que j'avais mise ostensiblement dans le pistolet. En pressant fortement la bourre, la stéarine s'était cassée en petits morceaux qui ne pouvaient m'atteindre à la distance où je m'étais placé.

Au moment où le coup de pistolet s'était fait entendre, j'avais ouvert la bouche pour montrer la balle de plomb que je tenais entre mes dents. Le second pistolet contenait la balle remplie de sang qui, en s'aplatissant sur le mur, y avait laissé son empreinte, tandis que les morceaux avaient volé en éclats.

Après un assez heureux voyage, nous arrivâmes à Milianah, à quatre heures du soir. Le chef du bureau Arabe de cette ville, le Capitaine Bourseret, nous accueillit, ainsi que l'avait fait son collègue de Médéah, avec un aimable empressement. Il nous pria de regarder sa maison comme la nôtre, pendant tout le temps de notre séjour.

M. Bourseret vivait avec sa mère, et cette excellente dame eut pour M^me Robert-Houdin toutes les attentions délicates qu'aurait eues une amie de longue date.

Notre excursion à travers le D'jendel nous avait fatigués; nous passâmes la plus grande partie du lendemain à nous reposer.

Il y eut, le soir, chez le capitaine, un grand dîner auquel assistaient le général commandant la place, un lieutenant-colonel et quelques notabilités de la ville. Après le repas, je crus ne pouvoir mieux répondre aux politesses dont j'étais l'objet, qu'en donnant une petite séance de tours d'adresse où je déployai tout mon savoir-faire. J'avais annoncé, dans la journée, cette intention à M. Bourseret, qui avait en conséquence fait de nombreuses invitations pour le soir. Je dois croire que mes expériences furent goûtées, si j'en juge par l'accueil qu'elles reçurent. Du reste mon public était dans des dispositions si favorables pour moi, qu'il applaudissait très souvent de confiance, car tout le monde n'était pas placé pour bien voir.

Milianah était le but de mon voyage; je n'y devais rester que trois jours et retourner ensuite à Alger, pour l'époque où le bâtiment qui nous avait amenés devait partir pour la France.

M. Bourseret avait arrangé une partie pour le deuxième jour de mon séjour chez lui.

Il s'agissait d'une excursion chez les Beni-Menasser dont la tribu, vivant sous les tentes, était campée à quelques lieues de Milianah.

A six heures du matin, nous montâmes à cheval, en compagnie de quelques amis du capitaine, et nous descendîmes la montagne sur laquelle est bâtie la ville.

Nous étions escortés d'une douzaine d'Arabes attachés au service du bureau, tous vêtus de manteaux rouges et munis de leurs fusils.

Des ordres avaient sans doute été donnés à l'avance, car une fois dans la plaine, au premier goum que nous traversâmes, une dizaine d'Arabes sortant de leurs gourbis montèrent à cheval et se joignirent à notre escorte. Un peu plus loin, un autre peloton

d'hommes s'unit au premier, et notre groupe faisant boule de neige sur son passage finit par devenir assez considérable; le nombre des Arabes pouvait s'élever à deux cents environ.

Après deux heures de marche, nous laissâmes la grande route afin d'abréger le chemin, et nous entrâmes dans une immense plaine qui s'étendait au loin devant nous.

Tout-à-coup les Arabes qui nous accompagnaient, obéissant probablement à un signal de leur chef que je n'aperçus pas, partent au galop et nous devancent de cinq à six cents mètres. Là, la troupe se divise, se met sur quatre rangs, s'élançant ventre à terre, se dirigent de notre côté, en poussant des cris frénétiques, le fusil à l'épaule et prêts à faire feu.

Notre petite compagnie marchait de front, en ce moment.

Les Arabes fondent sur nous avec l'impétuosité d'une locomotive. Quelques secondes encore, et nos chevaux vont recevoir le choc de cette avalanche vivante; nul doute que nous ne soyons écrasés.

Mais une forte détonation se fait entendre. Tous les cavaliers, avec une admirable précision, ont fait feu d'un seul coup au-dessus de nos têtes; leurs chevaux se cabrent, pivotent sur leurs pieds de derrière, font volte-face, et repartant à fond de train, vont rejoindre la troupe.

On eût pu prendre alors l'Arabe pour un véritable Centaure, en le voyant, pendant cette course effrénée, charger son fusil, le faire tourner et sauter en l'air comme un tambour-major le ferait avec sa canne.

Le premier rang de cavaliers s'était à peine éloigné, que le second qui l'avait suivi d'une centaine de mètres, se présenta devant nous pour exécuter la même manœuvre. Cela se renouvela au moins une vingtaine de fois. On le voit, c'était une sorte de fantasia dont le capitaine nous avait ménagé la surprise.

Au bruit des coups de fusils, quelques-uns de nos chevaux s'étaient cabrés, mais le premier moment de surprise passé, ils s'étaient calmés, habitués qu'ils sont à ces sortes d'exercices. Celui de Mme Robert-Houdin était un animal d'une tranquillité à toute épreuve; aussi fut-il moins impressionné que sa maîtresse. Cepen-

dant chacun se plut à rendre à ma femme cette justice qu'après la première émotion passée, elle était devenue brave autant que le plus aguerri d'entre nous.

La fantasia terminée, chaque Arabe reprit sa place dans l'escorte et une heure après nous arrivâmes à la tribu des Beni-Menasser.

L'Agha Bed-Amara nous attendait. A notre approche, il s'était avancé vers nous et avait baisé respectueusement la main du capitaine, tandis que quelques hommes de sa tribu, pour fêter notre bienvenue, déchargeaient leurs fusils presque au nez de nos chevaux. Mais, hommes et bêtes étaient aguerris, et il n'y eut pas le plus petit mouvement dans nos rangs.

Ben-Amara nous fit entrer dans sa tente, où chacun s'assit à sa guise sur un large tapis.

Notre arrivée avait fait bruit dans la tribu. Pendant que nous fumions en prenant du café, un grand nombre d'Arabes, poussés par la curiosité, s'étaient rangés en cercle à quelques distance de de nous, et par leur immobilité ressemblaient à une haie de statues de bronze.

Nous passâmes environ une heure à nous livrer aux plaisirs de la conversation, en attendant *la diffa* (le repas), que nous désirions tous avec une vive impatience. Nous commencions même à trouver le temps bien long, lorsque nous vîmes dans le lointain s'approcher une sorte de procession, bannières en tête.

Ces bannières m'intriguaient et me semblaient tout étranges, car elles étaient repliées. Soudain, les rangs de nos paisibles spectateurs s'ouvrirent, et quel ne fut pas mon étonnement de voir que ce que je prenais pour des bannières, n'était autre chose que des moutons rôtis dans leur entier, et embrochés au bout de longues perches.

Deux de ces porte-moutons marchaient en avant. Ils étaient suivis d'une vingtaine d'hommes, rangés sur une même ligne, dont chacun portait un des plats qui devaient composer la diffa.

C'étaient des ragoûts et des rôtis de toutes sortes, le couscoussou, et enfin une douzaine de plats de dessert, ouvrage des femmes de Ben-Amara.

Ce dîner ambulant présentait un coup d'œil ravissant, pour des gens surtout dont le grand air et les émotions de la fantasia avaient singulièrement aiguisé l'appétit.

Le chef cuisinier marchait en tête, et, ainsi que l'officier de *M. Malbroug*, il ne portait rien ; mais, dès qu'il fut près de nous, il se mit activement à l'œuvre : saisissant à bras-le-corps un des deux moutons, il le *débrocha* et le posa devant nous sur un énorme plat.

Pour mes compagnons, presque tous vétérans d'Algérie, ce gigantesque rôti n'était point une nouveauté ; quant à ma femme et à moi, la vue d'une telle viande aurait suffi pour nous rassasier dans toute autre circonstance ; mais nous nous empressâmes de nous joindre au cercle qui se forma autour de ce mets, digne de Gargantua.

Il nous fallut, comme chez Bou-Allem, dépecer la bête avec nos doigts ; chacun en arracha un morceau à sa guise, d'abord avec un peu de répugnance ; puis, poussés par une faim de Cannibales, nous fîmes sur le mouton une véritable curée. Je ne sais si ce fut en raison des dispositions que nous apportâmes à ce repas, mais tous les convives se récrièrent qu'ils n'avaient jamais rien mangé d'aussi bon que ce mouton rôti.

Lorsque nous eûmes pris sur l'animal les morceaux les plus délicats, le cuisinier nous offrit de nous présenter le second. Sur notre refus, il nous servit la volaille rôtie, à laquelle nous fîmes encore beaucoup d'honneur, puis, délaissant les ragoûts au piment et le couscoussou, qui exhalait une forte odeur de beurre rance, nous nous dédommageâmes de la privation du pain pendant le repas, en savourant d'excellents petits gâteaux.

La réception de l'Agha des Beni-Menasser avait vraiment quelque chose de princier. Pour l'en remercier, je lui proposai de donner une petite séance devant nos nombreux spectateurs. Ces admirateurs passionnés n'avaient pu se résoudre à quitter la place qu'ils occupaient à notre arrivée, et ils avaient assisté de loin à notre repas.

Sur l'ordre de leur chef, ils se rapprochèrent en resserrant leur

cercle autour de moi. Le capitaine voulut bien me servir d'interprète, et grâce à lui, je pus exécuter une douzaine de mes meilleurs tours. L'effet produit sur ces imaginations superstitieuses fut tel qu'il me fut impossible de continuer ; chacun s'enfuyait à mon approche. Ben-Amara, nous assura qu'ils me prenaient pour le Diable, mais que si j'avais porté le costume mahométan, il se seraient au contraire prosternés devant moi comme devant un envoyé de Dieu.

En revenant à Milianah, le capitaine, pour couronner cette charmante journée de plaisirs, nous donna le spectacle d'une chasse dans laquelle les Arabes prirent à la course de leurs chevaux des lièvres et des perdrix, sans tirer un seul coup de fusil.

Le jour suivant, nous prîmes congé de M. Bourseret et de son excellente mère. Nous nous dirigeâmes sur Alger, mais non plus par les chemins de traverse, car nous avions assez d'une seule excursion à travers le D'jendel, et nous aspirions maintenant après une locomotion plus douce. Ces sortes de parties de plaisir, qui ne sont en réalité que des parties de fatigue, peuvent être agréables tout au plus une fois, et ne servent qu'à raviver dans notre esprit inconstant la jouissance du bien-être et du confortable que nous avions volontairement quittés. Nous prîmes la diligence qui nous conduisit à la métropole de l'Algérie, et cette fois, nous appréciâmes tout l'avantage de ce mode de transport.

Le bateau l'*Alexandre*, qui nous avait amenés de France, partait le surlendemain de notre arrivée. J'eus deux jours pour faire mes adieux et adresser mes remerciements à toutes les personnes qui m'avaient montré de la bienveillance, et j'eus fort à faire. J'aurais infiniment de plaisir aujourd'hui à adresser encore à chacune d'elles mon bon souvenir, mais je suis retenu par la crainte de paraître ingrat en faisant quelque omission involontaire. Je ne puis résister, toutefois, au désir de témoigner au maire d'Alger, M. de Guiroye, toute ma reconnaissance pour son affable réception, ainsi que pour l'énergique et bienveillant appui qu'il m'a prêté lors de mes petites misères avec l'administration théâtrale.

En quittant Alger, j'eus la satisfaction d'être conduit à bord par deux officiers distingués, dont je ne saurais jamais assez reconnaître les bontés. Le colonel, chef d'état-major de la marine, M. Pallu du Parc, et M. le colonel de Neveu ne me quittèrent que lorsque les premiers coups de la machine commencèrent à ébranler le steamer. Ces Messieurs furent les derniers dont je pressai la main sur le littoral africain.

Si j'écrivais mes impressions de voyage, j'aurais encore beaucoup à raconter avant d'arriver à mon ermitage de Saint-Gervais ; mais je me rappelle que dans le titre de mon ouvrage j'ai promis des confidences ayant trait à ma vie d'artiste ; je dois donc écarter de mon récit tout événement de la vie commune.

Un temps affreux sur mer, une tourmente à la hauteur des Pyrénées, la mort vingt fois devant nous seraient des événements aussi terribles qu'intéressants à raconter. Mais combien de fois ces émouvants épisodes qui, du reste, se ressemblent tous, n'ont-ils pas été déjà dépeints par des plumes beaucoup plus habiles que la mienne ; la description que j'en pourrais faire n'aurait donc aucun caractère de nouveauté. Je me contenterai de donner un sommaire de ce malheureux voyage.

Une tempête nous surprend dans le golfe de Lyon : nos machines sont démontées. Notre bâtiment, ballotté par les vents pendant neuf jours, est enfin jeté sur les côtes d'Espagne. Nous parvenons à nous diriger sur le port de Barcelone ; mais les autorités nous en refusent l'entrée, parce que nous n'avons pas de passeports pour l'Espagne. Nous côtoyons, par un temps épouvantable, cette terre inhospitalière et nous gagnons enfin Rosas, petit port, dans lequel nous nous mettons à l'abri de la tourmente.

Je quitte alors le bateau, et je traverse les Pyrénées en tartane. Un ouragan, résultat de la tempête sur mer, menace à chaque instant de nous précipiter dans des fondrières. Nous atteignons heureusement la France, puis Marseille, où je dois acquitter une promesse faite, lors mon premier passage, aux directeurs du Grand-Théâtre.

Je fus en vérité bien dédommagé des tourments et des fatigues de mon voyage. Les Marseillais se montrèrent envers moi d'une bienveillance si grande, que ces dernières représentations resteront toujours dans mon souvenir comme les plus applaudies que j'aie jamais données. Je ne pouvais faire plus solennellement mes adieux d'artiste au public. Je me hâtai de retourner à Saint-Gervais.

CONCLUSION.

Je puis en terminant cet ouvrage répéter ce que je disais au commencement de ce chapitre : « Me voilà donc arrivé au but de toutes mes espérances ! » Mais cette fois, s'il plaît à Dieu, comme disait mon guide Mohammed, aucune tentation ne viendra désormais modifier mes plans de félicité. J'espère longtemps encore (toujours s'il plaît à Dieu), jouir de cette douce et paisible existence que j'avais à peine goûtée, lorsque l'ambition et la curiosité m'ont conduit en Algérie.

Rentré chez moi, j'ai installé dans mon cabinet de travail les instruments de mes séances, mes fidèles compagnons, je dirais presque mes vieux amis. Je vais maintenant m'abandonner tout entier à mon goût, à ma passion pour les applications de l'électricité à la mécanique.

Qu'on ne croie pas cependant que, pour cela, je renie l'art auquel je dois tant de jouissances ! Loin de moi cette pensée ; plus que jamais je suis fier de l'avoir cultivé, puisque c'est à lui seul que je dois le bonheur de me livrer à mes nouvelles études. Du reste, je m'en éloigne peut-être moins qu'on ne serait tenté de le croire : il y a longtemps que je fais des applications de l'électricité à la mécanique et je dois avouer, si déjà mes lecteurs ne l'ont deviné, que l'électricité a joué un rôle important dans plusieurs de mes expériences. En réalité, mes travaux d'aujourd'hui ne dif-

fèrent de ceux d'autrefois que par la forme ; ce sont toujours des prestiges.

Un reste d'amour pour mon ancienne profession d'horloger m'a fait choisir les instruments chronométro-électriques pour but de mes travaux. J'ai adopté pour programme : *Populariser les horloges électriques en les rendant aussi simples et aussi précises que possible*. Et comme l'art suppose toujours un idéal que l'artiste cherche à réaliser, je rêve déjà ce jour où un réseau de fils électriques partant d'un régulateur unique, rayonnera sur la France entière et portera l'heure précise dans les plus importantes cités comme dans les plus modestes villages.

En attendant, dévoué à la cause du progrès, je travaille incessamment avec l'espoir que mes modestes découvertes seront de quelque utilité dans la solution de cet important problème.

Voici quelques-uns des résultats que j'ai obtenus jusqu'à ce jour :

NOUVELLES APPLICATIONS DE L'ÉLECTRICITÉ A LA MÉCANIQUE.

1° Appareil pour le transport d'un courant électrique et la reproduction successive, à l'aide de ce même courant, d'un nombre quelconque d'effets mécaniques.

2° Appareil contrôleur et distributeur des courants électriques pouvant obvier aux arrêts des courants formant un long circuit.

3° Régulateur électrique sans aucun rouage, à l'abri de toute influence des variations des courants électriques.

4° Pendule électrique populaire, marchant par un petit élément *Daniel*, et pouvant conduire, sans augmentation de dépense d'électricité, un cadran de deux mètres de diamètre.

5° Sonnerie électrique sans aucun rouage, pouvant être conduite à quelque distance que ce soit par la pendule électrique ci-dessus.

6° Cadran électrique pour clocher ou autre monument, marchant sans le secours d'horloge-type. Ce cadran, le premier de ce

genre, a été placé au fronton de l'Hôtel-de-Ville de Blois, auquel j'en ai fait hommage. Il marche, depuis dix ans, avec la plus grande régularité.

7° Nouvelle disposition électrique servant à supprimer automatiquement, pendant la nuit, un courant électrique et à le rétablir pendant le jour. Ce système produit une économie de moitié et peut s'appliquer aux cadrans qui ne sont pas éclairés, la nuit.

8° Pile de Smee, ne plongeant dans le liquide que lorsque son courant est nécessaire à une action mécanique, et se relevant aussitôt qu'elle ne doit plus fonctionner.

9° Nouvelle sonnerie pour les grosses cloches, conduite par la petite pendule n° 4.

10° *Répartiteur électrique*, à l'aide duquel on peut centupler une attraction magnétique. Cet appareil a été présenté à l'Académie en 1856 (Rapporteur, M. Desprez).

Voici comment, dans le *Cosmos*, t. 8, p. 330, s'exprime l'abbé Moigno sur cette invention, après en avoir fait la description : « En résumé, le *répartiteur*, si petit et si humble en apparence, est l'une des grandes nouveautés de l'Exposition universelle de 1855.

« Au point de vue de la mécanique, c'est un organe entièrement nouveau, qui sera bientôt appliqué de mille manières différentes, à mille usages, et qui rendra d'innombrables services. Au point de vue de la physique et des applications de l'électricité, c'est une découverte immense. M. Robert-Houdin, dont les forces sont centuplées par son *répartiteur*, est seul aujourd'hui en mesure de résoudre le plus grand des problèmes à l'ordre du jour, de réaliser enfin le moteur électrique (1), etc., etc. »

Ma séance est terminée (il faut se rappeler que c'est sous ce titre que j'ai présenté mon récit) ; j'ai toutefois l'espoir de la re-

(1) Voir pour la description des instruments désignés ci-dessus : *Le Traité d'électricité* de M. E. Becquerel ; *Exposé de l'électricité*, par M. le Cte du Moncel ; et *le Cosmos*.

prendre bientôt. Il me reste encore tant de petits et de grands mystères à dévoiler ! La prestidigitation est une immense carrière que la curiosité peut longtemps exploiter. Je ne prends donc point congé du public, ou pour mieux dire, du lecteur, car, sous cette seconde forme de représentation que j'ai adoptée, mes adieux ne seront définitifs que lorsque j'aurai épuisé tout ce qui peut être dit sur les *prestidigitateurs* et la *prestidigitation* ; ces deux mots serviront de titre à l'ouvrage qui fera suite à mes *Confidences*.

UN COURS DE MIRACLES.

<div style="text-align:center">
Le vrai peut quelquefois n'être pas vraisemblable.

Le vraisemblable peut aussi n'être pas vrai.
</div>

On a dit des Augures qu'ils ne pouvaient se regarder sans rire. — Il en serait de même des Aïssaoua si le sang musulman ne coulait pas dans leurs veines. Toutefois il n'est pas un seul d'entre eux qui se fasse illusion sur la nature des prétendus miracles exécutés par ses confrères; mais tous se prêtent la main pour l'exécution de leurs prestiges, comme le ferait une troupe de faiseurs de tours dont le Mokaddem serait l'impresario.

Leur troupe est divisée par spécialités de même que dans les spectacles forains : tel fait un tour de force qui ne peut en faire un autre, et l'on cite même de premiers sujets dont les miracles sont bien moins étonnants que ceux de certains acteurs du second ou du troisième ordre.

Lors même qu'on ne pourrait expliquer leurs prétendues merveilles, une simple réflexion devrait en détruire le prestige. Les Aïssaoua se disent incombustibles ; qu'ils viennent donc franchement prier un des assistants de leur appliquer le fer rouge sur la joue ou sur toute autre partie du corps ! Ils se prétendent invul-

nérables ; qu'ils invitent quelques zouaves à leur passer leur sabre au travers du corps. Après un tel spectacle, les plus incrédules se prosterneront devant eux.

Ah ! si j'étais incombustible et invulnérable, comme je me donnerais la satisfaction d'en offrir une preuve irréfragable ! Je me ferais mettre à la broche devant une fournaise ardente, et, pendant que je rôtirais, j'occuperais mes loisirs à manger une salade de verre pilé, assaisonnée d'huile.... de vitriol (1). Ce serait un spectacle à faire courir le monde entier et à le convertir à ma propre religion.

Mais les Aïssaoua ont des raisons pour être prudents dans l'exécution de leurs tours, ainsi que je vais le prouver. Leurs principaux mires sont les suivants :

1° S'enfoncer un poignard dans la joue ;

2° Manger des feuilles de figuier de Barbarie ;

3° Se mettre le ventre sur le côté tranchant d'un sabre ;

4° Jouer avec des serpents ;

5° Se frapper le bras, en faire jaillir du sang, et le guérir instantanément ;

6° Manger du verre pilé ;

7° Avaler des cailloux, des tessons de bouteille, etc.;

8° Marcher sur du fer rouge, et se passer la langue sur une plaque rougie à blanc.

Commençons par le tour le plus simple, qui consiste à s'enfoncer un poignard dans la joue.

L'Arabe qui fit ce tour me tournait le dos ; je pus donc m'approcher très près de lui et distinguer comment il s'y prenait. Il appuya sur sa joue le bout d'un poignard dont la pointe était aussi émoussée et arrondie que celle d'un couteau à papier. La peau, au lieu de se percer, s'enfonça de trois centimètres environ entre les dents molaires, qui étaient entr'ouvertes, absolument comme le ferait une feuille de caoutchouc.

Ce tour réussit particulièrement aux personnes maigres et âgées,

(1) Acide sulfurique.

parce que chez elles la peau des joues est très élastique. Or l'Aïssaoua remplissait en tous points ces conditions.

L'Arabe qui mangea les feuilles de figuiers de Barbarie ne nous les donna pas à visiter. Je dois croire qu'elles étaient préparées de manière à ne pouvoir le blesser; autrement il n'aurait pas négligé ce point important qui pouvait doubler le prestige. Mais, quand même il les eût montrées, cet homme faisait tant d'évolutions inutiles qu'il lui eût été très facile de les changer contre d'autres feuilles inoffensives. C'eût été alors un escamotage de quinzième force.

Dans l'expérience suivante, deux Arabes tiennent un sabre, l'un par la poignée, l'autre par la pointe ; un troisième arrive, relève ses vêtements de manière à laisser l'abdomen complètement nu, et se couche à plat ventre sur le côté affilé de l'arme, puis un quatrième monte sur le dos de celui-ci, et semble peser sur lui de tout le poids de son corps.

L'artifice de ce tour est très facile à expliquer.

On ne montre point au public que le sabre soit bien affilé ; rien ne prouve que le tranchant en soit plus coupant que le dos, bien que l'Arabe qui le tient par la pointe affecte de l'envelopper soigneusement d'un foulard, imitant en cela les jongleurs qui feignent de s'être coupés au doigt avec un des poignards dont ils doivent se servir pour jongler.

D'ailleurs, dans l'exécution de son tour, l'*invulnérable* tourne le dos au public. Il sait le parti qu'il peut tirer de cette circonstance ; aussi, au moment où il va pour se placer sur le sabre, ramène-t-il adroitement sur son ventre la partie de son vêtement qu'il avait écartée. Enfin, lorsque le quatrième acteur monte sur son dos, ce dernier appuie ses mains sur les épaules de deux Arabes qui tiennent le sabre. Ces derniers sont debout comme pour maintenir son équilibre, mais en réalité ils supportent tout le poids de son corps. Il ne s'agit donc dans ce tour que d'avoir le ventre plus ou moins pressé, et j'expliquerai un peu plus loin que cela peut se faire sans aucun mal ni danger.

Quant aux Aïssaoua qui mettent la main dans un sac rempli de serpents et qui jouent avec ces reptiles, je m'en rapporte au jugement du colonel de Neveu. Voici ce qu'il en dit dans l'ouvrage que j'ai déjà cité :

« Nous avons souvent poussé la curiosité et l'incrédulité jusqu'à
» faire venir chez nous des Aïssaoua avec leur ménagerie. Tous les
» animaux qu'ils nous désignaient comme des vipères (*lefà*) n'é-
» taient que d'innocentes couleuvres (*hanech*); lorsque nous leur
» proposions de mettre la main dans le sac qui contenait leurs
» animaux, ils se hâtaient de se retirer, convaincus que nous n'é-
» tions pas dupe de leurs fraudes. »

J'ajouterai que ces serpents, fussent-ils même d'une espèce dangereuse, on pourrait leur avoir arraché les dents pour n'en plus rien redouter.

Ce qui viendrait à l'appui de cette assertion, c'est que ces animaux ne font aucune blessure lorsqu'ils mordent.

Je n'ai pas vu exécuter le tour qui consiste à se frapper le bras et à en faire sortir du sang; mais il me semble qu'une petite éponge imbibée de rouge et cachée dans la main qui frappe, suffirait pour accomplir le prodige. En essuyant le bras, la blessure se trouve naturellement guérie.

Étant jeune, j'ai souvent fait sortir du vin d'un couteau ou de mon doigt, en pressant une petite éponge, imbibée de ce liquide, que je tenais cachée.

J'avais vu plusieurs fois des étourdis broyer des verres à liqueur entre leurs dents sans se blesser; mais jamais aucun d'eux n'en avait mangé les fragments. Il m'était donc assez difficile d'expliquer ce tour des Aïssaoua, lorsque sur un renseignement qui me fut donné par un médecin de mes amis, je trouvai dans le *Dictionnaire des Sciences médicales*, année 1810, n° 1143, une thèse soutenue par le docteur Lesauvage, sur l'innocuité du verre pilé.

Ce savant, après avoir cité quelques exemples de gens auxquels il avait vu manger du verre, rapporte ainsi différentes expériences qu'il fit sur des animaux.

« Après avoir soumis un grand nombre de chiens, de chats et de
» rats au régime du verre pilé, dont les fragments avaient deux ou
» trois lignes de longueur, aucun de ces animaux ne fut malade et
» grand nombre d'entre eux ayant été ouverts, l'on ne trouva
» aucune lésion dans toute la longueur du canal alimentaire. Bien
» convaincu, d'ailleurs, de l'innocuité du verre avalé, je me déter-
» minai à en prendre moi-même en présence de mon collègue
» M. Cayal, du professeur Lallemand et de plusieurs autres per-
» sonnes. Je répétai plusieurs fois l'expérience et je n'en éprouvai
» jamais la moindre sensation douloureuse. »

Ces renseignements authentiques auraient dû me suffire; cependant, je voulus aussi voir de mes yeux ce singulier phénomène. Je fis alors manger à l'un des chats de la maison une énorme boulette de viande assaisonnée de moitié de verre pilé. L'animal l'avala avec infiniment de plaisir jusqu'à la dernière bribe, et sembla regretter la fin de ce mets succulent. On croyait le chat perdu, et l'on déplorait déjà ma barbarie, lorsqu'on le vit arriver le lendemain, dispos et bien portant, et flairant encore l'endroit où, la veille, il avait fait son repas.

Depuis cette époque, si je veux régaler un ami de ce spectacle, je régale également mes trois chats sans distinction, pour ne pas exciter de jalousie parmi eux.

Je fus assez longtemps, je l'avoue, avant de me décider à faire sur moi-même l'expérience du docteur Lesauvage; je n'y voyais aucune nécessité. Pourtant, un jour, en présence d'un ami, je fis cette bravade, si c'en est une; j'avalai aussi ma petite boulette; seulement j'eus soin d'y mettre du verre plus fin que celui que je donnais à mes chats. Je ne sais si c'est un effet de mon imagination, mais il me sembla qu'au dîner je mangeais avec un plaisir inaccoutumé; le devais-je au verre pilé? En tout cas, ce serait un procédé assez bizarre pour s'ouvrir l'appétit.

Quand il s'agissait d'avaler des tessons de bouteille et des cailloux, l'Aïssaoua, chargé de ce tour, les mettait réellement dans sa bouche: mais je crois pouvoir affirmer qu'il s'en débarrassait au

moment où il se mettait la tête sous les plis du burnous du Mokaddem. Du reste, les eût-il avalés, qu'il n'eût rien fait d'extraordinaire, comparativement à ce que faisait, en France, il y a une trentaine d'années, un saltimbanque, surnommé l'*avaleur de sabres*.

Cet homme, qui donnait ses séances sur la place publique, rejetait sa tête en arrière de manière à présenter une ligne droite, et s'enfonçait réellement dans l'œsophage un sabre dont la poignée seule restait à l'ouverture de la bouche.

Il avalait aussi un œuf sans le casser, ou bien encore des clous et des cailloux, qu'il faisait ensuite résonner en se frappant l'estomac avec le poing.

Ces tours de force étaient le résultat d'une disposition phénoménale de l'œsophage chez le saltimbanque. Mais s'il avait vécu au milieu des Aïssaoua, n'eût-il pas été à coup sûr le premier sujet de la troupe ?

Qu'auraient donc dit les Arabes s'ils avaient vu aussi cet autre bateleur qui se passait à travers le corps le premier sabre venu qu'on lui présentait, et qui, lorsqu'il était embroché, enfonçait encore la lame d'un couteau jusqu'au manche dans chacune de ses narines ? J'ai été témoin du fait et d'autres ont pu l'être comme moi.

Ce tour était si effrayant de réalité, que le public ému en le voyant, criait : assez ! assez ! suppliant l'individu de cesser. Celui-ci, sans s'inquiéter de ces cris, répondait en parlant affreusement du nez que *ça de dui faisait bus de bad*, et chantait avec ce singulier accent la romance de *F uve du Tage*, qu'il accompagnait sur la guitare.

Je ne pus supporter la vue de ce spectacle, et je détournai la tête avec horreur, lorsque retirant le sabre, le troubadour enchifrené fit remarquer qu'il était empreint de sang.

Cependant en y réfléchissant, je compris que cet homme ne pouvait véritablement pas se percer ainsi impunément le ventre, et qu'il devait y avoir là-dessous un truc que je n'apercevais pas.

Mon amour pour le merveilleux me donna le désir de le con-

naître ; je m'adressai à l'*invulnérable*, et, moyennant quelque argent, et la promesse que je n'en ferais pas usage, il me livra son secret.

Je puis à mon tour le communiquer au public sans avoir besoin d'exiger de lui la même promesse. Le truc est du reste assez ingénieux.

Le faiseur de tours était très maigre, particularité indispensable pour la réussite du prestige. Il se serrait fortement le ventre avec une ceinture étroite, et voici ce qui arrivait. La colonne vertébrale ne pouvant pas fléchir, servait de point d'appui ; les intestins seuls pliaient et rentraient à peu près de moitié. Le saltimbanque remplaçait alors la partie comprimée par un ventre de carton qui le remettait dans son embonpoint normal, et le tout bien sanglé sous un vêtement de tricot couleur de chair semblait faire partie du corps. De chaque côté, au-dessus des hanches, deux rosettes de ruban cachaient les ouvertures par lesquelles devait entrer et sortir la pointe du sabre. A ces ouvertures aboutissait une sorte de fourreau qui conduisait avec sûreté l'arme d'un bout l'autre. Pour simuler le sang, une éponge imprégnée de couleur rouge se trouvait au milieu du fourreau. Quant aux couteaux dans le nez, c'était une réalité. L'*invulnérable* était très camard, ce qui lui permettait, pour l'introduction des couteaux, d'élever les cartilages du nez jusqu'à la hauteur des fosses nasales.

J'avais d'assez bonnes qualités physiques pour faire le tour du sabre, mais aucune pour celui des couteaux. Je n'essayai point le premier, et bien moins encore le second.

Du reste, je me suis amusé moi-même, dans ma jeunesse, à faire deux *miracles* qui pourront être utiles aux Aïssaoua, s'ils viennent jamais à en avoir connaissance. Je vais les expliquer ici :

Le pédicure Maous, qui m'avait montré à jongler, m'avait également enseigné un tour très curieux, qui consiste à se fourrer dans l'œil droit un petit clou que l'on fait ensuite passer à travers les chairs dans l'œil gauche, puis dans la bouche, et enfin revenir dans l'œil droit.

On met secrètement à l'avance un de ces petits clous dans l'œil gauche et un autre dans la bouche. Cette préparation faite, on se présente pour exécuter le tour.

On introduit alors ostensiblement un clou dans l'œil droit, puis, en pressant sur la chair avec le bout du doigt, on feint de le faire passer à travers la naissance du nez dans l'œil gauche, d'où l'on retire celui qui y a été mis secrètement à l'avance. On remet ensuite ce dernier dans le même œil, et en jouant la même comédie, le clou semble passer successivement dans la bouche, d'où l'on sort celui qui y avait été mis, puis dans l'œil droit d'où l'on retire celui qui y avait été primitivement introduit.

Cela fait, on va à l'écart se débarrasser du clou qui reste dans l'œil gauche.

Mais revenons au dernier tour des Aïssaoua, qui consiste à marcher sur un fer rouge, et à se passer la langue sur une plaque rougie à blanc.

L'Aïssaoua qui marche sur du fer rouge ne fait rien de surprenant, si l'on considère les conditions dans lesquelles ce tour est exécuté.

Il passe vivement le talon en glissant sur le fer. Or, les Arabes de basse classe qui marchent tous sans chaussure, ont le dessous du pied aussi dur que le sabot d'un cheval ; cette partie cornée seule grille sans occasionner la moindre douleur.

Et d'ailleurs, le hasard ne peut-il pas avoir enseigné aux Aïssaoua certaines précautions qui étaient connues de plus d'un jongleur européen, avant que le docteur Sementini n'en constatât l'emploi et ne les révélât au public ? Ceci nous servira à expliquer de la manière la plus simple le tour le plus intéressant des prestidigitateurs arabes, celui qu'on regarde comme le plus étonnant, le plus merveilleux, l'application de la langue sur un fer rouge.

Citons d'abord quelques *hauts faits* de nos faiseurs de tours, et l'on pourra juger que, même sous le rapport du merveilleux, les sectaires d'Aïssa sont bien en arrière dans leurs prétendus miracles.

Au mois de février 1677, un Anglais, nommé Richardson, vint à

Paris et y donna des représentations très curieuses, qui prouvaient, disait-il, son incombustibilité.

On le vit faire rôtir un morceau de viande sur sa langue, allumer un charbon dans sa bouche avec un soufflet, empoigner une barre de fer rouge avec la main ou la tenir entre ses dents.

Le valet de cet Anglais publia le secret de son maître, et on peut le voir dans le *Journal des Savants* (1677, première édition, page 41, et deuxième édition, 1860, pages 24, 147, 252).

En 1809, un Espagnol nommé Léonetto, se montra à Paris. Il maniait aussi impunément une barre de fer rouge, la passait sur ses cheveux, mettait les talons dessus, buvait de l'huile bouillante, plongeait ses doigts dans du plomb fondu, en mettait un peu sur sa langue, après quoi il portait un fer rouge sur cet organe.

Cet homme extraordinaire fixa l'attention du professeur Sementini, qui dès lors s'attacha à l'étudier.

Ce savant remarqua que la langue de l'*incombustible* était recouverte d'une couche grisâtre ; cette découverte le porta à tenter quelques essais sur lui-même. Il découvrit qu'une friction faite avec une solution d'alun, évaporée jusqu'à ce qu'elle devînt spongieuse, rendait la peau insensible à l'action de la chaleur du fer rouge ; il frotta de plus avec du savon les parties du corps rendues insensibles, et elles devinrent inattaquables à ce point que les poils mêmes n'étaient pas brûlés.

Satisfait de ces recherches, le physicien enduisit sa langue de savon et d'une solution d'alun, et le fer rouge ne lui fit éprouver aucune sensation.

La langue ainsi préparée pouvait recevoir de l'huile bouillante, qui se refroidissait et pouvait ensuite être avalée.

M. Sementini reconnut également que le plomb fondu dont se servait Leonetto n'était autre que le métal d'Arcet, fusible à la température de l'eau bouillante (1). (Voir pour plus de détails la

(1) On peut aussi mettre impunément ses doigts dans du plomb fondu en les trempant préalablement dans l'éther. — (Note de l'auteur).

Notice historique de M. Julia de Fontenelle, page 161, *Manuel des Sorciers*, Roret.)

On pourrait trouver dans ces manipulations une explication satisfaisante de la prétendue incombustibilité des Aïssaoua ; toutefois, je vais citer encore un fait qui m'est personnel et dont on tirera cette conséquence, qu'il n'est pas nécessaire d'être inspiré d'Allah ou d'Aïssa pour jouer avec des métaux incandescents.

Lisant un jour le *Cosmos*, revue scientifique, j'y vis le compte rendu d'un ouvrage intitulé : *Etude sur les corps à l'état sphéroïdal*, par M. Boutigny (d'Evreux). Le rédacteur de ce journal, M. l'abbé Moigno, citait quelques passages les plus intéressants de l'ouvrage, parmi lesquels était le fait suivant :

« Cowlet ayant pris l'initiative, nous avons coupé (c'est M. Boutigny qui parle) les jets de fonte avec les doigts. Nous avons plongé les mains dans les moules et dans les creusets remplis de la fonte qui venait de couler d'un *Wilkinson*, et dont le rayonnement était insupportable, même à une grande distance. Nous avons varié les expériences pendant plus de deux heures. Mme Cowlet, qui y assistait, permit à sa fille, enfant de huit à dix ans, de mettre la main dans un creuset plein de fonte incandescente ; cet essai fut fait impunément. »

Vu le caractère du savant abbé et celui du célèbre physicien, auteur de l'ouvrage, il n'était pas permis de douter ; cependant, je dois le dire, ce fait me paraissait tellement impossible, que mon esprit se refusait à l'accepter, et pour croire, ainsi que saint Thomas, je voulais voir.

Je me décidai à aller trouver M. Boutigny ; je lui fis part de mon désir de voir une expérience aussi intéressante, en omettant toutefois d'exprimer le moindre doute sur sa réussite.

Le savant m'accueillit avec bonté, et me proposa de répéter le phénomène devant moi, et de me faire laver les mains dans de la fonte incandescente.

La proposition était attrayante, scientifiquement parlant ; mais, d'un autre côté, j'avais bien quelques craintes que le lecteur ap-

préciera, je le pense. Il y allait, en cas d'erreur, de la carbonisation de mes deux mains, pour lesquelles je devais avoir d'autant plus de soins qu'elles avaient été pour moi des instruments précieux. J'hésitai donc à répondre.

— Est-ce que vous n'avez pas confiance en moi, me dit M. Boutigny ?

— Si, Monsieur, si, j'ai beaucoup de confiance, mais...

— Mais.... vous avez peur, avouez-le, interrompit en riant le physicien. Eh bien ! pour vous tranquilliser, je tâterai la température du liquide avant que vous n'y plongiez les mains.

— Et quel est donc à peu près le degré de température de la fonte liquide ?

— Seize cents degrés environ.

— Seize cents degrés ! m'écriai-je, que cette expérience doit être belle ! Je me décide.

Au jour indiqué par M. Boutigny, nous nous rendîmes à la Villette, à la fonderie de M. Davidson, auquel il avait demandé l'autorisation de faire son expérience.

En entrant dans ce vaste établissement, je fus vivement impressionné. Le bruit infernal produit par les immenses souffleries ; les flammes s'échappant des fourneaux ; des laves étincelantes transportées par de puissantes machines et coulant à flots dans d'immenses creusets ; des ouvriers secs et nerveux, noircis par la fumée et le charbon ; tout cet ensemble enfin d'hommes et de choses présentait un aspect fantastique et solennel.

Le chef d'atelier vint à nous et nous indiqua le fourneau, vers lequel nous devions nous diriger pour notre expérience.

En attendant qu'on donnât passage au jet de fonte, nous restâmes quelques instants debout et silencieux près de la fournaise, puis nous entamâmes la conversation suivante qui, certes, n'était pas propre à me rassurer.

— Il faut que ce soit vous, me dit M. Boutigny, pour que je répète cette expérience que je n'aime point faire. Je vous avoue que, bien que je sois sûr du résultat, j'éprouve toujours une émotion dont je ne puis me défendre.

— S'il en est ainsi, répondis-je, allons-nous en ; je vous crois sur parole.

— Non, non ; je tiens à vous montrer ce curieux phénomène. Ah ça ! ajouta le savant physicien, voyons vos mains.

Il les prit dans les siennes.

— Diable ! dit-il, elles sont bien sèches pour notre expérience (1).

— Vous croyez?

— Certainement.

— Alors, c'est dangereux?

— Cela pourrait l'être.

— Dans ce cas, sortons d'ici, dis-je en me dirigeant vers la porte.

— Ce serait maintenant dommage, reprit mon compagnon en me retenant. Tenez, trempez vos mains dans ce seau d'eau, essuyez-les bien, et votre peau conservera autant d'humidité qu'il est nécessaire (2).

Il faut savoir que pour la réussite de cette merveilleuse expérience, il n'y a d'autre condition à observer que celle d'avoir les mains légèrement moites. Je regrette de ne pouvoir donner des explications sur le principe du phénomène qui se produit dans cette circonstance, car il me faudrait pour cela de longs chapitres. Je renvoie à l'ouvrage de M. Boutigny. Il suffira de dire que le métal en fusion est tenu à distance de la peau par une force répulsive, qui lui oppose une barrière infranchissable.

J'avais à peine terminé d'essuyer mes mains, que sous les coups d'une lourde barre de fer, le fourneau s'ouvrit et donna passage à un jet de fonte de la grosseur du bras. Des étincelles volèrent de tous côtés, comme un feu d'artifice.

— Attendons quelques instants, dit M. Boutigny, que la fonte

(1) On se rappelle que j'ai signalé cette particularité à propos de mes études sur l'escamotage.

(2) Sauf cette précaution, qui était indispensable, je soupçonne fort M. Boutigny d'avoir voulu m'effrayer un peu pour me punir de mon incrédulité.

s'épure ; il serait peu prudent de faire notre expérience en ce moment.

Cinq minutes après, la source de feu cessa de bouillonner et de lancer des scories ; elle devint même si limpide et si brillante, qu'elle nous brûlait les yeux à la distance de quelques pas.

Tout-à-coup mon compagnon s'approche vivement du fourneau, enfourche en quelque sorte le jet métallique, et sans plus de façon, se lave les mains avec de la fonte liquide, comme si c'eût été de l'eau tiède.

Je ne ferai pas le brave ; j'avoue qu'à cet instant le cœur me battait à rompre ma poitrine, et pourtant lorsque M. Boutigny eut terminé sa fantastique ablution, je m'avançai à mon tour avec une détermination qui attestait une certaine force de volonté. J'imitai les mouvements de mon professeur ; je *barbotai* littéralement dans la lave brûlante, et dans la joie que m'inspirait cette merveilleuse opération, je pris une poignée de fonte que je lançai en l'air, et qui retomba en pluie de feu sur le sol.

L'impression que j'éprouvai en touchant ce fer en fusion ne peut être comparée qu'à celle que j'aurais ressentie en touchant du velours de soie liquide, si je puis m'exprimer ainsi. C'est, du reste, un toucher très délicat et très agréable.

Je demande maintenant ce que sont les plaques de fer rouge des Aïssaoua auprès de la haute température à laquelle mes mains venaient d'être soumises ?

Les vieux et les nouveaux miracles des incombustibles se trouvent donc expliqués par l'expérience du savant physicien qui, lui, n'a aucune prétention aux tours de force, et n'apprécie ces phénomènes qu'en raison des lois immuables en vertu desquelles ils s'accomplissent.

FIN.

PROGRAMME GÉNÉRAL

DES

EXPÉRIENCES INVENTÉES ET EXÉCUTÉES

PENDANT LE COURS DE MES REPRÉSENTATIONS

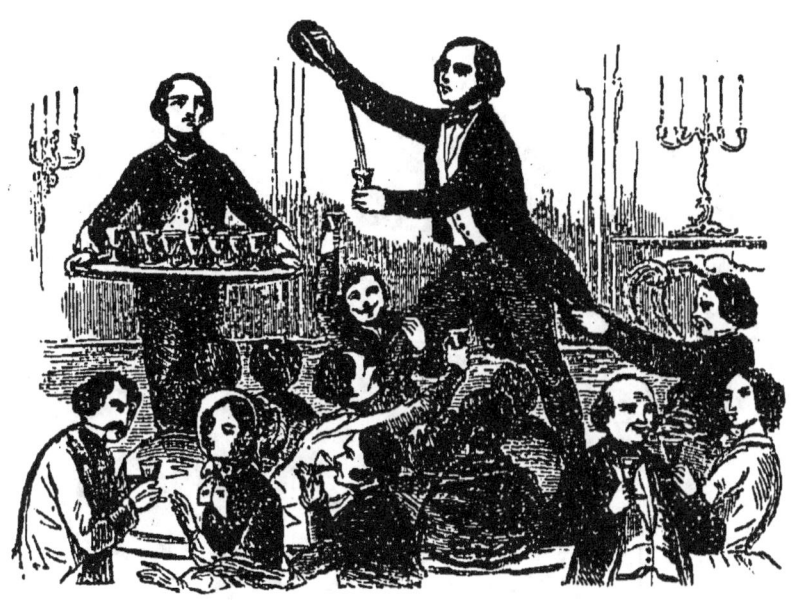

LA BOUTEILLE INÉPUISABLE.

Ce tour est un des plus brillants que j'aie jamais exécutés. Il est toujours très chaleureusement applaudi.

Je me présente en scène ayant en main une petite bouteille remplie de vin de Bordeaux. Je la vide complètement en versant son contenu dans des verres et je la rince ensuite avec un peu d'eau, en ayant soin de la bien faire égoutter.

Ce préambule terminé, je m'avance au milieu des spectateurs et, tenant toujours la bouteille renversée, je leur offre d'en faire sortir toute liqueur qu'ils pourront désirer.

Ma proposition est généralement accueillie avec une grande faveur. De tous côtés des demandes me sont aussitôt faites par des gens aussi désireux de s'assurer de la réalité du tour que de la qualité des liqueurs.

Ces liqueurs sont aussitôt fournies que demandées. Il n'en est aucune, spiritueuse ou aromatique, de quelque pays qu'elle puisse être, qui ne soit versée avec la plus grande libéralité.

La distribution ne se termine que lorsque le spectateur, craignant de ne pouvoir consommer tout ce qui sortirait de la bouteille, et trouvant aussi que plus il ferait prolonger l'expérience, moins sa raison pourrait lui rendre des comptes, se détermine enfin à cesser ses demandes.

Pour terminer ce tour d'une manière saisissante, en donnant une preuve de la libéralité inépuisable de ma bouteille, je prends un grand verre à boire pouvant contenir au moins la moitié du flacon, et je l'emplis jusqu'aux bords avec une liqueur qui m'est encore demandée.

La Bouteille inépuisable a été représentée pour la première fois à mon théâtre le 1er décembre 1847.

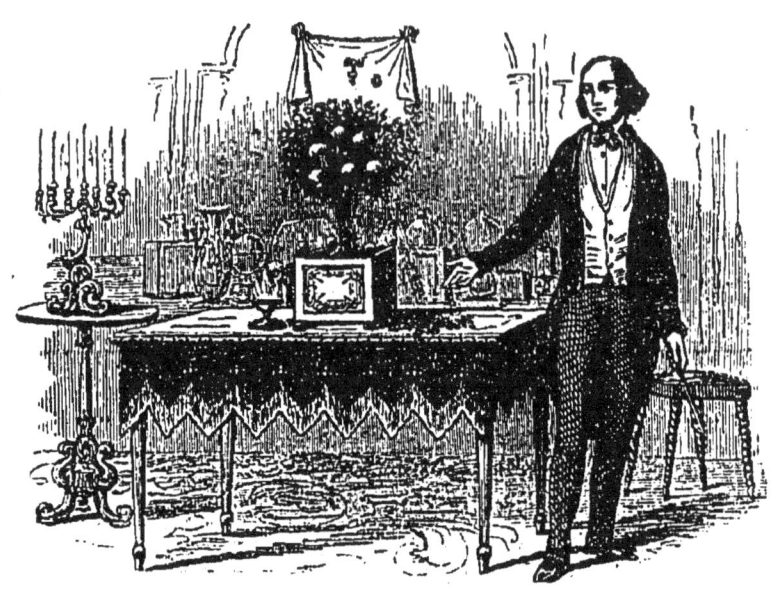

L'ORANGER FANTASTIQUE.

Cette pièce mécanique était précédée de plusieurs tours d'escamotage qui motivaient son introduction sur la scène.

J'empruntais le mouchoir d'une dame ; j'en faisais une boule que je mettais à côté d'un œuf, d'un citron et d'une orange rangés sur ma table.

Je faisais ensuite passer ces quatre objets les uns dans les autres, et lorsqu'enfin ils étaient tous réunis dans l'orange, je me servais de ce fruit pour composer une liqueur fantastique.

Pour cela, je pressais l'orange entre mes mains, et je la réduisais de grosseur en la montrant de temps à autre sous ses différentes formes, et je finissais par en faire une poudre que je faisais passer dans un flacon où il y avait de l'esprit de vin.

On m'apportait alors un oranger dépourvu de fleurs et de fruits. Je versais dans un petit vase un peu de la liqueur que je venais de préparer ; j'y mettais le feu ; je le plaçais au-dessous de l'arbuste, et aussitôt que l'émanation atteignait le feuillage, on le voyait se charger de fleurs.

Sur un coup de ma baguette, ces fleurs étaient remplacées par des fruits que je distribuais aux spectateurs.

Une seule orange était restée sur l'arbre ; je lui ordonnais de s'ouvrir en quatre parties, et l'on apercevait à l'intérieur le mouchoir qui m'avait été confié. Deux papillons battant des ailes le prenaient par les angles et le déployaient en s'élevant en l'air.

Ce tour est de ma création.

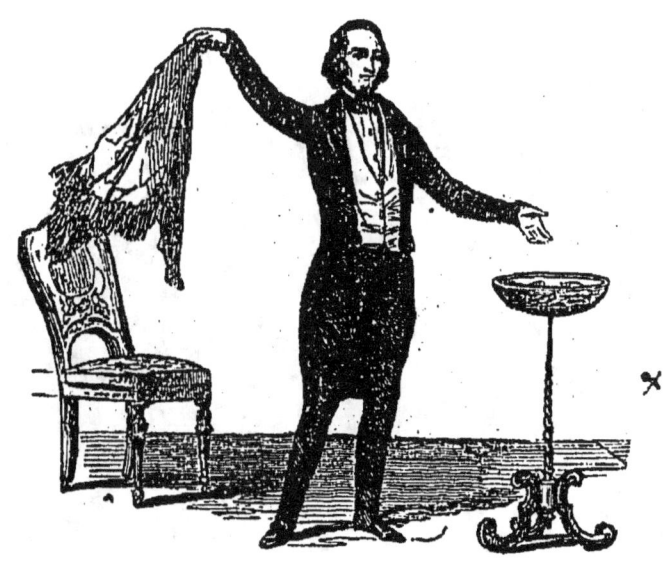

LA PÊCHE MERVEILLEUSE.

On se rappelle le tour chinois intitulé par Philippe : *Le Bassin de Neptune.* J'ai dit que le prestigitateur du bazar Bonne-Nouvelle, à l'exemple des habitants du Céleste-Empire, s'était revêtu d'une robe nécessaire à l'exécution du tour. J'ai dit aussi ma répulsion pour tout vêtement en dehors de nos usages. Il devait donc sembler impossible de me voir jamais reproduire cette merveilleuse expérience, lorsqu'un jour, on vit sur mes affiches l'annonce d'un tour intitulé : *la Pêche miraculeuse.*

Ce n'était pas autre chose que le tour chinois que je me proposais d'exécuter, mais dans des conditions beaucoup plus difficiles.

J'arrivais en scène ayant en main un pied de guéridon qui se terminait par une pointe aigue. Je le posais devant moi, et près des spectateurs.

Je me saisissais d'un châle que j'étalais en tous sens, et que je secouais avec force afin de bien prouver qu'il ne contenait rien.

— Voici d'abord comment on doit prendre et poser son épervier. Je ramassais les plis du châle et je le jetais sur mon épaule. Figurez-vous maintenant, Messieurs, que la pointe de ce pied de guéridon soit un étang, je sais qu'il faut se faire une grande illusion pour cela, mais enfin admettez cette fable pour un instant. Dans cette circonstance, on s'approche silencieusement de l'étang, on lance son épervier comme cela sur l'endroit où l'on suppose trouver du poisson, on le relève, et l'on montre, ainsi que je le fais maintenant, une pêche vraiment merveilleuse.

A cet instant, un bocal beaucoup plus grand que celui de Philippe, contenant d'énormes poissons rouges, apparaissait en équilibre sur la pointe du guéridon, et lorsqu'on voulait l'enlever de cet endroit, il était impossible de le bouger de place sans répandre de l'eau.

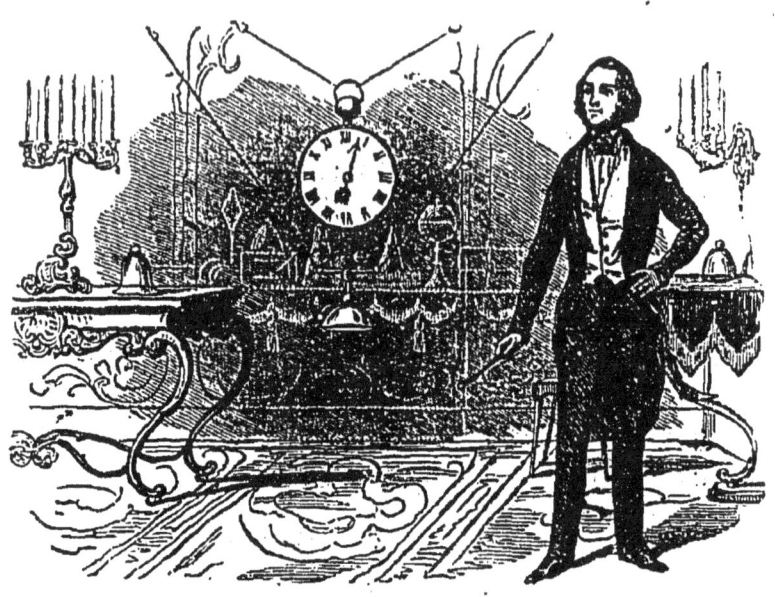

LA PENDULE AÉRIENNE.

Parmi les expériences que je présentai au public en 1847, ma pendule fut une de celles qui produisirent le plus d'effet, et même maintenant que l'on suppose à tort ou à raison que l'électricité y joue un certain rôle, on ne peut se dispenser de l'admirer.

Il y a certains spectateurs qui vont aux séances de prestidigitation, moins pour jouir des illusions que pour faire parade d'une perspicacité très souvent douteuse. Pour ceux-là, l'expérience de la *Pendule aérienne* est vite expliquée : c'est de l'électricité. C'est plutôt fait.

Mais pour l'observateur consciencieux, pour le savant, pour le connaisseur enfin, il est très difficile de se prononcer sur ce sujet, parce qu'ils savent que pour qu'un effet électro-magnétique se produise, il ne suffit pas d'un courant électrique, il faut encore des appareils matériels qui représentent un certain volume. Ainsi dans le télégraphe même le plus simple, ce sont des roues dentées, un électro-aimant, une palette, des leviers, des supports, etc.

Dans ma *pendule aérienne* on ne voyait rien de tout cela ; il n'y avait qu'un cadran de cristal transparent, au milieu duquel était une aiguille.

Ce cadran était suspendu par de légers cordons et complétement isolé, ce qui n'empêchait pas que l'aiguille tournait à droite et à gauche, s'arrêtait ou reprenait sa marche à la volonté des spectateurs.

Un timbre également en cristal, suspendu en dessous, sonnait l'heure que marquait la pendule, ou bien encore celle qu'on lui désignait. Ces objets, avant et après l'expérience, étaient présentés au public pour être examinés.

Pour terminer, je remettais à un spectateur un cordon auquel tenait le crochet ; il y suspendait le timbre et le faisait sonner à son commandement.

LA SECONDE VUE

Ou la Clochette Mystérieuse.

L'expérience représentée par la gravure ci-contre est un perfectionnement apporté à la *Seconde vue*, que j'ai décrite au commencement de ce volume. Les résultats sont exactement les mêmes ; le principe seul est changé.

Au lieu de faire à mon fils cette question : « Dites ce que je tiens à la main ? » à chaque objet qui m'était remis, je frappais un coup sur une petite clochette, et malgré cette uniformité du signal, l'enfant dépeignait l'objet comme si l'eût eu sous les yeux.

Mais ce qui pouvait intriguer les *intrépides scrutateurs* de mes secrets, c'est que peu d'instants après, je mettais la clochette de côté, et bien que j'observasse le silence le plus complet, tous les objets présentés n'en étaient pas moins immédiatement désignés par l'enfant.

J'imitais aussi certains phénomènes produits par quelques sujets magnétisés. Je lui couvrais les yeux d'un épais bandeau, et sans prononcer une parole, je lui remettais entre les mains un verre plein d'eau ; le liquide prenait sous ses lèvres le goût d'un autre liquide quelconque sur lequel un spectateur avait fixé sa pensée, quelque bizarre que fût ce choix.

Toujours sans que je lui parlasse, je lui faisais porter un bouquet à une dame qu'un spectateur avait secrètement désignée, ou bien il exécutait un ordre qui m'était confié à voix basse, tel que celui-ci :

Aller prendre une tabatière dans la poche d'une personne désignée ; en ôter une prise de tabac pour la porter ensuite dans le porte-monnaie d'une autre personne.

LE FOULARD AUX SURPRISES.

Un principe fondamental de la prestidigitation, c'est de produire de grands effets avec de petites causes ; autrement dit, il faut produire, avec de petits objets, des objets d'un gros volume.

Qu'y a-t-il d'étonnant en effet de faire sortir d'une boîte à double fond ce qui peut y être contenu ? La difficulté consiste uniquement dans l'*ingéniosité* de l'appareil, et tout le mérite revient à l'ébéniste ou au ferblantier qui a fabriqué la boîte.

Mais le *foulard aux surprises* est un tour qui ne pouvait laisser croire à aucune combinaison mécanique, parce que l'instrument qui devait produire des objets si volumineux pouvait être réduit à de bien petites proportions.

Ce foulard était confié par un spectateur. Aussitôt que je l'avais entre les mains, je le pressais, l'étirais et le retournais en tous sens pour prouver qu'il ne contenait rien, puis, le prenant par le milieu, je le secouais et j'en faisais sortir un plumet. En retournant le foulard du côté opposé, j'en retirais un second, un troisième, un quatrième plumet et jusqu'à un panache de tambour-major. Enfin une véritable pluie de plumets venait couvrir la scène.

Ces subtilités étaient le préambule d'un tour beaucoup plus surprenant encore, et qu'on pourrait appeler à plusieurs titres le bouquet de l'expérience.

Je m'approchais des spectateurs, et après avoir une dernière fois bien secoué et retourné le foulard de tous côtés, j'en faisais sortir une énorme corbeille de fleurs que je distribuais aux dames.

Ce tour faisait partie des expériences annoncées sur ma première affiche.

LA SUSPENSION ÉTHÉRÉENNE.

Dans l'année 1847, on se le rappelle, il n'était question que de l'éther et de ses merveilleuses applications. J'eus alors l'idée d'user à mon profit l'engouement du public pour en faire un à-propos qui eut un succès prodigieux.

— Messieurs, disais-je avec le sérieux d'un professeur de la Sorbonne, je viens de découvrir dans l'éther une nouvelle propriété merveilleuse.

Lorsque cette liqueur est à son plus haut degré de concentration, si on la fait respirer à un être vivant, le corps du patient devient en peu d'instants aussi léger qu'un ballon.

Cette exposition terminée, je procédais à l'expérience. Je plaçais trois tabourets sur un banc de bois. Mon fils montait sur celui du milieu, et je lui faisais étendre les bras, que je soutenais en l'air au moyen de deux cannes qui reposaient chacune sur un tabouret.

Je mettais alors simplement sous le nez de l'enfant un flacon vide que je débouchais avec soin, mais dans la coulisse on jetait de l'éther sur une pelle de fer très chaude, afin que la vapeur s'en répandît dans la salle. Mon fils s'endormait aussitôt, et ses pieds, devenus plus légers, commençaient à quitter le tabouret.

Jugeant alors l'opération réussie, je retirais le tabouret de manière que l'enfant ne se trouvait plus soutenu que par les deux cannes.

Cet étrange équilibre excitait déjà dans le public une grande surprise. Elle augmentait encore lorsqu'on me voyait retirer l'une des deux cannes et le tabouret qui la soutenait; et enfin elle arrivait à son comble, lorsqu'après avoir élevé avec le petit doigt mon fils jusqu'à la position horizontale, je le laissais ainsi endormi dans l'espace, et que pour narguer les lois de la gravitation, j'ôtais encore les pieds du banc qui se trouvait sous cet édifice impossible, tel que le représente la gravure ci-dessus.

La première représentation eut lieu le 10 octobre 1849.

Que l'on juge à quel point j'avais le feu sacré du sortilége, puisque j'eus le courage de m'exercer à ce tour, que je trouvais ravissant !

Une circonstance assez désagréable vint cependant m'ôter mes illusions sur l'effet produit par ce prestige.

J'allais quelquefois passer la soirée chez une dame qui avait deux filles, pour l'amusement desquelles elle donnait souvent de petites fêtes. Je crus ne pouvoir pas mieux choisir le lieu de ma première représentation, et je demandai la permission de présenter un talent de société d'un genre tout nouveau. On y consentit avec plaisir, et l'on fit cercle autour de moi.

— Mesdames, dis-je avec une certaine emphase, je suis invulnérable ; pour vous en donner la preuve, je pourrais me transpercer d'un poignard, d'un couteau ou de tout autre instrument tranchant ; mais je craindrais que la vue du sang ne vous fît une trop grande impression. Je vais vous donner une autre preuve de mon pouvoir surnaturel. Et j'exécutai mon fameux tour *du clou dans l'œil.*

L'effet de cette scène ne fut pas tel que je m'y attendais ; l'opération était à peine terminée qu'une des demoiselles de la maison, sous l'émotion qu'elle éprouva, se trouva mal et tomba sans connaissance. La soirée fut troublée, comme on le pense bien, et craignant quelques récriminations, je m'esquivai sans mot dire, jurant qu'on ne me prendrait plus à de semblables exhibitions.

Voici toutefois l'explication du tour :

On peut, sans la moindre sensation douloureuse, introduire dans le coin de l'œil, près du réservoir lacrymal, entre la paupière inférieure et le globe, un petit clou cylindrique en plomb ou en argent, d'une longueur d'un centimètre et demi environ sur deux à trois millimètres de diamètre ; et chose bizarre, une fois ce morceau de métal introduit, on ne s'aperçoit pas le moins du monde de sa présence. Pour le faire sortir, il suffit de presser avec le bout du doigt en remontant vers le coin de l'œil.

Veut-on ajouter du prestige à l'expérience, on s'y prend de la manière suivante :

LA GUIRLANDE DE FLEURS.

Ce tour était très compliqué et formait à son dénouement un très joli tableau.

J'empruntais deux mouchoirs et trois montres ; j'en faisais un paquet que je mettais dans une sorte de pistolet-tromblon, et j'y joignais trois cartes choisies dans un jeu par un des spectateurs. Pendant ce temps, on apportait une guirlande de fleurs que l'on suspendait à de petits rubans placés au milieu de la scène.

J'annonçais alors que ces fleurs allaient me servir de point de mire, et que lorsque je ferais feu de ce côté, les montres, les mouchoirs et les cartes iraient se grouper autour d'elles.

En effet, lorsque le coup partait les cartes apparaissaient sur la guirlande, les montres en dessous et les mouchoirs pendaient sur le côté.

(Un erratum à signaler sur le dessin ci-dessus, c'est que le graveur a oublié d'y mettre les mouchoirs).

Au commencement du tour, bien que je n'eusse besoin que de deux mouchoirs, j'en empruntais trois, parce que j'en gardais un pour faire un autre tour sous forme d'intermède, dans le but d'allonger cette petite scène qui, sans cela, eût été beaucoup trop courte.

Je mettais de l'esprit de vin sur ce mouchoir, je l'enflammais et je montrais les ravages du feu en passant mon bras par un énorme trou. Puis sous le prétexte de me servir de ce principe des homœopathes : *similia similibus curantur*, je versais encore de l'esprit de vin sur le linge brûlé, je l'enflammais de nouveau, et en frappant seulement avec la main sur le mouchoir incendié, je le faisais reparaître dans son état primitif.

Le tour de la guirlande a été représenté pour la première fois le 18 janvier 1850.

LE CARTON DE ROBERT-HOUDIN.

La plus simple des lois naturelles veut que le contenant soit plus grand que le contenu ; ici c'est le contraire. On peut donc appeler ce tour *impossibilité réalisée*.

En effet, j'apportais sous mon bras un carton à dessin qui n'avait pas plus d'un centimètre d'épaisseur et je le posais sur de légers tréteaux placés dans le plus complet isolement au milieu de la scène ; puis j'en retirais successivement :

1° Une collection de gravures ;

2° Deux charmants chapeaux de dame garnis de fleurs et de rubans, aussi frais que s'ils sortaient à l'instant même des mains de la modiste ;

3° Quatre tourterelles vivantes ;

4° Trois énormes casseroles en cuivre remplies, l'une de haricots, l'autre d'un feu ardent, et la troisième d'eau bouillante.

5° Une grande cage remplie d'oiseaux voltigeant de bâtons en bâtons (1).

6° Enfin, après que le carton avait été fermé une dernière fois, mon plus jeune fils, le héros de la suspension éthéréenne, soulevait le couvercle, montrait au public sa tête souriante et sortait aussi de cette étroite prison.

(1) Un de mes bons amis, M. Bouly, de Cambrai, avocat distingué, auteur de plusieurs ouvrages archéologiques très estimés, amateur passionné des arts en général et de l'escamotage en particulier, est l'auteur de ce tour ingénieux. La cage sortant du carton est entièrement de son invention. Les autres prestiges que j'ai ajoutés à cette expérience ne peuvent rien ôter au mérite de l'idée première.

L'IMPRESSION INSTANTANÉE,
Ou la communication des couleurs par la volonté.

Je présentais au public plusieurs flacons remplis de diverses couleurs, et j'annonçais que, par un procédé nouveau, je pouvais faire passer des liquides colorés à travers un faible ruban de soie, à quelque distance que ce fût.

Je mettais alors au milieu des spectateurs un petit pupitre sur lequel j'étendais un linge.

Messieurs, disais-je, voici un cachet communiquant par un léger cordon à cette bouteille qui est pleine d'une liqueur rouge ; veuillez essayer d'en imprimer l'empreinte en pressant sur l'étoffe.

Un des spectateurs essayait, mais en vain ; l'étoffe restait entièrement blanche.

— Pour faire passer le liquide jusque dans le cachet, ajoutais-je avec un grand sérieux, il manque une formalité ; il faut que j'en donne le commandement. Je le fais en ce moment. Essayez maintenant, je vous prie.

En effet, le nom gravé sur le cachet s'imprimait en beaux caractères rouges ; mais sitôt que je donnais un ordre contraire, on avait beau appliquer le cachet, le liquide ne passait plus.

Je prenais ensuite un autre flacon contenant du bleu, j'y attachais le ruban par une de ses extrémités, et afin qu'on fût bien assuré qu'il n'y avait aucune préparation dans le cachet, je priais un spectateur d'attacher une clé à l'autre bout du ruban. Ces conditions remplies et le commandement en étant donné, on pouvait écrire sur le linge avec la clé comme si c'eût été un pinceau.

Je terminais cette expérience en faisant subitement changer un bouquet de roses blanches en roses d'un rouge très vif.

LE COFFRE TRANSPARENT,
Ou les Pièces voyageuses.

Ce tour avait pour but de montrer avec quelle facilité je pouvais faire passer invisiblement des pièces de monaie d'un endroit à un autre.

J'empruntais huit pièces de cinq francs que je faisais marquer avec beaucoup de soin par les spectateurs, puis je les mettais ostensiblement dans un vase en cristal que je tenais à la main.

Je posais un autre vase sur une table à l'extrémité de ma scène et j'annonçais qu'en frappant avec ma baguette sur celui où se trouvaient les pièces, une d'elles en sortirait à chaque coup pour passer dans le verre vide.

Effectivement, au son que ma baguette produisait sur le cristal, une pièce en sortait pour passer dans l'autre vase, et l'on en entendait le son argentin.

Au lieu de faire passer la huitième comme les autres, je la sortais du vase et je la remettais entre les mains d'une dame, en la priant de bien la serrer pour l'empêcher de s'échapper.

Mais à l'instant où frappant sur la cloche, je disais : partez, la pièce emprisonnée sortait de la main et on l'entendait rejoindre ses compagnes.

Pour terminer l'expérience d'une manière concluante, je suspendais à de minces cordons de soie accrochés au plafond, un coffre de cristal transparent. Je le faisais balancer dans l'espace et lorsqu'il se trouvait à son plus grand éloignement de la scène, j'y envoyais les pièces que l'on voyait parfaitement arriver dedans.

A chacune de ces expériences, l'identité des pièces était constatée.

Représenté pour la première fois le 4 septembre 1849.

LE GARDE-FRANÇAISE,
Ou la Colonne au gant.

On apportait sur une table un petit automate revêtu du costume de Garde-Française : il portait un mousquet et se tenait au port d'arme prêt à recevoir un commandement.

En automate bien appris, il commençait par saluer respectueusement l'assemblée, et après s'être débarrassé de son arme, il envoyait de la main droite quelques baisers aux jeunes enfants qu'il apercevait dans la salle.

J'empruntais à plusieurs dames de l'assemblée quatre bagues et un gant blanc, j'en faisais un paquet et je le mettais dans le petit fusil que j'avais préalablement chargé et amorcé.

— Tenez, disais-je à mon Garde-française, je vous rends votre arme contenant un gant et quatre bagues ; montrez maintenant votre adresse, en envoyant tous ces objets sur ce point de mire. Je lui montrais une colonne en cristal qui se trouvait sur un autre table.

L'automate mettait en joue, posait le doigt sur la gachette, visait et, au signal que je lui en donnais, faisait feu. Les objets contenus dans le fusil étaient projetés sur la colonne, et le gant, gonflé comme s'il eût été porté par une main invisible se dressait sur le sommet du cristal, étalant à chacun de ses doigts une des bagues qui m'avaient été confiées.

Je variais quelquefois l'expérience. Je mettais dans le fusil une seule bague et deux cartes choisies secrètement par des spectateurs. L'automate dirigeait son arme vers un vase de fleurs que je lui indiquais, et lorsqu'il faisait feu, un petit amour sortait du milieu des roses en battant des ailes et portait à la main une torche allumée au bas de laquelle la bague était accrochée. Quant aux deux cartes, elles avaient dévié de leur chemin et s'étaient fixées sur ma poitrine.

LE PATISSIER DU PALAIS-ROYAL.

Voyez ce charmant petit automate ; à l'appel de son maître il vient sur le seuil de sa porte, et, fournisseur aussi poli que pâtissier habile, il salue et attend les commandes de sa clientèle. Des brioches chaudes et sortant du four, des gâteaux de toute espèces, des sirops, des liqueurs, des glaces, etc., sont aussitôt apportés par lui que commandés par les spectateurs, et quand il a satisfait à toutes les demandes, il aide son maître dans ses tours d'escamotage.

Une dame, par exemple, a-t-elle mis secrètement sa bague dans une petite boîte qu'elle ferme à clé et qu'elle garde entre ses mains ? à l'instant même le pâtissier lui apporte une brioche dans laquelle se trouve la bague qui vient de disparaître de la boîte.

Voici une autre preuve de son intelligence.

Une pièce d'or lui est remise dans une petite corbeille par un spectateur, qui lui dit ce qu'il doit prendre sur cette pièce en francs et centimes. Il s'enferme chez lui, et quelque compliqué que soit son compte, il fait son calcul et rapporte en monnaie le reste de la somme.

Enfin une loterie comique est tirée, et c'est encore le pâtissier qui est chargé de la distribution des lots.

Aussi intéressante par sa complication que par la gaîté qu'elle apportait parmi les spectateurs, cette pièce était la mieux goûtée de mes expériences et terminait toujours brillamment ma séance.

Le pâtissier du Palais-Royal a été représenté pour la première fois à l'ouverture de mon théâtre.

DIAVOLO ANTONIO,

Le Voltigeur au Trapèze.

J'avais donné à cet automate le nom de Diavolo Antonio, célèbre acrobate, dont j'avais cherché à imiter les périlleux exercices. Seulement l'original était un homme, et la copie n'avait que la taille et les traits d'un enfant.

J'apportais mon jeune artiste de bois entre mes bras, comme je l'eusse fait pour un être vivant, je le posais sur le bâton d'un trapèze, et là je lui adressais quelques questions auxquelles il répondait par des signes de tête.

— Vous ne craignez pas de tomber?
— Non.
— Etes-vous bien disposé à faire vos exercices?
— Oui.

Alors, aux premières mesures de l'orchestre, il saluait gracieusement les spectateurs, en se tournant vers toutes les parties de la salle, puis se suspendant par les bras, et suivant la mesure de la musique, il se faisait balancer avec une vigueur extrême.

Venait ensuite un instant de repos, pendant lequel il fumait sa pipe, après quoi il exécutait des tours de force sur le trapèze, tels que de se soulever à la force des bras et de se tenir la tête en bas, tandis qu'il exécutait avec les jambes des évolutions télégraphiques.

Pour prouver que son existence mécanique était en lui-même, mon petit Diavolo abandonnait la corde avec ses mains, se pendait par les pieds, et quittait bientôt entièrement le trapèze.

Cet automate a paru pour la première fois sur mon théâtre le 1ᵉʳ octobre 1849.

LE VASE ENCHANTÉ,
Ou le Génie des Roses.

Au commencement de cette petite scène, qui tenait de la féerie, on apercevait sur une table placée au milieu de ma scène, un vase étrusque orné de pierreries, d'un travail et d'un goût exquis. Il était surmonté de branches et de feuilles de rosier.

Je priais une dame de choisir une carte dans un jeu et de l'enfermer dans une petite boîte que je lui présentais. Aussitôt la carte sortait de la boîte, revenait entre mes mains et se trouvait remplacée par un charmant canari.

J'enfermais ce petit oiseau dans une cage.

— Mesdames, disais-je ensuite, ce serin est tellement obéissant, que lorsque je vais lui en donner l'ordre, il sortira à travers les barreaux de sa cage pour aller se percher sur le bouquet qui couronne ce vase. Afin de le mieux attirer, je vais faire pousser des fleurs sur ce feuillage.

J'étendais alors ma baguette sur le rosier et l'on voyait apparaître de petits boutons qui grossissaient à vue d'œil, s'épanouissaient insensiblement, et devenaient de magnifiques roses.

Ce prestige ne s'était pas plus tôt accompli, que le serin disparaissait de la cage et se montrait sur le sommet du rosier en gazouillant de toute la force de son gosier.

Là, selon le désir des spectateurs, il chantait tel air qu'on lui désignait. Lorsque chacun avait entendu le morceau de son choix, le musicien s'envolait, et rentrait dans la coulisse.

Pour terminer cette charmante scène, le vase s'ouvrait en plusieurs parties, formait un élégant kiosque dans lequel un Indien exécutait, avec la plus rare perfection, sur une corde raide, des danses acrobatiques.

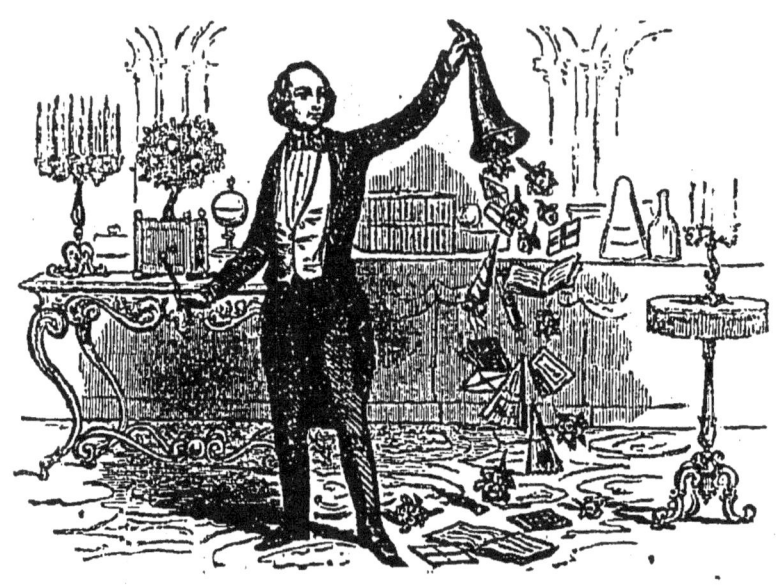

LA CORNE D'ABONDANCE.

Parmi les modifications que j'avais apportées aux séances des prestidigitateurs qui m'avaient précédé, j'ai signalé, dans le cours de cet ouvrage, le genre de cadeaux que j'offrais au public comme souvenir de mes séances.

Comte et ses émules faisaient des distributions de jouets d'enfants et de sucreries qui se trouvaient invariablement dans un chapeau. Je pensai qu'il était peu convenable d'offrir des éventails, des fleurs et des bonbons, en les faisant sortir d'une source qui n'était pas toujours d'une propreté irréprochable, et pour obvier à cet inconvénient, j'inventai la corne d'abondance.

Je présentais au public une sorte de grand cornet qui s'ouvrait en deux parties, afin qu'on pût mieux en visiter l'intérieur, puis dès qu'il était refermé, j'en retirais des bonbons et des fleurs.

C'est aussi de ce cornet que je faisais sortir des journaux comiques, des albums, des quadrilles illustrés, etc.

Je m'étais exercé à lancer ces différents objets avec une sûreté de direction telle qu'ils arrivaient immanquablement aux personnes même les plus éloignées de ma scène.

Cette distribution, ainsi que celle de la bouteille inépuisable, produisait dans la salle une animation des plus plaisantes. C'était à qui posséderait un de ces cadeaux, et l'on m'adressait de tous côtés des supplications télégraphiques auxquelles je me faisais un devoir de répondre.

TABLE.

	Pages.
Introduction dans la demeure de l'auteur	I
Préface	1

Chap. 1er. Un horloger raccommodeur de soufflets. — Intérieur d'artiste. — Les leçons du colonel Bernard. — L'ambition paternelle. — Premiers travaux mécaniques. — Ah! si j'avais un rat! — L'industrie d'un prisonnier. — L'abbé Larivière. — Une parole d'honneur. — Adieu mes chers outils!.................... 5

Chap. II. Un badaud de province. — Le docteur Carlosbach, escamoteur et professeur de mystification. — *Le sac au sable, le coup de l'étrier.* — Je suis clerc de notaire, les *minutes* me paraissent bien longues. — Un petit automate. — Protestation respectueuse. — Je monte en grade dans la basoche. — Une machine de la force... d'un portier. — Les canaris acrobates. — Remontrance de Me Roger. — Mon père se décide à me laisser suivre ma vocation...... 15

Chap. III. Le cousin Robert. — L'événement le plus important de ma vie. — Comment on devient sorcier. — Mon premier escamotage. — *Fiasco* complet. — Perfectibilité de la vue et du toucher. — Curieux exercice de prestidigitation. — Monsieur Noriet. — Une action plus ingénieuse que délicate. — Je suis empoisonné. — Un trait de folie.. 31

Chap. IV. Je reviens à la vie. — Un étrange médecin. — Torrini et Antonio : un escamoteur et un mélomane. — Les confidences d'un meurtrier. — Une maison roulante. — La foire d'Angers. — Une salle de spectacle portative. — J'assiste pour la première fois à une séance de prestidigitation. — *Le coup de piquet de l'aveugle.* — Une redoutable concurrence. — Le signor Castelli mange un homme vivant... 45

CHAP. V. Confidences d'Antonio. — Comment on peut provoquer les applaudissements et les ovations du public. — Le comte de, banquiste. — Je répare un automate. — Atelier de mécanicien dans une voiture. — Vie nomade : heureuse existence. — Leçons de Torrini ; ses principes sur l'escamotage. — Un *grec* du grand monde, victime de son escroquerie. — L'escamoteur Comus. — Duel aux coups de piquet. — Torrini est proclamé vainqueur. - Révélations. — Nouvelle catastrophe. — Pauvre Torrini !....... 65

CHAP. VI. Torrini me raconte son histoire. — Perfidie du chevalier Pinetti. — Un escamoteur par vengeance. — Course au succès entre deux magiciens. — Mort de Pinetti. — Séance devant le pape Pie VII. — Le chronomètre du cardinal***. — Douze cents francs sacrifiés pour l'exécution d'un tour. — Antonio et Antonia. — La plus amère des mystifications. — Constantinople................ 81

CHAP. VII. Suite de l'histoire de Torrini. — Le Grand-Turc lui fait demander une séance. — Un tour merveilleux. — Le corps d'un jeune page coupé en deux. — Compatissante protestation du Sérail. — Agréable surprise. — Retour en France. — Un spectateur tue le fils de Torrini pendant une séance. — Folie : Décadence. — Ma première représentation. — Fâcheux accident pour mes débuts. — Je reviens dans ma famille............................... 115

CHAP. VIII. Des Acteurs prodiges. — J'arrive à Paris. — Mon mariage. — Comte. — Etudes sur le public. — Un habile directeur. — Les billets roses. — Un style musqué. — *Le Roi de tous les cœurs.* — Ventriloquie. — Les mystificateurs mystifiés. — Le père Roujol. — Jules de Rovère. — Origine du mot *prestidigitateur*........... 131

CHAP. IX. Les automates célèbres. — Une mouche d'airain. — L'homme artificiel. — Albert-le-Grand et saint Thomas-d'Aquin. — Vaucanson ; son canard ; son joueur de flûte ; curieux détails. — L'automate joueur d'échecs ; épisode intéressant. — Catherine II et M. de Kempelen. — Je répare le Componium. — Succès inespéré ... 153

CHAP. X. Les supputations d'un inventeur. — Cent mille francs par an pour une écritoire. — Déception. — Mes nouveaux automates. — Le premier physicien de France ; décadence. — Le choriste philosophe. — Bosco. — Le jeu des gobelets. — Une exécution capitale. — Résurrection des suppliciés. — Erreur de tête. — Le serin récompensé. — Une admiration *rentrée*. — Mes revers de fortune. — Un mécanicien cuisinier.. 178

CHAP. XI. Le pot-au-feu de l'artiste. — Invention d'un automate écrivain-dessinateur. — Séquestration volontaire. — Une modeste

villa. — Les inconvénients d'une spécialité. — Deux *Augustes visiteurs*. — L'emblème de la fidélité. — Naïvetés d'un maçon érudit. — Le gosier d'un rossignol mécanique. — Les *Tiou* et les *rrrrrrrouit*. — Sept mille francs en faisant de la limaille....... 193

CHAP. XII. Un *grec* habile. — Ses confidences. — Le *Pigeon* cousu d'or. — Tricheries dévoilées. — Un magnifique *truc* ! — Le génie inventif d'un confiseur. — Le prestigitateur Philippe. — Ses débuts comiques. — Description de sa séance. — Exposition de 1844. — Le Roi et sa famille visitent mes automates....·............ 215

CHAP. XIII. Projets de réformes. — Construction d'un théâtre au Palais-Royal. — Formalités. — Répétition générale. — Singulier effet de ma séance. — Le plus grand et le plus petit théâtre de Paris. — Tribulations. — Première représentation. — Panique. — Découragement. — Un prophète infaillible. Réhabilitation. — Succès... 239

CHAP. XIV. Etudes nouvelles. — Un journal comique. — Invention de la *seconde vue*. — Curieux exercices. — Un spectateur enthousiaste. — Danger de passer pour Sorcier. — Un sacrilége ou la mort. — Art de se débarrasser des importuns. — Une touche électrique. — Une représentation au théâtre du Vaudeville. — Tout ce qu'il faut pour lutter contre les incrédules. — Quelques détails intéressants.......................... 258

CHAP. XV. Petits malheurs du bonheur. — Inconvénients d'un théâtre trop petit. — Invasion de ma salle. Représentation gratuite. — Un public consciencieux. — Plaisant escamotage d'un bonnet de soie noire. — Séance au château de Saint-Cloud. — La cassette de Cagliostro. — Vacances. — Etudes bizarres................. 281

CHAP. XVI. Nouvelles expériences. — La *Suspension éthéréenne*, etc. — Séance à l'Odéon. — *Un double accroc*. — La protection d'un entrepreneur de succès. — 1848. — Les théâtres aux abois. — Je quitte Paris pour Londres. — Le directeur Mitchell. — La publicité anglaise. — *Le grand Wizard*. — Les moules à beurre servant à la réclame — Affiches singulières. — Concours public pour le meilleur calembour.............. 298

CHAP. XVII. Le théâtre Saint-James. — Invasion de l'Angleterre par les artistes français. — Une fête patronnée par la reine. — Le Diplomate et le Prestidigitateur. — Une Recette de 75,000 francs. — Séance à Manchester. — Les spectateurs au carcan. — *Wat à capital curaçao*. — Montagne humaine. — Cataclysme. — Représentation au palais de Buckingham. — Un repas de Sorciers.... 316

CHAP. XVIII. Un régisseur optimiste. — Trois spectateurs dans une

salle. — Une collation magique. — Le public de Colchester et les noisettes. — Retour en France. — Je cède mon théâtre. Voyage d'adieu.—Retraite à Saint-Gervais.—Pronostic d'un Académicien. 344

CHAP. XIX. VOYAGE EN ALGÉRIE. — Convocation des chefs de tribus. — Fêtes. — Représentation devant les Arabes.— Enervation d'un Kabyle. — Invulnérabilité. — Escamotage d'un Maure.—Panique et fuite des spectateurs. — Réconciliation. — La secte des Aïssaoua. — Leurs prétendus miracles. — Excursion dans l'intérieur de l'Algérie. — La demeure d'un Bach-Agha. — Repas comique. — Une soirée de hauts dignitaires Arabes. — Mystification d'un Marabout. — L'Arabe sous sa tente, etc. etc. — Retour en France. — Conclusion.. 356

UN COURS DE MIRACLES. — S'enfoncer un poignard dans la joue ; — Manger des feuilles de figuier de Barbarie ; — Se mettre le ventre sur le côté tranchant d'un sabre ; — Jouer avec des serpents ; — Se frapper le bras, en faire jaillir du sang, et le guérir instantanément ; — Manger du verre pilé ; — Avaler des cailloux, des tessons de bouteille, etc. ; — Marcher sur du fer rouge, et se passer la langue sur une plaque rougie à blanc.......................... 406

Gravures et description des expériences........................ 421

FIN DE LA TABLE.

Imp. LECESNE, à Blois.

www.ingramcontent.com/pod-product-compliance
Lightning Source LLC
Chambersburg PA
CBHW051347220526
45469CB00001B/150